玛雅艺术

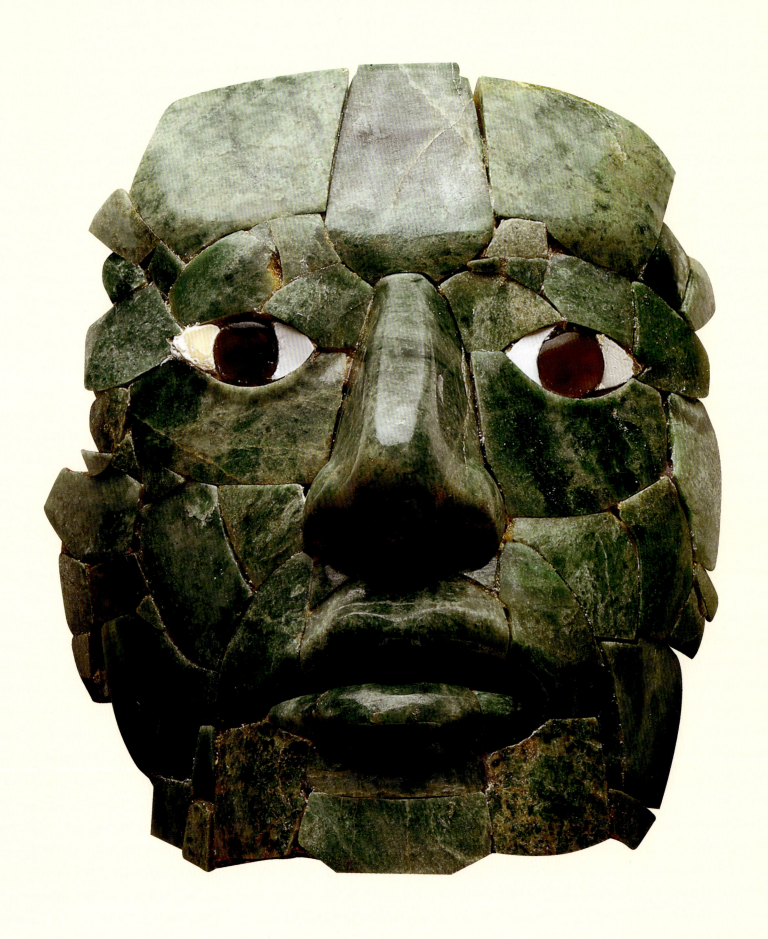

玛雅艺术

[德] 尼古拉·格鲁贝（Nicola Gruber）主编

汪振 译

中国·武汉

目录

尼古拉·格鲁贝	前言	11

栖息地和早期视野

尼古拉·格鲁贝	火山和丛林——一个富有变化的栖息地	21
尼古拉·格鲁贝	可可——众神的饮料	32
诺曼·哈蒙德	玛雅文明的起源——乡村生活的开始	35
尼古拉·格鲁贝	黑曜石——玛雅的金属	48
理查德·D. 汉森	最早的城市——玛雅低地城市化和国家形成的开始	51
伊丽莎白·瓦格纳	翡翠——玛雅的绿色黄金	66
彼得·D. 哈里森	玛雅农业	71
玛塔·格鲁贝	玉米饼和玉米粉蒸肉——玉米人和神的食物	80

国家的诞生

费德里科·法森	危地马拉高地区域从酋邦到国家的演变	87
尼古拉·格鲁贝	权力的标志	96
西蒙·马丁	西方权盛之地——玛雅和特奥蒂瓦坎	99

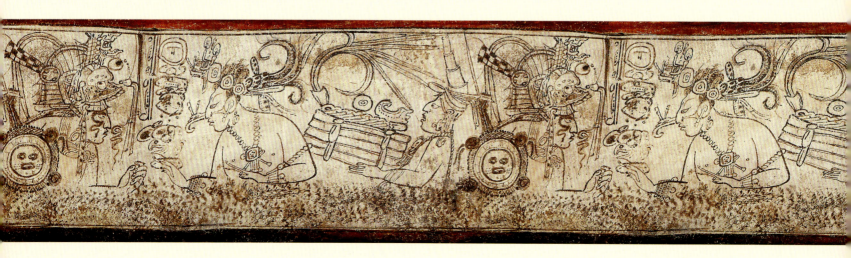

成就

尼古拉·格鲁贝	象形文字——历史之门	115
尼古拉·格鲁贝	树皮纸书	128
亚历山大·W.沃斯	天文与数学	131
尼古拉·格鲁贝	日食——世界末日的恐惧	144

政治与朝代

尼古拉·格鲁贝和西蒙·马丁	玛雅的朝代更替	149
斯蒂芬妮·德斐尔	玛雅外交——宫廷中的女人们	172
西蒙·马丁	致死星下——古典时期的玛雅战争	175
皮埃尔·R.科拉斯和亚历山大·W.沃斯	生死游戏——玛雅球赛	186

建筑和艺术

安尼格雷特·霍曼·沃格林	时空统一——玛雅建筑	195
迈克尔·瓦洛	玛雅人聚居地的历史——Xkipche 挖掘的研究成果	216
彼特·D.哈里森	危地马拉蒂卡尔的玛雅建筑	219
尼古拉·格鲁贝	丛林中的盗墓者	244
多利·里兹·巴德特	古典花瓶绘画的艺术	247

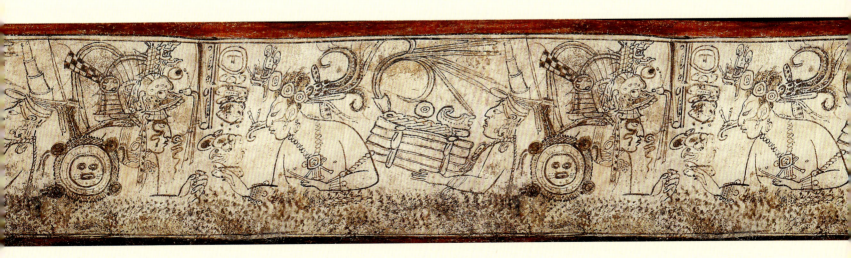

宗教信仰

卡尔·陶贝	经典玛雅之神	263
克里斯蒂安·普拉杰	宫廷矮人统治者同伴及暗世界使者	278
伊丽莎白·瓦格纳	玛雅创世神话及宇宙学	281
尼古拉·格鲁贝	中毒及醉酒	294
詹姆斯·E.布雷迪	揭开玛雅的黑暗秘密——玛雅洞穴的考古学	297
克里斯蒂安·普拉格	吉安娜岛——墓地之岛	308
马库斯·埃伯尔	死亡与灵魂的概念	311

从古典到后古典

尼古拉斯·P.邓宁	漫长的黄昏或新的黎明？普克地区玛雅文明的演变	323
伊丽莎白·瓦格纳	雕刻珍贵的石头——玛雅石匠和雕塑家	338
玛丽莲·马森	后古典时期玛雅文明成熟状态的动态	341
斯蒂芬妮·德斐尔	编织艺术	354
弗劳克·萨克森	军事王朝——玛雅高地的后古典期	357

殖民时期

克里斯蒂安·普拉格	16、17世纪西班牙对尤卡坦和危地马拉的征服	373
泰米斯·瓦伊辛格尔	伊萨语玛雅最后的王——卡内克（KANEK'）	382
安迪耶·格森海默	服从与反抗——殖民时期的玛雅社会（1546—1811）	385

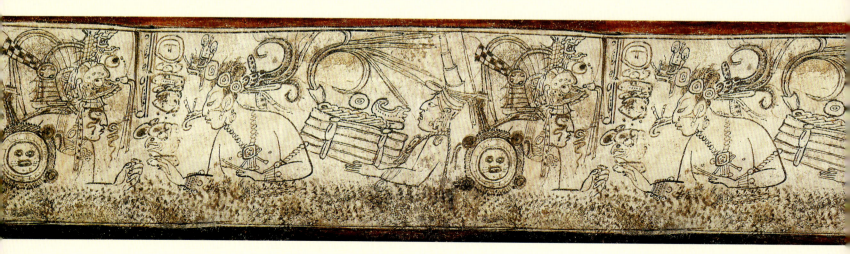

探索

伊娃·埃格布雷希特	寻找证据——玛雅的科学发现	397
马库斯·伊贝尔	遗失的、被挖掘的和受保护的玛雅城市	412

今天的玛雅

尼古拉·格鲁贝	今天的玛雅——从被剥夺权利的印第安人到玛雅运动	417
	我们对身份的追寻	425

附录

丹尼尔格拉尼亚·贝伦斯和尼古拉·格鲁贝	术语表	428
克里斯蒂安·普拉格和尼古拉·格鲁贝	历史遗址综述	442
伊丽莎白·瓦格纳	收藏品和博物馆	451
尼古拉·格鲁贝	关于玛雅写作和发音的评论	464
	作者	465
	参考文献	466

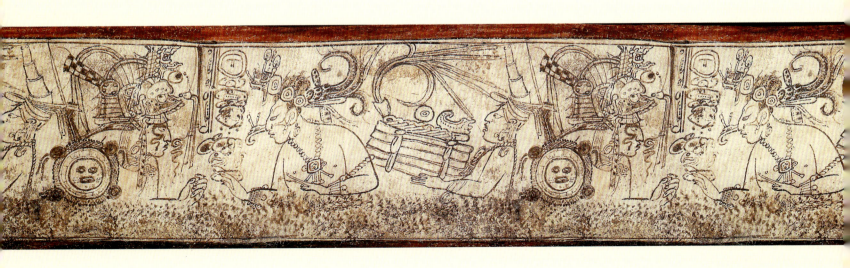

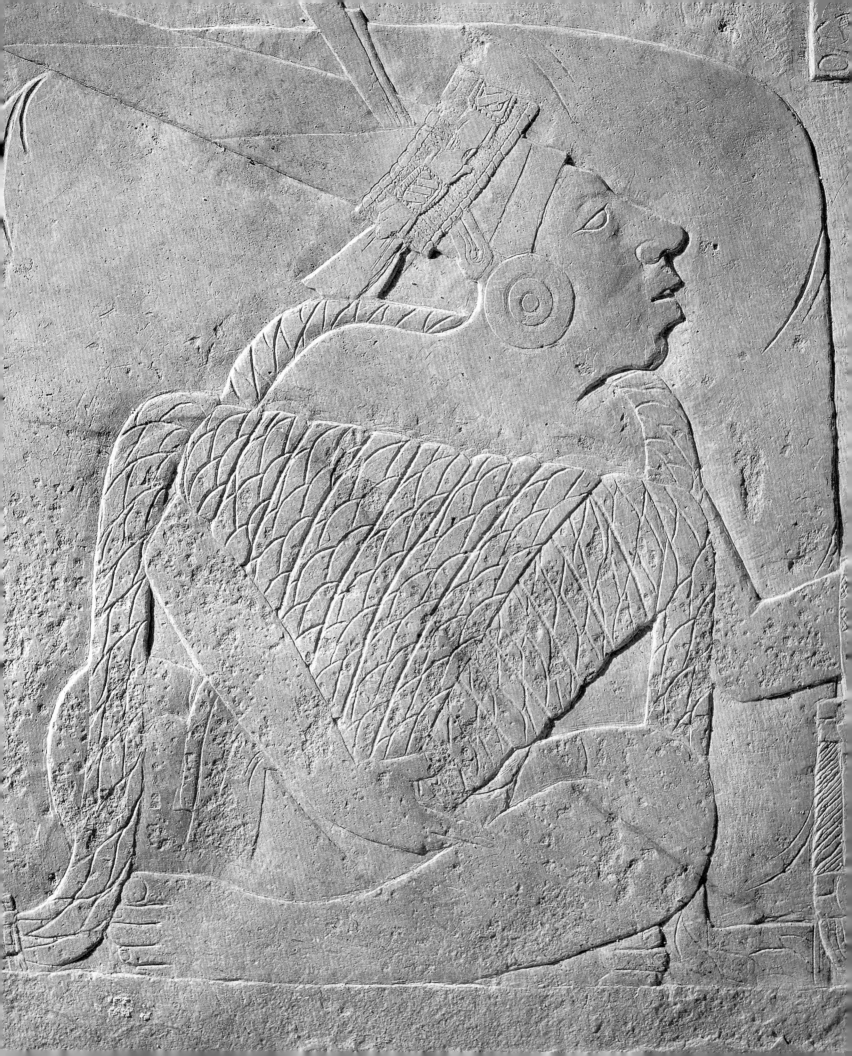

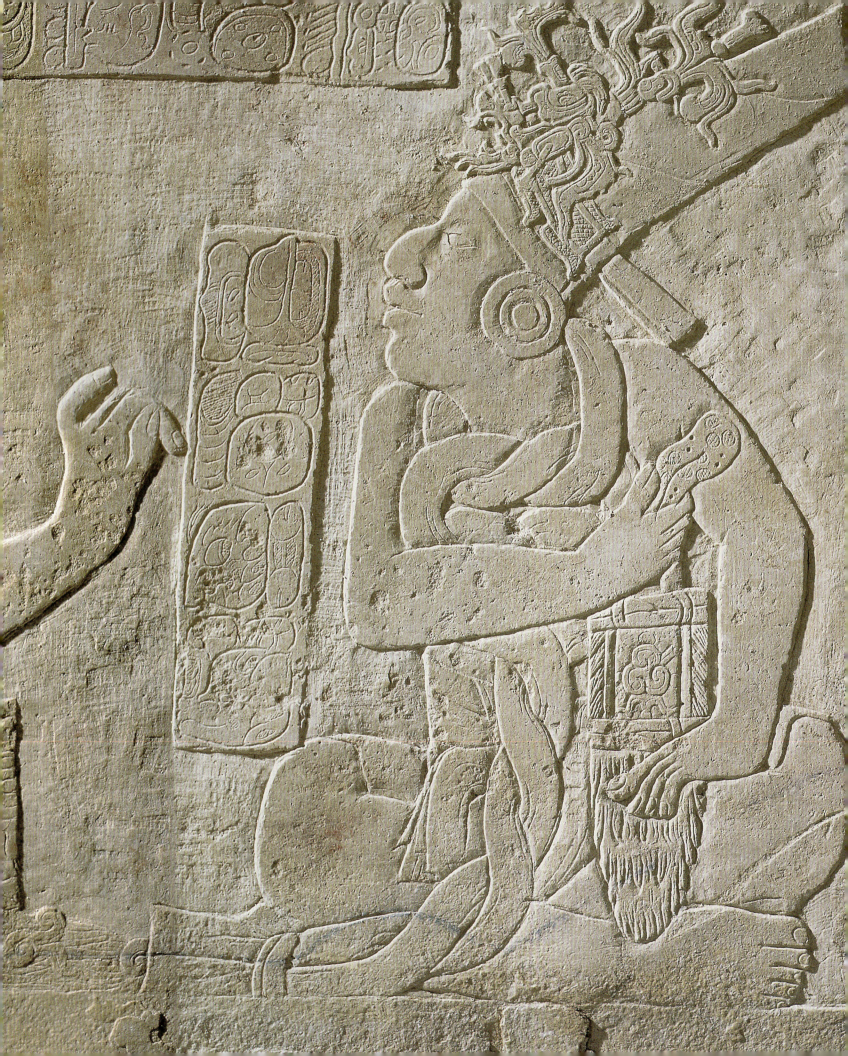

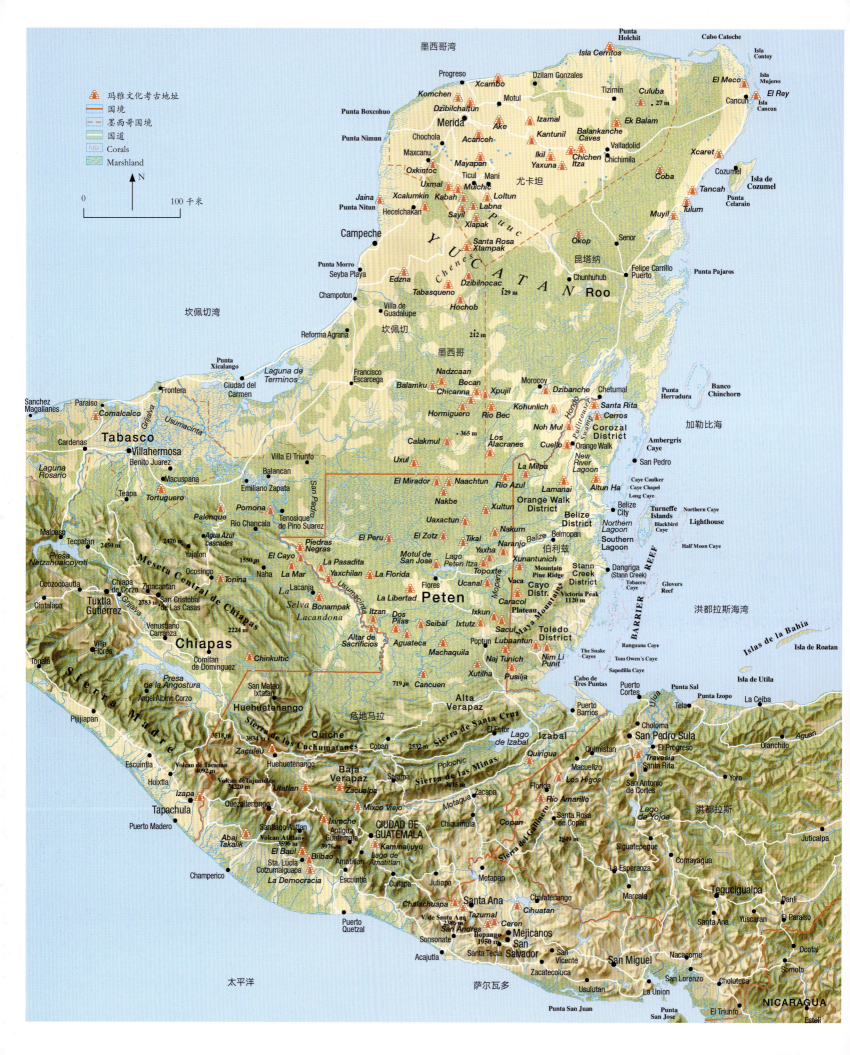

前言

尼古拉·格鲁贝

"谁是先知？谁是牧师？谁将成为象形文字的破译者？"该问题出现在《楚玛耶尔奇兰·巴兰》（1782年）一书的末尾。此书由一位玛雅人创作，成书于西班牙殖民时期。当时，那位玛雅人显然无法读出他祖先留下的神秘标记。所有人都对大城镇的事一无所知；无人知晓那些古老的国王的名字；居住者无法再拜远古之神，这些神的黏土像已破损，散落在地上。失落文化的古语鲜有比玛雅古语更合适的。1840年，探险者约翰·劳埃德·斯蒂芬斯抵达这片热带丛林（图1），他发现了科潘神奇的金字塔，并采用了遗失的隐喻："我们面前似乎存在着一片海洋中散开的树皮，她的桅杆消失了，姓名被抹去，她的船员已丧命，没人清楚她从何处来，她曾属于谁，她要在海上航行多久，或是她为何遭遇毁灭……一切都是谜，如黑暗般不可探测……"

最终揭开象形文字谜团的既非牧师亦非先知，而是科学家、旅行者和冒险家。他们手持大刀徒步穿越丛林，在那片热带植被的绿色海洋中，他们时常会发现新的城邦。他们坐在桌旁，挨着成堆的书和电脑打印资料，终于推算出关于该文化的天文学逻辑（图2）。烈日下，他们跪在屋子地板上，一毫米一毫米地围绕着一位玛雅人的扁平的颌骨轮廓绘图（该玛雅人埋葬于三千年前）。如马赛克石一般，图案随着各部分的拼凑，慢慢地清晰起来。我们最后得知了船员的一些信息，我们知道了船的名字，甚至是掌舵船长的名字。《楚玛耶尔奇兰·巴兰》一书中曾出现了修辞性问句，几百年后的今天，科学家逐步揭开了象形文字之谜。

玛雅的新形象

在考古学领域，关于玛雅的研究观点最易出现根本性变化。我们进行思考模式的转变是完全适当的。直至几十年前，人们都认为玛雅人是种玉米、爱和平的农民，他们遵守牧师的劝诫，观星守时。但如今，玛雅人被证明曾受国王和王子的统治，这些统治者如世界其他地方的君主一样渴望权力、自高自大。虽然很多书籍告诉我们，玛雅人借助火来清理土地，进行运作，并且只种植玉米。但我们现在知道，事实上，玛雅人在前古典时期已开创了集约式农业，在沼泽地区挖掘隆起的河床和运河，规划精细园艺业和灌溉系统。直到几年前，危地马拉北部留存的前古典时期的大量城邦才进入人们的视野。根据新的挖掘发现，我们将城市文明的初始时间往前推了约五百年。两三年前，我们才弄清玛雅抄写员是用何种文字记录信息的。新的发现一直在上演。我们知道，考古学家开始挖掘的地方必有惊喜。谁会想到在1997年之前，在艾克巴兰卫城周围的碎石下，掩盖着建筑风格的灰泥门面？这些灰

香袋

墨西哥，恰帕斯，帕伦克19号神殿长凳；西边，灰岩；古典晚期，公元736年。

图1 玛雅地区地貌图

中美洲地区玛雅文化特征显著，覆盖面积约50万平方千米，跨越五个现代城邦。

图2 奇琴伊察的阿尔弗雷德·珀西瓦尔·莫兹利

玻璃板，H.N.斯威特摄于1889年。

英国科学家阿尔弗雷德·珀西瓦尔·莫兹利（1850—1931）曾是一名玛雅研究的开拓者。他在30岁时听说了科潘和基里瓜遗迹的事，并决定拜访这两地。原本短途停留却成为其毕生热情投入的事业。莫兹利有过几次长途旅行，拜访了多座城邦以开展研究，如帕伦克、科潘、切尼斯、奇琴伊察、蒂卡尔和亚齐连。

图 3 卫城的灰泥外墙

墨西哥，尤卡坦，艾克巴兰；石头，覆盖着灰泥和绘画。

1998—2000 年间，墨西哥人类学与历史研究所的考古学家在埃克巴拉姆考古区进行挖掘，在卫城发现了灰泥雕带，保存完好，细节丰富，在玛雅世界从未被发现过。令人惊喜的是——除雕刻质量佳外，门被设计成如蛇张大口的样子。这种建筑风格仅在切尼斯可见，并繁荣一时，传播甚远，直至坎佩切。

泥门面几乎未遭到破坏，并且此类建筑在其他地方从未见过（图 3）。每年都有新发现，这促使我们重新思考玛雅，摒弃关于玛雅的老旧、熟悉的印象。

然而，正是这一推动力和如此大规模的发现让我们为玛雅所深深吸引，全神贯注地研究玛雅。世界上哪些其他地方还完整地保留着藏在丛林中的古老文化？哪些地方还属于在考古地图上是空白的完整区域？我们对哪些地方的古老文明的经济基础知之甚少？在世界其他地方，哪里还保留着文化沉没无踪、被定居者无缘无故抛弃的所有城邦？

玛雅研究这一领域仍处于初始期。这是一项新课题，开设相关课程的大学寥寥无几，极少数教师开展了针对玛雅的科学研究。缺乏学

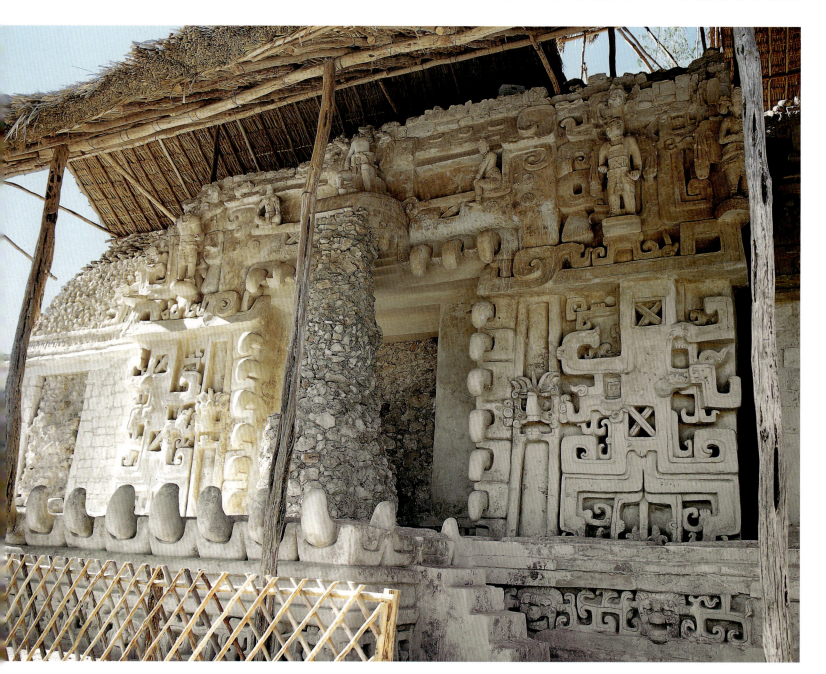

图 4 灰泥制头像

墨西哥，恰帕斯，帕伦克考古区；古典晚期，公元 600—900 年；制成模型的灰泥；高 24.4 厘米，宽 18.9 厘米；墨西哥城，国家人类学博物馆。

在玛雅艺术中，头部的表现通常是理想化的，它们没有单独的特征。好像只有在帕伦克的艺术家尝试过将其塑造的人的实际特征永远保留。该无名玛雅人的灰泥头像可能来自一位帕伦克的王子或国王，这件大作留下了一位重要人物的印象，栩栩如生。

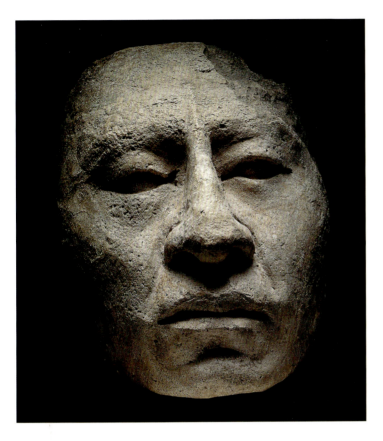

术支撑的一个结果是，对诸多具有重大科学和文化历史价值的问题，我们都无法给出答案。我们所了解的是玛雅人这一人种正处于研究中，玛雅物质遗产或会毁灭。玛雅艺术作品在艺术市场上圈了大量的钱。所有这些物品都来自盗墓，艺术盗贼涌进金字塔抢掠物品，全然不顾其考古背景。考古学家很早就丢掉了这一人种；大多数玛雅遗址被挖空，一部分甚至遭到破坏，以填满收藏家在波士顿和日内瓦的陈列柜。研究剩余的遗址需要耗费大量精力，对此加以保护，为后代留存。资源匮乏会将这些工程变成官僚式的噩梦——不仅如此，玛雅古老土地的政治分歧将玛雅分为五座现代城邦：墨西哥、危地马拉、伯利兹、洪都拉斯和萨尔瓦多。尽管这五座城邦如今联合起来，打造边界开放的"神秘玛雅"，以旅行者为中心整合成玛雅世界，可有关玛雅文化的科学研究尚无法获得同等程度的益处。

虽然困难重重，但如今，我们了解了玛雅文化的崛起和发展过程，这使得以往的描述看起来如此粗略。诚然，古老作品的力量集中于玛雅的异域风情，其不同点和独特性，以及现代出版——比如我们希望本书展现玛雅人曾有着与世界上其他地方的人类似的问题和动机（图 4）。但是，与"玛雅"一词有关联的一切异国情调和浪漫，如今都出现在其他伟大的古老文明——埃及、美索不达米亚、印度和中国之中。

图 5 科潘大广场

彩色平版印刷，弗雷德里克·卡瑟伍德，1840 年。

"我未梦见要试图给出一种印象……纪念碑令人振奋的效应、站在热带森林中央深处、保持沉默而欢乐、设计奇怪而巧妙、凿刻精美……"约翰·劳埃德·斯蒂芬斯写道。1840 年，他与艺术家弗雷德里克·卡瑟伍德重新发现了被人忘却的科潘遗迹，开启相关研究。

图 6 石碑 50

墨西哥，恰帕斯，伊萨帕主广场；前古典晚期。

公元前 300—前 100 年；砂岩；墨西哥城国家人类学博物馆。

伊萨帕城的鼎盛期是前古典晚期，该城位于靠近太平洋沿岸的可可种植园。数以百计的石柱以及祭坛见证了定居者举办的祭祀活动：石碑 50 上可以看见一位坐着的死神，其肋骨处生出线条和螺旋，这或许是神或动物的体形，也或许描绘着动物的随身灵怪。

图 7 坐在王座上的杂交动物

墨西哥，恰帕斯，帕伦克，B 组，结构 3，墓地 1；古典晚期，公元 600—900 年；建模黏土，着色；模型：高 17 厘米，宽 8.3 厘米；王座高 6.6 厘米，宽 13.6 厘米；帕伦克，Museo del Sitio "亚尔伯托·鲁兹" 博物馆 "Alberto Ruz Lhuillier"。

再三研究玛雅文化的科学家正极尽全力解释一些现象，如在一墓地发现的这座泥塑像，它离帕伦克中心有一定距离。该塑像保存完好，即使是一些最初始的画作依然清晰可见。诚然，我们不知道王座上的是什么人，也不知道王座上的人代表着什么。它介于野生火鸡和人之间，可能只是一个戴着面具的人。

我们尝试理解玛雅，并揭示玛雅人历史的内在逻辑。因此，玛雅也进入了世界史的舞台：即便在今天，玛雅研究持续有新的发现，我们会对这一古老文化有更为清晰的认知，它也让我们懂得，玛雅遗迹远非是这一久远文化的无声见证。

时空

玛雅人的祖先是在上一个冰川时期末期经白令海峡到达美洲大陆的。作为狩猎者和采集者，他们定居在玛雅的三大主要地区，这些地区因地质和气候条件而划分为太平洋沿岸带、高地以及低地。我们对早期的玛雅文化知之甚少（古风时期），但我们确实知道，在世纪之交之前的第二个千年里，玛雅人曾在村庄里定居（图 5）。当时，他们转向农业并开始种植玉米。玛雅人留下了一些陶器，可追溯到这一时期。这一进程并非在所有地方同时发生，玛雅人似乎在高地定居之前就已在太平洋沿岸定居。

考古学家将玛雅文化缓慢发展的时期称为前古典时期，并将其分为前古典早期（公元前 2000—前 900 年）、前古典中期（公元前 900—前 300 年）以及前古典晚期（公元前 300 年—前 250 年）。

最初的村落是在前古典早期兴起的，但是，前古典中期以首批纪念性建筑而闻名。在那时，社会秩序也在定居地建立起来，这一点从华丽十足的坟墓（图 6、图 7）和代表当地政要的石碑上可以明显看出来。过去十年的挖掘从根本上改变了我们对这一特殊时期的印象。在靠近墨西哥边境的危地马拉北部，人们发现了可以追溯到前古典时期中期的大城市。这使其成为与墨西哥湾沿岸奥尔梅克文化处于同一时代的文化，该文化在过去被称为中美洲文化之母。

前古典后期，社会分化日益复杂，大量城邦似乎都建立了政治架构，决策者的等级制度分明，权力集中在中央。纪念性建筑是前古典晚期的特色，尤其是庙宇和宫殿装饰着超大尺寸的灰泥面具。近期在卡拉克穆尔的挖掘给考古界带来一些轰动：一个前古典时期的真正自支撑式拱顶布满了拱顶石。但是，古典时期玛雅使用了悬臂式穹顶。该穹顶是玛雅人在西班牙统治前的美国采用的独特建筑

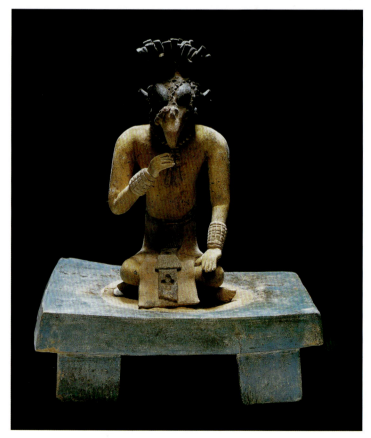

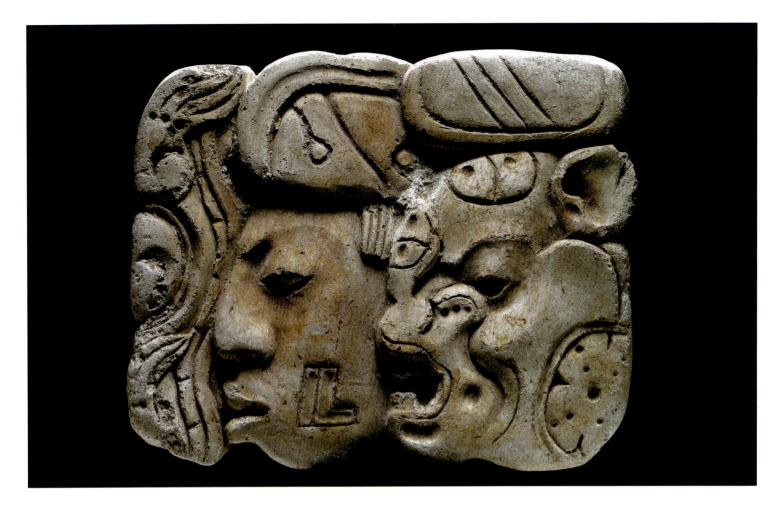

图 8 灰泥象形文字

墨西哥，恰帕斯，帕伦克，奥维达多神庙，入口门框；公元647年；建模灰泥；彩绘；高17厘米，宽21厘米；帕伦克，Museo del Sitio Alberto Ruz Lhuillier 帕伦克伟大国王巴加尔二世（公元615—683年）的第一个建筑便是所谓的奥维耶多（"失落的"）。因神庙远离市中心，位于丛林深处，因而得名神庙。灰泥象形文字曾是建筑的装饰物，此处写有一些灰泥象形文字，告诉我们帕卡尔在公元647年建立。这里的象形文字尚未被破译。

形式，也是玛雅全部纪念性建筑和现代建筑的基石。前古典晚期，出现了首批刻有象形文字的石碑。这些古老的文字高度一致，且颇为复杂，表明在这之前一定还有更早的时期存在，它们没有保存下来的原因可能与使用的材料有关——或许我们只是没有发现它们。

一些重大事件发生在前古典晚期，包括自然灾害和人口流离失所。伊洛潘戈火山在萨尔瓦多爆发，将一部分高地埋在火山灰和熔岩下面，低地或遭遇气候变化和毁灭性冲突。前古典时期的许多城镇（并非全部）都被遗弃。危地马拉高地上最大的玛雅城镇卡米纳尔胡尤被攻克，攻占者是今天基切人的祖先。

古典时期

将公元250年称为前古典时期和古典时期的分界点是传统做法。这是一种任意性断言，它粗略地给出了年代框架。实际上，从前古典时期到古典时期的转变过程是缓慢的，并不是在玛雅的各个地区同时发生。当前划分这些时代的方法的另一个问题是，它是在玛雅文明与古典时期及其成就相关联的时候完成的。前古典时期是不完整的前兆的一部分，而后古典时期被视为低地城邦毁灭后的衰败期，因为该时期的物质财产的丰富程度比不上古典时期。当今，大多数学者看待事物的角度更加宽泛，他们认为玛雅文化历史悠久，古典时期仅是诸多体现玛雅文化的形式之一。

古典时期又被一些研究者分为两个时期甚至三个时期：古典早期（公元250—550年）与古典晚期（公元550—900年）。一些学者使用终点古典这一术语指代古典晚期的最后一百年，低地的玛雅文化在此期间已显露出衰败迹象。古典时期，大量彼此竞争的城邦划分了低地区；这些小城邦的领导者是国王，其统治权力来自古代众神的后裔，因此国王被视为人类世界和神的世界的中间人。巨大、奢华的宫殿，引人注目的物质财富和代表着自信的君主的艺术作品见证了玛雅高度发达的宫廷社会。象形文字也是贵族文化的一部分。巨大的石柱（学者称为石柱）、祭坛、立体挂屏、陶器和珠宝上成千上万的文字记述了皇室家族和丰功伟绩、战争与联盟，并说明了创造特殊作品的艺术

图9 伊兹姆特废墟

墨西哥，坎佩切，伊兹姆特，阿克罗波利斯北楼拱顶；提奥波特梅勒尔摄于1887年。
德国-奥地利建筑家及探索家提奥波特梅勒尔描述了伊兹姆特废墟的情况，他曾在1887年3月和4月到访此地："伊兹姆特是玛雅文明中最大的城市之一，建筑物巨大，正如在Kabah、Nohpat、乌斯马尔和其他城市见到的那样"。然而，接近西班牙定居地——村庄或庄园将这一保护地完全变成了遗址。该国人民对破坏事物的冲动无法阻止，对使用木质工具的厌恶不可改变，这是现代文明为他们提供的借以打碎当地岩石的方法。古时玛雅人成功运用了更多的基础工具。

家的名字（图8）。破解玛雅象形文字无疑是现代学术界的主要成就之一。它不仅能重建古典时期的政治环境，而且能够重建玛雅的知识文化、天文学和神话。

古典早期的主要特征在于和墨西哥中部城市特奥蒂瓦坎的联系（特奥蒂瓦坎是中美洲地区最大的城市之一）。如今，我们知道这些联系直接影响了玛雅的政治和王朝历史。玛雅古典时期的两个超级大国蒂卡尔和卡拉克穆尔卡之间的对抗也在这一时期出现，最终导致了两大联盟体系的形成。它们在古典晚期开始的时候就决定了政治和战争，但随后就崩溃了，这一崩溃过程由于生态灾难和人口过剩而加速。整个公元9世纪和10世纪，一个又一个城市被居民遗弃了，最后只剩下几个家庭留在先前宫殿破旧的废墟（图9）中。

后古典时期

在很长一段时间里，后古典时期被认为是一个颓废的时期，因为考古学家发现的后古典文化的证据不如前古典时期的壮观、昂贵。然而，我们现在知道，这种差别实际上是由于他们对其信心发生了改变。尽管古典时期是一个专制的神圣国王的时代，相对较小的宫殿和不甚豪华的公共建筑标志着传统统治精英地位的下降。作为一种反向运动，一种中产阶级似乎已经形成，他们参与各种形式的出口贸易并从中获得经济利益。后古典时期，总贸易量有所增加。中美洲南部的黄金、美国西南地区的绿松石以及墨西哥西海岸的铜都证实了这一点。后古典时期也分为不同的时代。后古典早期（公元900年）被认为是与墨西哥中部城市奇琴伊察紧密联系的时期，奇琴伊察位于尤卡坦半岛北部。后古典时期（公元1200—1450年）主要以玛雅城市的崛起为标志，其影响扩展至整个尤卡坦。当时，玛雅基切人统治着危地马拉高地和大量外国人，他们留下了印记。紧随后古典晚期西班牙入侵，在尤卡坦半岛，玛雅潘地区分裂成许多小的敌对城邦，其中一些城邦在16世纪初与西班牙人签订协议，只是为了有盟友支持他们对抗附近的敌人。在危地马拉高地，后古典晚期时，卡齐格尔族及其都城依兹穆特兴起，基切人的重要性有所下降。后古典晚期，另一城邦力量也在中部崛起。古典时期玛雅文化曾在早些时候盛行于此。在该岛的首府Noj Peten，伊萨玛雅开启了对西班牙征服者的抵抗，直至1697年。

殖民时代与现状

大多数玛雅文化的代表都以西班牙的入侵结束，这也仿佛是玛雅历史的终结。但是，尽管有军事征服、奴役和新出现的疾病，玛雅人幸存了下来，并保存了多方面的玛雅文化。即使受到殖民统治，玛雅人还是带来了历史影响，特别明显的一点便是他们无数次地反抗殖民政权。当拉丁美洲各国在1821年后脱离西班牙的统治获得独立后，玛雅和该大陆其他印第安国家的生存条件未有任何进展。美国的原始居民长期以来都是社会等级制度底层的边缘群体，哪怕是在他们仍然代表着大多数人口的地区。玛雅最成功的一次起义是所谓的阶级战争（1847—1901年），玛雅人在此战中几乎攻下了整个半岛，但仍无法带来任何改变。

玛雅一直受到武力镇压，其文化至今仍遭受蔑视。但在今天，他们再也不低人一等。墨西哥和危地马拉都形成了强势的玛雅运动，他

图 10 敞开的墓室和顶石旁的安德烈斯九世

经过长途跋涉,考古学家终于抵达一群毫无特色的建筑,从丘陵的景色中几乎看不出来,建筑群完全被茂密的丛林所覆盖。和以前一样,这个地方已经被抢掠者发现了。可能是因为顶石太重,抢掠者还没有从坟墓里拿走装饰过的顶石。这对考古学家来说是一个巨大的运气,因为在玛雅南部低地的任何地方都没有发现类似的顶石。

图 11 顶石

伯利兹,卡拉科尔,肯奇塔集团;古典早期或古典晚期公元 500—650 年;槽状石灰石;高 88 厘米,宽 22 厘米;卡拉科尔,考古区。

这个衣着华丽的人戴着天神伊扎姆纳的面具作为头饰。一条玉珠项链,手脚处的大耳环和袖口证实了此人有很高的地位。头顶上方是两个不完整的象形文字,可能是艺术家或逝者的名字。底部有一个不完整的日期,可能是家族墓穴封印的那一天。

们的目标是为政治和文化权力斗争。玛雅的历史是否会出现新的篇章将在未来揭晓,这些篇章或会涉及平等和文化独立。

探索时代

"当我外出打猎的时候,我在丛林中看到了一块石碑。"一位正在帮助挖掘卡拉科尔遗址的年轻玛雅人安德烈斯说道。没有人真的相信他。据推测,石碑原来不过是自然界中刻有凹槽和形状的石头,只要稍加想象,就可以把它们解释为国王的象征。值得相信他吗?在攀缘植物、藤本植物和沼泽地中蜿蜒前行,但却在旅程结束时再次面对失望?然而,安德烈斯说服了我们,他赢得了胜利,第二天一大早探险队就出发了。经过数千米的绵延跋涉,一行人走过了一片可能千年来都没有人类出现过的区域——除了安德烈斯外出打猎的地方。弯刀在灌木丛中砍来砍去,金属的嗖嗖声不绝于耳。蚊子被他们的汗水味所吸引,争先恐后地吸食着勇敢的探险家的鲜血。突然导游喊道:"在这里!"但是他们没有看见石碑,甚至连一座建筑物也没有。但是探险家们发现了一处竖井。它把我们引向一个浅浅的金字塔。陶瓷和骨头的残骸表明,抢掠者是无意中发现了这处墓地(图 10)。

安德烈斯得意扬扬地指着竖井旁边的一块石头,是的,上面写着字!这不是石碑,而是曾经被用来盖棺盖的顶石之一(图 11)。这是一个在南部低地从未见过的雕刻顶石!一位玛雅艺术家用清晰的线条描绘过世者,甚至在石头上还刻了名字和日期(图 10)。他想象不到有一天会有其他人会看到这块为逝者准备的石头。在玛雅人的土地上,探索的时代才刚刚开始,在这曾经高度发达和繁荣的文化中,大量文物仍在等待被发现。

栖息地和早期视野

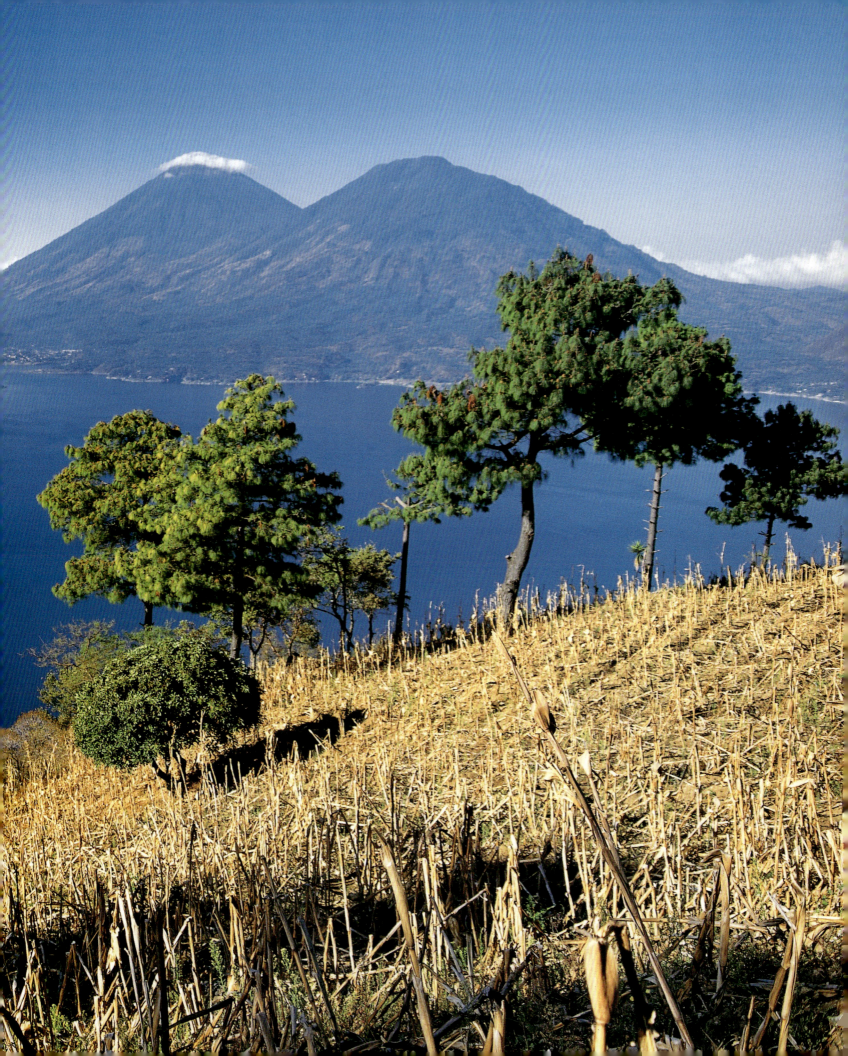

火山和丛林——一个富有变化的栖息地

尼古拉·格鲁贝

现在玛雅人居住的地区与他们的祖先在三四千年前定居的地区相比几乎没有什么变化。如今，玛雅世界包括墨西哥南部的联邦州恰帕斯、塔巴斯科、坎佩切、尤卡坦和金塔纳罗奥州，还有危地马拉、萨尔瓦多和洪都拉斯西部（金塔纳罗奥州是伯利兹（前英属洪都拉斯）的一个小州，于1981年从英国独立出来）。

在地理上，玛雅人居住在南北美洲大陆之间的大陆桥上的地区属于中美洲北部。该地区南部与太平洋接壤，尤卡坦半岛从墨西哥湾一直延伸到加勒比海（图1）。整个地区在北回归线以南，因此属于热带。

由于玛雅地区海拔高度的巨大差异，不同地区的降雨量变化不定，以及土壤类型分布不同，科学家们将玛雅栖息地分为三个主要区域：太平洋沿岸平原，火山高地，丘陵地。由于玛雅文化的发展集中在低地，在古典时期，大城邦繁荣，所以这一文化区域特别重要。

热带气候

赤道以北所有热带地区的气候是由雨季和旱季决定的。和所有热带地区一样，雨季与夏至的时间一致。每年5月底开始下雨，6月达到顶峰。8月初，雨季被一段短时间的干燥期所打断，这段干燥期被称为小峡谷。随后在9月份，当太阳第二次达到最高点时（图2），雨季又变得更加强烈。高地的雨季在10月结束，而低地的雨季通常持续到12月。从峡谷到年底的这段时间是热带飓风季节，飓风在加勒比海上空形成极低的气压天气系统。它们到达陆地时，会造成灾难性的破坏。1998年10月，飓风米奇将洪都拉斯和危地马拉东部大片地区淹没在水和泥浆中。

随着季节变化，降雨量也因地区而异。最少的降雨量出现在半岛的西北部（年平均降水量是475毫米），降雨量数据向东南方向增长。在伯利兹城南部的托莱多区，年降雨量在3000至4000毫米之间。

在帕伦克和恰帕斯地区，它甚至超过了4000毫米。实际的降雨量可能有很大的不同。有些年份特别干燥；大量的降雨会出现在其他地方，这两种情况都会对收成造成灾难性的影响。

图1 危地马拉高地的景色
危地马拉高地"美丽得令人心痛"，奥利弗·拉法吉在20世纪20年代这样描述危地马拉高地及其居民。印第安小村庄、冒着烟的火山、松针森林和精心铺设的玉米地仍然是今天高地的特色。

雨季开始的时间也会有所不同，也不确定。而且降雨量的多少会对玛雅农民构成巨大风险。

全年气温变化很小（图3）。3月、4月和5月是最温暖的月份，天气干燥，晴空万里，阳光明媚。在夏季，太阳最高，6月和7月里，雨水冷却空气，云层遮住阳光。在热带低地，白天气温介于29～32°C（84～90°F）之间，夜间温度介于20～24°C（68～75°F）之间。昼夜温度差异实际上大于季节性波动，这就是为什么人们说夜晚是热带地区的冬天。

图2 玛雅地区的地理图
该区域位于现代国家墨西哥、危地马拉、伯利兹、洪都拉斯和萨尔瓦多，以其丰富多样的景观形式著称。按景观、气候和植被划分玛雅地区。
它与俄勒冈州面积大致相同。玛雅地区划分为三个大区域：太平洋沿岸的狭长地带、火山高地和北部起伏的低地。

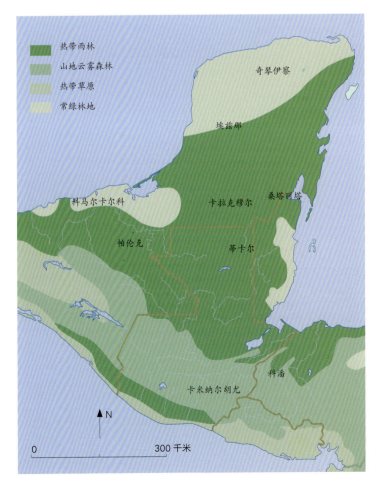

图3 来自不同低地地区的气候图

低地的气候是由许多因素决定的。总的说来,在该地区南部,雨季的月份增加了。在弗洛雷斯和帕伦克这样的城镇,一年只有一到两个月是干旱的,但在最南的西帕奎特,每月都下雨。

图4 玛雅地区南北走向轴线上的地质结构和植被

玛雅环境的主要特征是火山高地和地质上年轻的低地,这些低地位于岩溶上,岩溶是一种多孔的石灰岩岩石,能迅速吸收雨水。这些地方含有地下水道,但只有在石灰石层坍塌的地区才有可能进入这些水道。

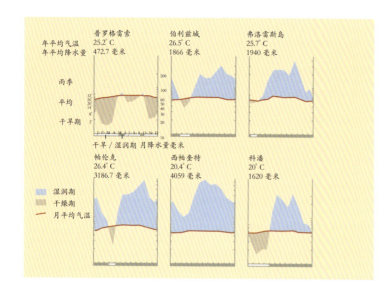

在低地和高地之间较温和的过渡区,高山温带在海拔1000至2000米之间,白天温度通常较低(24～27°C/75～81°F),但在干燥季节,温度为35°C(95°F)以上的炎热午后并不罕见。夜晚很凉爽(14～20°C/57～68°F),在12月和1月,温度甚至可以降到零下。高于2000米的高地白天气温宜人(20～27°C/69～81°F);夜晚很冷(低于15°C/59°F)。11月到次年2月之间的夜霜并不罕见。

太平洋沿岸平原

在玛雅地区的最南端,在太平洋和陡峭上升的火山高地之间,是一个宽40千米到100千米的肥沃的沿海地带(图4)。这里土壤质量好,雨量大,是种植棉花和可可豆的好地方。如今,香蕉和甘蔗种植园横跨广阔的平原,棉花和可可豆仍在生产中,但现在的经济地位已经不如前西班牙时期重要了。当时,这片沿海地带对玛雅人和邻近的人们非常有吸引力,他们不断地尝试将这片地带的一部分据为己有(图5)。从高地奔流而下的河流,以及由此形成的沼泽地,使这片沿海地带变得如此肥沃。富含营养的土壤因火山灰而呈深色,甚至太平洋海滩在这一地区也是黑色的。每年有3000至4000毫米的降水;从6月到9月,来自太平洋上空云层中的雨水落在平原上,之后风势迫使其进入陡峭的高地。

火山高地

从墨西哥到哥斯达黎加,美国科迪勒拉山系的山脉形成了南北美洲之间的大陆桥。这条山脉的高度高达4420米,它们在该点越界进入玛雅地区,到达了马德雷山脉的雄伟山峰(这条山脉在墨西哥和危地马拉被称为马德雷山脉)塔胡穆尔科火山海拔4420米,塔卡纳火山海拔4093米,与雪线相距甚远。

地势起伏的高地大部分地区具有构造活动;危地马拉12座大型火山中有9座仍对周边城镇构成威胁,偶尔的喷发会产生火山灰和气体云(图6)。毗邻的墨西哥恰帕斯州和萨尔瓦多也经常发生火山喷发,已经迫使数千人离开家园(图7)。考古学家怀疑萨尔瓦多的伊洛潘戈火山在公元前150年爆发,造成了巨大的自然灾难,以至于高地上的大多数城镇都被遗弃了。在这些火山爆发后,紧接着的低地文化繁荣和人口流动与此有直接的联系。1976年危地马拉大地震造成了人口和

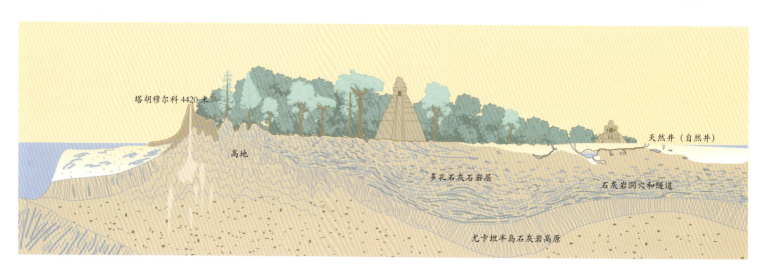

图 5 在太平洋沿岸平原的甘蔗种植园里,圣卢西亚·科珠玛瓦帕的雕塑

危地马拉,埃斯昆特拉,圣卢西亚·科祖玛瓦帕,古典时期,公元600—900年;玄武岩。甘蔗、棉花和香蕉是今天在太平洋沿岸平原的大型种植园种植的主要出口作物,这要归功于该地区土壤的优良。在前西班牙时期,不同的群体不断试图赢得对沿海地区的控制权,以便能够经营可可种植园和对外贸易。这些群体包括科珠玛瓦帕文化的成员,他们可能是来自墨西哥中部的移民。他们的废墟中有石碑和祭坛,风格与玛雅人非常不同。

政治的变化,影响至今。尽管地震和火山喷发的潜在威胁仍在继续,但墨西哥和危地马拉的玛雅人大多数已经在高地安家。这是有历史原因的。当西班牙人在16世纪到达时,几大新兴的玛雅州在高地蓬勃发展,西班牙人更喜欢高地舒适的气候,而不是炎热潮湿的低地。为了更好地控制被征服的玛雅人,他们将大量的玛雅人从被征服的低地迁移到高地。

高地的火山土是由第三纪和更新世时期大量浮石和火山灰喷发形成的。这形成了一个几百米深的矿床,上面覆盖着一层薄薄的肥沃土壤。千百年来,气候变化已经把这个地区变成了崎岖不平的地貌,在山脊之间有被深深侵蚀过的峭壁,还有许多带有肥沃土壤的宽谷(图7)。

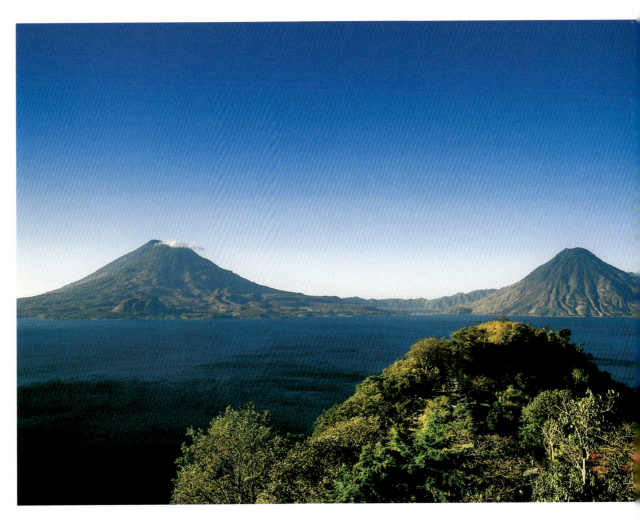

图 6 从圣地亚哥和托利曼火山可以看到阿蒂特兰湖

位于圣地亚哥(3525米)和托里曼(3150米)火山之间的是海拔1300米的阿提特兰湖和一个死火山的火山口,根据洪堡的说法,它是世界上最美丽的湖之一。现在,咖啡树生长在火山山坡上,湖边的居民主要靠种植玉米和捕鱼为生。古吉拉特玛雅人生活在湖的南部和西岸;喀克其奎村位于北部和东部,包括帕纳哈切尔,现在是该地区的旅游中心。

图7 从空中俯瞰萨尔瓦多的圣安娜火山

海拔2381米，圣安娜火山是该国最高的火山，但自1880年以来从未爆发过。巨大的爆炸造成了四个同心环形山。在最年轻的火山口的中心是一个湖，硫黄云从那里升起。后面的伊萨尔科火山较低，仍然活跃。它出现于1770年，至今仍在喷出火山灰、熔岩和热气。上一次大喷发在1966年。

　　高地和低地交汇的地方是一个石灰岩带，可以追溯到第三纪和白垩纪。在低地边缘较潮湿的地区，这一区域的侵蚀形状最为惊人。每年平均降雨量超过4000毫米，加上雨季的持续时间，使这一地区形成了热带山地森林，其中最引人注目的是滴水的树蕨、苔藓和地衣。这是凤尾绿咬鹃（它有绿色和金色的长尾羽毛）的家园，长至40厘米，玛雅人非常珍视它的长尾。它现在被特定在危地马拉的国旗上作为象征（图23）。典型的玛雅文化的核心区域为地质上比较年轻的低地。南部低地包括恰帕斯的塞尔瓦拉坎多纳地区、墨西哥的塔巴斯科和坎佩切和金塔纳罗奥联邦州的南部、危地马拉北部和东部的佩滕省及伊沙巴尔省、洪都拉斯西北部和伯利兹全境。北部低地包括尤卡坦半岛，即联邦的坎佩切州和金塔纳罗奥州的北部和尤卡坦州的北部。低地的总面积为250000平方千米，由几乎完全平坦的沉积石灰岩高原组成。伯利兹的太平山顶高达1023米，除了几个未开发的南部玛雅山脉的花岗岩和石英地块，景观被几个山丘所打断。

　　低地的广阔土地最初被茂密的丛林所覆盖，这一事实在土壤方面具有误导性，因为它们的质量都很差。地壳非常薄，越往北走越薄，在尤卡坦半岛的一些地方，地壳只有50厘米厚。此外，低地的土壤几乎不含养分。虽然树叶不断飘落，地面被有机物质覆盖，但由于有机物质分解，营养物立即被耗尽，所以地壳不会变厚。然而，在低地北部有一些山谷，那里有肥沃土壤却被雨水冲刷。

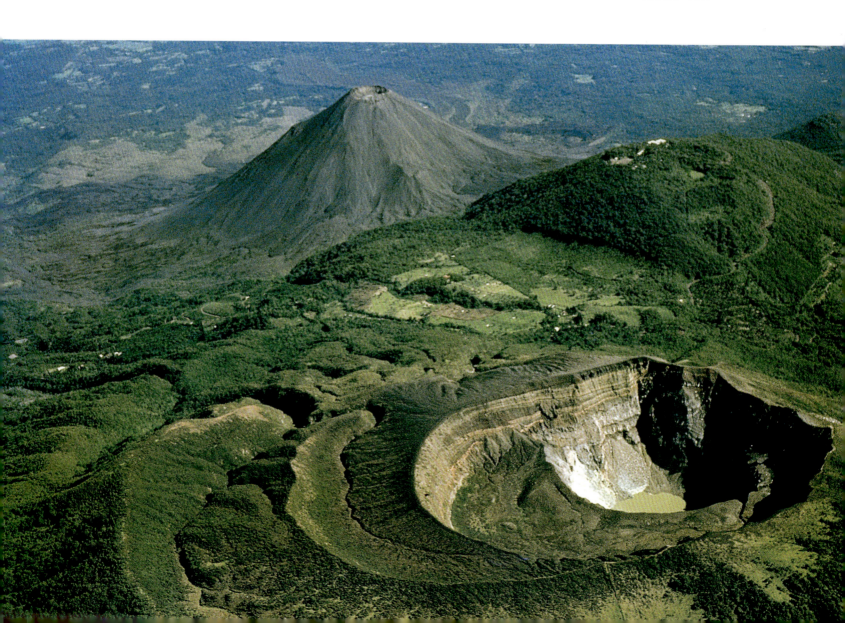

图 8 奇琴伊察天然井

在尤卡坦半岛石灰岩层坍塌的地方,有天然的水井可以提供地下水。这些漏斗状的凹陷被玛雅人称为"tz ono ot",由此产生了西班牙语的"天然井"。奇琴伊察的陵墓是西班牙人到达之前的重要朝圣地。20世纪初,考古学家们潜到陵墓底部,打捞出许多珍贵的祭祀品。

图 9 塔巴斯科低地的乌苏马辛塔河

乌苏马辛塔河被壤土染成红色,在与格里哈尔瓦汇合并最终流入墨西哥湾之前,它缓慢地穿过塔巴斯科的低地。乌苏马辛塔河是中美洲最长的河流,拥有最多的水资源。它的很长一段形成了墨西哥和危地马拉之间的国际边界。玛雅人的主要贸易路线之一是从墨西哥湾经乌苏马辛塔河到达尤卡坦半岛的中心地带。

低地的主要问题之一是石灰石的多孔性,这使得任何水都可以瞬间渗入地表。在低地的南部有许多很深的河流将水从高地输送出去(图9),此处还有一大片冲积地(帕西翁河、奇霍伊河、乌苏马辛塔、圣佩德罗马蒂尔、坎德拉里亚、伯利兹河、本州)。在南部低地有无数的大湖,它们是由地下水道补给的,最大的是佩滕伊察湖。相比之下,尤卡坦半岛北部几乎没有地表水。对于低地的居民来说,缺水是一个严重的问题。在危地马拉北部的佩滕地区有广阔的沼泽洼地,巴荷斯在雨季充满了水,但在其他时候总是干燥的。尽管浑浊的巴荷河的水不适合饮用,但在前西班牙时期,它被广泛用于农业。

在南部低地的广大地区有被称为"阿瓜达斯"的水坑以防止雨。在石灰岩景观形成天然山谷的任何地方都能找到它们。玛雅人还开发了令人印象深刻的天然阿瓜达斯,通过挖掘大型水库,并在它们的内

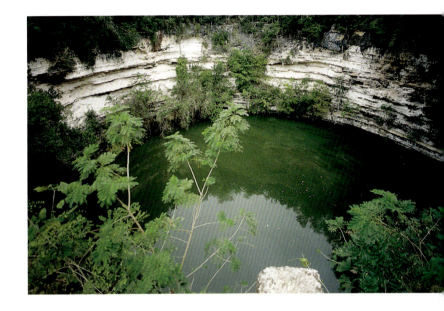

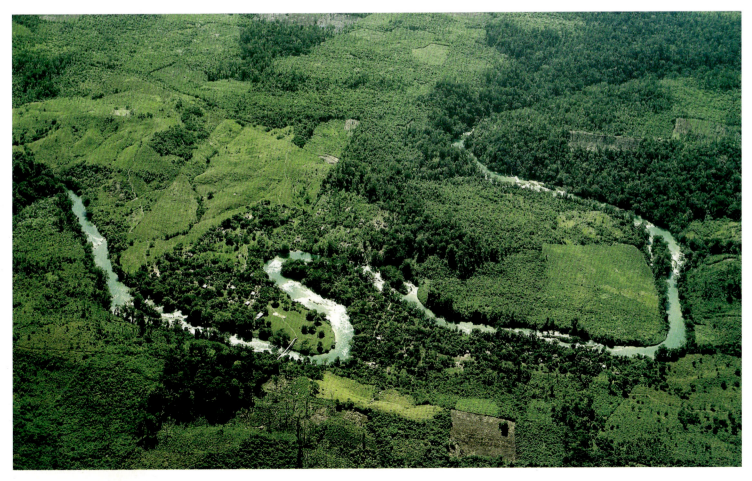

图10 恰帕斯高地的森林

在高地与低地逐渐融合的地区，异常高的降雨量造成了云森林植被，包括高达50米的橡树、月桂树和各种针叶树。地板上密密麻麻地长满了蕨类植物。地衣和铁兰被玛雅人称为"树须"，在树上茁壮成长。

图11 危地马拉佩滕省的热带丛林

除了海岸，整个中部和南部低地以稠密的热带丛林闻名。植被由几层组成，几乎不允许日光进入地面。这张照片是在Petexbatun地区的考古遗址阿罗约德彼尔特拉拍摄的，展示了丛林巨人令人印象深刻的树根。右边是一棵木槿树，是玛雅的神圣树，对他们来说，它代表了宇宙的中心。

衬燃烧石灰以防水。许多古老的阿瓜达斯仍然是今天南方低地居民的唯一水源。再往北一点，天然的天坑是饮用水和洗浴水的主要来源。它们在当地西班牙语中被称为天然井，源自玛雅语"tz ono ot"。这些是直径10～80米的圆形陡坡水孔。天然井是在形成地下洞穴顶部的石灰岩地层坍塌时形成的。自从这个国家第一次有人居住以来，它们就吸引了人类。

植物群

在前西班牙时期，玛雅地区的大片区域，尽管人口稠密，却被茂密的森林所覆盖。危地马拉这个国家的名字就证明了这一点：它来源于纳华特尔语的"quauhtimala-tlan"，意思是大量的树木，直接对应于玛雅语的单词 k'i-chee'，k'i-che' 族的名字也来自这个词，该族现在是危地马拉最大的玛雅族。

高地的植物群以土壤和地形的组成为特征。松树和草在高山和悬崖的高处占主导地位，而橡树也在山谷和峡谷的低处茁壮成长，因为那里通常有更多的水分（图10）。现如今，咖啡生长在火山肥沃的山坡上，生长在地势较低、受风保护的高地上，是墨西哥恰帕斯州和危地马拉的主要产品。咖啡灌木最初来自埃塞俄比亚，直到19世纪才到达该地区，前西班牙裔玛雅人并不知道，它们不仅为不断增长的人口创造了更大的可耕地面积，还保护了山坡不受侵蚀。今天，曾经茂密的高地森林已基本消失，因此动物物种遭到严重破坏。

由于大量的降雨，只有几个干燥的月份和季节性温度的微小变化，在太平洋沿岸和南部低地地区有一个迷人且高度多样化的热带雨林，这是经典玛雅文化的主要地区（图11）。热带雨林以大量的物种而闻名于世，尽管其中一些物种数量很少。一公顷土地可容纳多达150种不同的树种，其高度将植被分为3到5层（图12）。丛林的顶端是由高达60米的大树组成的。再往下，30米高的树冠形成一个封闭的顶层，年轻的、仍在生长的树形成丛林的最低层。

最高的树包括木棉树或丝绵树，这是玛雅人的圣物，可以长到70米高。对玛雅人来说，它细长的树干和伸展的树冠代表着地轴和天空。

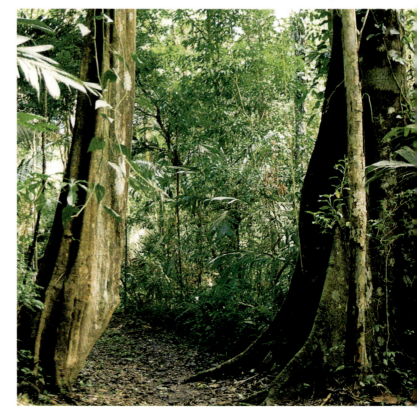

图12 密不透风的森林屋顶

丛林巨人的顶部长到60米高，形成了一个封闭的屋顶，完全遮住了下层的视线，更不用说庙宇的遗迹和倒塌的墙壁了，这就是为什么玛雅人的定居点至今仍未被发现的原因。从空中望去，你所能看到的只有一个没有明显轮廓的无边无际的绿色海洋。

尽管木棉树也会在高地上生长，但桃花心木，可长到40米高。西班牙香椿和南美番荔枝只在低地生长，后者提供了口香糖的原材料。在雨季时，树胶收割者用马刺和一根绳子爬上树，切开树皮会产生一种快速凝固的乳胶（图13、图14、图15）。这些树都因其坚硬的木材而受到重视，然而在过去的几十年里，由于过度开发，桃花心木的数量急剧下降。

只有百分之一的阳光能穿透茂密的丛林，到达地面。结果是那里几乎没有灌木丛。即使是草也不能生长在丛林地面上，那里总是覆盖着一层厚厚的落叶（图11）。只有生长极其缓慢的蕨类植物才能在阴暗的丛林底层茁壮成长。然而，由于参天大树的树根又厚又突出，所以在参天大树之间移动并不容易，因为参天大树必须要在坚硬、干燥的土地上站稳脚跟。悬挂在大树上的藤本植物形成了更大的障碍，有些藤蔓上长着锋利的刺。对玛雅人来说，丛林并不是许多欧洲旅行者所面临的威胁生命的绿色地狱，而是一种可以在许多方面得到利用的自然资源。他们从原木木材中获得了一种用于制作染料的着色剂。牛奶树或面包树的坚果被磨碎，在需要的时候添加到玉米混合物中以制作玉米粉蒸肉和玉米粉圆饼。象牙棕榈的坚果仍然被用作珍贵而美味的油的来源，玛雅人房屋的屋顶上覆盖着与一千年前一样的瓜诺棕榈树叶。（见第37页图35）

寄生植物生长在树顶，并进入其宿主产生的果汁中，以及附生植物，即所谓的"寮屋植物"，它们希望更接近阳光，因此在树上定居，但不会剥夺其寄主的营养。一些寄生植物，如"扼杀无花果"甚至可以杀死它们的宿主。它们在寄主的树枝上定居下来，在它们接触地面的时候，就会长出空气根。然后，空气根在宿主树周围生长（现在不再作为营养来源），将其扼杀，直到它最终死亡。一些植物在试图克服土壤缺乏营养的过程中表现出了相当惊人的行为。特殊的根，例如麒麟草，吸收水分和它从空气中所含的营养。另一方面，凤梨科植物在其叶子上的花莲中收集有机物质。人类一般看不到颜色鲜艳的凤梨花和兰花，因为它们被树冠上浓密的树叶所遮盖。

北方多刺的丛林

越往北走，降雨量越少。森林逐渐变成低矮多刺的丛林，没有高大的树木，如桃花心木和南美番荔枝。这里的干旱期较长，这意味着大多数树木都会落叶。最后，沿着尤卡坦半岛的海岸，森林变成了难以穿透的多刺灌木丛（图16）。在合成纤维织物发明之前，剑麻是主要作物。

无论是北方的多刺丛林还是南方的常绿雨林，实际上都不是真

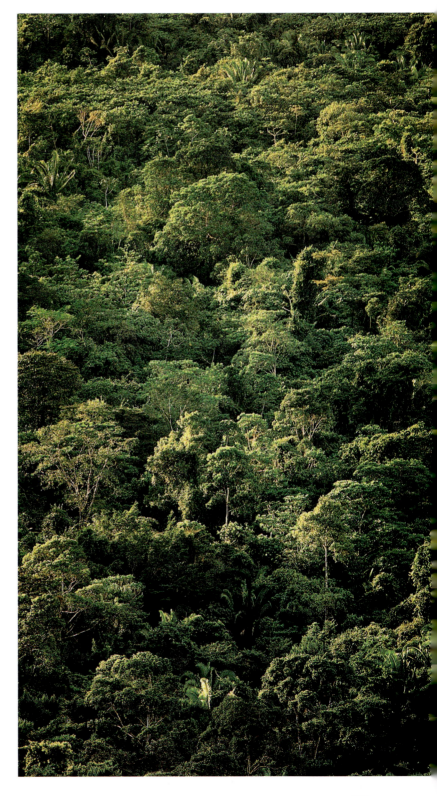

图 13 树胶收割者在干活

危地马拉佩滕的托隆加坎帕门托；这张照片拍摄于 1998 年的雨季，当时的树胶收割者穿过丛林寻找南美番荔枝西班牙语中叫作 chicozapote。他们用马刺和一根绳子爬上树，用一把狭窄的灌木刀把树皮从树冠到树桩切开。这项工作极其危险；如果无意中割断绳索，死亡通常是不可避免的。

图 14 人心果树提供树胶

在雨季，树木会产生大量的白色树胶，用来制作口香糖。树皮被灌木刀（或砍刀）切开，树脂立即从红色的木头喷射出来。一位树胶收割者一天可以收割三棵树；从树上滴下的树胶汁的质量在 1 到 3 千克之间。一棵被抽打过的树可以休息好几年。

图 15 收集树胶

树胶被收集在绑在树上的皮袋子里，然后在木柴堆上用大槽（桶）煮沸。厚的液体被倒入块（选框），当凝固时卖给经销商。在 20 世纪 50 年代，丛林口香糖被合成口香糖所取代，这种职业很有可能会消亡。然而，近年来包括天然口香糖在内的天然产品的需求有所增加。

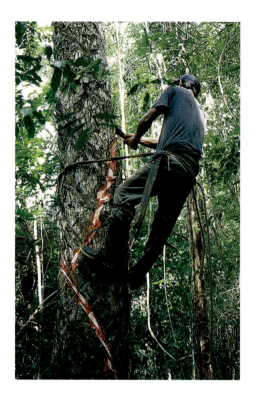
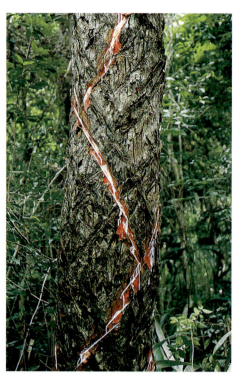

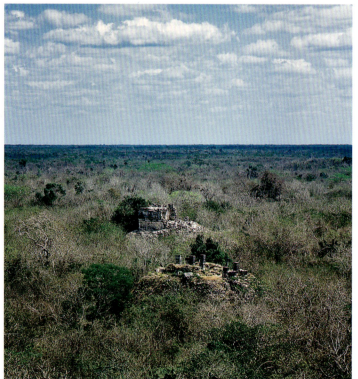

正意义上的原始森林。在古典玛雅文化的鼎盛时期，森林无疑已被广泛砍伐，只剩下几座岛屿的树木。这是我们从古生态学研究和花粉研究中了解到的。一旦失去了树木，热带土地很快就失去了肥力，不适合进行生产利用。它们会变成一层坚硬的红土，这是一种典型的由热带空气在地表形成的土壤。热带的降雨和强烈的阳光惊人地、迅速地摧毁了土地，这对整个生态系统造成了灾难性的后果，并消减了人口的基本食物来源。像这样的生态灾难无疑是导致 9 世纪和 10 世纪玛雅文化崩溃的原因之一。一旦玛雅人离开了他们的城镇，丛林很快就覆盖了低地。

图 16 奇琴伊察北部的多刺高灌丛

照片拍摄于 1989 年。

少雨和极薄的土壤是覆盖尤卡坦半岛北部的荆棘森林的原因。树木和灌木在 11 月和次年 4 月之间的旱季落叶，呈现出光秃秃和尘土飞扬的风景。

两位造物主，ALOM 和 Q'AJOLOM，创造动物

关于创造的神话在所有中美洲文化中都扮演着重要的角色，这一主题在《波波尔·乌》中被提及。在创造了地球和天空之后，两位神决定创造动物。

众神安排好了野生动物，森林的守护者和山上的所有生物：鹿、鸟、美洲狮、美洲虎、蛇和灌木丛的守护者。Alom 对 Q'ajolom 说：这种沉默有什么意义？为什么树和灌木下面什么也不动呢？真的，它们应该有它们的监护人。这句话刚一想还未来得及说出来，鹿和鸟就突然出现了。

然后所有的鹿和鸟都得到了一个家：

你，鹿，到河岸去，你将睡在幽谷里。在林间空地里，在灌木丛里，在森林里，繁殖后代。鹿被告知要用四肢站立。然后众神给了大大小小所有的鸟居住的巢。

众神对飞鸟说："鸟儿们，在树林和灌木丛中安家吧。你们要在那里繁殖，分散在树林和树枝上。"当造物的行为完成之后，它们都有了睡觉和居住的地方。动物们在地球上都有自己的家。家是 Alom 和 Q'ajolom 赐给它们的。现在鹿和鸟已经被创造出来了。

然后，建模者和创造者告诉鹿和鸟：

"可以说话和相互交谈，但不要嚎叫或尖叫。在你自己的物种里互相交谈"，鹿、鸟、美洲狮、美洲虎、蛇被告知。

"现在请告诉我们的名字并赞美我们。我们是你们的父母。现在说这个：

'Juraqan、

Ch'ipi qa qulaja，raxa qa qulaja，

心灵，大地，天空的心，

造物主，建模者，

Alom，Q'ajolom。

有人告诉它们说，你们要说话，要大声呼喊我们，赞美我们（图17）。但事实证明，它们不能像人类那样说话，它们只是假装。它们发出嘘声，它们尖叫，它们咯咯地笑。没有人能听懂它们的语言，每个动物叫喊得都不一样……"

它们必须再试一次，再试一次赞美创造者。但是它们无法理解对方，也无法让对方理解自己，因为它们不是这样被创造出来的。所以它们的肉被献祭，从那时候起，地上的动物就被吃掉，被杀害。

图17 神与动物的聚会

圆柱体容器的首次展示；出处未知；古典后期，公元600—900年；烧黏土，画；高21.2厘米，直径14.3厘米；私人收藏（克尔 3413）。

玛雅的宇宙中居住着大量的人类和动物形态的神。其中很多都显示在室外楼梯上，可能是寺庙的入口。坐在地上的是两个神，形状像猴子。作为创造之神，他们正在热烈讨论他们之间的法典。

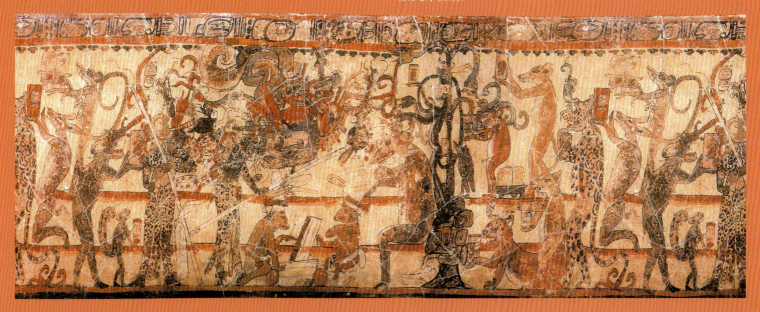

图 18 在热带雨林中的伯利兹貘
害羞的伯利兹貘是中美洲最大的陆地哺乳动物。它重达 200 多公斤，在很远的地方都能听到它沉重的脚步声。
当玛雅人第一次看到西班牙人使用的马时，他们认为它们也是貘，因此称它们为 tziimin。

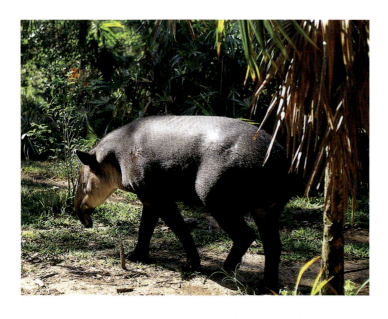

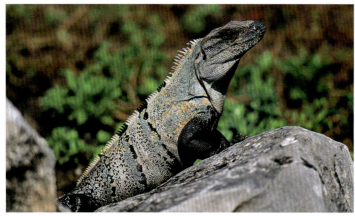

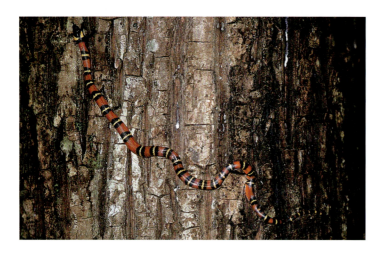

动物群

植物群的多样性与动物世界的多样性相匹配。高地上的动物种类与低地几乎相同，但由于高地人口更密集，森林被砍伐，大多数动物物种现在只在低地被发现。虽然玛雅人只驯养过火鸡和狗。但对他们来说，动物世界是他们充分可利用的资源。

玛雅人使用吹箭筒捕捉鸟类，如巨嘴鸟和阿拉鹦鹉。为了它们颜色鲜艳的羽毛，用微小的黏土颗粒射击它们。较大的鸟类，如野鸡和野生火鸡，则用箭头射击，使之成为菜单上的美味佳肴。两种类型的猴子在树顶摇摆：小而有趣的红脸蜘蛛猴和大型黑吼猴，因其尖锐的叫声而得名（图 22）。作为作家和艺术家之神，两者在玛雅宗教中扮演着重要角色。

玛雅丛林中有很多动物，如貘（图 18）、鹿、野猪、中美毛臀刺鼠、兔豚鼠、犰狳、浣熊、蟒蛇、珊瑚蛇（图 20）、陆地鬣蜥（图 19）、鳄鱼等。这些动物却为玛雅人提供了食物。此外，人们在湖泊和海岸捕鱼，鲨鱼、黄貂鱼和加勒比海岸丰满的海牛提供了大量的肉。黄貂鱼的脊椎被用作仪式放血的工具。鲨鱼的牙齿被用作珠宝；缝纫针是用鱼骨制成的。贝壳作为商品被高度重视，因为它们可以被制成珠宝。在浅海地区发现的女王凤凰螺的大壳上有几个小孔，它们可被当作一种喇叭。

在所有的动物中，猫科动物是珍贵和令人害怕的。美洲狮、豹猫和长尾虎猫和深色的美洲虎（图 21），它们只在夜间捕猎，远离人类居住地，所以我们很少遇到这种极度害羞的动物。茂密的植被为它们提供了充足的庇护，通常只有受过训练的猎人才能从几根折断的树枝或水坑周围的泥中察觉到它们的存在。

更引人注目的是华丽的蝴蝶，如闪闪发光的蓝色大闪蝶，它们在树林中飞舞，最高可达 20 厘米。蝉和其他昆虫在日出日落时发出震耳欲聋的声音。玛雅人很好地利用了小动物和昆虫的世界，如本地的无刺蜜蜂，产生了大量非常甜的蜂蜜和蜡。蜂蜜对玛雅农民来说，在经济上至关重要。

图 19 鬣蜥
鬣蜥生活在人类居住地附近，经常可以看到它们在废墟中滚烫的石头上晒太阳。它们的肉和蛋被认为是美味佳肴。

图 20 珊瑚蛇
珊瑚蛇虽然长不到 85 厘米，但它的含有神经性毒素的毒液作用快速，是非常危险的。

图 21 美洲虎
美洲虎是中美洲丛林中的猫科动物。与其他猫科动物不同的是，它很少在树枝上生活或狩猎。

图 22 树上的懒吼猴
生活在中美洲北部的两种猴子，其中之一的是懒吼猴。在经典玛雅神话中，这只猴子是抄写员和艺术家的资助人。

图 23 雌性凤尾绿咬鹃和它的猎物
凤尾绿咬鹃非常受玛雅人的欢迎，因为它有长长的绿色尾巴。这种害羞的鸟生活在危地马拉韦拉帕斯山区的森林里。砍伐森林导致它现在是一种濒临灭绝的物种。

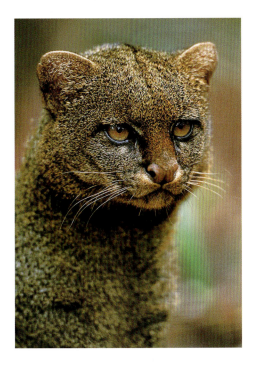
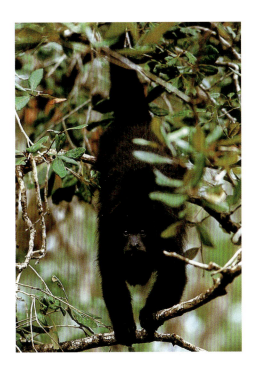
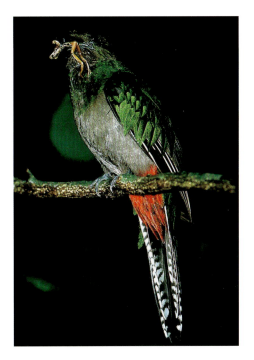

这个奢侈的动物世界的基本生存现在正受到威胁，因为人类不断地向自然生活空间进军，砍伐树木，修建道路，开发海岸。如果我们不能保护好这个热带世界的宝藏，我们无疑会犯同样的错误，导致一千年前玛雅文明的崩溃。

图 24 美洲虎

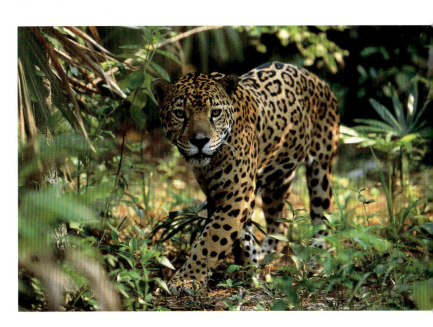

可可——众神的饮料

尼古拉·格鲁贝

欧洲人第一次接触可可豆是在 1502 年,当时哥伦布第四次去洪都拉斯海湾旅行,偶然发现了一只巨大的玛雅贸易独木舟,长度超过 40 米。船上不仅装满了金属(或磨石)、铜制品、布料和容器,还有植物的根茎和谷物,另外还有一种用玉米酿制的酒。杏仁也在船上,它们似乎对玛雅人特别重要。费迪南注意到,如果有一只杏仁掉落在地上,所有人都会立刻弯下腰仔细地捡起来。原来这些备受重视的杏仁其实是一种树的种子,它能在高温、潮湿以及各种恶劣环境下成长。1753 年,植物学家卡尔·冯·林奈命名为可可树。希腊语的意思是"神的食物"。在欧洲,可可树及其果实和种子,还有用经过研磨去油的种子制成的饮料都被称为可可。

玛雅人至少从前古典中期(公元前 600—前 300 年)就在太平洋海岸伯利兹北部和塔巴斯科低地种植可可树,那里的降雨量、土壤和气候为可可提供了理想的生存条件。

可可树的果实直接从树干上长出来(图 26)。其香甜芳香的果肉内含有 30 到 40 颗杏仁形状的可可豆(图 25)。玛雅人用豆子和果肉准备了美味的饮料和菜肴。

关于玛雅人食用和加工可可的方式,几乎所有事情我们都是从玛雅陶瓷容器上的象形文字中了解到的(图 28)。如果某器皿边缘下方有题献描述它的用途是"可可杯",那么该容器就具有特别价值(图 29)。题献中代表饮料的象形文字一般在最后,往往由三个

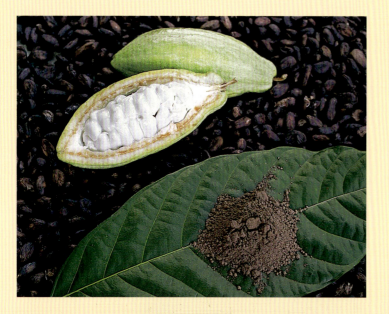

图 25 可可荚
可可豆嵌在切开的白色果肉荚里。虽然现在只有可可豆被用来制作巧克力,但是古代中美洲人们也吃香甜可口的果肉。

图 26 塔帕丘拉的可可树
与欧洲果树不同的是,可可树的花朵直接长在树干或较大的树枝上。它们通过蚊子授粉,所以可可树能在树荫下茁壮成长。这种黄瓜状的豆荚长 10 厘米到 20 厘米,需要 6 个月的时间才能发育成熟。每个豆荚里含有多达 60 颗可可豆,这些可可豆经过发酵、干燥和烘烤后磨成可可粉。玛雅人则食用可可豆周围芳香的果肉。

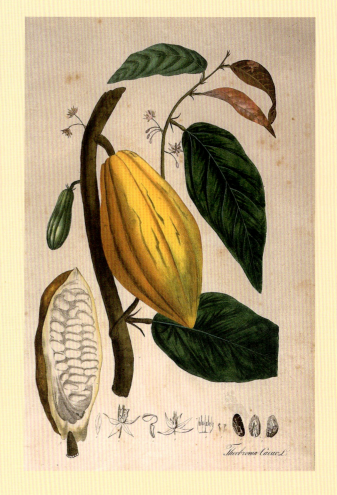

富饶之树（可可）饮水容器上的献词。

ka
wa
ka
cacao

图 28 在陶瓷容器上的题献文字

出处未知；古典晚期，公元 600—900 年；焙烧黏土；画高 21.3 厘米，直径 18.5 厘米；私人收藏（克尔 1837）。

古典时期的大多数彩绘圆柱形陶瓷容器都是用来喝可可的。大多数画的边缘下方有一段献辞文字，既讲述了绘画，也提到了陶瓷容器的使用。第二部分介绍了可可的各种制作方法。

音节符号 "ka-ka-wa" 组成。在此之前的象形文字则描述了不同口味的可可，有苦味和甜味的可可，还有水果味、混合玉米味可可，甚至辣椒味的可可。食用时用水冲制而成的，这一习俗至今仍在墨西哥和中美洲的许多地区盛行，有时人们还会加一点磨碎的玉米或玉米面使其黏稠。由于饮料被迅速搅拌，或者如一些彩陶上所示，从一个容器反复倒入另一个容器，由此所产生的可可泡沫得到了饮用者极大的赞赏。

可可饮料是如此的珍贵，以至于宴会上提供可可饮料的场景被雕刻在石碑上。装着泡沫可可的圆柱形大容器色彩艳丽，从一个人传到另一个人。很可能是用于国家招待会、婚礼庆典或其他重要仪式（图 30）。干可可豆也是一种珍贵的商品，商人们把它们带到墨西哥中部，尽管这种饮料在当地很受欢迎，但那里的气候环境并不适合种植可可豆。在公元 909—1500 年，可可豆甚至成为一种货币，用来支付商品。

图 29 古典早期的可可豆容器

发现于危地马拉佩滕的乌夏克吞北部；古典早期终结，约公元 500—590 年；刻有象形文字的焙烧黑黏土；高 13.2 厘米，直径 16.5 厘米；乌夏克吞，胡安安东尼奥瓦尔德斯博物馆。

早期的可可器皿不像古典时期的器皿那样又高又薄。雕刻的象形文字提供了物品主人的信息，象形文字 ka-kawa 内容表示。照片中的干可可豆是现代的。

图 27 可可树（有花和果实的树枝）

约 1820 年；笔墨石版画，彩色。

直到 1828 年，荷兰化学家昆拉德·约翰内斯·范·侯登发明了一种粉末状的可可，取代了发酵或碾碎豆子制作可可的古老方法。范·侯登开发了一种液压机，用于制造一种优质、持久的可可粉，其脂肪含量很低。一旦它变得更容易制作和更好保存，可可就变得便宜了，并且可以在更广阔的大众市场中畅销。可可仍像以前一样被儿童和成人所喜爱。

图 30 粉刷和涂漆的可可壶

危地马拉，佩滕，里奥阿祖尔，结构 C1-B，墓地 19；古典早期，约公元 500 年；焙烧黏土，粉刷和涂漆；高 23.0 厘米，直径 15.2 厘米；危地马拉，国家考古和民族博物馆。

墓地 19 于 1984 年被发现：它是一个贵族的坟墓，里面有很多美丽而令人兴奋的物品，其中之一就是这个不寻常的陶罐。盖子和容器都刻有 6 个象形文字，涂在灰泥上。盖子上的象形文字被翻译为：这是用于 witik 可可、kox 可可的饮用容器。witik 和 kox 显然指的是两种特殊的口味。对这个罐子里残留的化学分析证实它确实含有可可。

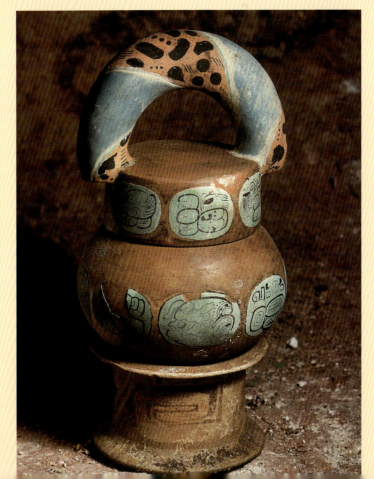

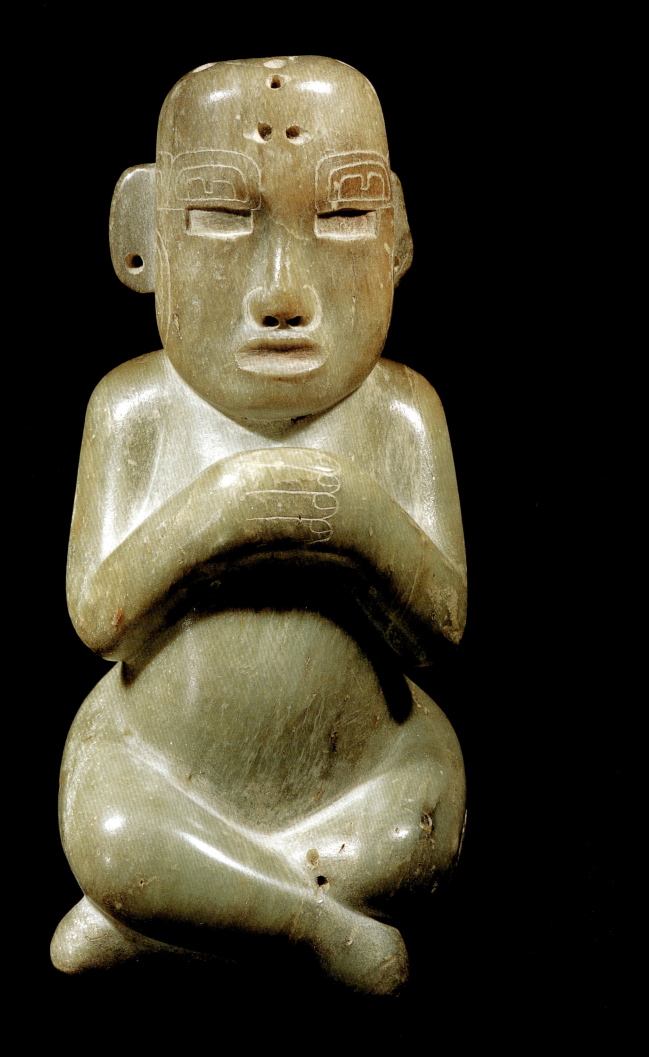

玛雅文明的起源——乡村生活的开始

诺曼·哈蒙德

人类出现在玛雅地区的第一个证据是在上一次冰河时代结束后不久，那时人类已经在新大陆上生活了几千年。尽管这一证据是稀疏和分散的，但它确实表明高地和低地区域都是在大约一万年前被入侵的。

记录最完整的高地遗址是危地马拉的洛杉矶塔皮亚莱斯，这是一个大陆分水岭上的猎人营地，他们使用黑曜石和玄武岩工具，包括长矛、斧头和刮刀，可以追溯到公元前9600—前8800年。洛杉矶塔皮亚莱斯矛点碎片有一条浅通道，用于将它安装在竖井上，也可以在北美的克洛维斯文化中找到（公元前10200—前9500年）。在低地，在伯利兹城附近的Ladyville，拾取了一个类似克洛维斯类型的燧石点（图32）。

由于缺乏良好的环境或年代测定留下了一些疑问，这些遗址暂定于公元前8000年左右的中美洲史前古印第安人时期。在尤卡坦半岛北部的罗顿洞穴、危地马拉高地的佩滕和韦韦特南戈，人们发现了石器，以及一些已经灭绝的动物的骨头，其中一些带有屠宰的痕迹，但没有发现放射性碳。他们可能是古印第安人，也可能是来自随后的古文明时期（公元前8000—前2000年），当时中美洲气候变得越来越暖和。

定居之路

在古代期间，人们每年使用不同的营地从觅食者转移到从半永久性营地收集资源，偶尔使用其他地点进行狩猎、采集贝类或获取工具等专门用途。到目前为止，最好的证据来自墨西哥高地的瓦哈卡和特瓦坎的山谷。在玛雅高地，恰帕斯州的圣玛尔塔岩石避难所在公元前7600—前4000年之间有五次侵占，而洛杉矶塔皮亚莱斯附近的土狼石可以追溯到公元前8700—前4200年。在基切省周围的高地上有许多古老的遗址。

来自沿海伯利兹的弹点提供了玛雅低地在前陶器时代被占领的迹象；宽茎洛威型暂定于公元前2500—前1900年，窄型多香果和锯木厂出现得稍晚（图32）。

另一种"单一面"工具，可能用作锄头或扁斧，在一些相同的地点也遇到过，也在科尔哈原处发现过，后来成为一个前古典和古典伯

图31 作者的人物

危地马拉，佩滕，乌夏克吞，A18，堑壕31；公元前400—前250年；前古典晚期，铬云母；高25.3厘米；危地马拉国家考古和民族博物馆。

这个经过精心打磨的人物，连同各种古怪的燧石和黑曜石碎片一起，在这座建筑落成的时候出现了。在"太阳"中，两颊上装饰着象形文字k，在古典后期作品中，这是太阳神的特征之一。

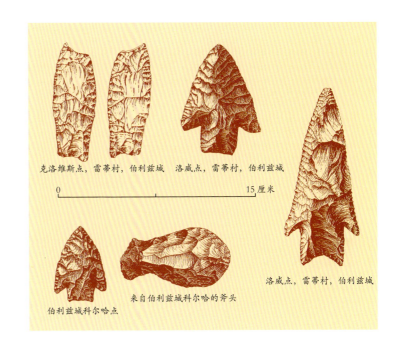

图32 来自伯利兹北部的32个燧石工具

前陶器时期，公元前9000—前1200年。贝尔莫潘，伯利兹考古部门。

左上：克洛维斯式弹点；雷蒂村公元前9000—前1400年；长9厘米；上中和右：洛威弹点带处理榫，沙山地区，公元前2500—前1900年，长8.5厘米和13.5厘米；左下：洛威弹点，普勒斯沼泽，公元前2500—前2000年，长4.5厘米；底部中心：斧头，一边锤，普勒斯沼泽，公元前1300年，长11厘米。这些工具是目前唯一能证明玛雅低地的猎人和农作物种植者在前陶器时期在此定居。

利兹北部的中心（图32）。在科尔哈北部普尔特洛塞湿地发现了单一面工具和洛威点。

假设前陶器时代可以追溯到公元前2500—前1400年之间，科尔哈的土壤剖面似乎记录了前农业和早期农业活动。科尔哈玉米沼泽的花粉表明，玉米在公元前2800年就开始生长了。在公元前1700年左右，棉花和辣椒就已经存在，木薯在公元前1000年前就已经作为根茎作物种植。在玉米沼泽更北部的花粉证据表明森林砍伐大约在公元前2500年（图33）。

人类定居者对环境的干扰，从典型的热带森林的动植物的变化可以看出，似乎开始于公元前2500年。但农业很可能仍然是以森林采集为基础经济的一个次要组成部分。美国考古学家理查德·S·麦克尼什采集的许多未注明年代的沿海平原地址可能很好地证明了在古代就有人居住过；诸如磨碎的石头等表明人们越来越依赖采集和加工过的植本食物。

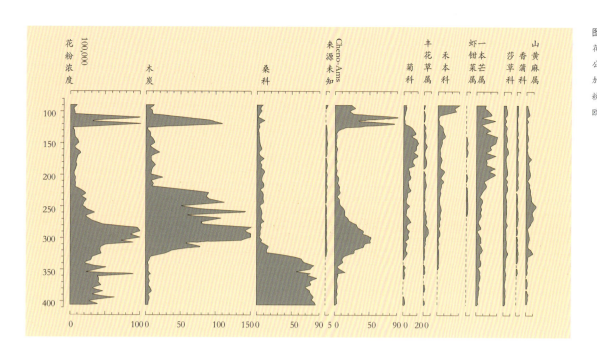

图33 伯利兹北部玉米沼泽的花粉图
花粉图表包含了早期农作物种植的迹象。公元前2500年，它显示出木炭数量突然增加，同时森林面积减少，草本类植物的花粉和第一次栽培的植物花粉也增加了。在欧洲也可以看到类似的早期农作物种植。

前古典时期的定居阶段

大约在公元前2500年，在伯利兹和佩滕的低地，世人并未发现有什么定居点。到目前为止，被广泛研究的是公元前1200年的奎略和古典前期玛雅居住地。迄今为止，前古典矿床被发现时通常埋藏在古典时期的大量建筑之下。该遗址占地面积1.6平方千米，尽管传统的仪式区是其最突出的特色，但研究集中在34号平台上。34号平台是一个大型的、扁平的土丘，公元400年后只占了一小部分，但前古典时期的深处分层沉积物、建筑和有机残留物都得到了很好的保存（图34）。

建筑发展的14个主要阶段跨越了大约1600年（公元前1200年—400年）。斯韦齐阶段（公元前1200年）最早的居住者只使用易腐烂的木材和茅草建造房屋，地面是泥土的。后来，人们站在铺有灰泥和石灰石的地板上用抹灰涂料粉刷房子墙壁。到公元前900年，人们定居在一个铺着灰泥的院子里，院子直径约15米。这些由基本的木质框架、棕榈茅草搭建的房子与尤卡坦市现代玛雅人的房子非常相似（图35）。

房子建在30厘米高泥土的平台上，周围是圆形的地面，地面是石灰石铺成的。后来，在布莱登时期（公元前900—前650年），平台被扩大，以他们先辈的建筑地基作为施工核心。早期平台的两侧被撕掉，只剩下一个原始树桩：玉石珠子散落的痕迹表明拆除是一个实际的过程，而不仅仅是一个仪式事件。重建这些建筑的外观可能很困难，但至少这一时期有一个奎略建筑（结构323）超过11米长和一半的宽度，立在1米高的庭院地板之上。较早的一座建筑几乎完好无损，因为它被埋在地下。这是早中期前古典建筑幸存最完善的例子。

在公元前650—前400年之间，在庭院的西面和北面第一个矩形的建筑比之前的任何建筑都要大。它们是否具有宗教仪式的功能尚不清楚，随后的拆除行动消除了建筑内部活动的证据，但后来直接建在西方建筑之上的连续寺庙表明，宗教建筑可能在公元前400年就从国内传统中产生。

墓葬为早期玛雅社会提供证据

庭院本身坐落得更加有序。在公元前800年后，早期在其表面镶嵌的深火堆（有些是炉膛，有些用于其他各种家庭用途）被放逐到边缘，铺砌的区域由一堵墙来连接两个房屋（图37）。大约在公元前600年，有一次墓葬在院子的中央举行，一位长者在那里入土为安（图38）。

图34 房屋基础
伯利兹，奎略；目前发掘，1980年的照片。
在这个30米×10米的挖掘地点的左边和中间，可以追溯到前古典中期（公元前1100—前700年）的房屋遗迹。背景是前古典晚期建筑的遗迹（公元前200年），西边是一座金字塔，建于前古典晚期（公元前300—250年）。旧建筑已被34号平台过度建设。它的白色灰泥残留物和填充物可以看出是沿顶部挖掘的。

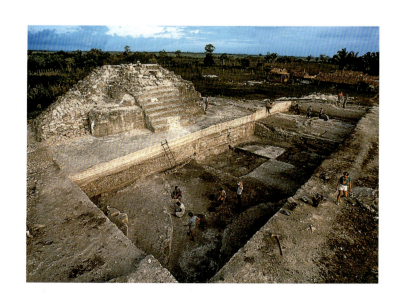

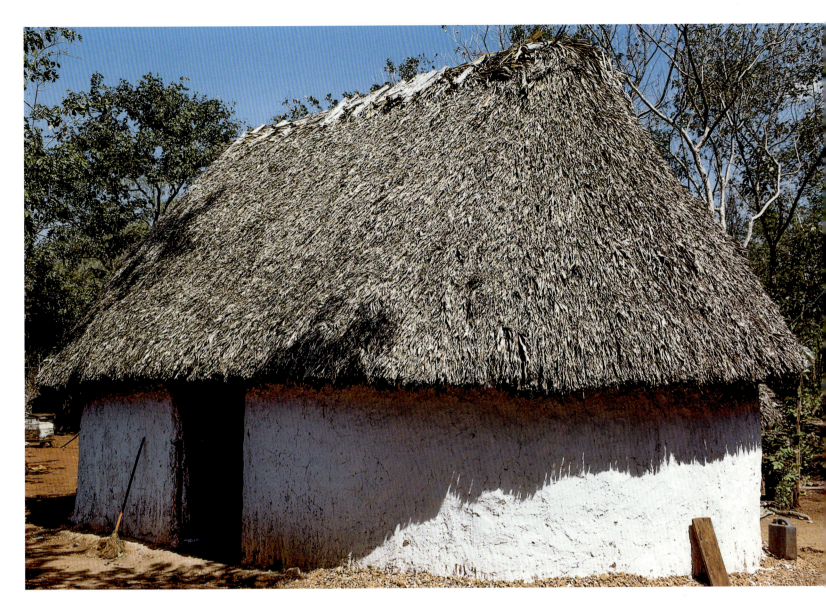

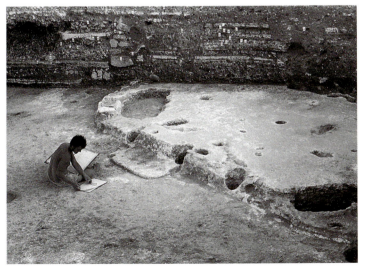

图35 现代尤卡特房屋
这幅画展示了一座现代玛雅房屋（大约8.5米×3.5米），用土壤和灰泥砌成的框架，屋顶由鸟粪和棕榈叶制成。类似于在奎略发掘的前古典风格的房屋。

图36 拱点房子
伯利兹，奎略，结构326，平台；公元前900—前800年，前古典中期；8米×4米。木构架的立柱孔清晰可见。那些涂了黏土的墙壁碎片证实了这座房子的建造方法类似于玛雅历史时期的建筑（图34）。图片右边的深槽是一个新的坟墓。从背景中可以看到后来建筑的楼层。

他本可以成为当地居民的氏族首领，在逝世后，却成为一位深受尊敬的祖先。

墓葬是早期玛雅社会最好的证据来源之一。在奎略发现的斯韦齐时期和布莱登时期的 27 个人（来自公元前 900 年之前的斯韦齐时期的有 5 个人）包括 7 个成年男性，10 个成年女性，2 个青少年和 8 个孩子。

最早的墓葬可能是在楼层的地平面下挖掘。后来，在建造、使用和遗弃期间，墓穴被砌成石膏房屋平台（图 39）。墓葬的姿势与年龄或性别之间没有明确的关系：大多数是平躺姿势，有些是屈肢葬。且在公元前 600 年，坐葬作为屈肢葬的一种也出现了。墓葬里有陶器和鸟笛，玉器和贝壳首饰，还有骨头和燧石制成的工具。最常见的是一个碗倒置放在头上。

在公元前 1200—前 650 年之间，坟墓的分布情况表明了一些社会分化，而这些分化不仅仅是基于年龄和性别。其中一些孩子有数百颗贝壳珠，其中一些是用珍贵的红牡蛎内层制成的，这表明财富和社会地位可能是与生俱来的，而不是在成年后获得的。一些儿童墓中的物品甚至更有价值，也更有异国色彩，特别是蓝玉吊坠，它们肯定是从几百英里以外的地方运到奎略来的。这些地区要么是奥尔梅克地区，要么是高地某处尚未找到的蓝玉产地。

在公元前 650—前 400 年前古典中期末，洛佩斯马蒙阶段，30 个墓包括 20 个成年人和 10 个青少年。其中 16 个是男性，只有 3 个是女性，这种性别失衡一直持续到后期。除了两处墓地外，其余的都位于房屋或附属建筑内。如上所述，其中一个位于庭院地板的中心。大多数洛佩斯葬礼也有陶器和贝壳饰品，而那些有墓葬物品的葬礼则更多。在

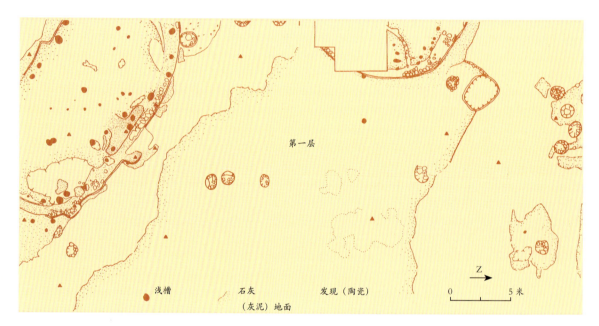

图 37 奎略定居阶段 1
公元前 900—前 800 年，伯利兹。
在伯利兹奎略挖掘出的地图显示，在前古典中期有两个阶段的定居。在一期阶段，院子里建有壁炉，当时仅供家庭使用。房屋之间有墙壁，将庭院的灰泥部分与外部隔开。

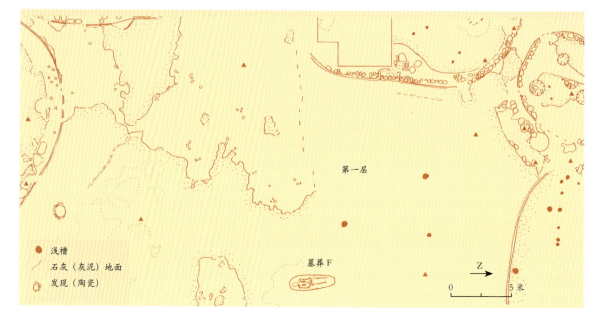

图 38 奎略定居阶段 2
公元前 650—前 550 年，伯利兹。
在第二阶段，庭院在壁炉周围扩大，周围有更多的建筑。壁炉现在被放置在结构 319 中，在图的右上角。在院子的石膏地板上挖出了一个水槽，用来埋葬已逝亲属（墓葬 F49）。总的来说，这个庭院群现在更加隐蔽和私密。

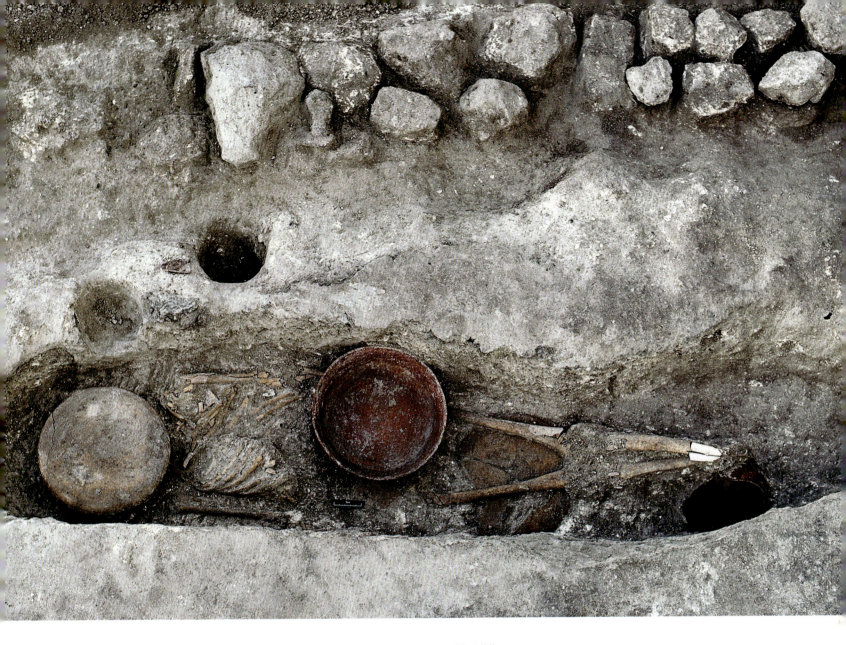

图 39 成年人墓葬

伯利兹，奎略；约公元前 600 年，前古典中期。

这具遗体宽 80 厘米，比头部朝西的女性骨架还要宽。一个陶瓷碗放在脸上，另一个（直径 50 厘米）的碗放在骨盆上。在她的腿下面是之前一个孩子的遗体。从该名女性的大腿骨下面，可以看到孩子头上的陶瓷碗。这些葬品是在房子北墙附近的地板上发现的。

保存最完好的墓葬里发现了异国色彩的精美物品：墓葬 160 中的男性随葬品有玉珠、雕刻骨管和用人类头骨制成的胸膜（图 40）。这些都清楚地证实了他的崇高地位。另一处墓地没有头骨，取而代之的是一块燧石。这是庭院西侧一系列残缺不全的墓葬中的第一处建筑。这些建筑可以说是祭祀受害者的墓葬，更加强了仪式地点的暗示。因此，在公元前 4 世纪的前古典中期之后，墓葬意味着社会分化的加剧和人类的牺牲。

这些早期玛雅人的骨骼反映了影响他们的一些疾病，尽管身体软组织的许多疾病在考古学上是不可检测的，因为那些骨骼必须表面保存良好。

最显著的疾病可能是密螺旋体感染，如梅毒或雅司病（图 41）。梅毒的前西班牙裔起源已经在美洲的其他地方被证实，而且在许多奎略墓葬中都观察到有明显的刺穿和胫骨内部增厚的特征，包括在该遗址发现的最早的两处墓葬之一，可追溯到公元前 1000 年左右。在骨表面的钙化出血和牙槽的退化中都发现了维生素 C 缺乏的迹象。牙齿的珐琅质生长受阻是由于在 3～4 岁断奶时，没有被其他来源替换掉而导致的。然而，公共卫生在公元前 400 年之前比后来要好。这在献祭前的人类遗骸中得到了证实。在这个早期阶段，人们也会长高，只是在前古典主义后期，随着人口的增长，食物资源面临压力。

陶瓷的早期发展

来自墓地和垃圾沉积物中的陶器文体变化形成了奎略相对年代追溯的基础（而放射性碳年代提供了绝对的年代表）。在公元前 1200—前 400 年间，先后有 3 个陶瓷建筑群，分别是斯韦齐、布莱登和洛佩斯马蒙。斯韦齐陶器最早是在玛雅低地发现的，不过在制作和装饰方面已经有了技术含量。陶器的形状、表面颜色和装饰性很明显是低地玛雅人所独有的，与太平洋海岸、墨西哥湾海岸奥尔梅克中心地带或

图40 由人骨制成吊坠

伯利兹,奎略,墓葬160;前古典中期,公元前500—前400年;人类头骨;直径7.5厘米;贝尔莫潘,伯利兹考古局。

吊坠上画着一个怪物在做鬼脸。它是在墓葬160号的成年男性脖子上被发现的。其他物件包括用骨头制成的圆柱形珠子,上面有代表皇室的图案。他的一个同伴也被埋葬于此,在他遗体之下。

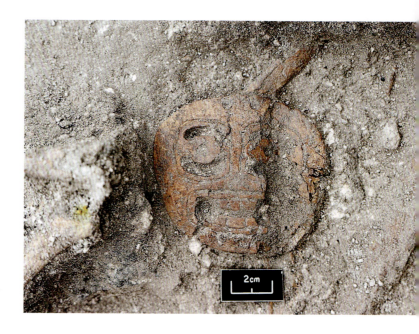

玛雅高地的陶器没有任何密切关系。即使陶器制作的想法来自外部,这个应用程序也纯粹是本地的。

斯韦齐陶器在设计上相当简单(图43),主要是碗、盘子和罐子,上面有红色或橙色的滑面,或者根本没有滑面。后者可能通过尖棍或尖骨头打磨图案来装饰,有时是精心制作的棋盘图案。其他的纹饰是在烧制黏土之前,通过切割、标点或浮雕来创造的。其中最引人注目的是一个广口瓶,它有一个厚的方边,用两个平行的黏土圆柱体和一个窄颈瓶做成的把手连接在容器的肩部。一般来说,这些容器可以用来储存液体、谷物,或者是用来存放个人食物。饮水杯可能是由葫芦制成的,葫芦是半球形的,可能在陶器出现之前就开始使用了。

到公元前900年,布莱登陶器(图43)继承了斯韦齐陶器的精髓,它俩非常相似,可以明显看出布莱登陶器源自它的前身斯韦齐陶器,但在形状的细节和扩大的装饰有所不同。红色滑面现放在奶油色陶胚上,剩下的露在外面形成条纹或格子图案。奶油色、棕色和橙色的滑面会出现,有时会有独特的、精心切割的外部设计。然而在公元前7

图41 人类胫骨

伯利兹,奎略;前古典中期;墓葬中的两只胫骨;长约30厘米。

虽然上面的骨头形状正常,但是下面的骨头呈现马刀胫骨的弯曲形状。这种骨骼变化是由密螺旋体感染引起的,如梅毒或雅司病。虽然奎略的许多居民都遭受了这样的感染,但他们仍然活到了老年。根据弗兰克和朱莉索尔的研究,在奎略的发现是玛雅地区密螺旋体感染的最早证据。

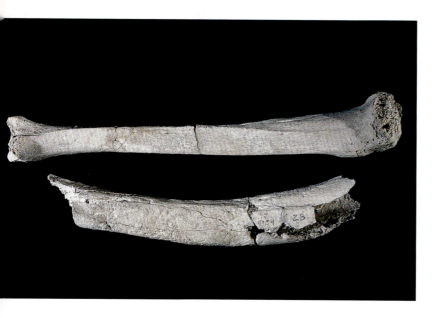

世纪,另一项技术被引入,即有机抗蚀剂。该设计是在容器表面涂上一种有机物质,如蜂蜜,然后将容器放在火上烧成灰黑色。有机抗蚀剂与其他图案组合,形成三色效果。在公元前650年的洛佩斯马蒙时期,这种陶器和其他的布莱登陶器仍在使用,尤其是作为墓葬的物品,表明人们对待仪式比家庭使用的态度更为严谨。

虽然斯韦齐陶器在奎略最出名,但是在科尔哈附近也发现了布莱登陶器,那里的博莱陶器可以追溯到公元前900—前500年,包括诺穆尔遗址和桑塔丽塔科罗萨尔在内的北伯利兹的其他6个地点。更遥远、更广泛的联系如在佩滕南部帕西翁河谷献祭坛和赛瓦尔的陶器。更近的地方如在佩滕东北的蒂卡尔也有早期的陶器使用。这种区域性的陶瓷传统和联系是玛雅低地所有成功时期的特征。

奎略的洛佩斯陶器属于马蒙陶瓷范围,它跨越了从南方的赛瓦尔到尤卡坦东北部的科姆琴的低地,陶器形状、滑面和装饰的一致性给人留下深刻的印象。这是第一次,关于陶器应该是什么样子的相同想法被低地的人们所接受,包括那些在北方的人们,他们在北部很多地方都最先制作出了马蒙陶器。危地马拉火山高地的黑曜石资源首次广泛分布,证实了存在着一个有效的通信网络,但在浆料、回火和成品方面的差异表明陶器没有交易,且在当地很少有例外。

马蒙陶器技术引入了一种柔软的、蜡状般滑面,表面有裂纹,这是由于使用了多层精细黏土而产生的,最后一层在烧制过程中收缩以产生出带裂纹的效果。和以前一样,单色红是主要的颜色(图44),虽然精致的奶油红色设计占了所有奎略洛佩斯碎片的五分之一,但橙色器皿也很常见。碗和盘子的外形更加多样化,像法兰和喷口这样的附件是很常见的。当他们的产品在广阔的地域逐渐标准化的时候,玛雅陶器在黏土处理上变得更加富有冒险精神:黏土也被用来制作人和动物的雕像(图31、图42)。有人认为,一些雕像的形象可能是描绘某些特定的人,也可能是奎略社区的统治者。

图42 一个小泥人的碎片

伯利兹，奎略；公元前400年，前古典中期；黏土；高8.8厘米。小泥人胸部平坦，所以很可能是男性。眼睛由扁平的椭圆形表示，每个中间都有一个圆形凹痕。鼻子、嘴、头饰和耳饰被添加到形状简单的头部和身躯上。

石器工具和贻贝壳

除了罐子碎片，奎略最大的文物是石制工具的碎片，最著名的是细长的燧石和玉髓。玉髓和一些粗糙的燧石在局部出现，但质量较好的燧石来自新河以东的含燧石带，并向南延伸到阿顿哈古迹附近。

在前古典后期和古典时期该区域内，科尔哈场地因它的数十个标准化生产燧石工具车间而著名。至少在公元前900年，村民们就占领了科尔哈，他们建造了房子，制造了陶器并过着一种类似于奎略的生活方式。他们似乎很早就开始生产燧石工具，也许将成品出口到了奎略伯利兹北部的其他社区。

奎略工具是一套家用工具，包括轻型工具、重型工具（主要是在木制的把手上安装的双面轴），也有可能用于宗教仪式。轻型工具主要用于切割、刺穿、刮削、剥离和轻切；树木砍伐和破土动工则用重型工具。旧的和坏的工具经常被重新加工和以其他形式重复使用，直到它们变得过小和破旧，无法继续使用。锋利的薄片也被使用，然后被丢弃。黑曜石刀片（主要来自危地马拉高地的皮卡亚河流）在垃圾中被发现，尽管已知的最早的碎片来自布莱登阶段，该碎片被仔细地沿着所有的四边进行切割。作为一种外来材料，它可能被用于装饰而不是使用，它可能因人们的好奇而被保留，后来刀片变钝。

日常生活的其他工具是由奎略附近露出地表坚硬的石灰石制成的。对于磨盘、磨石和石臼（用于将玉米粒磨成糊状的圆筒）来说，最常用的制作材料是石灰石，但是在斯韦齐阶段，一些粉色砂岩制成的铣削工具是从南部160千米以外的玛雅山脉进口的。有槽的树皮打浆机安装在结实的手柄中，从无花果内部树皮中取材制作成布或纸，这最早是在布莱登阶段出现。虽然玛雅文化中直到前古典晚期才有文字记载，但用石膏板树皮纸制作屏风书的技术已经存在了几个世纪，就像制作衣服和头饰等其他实用物品一样。

海贝壳是从加勒比海沿岸奎略下游约50千米处购买的。11个不同的物种在斯韦齐阶段被引进，之

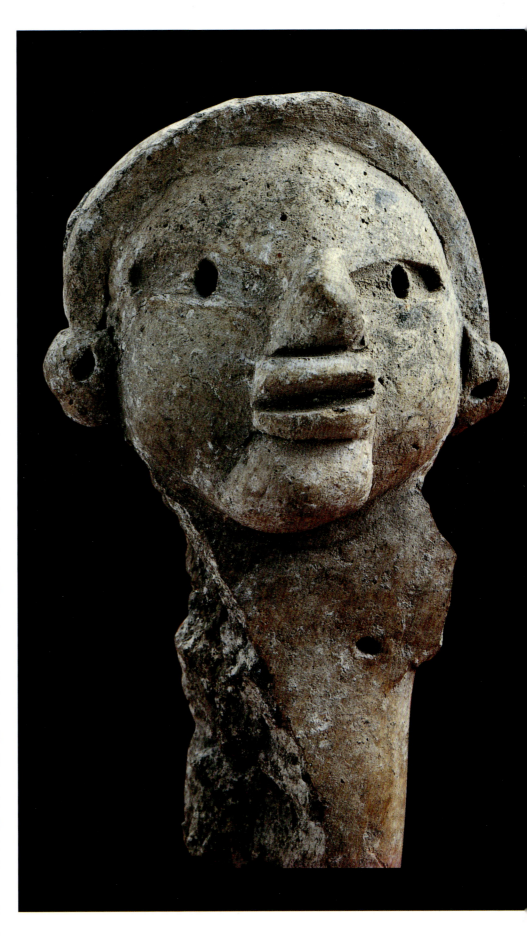

| 阶段 | 陶瓷 | 墓葬物品和小物件 |

斯韦齐
1200—900 B.C.

布莱登
900—650 B.C.

洛佩斯·马蒙
650—400 B.C.

可可 - 奇卡奈尔时期
400 B.C.—250 A.D.

图43 伯利兹奎略古典后期墓葬物品和陶瓷发展及其他小发现

玛雅低地最古老的陶瓷来自所谓的斯韦齐阶段（公元前1200—前900年）。当时，由骨头和贻贝壳等其他材料制成的物品很少能保存下来。在布莱登的阶段（公元前900—前600年），贝壳物品的增加表明了贸易业务的增长。在下一个阶段，洛佩斯马蒙时期（公元前650年），玉器也在儿童的坟墓中被发现，这清楚地表明财富和社会地位可以继承。在可可-奇卡奈尔时期（公元前400年—前250年），各种各样的陶瓷形状开始出现了，而墓葬的物品已经显示出了与古典早期相比略有不同的象征价值。

图44 带壶嘴的罐子

伯利兹，奎略；公元前400—前300年；黏土；直径12.5厘米。
像这样的罐子通常被称为巧克力罐，尽管没有证据表明它们实际上被用来盛放和存储可可。图中所示的罐子是在一场有32名殉葬者的集体葬礼中发现的，其中大多数是年轻人，他们是为建造34号平台而举行的奉献仪式的一部分。这个平台是在前古典后期建造的，覆盖了公元前900—前400年间的前古典中期。

后出现更多。贝壳碎片表明，在奎略，原材料被加工成各种各样的物品，最常见的是圆形或不规则的珠子，它们被组装成长串，做成项链或人体饰品。大多数珠子是白色的贝壳，如海螺（凤凰螺属），但从布莱登阶段开始，有些珠子是用昂贵的红内层脊椎带刺的牡蛎制成的。在一些儿童墓葬中发现大量贝壳珠，表明他们从出生开始就具有很高的地位，正如在一次童墓中出现了一个完整的海菊蛤阀门，刮去后露出了红色的内层，将它穿孔后作为坠饰（图43）。骨头是从当地鹿和狗等动物骨骼中获得的，用来做珠子和吊坠，包括一个用人类头骨制成的穿孔盘。

从长骨头上切下来的碎片被磨成锥子，两头鹿脚的骨头被雕刻成钩子，也许是为了捕鱼。其他的骨头只是被削尖了一点点，很可能是用来剥玉米。

村庄和环境

当地的环境为奎略提供了大部分生活必需品。经过对各个时期超过10吨的土壤的仔细浮选，以及对植物、软体动物和动物残骸的回收，我们已经能够重建前古典中期群落周围的乡村自然。在斯韦齐阶段开

图45 木薯植物的根部
木薯的根部富含碳水化合物，但生木薯含有有毒的氢氰酸汁。要使木薯可食用，必须将其根去皮磨碎，并将有毒的汁液挤出来。木薯块经过洗涤和烘烤制成木薯粉。剥去甜木薯无毒的纤维根，煮几个小时直到变软，然后像吃土豆一样食用。

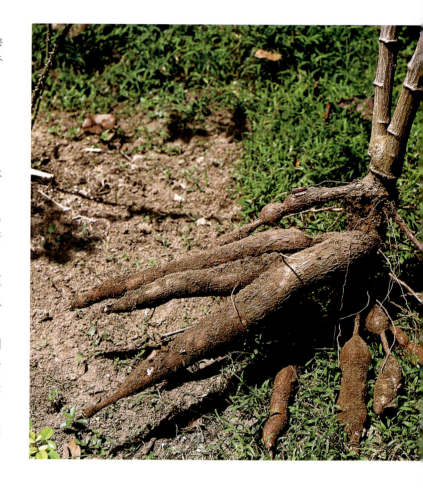

始时，大约公元前1200年，由于近三分之一的木炭来自森林树木，自然森林几乎没有受到干扰。这可能反映了玉米种植中相对较长的休耕周期，或相当小和分散的田地耕种。灌木丛是栽培地的典型特征，闲置了1到5年。对环境敏感的软体动物证实了主要森林景观的印象。玉米本身是最显著的栽培植物，在斯韦齐和布莱登阶段的大多数分析样本中，玉米的存在超过90%（图46）。

豆子是玛雅人的第二种主要农作物，在斯韦齐和布莱登时期的豆子比后来的要小，而且豆子和辣椒最初都可能是在野外采集的。南瓜也是从野生物种中驯化的，当时至少有两种块根作物，木薯（图45）和黄体芋（一种海芋属植物），如果没有更早出现，应在布莱登时期开始种植。甘薯可能是食物的三种，但还没有被明确证实。水果包括鳄梨、番石榴、腰果（图48）、太平洋楹柠、刺果番荔枝、曼密苹果（美果榄；图47）。

野生水果和来自果园的水果（通过保护砍伐树木保存下来的或从家庭垃圾堆中废弃种子生长出来的）不能分开。可可豆（第32页），

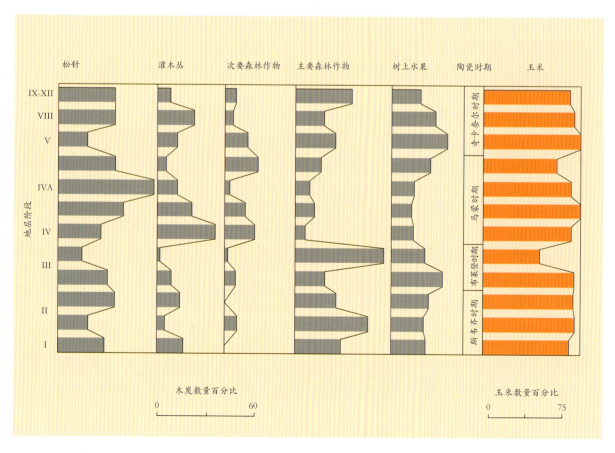

图46 奎略的环境历史

查尔斯·米克斯塞克宏观植物遗骸（种子、水果、木炭）重建了伯利兹奎略1300年的环境史。

阶段1持续时间为公元前1200—前1000年，阶段9～12从公元前100年持续到公元100年。在阶段1中，90%的样品中都含有玉米成分，丛林中的炭只占30%，灌木丛占比约20%，这片土地很可能在那个时候已经被开垦出来种植农作物（图33）。在第3阶段末期，玉米的数量有所下降，并伴有森林侵蚀。后来，为了更广泛的应用，土壤又被清除了。

图 47 美果榄树的果实（人心果）
美果榄是几个中美洲树种和它们的果实的名称。果实呈椭圆形或梨形，长 8 至 20 厘米。红褐色的果皮很厚，而且是木质的。柔软的果肉是粉红色到红色的。这些甜水果重 0.5 千克到 2 千克不等。

图 48 腰果树的果实
腰果树的果实也被称为腰果，是肾形坚果，生长在梨形腰果树果实的下端，它有红色的、白色的、或者是黄色的。坚果通常在吃之前需要烤熟，也被用来制作油。它的味道微妙，且含有大量的维生素 C 和矿物质。

既用于制造一种极具声望的饮料（用红辣椒调味），又可以作为一种货币。

植被的变化可以通过回收的种子和木炭，以及玛雅湖沉积物的花粉芯来显示，同时这也是气候变化的指标。雨林是在上一次冰河时代结束后，大约从 8800 年到 3000 年前的温暖潮湿时期建立起来的。公元前 900—前 400 年，在奎略，木炭的增加标志着气温的普遍下降。古典中期气候凉爽潮湿。来自奎略的木炭和花粉芯都表明，在前古典晚期，气温会恢复到较高的温度。奎略地下水位似乎发生了变化，这可能与公元前 1500—前 500 年间相对海平面和河面的广泛变化有关，但这些对前古典时期社区的影响程度尚不确定。尽管在公元前 7 世纪的布莱登阶段结束时，奎略的种植面积大幅度减少，森林逐渐再现，人口的暂时减少很可能是当地的经济或社会因素造成的，从公元前 600 年开始，社区恢复了以前的活力。

玛雅文化日益复杂的迹象

其他前古典早中期的遗址在公元前 900—前 650 年的时候已经被挖掘出来了，包括和奎略在同一区域的科尔哈和阿索博。虽然结果还没有完全公布，但很明显他们拥有相似的物质文化，并反映了一个类似的社会系统。再向西，赛瓦尔最早生产出玉器，但内容和结构都与奥尔梅克产品相匹配，并且可以追溯到公元前 900 年。来自尤卡坦半岛的奥尔梅克风格玉器和来自奥尔梅克遗址拉文塔的玛雅陶器，表明两个地区之间有明显的接触，恰帕斯东部的索克（现在被掠夺者摧毁）和帕伦克附近的雕塑也是如此。

位于尤卡坦半岛北部的科姆琴，约在公元前 600 年被占据。随后，在公元前 450 年之前，社区似乎是由地面上易腐烂的材料建筑物而成，在公元前 450 年之后，社区发展迅速，在一个中心广场周围建造了 5 个巨大的石头平台（图 49）。在奇琴伊察附近的亚述那，一个 11 米高的金字塔约建造于公元前 600—前 400 年之间，采用专业采石工切割的方法建造而成。类似地，在公元前 600—前 400 年，前古典赛瓦尔人口密度在快速增长，占地面积逐步扩大。在中心居住区外，包括几个小型的辅助仪式区，以及邻近的祭坛上的小型公共建筑，都记录了玛雅文化日益复杂。

在蒂卡尔，位于大广场西南方向的失落世界是前古典中世纪建筑，已经被记载在前古典晚期和古典早期的建筑之中。大金字塔结构

图49 来自公元前400年的早期建筑

墨西哥，尤卡坦半岛，科姆琴。

玛雅低地北部最早的不朽建筑是在科姆琴发现的，靠近梅里达北部的季比乔顿。另一个巨大的建筑在250米之外，在前古典晚期，通过一条堤道与建筑群相连。这6个平台使用了大约6万立方米的材料。

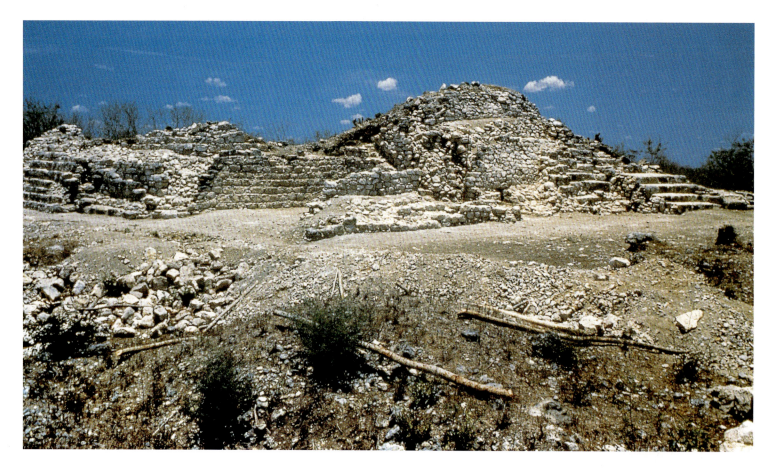

5C-54大约起源于公元前600年，作为一个低阶平台（图51），面对广场东侧的一个长长的子结构，它随后支撑了一系列早期古典皇家庙宇。这两种结构结合在一起，可能形成了一个早期的太阳观测复合体，它最广为人知的是在乌夏克吞的E组，当然同时也证明了公共空间和仪式结构之间的早期正式关系。

然而，到目前为止，最令人信服的证据来自理查德·汉森最近在佩滕北部纳克贝的发掘。现场最早的建筑可以追溯到公元前900—前600年。它主要由细长的低围墙平台组成，木结构支撑，带有柱状涂抹的墙壁和填充的黏土层，类似于奎略建筑。一些平台高达2米高，比任何奎略建筑都要大，并且直接矗立在已清理的基岩上。在公元前600年之后，纳克贝的大型平台是专门为开采的石灰岩石块而建造的，就像在亚述那一样，金字塔高达18米。已知最早的低地玛雅球球场是在纳克贝建造的，与此同时，位于太平洋斜坡上的阿巴赫·塔卡利克同样是一个低矮的球场，明显早于塞罗思古迹和科尔哈的球场。一个带有双头图像和坎十字架的石坛或标记，也被用作玛雅历法中的日标，表明雕刻的纪念碑在公元前400年之前被体现。

已知的建筑面积和相关的马蒙球体陶器占地超过50公顷，其中包括一个连接两个区域的萨克毕或堤道。这些陶器与来自奎略和其他低地地区的陶器相似，而其中存在的黑曜石则暗示了贸易链接，其中65%来自皮克斯卡亚河流，32%来自危地马拉城附近的埃尔·查亚。黑曜石作为原始的鹅卵石被引进，纳克贝、海贝壳也从加勒比海岸进口作为珠宝的原材料。

纳克贝前古典中期的遗迹的规模大于迄今为止探索过的任何一处玛雅低地遗址，人们猜想在佩滕南部坎佩切地区的北部，一定有一位统治者行使真正的政治权力，这表明分层社会已于公元前400年形成，在接下来的前古典晚期，埃尔·米拉多尔和该地区其他中心的发展已显著地展示出力量。

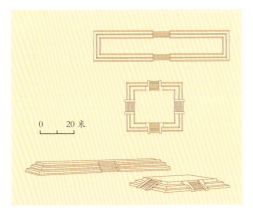 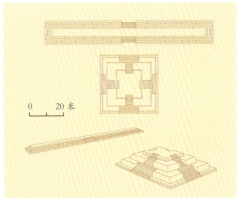 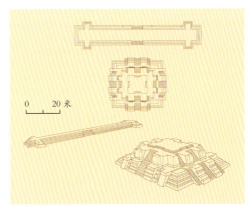

图 50 金字塔 E-VII- 副

危地马拉，佩滕，乌夏克吞；前古典晚期，公元前 400—前 100 年。石灰石砌体模型。
这个前古典晚期金字塔在后期被建造了好几次，所以它几乎完好无损。四边的楼梯通往顶层平台，其中包含一个较小的神社平台。每一段楼梯都有四个灰泥面具相伴左右。

图 51 佩滕纪念性建筑的前古典开端

危地马拉，佩滕，蒂卡尔，5C-54 建筑和 5D-84；前古典时期，公元前 800—1 年。
巨型建筑 5C-54 是位于大广场西南侧的失落世界金字塔和东边的结构 5D-84，形成了蒂卡尔的公共建筑的早期核心，当时也很可能被当作天文观测台或纪念碑。左边的图表显示了拉波特在艾伯阶段的重建工作（公元前 800—前 600 年）；中间是特兹阶段（公元前 600—前 350 年）和右边的丘恩阶段（公元前 350—1 年）。每次建筑都被扩建，扩建工作都是在不改变基础平面图的情况下完成的。

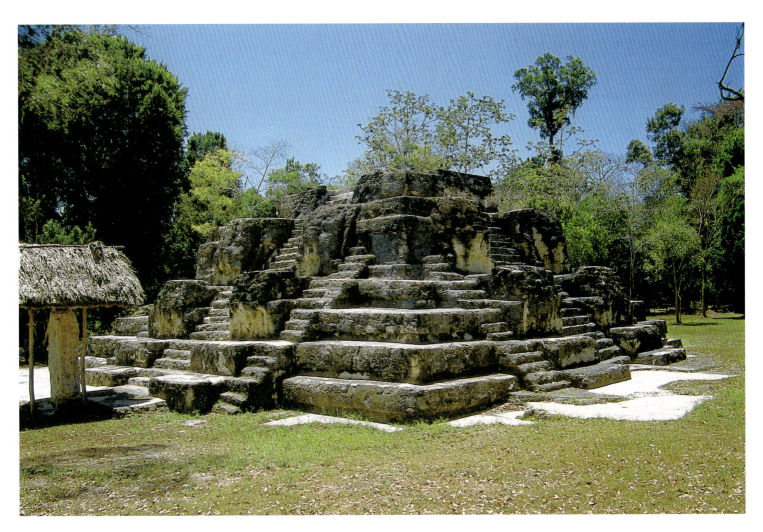

黑曜石——玛雅的金属

尼古拉·格鲁贝

图54 黑曜石贸易路线图

通过对文物的化学分析,可以建立黑曜石的原始来源,并重新追踪贸易路线。它来自高地的三个主要地点,并沿着河流和加勒比海岸被运输到低地。

图53 黑曜石刀片的制造图

刀片是用一个木钩制作的。黑曜石被牢牢地压在地上以固定它的位置。这个钩子被放置在黑曜石的边缘上,然后迅速向上拉,这就分成了长而锋利的刀片。

当西班牙人进入玛雅地区时,他们被一种文明所吸引,这种文明似乎比他们自己的文明更精致,在许多方面比他们自己的文明更发达,尽管玛雅人在某些方面似乎有些落后。相对于玛雅人,西班牙人习惯处理托莱多的坚硬钢材,而玛雅人和其他中美洲人在没有金属工具的情况下居然创造了如此杰出的艺术和文化成就,这让西班牙人感到惊讶。虽然金属在玛雅人的生活中几乎没有出现过,黄金直到后古典时期才用于珠宝,但将玛雅人归类为石器时代是错误的。玛雅人的技术在很大程度上以黑曜石的使用方法为特征,黑曜石是一种火山玻璃微粒。当富含硅的熔岩冷却并迅速硬化时,黑曜石就形成了。黑曜石的矿脉穿过许多火山高地地区。它们在到达地表时容易受到腐蚀,这就是为什么在一些大的地点,黑曜石的块块和碎片可以从地面上捡起。尽管黑曜石主要由硅组成,但研究表明,它还含有不同数量的其他微量元素,如铯、铀、铪和钴。每一个地点都以微量元素的特定组合而闻名,这才使得将黑曜石的考古发现定位于高地。

低地的玛雅人在危地马拉高地有两个主要的黑曜石来源:位于危地马拉城以北25千米的埃尔·查亚,以及以西的圣马丁希罗帝贝给。黑曜石在前古典中期的时候就已经在那里被开采了,它很可能沿陆路被带到帕西翁河和奇索伊河。从那开始,黑曜石被运往北方,可能首先是通过独木舟,然后到达陆路。黑曜石在低地被使用的最古老的证据来自奎略,可以追溯到早期斯韦齐阶段。然而,考古学家只发现了少量的黑曜石,这表明运输很费力且代价很高。黑曜石的贸易在古典早期时蓬勃发展,商人们用两种主要的运输方式把黑曜石运到低地(图54)。来自埃尔·查亚和圣马丁希罗帝贝给的黑曜石被运往陆地,来自萨尔瓦多边界伊克斯特佩克的黑曜石沿牟塔瓜河被带到加勒比海岸,然后沿着海岸被独木舟带向北边。

在古典时期,有迹象表明,商人和黑曜石矿经营者之间的竞争越来越激烈,这就是为什么来自埃尔·查亚的黑曜石成功地取代了圣马丁希罗帝贝黑曜石的原因。似乎有明确的商业合同将买家与某些供应商捆绑在一起。这是唯一能解释为什么从伊克斯特佩克购买黑曜石的城镇不会在埃尔·查亚购买任何东西,反之亦然。然而,在伯利兹海

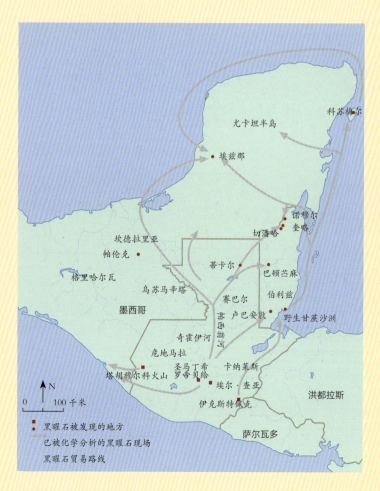

图52 黑曜石中心

墨西哥,金塔纳罗奥州(Quintana Roo),埃尔梅科;前古典晚期,公元1450—1550年;加工黑曜石;高10.9厘米,直径8.5厘米;金塔纳罗奥州,坎昆博物馆。

经过精准打击,从一块黑曜石中取出一个内核。这是用木钩制作锋利刀片的基本形状。

岸附近的岛屿上发现了来自这两个地区的黑曜石数量大致相等，考古学家怀疑这些岛屿是属于中立中间商的基地和仓库。

因为墨西哥中部的特奥蒂瓦坎大都市控制了黑曜石的贸易网络，它影响着整个玛雅地区（第99页）。位于帕丘卡黑曜石遗址以南55千米处，那里有大片的深绿色的黑曜石。这座城市在经济上的成功，很大程度上要归功于其在帕丘卡地区对黑曜石的贸易垄断。随着它对玛雅地区的影响力日益增加，在特奥蒂瓦坎的把控下，埃尔·查亚的黑曜石库存也随之增加。靠近埃尔·查亚的卡米纳尔胡尤，在埃斯佩兰萨时期（公元400—600年）被特奥蒂瓦坎占领，变成一个贸易站。当特奥蒂瓦坎对黑曜石贸易网络进行控制时，有更多的黑曜石从埃尔·查亚进入了低地，来自遥远的帕丘卡的绿色黑曜石也是如此。

这种火山玻璃对玛雅人来说是非常重要的。他们在低地建立了专门的车间，在那里，原始的黑曜石被加工成几乎圆形的"核心"（图52）。一旦工具被磨损或损坏，它就会被扔掉，而另一个新工具则毫不费力地就被做出来了。虽然制作黑曜石需要一定的技能，力量的结合和良好的时机才能从核心中分离出刀片，但是它的技术价格很便宜，同时节省了时间，这使它成为更昂贵和金属加工劳动密集型业务的真正替代品。

玛雅人对黑曜石的重视程度与他们的日常工作并没有什么关系，更多的是来自它的异国起源。因为它必须通过长途贸易才能获得，所以黑曜石才成为一种奢侈品。对挖掘出的住宅进行分析后证实，黑曜石工具仅被玛雅社会的一个小而有特权的阶层所使用。那些不太富裕的人不得不凑合着用更脆弱的硅石（燧石），同时低地也有证据表明。

珍贵的黑曜石也被用于珠宝和仪式用品（图56）。特别壮观和古怪的物品包括刀片形的薄晶片，还有动物和人的雕像，这些都是为

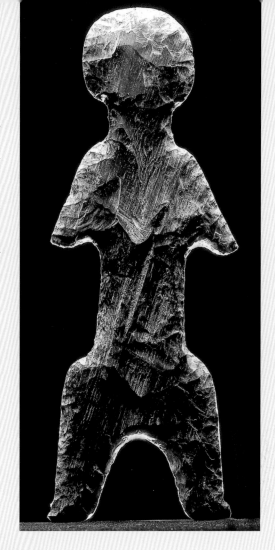

图56 黑曜石制成的人体模型
玛雅人不仅使用黑曜石作为日常工具，他们还用它来做不带明显目的的易碎的艺术品。专家称这些为："古怪的黑曜石人"，它们通常塑造成人类或动物的身体形态。我们只能推测它们的用途，也许它们是珍贵的祭祀品，用于神圣场所的祭祀典礼。

了祭祀而制作的。许多物品是献给神的祭祀礼物，都是在石柱、祭坛和房屋地板下找到的（图57）。如果一个统治精英的成员被下葬，成千上万的小黑曜石碎片会被散落在墓门的入口处。虽然这个仪式背后的意义还不清楚，但它确实显示了黑曜石在玛雅文化中的巨大象征意义。

图55 用黑曜石制成的矛尖和工具
黑曜石主要用于制造武器和工具。由于使用木质工具的巧妙处理，玛雅人能够在短时间内制造出刀片、矛尖和刀。一旦一个工具变钝了，它就被扔掉了，取而代之的是一个新的工具。

图57 燧石斧头
与珍贵的黑曜石相比，玛雅人使用的是硅石（燧石），它也在低地被发现，用作工具、武器、斧头和帽子。这里展示的斧子只是用于仪式目的。它不像一把适用的斧子，斧头和把手是由一块石头制成。它可能被用来装饰恰克神的形象，人们认为他手中的斧头制造了雷声。

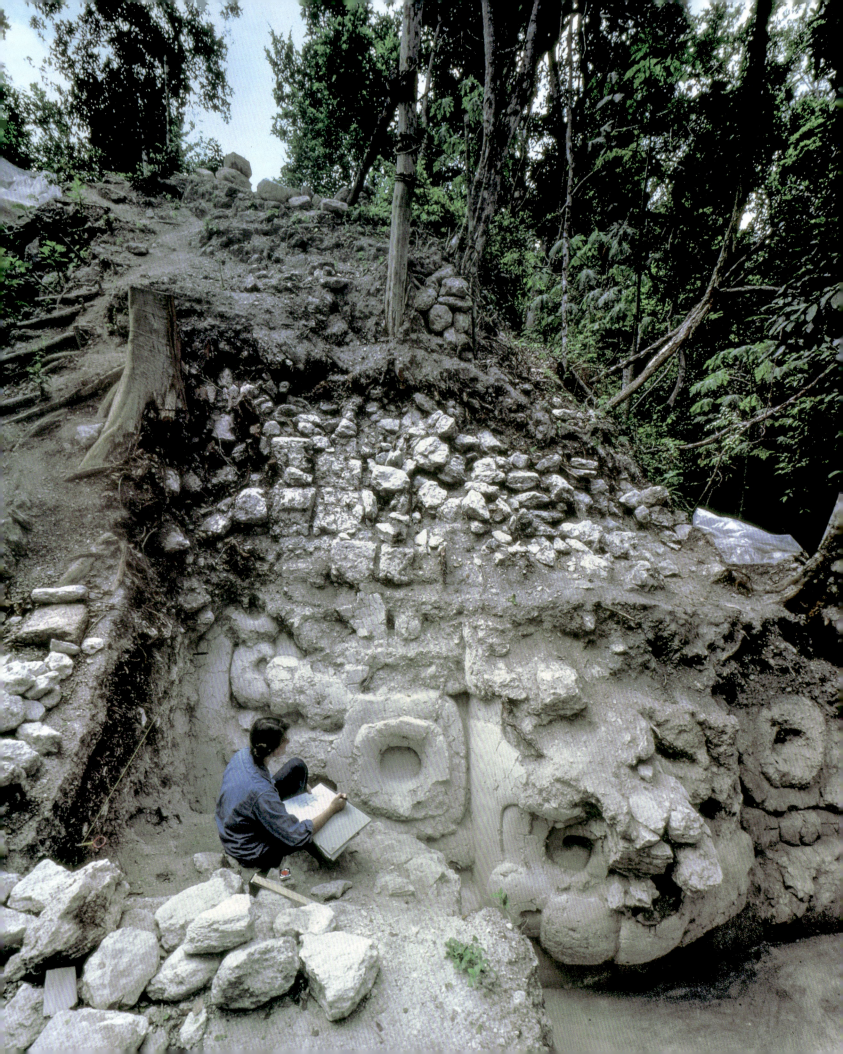

最早的城市——玛雅低地城市化和国家形成的开始

理查德·D. 汉森

在很长一段时间里,没有证据表明在前古典时期对玛雅地区的占领,因此人们认为玛雅文化的根源必须在低地之外。研究人员的兴趣转向了气候有利的中美洲高地和墨西哥湾海岸,那里曾经是奥尔梅克人的家园。直到几十年前,学者们还认为奥尔梅克是包括玛雅文明在内的所有中美洲文明的"母体文化"。

20世纪20年代在危地马拉的乌夏克吞进行的第一次发掘显示出一种考古学迹象:玛雅人的早期痕迹,最初被归类为不寻常和"原始足迹"。然而,20世纪60年代至70年代,宾夕法尼亚大学研究人员在蒂卡尔进行的研究,以及诺曼·哈蒙德在奎略进行的挖掘工作(第38页)证实,玛雅低地早在公元前1000年就被占领,并在建筑上进行了扩展。后来在附近的遗址,如科尔哈和卡哈帕奇的挖掘证实了玛雅人确实是沿着河岸、贸易路线和肥沃的平原而定居。在低地的后续研究证实了前古典建筑存在于蒂卡尔、祭坛和拉古尼塔、里约阿祖尔尔、亚希哈—萨纳伯地区、科姆琴、季比乔顿、亚述那、诺赫奇艾克、科尔哈、奎略、卡哈帕奇和布莱克曼艾迪等地(图59)。

玛雅低地为人类社会的特殊发展提供了一个令人着迷的案例。在河流相对较少的热带雨林中形成的复杂社会,与温和干旱或半干旱地区的河流社会(如埃及、美索不达米亚、印度河流域、中国和中美洲高地)有着根本的不同。

米拉多尔盆地

米拉多尔盆地是一个局限于地理位置的盆地,位于偏远的危地马拉北部和坎佩切南部(墨西哥),在中美洲玛雅低地的大部分古城中都有大型的玛雅人占领地。这些定居点可以追溯到前古典中期(公元前1000—前350年)和前古典晚期(公元前350—前150年),在古典晚期(公元600—800年)有更合适的定居点。

米拉多尔盆地在前古典早期的发展从大量建筑组合中可见一斑,这些组合从40米到72米高。这些建筑物由一个错综复杂的堤道系统连接起来,称为萨克毕,穿过各个地点并相互连接,并将埃尔·米拉多到纳克贝和蒂塔尔连接起来,也可能加入从瓦科纳、乌克苏尔和卡拉克穆尔到米拉多尔纳比地区。类似的堤道也将泰恩塔尔与该地区南部和东部的几个未命名的遗址联系起来。

前古典中期初始的第一次定居

前古典建筑的发展顺序在纳克贝的米拉多尔盆地尤为明显(图60)。这一时期对发现的为数不多的陶瓷进行地层学研究和分析,再加上从最古老的地层中获得的碳年代测定信息,表明最早的占领开始于

图59 玛雅地区主要的前古典遗址

直到几十年前,人们还不知道玛雅地区存在着前古典时期的定居点。然而,对高地和低地遗址的大量考古发掘显示,这两个地方都有前古典时期的聚落。危地马拉北部和伯利兹都拥有特别多的前古典遗址,季节性沼泽为集约农业提供了便利。但是,这张地图也可能错误地描述了前古典遗址的分布情况,因为这些前古典遗址可能隐藏在随后建造的建筑之下。

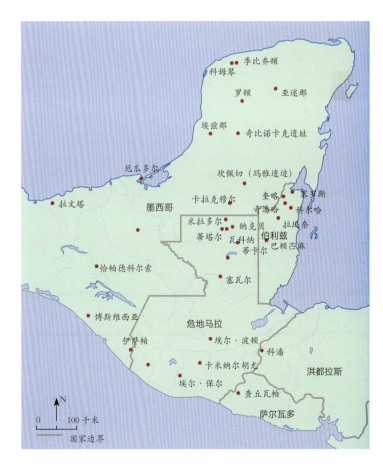

图58 挖掘的结构34灰泥面具

危地马拉,佩滕,米拉多尔;结构34可以追溯到前古典后期。它是巨型塔埃尔·蒂格雷金字塔东南方向的一个小平台,是米拉多尔最广泛的结构之一。通往站台的楼梯铺着灰泥,两侧有两个比真人大得多的面具,这是该时代的特色。面具上是一个长鼻子大眼睛的神。它的头部由两根大耳线轴构成,上面有美洲虎爪。整个面具是以前画的,它的颜色和大小一定会对参观者有很大影响。

公元前1000—前800年。与奎略一样，当时的建筑包括篱笆和涂抹的住宅，填充黏土地板，外部石墙挡墙，以及在基岩上凿出的桩洞（图61、图62）。这种定居点的证据可在纳克贝东部平台建筑群下方的主要矿床中找到。

正规的石头平台建筑出现，在公元前800—前600年，这些平台由垂直的墙组成，2米到3米高，由粗凿的平石头组成（图65）。墙壁上覆盖着原始的石灰、黏土砂浆或白垩质灰泥，而地面则主要由夯实的黏土、石灰石灰泥、萨克毕或薄石灰灰泥组成。在纳克贝的东西建筑群中，都有这样的地面平台，代表了当时第一个大型建筑综合体。

小雕像的专业制作发生在局部区域。华盛顿史密森学会的罗恩·毕肖普对纳克贝小雕像中子活化以及随后与前古典中期乌夏克吞小雕像的化学成分的对比表明，尽管形式、形状和装饰非常相似，但每组小雕像中的绝大部分都是在特定地点被制造的。不过，应该指出的是，在纳克贝制作的三件雕像却出现在了乌夏克吞的收藏品中，这表明，在早期曾出现过交换。

1978—1989年间，杨百翰大学的唐纳德·福赛斯研究的陶瓷在外形和表面处理上都有显著的变化。它们包括各种单色、双色、重色、切割、倒角、抗压装饰和在容器上涂漆和涂灰泥等（图63、图64）。它们与早期玛雅低地的中前古典中期陶器完全一致，表明这些遗址之间曾有广泛的交流。

前古典中期，纳克贝、乌夏克吞、蒂卡尔、科尔哈、卡哈帕奇和帕西翁河地区以各种贝壳工艺品的存在而著名。其中最常见的一种类型是大量来自加勒比地区的钻孔海螺（凤螺属）贝壳（肋骨状和狮鼻长身贝属）。这些贝壳（图66）有钻孔（通常是双锥形的），被切割成正方形或长方形，要么没有被加工，贝壳的外形和内部产物完好无损。它们会被用于前古典中期宗教仪式中或社会名流所收藏，这些独特存在都表明它们可能是政治或经济地位的标识。重要的是，这些凤凰螺属的贝壳并不会广泛出现在前古典后期的米拉多尔盆地或其他地方。这表明，贝壳的功能已被具体化，可能用作某一时期的标记。

在纳克贝密封安全的环境中对前古典中期黑曜石刀片和薄片进行的化学分析表明，大约三分之二的前古典中期黑曜石是从危地马拉高地的圣马丁希罗帝贝给进口的，其中三分之一来自埃尔·查

图60 危地马拉纳克贝中心地图
纳克贝是一座前古典时期的大城市，坐落在危地马拉北部一个森林茂密的地区，去那里很困难。尽管它是在1930年从航拍照片中首次发现的，但直到1962年苏格兰考古学家伊恩·格雷厄姆到那里进行制图测量时，人们才发现它。城市的中心被两个巨大的平台所标示。东平台高32米，西平台高45米，它是玛雅最大的卫城建筑之一。各建筑群由堤道相连。再往北13千米的另一条堤道将纳克贝和米拉多尔连接起来。这些堤道穿过季节性沼泽，促进了集约化农业，每年收获几季玉米。

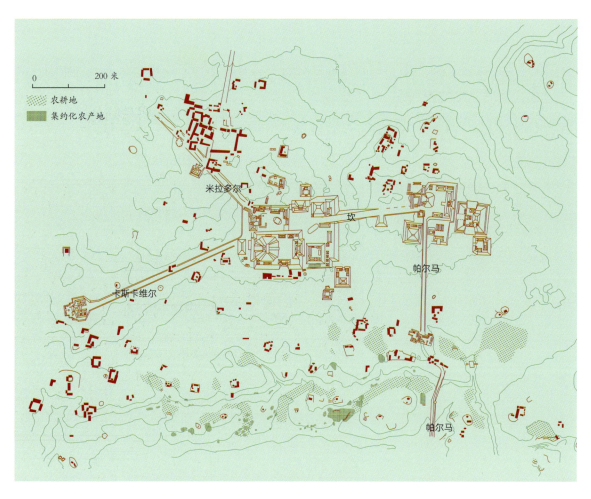

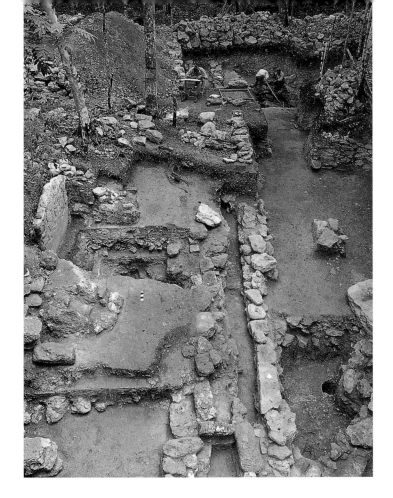

图 61 危地马拉纳克贝建筑 51 底部的挖掘工作

在纳克贝建筑 51 基地西侧的挖掘中发现了大量的遗迹。竖井（右下方）显示出从光秃秃的岩石中钻出的柱坑，这些柱坑是在石膏走廊下由易腐烂的材料制成的，可追溯至公元前 800—前 600 年。一个巨大的、平坦的祭坛（图片的右边）与走廊追溯的时间相同。顶部是一个完整的平台墙，可以追溯到前古典中期，中间最左边是石碑 1。

图 62 前古典中期建筑

危地马拉，纳克贝；前古典中期，约公元前 600 年。

这面垂直的墙来自前古典主义时期的中庭，立在一个巨大的抹灰地板上。在这两层走廊下面，是一座早期的前古典中期建筑遗迹和一堆约公元前 800 年的废弃品。

图 63 早期陶瓷

危地马拉，纳克贝；公元前 1000—前 800 年，前古典时期；烘焙黏土。

这是个简单的压制装饰点缀，在纳克贝发现最早的无釉底料陶瓷。有争议的是公元前 1000—前 800 年的"雷萨卡压制"型壶罐。

图 64 早期陶瓷

危地马拉，纳克贝；公元前 1000—前 800 年，前古典时期；烘焙黏土。

壶罐的碎片约在公元前 1000—前 800 年。

图 65 在纳克贝东建筑群 51 号建筑楼梯底部的挖掘

在挖掘顶部坚实的楼梯块时可以清楚地辨认出来。楼梯和平台被同时建造。为了建造平台，大量的石头和碎石散布在早期定居点的废墟上。靠近跪着工人的地面上有一个柱坑，表明有一个更早的建筑，是由木头和棕榈秸秆建成。

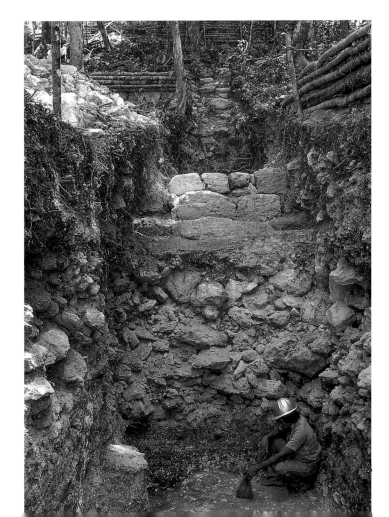

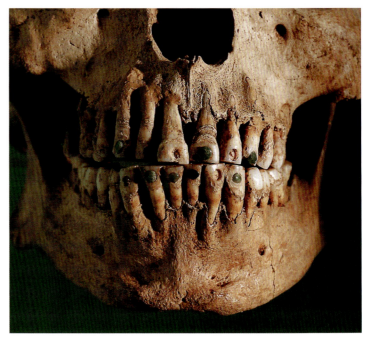

图 66 凤凰螺属贝壳，前古典中期发现

对玛雅人来说，女王凤凰螺特别珍贵且具有异域特征，因为它们必须从加勒比海岸运送到很远的地方。在纳克贝，它们只在前古典中期遗址中被发现。这些贝壳被切成碎片、钻成孔，这样它们就可以穿在绳子上，作为著名的珠宝首饰佩戴。

图 67 玉石牙齿（前古典中期）

纵观玛雅人的历史，用宝石装饰牙齿被认为是美丽的标志，也被认为是社会地位高的标志。在纳克贝发现的牙齿残骸表明，在中古典中期就开始使用薄片状的玉石结壳来装饰牙齿。

图 69 陶瓷碎片

代表天神胡那尔的头饰。前古典中期；焙烧黏土。

在古典艺术中，胡那尔总是头戴三角帽。因为它像一个小丑的帽子，该神通常也被称为"小丑神"。这个名字丝毫没有反映出王朝之神的角色。这里显示的陶瓷碎片可能是头饰的一部分。如果是的话，这是这个主题最早的表现形式。

图 68 碎片与编织图案

危地马拉，纳克贝；前古典中期；焙烧黏土。

对于玛雅人来说，垫子（在玛雅地区很受欢迎）是王室力量的象征。在古典时期神圣王国出现之前，这个主题可能是统治阶层发展的象征。

亚（危地马拉），一小部分来自伊克斯特佩克（危地马拉和萨尔瓦多边境）。

玛雅精英阶层的特征在前古典中期是很明显的，如头骨变形（通过在出生后的最初几天将一块木板绑在前额）在牙齿中嵌入宝石等（图67）。后来成为国王之神（图68）的胡那尔神小雕像装饰（图69），以及来自前古典中期的编织垫图案藏品（图68）表明，墨西哥湾沿岸奥尔梅克社会中出现对统治者的肖像研究，这一情况也出现在公元前600年之前的玛雅社会中。

前古典中期末纪念性建筑的开端

在前古典中期末，公元前600—前400年，人们在纳克贝建造了高达18米的金字塔结构。这些建筑物被放置在正式的平台上，该平台由长长的线性排列的石头构成，并精心布置板块铺设。从前古典中期初开始，石填筑埋藏了以前的村庄矿床，现场的主要矿床分布表明，纳克贝的定居核心面积约为50公顷。

该场地的方向与同期的墨西哥湾沿岸和高地中心形成鲜明对比。奥尔梅克场地方向主要位于南北轴线上，而早期的玛雅中心位于纳克贝泰恩塔尔、米拉多尔，可能还有拿阿屯位于东西轴线上。场地方向的东西轴线似乎与随后的玛雅中心一致，并表明在低地独立开发的纪念性建筑并没有受外部影响。

巨大的平台高达4万平方米，为一个正式的建筑综合体的引入提供了环境。这个建筑综合体是以发现它的乌夏克吞遗址的E建筑群命名的。在前古典中期的纳克贝和其他地方，这种形式的建筑物对于大型建筑组成部分来说具有仪式意义，在数百个玛雅遗址中持续了几个世纪。这种格局在一个平台上至少由两个主要建筑组成，东侧是一个细长的南北平台（通常只有一个中心建筑），而西侧是一个金字塔，通常在结构的每一侧都有楼梯。

前古典中期末见证了纳克贝第一个球场的建设。按照时间顺序，这与前古典中期在阿巴赫·塔卡利克发现的球场与随后在低地发现的前古典时期球场在建筑上相关联。20世纪90年代，危地马拉考古学家胡安·路易斯·贝拉斯克斯在纳克贝进行了发掘，发现了球场改造三个阶段的详细顺序，后来在前古典晚期就搁置了（图70，图71，图72）。然而值得注意的是，在古典晚期居民们显然再次利用这个球场，因为在古典晚期，在球场的废墟中增加了一小部分原始石头。

早期石雕

在前古典中期末，泰恩塔尔、纳克贝、伊斯拉岛、平顶山和米拉多尔遗址也可能引入了石柱和石头祭坛形式的雕刻石碑。这些纪念碑在许多方面类似于中美洲海湾和太平洋沿岸地区在公元前500—前300年间的其他例子。泰恩塔尔和纳克贝的这些雕塑的具体特征是由

图70 前古典中期末纳克贝球场
纳克贝的球场位于东部建筑的南面。危地马拉考古学家胡安·路易斯·贝拉斯克斯（Juan Luis Velasquez）在20世纪90年代进行的挖掘显示，该建筑分三个阶段建造，其中最古老的阶段可以追溯到前古典中期末。这使得纳克贝球场成为中美洲历史最悠久的球场之一。即使在最初的阶段，它也有两个平行的低矮建筑，它们之间是实际的庭院。

图71 前古典晚期初的球场
在前古典早期，平台的地基与球场相连，导致球场很窄。但早期球场的形状被保留下来了。

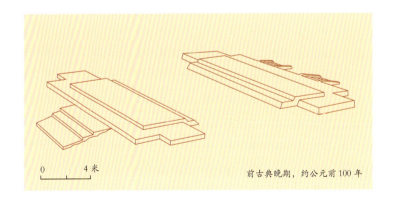

图72 前古典晚期的球场
大约在公元前100年当纳克贝不再繁荣的时候，球场第二次被重新设计：旧平台的一部分被拆除，而下层平台则由两边的楼梯构成。第三阶段再次反映了第一个球场的设计。

外来的（进口的）巨大石碑组成，石碑呈大提琴状，石像站立着，连成一排（泰恩塔尔石碑1，纳克贝石碑1；图75），具有抽象符号雕刻边缘的纪念碑（纳克贝纪念碑2，3；图74），建筑中轴线上的平板祭坛（纳克贝祭坛4），刻有神像且未经修改的巨石（伊斯拉石碑1），以及向下看的双头爬行动物被雕刻在圆形祭坛上，并带有天空、水带图案（纳克贝纪念碑8；图73）。

泰恩塔尔石碑1，纳克贝石碑1，纳克贝纪念碑2和3，伊斯拉石碑伊斯拉祭坛2，伊斯拉石碑3，和平顶山其他6个知名建筑物（石碑1，

图73 纪念碑8
危地马拉，纳克贝；约公元前500—前400年，前古典中期末。
这个圆形祭坛是一个不同寻常的纪念碑，只有在危地马拉高地以奥尔梅克为灵感的雕塑中才能看到。外缘的一部分是所谓的"天界带"，左边和右边都是鳄鱼样的生物。显然，前古典主义中期的人们相信天堂是有人居住的。

图74 纪念碑2
危地马拉，纳克贝；前古典中期末，约公元前500—前400年；石灰石，高48厘米，宽43厘米。
来自纳克贝的纪念碑2是一个平石碑的碑片，它的正面和一个狭窄的侧面被雕刻。前古典时期的雕塑典型之处是抽象的符号、曲线、螺旋和害怕真空，这使雕塑家填满了整个可用的表面。在纪念碑的上半部分可以看到一棵高度抽象的十字形世界树。之后，在著名的帕伦克浮雕上也出现了类似的物品。

图75 石碑1
危地马拉，纳克贝；东部建筑群主要广场建筑52外；前古典中期末前古典晚期初，约公元前500—前200年；石灰石；高340厘米。
虽然前古典时期石碑通常是大约一米高的纪念碑，但来自纳克贝的石碑1证明了早期的纪念碑异常大。石碑1是在东部建筑主广场发现的。它的正面是两个站着的人，穿着华丽的礼服，显然是在互相交流。在右手边的头饰前面是一个面具，带有奥尔梅克人的特征：大而扁的鼻子，张开的嘴巴有像一头猛兽的牙齿，暗示着它与附近的奥尔梅克定居点有联系。

图76 建筑35 墙体
危地马拉，纳克贝，建筑35；前古典中期末；石灰石。
在前古典中期末，纳克贝的砖石结构发生了变化。玛雅人从公元前500年开始用切割的石头来代替粗糙的砖石，将石头切割成大约一米见方的大正方形。墙的外面涂满了灰泥。这也是立面垂直分为上斜坡和下凹区域的时候，这个剖面被称为围裙造型。

祭坛5，纪念碑2至5）均为祭祀用。这种仪式上的行为包括在标准的香炉中燃烧柯巴脂及在纪念碑附近为重要人物举行葬礼。陪葬品还包括了数百种古典晚期陶瓷器皿，这些陶瓷容器可能主要是因为能盛放液体而出名。

在古典后期，从原始地中运送前古典中晚期的纪念碑，并将它们安置在古典后期的建筑中，或许可以解释为什么在主要地点的原始位置上没有前古典时期的雕塑。泰恩塔尔石碑1由一个红色的砂岩板雕刻而成，它的重量至少是6.42吨。根据加州大学伯克利分校的保罗·华莱士和托马斯·施赖纳进行的化学分析，该纪念碑起源于下帕西翁河和上乌苏马辛塔河的献祭圣坛，它经过110千米迁徙并被运送到米拉多尔盆地。这很可能是在前古典中期末（公元前500—前350年）完成的，因为在古典末期泰恩塔尔被占领，当时似乎没有集中的组织能将此纪念碑运输到如此遥远的距离。

复杂的社会

在前古典中期末，玛雅社会的复杂性和等级结构有所发展。这种发展在建筑和其他地方都有所体现。用于建筑的石灰岩块的大小和形状发生了很大的变化。玛雅人使用高达90厘米的石头（图76、图77）。更多的石灰被生产出来，灰泥被用来粉刷和装饰他们的建筑。社会和经济的复杂性增加可能是由于引入了各种密集的农业

图77 前古典中期的石造建筑
危地马拉，纳克贝；前古典中期。
虽然用于建筑的石头在大小上是一致的，但是立面的设计是不同的。在这里，石灰灰泥覆盖不仅改善了墙体的外观，还能防止水渗入砖石。

图 78 米拉多尔西部建筑群地图
危地马拉，佩滕。

巨大的玛雅城市米拉多尔位于危地马拉偏远的北部，距离现在的墨西哥边境仅 7 千米。市中心占地面积与蒂卡尔中心面积相当。巨大的金字塔和平台使得那里建造的其他建筑都变得微不足道。所有平台中最大的埃尔·蒂格雷地基比蒂卡尔最高建筑 4 号神庙大六倍。各种堤道将城市中心与外围建筑以及纳克贝和泰恩塔尔等其他城市连接起来。西部建筑群向东南而立。像这里的大多数结构一样，它可以追溯到前古典晚期。

图 79 从米拉多尔大卫城看提格雷平台景色的重建图

支撑三座建筑的大型金字塔平台是前古典建筑的特征。埃尔·蒂格雷平台是整个玛雅地区最大的同类平台。挖掘发现了一系列后来的建筑，所有这些都可以追溯到前古典后期。34 号平台紧靠南面，位于广场的左边，同时支撑着三座建筑。这幅画不仅给人一种城市大小的印象，而且给人以丰富多彩的感觉。几乎所有的建筑都涂了灰泥，漆成了红色。

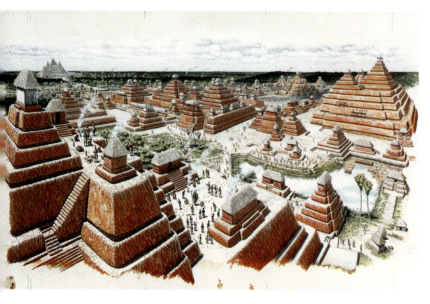

技术，特别是将沼泽泥浆引入高地梯田，在城市中心形成花园和生产区。

从众多的挖掘和取样策略中可以看出，周围的沼泽是玛雅人定居此地的原因。大量的多学科调查，包括花粉、土壤、地质和地理、植物学和古植物学等研究都表明，这片区域现在形成了被称为 "bajos" 的低质量季节性沼泽，在古典中晚期却是富饶的湿地沼泽。这些古老的湿地系统的化石遗迹反映了这片土地的进化历程。这些沼泽不仅提供了水、植物和动物，还特别提供了丰富的可再生土壤，这些土壤被导入到工地中心，形成了各种各样的城市建筑和住宅花园（第 76 页）。

这些自然资源提供了有效开采和高收益的手段。丰富的食物是文化创新的基础，使人们在社会中合法地获得财富和地位。在此基础上，人们开发了一个有组织的系统，用于开发额外的自然资源，采用系统的农业战略，并日益提高劳动强化和专业生产方法。这种激进转变的结果，巩固了新兴精英的经济和政治权力，并导致了更复杂的社会体系、政治和经济结构。

前古典后期城市化和国家形成

在前古典中期的经济和政治的增长在玛雅历史上最引人注目：前古典晚期文化史诗之一奠定了基础。在此期间，整个米拉多尔盆地和整个玛雅地区都发生了重大变化（约公元前350—前250年）。也许最明显的是对不朽的建筑的强调，达到了前所未有的规模和程度。在这个可以被称为纪念性时刻的时代，许多大型金字塔被建造在米拉多尔（图78）、纳克贝、蒂塔尔、瓦科纳，可能还有拉曼特卡和拿阿屯），金字塔高度在40米到72米之间不等。平台建筑的建造或修改涉及数百万立方米的建筑填充，表明行政精英对劳动力和经济资源实行前所未有的控制（图79）。此外，劳动消耗的采石场和建筑实践使石砌块的大小和数量最大化，而更好的切割方法意味着它们可以更精确地安装在墙壁上（图76）。这就产生了对劳动力和建筑材料的更大需求，并显著增加了建筑成本。

令人好奇的是，在河谷、湖泊或靠近海岸上的有利位置，在古典时期之后才逐渐变成主流居住地，但并没有前古典晚期一样的人口。这表明，人口压力、战争或对资源减少的竞争，正如之前的模型所主张的那样，并不是导致社会和政治复杂性上升的因素。如果土地和自然资源在这段时间内真的受到限制，这些地区也会有人居住。尽管前古典定居点拥有更有利的地理位置（如大型湖泊、河流和泻湖），如亚希哈（危地马拉）和拉玛奈（伯利兹；图80），但令人惊讶的是，原来如此丰富的资源地区肯定会吸引众多的先驱者，但没有一个位置在前古典中期时被持久占领。相反，在拉玛奈的大规模占领似乎发生在前古典晚期，即33米高的主金字塔建造过程中，建筑N10-43在现场的中心部分。其他主要建筑从前古典晚期集中在该遗址的北部，这并不奇怪，因为北部靠近被认为是古代港口的地方。类似的现象也出现在位于切图马尔湾的塞罗思上。这表明，内陆地区的中心在前古典中期并没有建立与主要资源位置直接相关的定居点，尽管贝壳的进口是商业活动中一个重要组成部分，更确切地说，在塞罗思和其他许多沿海地区的定居点几乎无一例外地起源于前古典晚期，并在被弃用之前继续繁荣了几个世纪。

此外，建筑物的巨大规模似乎已经席卷了整个低地，尤其是在佩滕北部的中心核心区域，结构形式的根本性变化包括引入了巨大的金字塔平台，其中有三个峰顶结构，也就是所谓的三进建筑形式。这种建筑模式以中央的建筑为主导结构，两侧各有两座较小的建筑相对而立，形成了最流行的建筑形式。关于三进建筑安排的意义和目的的线索，首先是由民族学家芭芭拉和丹尼斯·特德洛克在与玛雅萨满巫医关于各种星座的协商后提出的。特德洛克指出，猎户座星群中的三颗星是参宿一、参宿六和参宿七，根据"玛雅基切"的三个炉石，在里面燃烧了创造的火焰。在这个星座的三颗星之间，基切看到了星云M42中真正的火焰。这三种形式被认为是特别神圣

图80 伯利兹拉玛奈城地图

拉玛奈的考古遗址位于新河岸边，新河流入加勒比海，在这里形成了一个宽阔的泻湖。从前古典时期到历史早期，这座城市一直被占领。西班牙人在18世纪在这里建了一个小教堂，供传教士使用，这就是为什么这座城市也被称为印第安教堂。这条新河是一条重要的贸易路线，所以拉玛奈建立了自己的港口，商人们可以在那里把独木舟拖上岸。大部分的定居者都在遗址的北部，除了33米高的前古典时期晚期金字塔，名称为N10-43。

的，因为它一直延续到古典时期。玛雅人的历史遗迹至今仍以三合一的形式排列着。

灰泥——前古典晚期的艺术媒介

虽然巨大的建筑规模和三重建筑的引入使建筑景观发生了重大变化，但在第一批玛雅城市中，仍有一项创新：在建筑物的主要楼梯上建造不朽的建筑雕塑。虽然浅浮雕艺术似乎出现在前古典中期末，但在前古典后期，不朽的建筑雕塑成为表达权威和权力的主导媒介。这些雕塑包括具有里程碑意义的神画像，有时高达4米，经常被同一神的图像环绕，并具有大量的象征属性（图81）。在面具和浮雕上的灰

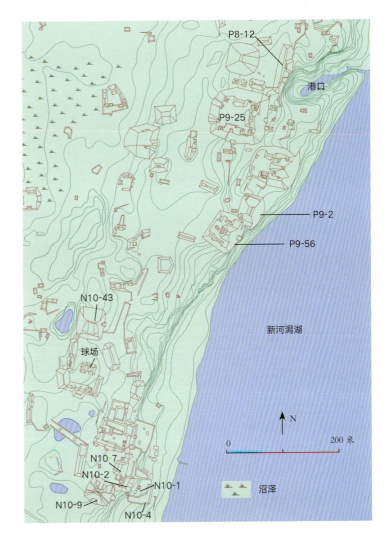

泥首先被涂上了奶油，然后用红色和黑色的线条来强调，这与它们被发现时的红色结构（图82）形成了鲜明的对比。20世纪20年代，第一批灰泥粉饰的面具（图83）在乌夏克吞被挖掘出来，但在塞罗思和拉玛奈（伯利兹）、蒂卡尔、乌夏克吞、米拉多尔和纳可贝（危地马拉）、卡拉克穆尔、埃兹那、恰帕德科尔索和埃尔·蒂格雷（墨西哥）等地也发现了大量类似的建筑装饰。

图81 主金字塔上的灰泥面具

墨西哥，尤卡坦，阿坎塞；主金字塔；前古典晚期，约公元前300—前250年；石灰泥；高285厘米。

阿坎塞是尤卡坦半岛西北部前古典晚期的一个重要基础。这个古老遗址的遗迹现在已经完全被同名的现代城市所取代。在金字塔的正中央是前古典时期的主金字塔，它的四面墙被四个超大的灰泥面具装饰着，这些面具是墨西哥考古学家在20世纪90年代末才发掘出来的。这些面具周围环绕着许多象征性的元素，比如华丽的耳饰、大头饰，以及从他们口中冒出的螺旋状的东西。

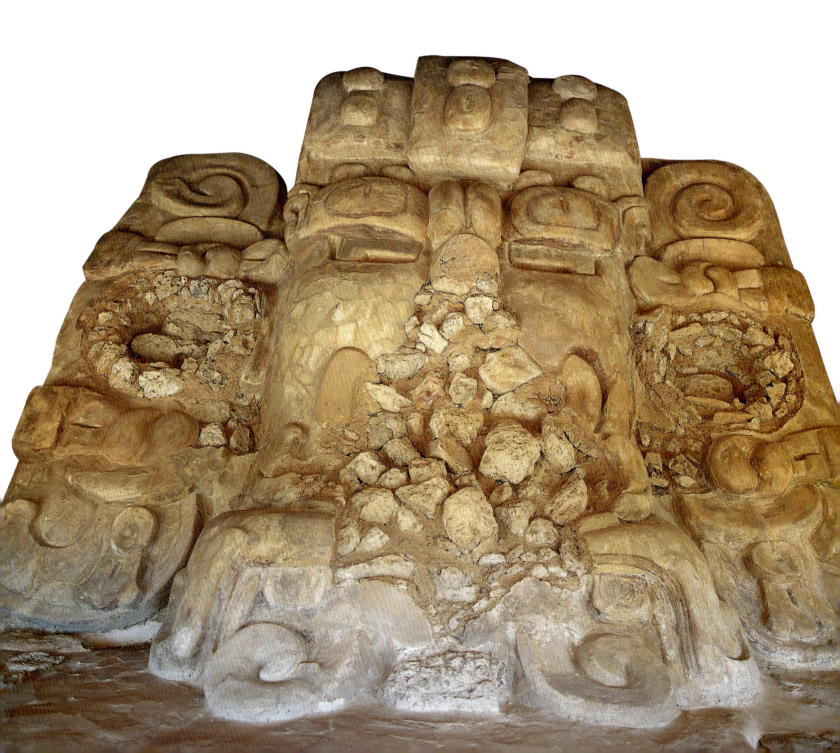

图 82 乌夏克吞 H 建筑群重建图

在胡安·安东尼奥·巴尔德斯的指导下，一群危地马拉考古学家于1985年发掘了位于乌夏克吞的 H 建筑群。它由一个前古典后期的平台组成，平台上有6座建筑。4座建筑都有拱梁。外立面被漆成红色，并装饰有描绘人物的壁画。结构 Sub-3 是一个 5.25 米高的金字塔底座，支撑着一个由易腐材料制成的建筑。通往平台顶端的楼梯两侧都有涂着灰泥的大面具，面具被漆成红色、黑色和白色。小入口建筑 Sub-10 上有神化祖先的象征和图案，表明整个建筑群都被用来使某一特定血统（可能是乌夏克吞的统治者）的神圣起源合法化。

图 83 伯利兹塞罗思 5C-2nd 建筑 4 个灰泥面具之一的解释

塞罗思位于伯利兹北部的切图马尔湾，由一个前古典时期的小定居点发展而来，因其在主要贸易路线上的有利地位而成为前古典后期一个重要中心。公元前50年，这座前村庄的一部分被埋在新建筑下，其中包括第结构 5c-2nd，这是一个金字塔平台，南面装饰着 4 个大型灰泥面具。其中两个面具代表金字上的诸神，分别是启明星和长庚星，另外两个面具分别代表天堂和地狱的太阳。这里展示的面具是上界太阳神的面具。

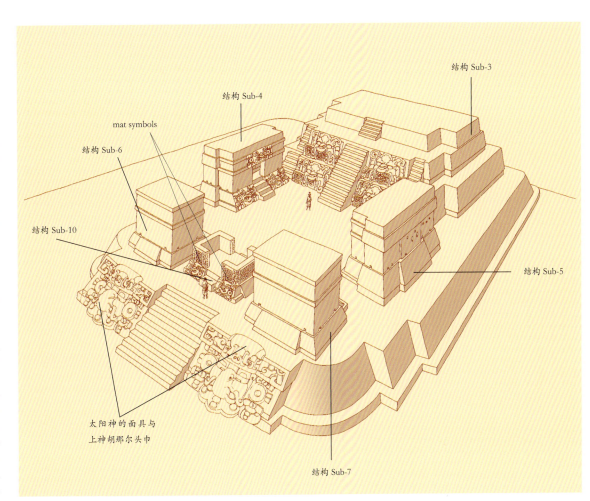

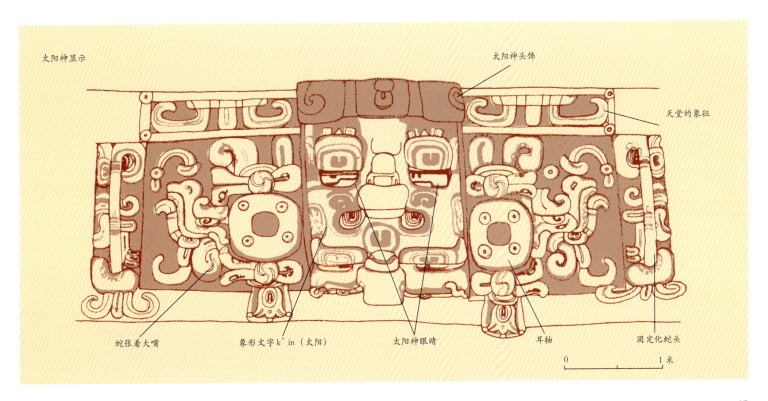

图 84 居住区

危地马拉，纳克贝，建筑 84；前古典后期。

不仅是大型平台，而且在前古典晚期的城市，如纳克贝、米拉多尔、拉玛奈、塞罗思和卡拉克穆尔也发现了住宅建筑。这些平台可能是用来支撑寺庙建筑的。有些东西也放在低矮的底座上，上面有楼梯，由易腐烂的材料制成，比如木头和稻草。然而，一些石头建筑那时已经有了桥拱。

人口增长和社会分化

在前古典晚期，米拉多尔盆地和其他低地中心的遗址达到了住宅和公共建筑结构的最大密度和数量，这显然是由于人口的急剧增加而引起的（图 84）。定居点密度如此之大，以至于住宅点被放置在主要中心周围的季节性沼泽中。这一时期的经济和政治实力还包括对主要城镇和地点之间的直接交通和人行道的建设或改造。堤道宽度在 18 米到 24 米之间，高度在 1 到 4 米之间。这些堤道有的长约 20 千米，代表了中美洲一些最具纪念意义的作品，它们可以作为米拉多尔盆地国家初期形成的巩固因素（第 232 页）。

在前古典晚期，农业梯田的广泛使用和进口沼泽泥在公民花园中的应用达到最大化。田野由上面和下面铺设的梯田组成，可以通过保护墙、天然黏土梯田内的进口泥和建筑群附近的花园露台进行耕种。因为重复使用进口沼泽泥层，偶然发现一个保留小丘和盆地的实际露台系统，由此提出了农业集约化的建议。盆地可以通过一层薄薄的石灰识别。田间表面覆盖有人工的、轻微的圆形土墩和盆地，每个盆地的直径为 80 厘米至 1 米，用于收集和引导雨水。堪萨斯大学的史蒂文·博扎思对化石植物遗骸的研究表明，该地种植了玉米、葫芦、棕榈树和其他果树。

积累的农业财富为增加劳动力支出、外来的难以找到的进口商品，可能是一支专业的军队以及一个雄心勃勃的建筑建设项目为此提供了收入。最重要的是，这些财富也为大量的社会地位提供了基础，就像在瓦科纳和蒂卡尔第一次出现的精英皇家陵墓和墓葬一样。

衡量一个社会的社会性和政治复杂性水平的最佳指标是其不朽的建筑，这不仅是因为必须编入建设工作的资源和劳动力数量，而且也能超出基本生活所需的范围。伴随而来的因素包括规划、建造和维持诸如此类的大型建筑群所需的社会政治和经济发展。例如，在米拉多尔的提格雷综合建筑群（图 78、图 79）需要 428680 立方米的施工填充，仅搬运这些填充物就需要 500 万个工作日。对前古典时期玛雅人采用的采石程序和技术的详细研究表明，在获得和完成采石的过程中，人类需要花费数天/小时的劳动时间。对玛雅地区大规模石灰生产系统的调查仍在进行中，其中展示了木材和石灰石的数量和类型、生产比，以及玛雅低地石灰生产的技术和策略。这项研究已经证实，低地中存在早期的专业生产系统，这些生产系

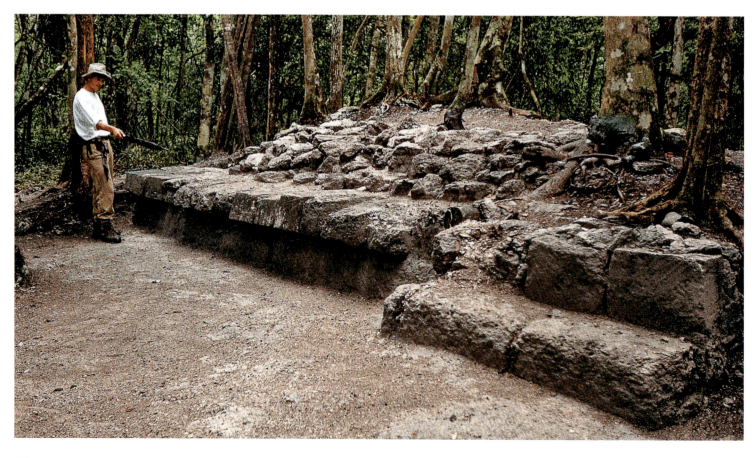

图 85 石碑 2

危地马拉，米拉多尔；前古典后期。

我们不知道玛雅文字是在危地马拉高地还是佩滕低地创作的。然而，在米拉多尔石碑 2 上精细雕刻的象形文字，证明了在前古典后期米拉多尔盆地中使用了文字。尽管文本还没有被完全破译，但一些符号确实表明它讲述了一位王子生活中的事件。

统在中美洲的其他复杂群体中不存在或极度匮乏，该生产系统表明早期国家级开发的生产和技术软化。

前古典晚期的陶器也具有明显的同质性。这些被称为"chicanel"的陶瓷广泛生产于整个低地，首选将其表面处理为红、黑或奶油色。陶瓷滑面和形式的一致性，使其延伸成为整个玛雅低地居民都使用的家庭容器，这表明陶瓷思想的保守具有一致性和相对较少的个人表达。

前古典晚期的米拉多尔盆地的雕塑比之前或之后的时期都要小得多（图86）。当重要的统治者在重大的王朝和历史时刻建造巨大而令人印象深刻的石碑和祭坛时，这个有趣的悖论似乎与所发生的事情相反。尺寸减小的纪念碑（大约 1 米）开始展示人们在雕塑小凸起板上精细雕刻的象形文字（图85）。写作也开始出现在小型便携式物体上，这表明越来越多的人可能已经被动掌握了这种文字。在米拉多尔、纳克贝、泰恩塔尔、瓦科纳以及卡拉克穆尔等邻近主要地点的前古典后期的纪念性建筑中累积的努力，加上错综复杂的堤道网络允许社会融合，甚至政治和经济统一，为米拉多尔盆地早期国家的形成提供了强有力的支撑论据。虽然在这一点上人们很容易推测，某一特定地区可能是低地国家产生的原因，但毫无疑问，同时其他地区正在进行国家建设活动，例如前古典后期埃兹那运河的修建。

前古典时期城市的神秘遗弃

低地最早的城市显然是在繁荣、智力成就和主要艺术建筑发展的过程中受到某种军事压力的影响。考古学家 E 威利斯·安德鲁斯四世（杜兰大学，新奥尔良）和大卫·D. 韦伯斯特（宾夕法尼亚大学），于 1969 年到 1971 年之间在坎佩切发现了一个前古典晚期围绕基地的一条大型护城河。类似的护城河建设包围了塞罗思的中心。护城河包围的堡垒也位于埃兹那，在米拉多尔有一个防御装置。

虽然低地的几个大型场地准备了防御系统，但我们仍不确定是否有必要建造如此大规模的防御工事来应对已感知的威胁。即使在恰帕德科尔索城等高地中心，也有证据表明在前古典晚期／原古典时期（公元前 350—前 250 年）和古典早期（公元 250—550 年）之间的过渡时期，这样的防御系统被燃烧和毁灭。恰帕斯的前古典遗址被重新安置到防御能力更强的遗址中，这一事实与低地玛雅人的策略密切相关。在位于米拉多尔的提格雷金字塔顶部的挖掘中发现了大量的燧石和黑曜石的弹丸点，以及棱柱状的刀片。黑曜石是从墨西哥获得的，表明在古典早期（可能是公元 3 或 4 世纪）与墨西哥中部接触过程中有过战斗。

在第一个玛雅中心最引人注目的发现之一是在前古典末期几乎完全废弃了的遗址。住宅和宗教建筑被废弃，留下了整套齐卡内容器（图87）和石制物品，它们直接放在石膏地板上。米拉多尔盆地主要中心

图 86 石碑 1

危地马拉，佩滕，埃尔·恰奎罗；前古典后期，约公元 0—250 年；高 50 厘米。

小石碑在前古典后期末被凿刻，用象形文字描绘人物和区域。只有埃尔·恰奎罗石碑 1 的下部仍然存在，整个纪念碑不会超过一米高。碎片显示了一对动态姿势的腿，以及一个可能包含象形文字的矩形区域。

在前古典晚期（约公元150—250年）开始消亡，这发生在低地的许多地方，包括蒂卡尔、乌夏克吞、赛贝尔、塞罗思、科尔哈、坎佩切、尤卡坦中部地区、季比乔顿、科姆琴、塞罗思尤卡坦半岛海岸北部、坎昆岛、埃兹那、圣达罗莎西塔帕克以及无数其他地方。即使我们还不知道这种衰退的原因，但无疑是多方面的，且具有军事性质。甚至生态和文化因素也有影响。

原古典时期米拉多尔盆地——生活在昔日辉煌的废墟中

在公元150—250年的短暂时间里，这一时期被称为原古典期，许多研究人员称之为前古典时期末，这期间玛雅低地大部分地区的人口急剧下降，主要表现为建筑和其他活动的中断。独特的陶瓷特征在这个时期开始出现。例如，前古典后期陶瓷上的蜡状滑面（尤其是单色红、黑和奶油色）变得更加暗淡，容易剥落。涂上油漆和雕刻的陶器模仿了东部高地乌苏卢坦风格，使用了带有红色和黑色条纹的橙色滑面。这是第一次使用橙色黏土以及几何彩色设计。引入了各种新形式，包括具有边缘的容器，在边缘或碗的上表面有轻微翘起，四脚是圆形，且因此称作是"乳突形"（胸形）的脚。

黑曜石的进口在前古典后期活跃的贸易中急剧下降，大型建筑项目也停止了。除了少数人留在米拉多尔以及纳克贝和萨卡塔尔的一些建筑群之外，米拉多尔盆地的主要遗址似乎已经完全在古典早期（公元250—550年）被抛弃。所有广泛的建筑工程都停止了，货物也不再进口到米拉多尔盆地。定居点分散得更广了，热带森林似乎又大面积生长起来。

到古典晚期（公元550—800年），小型定居点分散在整个米拉多尔盆地的古老中心的废墟中。住宅建筑群是随意建造的，虽然靠近旧中心，通常由从前古典时期遗址采集的石头和其他材料制成。古典晚期建筑经常直接放置在抬高的前古典时期的平台和堤道上，这显然很少考虑建筑的原始功能。在这一时期，不同的聚落之间似乎没有互动，因为在一片地区甚至一个地点内，建筑模式、陶器类型、墓葬建筑和葬礼祭品似乎差别很大。当时那些相对较小的建筑显然都是经过精心装饰的，有粉刷过的石灰灰泥、壁画、灰泥装饰、悬臂或柱状拱顶，以及精致的坟墓。在纳克贝和米拉多尔的几座小建筑墙上都画有壁画。在中小型建筑的立面和阁楼上可以看到精心制作的灰泥雕塑，其中有人类和神话人物。贝壳、黑曜石、玉石和花岗岩等国外贸易商品被进口到米拉多尔盆地。虽然有证据表明，古典晚期中人口密度高的地区并没有在前古典时期被占领，但是有一个例外，它就是位于米拉多尔盆地东北部的拿阿屯大地点，它在前古典时期可能很重要，在古典晚期那里建造了许多石碑和大型建筑物。

一些最具艺术重要性的古典晚期陶瓷是在米拉多尔盆地中制造的，位于古老的前古典定居点之间。这些陶器的风格是在奶油色的背景上涂上细黑色线条，由各种形式组成，被称为"古抄本风格"，因为它们与现在不存在的古代抄本有相似之处和相同来源。容器上描绘了玛雅神话、建筑、武器、陶瓷、动物、神灵、日常生活和象形文字等许多生动细节。古抄本风格的陶器在纳克贝、米拉多尔、扎卡塔尔、拉穆尔塔、拉穆拉拉等均有发现，据报道在波韦尼尔发现的陶器等均有不同化学成分（图88）。一只古抄本风格的容器在卡拉克穆尔2号建筑中一个重要的精英坟墓中被找到，它和纳克贝的古抄本陶器组有相同的艺术手感和化学成分。古抄本风格的陶器被掠夺者和收藏家们积极寻找，导致米拉多尔盆地的大量玛雅遗址被毁。许多非常精致的古抄本风格的容器现在可以在全世界的私人收藏中找到。

图88 古抄本样式的圆柱形容器

危地马拉，佩滕，瓦科纳；古典晚期，约公元600—900年；耐火黏土，画高19.5厘米，直径12.8厘米。

整个米拉多尔盆地在古典早期大部分被遗弃，当它再次在古典后期被占据时，成为制造陶瓷的重要中心。在奶油色底座上涂上黑色，这种形式类似于玛雅刻本。这个陶瓷上呈现出的场景是一位写作之神，手中拿着一本打开的书。

图87 来自被掠夺墓葬中的陶瓷

危地马拉，佩滕，瓦科纳；前古典后期；耐火黏土。

考古学家在纳克贝以南的瓦科纳遗址发现了一个被劫掠的墓葬。盗墓者对这些未上漆的陶瓷不感兴趣。单黑色和红色釉底，锥形侧面和底部突出边缘呈现碗的特征，是前古典后期齐卡内的风格。

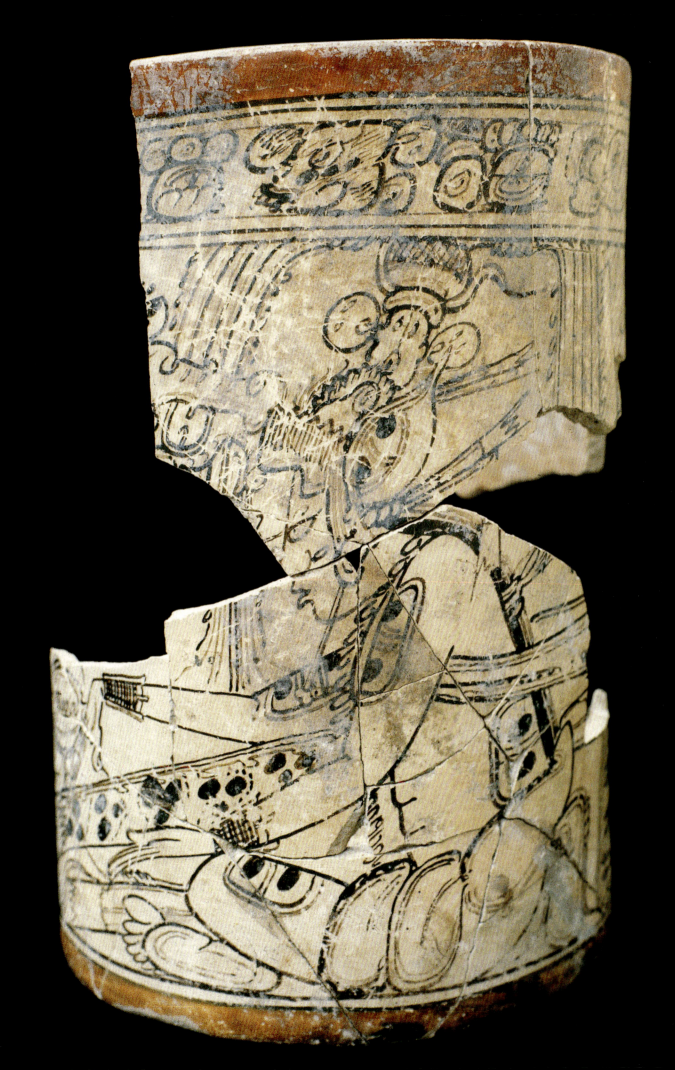

翡翠——玛雅的绿色黄金

伊丽莎白·瓦格纳

翡翠是玛雅最美妙的艺术作品之一。大多数被发现的物品可以追溯到古典时期，但越来越多的文物可以追溯到前古典时期。其中最早的是在奎略（伯利兹）墓地中发现的一种简单而没有装饰的玉，它可以追溯到公元前1200—900年。在那时，琢石工艺已经在奥尔梅克得到了高度的发展，他们已经在制玉了，比玛雅人还早。

在中美洲，翡翠被视为硬玉。另一种被称为软玉，软玉在那里并不存在。在这片中美洲地区，玉是一种集体术语，指的是一些绿色或蓝色的石头，如透辉石、绿玉髓、钠长石、蛇纹石以及其他玉石的组合。调查显示，有些物品并不是如以前所猜想那样由翡翠制成的，而是来自与它类似的其他石头。

在很长一段时间里，中美洲人对翡翠的来源一无所知。直到20世纪70年代在危地马拉的莫塔瓜河，翡翠才被重新发现，从那时起当地的珠宝产业才开始开采使用。矿物学调查显示，所有在玛雅地区和中美洲其他地区加工的翡翠都来自这个山谷。这些原材料是因为松散的岩石和石头而被发现，从砾石到重达数百公斤的大型岩石积淀在莫塔瓜河的沉积物中。翡翠和其他绿宝石的遗址可以追溯到古典时期，在危地马拉靠近玉床的莫塔瓜河两边都发现了这些被加工的品种加工。对这片区域的表面勘察发现了半成品和碎渣，有切割、钻孔和其他机械加工的痕迹。

这些原材料不仅在被发现的地点附近进行过加工，而且它们被作为一种贸易商品运输到很远的地方。例如，在卡米纳尔胡尤发现的100公斤翡翠块中，其中较小的部件已经被移走并进行深加工。在洪都拉斯和哥斯达黎加，人们甚至发现了来自里塔瓜河的翡翠。在哥斯达黎加的瓜纳卡斯特，发现了玛雅艺术家雕刻的玉器，这些都是在那里重新制作的。对于那些不是玛雅人的瓜纳卡斯特地区居民来说，文字和图画对于他们而言毫无意义，所以他们把原来的东西切成几块，这导致了许多玛雅艺术作品的毁灭。从风格上来说，来自哥斯达黎加的玛雅玉是古典早期的作品。

使用最简单的方法加工玉。是用绳索、平板硬木或者用石板来锯石头，工具都借助于沙子，粉碎的黑曜石甚至玉石等磨料在石头上来回移动。一旦石头在中途被锯开，就被翻过来，从另一边重复这个过程。当两个锯片之间的连接足够小时，用锤子将石头分成两部分。

一块锋利的黑曜石被用来给岩石刻痕。然后用锋利的棍子和研磨剂使切口变得更深或更大。为了画一条曲线，工匠制作了一排重叠的扁孔，然后把不平整的地方擦去。

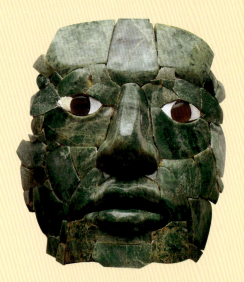

图89 死亡面具

墨西哥，坎佩切，卡拉克穆尔，结构七，墓地1；古典晚期，公元600—900年；镶有贝壳和黑曜石的玉石马赛克；高15厘米，宽13厘米，深5厘米；坎佩切，历史博物馆，圣米格尔河。在卡拉克穆尔的几个王室墓穴中发现了玉石马赛克的死亡面具。这里展示的是在结构7中发现的，是最具表现力和现实的。它明显地重现了死者的面部特征。

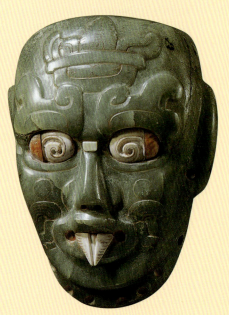

图90 死亡面具

危地马拉，佩滕，里奥阿祖尔；古典早期，公元300—600年；绿宝石；高19.8厘米，宽15.7厘米，里奥阿祖尔，前殖民时期巴比·米勒艺术博物馆。这个面具可能是在里奥阿祖尔的一个坟墓里发现的，因为背面的铭文记录了一个早期当地统治者的死亡。它展示了雨神恰克的脸，很可能是一个死亡面具。

有两种已知的钻头。一种是用沙或磨碎的黑曜石处理过的尖木棒。

这种工具主要用于小洞，比如通过珠子制的小孔。第二种工具是空心钻，它可能是由鸟的骨头或芦苇制成的。圆柱形钻孔和圆柱形核心是用研磨材料制成的。然后，核心可以用来制造圆柱形的珠子。珠子经常钻到两边，在中间相遇。圆珠通常是由被水环绕的玉砾制成的，之后需要一点研磨和抛光。用于耳饰的碟片最好是用小圆玉石的两部分制成的。剩下的半月片被用来做珠子或小雕像（图91）。即使是最

图 91 玉雕像

墨西哥，恰帕斯，帕伦克；碑铭庙；古典晚期，公元 683 年；翡翠；墨西哥城，国家人类学博物馆。

这个坐着的小雕塑来自统治者巴加尔大帝的墓地，他是一个在玛雅艺术中出现的神，是树的化身，可能是世界树或世界轴的化身。

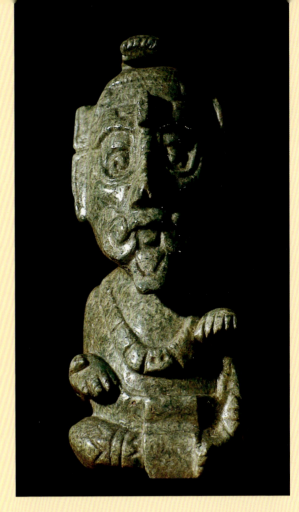

小的"碎片"也可以被使用，例如在马赛克中。这些装置被精确地安装在一个支架上，如外壳或木头，或者插入到预先切割的凹槽中（图94）。在设计和处理物品时，将原始物体的形状考虑在内，否则就会选择已经很理想形的材料。

玉器被放置在墓地中，用于仪式，当然还有珠宝。用线将玉石串起来制作非常华丽的吊坠和项链（图95），它们也被当作耳饰（图96、图97），也用于手臂、小腿和脚腕带、皮带、胸衣（胸饰）（图92）等处，装饰衣服（图93）和头饰。用玉石制成的小浮雕是胸部珠宝的流行选择，在许多对玛雅达官贵人的描绘中都可以看到。这些物体上的钻痕表明，它们通常是更复杂的吊坠的一部分。

玉器上的铭文说明了它的名字和它的拥有者的名字。因此，几个耳线轴承有切割的象形文字 u tup，"他/她的耳饰"，然后是主人的名字和头衔。关于玉器的其他铭文包含历史或家谱细节。

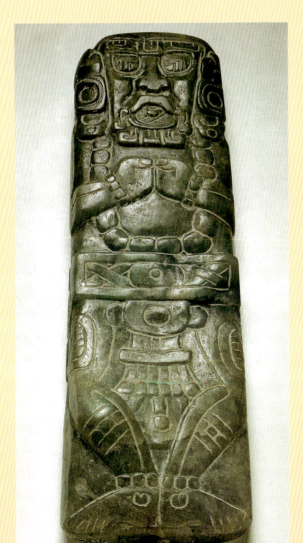

图 92 胸饰

洪都拉斯，科潘；结构 10L-26；古典早期，约公元 400 年；翡翠；长22厘米，宽 7.3 厘米，厚 2.7 厘米；科潘地区考古博物馆。

该古建筑由科潘的第 15 位统治者卡克易普亚于公元前 755 年建造，其中有一位站立的男性人物，带有胸饰。面部采用美洲虎耳朵，具有程式化的根部而不是下颚，并且对应于象形文字 te，代表"树"或"木头"。

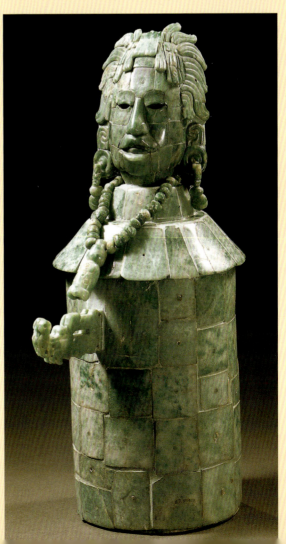

图 93 玉石马赛克容器

来自统治者卡克易普亚的墓地。危地马拉，佩滕，蒂卡尔；建筑5D-73，墓地 196；古典晚期，公元 734年后；木头上玉制马赛克；高 24.2厘米，直径 10 厘米；危地马拉市，国家考古和人类学博物馆（克尔4887）。

这个容器是一组玉器马赛克，放在一起。盖上的头显示统治者是"玉米之神"，也指的是所谓的"Xook 怪兽"的头部，这是一种程式化的鲨鱼头，它形成了上帝特有的腰带装饰。

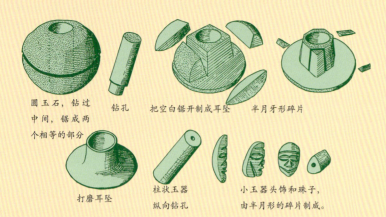

圆玉石,钻过　　钻孔　　把空白锯开制成耳坠　　半月牙形碎片
中间,锯成两
个相等的部分

打磨耳坠　　柱状玉器　　小玉器头饰和珠子,
　　　　　　纵向钻孔　　由半月形的碎片制成。

翡翠是绿色的,和植物的颜色一样。是玉米发芽的象征,这对玛雅人和其他所有中美洲人都具有重要意义。玉器被放置在献祭圣坛上,用于题献典礼和拆毁建筑物等仪式。最令人印象深刻的例子是在奇琴伊察的天然井发现的丰富的玉石,玛雅地区所有的玉石都被扔进了水里,这证实了这个神圣物体对于国家的重要性。小玉器经常出现在祭祀的地方。从普通的石头、通过简单的锯切或钻孔来表示四肢和面部,到完美的模型浮雕和小雕塑,这种比喻的表现形式多种多样。

玉器也经过代代相传,并作为祖先的财产被崇拜和用于仪式葬礼。偶尔,玛雅人会在来自奥尔梅克时代的玉上刻字并用于穿戴或保存为神圣的传家宝。一个值得注意的例子是具有玛雅人铭文的奥尔梅克胸饰(图 100)。在墓葬或祭祀中找到的每个物体都有移动过的痕迹(图 98)。在科潘结构 26 外刻有象形文字的楼梯脚下的祭祀龛中发现了一个胸饰,它在风格上属于古典早期,而实际的祭祀龛是在古典晚期建造的,当时在楼梯上被题献。很有可能胸饰属于早期的统治者,甚至是王朝的创始人亚克库毛,并代代相传。墓葬也有可能是葬礼仪式的一部分,而胸饰可能是从葬礼上被带走的。特别是在科潘,有大量的书面和考古证据显示这些事件确实发生了。

当一个贵族妇女嫁给另一个王朝时,很有可能嫁妆中就包括了玉器。这也许就解释了为什么在科潘附近发现了玉器头饰,可能是服装带饰的一部分,上面有一段铭文写着一些来自帕伦克的人。科潘的两段铭文中表示,雅克斯潘,科潘的第 16 任统治者,他的母亲来自帕伦克。玉器头饰可能是女人装饰的一部分(它在哪被发现以及如何被发现的具体细节不得而知)。

正如我们从玛雅艺术中的众多代表中所知道的那样,代表着胡那尔神头部的小玉雕塑被包括在统治者的徽章中。它们佩戴在额头中间甚至头部的三个边上,象征着宇宙中心木棉树的花朵,形成了花王冠,因为奥尔梅克时代是所有中美洲王室尊严的最重要标志。这个头饰将尺子放在宇宙中心的宇宙树的水平上。当他戴上花王冠时,他正在重复创造世界之树崛起的关键事件。象征这一点的最令人印象深刻的物

图 94 用玉器制作耳坠以及边料的用途
出自:艾德里安·迪格比"玛雅玉器",大英博物馆,伦敦,1972 年。
人们认为,这圆盘状的、由几块组成的耳坠,是从一块被切成两半的圆玉石中取出来的。然后从每一半中取出 4 个半月形的碎片进行进一步处理。这就产生了一个四角销,直到被磨圆,然后钻过去。这个被钻成的中心也可以用于其他用途。

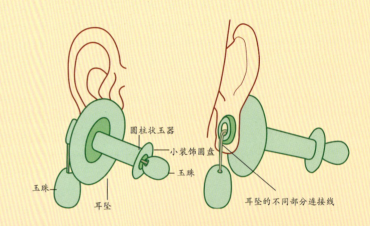

圆柱状玉器
小装饰圆盘
玉珠
玉珠　　耳坠　　耳坠的不同部分连接线

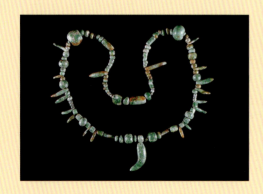 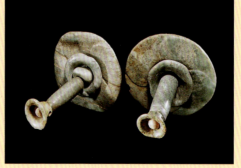 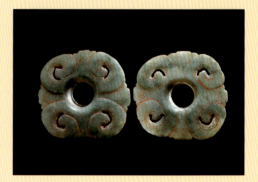

图 95 项链
洪都拉斯,科潘;众坟丘之地,建筑 9N-8,墓地 VIII-27;前古典中期,公元前 900—前 400 年;玉器;长 80 厘米;科潘遗址,考古博物馆。
在科潘外部区域的一处装饰豪华的墓地中发现了这条项链和其他 300 多件玉器。

图 96 一对耳饰
出处未知;公元 600—900 年,古典晚期;玉器;直径 8.3 厘米;丹佛,丹佛艺术博物馆(克尔 2816)。
这样的耳饰象征着一朵花:耳坠是花萼,长圆柱形的珠子是花蕊。

图 97 一对耳饰
出处未知;公元 200—400 年,古典早期;玉器;直径 5.7 厘米,厚 2 厘米;普林斯顿,普林斯顿大学艺术博物馆。
这些耳饰是由简单的淡绿色玉盘做成,做成了时尚的花型。这些花瓣由 4 片穿入的花瓣组成。

体之一是玉器头饰，它代表墓穴中已故统治者是作为世界的中心轴，在阿顿哈古迹（伯利兹）的墓穴 B47 中被发现的玉器重 4 千克多。

花冠也被放置在祭祀龛中，以标记神圣区域的中心。在塞罗思（伯利兹）发现的一个祭祀龛里装着小玉石花头，小玉石花头的排列顺序和在花冠上的顺序一模一样，而织物面料早就消失了。像这样的象征主义总会重现在用祭祀龛装着的其他玉器装饰中。小玉石花头经常描绘出一种站立的、类似人类的形象，这是宇宙树的化身。五块一起的玉片，特别是如果没有洞，也会被用来算命。魔术师和巫师用它们来标记执行仪式的神圣区域。

玉器的收藏也象征着在创造日放置三块神秘的炉石。通过创建题献存储，人们重复创造的行为。

没有其他材料像玉一样持久耐腐蚀。这就解释了为什么它在葬礼中被如此广泛地使用，因为通常是送给已逝统治者的奢华礼物，尤其是玉制马赛克面具（图 89）被放置在死者的脸上，甚至用来代替在墓室开馆仪式上移除的头骨。如果已故的统治者墓穴中有大量的玉石首饰（图 99、图 100、图 101），这意味着他和玉米之神一样，在冥界的水里，在神秘的山中，在宇宙的中心，人们等待着他的复活和重生——就像在土壤里种下的玉米一样。

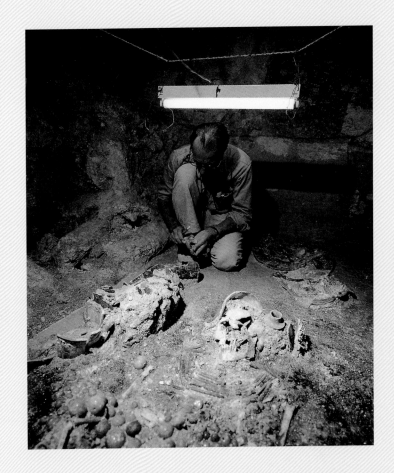

图 98 探查蒂卡尔 Jasaw Chan K'awiil 的墓

危地马拉，佩滕，蒂卡尔；神庙 I，墓地 116；公元 732—734 年，古典晚期。

这张照片显示的是考古学家奥布里·特里克在 1962 年发现的墓地 116 的遗骸。事实上，整个房间都被一个平台所占据，这个装饰奢华的平台上放着 Jasaw Chan K'awiil 的遗体。逝者平躺，戴着昂贵的玉首饰。除了耳饰、首饰和胸饰外，他还戴着宽颈领的细长玉珠，在他的腹部周围还有一个由 114 个大圆玉珠组成的"项圈"。随葬品还包括一件玉制马赛克容器，上面有一段铭文，标注着"Jasaw Chan K'awiil"。

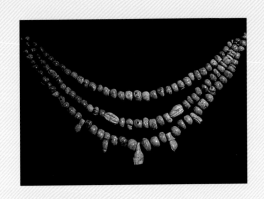

图 99 项链

墨西哥，帕伦克；公元 600—900 年，古典晚期，玉器；墨西哥城，国家人类学博物馆。

男人和女人都佩带玉项链的装饰品，正如许多玛雅艺术作品所展示的那样。这些东西通常由几排珠子组成。

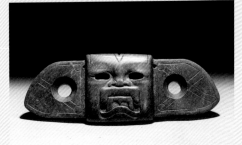

图 100 奥尔梅克胸饰与古典晚期的玛雅碑文

出处未知；前古典中期，公元前 1000—前 600 年；绿色石英石；高 9 厘米，宽 26.7 厘米；华盛顿特区，敦巴顿橡树研究图书馆和收藏品（克尔 2838）。

在胸饰的前面是一个奥尔梅克神的面孔，它将人类的特征与美洲虎的特征结合在一起。

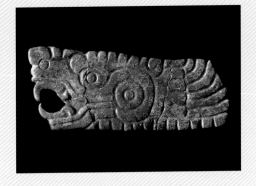

图 101 一条有羽毛的蛇头

墨西哥尤卡坦半岛的奇琴伊察；大天然井；后古典时期，公元 900—1000 年；玉石 1；长 14.1 厘米，宽 5.7 厘米；梅里达，尤卡坦地区博物馆"帕拉西奥坎通"。

这个胸饰可以追溯到古典时期末。和许多其他珠宝一样，它作为献礼被扔进了奇琴伊察天然井。

69

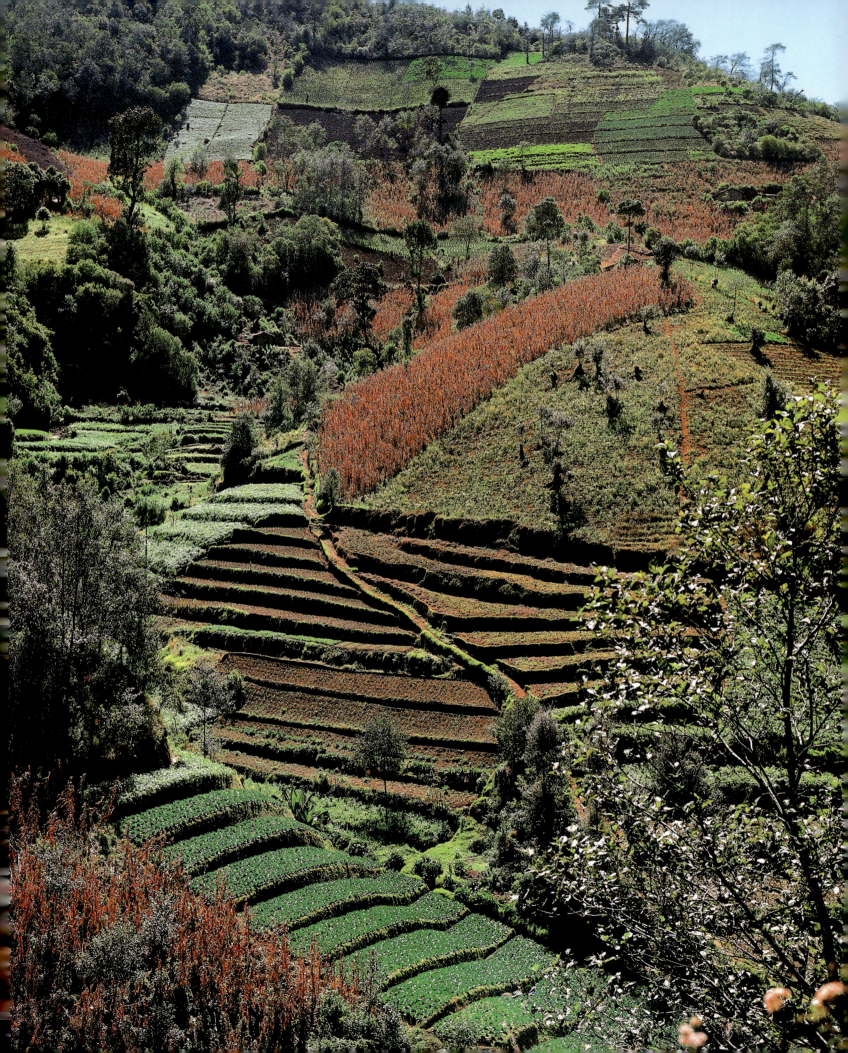

玛雅农业

彼得·D.哈里森

当玛雅人第一次作为独立文化出现是在公元前2000年，公元前2000年他们已经在培育一些重要的可食用植物。植物的种植过程发生在墨西哥高地或南美洲，从那里他们的产品被运送到整个玛雅地区（图102、图103）。玉米、豆类和南瓜是中美洲居民种植的第一批农田作物（图107）。早在公元前5000年，玉米就已经在现在的墨西哥被收割了。后来，又增加了辣椒、各种南瓜和一些有用的非食用植物，如棉花等。目前还不清楚玛雅人何时开始种植可可树，但这显然对他们来说非常重要，并最终成为贸易的来源。

目前没有任何考古证据表明玛雅人使用了米尔帕（栽培地轮换种植）的耕作方式，因为不能确定具体位置。但人们发现了来自古时期（墨西哥的特瓦坎洞穴）和玛雅文化的鼎盛时期残留的食物。

玛雅文化是从早期的猎人和采集者社会发展而来的，他们的主要营养来源是动物蛋白，当然，还有植物性食物，如根、浆果和块茎。农业作为粮食生产的稳定基础，其发展改变了动物和植物食品之间的平衡，有利于特定的可耕种植物食品的发展，尽管狩猎野生动物仍然是动物蛋白的重要来源。

米尔帕农业

最古老的耕作方式"刀耕火种"，在中美洲被称为"米尔帕种植"，是在第一批有用的植物的生长过程中进行的。米尔帕这个词是通过阿兹特克人而得知的。它指的是栽培地：一块在播种前被砍伐的土地。这种方法是世界上最古老的方法，也是针对目标食品生产的最简单的过程。

栽培地的农业系统具有迷惑性，因为它表面上很简单。实际上它包括清除原始生长的土地、砍伐大树以允许阳光进入土壤（图104）。然后，砍倒的灌木和树木被焚烧（图105）。这个过程之后才是种植（图106），一些零星的除草，最终收获（图107）。然而，农业耕作还需要更多的时间和空间方面的知识，即使农民也需要知道如何"观察"季节以及如何测量空间。播种前的燃烧必须在季风季节的第一次降雨之前正确的天数内进行，因为燃烧产生的灰烬可作为土壤的肥料。如果过早的燃烧，风会把灰烬吹走，剥夺田地的营养。如果烧得太迟，会有一场"潮湿的"燃烧，造成大量的烟雾，尽管灰烬很少，却再次

图102 在危地马拉高地索洛拉附近的一处梯田景观

高人口密度迫使危地马拉高地的玛雅人像他们的祖先一样，利用每一个可用的区域进行农业生产。玉米、豆类、南瓜和辣椒都生长在最陡峭的山坡上。人们在梯田上建造的墙壁，定期浇水，保护山坡免受侵蚀。

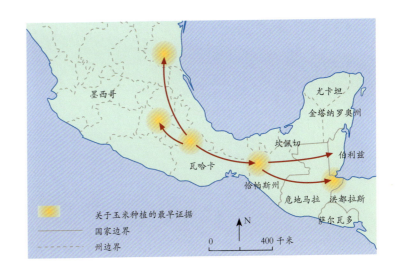

图103 中美洲农业扩张

在墨西哥中部高地特瓦坎的洞穴矿床中最早证实了有几种田间栽培作物，有证据表明玉米是最早的栽培作物并且是种植在约公元前3500年。

从该核心区域开始，土地种植后来扩展到墨西哥塔毛利帕斯的La Perra洞穴，墨西哥山谷以及恰帕斯州的圣玛尔塔洞穴。后者对于扩展到玛雅低地至关重要。

扰乱了脆弱系统的平衡。从这些季节性知识的需求中浮现出日历，这是中美洲公共文明的产物，但很有可能，早在玛雅成为一个独立的语言群体和拥有可识别的文化之前，就已出现。

对空间条件的了解和对日历的理解一样重要。这些条件当一块地被规划的时候已经明显关注过，而且仪式方面也被考虑进去。这块地不应该太大或太小，两者都是不利的。此外，开垦的土地只能种植3年，在那之后，产量急剧下降，因为盐和矿物质在火山灰中被吸收、消耗殆尽。之后土壤被休耕，需要5年才能恢复。因此，必须培养全新的栽培地。因为有3年的耕种期，然后是5年的休耕期，一个平稳、流动的旋转是不可能的，新的土地必须不断地被清理和开垦。即使是很小的人口也需要大面积的种植，这样毫无节制的利用很快就会达到自然的界限，特别是在人口增长的时期。这意味着需要开发更密集的农业形式，以便在更小的地区种植更多的粮食。

使用栽培地方法，将肥沃的土壤分给农民。经过三年的耕作期，随后他们按需求开辟新栽培地，直到五年后土壤恢复，农民才能够返回第一田进行耕作。

这就要求了解该地区，并明确划定产权。其他关于土地分配的想法是有宗教起源的，比如田地的矩形形状和基本方向都朝教堂方向。尽管没有实际的解释，但它的强制性是显而易见的。玛雅人至今仍在练习"刀耕火种"，他们继续遵守这些规则，直到现在已经有几千年的历史了（图114）。在新的土地开垦后在第一种庄稼播种之前，田地必须在四个方向上都有祝福，有咒语和焚香。这些习俗在尤卡坦半岛和危地马拉的高地上进行，许多前西班牙的宗教思想都被保留在基督教之下。

尤卡坦半岛30%的面积是由湿地、沼泽地区、bajos组成的，在那里进行"刀耕火种"是不可能的。在危地马拉中部低地的佩滕，湿

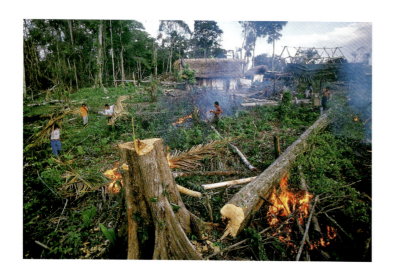

图 104 栽培地焚烧

一块栽培地被焚烧的时间是至关重要的,并且需要对降雨周期有广泛了解。如果过早地进行焚烧,风把灰烬吹走了。如果太迟,因为下雨,树枝、树干等都不会完全燃烧。两种情况都会导致收成不好。

图 105 焚烧后的栽培地

焚烧后,土壤被富含磷酸盐的灰尘覆盖。任何不燃烧的大树干都会被遗弃,并且会在它们周围播种作物。这张照片拍摄于 1974 年 5 月在金塔纳罗澳州南部,靠近迪齐班切遗址,比图 104 的地方稍远一点。

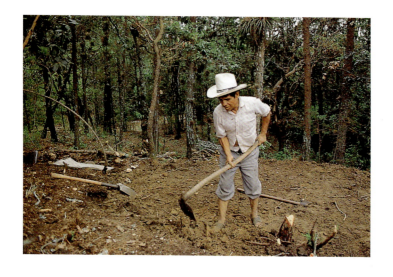

图 106 播种

栽培地主要是用于玉米播种,但如果与其他作物相结合,产量就会增加。混合种植不仅能同时提供多种食物且土地清理简单,还为土壤提供养分,这有助于该地保持肥沃。

图 107 收获前的栽培地

根据特定的玉米品种,种子可以在播种后 3 至 6 个月内收获。随着植物的生长,它们的高度达到了 2 米,豆子在茎的周围生长,为植物提供了抵御暴风雨的额外稳定性。

地、沼泽地区的占地面积达到了 50%。这意味着在雨季,该国家的大部分地区都被洪水淹没。在古典晚期(公元 550—900 年),这些沼泽地区完全被水覆盖,因此不适合用于居住或农业。只有丘陵、持续干旱的高地可作为栽培地。现代的玛雅人擅长在山坡上种植作物,这也并非巧合。可能是由于缺乏沼泽,但在低地地区,城市中人口众多,政治纠葛错综复杂,而这些国家从未在高地上发展起来。栽培地系统是玛雅人生存的基石。这种文化从早期的社会中继承了知识,人们将其作为一个稳定的食物供应来源,这也促进了玛雅文化 2000 多年来的繁荣。

玉米在岩石中茁壮成长

1588 年,方济会总指挥弗雷·阿隆索·庞塞前往尤卡坦半岛,以评估他的兄弟以及官方教会正在进行的传教工作。和他一起同行的是来自雷阿尔城 33 岁的修道士安东尼奥,精通玛雅语。玛雅人在 40 年前就发现自己在西班牙的统治之下,安东尼奥对玛雅人有着浓厚的兴趣和深切的同情。代表教会视察完后返回家园,汇报宗教命令及其工作——该篇报道对早期殖民时期玉米的种植情况进行了如下报道。

来源:1588 年弗雷·阿隆索·庞塞在尤卡坦,由美国中部研究部门,杜兰大学的欧内斯特·诺伊斯于 1932 年翻译并注释,第 311 页。

在那个国家没有发现任何金矿、银矿或其他金属矿藏,也没有在任何地方种植小麦或大麦。面粉是从韦拉克鲁斯海运过来的,他们通常在西班牙人的城镇里生产和销售面包。整个国家都食用的面包是用玉米做的薄饼,在省内他们大量生产玉米饼,也通过海运出口到哈瓦那和佛罗里达……

我们所说的这种玉米似乎不可能在该省生产,因为印第安人将它播种在岩石中,没有任何水分,然而土地是如此的好,也很肥沃,没有任何其他耕种,没有耕作或松土,只有及时焚烧的灌木丛,土地被火烧得很好,并为播种做好了充分的准备,因此播种时,它会长非常高而粗壮的茎秆和一只、两只、甚至三只穗。栽培地越多越好地被燃烧后它产生的玉米也就越多越好,因为火将昆虫和杂草的根部燃烧后产生肥料,当栽培地土地焚烧后,播种了玉米,随之而来的雨水(印第安人仔细计算过),使它迅速萌芽并伴随雨水快速增长,当杂草开始生长时,玉米已经长高,因此杂草在被压碎和窒息之前无法生长,而玉米繁殖和生长却非常快,直到长大饱满。

除了玉米外,许多豆类、辣椒、南瓜、红薯和棉花(图 108)在该国种植丰富,还有其他蔬菜和草药,以满足西班牙人和印第安人的生计和愉悦。

图 108《马德里手稿》第 25b 页种植植物的代表
出处未知;后古典时期,公元 1350—1500 年;无花果树皮纸,白垩覆盖,画,高 23.2 厘米,宽 12.2 厘米;马德里,美国博物馆。

这是来自马德里手稿的摘录,描绘了两种植物,它们的卷须从象形文字"土地"中生长出来。有光茎的植物是豆子(猩红色的攀附者)沿桃子生长。豆荚是清晰可见的;树叶没有显示。另一种植物很可能是一种开花的南瓜,或者是一种带有棉纤维的棉花植株。

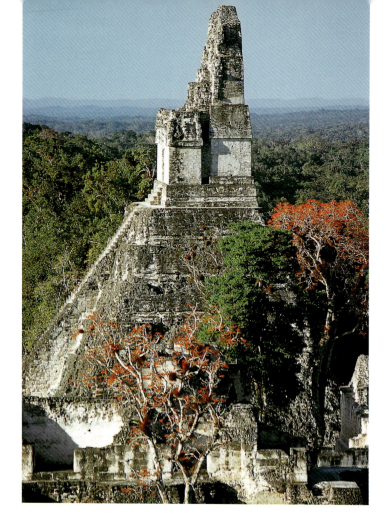

图109 罂粟树
就像面包树或罗密树一样，玛雅人在他们的城市里种植着罂粟树。五月，就在栽培地被焚烧，雨季还没来之前，它的叶子变成了鲜红色，树上开满了花。玛雅人从树上采集汁液，将其发酵制成一种高度醉人的饮料，用于仪式场合。这张照片拍摄于1965年，在蒂卡尔一世神庙的旁边。

图110 面包树的果实和叶子
面包树的果实对玛雅人来说极其重要。虽然它是可食用的，但它不含很多肉。坚果富含蛋白质，玛雅人一直很重视它。它经常被磨碎，用来代替玉米做玉米饼。今天，树胶人骑马穿过佩滕森林时，就是为了寻找面包树，他们用树叶喂骡子。

森林文化

森林文化是一种在没有栽培或驯化的情况下，用自然栖息地保护某些野生植物品种的做法。有证据表明，玛雅人在古代遗址的遗迹中存在着某些物种的聚集，这是玛雅文化的证据。最常种植的植物是面包树或罂粟树（图109），它能结可食用的坚果，果实被包裹在一个薄薄的、可食用的水果囊里（图110）。现代玛雅人看重这种树有几个原因。它的叶子可用于喂养动物，如驴和马。这两种动物在西班牙人到来之前都不为人所知，但在古代，这些树叶可能被喂给其他半驯化的动物，如马鹿和啄木鸟。这些动物在屠宰前被圈养，以延长食物供应。彩陶容器表面绘有许多马鹿腿链的场景。今天，罗密树的果实是蛋白质的重要来源。研磨成糊状的罗密面团可以代替玉米，也可以和玉米混合做成玉米饼，古玛雅人实际上可能更喜欢罗密树的果实。

另一种在玛雅遗址中发现的令人惊讶的树是罂粟树（修面刷树；图109），它可以作为古代遗址位置的标记。春天，这棵树结着鲜红的果实，看不见树叶。对于玛雅人来说，红色不仅是一种神圣的颜色，一种东方的颜色，一种他们作为神崇拜的旭日的颜色，而且可能是因为它与血液的联系而代表了生命的颜色。然而，这并不是玛雅人种植罂粟树的主要原因。

树液可以很容易地收集和发酵，制成一种高度醉人的饮料。在一些彩绘器皿上描绘的过度狂欢的场景表明，这种活动具有很强的仪式价值，而醉酒是在特定的神圣场合表明沉醉于其中的一种精神活动。神圣的罂粟树只提供了几种物质来源中的一种，这种物质可以为仪式欢饮提供所需成分。

古玛雅人还拥有丰富的药学知识，其程度远远超过人们之前的认识。他们种植了许多草药和药用植物，厨房花园是种植有用的植物的主要场所。

厨房花园

像栽培地一样，很难定位和挖掘厨房花园的遗迹。厨房花园的起点是收集一些特定的植物，用于调味、烹饪和药用。人们在离家近的地方播种和照料这些植物（图111）。由于这些花园不规则的布局和它们所需要的面积，这种种植与更多的乡村环境相联系。厨房花园在今

图 111 厨房花园
厨房花园是简朴民居不可或缺的一部分。它们主要用于种植药用植物，也用于种植基本食物。老房子周围一直有开放的区域，土地上的痕迹证明它们被用作花园。如今，毫无疑问，像以前一样，菜园的产量是如此之大，不仅被种植者家庭消费，而且还可以在当地市场出售。

天仍然很常见，而且厨房花园总是位于所属的家附近。毗邻厨房花园的小型建筑用于储存粮食，也作为生产和储存农具的车间。在人口众多的聚落中，最常见的形式是家庭住宅，位于纪念仪式中心的同心圆中，通常以大型寺庙和宫殿为特征。从聚落中心向外移动，建筑之间的距离变得更大，建筑本身也变得更小，厨房花园甚至被种植在离市中心更近的地方。用于仪式目的的神圣花园，质量更高，也更优雅。它被种植在神圣的建筑附近，专门为社会精英阶层而建，由几组建筑组成，这些建筑的设计目的之一是观察太阳的运动和季节现象，如夏至和秋分。据报道，在乌夏克吞的 E 建筑群，以及在蒂卡尔的失落的世界建筑群旁边的另一个建筑中，都发现了有这样一个"神圣花园"

图 112 奇奇卡斯特南戈的市场景象
与前西班牙时期的情况一样，家庭自身所需的剩余农产品可以出售。危地马拉定期举行市场活动，特别是在高地，鲜花、香料、水果和蔬菜以及家畜也在那里交易。危地马拉奇奇卡斯特南戈的周日市场是高地最大的市场之一。

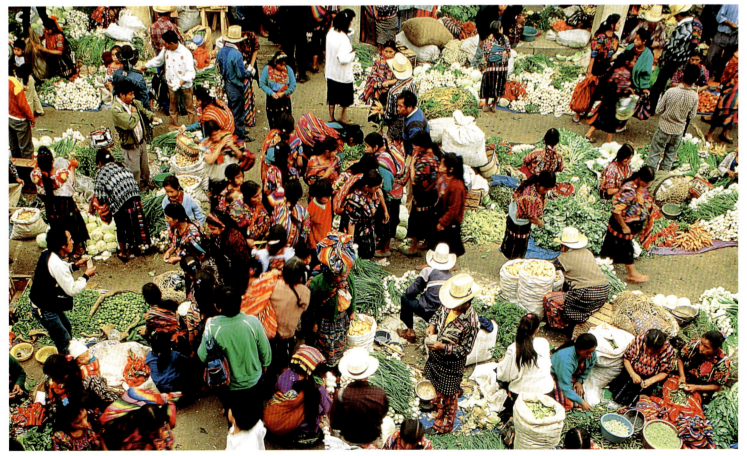

图113 伊斯塔帕拉帕的奇那帕斯

在墨西哥城的郊区有许多古老的高地或"漂浮花园",被称为奇那帕斯。"漂浮花园"是400—500年前在前特斯科科湖的河床上被创造出来的,但是今天"漂浮花园"的水是从特斯科科湖剩下的所有水中获得的。只要供水得到保证,"漂浮花园"每年就能提供三次收成。自阿兹特克人时代以来,持续的利用和呵护提高了农田在粮食生产中的重要性。如今,墨西哥城的蔬菜市场上仍在出售种植在这些田地上的水果。

的证据。巨大的放射状金字塔是早期太阳天文台的一部分。在这建筑群的北边,在一块封闭的土地上,种植着各种各样有用的芳香草药,还有果树。这些"神圣花园"的意义还有待未来研究确定,但毫无疑问,它们是传统厨房花园的皇家版本。

集约农业

作为最简单、最古老的粮食生产形式,栽培地系统掌握在各个家庭手中。这个家庭的男性首领负责这项工作,他的目标是在接下来的十二个月里生产出比他的家庭所需要的更多的粮食。然而,农夫并不是完全独立地工作,而是享受着城邦统治者的保护。在战争时期,统治者保护他,建议他什么时候种植庄稼,并可以向神灵求情,让农民的努力获得成功。作为回报,农夫不得不向国王的宫廷进贡食物。换句话说,农夫必须迎合一个与食品生产无关的社会阶层的需求。在生长季节之外,农夫的贡献很可能包括建造公共建筑。

栽培地系统的局限性已经被提及。它们与大面积土地的广泛利用有关,这些土地必须轮流使用,以确保持续生产。此外,农业生产依赖于季节,虽然农业生产耗费体力,但只需要很短的时间,种植期过后在一年剩下的其他几个月里,农民可以自由从事其他活动。同样地,尽管许多不同形式的集约化农业技术所需的土地更少,但劳动的连续

性更强。在栽培地系统中,一切都由自然决定、遵循自然地需求,从而不受影响。

集约农业包括提高产量而影响自然条件。提高产量最简单的方法之一是人为地给土壤施肥。在"刀耕火种"的情况下,只有通过燃烧植被释放出来的养分被用来改善土壤,并被雨水自然地转移到土壤中。以粪便肥料的形式添加养分也是一种集约化的方法。在人工农地上撒满了"粪肥"、尿液被保存于黑色土壤中。

液压设备

下一步,加强农业生产技术更复杂的步骤是控制土壤的水供应。水的计划收集和指导是许多方面之一,不仅有利于向民众供水,也能覆盖越来越大的土地面积。在倾斜的地面、地下排水沟和墙壁上的开口的帮助下,大群建筑,如蒂卡尔的中央卫城,被精心设计以引导雨水流向集水盆或田地和花园。这种方法有助于通过蒸发和渗漏防止自然损失。

在河堤上挖了一些沟渠,以便把水引向地势较高的地区。玛雅人用包括河床本身在内各种来源的土壤建立了人工农田,然而这样的土壤控制只能在浅水、慢流或静水附近进行。如前所述,佩滕超过50%的低地是沼泽。在较低地层的几个关键部位钻探所得的沉积物大小证实,早在玛雅时代之前,这些地区就曾有过深湖。在玛雅时期,他们已经填满了很多,可以用于密集的农业用途。

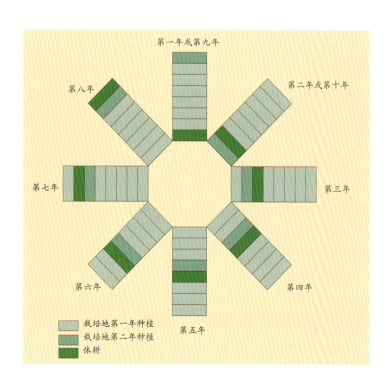

图114 栽培地的循环图

栽培地种植需要大量土地。农民通常有一些地,但实际上只使用了两块。第一年建立一块新地,第二年还可以继续耕种栽培地,但到了第三年,栽培地被搁置直到土壤恢复。这块地休耕六年之后,还可以像以前一样使用。实际种植和再生时间因地区、植被和土壤而异。

在墨西哥城的郊区伊斯塔帕拉帕地区（图113），过去的几百年里，人们一直在不断地耕种着一块隆起的田地（图114）。以前的湖床现在已经干涸了，但是流经该地区的河流提供了足够的水来供应阿兹特克人在16世纪建立的农田。尽管自那以后田地被修缮了，但是它们一直在被阿兹特克人使用。由于新的肥沃土壤不断淤积，现在的田地比原来的水位高得多，如今需要用现代化的水泵把水抽上来。即使在古代，这也是可以通过手工做到的。这是集约化农业所需劳动力数量的另一个例子。

有证据表明在几个沼泽中开凿了运河。在佩滕亚希哈遗址以北的沼泽和蒂卡尔以东，以及在佩滕东北部里奥阿祖尔附近的沼泽，都有开凿运河操作产生的同样形式的沼泽底部。尽管这些水处理方法并不是真正意义上的灌溉，但它们确实代表了一种集约化农业，远远超过了一个家庭的能力。目标是将粮食产量提高到传统的栽培地系统所不可能达到的水平。

集约农业方法的发展和应用有一个主要的先决条件：要取得这样的工程成就，就必须有较高程度的社会组织，这反过来又意味着旧大陆高级文明的供水系统有中央监督机构这样的典型特征。集约农业方法的引入对人口密度产生了影响。在严格的劳动组织和控制下，粮食产量可以比栽培地系统产量高出三倍甚至四倍，从而满足更多人的需求。这意味着数十万人可以生活在像蒂卡尔那么大的城市里。大面积凸起的田地就像一个面包篮，其中数百名劳动者全年都在工作，生产不属于他们自己或家庭消费的食物，却供未参与农业的部分人口使用，比如皇家宫廷成员。

从社会学的角度来看，这与中美洲"酋长地位"的传统概念相矛盾，后者主要基于家庭关系。在金塔纳罗澳州南部记录了一个例子：航拍照片显示，Bajo Morocoy是一个大型沼泽地区，包括面积为246平方千米的田地和运河（图115）。Tzibanche古城坐落在与Bajo相邻的山上，这意味着这些田地的生产是为了给附近城市的人们提供食物。但是人们的数量太多了，不能单独由栽培地系统提供。

在伯利兹北部被称为普尔特洛塞湿地中进行的调查表明，有几种不同形式的湿地（图116），以适应不同的海岸线条件和高于水位的土壤海拔。不同的建设包括切割侧运河进入海岸，以允许水进入狭长地带的边缘。由于从别处或从沼泽底部本身进口的土壤的增加，这样的开阔地往往被人为地延伸到沼泽的水域。第二种类型是完全人工建造的岛屿，周围的运河被加深。这种沟渠每年都需要加以注意，以清除高地排水，甚至水的运动所带来的新堆积的土壤。这一过程被称为清

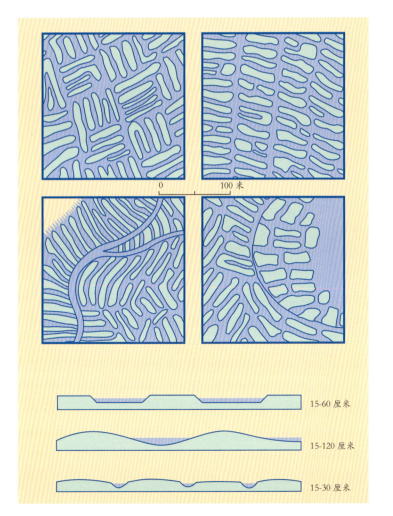

图116 伯利兹普尔特洛塞湿地的凸起地
这张照片显示的是伯利兹北部普尔特洛塞湿地的东端。玛雅人在潮湿的盆地中创造的凸起地清晰可见。这些田地和运河与阿兹特克的奇那帕斯（图113）不相上下，被当地定居者集中用于农业目的。在这片沼泽地区，人工种植的土地的产量大约是农民自己消费所需产量的三倍。多余的部分被运到西方的大城市。

图115 凸起地的排列示意图
凸起地和运河可以用许多不同的方式布置和管理。一般大小相同的田地比通过河道和山脉形成的田地要少见。在伯利兹北部，凸起地也是通过在广阔的水城中堆起泥土而形成的。运河的宽度和从水中升起的河床的高度差别很大。

77

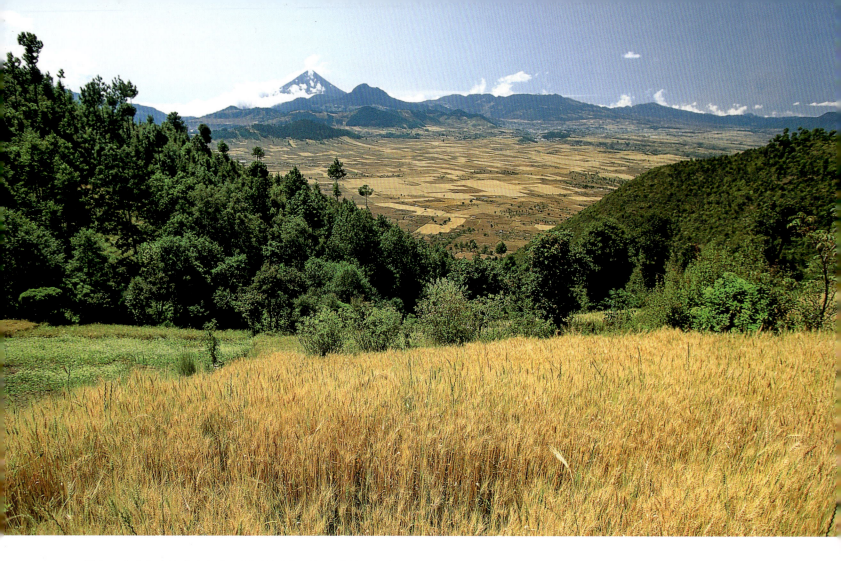

图117 危地马拉高地上一块块的土地

危地马拉的整个高地地区都用于农业目的，对土地的巨大需求大大减少了曾经广阔的森林面积。在这里，小麦田的景色延伸到由大大小小的农业用地拼凑而成的地毯上，一直延伸到靠近危地马拉第二大城市克萨尔特南戈的圣玛丽亚活火山。

理玡方，当人们在浅水中行走，用手从底部刮起高营养的泥浆，并在田地表面进行替换。普尔特洛塞湿地的第三种类型是前两种的结合。一段海岸线被河道切断，然后新建造的岛屿被人为添加的土壤所扩大。

每个湿地的使用可能会有所不同，具体取决于当前的条件，如供水水源、污水坑的自然排水、水位的季节变化以及周围景观的总体坡度。然而，单独使用栽培地系统不足以满足大城市众多的人口需求，而种群数量是通过当前占用的生活结构数量所推断出的。普尔特洛塞湿地的各种田野形状令人印象深刻：除了椭圆形的 L 形和 Y 形区域外，还有许多方形区域（图 115）。一些区域显示出比原始建筑晚一些的适应性，来适应其他功能。在其中一个区域，大坝被用作养鱼池。田野周围的运河当然也可以用来养鱼（图 116）。

关于集约化农业，仍有许多悬而未决的问题。高地的田地和水利设施是否在低地地区广泛使用，或者某些城市因其直接的生态环境而受到青睐？耕作与人口密度有何关系？最后，最重要的问题是高地系统如何影响玛雅人在中部低地的衰落。在短时间的观察中，在古代水库和毗邻的巨大的 Bajo de Santa Fe 湿地中，降雨量和水位都出现了巨大的波动。长时间的干旱对农田作物来说是灾难性的毁灭，因为农作物的产量依赖于持续的灌溉。一种主要粮食来源的相对突然丧失将导致人们对食物的激烈竞争（图 117），战争和疾病也会增加，并可能导致人口的减少。这种对 10 世纪中部低地人口减少的解释，与人类对环境的干扰导致玛雅人口急剧下降的理论一样可信。

梯田

用于灌溉的人工运河和梯田系统非常普遍。由石砌挡土墙构成的土质梯田遍布中部低地，随处可见形成的自然地形。该过程的目的在于帮助控制雨水在一系列斜坡梯田上的均匀分布，这些梯田可以吸收雨水，防止水土流失。和人工种植的土地一样，这里也有无数的变化，从围绕着山丘简单的斜坡梯田，到两侧是地势较高的自然渠道梯田，再到非常陡峭的斜坡底部梯田，这些梯田可以收集和储存水流（图 118、图 119、图 120）。虽然在大多数的被探索的低地发现了梯田，但大量的梯田则存在于卡拉科尔和牛头山地区，这两个地区位于伯利兹和金塔纳罗奥州的南部，散布在虚普西和弗朗西斯科布拉沃河的山丘上以及佩滕西部靠近 Petexbatun 湖地区的定居点附近。

图 118 危地马拉安提瓜岛的玉米地

栽培地系统不再在人口密集的山区危地马拉实行。梯田的建造意味着即使是陡坡也可以使用。如今，土地连续使用多年，没有再生的时间。只有在昂贵的人工肥料帮助下，才能进行这样的密集栽培。

栽培地系统对玛雅文化的重要性

提供食物的主要方法来自5000年前引进的栽培地系统。这是最简单和最广泛的农业过程，且人们从未放弃，事实上今天仍然在实行。这种方法的成功并不是由于生态变化引起的，而是由于栽培地固有的数量有限产量。更密集的农业方法，特别是利用人工种植的土地，受高度稳定的环境条件的限制。即使生态条件的微小变化也会造成灾难性的后果，特别是那些位于盆地的湿地系统。

尽管栽培地系统至今仍在使用，但无论在高地还是梯田，集约化农业方法都没有幸存下来。也许这些后来发展起来的系统，因为劳动密集而被放弃了。按需求自由劳动不再是一种选择，也不再是当今社会制度的特征。家庭经营的栽培地系统代表了参与者的选择自由，当然，前提是有足够的土地。环境和劳动力成本的微妙变化，是解释古玛雅经济中最多产的粮食生产体系失败的两种说法。

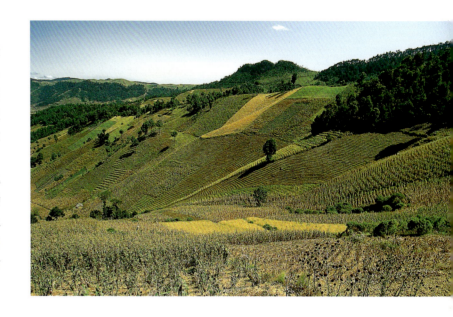

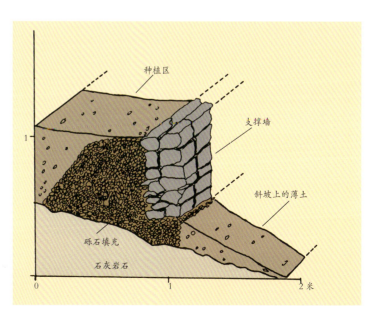

图 120 梯田支撑墙的截面

在农业梯田上的支撑墙，如在伯利兹的卡拉科尔城周围发现的那些，高达1米。它们通常是由未经切割的石块组成，这些石块聚集在斜坡上，没有水泥就堆积在一起。墙的一侧由大量的碎石作为额外的支撑。

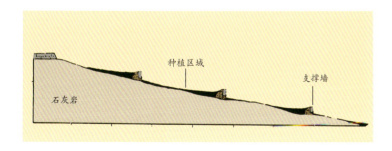

图 119 农业梯田建设示意图

梯田为人们提供了长而平整的种植作物的地区。土壤的积累使土地越来越肥沃。在雨季，梯墙防止了水土流失，能更容易地控制运河，并确保了水资源的均匀分布。农民们住在山上，照管着附近的田地。

玉米饼和玉米粉蒸肉——玉米人和神的食物

玛塔·格鲁贝

清晨，中午和晚上，每个玛雅房子都听到同样的声音：有节奏的拍打声，这意味着玉米面团被塑造成玉米粉圆饼，玛雅人自称这是玉米人的食物。这种圆形的玉米面包被墨西哥和中美洲称为玉米饼，在一天中的任何时间都可以食用。事实上，玛雅人每天60%的热量来自这些扁平的玉米蛋糕，所以玉米圆饼现在已经成为食物的代名词（图122）。

玉米饼的制作属于高度密集型劳动。首先，玉米粒必须从玉米芯中取出，并在水中浸泡一夜，加入少量石灰石或烹饪灰。这就产生了一种碱性溶液，可以帮助分解玉米中化学结合的氨基酸，并增加其营养价值。

清晨，在地平线上第一缕晨光初现之前，人们将碱性溶液倒掉，柔软的玉米粒被磨成细细的面团，放在磨石桌上，用手杵捣碎。玉

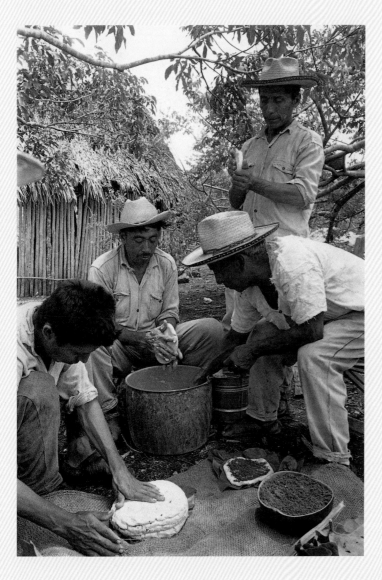

图121 来自蒂斯卡卡尔瓜尔迪亚的士兵在准备祭祀面包

这种祭祀用的面包被称为 noj waaj，只有男人才可以制作。虽然女人们用一只手在一张小桌子上做玉米饼来满足她们的日常需求，但是男人们用两只手来为神做面包。

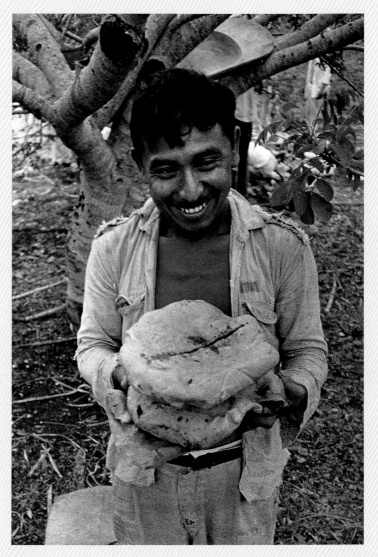

图122 带有烤南瓜籽十字架的玉米面包

作为神圣的标志，厚厚的玉米面包上有一个十字架，十字架是用烤制的 Sikil 南瓜种子做成的。

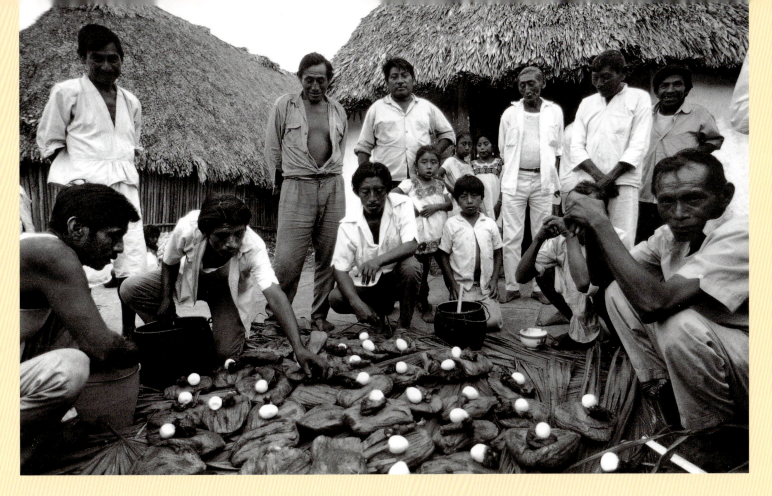

图 123 准备祭祀用的玉米面包
墨西哥，金塔纳罗澳州，瓜尔迪亚，蒂斯卡卡尔。

尤卡坦半岛的玛雅人用巨大的祭祀面包来庆祝重大的宗教节日，这些面包在土灶里烤了数小时。准备祭祀食物本身就是一件大事。在金塔纳罗奥州的玛雅 Cruzoob 中，食物的准备由男人完成，因为在仪式上只有他们被视为是纯洁的。他们的上级是蒂斯卡尔瓜尔迪亚宗教办公室的负责人，该地是玛雅 Cruzoob 的圣地。他们站在"会说话的十字架"神庙前，准备把香蕉叶包裹的献祭用的面包放在土灶里。

米饼是手工制作的，有时可听到特有的拍打声。这些扁平的玉米面大约有一个小盘子那么大，放在三颗石头上的烤盘里，加木柴生火将面饼烤至金黄。最好马上吃掉烤好后的玉米饼，这样味道最佳。墨西哥玉米饼实际上是玛雅人的佳肴，将玉米饼撕成小块，蘸上辛辣的汤、豆瓣酱，然后配上葫芦碗盛装的肉食——来自丰盛的食物，饱餐一顿。

虽然我们确切地知道玉米是前西班牙时期玛雅人的主要食物，但我们不太确定它是如何制作的。据说，在古典时期，玉米被当作面包吃（西班牙的玉米粉蒸肉，玛雅的 noj waaj），而不是做成玉米饼。面包里放满了红辣椒和豆子，在特殊场合也放满了肉。玉米粉蒸肉塞满了火鸡肉，用香蕉叶包裹着，如今玉米粉蒸肉是神的主要食物，在尤卡坦州的玛雅人举行的任何祭祀仪式上都是必不可少的。对于一场 ch'a chaak，即"降雨"仪式，会在六月至九月之间举行，在雨季来临之前或雨季期间，村里的男人都聚集在这里，妇女们则不允许参加这个节日。虽然妇女要负责照顾家庭，但玛雅人认为她们在仪式上是不纯洁的，这就是为什么献祭用的玉米面包只能男人来做（图 121、图 122、图 123）。

因为玛雅神父是众所周知的，hmèen "造物主"和他的助手决定了祭祀饼的种类和数量，并监督生产过程。一些面包由多层圆面团蛋糕制成，其他面包则由一块玉米面制成。

在制作这些面包的时候，男人们会撒上南瓜种子 sikil，并将它们在各层之间摆成十字形或其他神圣的符号（图 122、图 125）。还有一种加了蜂蜜的面包，尤卡坦地的玛雅人称之为 oxdias，这个词来源于西班牙语单词 hostia，"东道主"。在玛雅农业仪式中，古老的玛雅思想与基督教的象征主义会结合在一起。这种变化只是以上两者如何结合的众多例子之一。与天主教圣餐会的另一个联系是 Balche 的制造和使用。Balche 是一种温和的酒精发酵饮料，由同名的豆科树木制成。Balche 现在仅为宗教场合酿造，而且与圣餐葡萄酒相比，它以西班

图 124 陶土盘上有一名妇女磨玉米的照片
出处未知；古典晚期，公元600—900年；耐火黏土，画；直径 31 厘米；耶路撒冷，以色列博物馆（克尔 1272）。

虽然日常生活的场景很少画在玛雅陶瓷上，但有一个例外，那就是一个女人在一个陶瓷盘子上磨玉米，这个盘子曾经可以用来储存玉米粉蒸肉。这个女人跪在磨石前面，用手杵捣着玉米混合物。有人坐在地对面，正在抽烟。

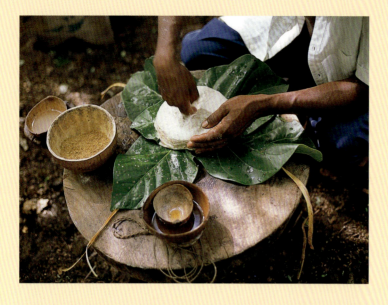

图 125 装饰祭祀用的面包
用手指压进祭祀用的面包里，做成神圣的象征。凹痕里填满了南瓜籽，然后用大叶子包裹面包，用藤蔓固定。

图 126 装饰祭坛
木制的祭祀桌竖立在米尔帕上，该区域已经提前用 pom 树的树脂制成的香水清洗干净。祭坛是宇宙的复制品：方形的形状象征着宇宙的四个角落。

语 vino 而闻名。主持仪式的牧师将 Balche 洒在面包上来祝福人们。然后用大的单个香蕉叶把实物包裹在其中，用藤本植物或树皮麻绳固定，并堆放在阴凉处。

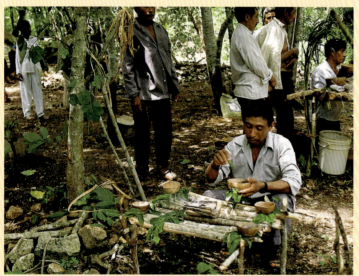

　　与此同时，人们在靠近祭坛的地方挖了一个土灶。底部用木柴堆起，然后在上面放一些大的石灰岩。当木头燃烧时，发热的石头落到底部。人们移走了还在燃烧的木头，他们就会把包裹的祭祀面包放在滚烫的石头中间，用树叶盖住。最后，他们用泥土盖住树叶，把食物放在土灶里烤三个小时。在这段时间里，牧师和他的助手用鲜花、野生蜡制成的蜡烛、无刺蜂（这是唯一一种在仪式上被认为是很纯洁的种类）、基督徒圣徒的照片（但他们穿着玛雅服装），带着十字架，最后，用树叶制成的树冠（被认为具有特殊的神圣力量），来装饰祭坛桌（图 126）。随后，圣坛用 Balche 祝福，牧师会祈祷很长时间，来感化雨神 Chaak 和他的助手基督教的神，以及天主教圣人（图 127）。

　　在烹饪结束时，打开土灶，拿出热气腾腾的面包。然后，面包被举过 pom，一种玛雅香放在祭坛上。一些碎了的面包与肉高汤一起制成浓汤。人们把汤装在桶里送到祭坛上，在每个献祭用的面包上放上半葫芦汤看和肉块（图 128）。Balche 饮料也被倒进葫芦碗里，这些葫芦碗是在祭坛上精心布置的。祭祀食物的顺序是有意义的。密切注意面包、汤和饮料的数量；它们总是出现在数字 4、9 和 13 中（图 129），这些数字对前西班牙裔玛雅人来说也是十分神圣的。

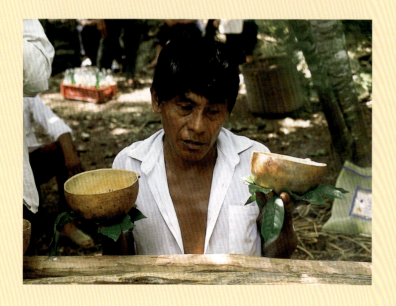

　　一旦在祭坛上安排好了献祭的物品，每个人都跪下来请求基督和玛雅神接受这些"神圣食物（祭坛上的礼物）"，对这些自由奉献的祭品保持好感，并听从大家祈雨的请求。当人们走近祭坛时，这些可食用的礼物象征性地送给了神。每个人都举起一个面包或葫芦碗，向四面八方的神举起它（图 130）。祭坛上又盛满了香．在刺鼻的烟雾中，无形的神圣的祭品在向神升起，这是仪式的结束。面包、汤和用葫芦碗盛着的 Balche 饮料首先给男人，然后给女人（在远处观看仪式），最后给孩子们。任何路过的村民和陌生人都被邀请来吃饭。祭祀仪式的结束对所有有关的人来说都是欢乐的时刻：这是一个社交宴会，祭祀的行为意味着很快就会下雨。

图 127 献祭 BalChe
主礼的牧师 hmeen 跪在祭坛前，向雨神 chaak 和他的助手们祈祷，并邀请他参加庆祝晚宴。玛雅人相信 Chaak 有多种表现形式，每一种都带来不同的降雨。

图 128 祭坛上的祭物
大葫芦碗、小葫芦碗、蜡烛礼物和祭祀用的面包的数量都是按照数字的象征意义来指定的，即使在前西班牙时期，数字的象征意义也是非常重要的。祭坛上的十字架不是基督受难的标志，而是无形的雨神聚集的地方。

图 129 祷告并献礼
仪式的高潮是献祭品，hmeen 牧师和所有其他参与者跪下祈祷，然后举起礼物来展示，并把它们献给神。一旦众神接受了礼物的精华，剩下的就会作为一个奢华的宴会送给会众。

玉米除了用来做玉米粉蒸肉和玉米粉圆饼外，还可以用来做其他一些菜式。这种面团可以与水和香料一起添加到一种叫作 Atole（在玛雅语中叫 ul）的饮料中，也可以烤碎并研磨制成一种叫作 Pinole（在玛雅语中称作 kaj）的咖啡。

尽管玉米饼和玉米粉蒸肉是玛雅人菜单上的首选，但制作方式已经发生了变化，尤其是在城市地区。不会出现有节奏的韵律宣布食物一会就好，但是嗡嗡作响、呼呼运转的电动玉米加工厂，在许多地方已经取代了石头，且市场和城市广场中的玉米粉圆饼机在运作的嗡嗡声中已经将玉米饼塑形并烤好了。但玛雅人相信，玉米面包是神的食物，不能由机器制作。它们仍然需要手工精心制作，在土灶里烤上几个小时。

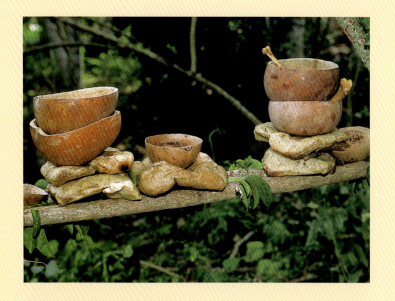

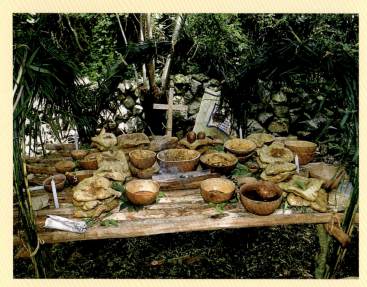

图 130 献祭仪式结束

83

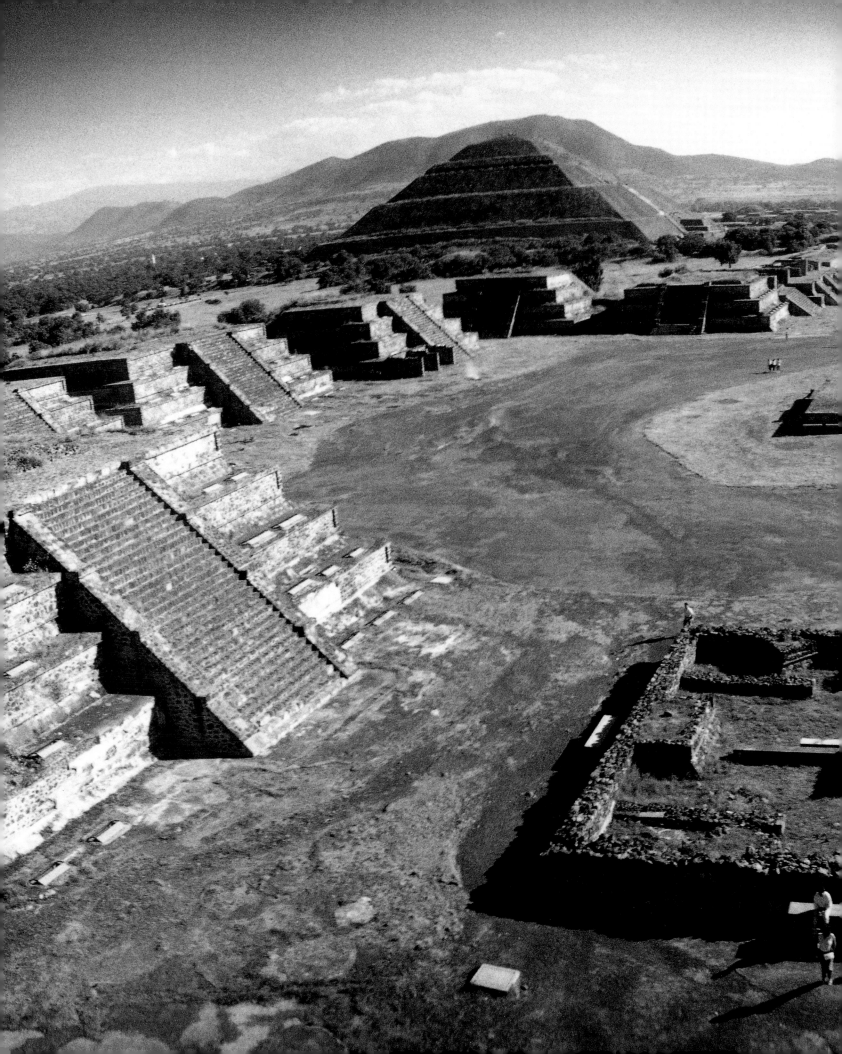

国家的诞生

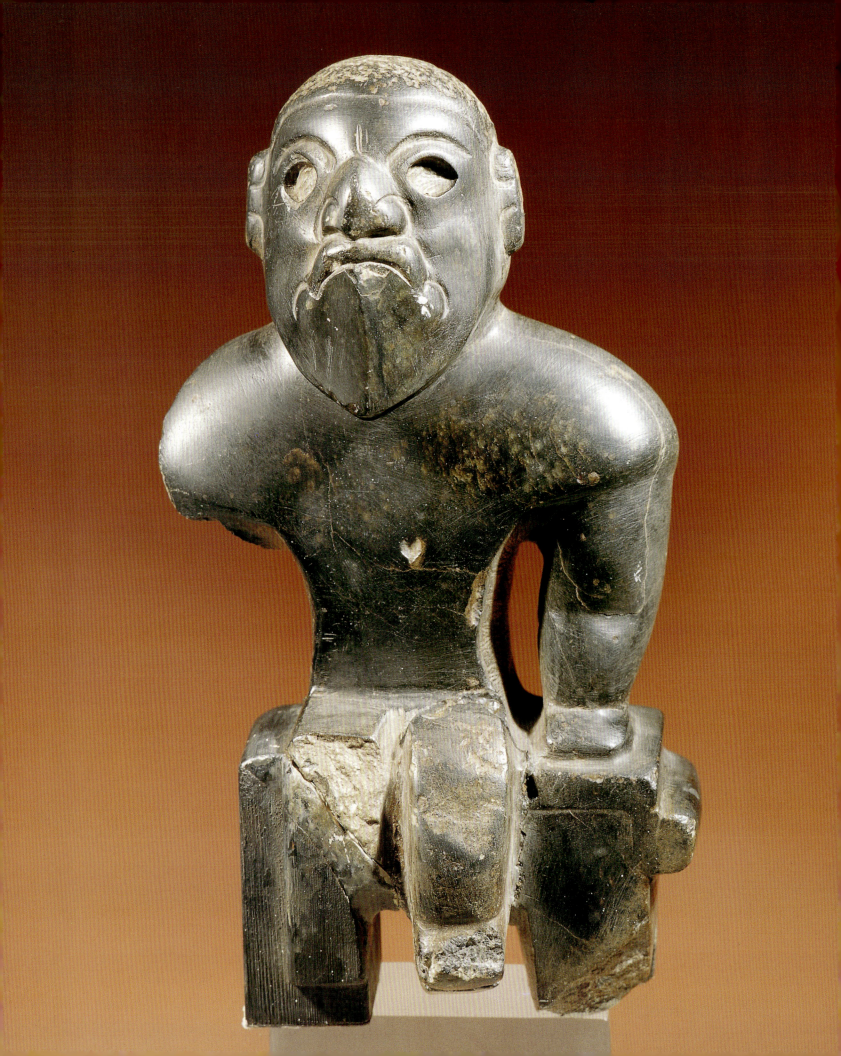

危地马拉高地区域从酋邦到国家的演变

费德里科·法森

在中美洲南部，农业群体的出现可以追溯到公元前2000年左右的前古典初期。然而，在墨西哥高地和沿海地区以及危地马拉和萨尔瓦多太平洋沿岸地区不同的考古地点进行的挖掘表明，早在当今时代之前1万年，人类的活动和占领只是暂时的。这种占领是以狩猎和群聚的形式出现的。由于他们从未在某一特定地点停留过长时间，而且许多适合人类居住的地区天气条件普遍很差，因此他们的物质残留物往往很难被发现。这些因素包括极端的、容易导致食物腐烂的湿度，经常伴有暴雨和风暴，它们摧毁了沿途的一切。此外，从地质学的观点来看，该地区必须被描述为不稳定区域。地震和火山喷发频繁发生在世界的这一地区，因此很难找到前定居者留下的痕迹。

沿岸和河边的第一个村庄

在古时期末（公元前6000—前2000年），小型村庄逐渐开始在太平洋、墨西哥湾和加勒比海附近的沿海及河流附近地区发展，因为来自海洋和河流的资源可以与有限的农业和附近森林及丛林中的动物狩猎相结合。

在开始的时候，这些乡村社区被组织成平等主义的社会，也许只有大家庭内的联系。然而，在前古典早期开始，社会分层开始形成，不同的世系竞相推选各自的小首领，他们的权力可能已经是世袭的（图131）。

这种发生在部落定居时的社会分化和不断增加的复杂性可以由两个基本但相互关联的因素来解释。一个因素是对环境的依赖，以及在一个技术有限和不懂金属工具的社会中对可持续粮食资源的需求。无论是农作物的种植还是动物的驯养，都没有按照计划进行，这意味着人们依赖于任何自然条件。另一个因素是需要用一种连贯的意识形态系统来解释自然现象，所有社会成员都可以接受这种意识形态，从而使他们的基本日常活动有意义。

在种植和收获季节，为了组织粮食供应，必须有一个首领和后来的精英阶层来协调村庄的活动。负责人还负责分发多余的食物，并在作物歉收时组织替代措施。

前两页：

在墨西哥特奥蒂瓦坎从月亮金字塔向南望去，笔直宽阔的死亡大道通向远方。前景是月亮金字塔的广场，左上方是65米高的太阳金字塔。

图131 来自努埃瓦别墅坐着的雕像

危地马拉山谷；前古典中期，公元前700—前500年；细粒度的硬石头；高26.5厘米；危地马拉市，人种学与人种志国家博物馆。

这个石头雕像是来自危地马拉中部高地的晚期或后奥尔梅克的人类学和动物学的底座雕塑。这些人物，大概是被神化的统治者，坐在王座或长凳上。

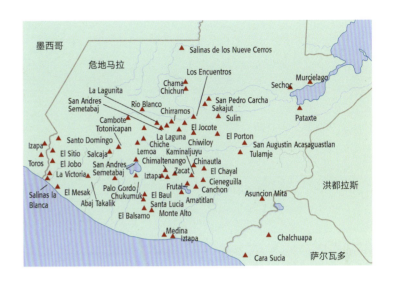

图132 危地马拉前古典时期遗址

这张危地马拉前古典遗址的地图包含了一些最重要的考古发现，这些考古是在前古典中期（公元前600—前300年）和前古典后期（公元前300—前250年）之间发现的。这些信息是基于一些作者的发现，并表明尽管整个地区都有人居住，但某些区域组织可能是国家的"细胞"，逐渐融合在一起。在古典晚期阶段，这些子区域中的一些已经成为拥有行政系统、宗教和王国的完全发达国家。

了解世界意识形态系统的发展源于对自然灾害意义的需要，这种意义在该地区非常普遍，也预测了农业和生活的有利条件，在这个过程中，最初的个人，到后来的种姓群体，充当了超自然与人类之间的媒介。教士精英的声望是系统的一部分，该系统最终将酋长（由神圣的力量认可）置于等级金字塔的顶端。

考古学材料来自已知的聚落，这在前古典早期的前半部分是很难获得的。主要由于使用的建筑材料（主要是杆子和茅草，在潮湿的环境下很快就会腐烂）和公共宗教仪式的缺乏，而公共宗教仪式需要用石头建造永久性的宗教建筑。尽管如此，在恰帕斯和太平洋海岸的其他几个地点也发现了一些大小不一的土丘，研究人员认为这些土丘是人为的，是为了宗教目的。在太平洋海岸和高地上，考古学家对前古典早期的前半部分所知甚少，而这些都来自对陶瓷的研究。

这一时期最早的陶器被称为"Chantuto"，大约在公元前2000—1700年，考古学家将另外两个稍晚些的早期陶艺品区分开来，取名为巴拉和洛康，一直持续到公元前1500年。在这些阶段之后，一个更复杂、更多样化的陶瓷制造传统，称作奥科斯，一直持续到公元前1200年。

图133 女性雕塑
危地马拉，卡米纳尔胡尤，前古典中期，公元前900—前400年；抛光奶油色黏土；高24厘米，宽18厘米；危地马拉市，人种学与人种志国家博物馆。
这个曾上釉了的黏土雕塑曾经有可移动的手臂。它有一个突出的肚脐、小乳房和笑脸，而且除了大的耳轴之外，一丝不挂。它可以是一个洋娃娃，有自己的衣橱。大腹便便的雕塑在前古典中期很常见；除了那些由黏土制成的石头，还有那些有着怪异肿胀肚子的石头雕塑，通常被称为"大肚子雕塑"，在高地到处都能找到。

前古典中期第一个酋邦

前古典早期到前古典中期的过渡，大约发生在公元前1000年，这一时期见证了危地马拉太平洋平原上建立的第一个著名地区的重要酋邦。布兰卡的遗址与夸德罗斯和约克塔风格的沿海陶瓷传统相关联，在太平洋海岸和高地之间占据着主导地位。这个区域一直是玛雅和其他群体之间的接触区域，因为太平洋平原对于来自特万特佩克地峡（Isthmus of Tehuantepec）和奥尔梅克的人而言是非常重要的贸易路线，奥尔梅克人定居在中美洲海峡的大西洋一侧，并寻求与高地玛雅人接触。这些经济和文化联系是三百年繁荣的基础，当时阿巴赫·塔卡利克（Abaj Takalik）的考古遗址和东部的其他地方逐渐开始并入当地小型酋邦。

前古典中期（公元前800—前500年）和前古典晚期（公元前500—前200年）的定居点地图显示，到那时整个危地马拉以及恰帕斯州、伯利兹和萨尔瓦多的大部分地区都有社区和定居点。其中许多可能已成为次区域组织的一部分或在主要遗址的影响范围内（图132）。

太平洋沿岸的贸易路线

这些快速发展的地区位于西太平洋低地的布兰卡和伊萨帕，是有着悠久历史的地区。Ujuxte 是位于东部更远的布兰卡的继承国，它被

图134 巨型奥尔梅克人头
墨西哥，拉文塔，塔巴斯科；前古典中期，公元前1000—前500年，玄武岩；高218厘米；比利亚埃尔莫萨，塔巴斯科，拉文塔博物馆。
超大的人头是奥尔梅克艺术的标志。它们在奥尔梅克文化的每一个地方都有发现，这是中美洲最古老的城市文化，这幅雕塑在塔巴斯科州墨西哥海湾沿岸的拉文塔被发现。据推测，这是王子和达官贵族人物的画像。我们可以肯定的是，前古典早期和中期的奥尔梅克对玛雅人有显著的影响，玛雅人采用了他们许多的文化成就。

占领的时间可以追溯到约公元前600年。第二个人类定居区位于埃尔·保尔、伯伯塔和蒙蒂阿尔图周围的危地马拉太平洋沿岸平原的中部。这些地点约在公元前800—前100年间被占领，后来它们位于一个重要的长途贸易路线上，供奥尔梅克人和当地商人使用。奥尔梅克的影响在许多雕塑和陶瓷遗迹中都很明显（图135、图136）。太平洋沿岸平原和通往高地的斜坡组成了危地马拉肥沃的地区之一。毫无疑问，它们占据了墨西哥湾这个可可种植区的早期利益。这条贸易路线在西班牙人到来之前一直很重要，今天仍然是墨西哥、危地马拉和南部国家之间的重要纽带。

拉古尼塔和波登——前古典中期的小国

危地马拉高地的另外两个地区也在前古典中期内融合成区域政治领域。第一个中心位于奇索伊山谷两侧的基切盆地中部。在圣克鲁斯-德尔基切附近的发掘和对下维拉帕斯省及基切省行政区域的西部地区进行的广泛调查得出了大量有价值的发现，揭示了工艺专业化和区域艺术风格的出现。这些都是社会日益复杂的迹象。复杂社会的发展和王国的出现也可以通过墓葬来说明，墓葬中有大量的祭品。在拉古尼

图 135 巨大建筑

纪念碑4，危地马拉，埃斯昆特拉，蒙蒂阿尔图；前古典时期，公元前600—前100年；玄武岩；高157厘米，宽180厘米，深170厘米；目前在埃斯昆特拉·拉德莫克拉西亚城市花园里。

这座雕塑可能是在邻近的纪念碑2之前的几年才完成的，它展示了该地区"大肚子风格"的雕塑特征。手臂和腿靠近身体，这是典型的太平洋沿岸首选风格。头和身体连在一起，鼻子和脸颊两边都有厚厚的皱纹。从闭着的眼睛能看出肿胀的眼睑，其他石雕也有类似的风格。除了胳膊和腿，耳朵是区分这个雕塑和天然石块的唯一人类特征。

图 136 巨型头像

纪念碑2，危地马拉，埃斯昆特拉，蒙蒂阿尔图；前古典时期，公元前600—前100年；玄武岩；高147厘米，宽200厘米，深180厘米；目前在埃斯昆特拉·拉德莫克拉西亚城市花园里。

这尊玄武岩雕塑属于一个在太平洋沿岸广泛流传的传统，与高地的大肚子雕塑同时出现。它的风格涵盖了公元前500—前200年之间，也就是所谓的后奥尔梅克时期的特征。奥尔梅克巨型头像的灵感是显而易见的（图134）。人的脑袋长着耳朵，眼睛周围有皱纹，闭着眼睛，鼻子尖锐，嘴唇丰厚，这是典型的奥尔梅克风格。它看起来像个战利品，因为雕塑眼睛是闭着的，所以可以假定这个人不是逝者就是囚犯。

塔发现的陶瓷复合体表明，这些发展与太平洋海岸、卡米纳尔胡尤和低地其他城市的类似改造是同步的。

另一个地区，卡米纳尔胡尤以北的萨拉马山谷，位于下维拉帕斯省，显示了早期蓬勃的发展。考古学家已经发现了大约15处前古典中期的遗址，其中包括寺庙平台、坟墓和精英住宅。大约在公元前500年，波登遗址很可能已经成为萨拉马山谷的一个地区首府，在纪念碑1中早期题献上有一个显著的例子（图139）。这座石碑有一个统治者或酋长的形象，可能还有第二个人物和象形文字。雕刻的风格类似于来自更北的纳克贝石碑1，暗示了一种相同的艺术风格和思想传统。这两座纪念碑都是在公元前400年左右由发掘它们的考古学家发现波登和整个萨拉马山谷作为贸易路线的南部终点站，这条贸易路线通向上维拉帕斯省，并穿过萨卡橘特和奇塞克到达玛雅低地，下游到位于奇索伊河上的查马和萨利纳斯·塞罗思。

卡米纳尔胡尤——危地马拉高地最重要的前古典遗址

另一个重要的区域范围是卡米纳尔胡尤的中心山谷和周围的遗址。今天，这个地区被现代危地马拉城郊区所覆盖。就重要性而言，这个遗址发展成为危地马拉最重要的前古典中心，拥有大型的仪式建筑、雕塑、坟墓和复杂的水资源管理以及密集的农业实践（图137）。卡米纳尔胡尤的政治势力范围以现代危地马拉城遗址为中心，但向西延伸至现今的奇马尔特南戈和萨卡特佩克斯省等地区，直至太平洋海岸。在经济上非常重要的是埃尔·查亚的黑曜石矿藏，它对高地上的城邦非常重要，因此尽管有广泛的政治冲突，它们仍然可以自由出入（第48页）。

在北部，当卡米纳尔胡尤将该地区作为其次区域之一时，与萨拉马山谷以一种平等的关系一直维持到前古典时期末（公元0—200年）。在东部，卡米纳尔胡尤控制着埃尔·查亚的黑曜石矿床，这是一种主要的财富来源，自从前古典早期（约公元前1000年），它就一直在向恰帕斯盆地、佩滕地区和太平洋沿岸地区出山这种物质。该地点与加勒比海和太平洋之间的贸易路线都经过这个山谷，这对卡米纳尔胡尤人来说极为重要。这使得沿海丰富的可可种植园和塔瓜河古的玉石矿床之间的贸易得以进行。大多数学者现在都认为，卡米纳尔胡尤在公元前400年（威比纳时期）到公元100—200年（圣克拉拉时期）之间达到了发展的顶峰（图138）。鉴于在过去50年中，危地马拉高地和太平洋低地的许多地点都进行了许多考古挖掘，令人惊讶的是，近年来只有系统地收集了足够的信息，才能得出有关种族、国家、贸易关系和地区互动等因素的结论。

图 137 卡米纳尔胡尤的景观
危地马拉高地曾经是一座巨大的城市，现在只剩下几处未被发现的废墟。这些遗址位于危地马拉城的西郊，随着人口的增加和建筑活动的增加，它们在这个人口不断扩大的大都市中逐渐消失。1935 年，华盛顿卡内基研究所进行了第一次在卡米纳尔胡尤名为"死亡之山"的发掘工作。1960 年，宾夕法尼亚大学进行了一些救援挖掘工作，自 1993 年以来，危地马拉的一个项目一直致力于对这座城市及其周边地区进行系统研究。

卡米纳尔胡尤的语言和文字系统

在 1996 年，卡米纳尔胡尤米拉弗洛雷斯考古项目。这些可以被解释为较早的中美洲文字系统之一。尽管在佩滕低地的北部有一些已知的当代文本，但绝大多数玛雅人的作品都可以追溯到更晚的时期。在碑文研究中一个有趣的结果是，在卡米纳尔胡尤发现的几座纪念碑上都有书写文字，这些文字表明是抄写员的作品，他们只说与玛雅语言 Ch'solan 分支有关的语言（图 146）。今天，这些语言在更北的低地被使用，高地上再也没有说 Ch'solan 语的人了。卡米纳尔胡尤碑文表明，这些语言的早期变体是在那里说和写的。例如，在石碑 10 上（图 142）的文字记录了这样的词，如乌纳、"月份"、ch'ok、"年轻男子"以及 chi 和 chan 符号组合的形式，如 chi[k]chan，"雨蛇"、"纪念碑"，还有两天的标志，可以解读为 7 Muluk 和 8 Ok。所有带有象形文字碑文的卡米纳尔胡尤纪念碑都出现在前古典晚期。

其他雕刻的纪念碑例如 EI Baul 的石碑 1，纪念碑 11 和 12，石碑 2，阿巴赫·塔卡利克的祭坛 13 和查丘瓦帕的纪念碑 1 是为了传播纪念碑上的文字，这些文字用萨满或祭司的内涵来描绘统治者。在卡米纳尔胡尤早期的纪念碑 11 上没有任何文字，却刻有一张清晰的统治者画像（图 145），这张图显示了一个戴面具的人，可能是在参加仪式，左手拿着一把燧石制成的武器。虽然纪念碑上没有字形信息，但是统治者画像和他的衣服上是用象形文字符号装饰的，例如 ak bal 标志，夜晚，代词 u 的标志，以及带有交叉带的设计，不久之后它们成为卡米纳尔胡尤和其他地方连续使用文本的一部分（图 139、图 140、图 141）。

裙子背面的标志表示国王或领主，这是统治地位的明确标志。在玛雅历史的古典早期和古典时期，这些符号后来被整合到佩滕低地象形铭文中。

毫无疑问，在卡米纳尔胡尤流域和附近的地点所使用的语言与北部低地相比，如果不是相同的话，则语言类似。这方面的明显例子在卡米纳尔胡尤石碑和在阿巴赫·塔卡利克上的圣坛 1 上有所体现，这两座纪念碑背身上各有两列雕文。同样的形式也出现在当代或稍晚期低地的纪念碑上，比如 Polol 的祭坛，及科潘的"Motmot"标记石。

乔尔语社区最初的家园之一是卡米纳尔胡尤。在圣克拉拉时期（约公元 100—200 年）结束时，乔尔语族群突然从卡米纳尔胡尤山谷迁移到东部，这可能是科潘和其他地区说乔尔语的玛雅城市复兴的原因。基切语族的人群扩大也迫使说乔尔语的人从危地马拉北部和东部高地撤出，包括阿尔塔和下维拉帕斯省两地的人们。这将为 Poqom、

图 138 卡米纳尔胡尤的年表
考古学家马里恩·哈奇和埃德温·舒克整理了这一年表，现在大多数活跃在这一领域的研究人员已经接受了这一年表。前古典早期阿雷瓦洛期（公元前 1100—前 1000 年）之后是前古典中期，它分为三个阶段（拉斯查尔卡斯、马哈达斯、普罗维登斯）。前古典后期包含了研究得很好的威比纳和阿雷纳阶段，并以简短的、可能是混乱的圣克拉拉阶段结束。场地的逐渐衰落始于阿马特和潘普洛纳阶段，其他阶段属于古典后期。

时期		年份	阶段
后古典	晚期	1500 1400 1300	奇瑞特拉
	早期	1200 1100 1000	阿扬普克
古典	晚期	900 800 700 600	潘普洛纳
			阿马特
	早期	500 400 300	埃斯佩兰萨
			奥罗拉
	末期	200 100	圣克拉拉
前古典	晚期	0 100 200	阿雷纳
		300 400	威比纳
	中期	500 600	普罗维登斯
		700	马哈达斯
		800 900	拉斯查尔斯
	早期	1000 1100	阿雷瓦洛

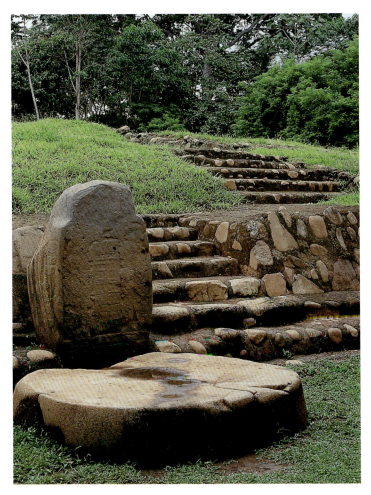

图 139 纪念碑

危地马拉，下维拉帕斯省，波登；前古典早期，约公元前 400 年；灰绿色板岩；高 230 厘米，宽 150 厘米，厚 40 厘米；目前在危地马拉下维拉帕斯省圣赫罗尼莫当地公园中。
这座纪念碑是玛雅地区较早的记载了象形文字的石碑之一。从一只指向右边的手开始，然后是一条分界线，都可以清楚地辨认出来。接下来是象形文字，可能是 chum-il，意为登基。秃鹰的头跟在下一段难以辨认的文字后面，文字以 ajaw 符号结尾。

图 140 石碑和祭坛

墨西哥，恰帕斯州，伊扎帕；约公元前 300—前 50 年；花岗岩；石碑高 178 厘米，宽 127 厘米，厚 36 厘米；祭坛直径 146 厘米，高 40 厘米。
虽然石碑 7 的中心部分已经被摧毁，但剩下的碑片描绘了两个人站在一条双头蛇的头上。在他们之上升起的是天空的象征，形状像天蛇。在整个古典时期，低地的习俗是在石碑的脚下放置一个祭坛。

图 141 石碑

危地马拉，雷塔卢莱乌，阿巴赫·塔卡利克；古典早期，公元前 126 年，火山岩；高 212 厘米，宽 144 厘米，厚 62 厘米；危地马拉阿巴赫·塔卡利克遗址。
阿巴赫·塔卡利克的石碑 5 直到 1976 年才被发现。它是玛雅文化中古老的古迹之一。在纪念碑中心凸起的地面上，有两个衣冠整齐的人物站在两侧，是"长历法"中的两个日期。两个日期都在列中从上到下读取。左边的日期是 8.4.5.17.11（在儒略历上是公元 126 年 6 月 6 日），右边时一栏是 8.3.2.10.5（公元 103 年 5 月 12）。不幸的是，与日期相关的象形文字已经被严重侵蚀，我们再也无法知道这些日子里发生了什么。

Poqomchi' Q'eqchi' 和 Mam 等种族向这些地区扩张铺平道路。这些群体取代了早期的乔尔语使用者，后来又分裂成越来越多的子群体。

卡米纳尔胡尤精英们的语言不仅和低地的语言一样，似乎社会结构也一样。在威比纳后期（约公元前 250—前 100 年），整个阿雷

图 142 石碑

危地马拉，卡米纳尔胡尤；前古典晚期，约公元前 200 年；精密黑色玄武岩；高 107 厘米，长 122 厘米，宽 100 厘米；危地马拉城，国家考古和人类学博物馆。

石碑大概是一个祭坛，两边有柳条图案。这幅画描绘了一个统治者扮演雨神的角色，左手拿着一把燧石斧。有一只鸟形面具悬挂在他身后，可能是指鸟神；跪在它下面的是一个囚犯。碑面上刻着两段文字。其中有一种很容易辨认的登基用的象形文字，在叙述部分以秃鹰象形文字的形式给出了个人的教名，也可能是"王子"的标志和威茨"山"的标志。

纳时期（公元前 200—前 100 年），以及圣克拉拉时期的前半部分（约公元 100—150 年），雕像展示着盛装的统治者们以及这些神圣权贵的随身用品。除了神的面具可能用于公开的舞蹈仪式，如石碑所刻的（图 144），神本身并没有相似之处。巨大的坟墓和墓葬品提供了进一步的证据，证明等级结构是从早期社会向国家组织的过渡中形成的。例如，在卡米纳尔胡尤（墓葬 1）中有 345 件祭品，而后来的墓葬中有 200 件。古器物的数量远远超过后来在古典时期低地墓葬中发现的物件（图 142、图 143、图 144）。

很多人埋葬在那里，这一重要性和繁荣证明了政治权力的存在，而不是酋邦政治中更平等的权利。之后出现了有组织的系统，以贡品的形式进行垂直和水平的分配，在城市发展的后期阶段，这些分配是在大型的公共宴会和其他场合进行的。

有证据表明卡米纳尔胡尤政治中心内部行政分中心有高度集中的性质。在当地有控制和管理用于灌溉的水资源机构（例如从米拉弗洛雷斯湖到山谷南面的运河），以及控制进出沿海平原贸易的附属中心。其他资源，如来自埃尔·查亚的黑曜石，以及莫塔瓜河谷的翡翠，也被卡米纳尔胡尤所垄断和控制。在前古典末期，卡米纳尔胡尤统治了整个中部高地。该城市甚至殖民或建立了某些卫星城市，这些城市在很短的时间内控制了太平洋皮埃蒙特地区和北部的下维拉帕斯省等地区。

图 143 香炉代表

卡米纳尔胡尤，建筑 D-III-6；前古典晚期 / 原古典时期，公元前 400—前 250 年；砂岩；高 79 厘米，宽 82.6 厘米；危地马拉城，国家考古和人类学博物馆。

这个雕塑是一位无名神的头像，有三个立着的圆锥体，现已折断，上面放着几碗香树脂。这是在卡米纳尔胡尤主要卫城东南部的一个大土墙中发现的，它是香炉容器的三个代表的其中之一。

图 144 石碑 9

危地马拉，卡米纳尔胡尤，金字塔 C-III-6；拉斯查尔卡斯时代，约公元前 1000—前 700 年；玄武岩；高 154 厘米，宽 22 厘米；危地马拉城，国家考古和人类学博物馆。

这个石碑是一个狭窄的玄武岩柱，上面有一个裸体的男性雕像，是卡米纳尔胡尤较早的雕塑之一。这个人保持一种异常活跃的姿势，大概是在狂喜中唱歌跳舞；向上看，有螺旋状物体从他张开的嘴中蜿蜒。贯穿中美洲艺术史，螺旋状物体是语言和歌曲的象征。

图 145 石碑 11

危地马拉，卡米纳尔胡尤；前古典后期，约公元 200 年；花岗岩；高 183 厘米，宽 70 厘米，厚 30 厘米；危地马拉城，国家考古和人类学博物馆。

这块引人注目的石碑上清楚地刻出了一个人站在两个香盒之间向左看的浮雕。统治者呈鸟的形状。他戴着一张蛇鸟的面具，该面具几乎遮住了他的整个脸。他的头饰是精心制作的，带有植物般的图案，他的长袍上装饰一些 ak'bal、"黑暗"等符号。他的腰布上有一个巨大的锯齿形的"国王"象形文字。他的左臂上插着一把燧石斧，右手握着一种刀刃。

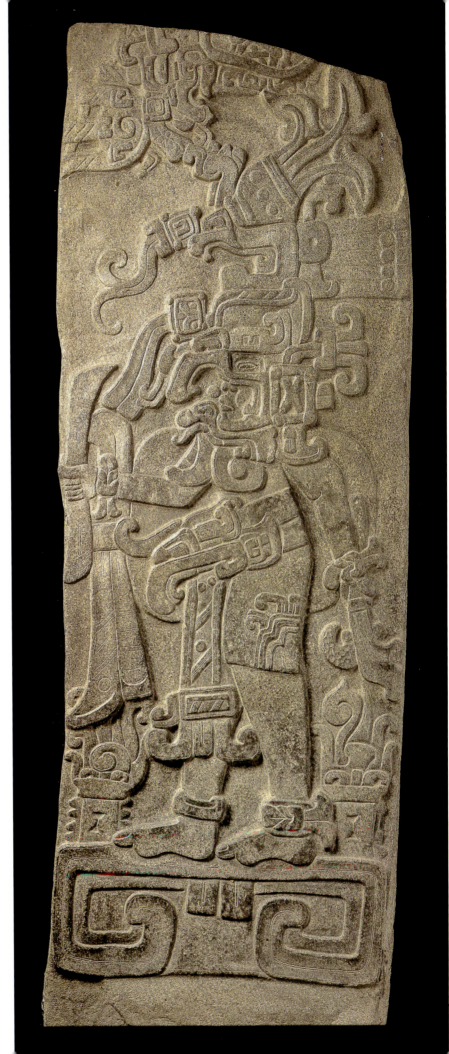

这些遗址大多位于早期的奥尔梅克贸易路线（阿巴赫·塔卡利克，Chocola，El Baul，查尔丘阿帕等），展示了具有象形文字的纪念碑，这些象形文字虽然还没有被破译，但遵循了卡米纳尔胡尤乔尔文本的格式和句法。所以在前古典后期危地马拉高地有一种繁荣的文化，它与低地的文化差别不大，特别是在语言方面（图 145）。然而，在这一高峰过后不久，高地上的文化明显崩溃了。

卡米纳尔胡尤国家的覆灭

在某些时候，我们不能确切知道何时基切族、太平洋沿岸居民和卡米纳尔胡尤山谷居民之间的关系发生了长期变化。从陶瓷制品的特征可以看出这一点。中央山谷的陶瓷传统与萨尔瓦多西部的陶瓷传统有很强的联系，并形成了所谓的米拉弗洛雷斯范围。中部高地和萨拉马谷遗址之间也存在着紧密的联系。

由于所谓的西北部索拉诺陶瓷传统开始向卡米纳尔胡尤缓慢、持续地运动，包括阿蒂特兰湖周围地区和太平洋沿岸地区，这一运动对人口的影响是显而易见的。这给卡米纳尔胡尤带来了难题：除其他问题外，它意味着圣马丁希洛特佩克黑曜石矿床的损失。更重要的是，它导致了与恰帕斯州黑曜石利润丰厚的贸易中断。可以看出，埃尔·查亚的黑曜石几乎从西部地区消失了。

卡米纳尔胡尤乔尔州的覆灭也与基切族入侵卡米纳尔胡尤山谷及索拉诺地区的建立有关，该地区位于太平洋沿岸埃斯昆特拉和危地马拉山谷之间的山口，具有战略意义（图146、图147）。这两个持续了一千年的经济区之间的交通和贸易就被关闭了，或者至少受到了严重的阻碍。大约公元 200 年，基切族最终占领了卡米纳尔胡尤，卡米纳尔胡尤的居民可能在多年的严峻压力下放弃了这个延续了几百年的定居地址。

卡米纳尔胡尤奥罗拉阶段

随后的奥罗拉时期（约公元200—400年）带来了卡米纳尔胡尤实际人口的下降，伴随着陶瓷风格的巨大变化，以至于到最后，实用的瓷器也消失了。与此同时，所有刻有象形文字的纪念碑都被摧毁或打破。当这些聚落接受外来势力的影响或被击败并撤离时，精英手中的陶瓷可能会发生变化。当这种变化发生时，考古学家认为当地下层人口也会迁移，带走他们的日常传统。当地的传统被外来人口带来的新传统所取代。

这种大规模的书面历史湮灭可能是因为入侵的基切族是文盲。虽然《波波尔·乌》提到了高地上存在过基切文字，但危地马拉高地的大多数玛雅人群从未使用过象形文字。尽管基切族作为生产者和贸易商在中美洲获得了重要的地位，但直到古典后期，他们也无法为一个真正有效的强大国家建立基础。也许缺乏文字是造成这种情况的原因之一。

在奥罗拉阶段持续存在于卡米纳尔胡尤的两百年间，低地、高地和太平洋沿岸地区的整个玛雅地区发生了巨大的变化。在低地地区，占据低地中部北边区域的米拉多尔和纳克贝遗址，让位于崛起的统治城市如蒂卡尔和乌夏克吞以及其他复杂的地方。在奥罗拉时期，卡米纳尔胡尤成为一个没有显著区域地位的省级中心。早些时候一些非常重要的贸易协定不再被采用。新兴族群如新卡族和说纳瓦特尔语的皮比尔族可能已经渗透到沿海地区，因此无法进入太平洋海岸埃斯昆特拉以前肥沃的地区。结果导致卡米纳尔胡尤城邦的衰落，可能是由于莫塔瓜山谷的玉石矿流失到瓜亚塔，而瓜亚塔是一个独立的酋邦，与科潘联系在一起。

特奥蒂瓦坎对危地马拉高地的影响

与此同时，当基切人在卡米纳尔胡尤定居，并试图巩固他们在高地的统治时，受到了来自特奥蒂瓦坎，主要是埃斯昆特拉太平洋沿岸以及阿玛特兰湖山谷南面的影响，这可能是实际军事征服的结果，也可能与长途贸易的垄断有关。这个城市以强大的意识形态结构为标志，旨在证明没收外来人的货物和资源是正当的。现在很明显能看出特奥蒂瓦坎的标志和风格元素出现在了他们的艺术中（第109页）。

特奥蒂瓦坎对卡米纳尔胡尤的占领加速了又一新秩序的建立，因为索拉诺和弗鲁塔尔这两个卫星城位于卡米纳尔胡尤以南，现在与之形成了一个三角关系，控制着可可种植区和基切高地之间的贸易。就特奥蒂瓦坎、卡米纳尔胡尤和高地之间的接触而言，有几种理论，但没有令人满意的解释。

墓葬A和B以及特奥蒂瓦坎影响了卡米纳尔胡尤帕兰加纳卫城的Talud-Tablero建筑，表明外来人可以通过婚姻获得领导地位，或通过军事手段控制城市。

卡米纳尔胡尤的埃斯佩兰萨和阿马特期

卡米纳尔胡尤的埃斯佩兰萨阶段（约公元400—550年）因**Talud-Tablero**建筑而闻名，该建筑属于一种特殊的陶瓷风格，带有华丽的圆柱形装饰的三脚架花瓶，用灰泥涂成，还有球场结构和新型雕塑（图148）。雕塑家没有展示领导者的图像，而是以榫头蛇形的形式制作了球场标记。显然，似乎没有刻意强调统治者的描述，而更多地强调属于一个特定的世系，因为每个世系似乎都有自己的球场。

图 146/ 图 147 卡米纳尔湖尤的语言和文字系统

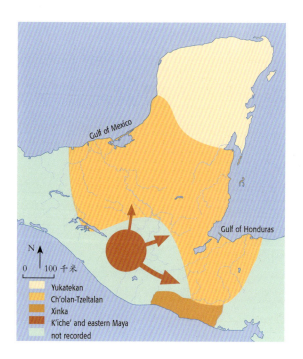

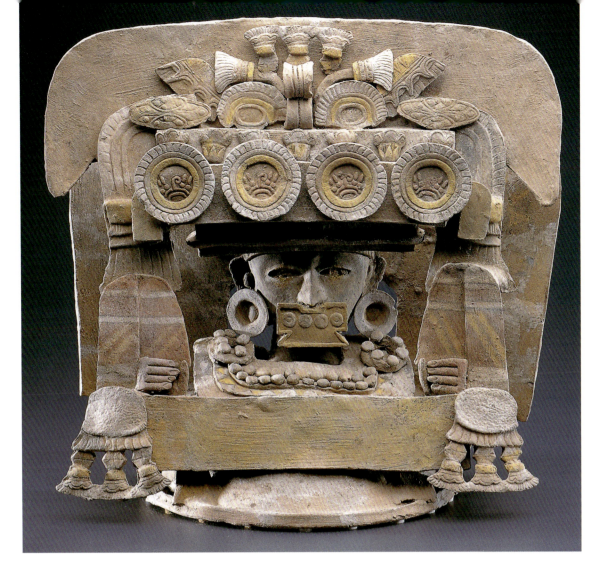

图 148 雕塑

由于特奥蒂瓦坎的影响所带来的明显稳定以及与太平洋沿岸地区恢复贸易关系，人口增长达到了新的高度。在阿马特阶段的中期，这座城市于约公元前 800 年被最终废弃之前，当地居民的数量可能已经达到 15000 人左右，分散的小社区开始在整个山谷中部建立起来。

这种复兴伴随着以不同风格雕刻的新纪念碑，并把旧纪念碑移到帕兰加纳卫城的新圣地。此外，还建造了新的球场。有可能是 7 世纪左右外来势力的入侵，以及数年后特奥蒂瓦坎的崩溃导致了独立的高地玛雅酋邦的复兴，其中以 Chi Izmachi 和后来的 Q'umarkaaj 或乌坦特兰为中心的基切发挥了重要作用。基切族的崛起以及它在高地的扩张标志着后古典时期的开始，这又是一段动乱时期，无论来自墨西哥中部的外来人是否愿意加入进来，他们都与基切族有着密切的接触。

基切族从未成为高度集中的国家，它仍然是一个分裂的政治实体，在这个政治实体中，世系为了权力、领土和贡品而竞争。这与前古典时期卡米纳尔胡尤的系统组织形成鲜明的对比。卡米纳尔胡尤有强大的中央政府管理的水资源体系，组织贸易路线，发展文字系统，建立不朽的建筑，扩展他们在太平洋沿海平原和丘陵地区、萨尔瓦多西部和危地马拉中部高地的势力范围。卡米纳尔胡尤是玛雅地区的第一个前古典国家，它的组织和管理方式可能为古典时期的低地玛雅王国提供了一个方向。

权力的标志

尼古拉·格鲁贝

玛雅人神圣的统治地以及他们的整个政治体系都建立在炫耀财富和权力的基础之上。以物质手段为其提供保障,要付出巨大的资源和人力。然而,如果一位国王能够证明他拥有权力,他是王朝创始者的合法继承人,以及众神在他身边,那么所需要的只是行动的威胁而没有实际暴力的风险。因此,王室艺术的一个重要功能就是让外界非常清楚地了解王室权力的范围。即位时,国王被授予象征其特殊地位的徽章(图151)。这些物品具有巨大的物质和象征价值,往往会被继承和代代相传,因此它们承载着赋予穿戴者特殊能力的精神能量。

在可能持续了好几天的登基典礼上,年轻的国王被授予了代表K'awiil神的权杖(图152)。作为变化与先见之神,K'awiil也是王朝之神,因为国王比其他所有人都更能变幻出愿景。

许多石碑显示国王将K'awill的权杖握于右手。神的一条腿与蛇身融为一体,同时作为权杖的柄端来使用。不幸的是,这些K'awill权杖没有一个幸存下来,人们认为它们是木头做的。考古学家在奇琴伊察的祭祀井中发现了一些木制权杖,这些权杖被底部的泥土所保存。虽然它们没有描绘K'awiil神,但它只是该设计的一个例子。

为了登基,国王戴着胡那尔神(图150)的头饰。它最初可能是由玛雅人用树皮或树皮纸(玛雅语中称作hu'un)做的花形装饰的头巾。在前古典时期,花被玉像所取代,玉像是花的化身(图149)。整个头巾,包括神的形象都被称作胡那尔,且胡那尔神自己就是王室

图149 玉像

之神。在神的画像中,他的额头上有三个点,就像小丑帽子上的点,人们认为它们代表正在发芽的植物或花瓣。

虽然国王的服饰与平民和贵族的不同之处在于奢华和高贵,但使他与众不同的是头饰。有几种不同的头饰,但所有的头饰都有绿金色的长尾羽,那是披着羽毛的凤尾绿咬鹃(凤尾绿咬鹃;图23)。它们

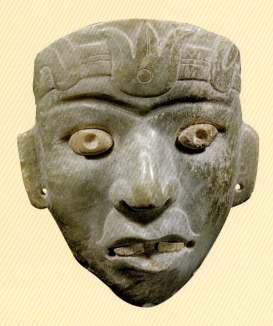

图150 头饰

图151 徽章

构成了神像、动物和其他极具有象征价值的物品面具的基础，目的是表示佩戴者受到了神灵的保护。

只有少数情况下，人们能够知道头饰和面具所代表的神的身份，有时可能代表着城市或皇室王朝的来访者，而动物面具可能代表这一动物掌控着国王及其家人的命运。

人们十分关注帕伦克铭文中的皇室徽章，每当其加入，城市统治者会就收到其前辈或父母献上的各种珍品。除了头带，统治者还有一个盾牌和燧石矛头，皆为战争的象征，它们将伴随国王奋战沙场。帕伦克还有个特殊的皇家头饰，玉盘制的头盔，装饰以 Hu'unal 神（图151）。作为王权的象征，几乎帕伦克的每位国王都会戴着这顶头盔，包括国王 K'an Joy Chitam——统治者哈纳布·巴加尔的小儿子。可惜，对他而言，头盔并未得以护其平安——K'an Joy Chitam 在公元 711 年被其要敌——托尼那国王抓获。虽然我们无法确定其最终命运，但极有可能的是，他并未被立刻杀害，而是被扣为人质并受到凌辱。

此后十年之久，帕伦克都没有新统治者继位，奇怪的是，在此期间，帕伦克的一座重要建筑被纳入宫殿之中，题字显示，此举并非为了占领，而是为了纳入 K'an Joy Chitam 留在帕伦克的皇家头饰。国王被捕后，珠宝不仅可提醒人们铭记其佩戴者，还可以作为其具体象征。玛雅人将头饰视为传家宝，且坚信其象征着皇室的存在及其灵魂。这一铭文还提到，K'an Joy Chitam 的头饰制作于公元 598 年。

直到 721 年，才有新统治者登上帕伦克宝座。最近，在考古学家阿方索·莫拉莱斯的带领下，人们找到一座带有平台或宝座的寺庙，其上装饰有长长的象形文字和两个人物的场景，其中一个是新国王 K'inich Ahkal Mo'Naab。从王座南侧浮雕可以看出，国王被六位贵宾包围，其转身面向其中一人，这位贵宾正在为他戴上装饰着 Hu'unal 面具的头带，而由玉珠制成的头盔式头饰则在他身后的架子上。在这非比寻常的场景中，象征权力的徽章并非由父母或祖先交出，而是由帕伦克贵族家庭成员交出，在没有统治者的时候，正是他们守护着皇家头饰和 Hu'unal 神的面具。因为人们赋予其灵魂，所以头饰和其他权力的象征需要被当作有生灵之物一样照看，除此之外还须有上贡，比如血和香等。据推测，最近出土的 19 号寺庙是 Ahkal Mo'Naab 统治期间的宫殿，考古学家发现，其并非统治者的真正座椅，而是华盖之下放置和照看徽章之地。

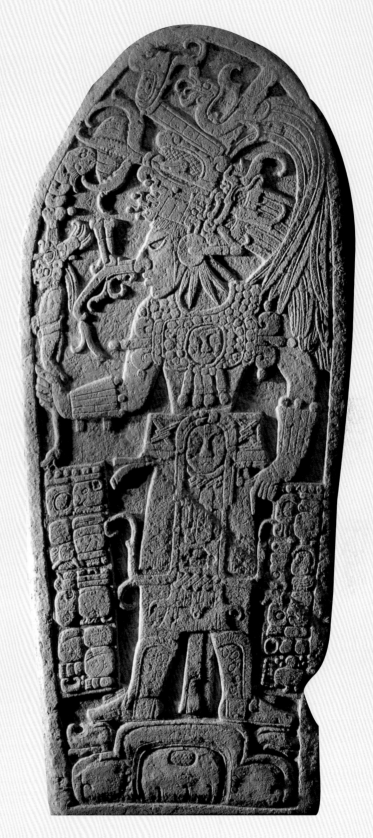

图 152 斯特拉 4
危地马拉，佩膝，玛哈基拉，主广场；古典晚期，公元 820 年 12 月 28 日；石灰石；高 183 厘米，宽 82 厘米；危地马拉城，国家国际博物馆。
神圣的玛哈基拉王，Siyaj K'in Chaak（太阳之子 Chaak）在此得以全面揭开面纱，以庆祝玛雅历法中两个时代的结束。作为地位的象征，他的右手握着 K'awiil 神形权杖。神的一只脚处于蛇的身体和头部。

97

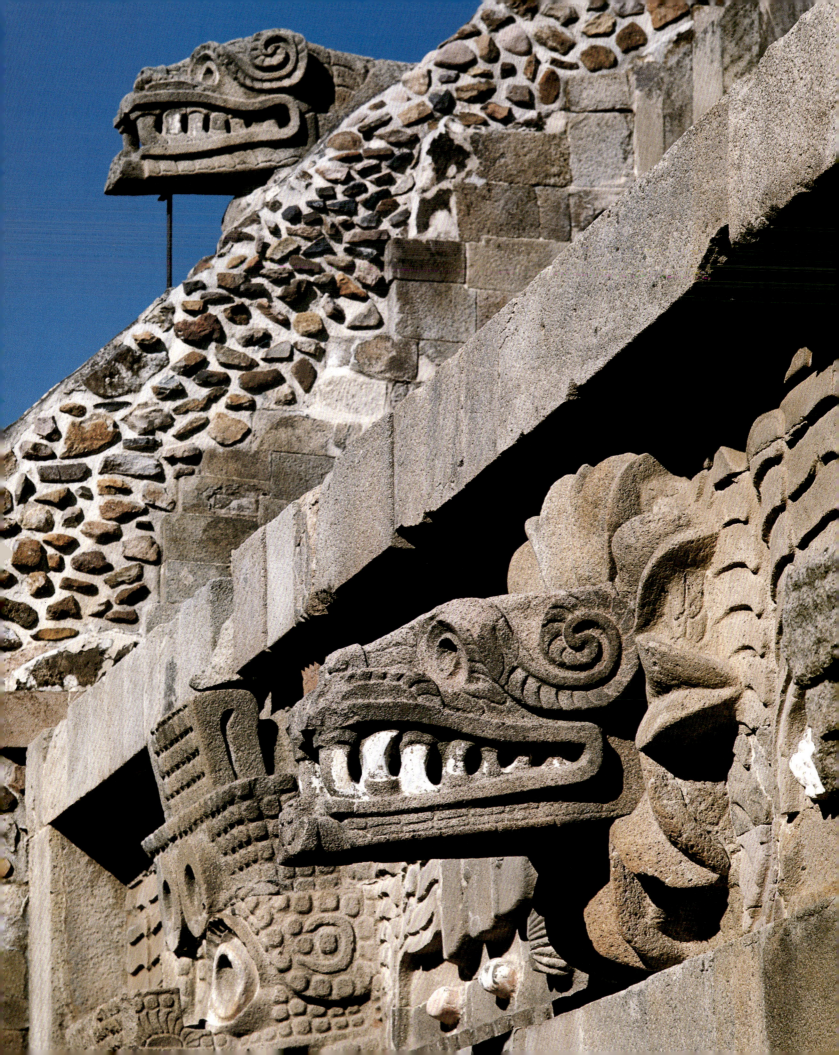

西方权盛之地 —— 玛雅和特奥蒂瓦坎

西蒙·马丁

玛雅文化中更为有趣的一方面便是其与墨西哥中部近邻的关系，尤其是与特奥蒂瓦坎的关系。这座占地面积广阔的大都市的遗址位于现今墨西哥城东北方50千米处，是中美洲影响力无与伦比的文明核心，其独特的艺术和建筑文化影响了该地区所有主要文化，从墨西哥尤卡坦半岛北部到洪都拉斯边境地区和危地马拉的太平洋海岸线的玛雅地区（图153、图154）。

尽管特奥蒂瓦坎文物和建筑风格的传播显而易见，但其含义却并非如此：它们如何通过政治、文化和经济得以展现，哪些地区曾隶属于这一文明，又是哪些地区曾对其进行模仿借鉴。我们在玛雅地区看到的特奥蒂瓦坎艺术，在很大程度上是由玛雅人自己创造的。理解其在自己的艺术传统中发挥的特殊作用，是揭开古典时期特奥蒂瓦坎文明更广泛意义的关键。特奥蒂瓦坎这一概念，从政治和文化的角度解读，会存在巨大差异。阅读其艺术作品，你可以勾勒出一个建立在神权基础上，英明且集体的政府，在这样的政府之下，宗教被人们视为指导其进入虚拟天堂的唯一力量。那令人敬畏的宇宙，不仅是城市规划，也是社会秩序的指导原则。特奥蒂瓦坎的文化影响力源于其商业的繁华，军事主义的传播都是后来才发生的事情。

特奥蒂瓦坎 —— 中美洲的罗马城

到公元100年时，特奥蒂瓦坎已发展为一座重要的城市，其疆域延伸至墨西哥盆地北部。而到公元500年时，其发展达到鼎盛，有着12.5万到20万的人口。这座城市的规划是严格的网格状，甚至曾蜿蜒穿过的圣胡安河也被引流为有着直角转弯的运河（图155）。它主要的南北轴线以2.5千米死亡大道的形式展开，这一形式十分壮观，与众多寺庙和宫殿建筑群相接。这条路连接了特奥蒂瓦坎的两个地标，即巨大的太阳和月亮金字塔——人造山脉打破了街道网格的二维性，与天空相连，形成三维效果。在死亡大道的南端有两面巨大的围墙：一个可能曾是中央市场；另一个则称为达德拉，意为"城堡"，其中包括被认为是该市政府核心的住宅区。达德拉中心是魁札尔科亚特尔神庙，又称为"羽蛇神神庙"，这是一座雕刻着蛇神的金字塔。市中心建筑被约2000个住宅区包围，占地面积约22平方千米。这些单层住宅由粗糙的石头或土砖建造而成，外涂石膏，狭窄的小巷将其隔离开来，室内有着可作厨房、卧室、储藏室的连通房和庭院，还建有公共圣坛和家庭圣坛，其中一座挖掘的建筑中有着176个房间。

图153 魁札尔科亚特尔羽蛇神神庙
墨西哥、特奥蒂瓦坎；公元250年。
羽蛇神神庙从广阔的城堡建筑群中心冉冉升起，对特奥蒂瓦坎的统治者来说，其意义一定非比寻常。逐渐走近，人们会发现，艺术雕塑的外观，最初由鲜艳的红色、白色和绿色绘制而成，描绘了有两个蛇神的水世界：一个是魁札尔科亚特尔，即著名的"羽蛇神"；另一个以其背面头饰的形式出现，这也是"火蛇"一如既往示人的方式，即"绿松石蛇"代表火热的战神。

图154 在探索死亡大道之前，走进特奥蒂瓦坎
特奥蒂瓦坎庞大的规模给游客留下了深刻的印象，然而，正如任何废墟遗址，我们所看到的只是框架，即城市的空壳。令人兴奋的地方在于对城市的设想和描绘，想象在其辉煌的日子里时，居民和其生活使城市熙熙攘攘，房屋的每面墙都精心装饰，且多数都装饰有大幅壁画。阿兹特克人崇拜这座城市的废墟，尽管这座城市在他们的时代不过是一片废墟。也正是阿兹特克人将这座城市命名为特奥蒂瓦坎——"人们幻化为神的地方"。他们还为城中最卓绝的建筑命名：太阳金字塔、月亮金字塔以及死亡大道。

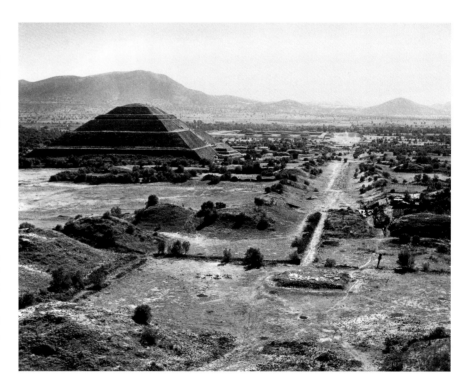

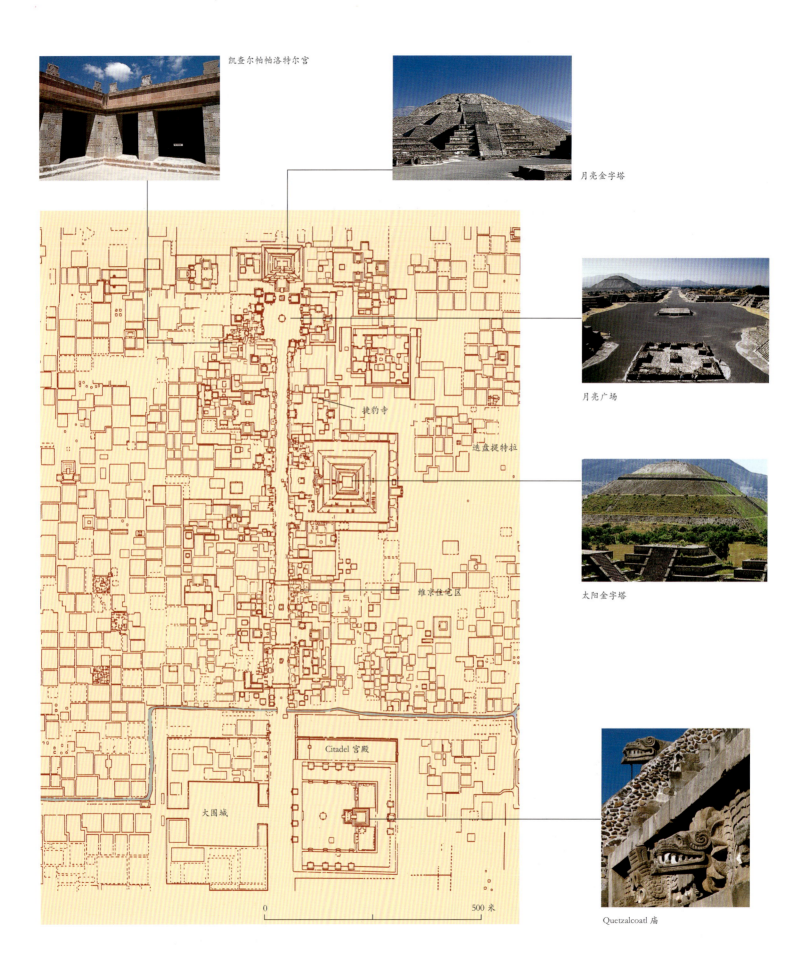

凯查尔帕帕洛特尔宫

月亮金字塔

月亮广场

迷盘提特拉

太阳金字塔

Quetzalcoatl 庙

捷豹寺

维京住宅区

Citadel 宫殿

大围城

0　　　　　500 米

图 155 特奥蒂瓦坎中心地图

特奥蒂瓦坎棋盘式的布局在这个 7 平方千米的市中心地图上极易辨认。主轴由 2.5 千米由北向南的死亡大道构成，所有大型建筑都以其独特方式面向主轴，从南部的 Citadel 和 Great Enclosure 到分别位于南北两端的太阳金字塔和月亮金字塔。圣胡安河早在西班牙时代之前就已被成功引流，自东向西，贯穿全城，迄今为止。人们所挖掘之地也不过是冰山一角。

图 156 Talud-Tablero 立面

失落世界，危地马拉，蒂卡尔，失落世界金字塔（5C-54）；古典早期，公元 250—500 年。风格独特的外墙是特奥蒂瓦坎建筑的特色，这一点在诸多与其有商业往来或直接受其影响的城中皆可见到，包括尤卡坦北部的奥希金托克以及危地马拉高地的尤卡坦半岛和卡米纳尔胡尤。在蒂卡尔古典早期失落世界组的主金字塔中，倾斜的堤坝墙（西班牙语为 talud）和盒状突出壁架水平交替明显。早在公元前 378 年之前，Talud-Tablero 立面便出现于蒂卡尔，这一点显示，在军事首领统治之前，这两座城市就已经有往来。

礼仪式建筑以称为 Talud-Tablero 的外观风格为主（图 156），这一风格虽并非本土发明（好像是在其附近的普埃布拉地区发展起来的），但这却成为特奥蒂瓦坎独特的影响之一（第 95 页），这些建筑有着交错的倾斜堤岸（talud）、盒状突出双壁架（tablero），由黏土土坯核心上的石块建造，用石膏制成，点缀以丰富的图形，比如神话中的野兽、海洋和花卉图像，以红色和绿色为主调。这种将富有活力的壁画传统应用于真正壁画技术的做法，在城市中随处可见，住宅区尤为明显。特奥蒂瓦坎的艺术介于抽象和棱角之间，这一特征通常源于南美洲而非中美洲，而中美洲的传统构成了十分突出的一部分。这种审美，在某种程度上是通过华丽的点缀和错综复杂的细节来减少冲击：神灵和贵族的肖像几乎被其服饰所掩盖（图 157），其中斗篷、围巾、流苏和羽毛、毛皮、珠子竞相夺目。最主要的是头饰，羽毛常基于猫头鹰、美洲狮、土狼或蛇头存在，佩戴者的脸从这些生物的下颚处出现。在许多情况下，被阿兹特克人称为特拉洛克的风暴之神圆形"护目镜似的眼镜"和闪电般的装备，拿着盾牌、飞镖和后来被称为长矛投掷的木制长枪，有时会挥舞着燧石刀片，上面还插着心脏。其他情况下，掠食性动物，尤其是猫头鹰，或者——虽然在我们看来或许有些怪异——蝴蝶和飞蛾，都象征着战士短暂的生命，或其转世的灵魂。各种人物经常都是在唱歌或吟唱，华丽的"语音卷轴"从唇边倾泻而出。

奇怪的是，在这样一个复杂的社会，特奥蒂瓦坎的写作水平却只达到了初级状态，人名和地名都像是在壁画（图 157、图 158）或广场地板上绘制的象形文字，但目前为止，没有迹象表明他们使用了由玛雅人和其他中美洲文化创造的复杂书写形式。因此，我们无法做出任何对这个城市非凡历史真正意义上的理解。事实是我们对特奥蒂瓦坎居民知之甚少：他们的起源、他们说的语言、他们的社会和政治组织以及其他许多方面。因为没有王朝纪念碑，其政府给人的印象更多的是隐形的。即便如此，诸如羽蛇神神庙的权贵墓葬也证明了其社会地位存在巨大差异。

特奥蒂瓦坎之所以产生巨大财富，原因诸多，比如生产工艺品和拥有黑曜石等主要矿物。这些火山玻璃被凿成各种锋利的刀片，其中，开采于附近 Tepeapulco 和帕丘卡的那些绿色的特别的矿物，都得以传播到整个中美洲。除此之外，陶器式的"薄橙"是特奥蒂瓦坎另外一种标志性产品，出口到各地并被人们争相仿制。

但发现的诸多军事迹象也表明，战争对它的成功也起到了重要作用，长期以来，人们猜测其贸易路线都是由武力来保障。在几百年之

101

后的阿兹特克时代，有一类叫作波切特卡斯的商人在长途商务往来中起到了重要作用，而且在特奥蒂瓦坎，人们甚至建立了与之相辅相成的制度。然而，阿兹特克的波切特卡斯只是这一帝国贡品的一个来源，人们可以合理推断，其大部分财富皆来源于敲诈勒索。对特奥蒂瓦坎来说，维持其影响力需要积累巨额收入，不管以何种方式实现，而这笔收入对于大多数在周边地区从事农业生产的人来说，都是不可企及的。

作为一个国际大都会，特奥蒂瓦坎拥有大量的外国居民和玛雅人，以及瓦哈卡人和韦拉克鲁斯人。居住于此，他们保留了许多本土文化，包括建筑技术、埋葬习俗和陶瓷风格（尽管后者常常有着不同于其本土文化的、特奥蒂瓦坎地区的特征）。虽然其中一些外来人口是商人，他们出于商业原因或个人意愿居住于此，其他人也很可能是因为其他特奥蒂瓦坎的相关政策而迁居于此。从全球来看，很多大国会迫使人民的代表——通常也是统治者的后代——居住在自己的首都，在那里他们既是大使，事实上也是人质，被囚禁于此，保证社会的长治久安。

图157 壁画

总而言之，特奥蒂瓦坎是一座无与伦比之城。在古典时期，它作为城市中心，复杂程度和人口数量都居于前列，还是秩序井然的文化和经济超级大国。黄金时代持续了500多年，在7世纪，这座城市经历了毁灭性衰落，其核心公共建筑被焚烧和摧毁，被入侵者或内部革命所摧毁。截至公元750年，它的人口数量已远不如从前。

那时，正如罗马是地中海的中心，特奥蒂瓦坎则是中美洲世界的中心。然而，人们发现，中美洲的帝国主义风格与西方国家不同，而且遗留下来可供考古的遗址很少。由于缺乏确凿的证据，只有少数研究人员会论及"特奥蒂瓦坎帝国"。从全盛时期的罗马帝国，以及整个欧洲的大量公共工程中可以发现，中美洲人更加注重"霸权式"统治模式，强调与主体精英群体之间联系的宽松管理，而不是对被征服领土的严格统治。

至关重要的是，在本国之外，特别是玛雅地区的特奥蒂瓦坎艺术

图 158 战争猫头鹰壁画片段
特奥蒂瓦坎,特奥蒂瓦坎地区;公元 650—750 年;壁画;高 26 厘米,宽 30.5 厘米;墨西哥城,国家历史研究所。
在特奥蒂瓦坎,战争的主题之一便是一只手持箭头或长矛及圆形盾牌的猫头鹰,有人将其诠释为神灵、徽章、特定的战士种姓,甚至个人名称或头衔。在特奥蒂瓦坎艺术中,代表语言或歌曲的从喙突出的螺旋十分常见。战争猫头鹰也常见于玛雅艺术中,伴随着神L(他既是战争之神,也是交易之神)出现,这也是特奥蒂瓦坎对玛雅地区影响密切相关的两方面。

中,人们尤其关注军国主义和政治秩序。实际来看,玛雅人创造了伟大且影响力深远的当代风格,同时,相关信息还可帮助人们理解玛雅人是如何看待他们自己的。

特奥蒂瓦坎人和玛雅人

特奥蒂瓦坎对玛雅的影响,从其艺术和图像学的考古中可知,近年来,还可以在象形文字铭文中找到其踪迹。对此,不同的人有着不同的观点和方法,但特奥蒂瓦坎对玛雅艺术的影响尤为显著。

重要的是,要注意到这两种风格之间缺少真正意义上的融合。很明显,特奥蒂瓦坎图案总是被视为来自"异邦"和"外星"。玛雅服饰从很多方面都吸收了特奥蒂瓦坎元素。有时,单一的墨西哥图案被用于玛雅服装中。在其他地方,我们则可以看到特奥蒂瓦坎影响了人们从头到脚的着装。

在整个中美洲,头饰始终是符号信息的主要载体,而且通常会希望人们像"阅读"文本一样去阅读它。玛雅国王佩戴的最大、最笨重的头饰,描绘了一条巨大的镀金蛇(图 162)。作为阿兹特克"火蛇"的先驱,这一神灵位于特奥蒂瓦坎"战争崇拜"的中心地带,玛雅人

用十分神秘的名字称呼它,比如"蜡八月"或"18 头蛇"(图 161)。墨西哥军用头盔是由贝壳片制成的圆形头盔,玛雅人称之为 ko'haw,还装饰有黑色猫头鹰羽毛和鹿,有着球形"气球"头饰。可作为面具佩戴或固定在眉毛上,还可当作护目镜使用。有时我们甚至会见到蝴蝶战神风格的长鼻。墨西哥战士由战争蛇装饰盾(与圆形玛雅型作对比)和投矛者构成。

这些服装均与战争记录有关,而且明显是玛雅国王因胜利而采用的特殊人物——代表着特奥蒂瓦坎令人敬畏的军事声誉。第二类头饰则是我们所认为的"冠冕",拥有和展示著名的头饰也是仪式的重要组成部分,这些头饰常有着特奥蒂瓦坎风格。

图 159 特奥蒂瓦坎战争猫头鹰
未知出处;公元 650—750 年;烧制黏土,直径 26.4 厘米;墨西哥城,国家自然科学博物馆。
黑色陶瓷器盖子上是一只特奥蒂瓦坎战争猫头鹰,它展示了一个带有中央盾牌和交叉 atlatl 长矛风格的徽章。在特奥蒂瓦坎,这一形象常出现在壁画、陶瓷器皿和石头雕塑上。

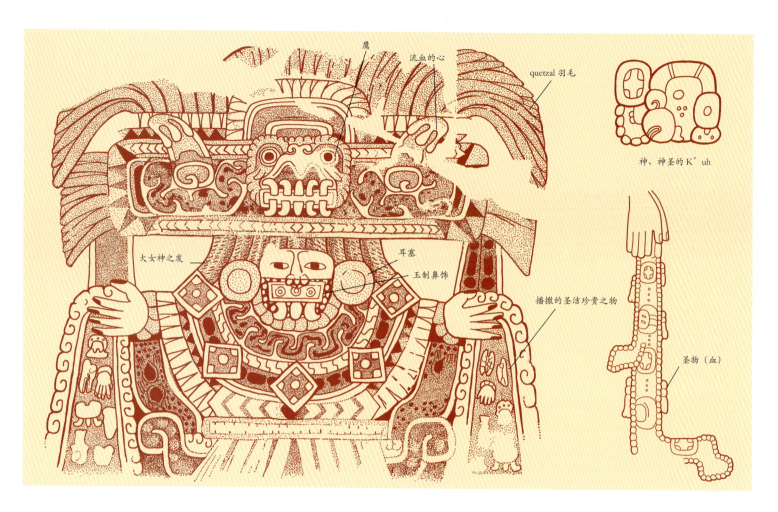

图160 特奥蒂瓦坎"圣物"

左图：柱廊11的壁画部分；墨西哥，特奥蒂瓦坎，Tetitla；右图：亚齐连的石碑3和6细节；墨西哥。

由特奥蒂瓦坎大女神发行的祭品，因其独特标志被赋予神圣或珍贵的意义，如心、贝壳、眼睛、手和花。在播种仪式中，人们可以看到相同的元素，这些元素由代表神灵的王子展示。人们可以借特殊的声乐表达，如歌曲和诗歌。在古典主义时期，玛雅人越来越多地接受和使用特奥蒂瓦坎的理想和图画语言。特奥蒂瓦坎的"神圣面料"也被接收进玛雅象形文字，我们可以再次看到代表玛雅王国的播种仪式的特奥蒂瓦坎图案（右下）。

与特奥蒂瓦坎有着特殊关系的玛雅仪式，就是所谓的"播撒仪式"，统治者将水或颗粒洒在祭坛上，祭坛上有打结的绳索或燃烧的火盆，至于为何这样做，我们尚不清楚。从中拉出物品的袋子悬挂在手柄上，装饰以墨西哥图案。

事实上，特奥蒂瓦坎壁画中也描绘了同样的仪式——"神圣的丰裕之角"被类似护身符的物品所识别：半个贝壳和整个贝壳，心脏，眼睛，花朵和手。播撒之物为何尚不清楚，但血液和熏香似乎是这种"神圣本质"最有可能的隐喻。关于这种物质的古老思想，这两种文化似乎已经达成了一致，玛雅人从词源上知道这是 k'uhlel，即"上帝"，字面意思为"圣洁的面料"。这些术语，在玛雅象形文字中，包含了一些相同的护身符，例如在特奥蒂瓦坎见到的半个贝壳。鉴于这丝丝缕缕的联系，人们似乎有理由认为，这种特殊的散射仪式起源于墨西哥（图159、图160）。

从中我们得知象形文字不仅启迪了墨西哥式艺术，也与之相互影响。大卫·斯图尔特已经破解了一个符号，这个符号常在特奥蒂瓦坎图案中出现，称为 pu 或 puh，在玛雅语中意为"蒲苇"。显然是源于中美洲殖民时期的托兰或"蒲苇之地"。这一传奇般的中心是社会制度与宗教制度的原型，也是一系列政治权力的中心（图164）。

当遇到权力正当化问题时，国王可能承袭王位，或主张君权神授。这些观念是中美洲对于等级制度更为广义上的理解的一部分，不仅人类世界如此，神的世界也是如此。特奥蒂瓦坎作为古典时期引领整个中美洲的托兰，展现出其对玛雅的政治与宗教观念的广泛影响。

亚齐连就充分显示了这一点。门楣25上的是舒克女王，当地的皇后。公元681年，在她的丈夫"盾牌美洲虎"继位当天，她想象出一条半腐烂的墨西哥战蛇，这条蛇从嘴里吐出一个士兵，身着全套特奥蒂瓦坎战服，即文中所述亚齐连主守护神的"燧石和盾牌"，正是国王。这样一来，皇后就成了女神的化身，这位女神手持刻有她名字的"十字火炬"。"十字火炬"是墨西哥式图案，与政治有着特殊联系（图163）。

特奥蒂瓦坎与蒂卡尔

与中美洲其他城市相比，蒂卡尔最有力地证明特奥蒂瓦坎对艺术

和象形文字的广泛影响。20世纪60年代的挖掘表明,在公元4世纪末,墨西哥文化在蒂卡尔突然崛起。在蒂卡尔(第159页),距离特奥蒂瓦坎超过1000千米的纪念碑上,突然出现身着特奥蒂瓦坎服饰的人,一些陵墓和纪念物中还有特奥蒂瓦坎风格的带盖三角花瓶。其中一件著名的雕花容器上,一行墨西哥人,全副武装的战士以及头戴流苏头饰、手端花瓶的君主,正从一个Talud-Tablero式城市向玛雅人居住的城市前进。这一场景可能反映了特奥蒂瓦坎的人口大迁徙。蒂卡尔最近的解密证明了这一猜想(图165)。

这一迁徙与公元378年一个特殊的日子有关。这一天标志着西亚·卡克的到来("诞生于火")。他第一次出现是在八天前,距离蒂

图162 玛雅巨蛇战士波拿蒙派克
墨西哥,石碑上的绘画;公元785年。
为了共享特奥蒂瓦坎神的力量和其作为征服者和统治者的名望,古玛雅王采用了许多特奥蒂瓦坎兵器的元素。这一晚期的玛雅纪念碑展示了波拿蒙派克的国王Yajaw Chan Muwaan(神鹰之王),戴着巨蛇战士头饰,手持相同图案的长矛。

图161 身着特奥蒂瓦坎长袍的玛雅王
绘画作品,画于Codex风格的碗上;出处不详;公元700年。
这一画作的惊人之处在于玛雅王周围环绕着外来符号,象征他作为建立者、征服者和最高君主的地位。他身骑戴着"护目镜"的巨蛇战士,头戴气球头饰,手持曲柄权杖。

图 163 特奥蒂瓦坎的幻影齐连

墨西哥，门楣 25；公元 726 年；石灰岩；高 130.1 厘米，宽 86.3 厘米；伦敦，大英博物馆（Kerr 2888）。

这是亚齐连皇后 K'abal Xook 在一场杀戮后产生的幻觉。她召唤出一只快要腐烂的怪物：蛇和致命的蜈蚣的结合体，戴着特奥蒂瓦坎巨蛇战士的头盔。从它嘴里吐出一名战士，戴有气球头饰和"护目镜"面具，即文中所述亚齐连主守护神的"燧石和盾牌"。这大概象征着国王伊察姆纳·巴兰（盾牌美洲虎二世）是这座城市的守护者。

图164 特奥蒂瓦坎式的玛雅象形字

玛雅铭文上的象形字有明显的特奥蒂瓦坎特征,由此得知,比如,玛雅人认为巨蛇战士是waxaklajuun ubaah chan("十八头蛇"),认为特奥蒂瓦坎是托兰("蒲苇之地"),苇草符号puh("蒲苇")证实了这一点。
另一个标志是"十字火炬",破译为圣地,纪念一个与伟大的特奥蒂瓦坎存在关联的王朝在这里诞生。kalomte'是最高皇室头衔之一,意为伟大的王子,或伟大的国王。再加上ochk',便意为西方的伟大王子,代表来自特奥蒂瓦坎的人,也代表他们起源于特奥蒂瓦坎。

Waxaklajuun Ubaah Chan　　苇草符号

十字火炬　　Ochk' Kalomte'

卡尔正西方78千米的埃尔秘鲁。然而,这一天不仅见证了西亚·卡克的到来,也目睹了蒂卡尔的统治者"美洲虎之爪"的逝世。一场政治权力更迭或征服战役发生在即。正是此时,蒂卡尔被攻占,由墨西哥后裔代为统治。

西亚·卡克的名字就有"西方"的含义,他处于这一新政权的中心。公元379年,他加冕蜷鼻王("绿色"或"第一只鳄鱼")为蒂卡尔的新统治者,随后又加封别的王子为瓦哈克通、贝胡卡尔和里奥阿苏尔的君主(图167)。

蜷鼻王总是身着特奥蒂瓦坎式服饰,而他父亲的名字,"长矛猫头鹰",就是特奥蒂瓦坎常见的"猫头鹰战士"(图168)。其他两种情况下,长矛猫头鹰也常用来称呼玛雅最高统治者,代表着低地上墨西哥人的最高权威(图166)。其他证据表明蒂卡尔与特奥蒂瓦坎之间的联系可追溯到公元378年前。更早的时候,特奥蒂瓦坎附近出产的绿头黑曜石就已大量出现在蒂卡尔,表明二者存在长期的贸易关系,从而将低地产品带到墨西哥中部,包括奇特的羽毛、毛皮和织物。蒂卡尔最初的崛起必然与这一贸易关系有部分关系。我们已得知,到公元250年,大规模Talud-Tablero式纪念建筑群在蒂卡尔拔地而起,表明在公元378年以前,二者很可能已经有外交上的来往。

蜷鼻王的儿子,暴风雨天空一世("在天堂诞生的God K'awiil";在位时间公元411—456年)统治期间,墨西哥将自己视为正统的玛雅文化,因此这些特奥蒂瓦坎的特征文化消失殆尽,直到如今二者之间也会通婚。

特奥蒂瓦坎对玛雅城市卡米纳尔胡尤和科潘的影响

另一座玛雅大都市卡米纳尔胡尤位于南部高地,挖掘发现,在公元4世纪前后,它与特奥蒂瓦坎有着密切联系。尽管卡米纳尔胡尤曾经繁华富饶,到公元100年,它严重衰落,几乎没有复兴之力。卡米

图165 墨西哥人的到来

危地马拉,蒂卡尔;公元400年;烧制黏土;出处不明,绘画,宾夕法尼亚大学,美国。
这一黑陶器上的图案描绘出人们想象中墨西哥人到达玛雅低地时的情形。右边是一座Talud-Tablero式寺庙,可能象征着特奥蒂瓦坎。寺庙旁有一群人,身着墨西哥式服饰。他们上方是配有长矛和箭的战士,后面跟着另外两人,戴着流苏头饰,端着带盖的三足鼎。他们正前往另一个城镇,那里的居民有典型的玛雅特征。

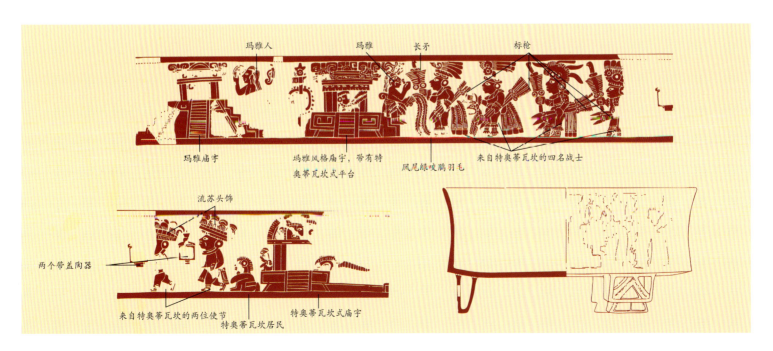

107

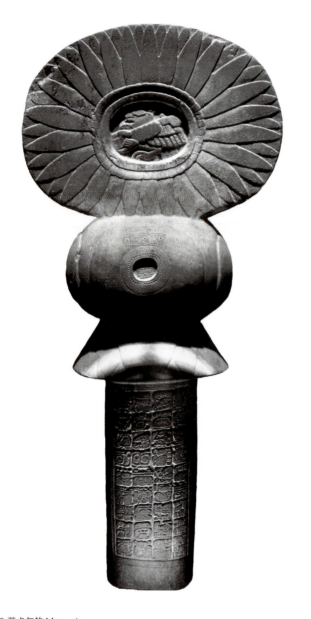

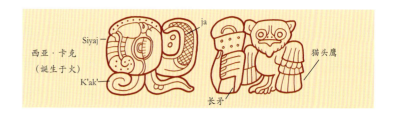

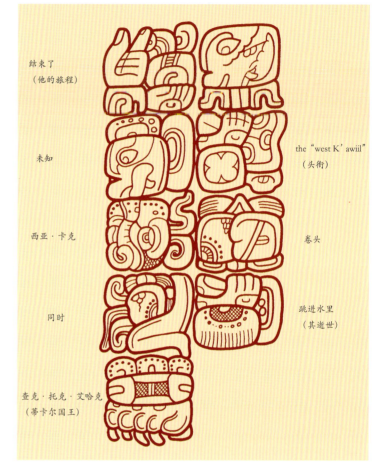

图 166 蒂卡尔的 Marcador
危地马拉，蒂卡尔；公元 416 年；细砂石灰岩；高 100 厘米；危地马拉市，国家考古学及民族学博物馆。
这一杰出的雕塑发现于蒂卡尔一片墨西哥式住宅小区。它的旗帜以羽毛装饰，这种装饰在特奥蒂瓦坎也可见到。公元 416 年柄上所刻文字表明，这一旗帜，如今称为"Marcador"，不仅象征着荣誉，也象征着拥有"长矛猫头鹰"。在奖章的中央，有一只猫头鹰和一支长矛。后文描述了"长矛猫头鹰"提升为 Mountain 的统治者。"长矛猫头鹰"可能是特奥蒂瓦坎的代名词。

图 167 西亚·卡克的到来
危地马拉，蒂卡尔，石碑 31（背后），公元 445 年；石灰岩；高 230 厘米；蒂卡尔，西尔韦纳斯·莫利博物馆。
公元 445 年，暴风雨天空一世（蒂卡尔第十六任国王）下令建造了美轮美奂的石碑 31 来庆祝统治十年。石碑狭窄的侧面和背面记录了这座城市遥远的历史，也记录了西亚·卡克于公元 378 年 1 月 15 日来到这座城市。
国王查克·托克·艾哈克同日逝世——可以推测，西亚·卡克与西方有所关联，他的到来和统治者的逝世之间存在联系。这一史实极其重要，毗邻的"Marcador"和邻近城市瓦哈克通的两块纪念碑上都有所记录。在瓦哈克通，臣服于特奥蒂瓦坎的诸侯推翻了瓦哈克通原来的统治王朝。

纳尔胡尤复兴后，建筑主要是 Talud-Tablero 式风格，陵墓中存放有完好的特奥蒂瓦坎式花瓶，以及各种来自遥远的墨西哥湾沿岸的珍奇供品。很多人认为，有一些特奥蒂瓦坎人看到卡米纳尔胡尤精美的贵族陵墓后，意图控制这座城市，以来获取丰富的资源：翡翠和其他矿物，包括他们梦寐以求的埃尔·查亚的黑曜石，以及不易保存的珍品，比如凤尾绿咬鹃的羽毛和生长在南部太平洋海岸的可可豆。在这座沿海城市找到的特奥蒂瓦坎"香炉"——精美的陶瓷制品，以贴花加以装饰——反映出墨西哥文化对它的影响。

特奥蒂瓦坎文化与玛雅文化的融合，促进了新王朝的建立和古典思想的传播，其最确凿的证据或许来自科潘。祭坛 Q（图 169）是玛雅历史上最高权力的表现形式。它是一个方形石桌，每边整齐摆放着国王的肖像，肖像下是以象形文字书写的名字。在边与边相

接处，科潘的建立者亚克库毛（绿色格查尔金刚鹦鹉；在位时间公元 426—437 年），正与他的继位者第 16 任国王和纪念碑专员交谈。人们早已发现，亚克库毛正戴着独特的护目镜装饰品（图 170）和特奥蒂瓦坎方盾。

祭坛 Q 顶部的现代文字告诉我们，公元 426 年，亚克库毛继承王位并离开了"十字火炬之屋"。我们如今已经得知，相同的事件也发生在邻近的基里瓜，新的君主等级制度在亚克库毛的支持下建立起来。同军事首领西亚·卡克一样，亚克库毛的名字也与西方有关。十字火炬无疑标志着起源之地和皇室基础。它们是"最初的火种"，点燃了王朝的星星之火。

通过挖掘科潘的陵墓，关于亚克库毛出身的疑问得以解开（图 171）。大多数科潘的早期建筑都受到蒂卡尔的影响，但在庙宇 16 底部，考古学家谢飞和大卫·塞达特发现了科潘唯一的 Talud-Tablero 式建筑。它的内部曾经装饰有色彩缤纷的壁画，正如特奥蒂瓦坎的建筑一样。地底是一位男性的陵墓，陪葬品数量众多。陵墓上至少有七座庙宇，皆承载着建者的记忆，加之陵墓的位置，有力地证明了这具男性遗体就是亚克库毛。通过对他的骨骼进行化学分析，猜测他并非在科潘河谷长大，而是文中所说的外来者。更重要的是，邻近的一个陵墓中保存有一具遗体，陪葬品有长矛，他的颅骨上还戴着两个贝壳制成的"护目镜"。

如同蒂卡尔，科潘随后以特奥蒂瓦坎风格复兴。同样，这也是由一场政治事件导致的，基里瓜的王副发动叛乱，俘获并处死了科潘国王，庙宇 26 便是为此建立，其巨大的象形文字楼梯中，有现存最长的玛雅文本。六位科潘国王的雕像被放置在楼梯上，每一位都穿着特奥蒂瓦坎战服，重述科潘王朝的悠久历史。其最非比寻常之处要属金字塔上层圣殿的铭文。落款日期是公元 751 年，除了特奥蒂瓦坎式象形文字，还能翻译成玛雅文，展现了独一无二的双语文本。

图 169 科潘的亚克库毛和雅始帕萨
洪都拉斯，科潘，祭坛 Q；凝灰岩；公元 776 年；科潘，文化博物馆。
科潘的祭坛 Q 和它展示的 16 位国王是一份重要史料，帮助我们了解王朝更迭的顺序。祭坛 Q 共有四边，每一边都有四位国王的名字，以象形文字书写。公元 776 年，雅始帕萨下令制作这块纪念碑。他的名字在边与边相接之处，与亚克库毛相对。亚克库毛于公元 426 年到达科潘，是皇室的建立者。虽然不知道他来自何处，但是方形盾牌和"护目镜"都与特奥蒂瓦坎有紧密联系。

图 168 蒂卡尔的新国王
危地马拉，蒂卡尔，石碑 31；公元 445 年；石灰岩；高 230 厘米；蒂卡尔，西尔韦纳斯·莫利博物馆。
特奥蒂瓦坎人到达蒂卡尔后，塌鼻王（"绿色"或"第一只鳄鱼"）成为蒂卡尔第一任国王。公元 379 年，西亚·卡克，即上文所述的领导者，主持了塌鼻王的登基典礼。塌鼻王的父亲，"长矛猫头鹰"，据推测是特奥蒂瓦坎的统治者。这一肖像描绘出国王身着全套特奥蒂瓦坎战服，头戴镀金头饰。其脖子上戴着贝壳制成的珠宝，同样也是特奥蒂瓦坎君主的象征。

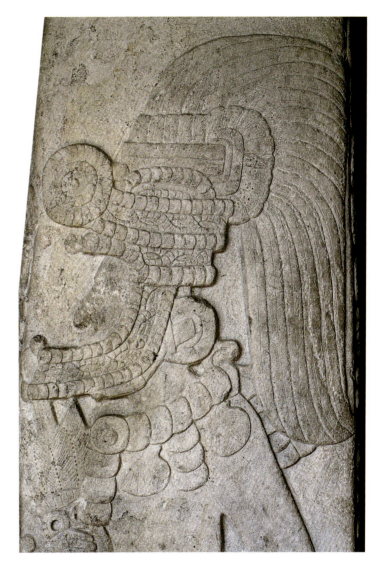

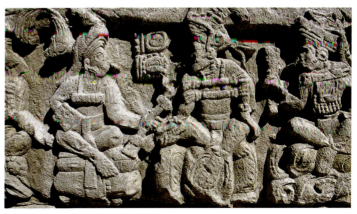

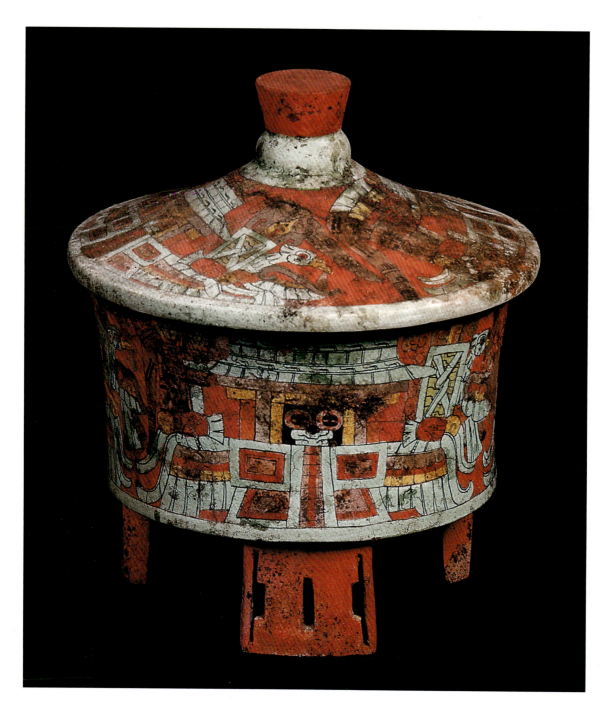

玛雅"帝国主义"的模型

特奥蒂瓦坎对玛雅的影响本质上不仅复杂，还涉及多方面，融合了真正的交流和文化共鸣，因此在玛雅这座伟大的城市消亡之后，也依旧得以延续（图171、图172）。从纯粹的意识形态和宗教层面来说，特奥蒂瓦坎代表了托兰，其声望与权威源远流长。它能够更直接地影响玛雅——曾经对特定地区进行封建统治，可能确实是通过征战达成的——表明这种状态建立在真正的政治权力之上，并通过必要的军事实力来维持。

特奥蒂瓦坎艺术体系渗透到玛雅王朝文化的各个领域，这种程度不仅仅是单纯的挪用，其中有更深层次的意义。显然，古玛雅王将特

图170 The "Dazzler" vessel

洪都拉斯，科潘，卫城；公元450年；烧制黏土，外裹灰泥，绘画；高20.5厘米，直径27厘米；科潘，洪都拉斯人类历史研究院（Kerr 6785）。

这一栩栩如生的绘制三角容器发现于科潘卫城地下深处的陵墓，无论是形式上还是技术上它都完全是特奥蒂瓦坎风格。主要图案有Talud-Tablero式庙宇和一个双臂张开的人，他的"护目镜眼睛"和鼻饰在黑暗的主入口中清晰可见。这可能是科潘的建立者，亚克库毛的画像，作为圣地的化身在此处呈现。

奥蒂瓦坎视作自然的模型，从中获取灵感——这与上文所述形成悖论，因为我们认为特奥蒂瓦坎始终是无王朝统治的。在某些情况下，不管是直接还是间接，特奥蒂瓦坎都影响了玛雅王朝的建立。要解释原因，我们必须从它形式独特的"帝国主义"中找答案。特奥蒂瓦坎并没有

图 171 玛雅艺术中的特奥蒂瓦坎图案
墨西哥，托尼那；公元 700 年；灰泥。
1992 年，在位于恰帕斯州高地的玛雅城市托尼那挖掘出一条壮观的灰泥饰带。其上有许多多虚构的形象，大多数是 wayob，即"精神伴侣"。所有的玛雅王子都有这样一位密友，以一种神奇的动物的形式出现。在交叉处，羽毛和树叶的尖端朝下，这一框架正是特奥蒂瓦坎风格，比如在阿兹台克现存的建筑群的壁画中也有所体现。尽管这两者的意思只有细微类似，但这能解释特奥蒂瓦坎画作中神秘的符号。

图 172 阿兹台克的壁画（部分）
阿兹台克，特奥蒂瓦坎；公元 400 年；灰泥。
在特奥蒂瓦坎中心的所有大规模居民区内，阿兹台克建筑的许多内墙以色彩缤纷的壁画作装饰。相关研究尚处于初级阶段，或许能帮助我们更好地理解玛雅艺术中的实物和景象。玛雅艺术采用了特奥蒂瓦坎的符号和图案。这些图案周围的框架由各种羽毛交织而成，很可能为托尼那的灰泥饰带提供了灵感来源。在中美洲，这样的镶边代表了特定的神话或历史遗址。

将自己的政治体系强加于外人，而是完成自己的目标——运用当地传统和制度保护资源和贸易路线。越来越明确的是，要完全理解古代玛雅，就必须参考巨大的"西方力量"特奥蒂瓦坎的影响是长存的潜文本，是外来的催化剂，推动了一些玛雅最为辉煌的成就的诞生。

成就

象形文字——历史之门

尼古拉·格鲁贝

解读玛雅象形文字是当今的主要学术挑战之一。五十年前，我们甚至无法想象，有一天可以像阅读其他古代书写系统一样阅读玛雅文字。事实上，20世纪中叶普遍存在一种悲观主义，很多学者将玛雅文字视为"无法解决的问题"。许多铭文仍是未解之谜，古典玛雅时期的文本却再次开口说话（图176）。近几十年来，相比于其他学科，解读象形文字为改变对玛雅人的看法做出了更大贡献。

当西班牙征服者首次踏上玛雅土地时，象形文字仍广泛使用。西班牙人深信玛雅书籍和文字会妨碍其征服及基督教使命，他们竭尽全力摧毁本土精神文化的每一丝痕迹。主教迪亚哥·德·兰达称，"我们发现了大批带有这些字母的书籍，上面写满了迷信和恶魔诡计，我们烧毁了这些书，印第安人非常惋惜。"能够读写的玛雅贵族在西班牙修道院接受了再教育，如果使用过去的文字写作，他们会受到严厉的惩罚。这意味着在短时间内，不再有人理解和使用象形文字。虽然玛雅人在西班牙入侵后继续书写记录，但他们使用的是罗马字母，只有在南部的遥远丛林和半岛中心才有人使用象形文字，这一直持续到1697年。圣方济各会的Fray Andrés de Avendaño y Loyola于1696年来到这些伊萨语系玛雅地区，准备在当地进行传教工作，他惊讶地发现首都佩滕的玛雅文字和书籍具有重要意义。但这些早期文件并不适用于全面地破译书写系统。例如，中央部分两侧的长象形文字是不完整的，左右边缘的两个单独的列已完全从上下文中删除，作为装饰细节。

重现书写

只有四张玛雅树皮手稿在低地潮湿的气候中免于西班牙神职人员的焚烧或自然腐烂。其中三张得以幸存，可能是因为它们在玛雅人和西班牙人之间的第一次接触时，被送给哈布斯堡王朝作为异国礼物，

图174 沃尔塔的浮雕《圣殿帕伦克十字架》
古怪的沃尔塔伯爵是19世纪早期参观帕伦克遗址并制造雕塑的众多旅行者之一。

图173 石柱31背面铭文的细节
危地马拉，蒂卡尔；公元445年；石灰石；蒂卡尔，西尔韦纳斯·莫利博物馆。
石柱31于1453年由暴风雨天空二世在蒂卡尔建立，有超过200年的玛雅历史。整个石碑保存完好，因为它在原始地点被移动并在公元6世纪的某个时候埋入寺庙33中。这里提取的铭文位于石碑的背面，是早期古典主义铭文的很好范例。

帕伦克寺庙19的一条长凳上的数字和象形文字
墨西哥，恰帕斯州，帕伦克。
这个被认为是近年来最壮观的发现之一，清晰地展现了古典玛雅的神话创作。

图175 铭文神殿的南立面

墨西哥，坎佩切，Xcalumkin；照片摄于1887年，由梅勒尔·提奥伯拍摄。
梅勒尔·提奥伯（1842—1917）发现了很多玛雅遗址，他跟随马克西米利安皇帝来到墨西哥并发现了他对考古的热情。他在艰苦的旅程中穿越了低地丛林，用笨重的相机拍摄了建筑物和雕塑。Xcalumkin是北部低地的少数地方之一，那里有大量保存完好的铭文。

图176 提取自寺庙4门楣3上的象形文字

危地马拉，蒂卡尔；来自人心果树或番荔枝的木材；高1.69米，宽1.90米；巴塞尔，Welt文化博物馆。
蒂卡尔寺的木门楣是我们关于南部低地历史事件最重要的文件。门楣3最初位于寺庙4的一扇门上，是所有玛雅神庙中最高的门楣。上面的铭文分为两部分，其中一部分如图所示，讲述了雅克金王在公元743年对秘鲁的埃尔恩坎托市进行的一次成功的军事行动，该城市与卡拉克穆尔结盟。文本的第二部分如图所示，讲述了血祭和庆祝胜利的舞蹈，并以统治者父母的名字作结。

很快它们被束之高阁，作为珍宝被遗忘。其中一张去了维也纳，然后到达德累斯顿，激起了亚历山大·冯·洪堡的兴趣。他在著名的《游览科迪勒拉斯》中抄写了五页德累斯顿法典，为重新发现玛雅文字奠定了基础（图395）。

洪堡的报告发表三个世纪之后，两位研究人员约翰·劳埃德·斯蒂芬斯（1805—1852）和弗雷德里克·卡瑟伍德（1799—1854）的书籍引起了人们对在丛林中消失的神秘遗迹的巨大兴趣。他们画下了精美细致的石碑（图184）、门楣、祭坛、墙壁和楼梯上的象形文字（图173、图174、图176），表明这些石头见证了一个重要的文化。但许多同时代学者无法想象，该地区贫穷的、不会读写的印第安人，竟是如此伟大文明的后裔。因此，他们寻找替代理论来解释中美洲书面文化的存在。据认为，美洲大陆的前西班牙文字只能是通过与旧世界接触而产生外部刺激的结果。斯蒂芬斯和卡瑟伍德不同意这些理论。他们第一个通过术语"玛雅"来指代古代居民，并认为当地印第安人是这些古代居民的继承者。

斯蒂芬斯和卡瑟伍德精心绘制的象形文字图例没有系统地解读它们的起源（图184）。但他们很快意识到，科潘、基里瓜和帕伦克等遗址的文字，与保存下来的树皮纸上的文字相同。

破解日历

很长一段时间，德累斯顿法典吸引了研究人员的兴趣（图213）。它是玛雅研究开始时最长且最易获得的书面文件。利用该文本的日期和天文表，萨克森的皇家宫廷图书管理员恩斯特·福斯特曼（1822—1906）破译了19世纪最后20年的玛雅数字系统和历法（图177）。福斯特曼发现数字系统是基于单位20，是二十进制系统，并确定玛雅人使用"长计数"，所有的日子都是从公元前4000年的日历零点开始计算的。他还确定玛雅人已经理解零的数值和原则。

到目前为止，我们已经确定石头纪念碑上的象形文字与手写文件中的象形文字相同，并且两个文本都要用双列阅读。从左上方的象形文字开始阅读，然后是左边的象形文字，然后是左下方的象形文字，一直往下读，然后到右边一列，一直读到文本的底部。然后继续阅读刚读过的双栏。

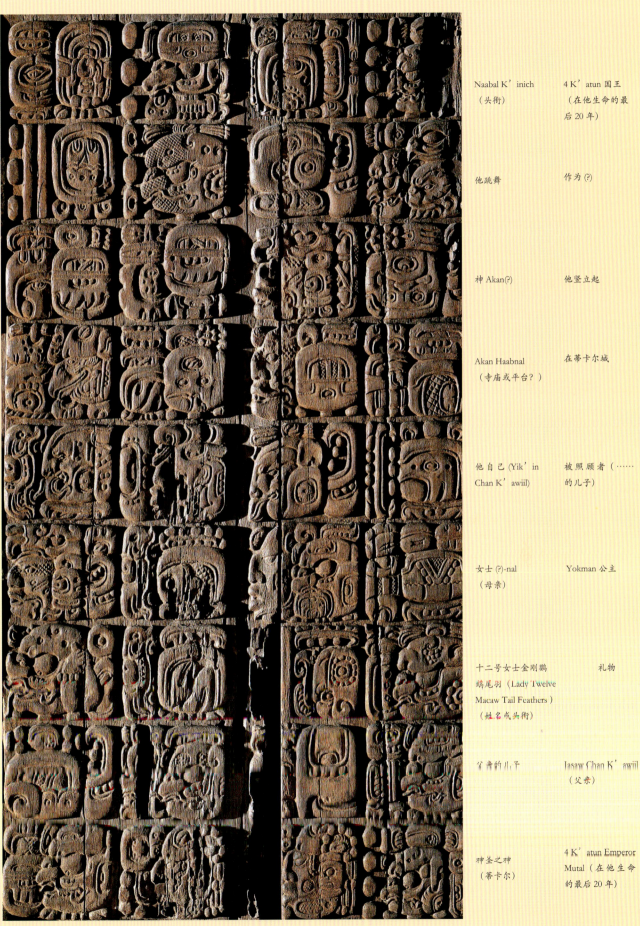

然后他到达了蒂卡尔	三年后		Naabal K'inich（头衔）	4 K'atun 国王（在他生命的最后 20 年）
Ak'bal（公元 745 年 7 月 13 日）	1 Ch'en		他跳舞	作为(?)
(?)和蛇?	Tzab Chan,		神 Akan(?)	他竖立起
的统治者	其第一次血祭(?)		Akan Haabnal（寺庙或平台？）	在蒂卡尔城
他意味着	战神		他自己 (Yik'in Chan K'awiil)	被照顾者（……的儿子）
神 Akan (?)	这是……神		女士(?)-nal（母亲）	Yokman 公主
皇帝的	第一次		十二号女士金刚鹦鹉尾羽（Lady Twelve Macaw Tail Feathers）（姓名或头衔）	礼物
他穿着(?)	(?)-节		皇帝的儿子	Jasaw Chan K'awiil（父亲）
Yik'in Chan K'awiil（国王）	神圣之神 Mutal（蒂卡尔）		神圣之神（蒂卡尔）	4 K'atun Emperor Mutal（在他生命的最后 20 年）

图 177 恩斯特·弗斯特曼（1822—1906）
语言学家，是玛雅研究的先驱者之一；作为德累斯顿萨克森皇家图书馆的图书管理员，他保管着最好的玛雅文字。他破译了整个日历系统和德累斯顿法典的天文小组。

图 178 塔提亚娜·普罗斯古利亚可夫（1909—1985）
美国建筑师兼艺术家塔提亚娜·普罗斯古利亚可夫出生于西伯利亚的托木斯克。她关于彼德拉斯内格拉斯铭文的历史性质的文章带来了玛雅研究的范式变化。她发现了许多涉及统治者生活的词语，如出生、死亡、登基和被俘。

图 179 海因里希·柏林（1915—1987）
德国－墨西哥考古学家和艺术史学家海因里希·柏林提供的证据表明，低地象形文字包含他称之为"象征字形"的区域，这是对铭文理解的第一次突破。

　　起初，破译石碑铭文几乎没有进展，因为到 19 世纪末，只有少数文本是已知的。为进一步破译，英国研究员莫兹利·P·阿尔弗雷德（1850—1931）和德国－奥地利建筑师梅勒尔·提奥伯（1842—1917）作为马克西米利安皇帝的随从抵达墨西哥，骑着骡子穿过墨西哥南部和中美洲北部的丛林。他们搜查玛雅遗址的铭文，用笨重的玻璃板照相机拍摄（图 175）。这两位先驱者发现了许多新的遗址，包括重要的遗址，如亚克锡兰、彼德拉斯内格拉斯、塞巴尔、祭坛、纳兰永和亚希哈。这些照片质量很好，引发了大量关于这些神秘符号含义的探究。然而，只有铭文的历法部分得以成功破译，它们占据了所有具有纪念意义文本的大部分内容。美国报纸出版商约瑟夫·古德曼将玛雅历法的"零日期"转换为我们自己的日历。这种转换主要是基于将殖民地时代的玛雅日期与已知儒略日的事件进行比较。

　　尽管一些研究者仍对古德曼相关性持有疑虑，但今天这种推算方法仍在使用。尽管略有改动，本书中的日期也是基于这种方法。它现在得到各种天文计算的支持，例如玛雅人注意到的日食，以及放射性碳分析等科学测年方法。

　　尽管我们尽了最大努力破译了关于石柱、祭坛和门楣的铭文，但玛雅文字仍然很神秘。由于可"阅读"的所有内容都包括日历日期和天文计算，所以在 20 世纪上半叶，尚未破解的文本涉及日历科学和天体周期的计算。我们通常认为玛雅文化是一个热爱和平的农民社会，由观察天空和思考时间现象的牧师统治，破译的结果巧妙地烘托了这种普遍印象。由于当时没有战争或权力饥渴的国王，人们认为这些铭文不包含任何历史信息。有影响力的研究人员，如英国的埃里克·汤普森将这些铭文视为时间的神秘赞美诗；他和他的同时代人把代表战争的图像解释为神灵之间的对抗。

揭秘历史

　　1960 年，俄裔美国艺术史学家塔提亚娜·普罗斯古利亚可夫（1909—1985，图 178）发表了她的观察结果，即重新发现了彼德拉斯内格拉斯的某些石柱的形状（图 181）。她发现了表示"出生"的象形文字，以及另一个表示"加入"的象形文字（图 182）；她将一系列日期中的最后一个象形文字确定为"死亡"。在随后的象形文字中，她认出了历史人物的名字。通过这些发现，她证明这些铭文描述了王

图180 尤里·科诺罗佐夫（1922—1999）

作为一名多才多艺的俄罗斯人类学家和语言学家，来自哈尔科夫的尤里·科诺罗佐夫首次解开了玛雅文字的神秘面纱。他第一个证明了玛雅象形文字包含音节符号，并解释出了正确的语言。

图181 登基大典

危地马拉；彼德拉斯内格拉斯，石碑14，O-13神殿外面；公元758年；石灰石；哈佛大学皮博迪博物馆。

石碑14是塔提亚娜·普罗斯古利亚可夫在彼德拉斯内格拉斯的几个不同纪念碑上发现的登基大典的一个很好的例子。在这里，公元758年3月10日是第5任统治者的登基日，他坐在天空符号下一个凸起的宝座上，上面有巨大天空鸟的伸展翅膀。他的妻子正站在他面前，拿着一把装饰着羽毛的刀子进行自我献祭。

图182 用于"出生"和"加冕"的象形文字

塔提亚娜·普罗斯古利业可夫发现彼德拉斯内格拉斯的所有石碑在醒目中显示的是一个象形文字：一个坐着的人，看起来好像头部绑着"牙痛"绷带。这里此处附带有一个面上有牙痛雕文的符号十，此历史可以追溯到大约20年前。她推断出"浮动的青蛙雕文"意味着"诞生"，而"牙痛雕文"代表"加冕"。今天，我们可以阅读"古典玛雅"中的两个象形文字，这是Ch'olan语言的先驱。

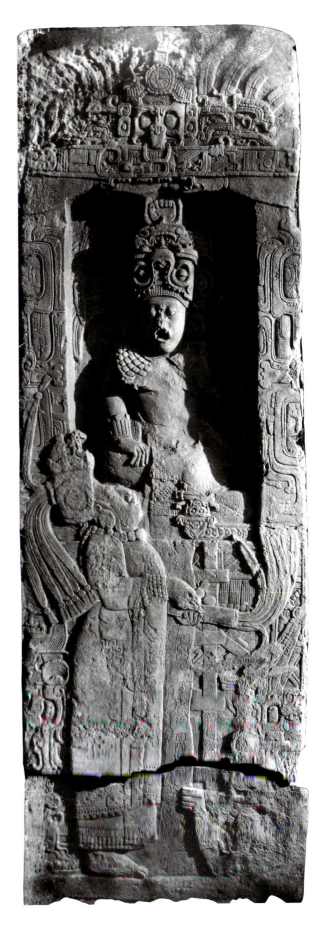

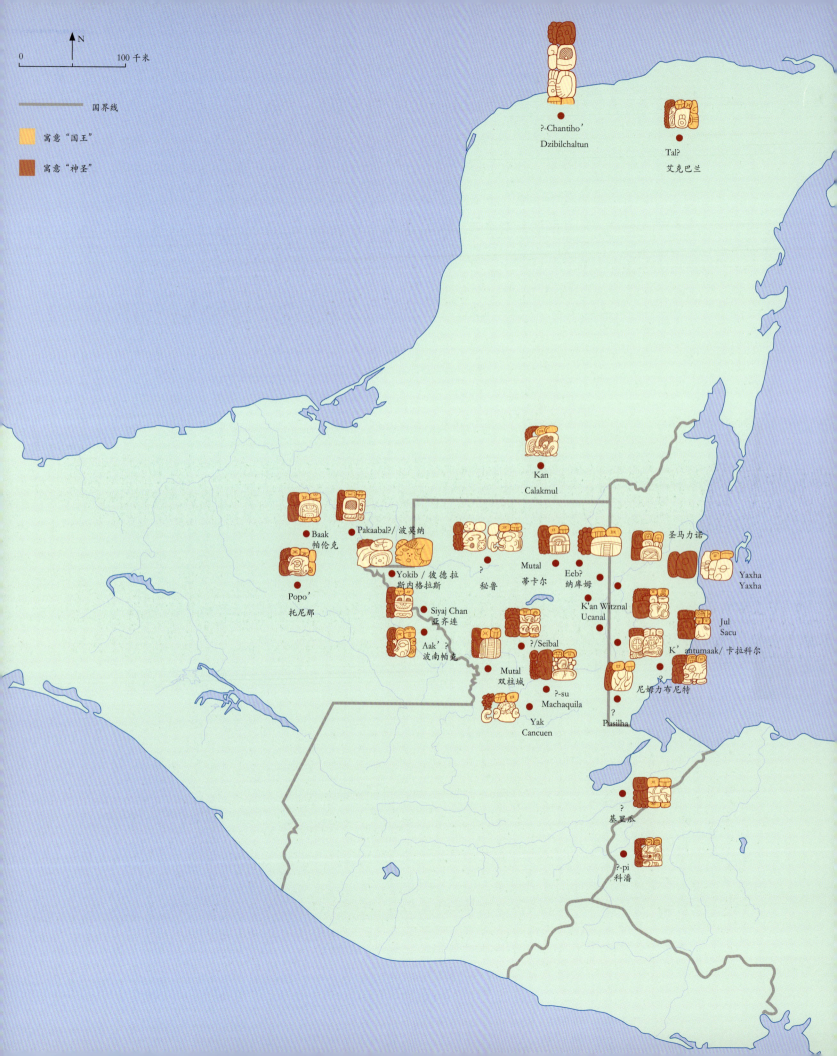

图183 最重要的玛雅城市的徽章字形
海因里希·柏林于1958年发现的徽章字形是统治者用来表明自己是某个城市或领土的"神圣之王"。红色的标志表示"神圣",橙色的标志表示"王"。标志字形的真正核心(此处为黄色)显示了其统治的地点或区域的名称。我们已经破译了名称的地方,可参见该地方现有名称旁的斜体字。

图184 卡瑟伍德画中的科潘石碑 A
约翰·劳埃德·斯蒂芬斯和弗雷德里克·卡瑟伍德于1840年到达了科潘,并对被遗弃的伟大文明纪念碑着迷。即便如此,斯蒂芬斯认为这座城市的石碑一定记录了其王的历史,但他的理论在未来的120年内还没有得到证实。正如我们现在所知,石碑A,在这里由卡瑟伍德绘制,在公元731年由 Waxaklajuun Ubaah K'awiil 竖立,它包括玛雅世界四个最重要城市的四个徽标字形列表:蒂卡尔、卡拉克穆尔、帕伦克,当然还有科潘本身。

公贵族的生活,并可以窥见低地大城市的政治和统治体系。德国-墨西哥考古学家海因里希·柏林(1915—1987)在两年前曾表达过类似的观点(图179)。他发现了具有基本成分的象形文字,这些成分总是相同的,但也包含一个在不同语境下变化的元素。他将这些标志组合称为"标志符号",他认为这些标志指代城市或他们的王室(图183)。

解密字形的关键

尽管这种范式的转变将"史前"社会变成具有书面历史的民族,彻底改变研究,但仍然没有人能真正阅读玛雅文字。毕竟,"阅读"文本意味着,发出声音认读文本。为实现这一目标,人们必须了解其文字结构并能够认读文字,就像玛雅人在古典时代所做的那样。但玛雅文字是否是一种写作形式?其符号是否代表特定的声音?直到几十年前,人们普遍认为这些标志与声音没什么关系,但每个标志代表一个词或一个想法。所以,人们认为没有必要理解玛雅语言,因为每个人,不论国籍,都能够看懂这些标志——就像今天的机场和火车站的标志一样。

然而,俄罗斯考古学家和语言学家尤里·科诺罗佐夫(1922—1999;图180)对此有着不同看法。1945年,他作为一名年轻的红军的炮兵,在战时进入柏林。在帝国图书馆外的街道上,他找到了一些德国人没能及时藏起来的成箱书籍。科诺罗佐夫如饥似渴地扑在了盒子上,发现了迪亚哥·德·兰达关于尤卡坦的报告,以及三本(当时)已知玛雅书籍的复制本。科诺罗佐夫带着这个珍贵的"战利品"回到列宁格勒,在那里完成了学业。他的博士论文是兰达手稿的注释与翻译,为了解西班牙征服前的尤卡坦半岛玛雅人的生活提供了重要的信息来源。兰达手稿提供了玛雅人使用的书写符号的信息。兰达只了解按字母顺序排列的文字,因此他认为玛雅文字也是某种字母,他编排下一个象形文字字母表,并与拉丁字母一一对应(图187)。诺罗佐夫对兰达手稿深深着迷,并致力于系统地研究象形文字。他深谙其他古代书写系统,知道玛雅文字大约有800个书面符号,绝不可能是西方模式中的字母表。玛雅文字也不可能是神秘的概念或文字,因为只有800个符号不足以传达一种完整的语言。然而,这一符号数量与其他并非基于字母表或单词的古代书写系统数量相当。苏美尔人的楔形文字有超过600个符号,而赫梯人的象形文字也有497个符号。这两个类似构造的系统由元音和辅音组合(单词和音节的组合)而成。

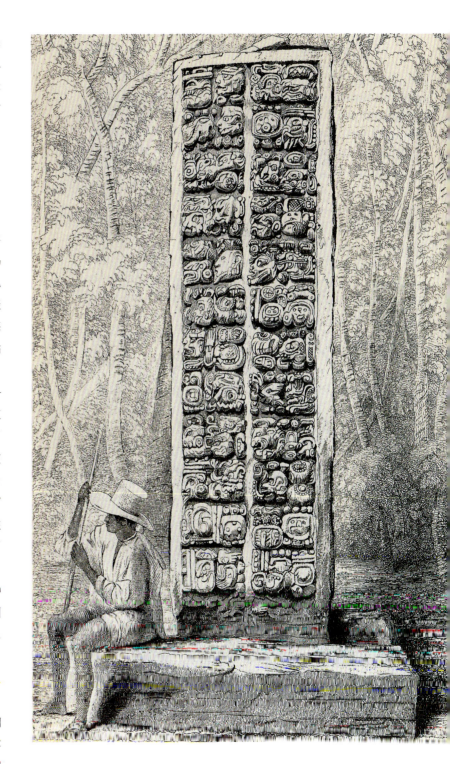

121

对于有声望的玛雅学者，譬如埃里克·汤普森，玛雅文字竟然类似于古代新东方的其他文字，这简直就是无法想象的。

铁幕另一方的主要研究中心，年轻的科诺罗佐夫设法证明玛雅文字中有一个重要的音节组成。他认识到，广泛讨论的兰达字母表是一种误解，实际应是音节或音节列表。他意识到兰达为玛雅文字强加了一个字母模型，例如，将音节符号 be 记录为字母符号 b。

科诺罗佐夫借助德累斯顿法典中的书籍证实他的想法是正确的，其中大多数图片都附有简短的象形文字。德国研究员保罗·谢尔在 20 世纪初已经确定，这些随附文本中的某些象形文字不止一次出现在同一个神灵中，并且还有单独的象形文字用于动物的名字。科诺罗佐夫确定火鸡的象形文字由两个标志组成，第一个标志也出现在兰达字母表中，不同的是，它被赋予 ku 值（图 185）。科诺罗佐夫认为这个标志代表音节 ku。野生火鸡这个词实际是 kutz。科诺罗佐夫推断出第二个音节是缺失的 tz 部分。他发现这个符号是狗的象形文字的第一个组成部分，导致他假设第二个标志代表了音节 lu。前西班牙裔尤卡坦半岛有一种叫作 tzul 的狗。这证明了狗的名字的第一个标志必须是 tzu。最后，科诺罗佐夫在德累斯顿法典中找到了一个日期计算，其中，德累斯顿法典中有一个表示数字 11 的符号，由三部分象形文字组成：第一个是天气符号，下面是他破解的 lu 和 Ku。玛雅语表示 11 的词是 buluk。这为他的解释和他方法的正确性提供了证据。

使用这样的组合，科诺罗佐夫建立了一系列音节符号，并能证明它们总是以相同的方式组成玛雅单词。因为几乎所有玛雅语都具有类似构造，由辅音－元音－辅音组成，所以这个单词可以用两个音节符号写成，而不是在第二个音节符号中读取元音。

科诺罗佐夫的想法合乎逻辑，破解方式令人信服，但他们最初还是遭到了驳斥。除了马克思主义的言论，他不得不完善他的文字理论。他在细节上犯了几个错误，这使得批评者很容易攻击他的假设。直到 20 世纪 60 年代，弗洛伊德·朗斯伯里、大卫·凯利和迈克尔·考伊

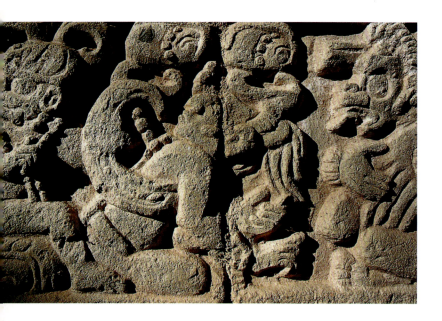

图 185 德累斯顿法典中的音节文字
自 20 世纪初以来，人们就知道两个符号的组合代表火鸡，而另一个符号代表狗。但是，没有人能够将这些符号作为语言阅读。正是尤里·科诺罗佐夫将声音 ku 从兰达字母转移到了土耳其象形文字中的第一个符号。
他在字典中发现 kutz 这个词是一只火鸡，并推断出第二个符号必须是音节。他的怀疑通过使用象形文字中的第二个符号 tzul 来证实。使用这种演绎方法，他能够破译更多的符号。

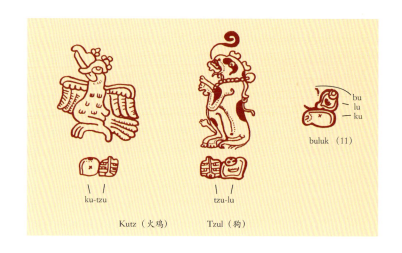

Kutz（火鸡）　　Tzul（狗）　　buluk（11）

等美国研究人员才开始接受他的观点，并在进一步的破译中证明玛雅文字实际上是一个由单词符号和音节符号组成的系统，因此，专家将其称为"单词音节系统"或"混合系统"。

玛雅文字结构

接下来的几年中，几个年轻的象形文字研究员成立了小组，密切合作，将科诺罗佐夫的方法（主要限于书中的彩绘文本）转移到更多古典时期的纪念碑上（图 186）。使用他的方法，现在已经可以阅读约 800 个书写符号，并将其在音节网格中排序（图 189）。玛雅音节符号结构相同，由一个辅音和一个元音组成。辅音和元音的每种可能组合，至少由一个符号来表示。因为 Ch'olan——象形文字的语言有 5 个音和 22 个辅音，所以必须至少有 110 个音节符号。此外，还有纯元音符号。音节符号的数量实际上超过 110 个，因为许多音节都可以由不止一个符号来代表。因此，符号 bi 可以用很多的符号书写。

图 186 来自科潘的象形文字全图
雕刻前面的"哈佛板凳"；古典晚期，公元 600—900 年；凝灰岩书写标志也可以显示为生物。这样的全图文本难以阅读，但被认为是玛雅抄录员的最高成就。这是科潘的第 15 任国王的名字，他从 749 年统治到 764 年："火是上帝的力量"。

玛雅人使用的字母

虽然迪亚哥·德·兰达认为神的形象及其伴随的象形文字是魔鬼的作品,并将它们扔上火堆,熊熊燃烧,但他深知玛雅人的精神文明。下述引文揭示了兰达如何试图描述和理解玛雅书写系统。

这些人还使用某些书写符号或字母在他们的书中记事、记录知识,通过这些绘画和文字,他们得以了解、学习这些知识。我们发现了一大批写着这些字母的书籍,但因为它们都与宗教、鬼神相关,我们烧毁了这些书,印第安人为此深感遗憾。在这里,我不会将他们的字母表全盘列在下面,这样太麻烦,因为它们在吸气音的字母前面使用了一个特殊的符号,然后链接到另一个符号的一部分,如此无限循环下去,如下例所示。Le 意味着驼鹿,和它相关的是捕猎。所以他们可以在他们的符号上写 Le,因为我们已经向他们解释过这是两个字母。他们使用 3 个字母,在吸气音 L 前面插入元音 E,这听起来 L 与它有关,而且它们是正确的,尽管他们使用 E 来增加他们想要的精度。例如:

他们在最后添加连接的部分。 Ha 意味着水,因为 H 在它前面有一个 A,所以它们在开头和结尾用 A 拼写如下。

如果不是为了提供关于这些人书写方式的完整报告,我不会把这两种方式相提并论:ma in kati 意味着"我不想",这样,他们就分开写。

这也遵循他们的字母表(图 187):缺失的字母不存在于他们的语言中,当有必要表达其他事物时,我们创造新词,他们扩大旧有词的含义。他们现在不会书写符号来表达,特别是那些学过我们字母的年轻人。

基本上是五个点,或者有一个人类足迹的标志,在 Ch'olan 中被称为 bi。同一个音节有几个符号可能主要是出于美学。玛雅文字努力实现最大的视觉冲击和光学变化(图 186)。巴洛克时期的印象让观察者毫无防备地感受到这些文字的意图,并且有可能实现了以各种方式写出同一个词(图 188)。

玛雅文字由符号、音节和元音组合而成,可以用 ajaw 来表示"尺子"(ruler)或"国王"(king)。ajaw 有三个不同的符号:一个是戴头带的年轻男性头部,一个是秃鹫王的头部,最后是一个抽象的标志。元音 a 也可以与音节符号 ja 和 wa 组合。然而,最常见的拼写使

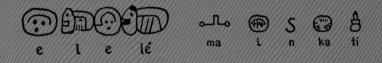

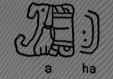

来自:迪亚哥·德·兰达《关于尤卡坦州事件的报道》,墨西哥,1938 年。

图187 兰达字母:研究玛雅文字的罗塞塔石碑。

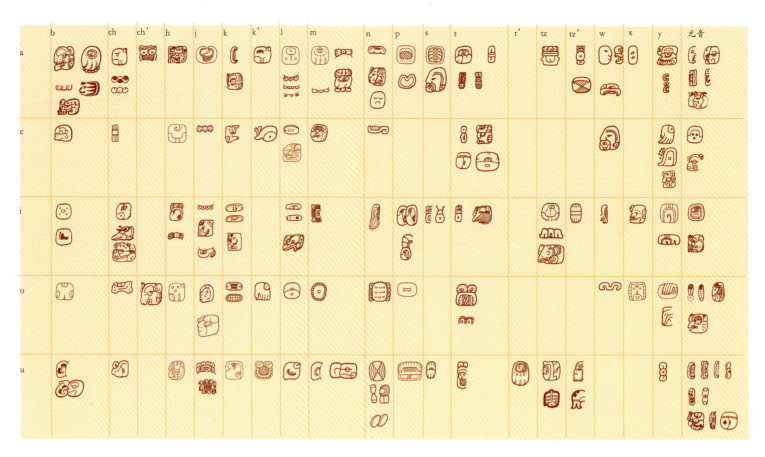

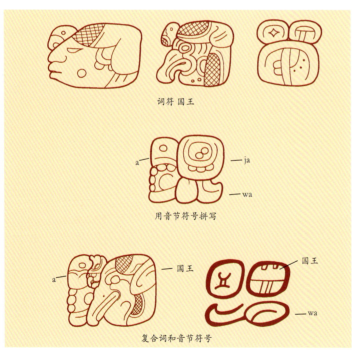

图 188 国王这个词的字谜和音节拼写变化

国王这个词有三种标识："国王"——戴头带的国王的头、秃鹫的头和抽象的标志。这个词也可以用只有音节的标志写成 a-ja-wa。但最常见的是单词和音节符号的组合。在第一个例子中，元音 a 出现在秃鹫的头部变化前面，而在第二个例子中，抽象的"国王"字符符号与音节 wa 一起出现，这是为了强调单词以辅音 w 结尾。

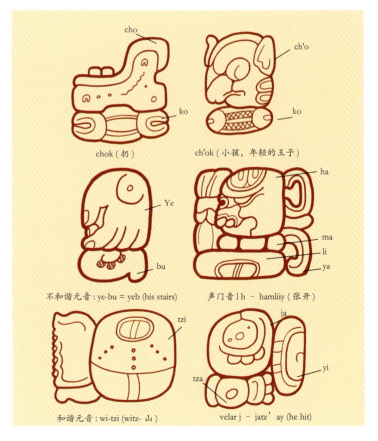

图189 音节表

音节表是所有已知象形文字符号的集合，代表元音与辅音配对，以及一些纯元音。例如，左上角的格子包含可用于音节 ba 的所有音节图。下一个格子表示音节 be。空格子意味着相应的符号尚未被破译。很明显，每一个音节对应着多个符号，这给了抄写员更多的选择自由。

图190 抄写员在工作

来源不明；古典晚期；公元 600—900 年；烧黏土；私人收藏。

这个碗的法典风格绘画是工作中的抄写员。他左手拿着一本打开的法典，右边是一个精细的刷子。抄写员把刷子等书写用具放在头盔里。抄写员承担着很大的社会记录任务，他们中许多人是在皇家宫廷中生活和工作的贵族。

图191 玛雅文字的精确度

玛雅文字可以精确地再现玛雅语中的每一种声音。因此，他们能够区分简单和声门的辅音：chok 意为"抛出"，而 ch'ok 意味着"孩子"，"年轻的王子"，也有可能展示出不同长度的元音：yeeb（他的楼梯）有一个长元音，因此用词末音节 bu，而不是 be。相比之下，witz（山）中的元音是短元音。第二个音节图中的元音不发音，因此必须与第一个相对应，形成 wi-tzi 这个词。抄写员还区分哑音 h，如 hamliiy（它被打开）和听起来类似于苏格兰语中的 ch 的硬音 j，如 jatzay（他击中了）。

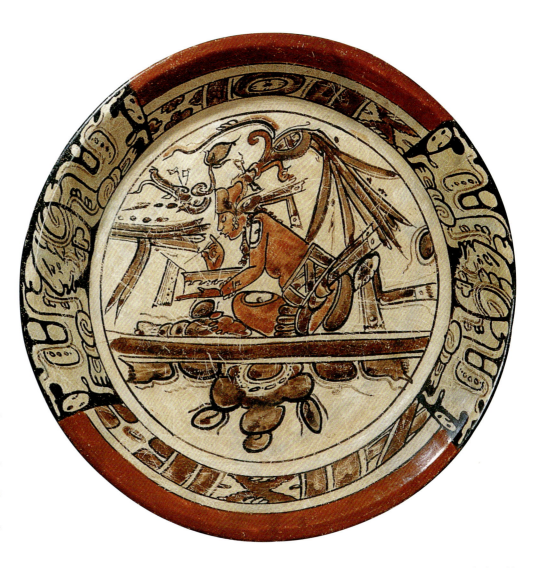

用两种类型的符号。例如，元音 a 被放置在秃鹫的头部前面，这本身就意味着 ajaw。以这种方式使用，a 作为一种辅助，强调从 a 开始阅读秃鹫的头部。在专家中，这种音节符号与单词符号的组合被称为"语音补语"（图189）。

某些符号有多种含义，因此，研究玛雅象形文字变得更加困难。"女人的头"可能意味着 ixik（女人）和 na（母亲），而另一个标志，根据背景意味着音节 ku，或根据语境意味着单词符号 tuun（石头）。经验丰富的抄写员试图通过正常方式依次抄录符号，也通过改换符号的顺序，来使文本看起来更加复杂。此外，许多符号都有完整形式和简略形式。对于富有创造性的抄写员，如果真的想把一件作品抄录成一件艺术品，那么他就会把这些符号描绘成头像甚至整个人物（图186）。文字的审美品性至关重要，因为这强调了其神圣性。与大多数书写系统不同，玛雅文字不是出于记录经济交易的需要，而是从一开始就是诉诸神灵的媒介，或者使国王统治合法化的工具。使用象形文字的抄录员具有很高的社会地位（图190）。他们通常在皇室内生活和工作。看来，对于玛雅人来说，与中美洲的其他民族一样，对写作的被动理解——阅读是贵族教育的一部分。目前尚不清楚是否普通人也使用这种文字，但不太可能，因为没有发现简单民间生活的书面文件。尽管如此，每个人都能够在石刻中识别出当前的统治者的名字。许多象形文字组成的图形必然有助于识别单个符号。

破解玛雅文献

在玛雅文字大约 800 个符号中，到目前为止，我们已经破译了大约 300 个。我们大致理解了相同数字的含义。尽管在破解方面取得了重大进展，但许多问题仍未得到解答，例如玛雅人是否以及如何在他们的文字中识别出不同长度的元音。然而，可以说对这种基于象形文字的语言学研究更为重要。象形文字显然是在早期古典主义中创造出来的，他们讲的是 Ch'olan 语，这是玛雅语中密切相关的一种语言（图192）。尽管其他玛雅成语也采用了这一语言，特别是尤卡坦半岛北部的尤卡特玛雅人，Ch'olan 仍然是铭文的主要语言。Ch'olan 是玛雅贵族外交的通用语言，并作为一种文学语言享有相当的声望。实际上，象形文字系统确实提供了广泛的风格可能性，并反映了语言中的每一个细微差别（图191）。尽管如此，现存的正式

图192 玛雅语言之间的关系

这种玛雅语言划分的代表，从原始玛雅语到今天仍然主要使用的31种语言，是基于美国语言学家莱尔坎贝尔和泰伦斯考夫曼的重建。象形文字是由Greater Ch'olan家族的发言人开发的，在转移到泽套语时代之前就已经脱离了。尤卡坦语分支的语言后来采用了这种文字。阴影表示何时使用哪种语言进行书写。

图193 献祭铭文

墨西哥，尤卡坦半岛，艾克巴兰；西部栏杆的台阶到雅典卫城；古典晚期，公元830年；石灰石。

1998—2000年期间，在尤卡坦半岛北部艾克巴兰的发掘过程中，出土了许多保存完好的铭文。这里显示的铭文是从左到右读取的。文字是献祭铭文，在尤卡坦半岛常见的格式："Uh上的雕塑完成了（？），这是统治者Kit Kan Leek Tok，艾克巴兰的神圣之王的台阶名称。"这样的铭文可能应用在宗教行为，并伴随着奢华的仪式。

演讲稿和不断重复的片段仍然很单调，这些文本大多是官方声明、皇家宣传和冗长的编年史。

虽然公共纪念碑上没有诗意或叙事表达的空间，但这些久远的文学创作痕迹和记录的宏大主题仍然留在彩绘陶瓷器皿上（图195）。它们是为一个较小的私人团体制作的，所以抄录员的限制较少。有些器皿上画着人们在对话，人们的语言是用象形文字表示的。就像在现代漫画书中一样，从嘴上画个泡泡，里面用象形文字写着他说的话（图194）。

不能忘记的是，我们看到的文字只是玛雅文学宝藏中的一小部分。潮湿的热带气候摧毁了几乎所有非耐用的材料——木材和织物上的文字，以及大量由无花果树皮纸制成的书籍，还有抄录员在石头和其他不易磨损的物品上写下的内容（图193）。大多数铭文都写在用石头制成的纪念柱，即石碑上，有的也写在祭坛、浮雕、宝座和门楣上。建筑物也刻有铭文，如在科潘，整个楼梯上装饰着2000

126

多个象形文字,因而闻名。象形文字用灰泥制成,应用在建筑物的内部和外部。建筑物的墙壁上绘有美丽的壁画,并附有解释性文字。文字也被刻在由玉、骨和贝壳制成的物体上,这些通常是对一件特别有价值的物品的主人的简要描述:"这是……的耳环。"玛雅最好的作品可以在上述陶瓷器皿和四本幸存的彩绘书中找到。解读象形文字彻底改变了玛雅研究,最新研究结果吸引了许多人,不仅是专家。越来越多的玛雅人发现,理解他们自己的历史,关键是要理解祖先的著作。危地马拉和墨西哥的玛雅人正在使用象形文字,以重新发现自己历史的一部分,并成为千百年写作文化历史的合法继承人。

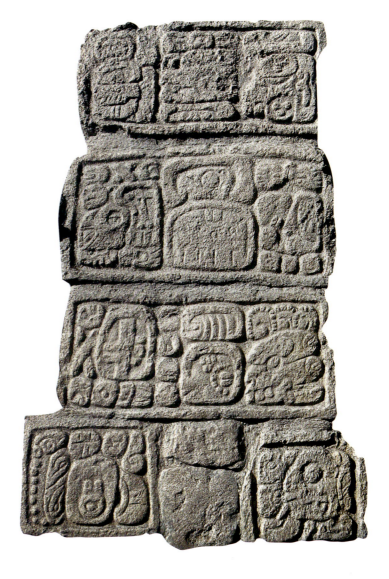

图194 玛雅语言泡
来源不明;古典晚期,公元720—730年;烧黏土;私人收藏。
口语出现在许多玛雅陶瓷上,语言出现在说话人嘴上的线条或气泡内——与我们的漫画书惯例不同。下面的泡泡包含了上帝对图195陶瓷上的太阳神的哀叹。天神L抱怨道,"主啊!兔子带走了我的珠宝(?),我的衣服,我的一切!"这样的文字甚为罕见,在其他单独的叙述铭文中找不到类似的语言形式。

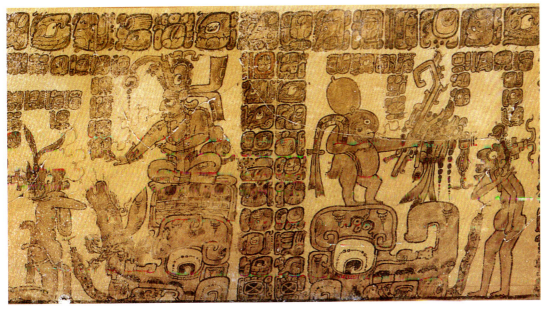

图195 "兔子花瓶"
原产地不明;古典晚期,公元720—730年;烧制黏土;私人收藏。
"兔子花瓶"是古典器皿绘画的杰作之一。它是在纳兰霍周围地区为统治者烟松鼠制作的。它描绘了两个相关的神话场景,其中主要人物是古老的天神L。右边描绘了第一个场景:一只兔子手持上帝的衣服和头饰。在左边的场景中,天神L向坐在装饰华丽的宝座上的太阳神抱怨。兔子在几乎赤裸的天神L身后,具有他的全部特征。

127

树皮纸书

尼古拉·格鲁贝

1561 年 7 月 12 日，尤卡坦主教迪亚哥·德·兰达在玛尼方济各修道院外的广场上建造了一个大型火堆，建立了十字架，为观察者设立了长椅，"虚假神灵"和魔鬼崇拜的对象被扔到火堆烧毁。弥撒后，玛雅贵族的成员被迫放弃他们旧有的信仰，任何抵抗者都会立即受到 200 鞭的惩罚。

兰达烧毁的宝藏包括耶稣会士阿科斯塔·何塞于 1590 年写的书，"在尤卡坦半岛，曾经有过用叶子制成的书籍，学识渊博的印第安人以一种美妙而审慎的方式，记录了他们时代的事件，以及他们对植物、动物和古老习俗的了解。在这个学说的老师看来，所有这些只是作为魔法和巫术的辅助而被烧毁了。后来，不仅印第安人对此深表遗憾，许多善良的西班牙人也想要了解这个国家更多的秘密。"

阿科斯塔在这里所描述的"叶子书"实际上是用无花果树皮制成的纸张书。将这种树的纤维与淀粉混合，然后使用底部开槽的石头打磨机加工成扁平的纸条；在考古遗址上发现了许多这样的物品。树皮纸上涂上一层薄薄的灰泥，然后用细小的刷子和细小的羽毛写下文字（图 196、图 198）。终稿有几米长，折叠起来像六角琴或 Leporello 专辑，这意味着任何数量的页面都可以展开并排放。它们被绑在木头上，有时是美洲虎皮（图 197）并存放在木箱中加以保护。各页的高度通常为 20 到 25 厘米，大约一半宽。这似乎是玛雅书籍的标准格式，因为当这些书籍仍在沿用时，西班牙编年史学家也会对它们进行描述。

许多页面被细红色线分成三个或四个水平部分。一个"章节"通常涵盖几页水平条带。其他页面从左上角到右下角读取。

我们永远不会知道这些珍贵书籍中有多少被烧毁，即使这些前西班牙语书籍没有被烧毁，保存下来的也只不过是研究人员保存下来的四本。这主要是因为热带气候大大缩短了未经过精心储存的纸张的寿命。在西班牙人到来之前，古典时期就解体了。所有书籍大概是因这种方式丢失的。

图 196 石头打磨机

据推测，前西班牙玛雅人的四本著名书籍可以追溯到西班牙入侵之前。其中一个被命名为马德里法典的地方，直到 17 世纪，在最后一个独立的玛雅城镇 Tayasal（图 199）。存储在欧洲图书馆的三段文字显然是在殖民化的早期阶段被带到了欧洲。第四段是在 1971 年墨西哥南部一个异常干燥的洞穴中发现的（图 200）。

《德雷斯顿抄本》共 74 页，它虽不是玛雅书籍中涉猎最广的，但无疑是最富美感的，其内容涉及宗教和仪式、金星运动（其相位的计算方法）、日月食的预测及年末仪式。其中一章是关于月亮女神及其对疾病和出生影响的，另有几章是关于雨神查克及其对天气和收成掌控的。《德雷斯顿抄本》似乎是古典时代文本的后古典副本，包含风

图 198 骨制珠宝针和抄录员的手

危地马拉，佩滕，蒂卡尔，神庙 1，墓穴 116；古典晚期，公元 734 年；骨制，用赤铁矿蚀刻；蒂卡尔，西尔韦纳斯莫利博物馆。
一位名不见经传的艺术家使用精致优雅的线条，绘制了一只拿着画笔的手，像书籍的作者一样。使用切割过的羽毛和刷子。

图 197 象形字 hu'un
"书"有几种不同的拼写：hu'un，表示"书"或"纸"的象形文字。这个象形文字由两本包着美洲虎皮的图书封面和一张写着字的纸组成。

hu'un（书）

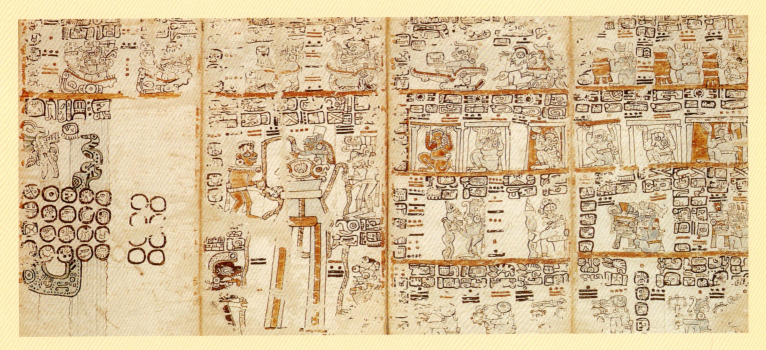

图 199 《马德里抄本》
18 至 21 页，来源不明；1450—1650 年；无花果树皮纸，涂有石膏及颜料；页面高 23 厘米，宽 12 厘米；马德里，美洲博物馆。
虽然《马德里抄本》的抄写者犯了许多拼写错误，但该抄本仍是反映后古典晚期书写文化的重要文件。

图 200 《古罗里埃抄本》
共 6 页，来源不明；后古典时期，1100—1350 年；无花果树皮纸，涂有石膏及颜料；页面高 19 厘米，总长 125 厘米；墨西哥城，国家历史博物馆，考古部分（克尔 4822）。
一位墨西哥艺术品收藏家于 1965 年从盗墓者手中收购该抄本。1971 年，首次在纽约古罗里埃私人藏书俱乐部展出，该艺廊由此得名。

格各异的书写和绘画。这表明至少 5 位抄写大师曾参与制作。它可能诞生于尤卡坦半岛以北某处，除此以外，世人对其诞生地一无所知。

马德里文本中有 112 页，《科尔特斯抄本》与《德雷斯顿抄本》的美感特质不同，其话题更为务实，包括祈求狩猎、养蜂和播种作物成功顺意的仪式，还有雨神及其对农业年影响的长篇大论。

《马德里抄本》与《德雷斯顿抄本》有许多相同部分，以此证实古典后期，宗教观念被奉至至高无上的圣典。然而《马德里抄本》的抄写者并不了解其所涉及的话题，因此该抄本有错漏，且因象形文字转置不当，不止一位研究者称此为"玛雅诵读困难症"。

《巴黎抄本》（第 22 页）藏于巴黎国家图书馆，同样与《德雷斯顿抄本》的美感特质格格不入。但该抄本比《马德里抄本》（图 199）更为准确、详细。不幸的是，覆盖树皮纸的超薄灰泥已在多处剥落，造成约 70% 的原始工艺的丢失。尽管如此，保存下来的文字和图片清楚表明《巴黎抄本》主要涉及 3 个主题：预言玛雅历法中的卡顿周期（13×20 年）、描述宇宙的创造过程，以及研究玛雅的 13 个星座（图 217）。

30 年前，人们在墨西哥找到了第 4 个手抄本。艺廊首次展出后，它通常被命名为《古罗里埃抄本》（图 200）。该抄本与其他抄本风格迥异，不包含象形文本，只包含少数代表数字和日期的象形符号。起初，人们认为文稿中有 11 页是假的，但很快就确定其历史可追溯到前哥伦布时期。该抄本和《德雷斯顿抄本》一样，包含金星历，因此其真实性便毋庸置疑了。

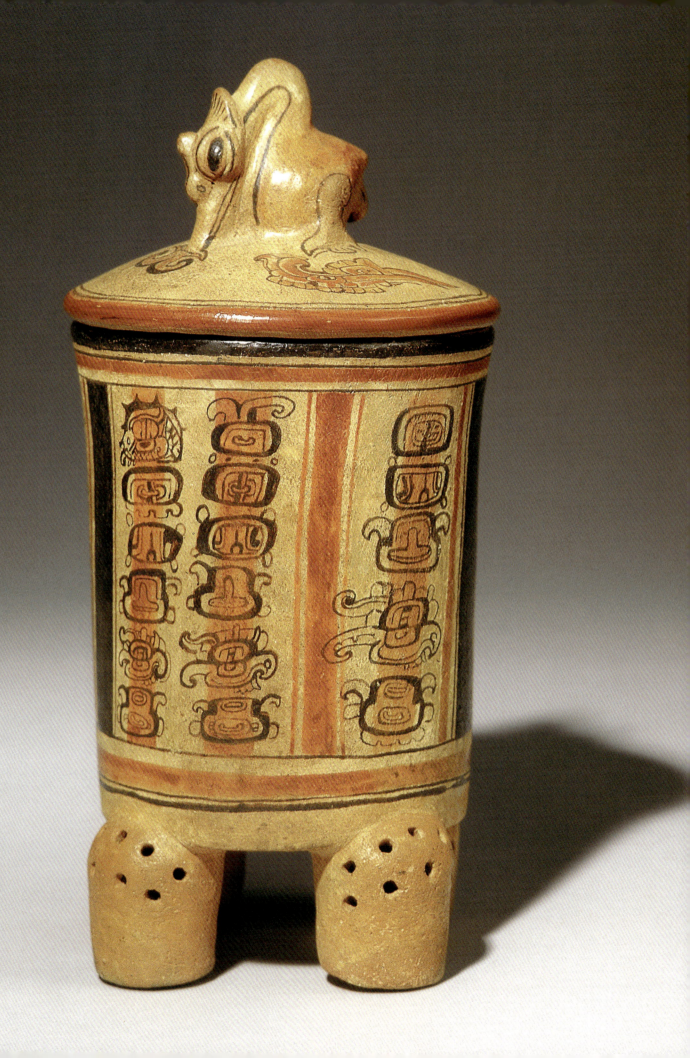

天文与数学

亚历山大·W.沃斯

玛雅人掌握广泛的数学和天文知识，是中美洲唯一将其流传至今的族群。这种专业知识可追溯到前哥伦布时期，借由石碑上数不胜数的铭文和四种树皮制的折叠书籍（抄本）得以保留（图201）。从殖民时代开始，文稿《尤卡坦的事件》主要根据弗朗西斯坎·迭戈·兰德（1524—1579）的笔记和当地的《奇兰·巴兰》（该书用拉丁字母和犹加敦玛雅语）编纂而成，提供了该知识领域的重要信息，增进了人们对它的了解。无数源于危地马拉高地的民族学研究仍在使用前哥伦布时期的历法元素，帮助人们了解玛雅人的时间观与历法。

玛雅人利用数学和天文知识设计历法，这使他们能够提前预测重要事件，并根据无所不在的超自然生物的正面或负面特征，计算出每一天的万物掌控者。这些预言帮助历法祭司加克努不（字面意思："白日之王"）准备仪式，这些仪式有利于影响超自然力量，使其造福个人和团体生活。

数学原理

玛雅人仅使用正整数进行计算。他们利用类似于阿拉伯计数制的加法和乘法计数制。

阿拉伯计数制中，数字的值由其在数字序列中的数位确定。例如，可按个、十、百、千的升序从右至左分解数字"2001"。其基础是基于数字10的十进位计算制。每个数位的内在值由数字0到9表示，因此数字"2001"中有1个个位，0个十位，0个百位和2个千位。但玛雅的计数制基于数字20，这也就是该计数制被称为vigesimal计数制的原因。它包含1、20、400、8000、160000、3200000、64000000等数值。

这一计数制中，每个数位的内在值由数字1到19表示。通常，玛雅人在书写时使用两个符号表示这些数字：点和线。点的值为1，线的值为5。玛雅人将这些符号进行组合，书写数字1至19。点和线

图201 早期古典器皿，表面有几排日符号
危地马拉，佩滕，蒂卡尔，失落的世界；古典时代早期；公元3世纪；烧制的黏土，涂色；高21.5厘米，直径10厘米；危地马拉城，国家和地方博物馆（克尔5618）。
这个多彩圆柱形花瓶发现于一位贵妇的墓中。容器的空心支脚填充有黏土鹅卵石，使其在摇动时起到拨浪鼓的作用。盖子上的手柄呈水禽类动物形状。260天仪式历法中的日符号在外面的浅黄色背景下被涂成黑色。

图202 数字符号0~20
玛雅使用点、线或一系列单独的头部符号来编写数字。数字3~9的头部符号与10的无肉下颌形状组合，表示数字13~19。表示空白的0，通过程式化的蜗牛或一个下颚被人手代替的头表示。数字20由月亮符号表示，其中人体轮廓被粗略线条所表示。

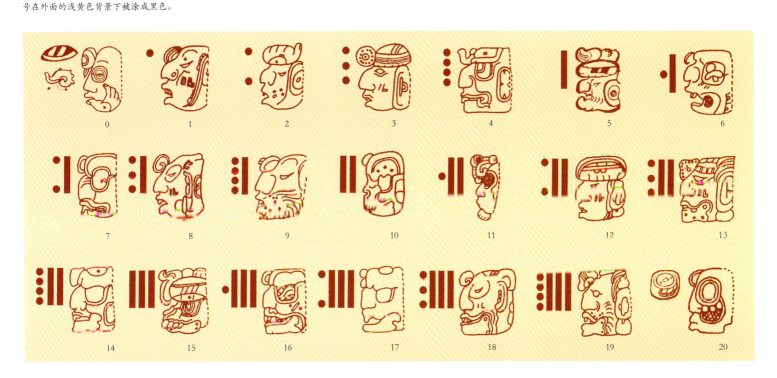

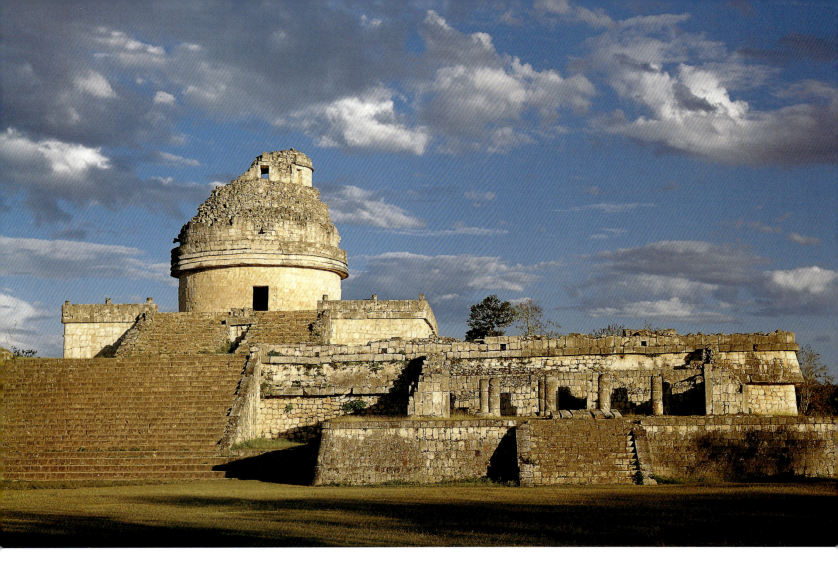

图 203 卡拉科尔

墨西哥，尤卡坦，奇琴伊察；古典晚期，公元 850—1000 年；石灰石；高 11.5 米，直径 11 米。

卡拉科尔（西班牙语为"蜗牛"）是玛雅地区为数不多的圆形建筑物之一。因其内部通向顶部的螺旋楼梯而得名。高层室内有适合天文观测的窗户。因此，卡拉科尔被视为奇琴伊察的天文台，从那里可以看到地平线上太阳和月亮的特定位置。关于其结构的象形文字可追溯到 9 世纪下半叶。

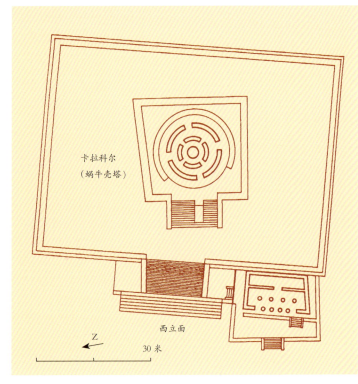

图 204 卡拉科尔的建筑规划

这一用于观察天空的圆形建筑物建造在凸起的矩形平台上。在挖掘通往平台楼梯的过程中，考古学家发现了许多铭文，这些铭文记录了 9 世纪下半叶的事件。因此，人们认为该建筑在 9 世纪下半叶建造完成。

图 205 卡拉科尔观测窗

这个圆形建筑中只有三个窗户。人们在观测室中可通过这些窗户观测到天空中的各种现象。窗台用于对齐。

并未混合，而是分组排列。点通常形成行，与线平行，行与线被放置在一起（图202）。数字0需利用特殊方法表示。阿拉伯计数制使用数字0，而玛雅人使用程式化的蜗牛壳表示该数字。除了数字0和数字1～19外，数字20也有独特的符号，该符号与月亮的书面符号有一定的相似性。

此外，玛雅人还使用其他各种形式的图示来表示数字。所谓的"头部变体"用于将数字0～20指示为图片。例如，在尤卡塔克玛雅语中称为博隆的数字9，就以下半面部由美洲虎皮覆盖的头表示。美洲虎被称为巴兰（图202）。

然而，这种书写数字的方法不仅是图形和语音的运用，它还表现了玛雅人理解世界的基本角度：数字和时间不是抽象的实体，而是生物。它们是彼此广泛联系的神，其正面或负面特征能对人类产生影响。

天文学原理

玛雅人根据肉眼观察的天文观测结果制定了历法。尤其是在早晨和晚上，他们从固定位置观察地平线，记录上升和下降的天体。为此，他们建造了许多专门用于天文观测的建筑（图206）。最令人印象深刻的是墨西哥尤卡坦州奇琴伊察的圆形"蜗牛壳"卡拉科尔。卡拉科尔顶层有许多窗户，显然表明玛雅人将该建筑用作天文台（图203、图204），以跟随天体的路径（图205）：太阳、月亮、星星、金星及其他恒星（图207、图208）。

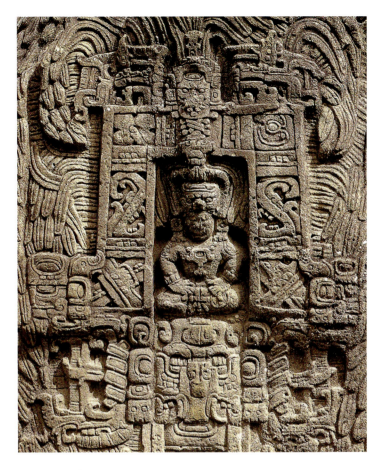

图207 天空中的天体和现象

危地马拉，伊萨瓦尔，基里瓜，Great Plaza 南部地区，石碑1；古典晚期，公元800年8月15日；红褐色砂岩；高410厘米（带底座）。

统治者背面的框架代表天空。天上的符号和神话中的生物悬挂其上，天上的鸟儿伸展着翅膀坐在上面。

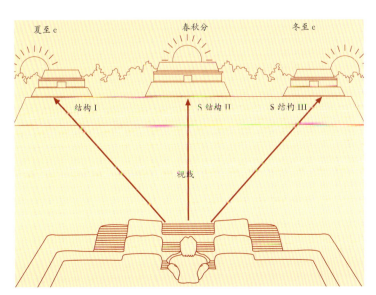

图206 瓦哈克通的E组视线图

古典早期建筑群（在专业文献中被称为瓦哈克通E组）是用于观察太阳年度运行轨道的简单装置。从西边的金字塔，人们可以看到一个有三座建筑的平台。北面建筑的左角显示了夏至时太阳在地平线上升起的位置。在平台南面建筑物的右角，可以看到冉冉升起的太阳在冬至时的位置。相比之下，在春分和秋分，太阳出现在中心建筑物上方。在玛雅许多其他城市也发现了类似的装置。

图208 天体的符号

玛雅人给每个天体安排一个单独的符号。太阳是四叶花，月亮表示月球阴影的椭圆形表面。星星的符号类似于字母"W"，其完整形式具有更类似于星星的外观，金星意为"伟大的明星"。

图 209 365 天哈布历中的月份

玛雅的平年包含完整农业周期中的各个事件，它分为 20 天的 18 Winal 或 Winik（玛雅月），还有一个包含年底 5 个不吉利日子的短月份。每个月都对应一个象形文字，表示该时段的特征。

图 210 260 天卓尔金历中日子

卓尔金仪式历法使用 20 个不同的符号表示与数字 1～13 组合的天数。

在上图中，符号已经排成四列，可以从上到下、从左到右读取。它显示了一天中日符号的两种形式，一种来自石刻，另一种来自抄本。

卓尔金仪式历法及其组成部分

从天文观测中，玛雅人注意到不断重复且相互关联的天数和周期序列。仪式历法，即玛雅人的主要日循环，长达 260 天（该天数由数字 20 与 13 相乘得到）。人们知道玛雅人选择数字 20 是因为它是人体手指和脚趾的数量，但还不太清楚其他原因。260 天周期在前哥伦布时代的名称未知。研究人员采用卓尔金这一术语。该术语由北美玛雅学者威廉·盖茨（1863—1940）于 1921 年从基切语术语引入，意谓"日子的顺序"。

卓尔金历中的单日计数法由两部分组成：数字和日符号。卓尔金历中共有 20 个循环日名，按照相同的顺序与数字 1～13 组合。然而，比起 20 个日名，日数只有 13 个，因此从第 14 天起日数周期重新由数字 1 算起，日名周期则从第 21 天开始重新算起。所以前 20 天的顺序是：1 Imix，2 Ik'，3 Ak'bal，4 K'an，5 Chikchan，6 Kimi，7 Manik'，8 Lamat，9 Muluk，10 Ok，11 Chuwen，12 Eb，13 Ben，1 Ix，2 Men，3 Kib，4 Kaban，5 Etz'nab，6 Kawak，7 Ajaw。

下一个 20 天则从 8 Imix，9 Ik' 开始，依此类推。若将 13 天与 20 天相互连接的日数、日名所有组合完整地循环一遍，则会得到 260 天这一周期。随后，该序列循环往复。从第 261 天起，1 Imix 和一个新循环便开始了。

该历法可能起源于奥尔梅克文化，它在前古典时期的影响遍布中美洲。该体系最早的书面证据是瓦哈卡附近阿尔班山的石刻，可追溯到公元前 5 世纪。玛雅人可能采用了萨巴特克各民族的历法，他们与玛雅人在特旺特佩克峡部西部和南部相邻。

仪式历法的意义在于预测每天决定命运的因素。因此，玛雅人给每个卓尔金日符号分配一个超自然生物，从每个人出生之日起决定并影响他们。数字的含义能修改日符号的超自然力量，并产生 260 种可能性，从中确定了对社会群体的预测。

出生之日的日符号决定了新生儿的性格和命运。该预测图表被称为"日子的讯息和艺术"，包含日符号的特征定义。例如，在考阿的《奇兰·巴兰》中这样解释日符号 Muluk："鲨鱼是它的使者。它吞噬后代和妻子。孩子和妻子都将死亡。他们富有。它是杀戮和破坏者，包括食物。"而正面的日符号 Chuwen 抗衡着这个负面预测："他是木匠。他是雕刻师。行军蚁是这位艺术家的使者。他非常富有。他的（生活）道路顺畅如意。他将获得一切成就。他具有判断力。"我们也听说了日名埃兹纳伯："他是燧石之王。他是锋利的燧石。蟾蜍鸟是他的使者。他是正直的王。他带来痛苦并将其消除。他是战士。"

260 个日名依次影响着群体的共同生活和活动。《奇兰·巴兰》中包含了一系列日名。例如，3 Chuwen 这天是不利的，而 8 Kib 保证今年雨水充沛、收获颇丰的好年景。宗教节日的开始和表演时间也由日符号确定。

直至 19 世纪早期，玛雅人将其对日符号和日名之于命运意义的理解保留在《奇兰·巴兰》中，并流传后世（图 211）。在危地马拉高地，260 天的 Ch'ol Q'iij 继续被用作预言历法。近年来，作为旧传统再发现的一部分，它为玛雅文化找到了新的内涵。

图211 Pawajtuun 上"数学课"

"抄本风格"的陶瓷容器；来源不明；古典晚期，公元600—900年；陶土，上色；高9.7厘米，直径19.2厘米；私人收藏（克尔1196）。

这个多彩陶碗描绘了两位长者为四名年轻男子上课的场景。两位长者的网状头套是 Pawajtuun 的标志，Pawajtuun 作为风神和四方的支持者出现。Pawajtuun 将他们的画笔粘在头套带上。刷子表明他们是抄书吏。从说话气氛中，我们可以知道，他们正在指导学生学习写作和数学。

平年哈布历

除仪式历法，玛雅人还有365天的平年，称为哈布，与太阳年相似（图209）。它分为18个部分，每部分有20天（图210），在尤卡坦半岛被称为 winal jun ek'eh，可以与基督教历法中的月份进行比较。哈布的每一部分都分配了一个守护神或保护者，它以超自然力量依次影响着乌纳中的20天。360天结束时，剩下的5天组成了一个独立的单位，为年底。因为这5天很难纳入 vigesimal 计算制中，所以它们被称为"年的睡眠者"，或者"无名的日子"，带有不利的预测特征。

在计算哈布年的天数时，玛雅人使用相同的条形、点数字和头部变体计算制。与仪式历法卓尔金历不同的是，哈布历有一个"零"日。在古典时期，这被称为本月的"座位"。当引入一个新的守护神，接下来的19天内人们都会感受到它的影响。

迪亚哥·德·兰达在关于尤卡坦的报告中详述了哈布。他为月份和日子命名，并给出了它们在卓尔金历中的名字。哈布历以玛雅月 Pop 开始，以 Kumk'u 结束，随后是 Wayeb 的5天。

玛雅人的平年始于16世纪中叶7月中旬。前哥伦布时代是否也是这种情况还不得而知，因为人们尚不清楚玛雅人是否在365天的平年中插入了闰日以表示热带太阳年，该太阳年多了六个小时。尽管迪亚哥·德·兰达写道，尤卡坦的历法祭司意识到这种差异，因此每四年增加一天，我们仍不知道平年和仪式历法之间的联系如何保持不变。

宗教节日

和基督教教会年一样，玛雅年有许多宗教节日，均匀分布在哈布历的月份中。唯一全面展现这些节日的人仍旧是迪亚哥·德·兰达。据他所说，新年是主要的年度节日，因为人人都庆祝它。在这一天，房屋被清扫干净，旧的家用餐具被新的取代，文物和神像焕然一新。这是为了象征性地摆脱前一年的垃圾和负担，迎接新的一年。

在 Sip，即西班牙征服时期的8月和9月，猎人和渔民欢庆节日，期望获得丰厚的狩猎和捕获；而养蜂人则在 Tzek（10月）欢庆节日，期望大获蜂蜜；萨克（2月），猎人举办感恩节，为辛勤劳动后的丰厚收获庆祝；麦克（3～4月），玛雅人举行 tup k'ak 灭火仪式（tup k'ak 意为"灭火"），祈求雨水充沛，作物生长；Muwan（4月至5月）是可可种植者祈祷的时候；Pax（5月），玛雅人在节日表演 holkan ok'otwar 舞，祈求在战争中获得好运；玛雅人在剩下的五个无名而不吉利的日子（7月中旬）之间庆祝几个盛大的节日，这些日子被称为"sabakil t'an"，意为"烟灰缭绕的日子"。玛雅人在这些日子里准备迎接新的一年。人们不会做艰苦的体力劳动，也会因害怕遭遇不幸而无视个人卫生和自我清洁。

历法循环和年符号

虽然仪式历法卓尔金历和世俗历法哈布历完全独立，但玛雅人将它们组合在一个更大的循环中，文献中称为历法循环（图212）。卓尔金历共有260天，其中的任何一天与365天的哈布历中的一天结合之

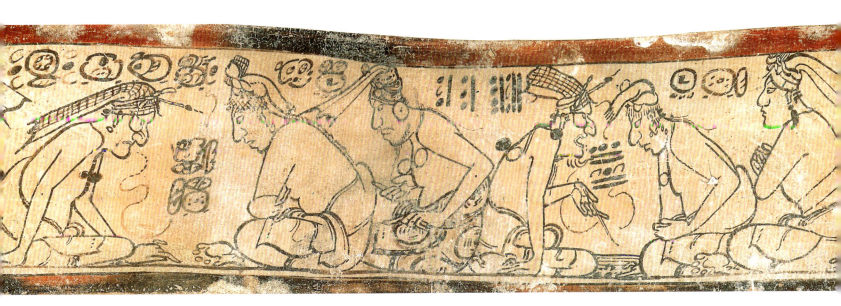

图 212 时间周期如何相互交织

图表说明了卓尔金仪式历法与 365 天平年哈布历的关联方式。仪式日历由数字 1～13（轮 A）和 20 个日名（轮 B）组成。哈布历（轮 C）包括 18 个月，每月 20 天，外加年底的 5 天。为便于阅读，20 天的 Keh 月不用完整的轮表示。连接三个时间轮，能够得出日期。18980 天或 52 个哈布年后，同一日期才会再次出现。

图 213 《德累斯顿抄本》，新年章节第 25 和 26 页

来源不明；公元 1200—1500 年；无花果树皮纸，涂有灰泥，上色；页面高 20.4 厘米，宽 9 厘米。

德累斯顿，SächsischeLandesbibliothek 新年章节使得每一页都包含 4 个元旦日（Ak'bal、Lamat、Ben 和 Etz'nab）的完整仪式过程；图画和文字描绘了重要的仪式和祭品。

前，有 18980 天。其计算原理在于两个周期的最小公倍数。计算因子时，两个数字仅使用一次：260 可分解为 13×5×4，365 则为 73×5。最小公倍数从 73×13×5×4 中取得。因此，4 个元素产生 18980 种不同组合后，一个名为 5 Imix 的卓尔金日和名为 9 Kumk'u 的哈布日才会再次出现。这 4 个元素包括卓尔金历中的数字和日期标志，以及哈布历中的数字和月份名称，相当于 52 个哈布历平年。这一历法循环周期在中美洲各地都很常见，是进一步进行历法预测的基础。玛雅时历中，创世之日轮转到历法循环 4Ajaw 8Kumk'u 上。

"年承"产生于尤卡坦，玛雅人称为 Bakab 的历法循环。这些"年承"是卓尔金历中的 4 个符号，至此哈布中的新年就开始了。日符号

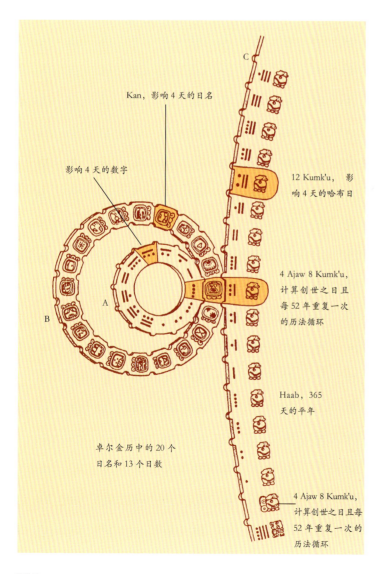

以"年承"的形式展现，与方向、颜色和特定的预言相关联。玛雅人相信哈巴布中的这一天对于整整一年都很重要。人们能够计算出"年承"的顺序，因为就像 20 个日符号的周期一样，哈布月份的天数总是 5 的倍数，因此哈布中的每一个日数只能落在 4 个不同的卓尔金日符号上，且每个日符号相隔 5 天。迪亚哥·德·兰达时期，只有 K'an、Muluk、Ix 和 Kawak 这些符号可能出现在 Pop 月的第 1 天，意味着一年的开始。兰达所描述的玛雅平年是一个 K'an 年，因为所有的哈布月都以卓尔金日符号 K'an 开始。相比之下，后古典时期，影响年的是 Ak'bal、Lamat、Ben 和 Etz'nab 这些日符号（图 220）。

根据玛雅人的信仰，"年承"是被称为 bakabs 的超自然生物。创世之时，它们被放置在地球的 4 个基点以支撑天空。每个 Bakab 代表着一个方向、一种颜色和超自然的力量，这种力量能够影响以其日符号开始的哈布。Muluk 与东方（el k'in）和红色相关；Ix 与北方（nal 或 xaman）和白色相关。Kawak 与西方（oochk'in 或 chik'in）和黑色相关，K'an 与南方（nojool）则和黄色相关。玛雅祭司试图通过将年符号与颜色、方向结合，协调时空观念。

年符号的年度转换伴随着一个盛大的仪式。举行仪式时，玛雅人在面向四个方向的城镇入口处堆放石头和年符号的雕像。例如，如果一个 K'an 年结束，玛雅人会制作当下 Bakab 年的黏土崇拜图像，该图像被称为"年度黄色睡眠者"，并将它放置在城市的南入口处的一堆石头上。随后，玛雅人在节日游行中将其带到市中心。新的一年，人们将这一年符号带到村庄的东入口，放上一整个平年。次年，玛雅人便将下一个年符号面向北方放置（图 213）。

长历法——划分时间

玛雅人用一条直线计算不断重复的日间周期，这给了他们一个明确的时间顺序。长历法的起点是创世之时。其原理与基督教历法类似，统计了自基督诞生以来的年、月、日。

为了计算和表示过去的时间，玛雅人基于天文观测发展了自己的测年过程。这个过程包含将其日历划分为不断增长的时期的值。

最短的日子是 K'in。这个基本单位之后是次高，持续 20 天，称为乌纳或 Winik。他们改变了纯粹的 vigesimal 计算系统。Winal 乘以因子 18，产生仅 360 天的单位，而不是预期的 400 单位。根据地区，该 360 天的单位称为哈布或 Tun，即年份或石头。这个改变显然是为了达到 365 天平年的近似值而引入的。长历法中的所有后续单位增加 20 倍。因此，20 Tun，总共 7200 天，形成 1K'atun，即大约 20 年。

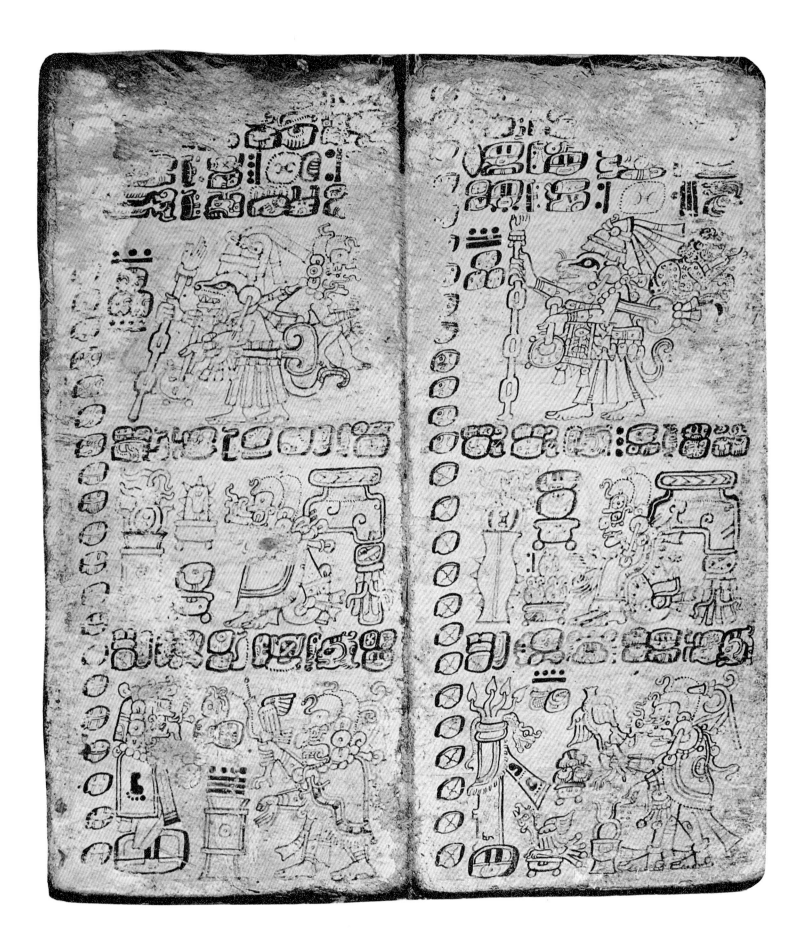

图 214 长历法中使用的时间段
长历法中使用的时间段可以表示为抽象单位或头部变量。Bak'tun（144000 天）由人手下颚的猫头鹰表示。K'atun（7200 天）由类似猫头鹰的神秘鸟表示。下颚无肉、眼睛呈日符号 Hix 形状的猫头鹰表示 Tun 或 Haab（360 天）。Winal 或 Winik（20 天）由蟾蜍表示。太阳神用于表示 K'in（天）。

20K'atun，总共 144000 天（约 395 年），是 1Bak'tun。20Bak'tun，总共 2880000 天或 7890 Tun，是 1Piktun（大约 7890 年），然后再乘以 20 得出 57600000 天（约 157810 年）的 1Kalabtun。我们知道玛雅人继续运算这个数学序列直至达到 20，达到 21Tun 的力量。玛雅人试图通过计算历法确定创世之日，并按宇宙秩序创造它。

用于个别时代的术语来自殖民地和尤卡坦（图 214）。至目前为止，人类已从铭文中破解了三个最低的单位，日、月、年（Ki'n，乌纳或 Winik，哈布和 Tun）。书写长历法中的日期时，所谓"介绍文字"排在第一位。这中间有一个可变元素，指的是哈布月。此符号代表当前哈布月的守护神，并且每隔 20 天或在 5 天 Wayeb 后改变。

随后，Bak'tun、K'atun、Tun、Winik 和 K'in 时期按降序排列。因此，亚齐连的石碑 11 意味着自创世之日起，已经过去了 144000 天的 9Bak'tun，7200 天的 16 K'atun 和 360 天的 1Tun，总共 1411560 天。这一日期的历法循环是 11 Ajaw 8 Tzek（图 216）。

在迪亚哥·德·兰达的报告和在奥斯库茨卡夫和 Yaxkukul 中发现的玛雅语文本（殖民时期用拉丁文写成）的帮助下，欧洲的计时方法与玛雅历法联系在了一起。因此，在朱利安历法中，玛雅人的创世之日，4 Ajaw 8 Kumk'u，即公元前 3114 年 9 月 8 日。1582 年教皇格雷戈里十三世（1502—1585）改革历法之前，这一创世之日一直为欧洲人所用。因此，亚克斯兰的斯特拉 11 是公元 752 年 4 月 29 日。

玛雅人从米塞-索克民族汲取了长历法的原理。这个日历存在的最早证据来自公元前 50 ~ 200 年。这意味着长历法是最古老的计数方法，它包含数字符号 0，甚至比印度的计数方法更久远。

19 位夜之主宰

代表一个日期的方式，在长历法和卓尔金日之后是一个象形文字，用以区分 9 个超自然生物，它们各主宰一天并不断变化。这些超自然生物被错误地称为"9 位夜之主宰"，但事实上，它们的名字与夜晚毫不相干。玛雅历法的开始日期 4 Ajaw 8 Kumk'u，是第 9 位主宰的象形文字。接下来是一个象形文字，大概是指有一天，"夜之主宰"戴着头带作为力量的标志。第 9 位主宰也统治了亚齐连的石碑 11。遗憾的是，人们对于这些"夜之主宰"的意义或起源（图 216）并没有进一步的了解。

819 天的周期

玛雅人使用数字 7、9 和 13 进一步创造了 819 天的循环。819 天的组成相当于年承的周期，4 个方向和相应颜色之间不断变化。这个周期显然会影响整个城邦的福祉。它经常与统治者的生日和登基一起出现。长历法中的零被放置在 819 天周期的第 3 天，与东方和红色一致。因为太阳从东方升起，它象征着生命起源之处，因此是创造世界的有利时机。据证实，创世并不意味着时间源起，而是一个嵌入更漫长时期的事件。

太阴历

除了卓尔金历、哈布历和长历法，玛雅人还非常关注太阴历。这是由亚齐连的石碑 11 证实的（图 215、图 216）。玛雅人根据 2 个新月之间的月相，计算出阴历月有 29 或 30 天。月龄从新月后第一次目击

开始计算，玛雅人在一个象形文字中计算过去的日子。这包括 1 个"到达"的动词，前面还有 1 个数字。这意味着已经到了一定天数，即已经过去了。在亚齐连的石碑 11 上，人们 12 天都看见了月亮。下一个象形文字总结阴历月在 5 或 6 个阴历月的 3 个主要周期；下一个象形文字给出了当前月亮的名称。这个名字取决于月亮在 3 个主要周期之一中的位置，而这 3 个周期又由 3 个神分别看管：地下世界的美洲虎神、死神和月亮女神。在 Yaxchilan 的石碑 11 的铭文中，月亮正在月亮女神的标志下经过第 5 个月。

日月食和黄道带

在《德雷斯顿抄本》的日月食章节中，6 个阴历月记录的周期是计算太阳和月食的基础（第 144 页）。日月食表现为黑白区域加太阳或月亮符号（图 218）。黄道带中的星形符号似乎也与日月食周期有关。在《巴黎抄本》的一张图片中，各个星座显示为悬挂在天空带上并咬入日食的符号（图 217）。玛雅人显然相信太阳在日食中被吞噬了；在

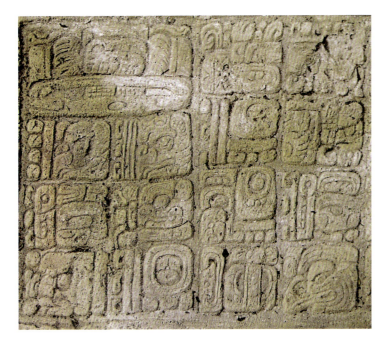

图 215 亚齐连的长历法石碑 11

墨西哥，恰帕斯，亚齐连，卫城西部；石碑 11（东侧）；古典后期；公元 752 年 4 月 29 日；细粒石灰石；高 400 厘米（没有底座），宽 115 厘米，直径 27 厘米。

石碑描绘了来自亚齐连的统治者亚巡·巴兰（鸟虎 IV），并提供了他登基之日的长历法日期。这个数字自公元前 3114 年 9 月 8 日玛雅创世之日开始计算。图片展示了带有长格式日期的摘录文本。

图 216 从亚齐连转换石碑 11 上的日期与长历法一样，石碑 11 上的日期

从一个称为"介绍字形"的超大象形文字开始。接下来是天数，从上到下读就是 9 Bak'tun、16 K'atun、1 Tun、0 Winik 和 0 K'in。该日期是公元 752 年 4 月 29 日。

之后是补充系列，包含有关阴历和仪式周期的信息，然后是动词（未显示）和新统治者的名称。

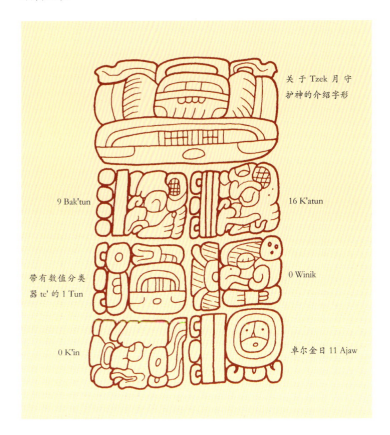

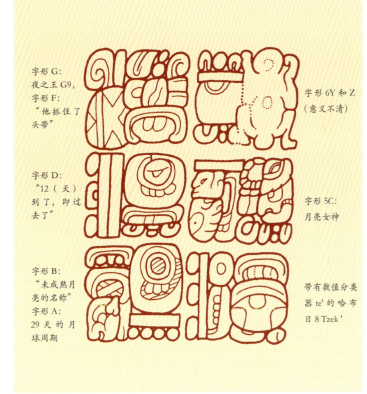

139

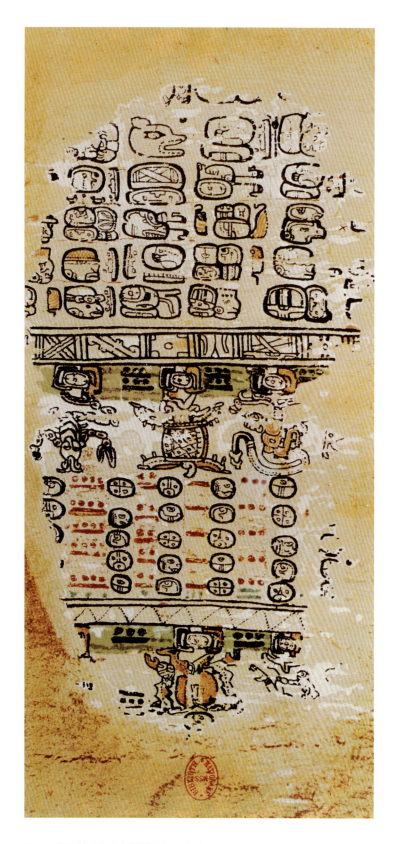

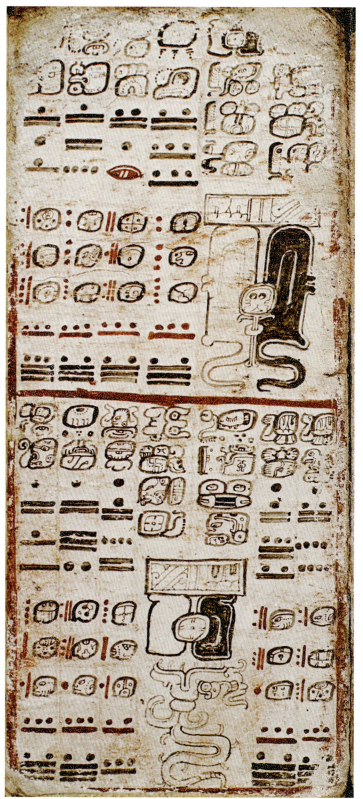

图 217 《巴黎抄本》中的黄道带（第 23 页）

来源不明；公元 1200—1500 年；无花果树皮纸，涂有石灰，上色；页面高 23.5 厘米，宽 12.5 厘米；巴黎，国家图书馆。

黄道带由 364 天的周期组成，分为 13 个 28 天。每行都包含详细的运行路线，用日符号表示星座可见的第一天。动物和神话生物代表 13 个星座。

图 218 《德累斯顿抄本》（第 57 页）

来源不明；公元 1200—1500 年；无花果树皮纸，上色；页面高 20.4 厘米，宽 9 厘米；德累斯顿，Sächsische Landesbibliothek。

这一章节提供了预测日月食的表格。有 3 个日符号的列一般指可能发生日食的三天时段。玛雅人不使用分数，因此他们将不到一整天的时段加在一起，插入到适当位置的循环中以平衡计算。日食或月食表现为月亮或太阳符号周围的黑白区域。

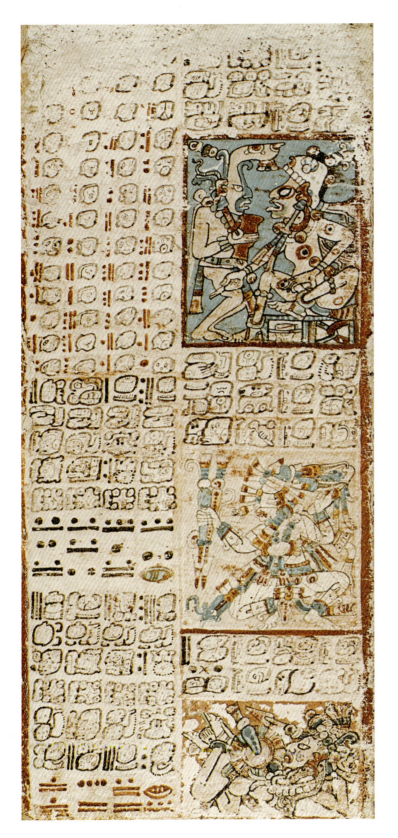

《楚玛耶尔奇兰·巴兰》中,他们写下了这样一个事件:"然后太阳的脸就被咬了"。

玛雅黄道带由13张星图组成,包括鸟(天秤座)、乌龟(猎户座)、蝎子(天蝎座)、尖叫猫头鹰(双子座)、蛇(射手座)、鹦鹉(摩羯座)、青蛙(狮子座西部)、蝙蝠(水瓶座)、猪(狮子座东部)、不能可见的标志(处女座)、骨架(双鱼座)、美洲虎(白羊座)及一个尚未被证实的星座。这个星座序列与天空中恒星的实际位置不匹配,"历法祭司"将星座两两配对。当一对中的一个星座早上在东方升起,另一个则会在西方落下。因此,星座成对地出现。通过这种方式,他们能够在没有技术帮助的情况下确定星座的确切位置。

金星

《德雷斯顿抄本》中最有趣的章节之一就是关于金星(图219)。玛雅人认为这个星球会带来不幸和战争(图221),所以历法祭司不断被要求提供其位置的确切描述,以便人们举行适当的仪式避免不幸。为此,玛雅将近584天的金星周期分为4部分:236天,金星是可见的东方晨星,接着是它运行到太阳背后的90天,也称为上部结合,之后的250天,它是西方的晚星,以及金星在地球和太阳之间运行的8天,肉眼不可见,被称为低层结合。该周期由金星首次在东方出现而开始,晨星对玛雅人尤为重要。

就负面影响而言,这显然是整个周期中最关键的部分。这也可能是5位战神都位于东方的原因。其中只有2位,即神L和Lajun Chan(十大天空)与玛雅人的宇宙观念吻合。在后古典时期,其他3位是从阿兹特克人的万神殿或他们的前身借来的,被放置在自己的金星神旁边。他们是黎明之王,美丽的年的主宰和凉鞋日或芦苇,都带来了死亡和破坏。他们用箭刺穿其他宇宙生物,剥夺了受害者所具有的积极特征。

图219《德累斯顿抄本》(第49页)
来源不明;公元1200—1500年;无花果树皮纸,上色;页面高20.4厘米,宽9厘米;德累斯顿,Sächsische Landesbibliothek。
关于金星的章节用于计算金星在其运行584天经过的位置。玛雅人认为金星作为晨星出现的任何时期都是灾难性的。页面的右半部分描绘了晨星主宰者的负面特征。中间是晨星之神,是带有长矛和箭的战士。他的对手被箭戳穿,躺在他身下,身受重伤。

殖民地时期玛雅历法的最后表现

奥斯库茨卡夫的年鉴是一个简短的文件，用拉丁文写成，用的是始于1685年的犹加敦语。这个独特文本的风格表明它是象形文字文本的第二代副本。该年鉴记述了与西班牙入侵尤卡坦半岛有关的重要事件。历史事件的日期在基督教儒略历和玛雅历中都有。

1685年，在哈佛大学托泽图书馆所藏的奥斯库茨卡夫年鉴中，有这样一个段落：

1542年，1Pop落在13 K'an上，西班牙人在Tiho（现梅里达）建立了一个定居点。玛尼及其地区的人民首次朝贡。

1543年，1 Pop落在1 Muluk上，自赞电的人民被一队西班牙人杀死，其队长是阿隆索·洛佩兹。这些从殖民时代的资料中获得的信息使研究人员第一次了解玛雅历法。年鉴的作者显然对记录特定事件的确切日期和月份不感兴趣，只是给出了年份，并首次用当时更常见的朱利安历法命名，并根据玛雅历法继续记录年份，他指出1 Pop即为365天的第一天，玛雅人称之为"哈布"。数字1意味着一个月的第一天（除了第19个月，只有5天，其余每个月都有20天）。Pop是第一个月的名字。所以对于玛雅人，1 Pop是新年。玛雅有260天和365天的历法，前者与后者平行（第134—135页）。因此，年鉴的作者指的是13 K'an和1 Muluk的日子。这些是260天方法中的日子，根据365天的历法，新年元旦在1542年和1543年。在1542年的1Pop和1543年的1Pop间恰好有365天。260天方法中的1天是1～13之间的1个日数和20个不同日名的组合。因此，在1个365天的时间内，1个260天的周期和第2个周期的前105天组合在一起。如果260天历法中的某一天名字中有13，那么下一个元旦就会落在数字1的那一天，因为365等于28×13，余数为1。因为在260天的历法中，玛雅人只在数字1～13之间进行计算，没有数字14的日子，因此，此时他们从头开始运算（图220）。

日名每5个向前移动，因为18×20（日名的数量）等于265，余数是5。历法祭司（K'an、Chikchan、Kimi、Manik、Lamat、Muluk）计算天数，便可知道相关日子的名称。因此，13 K'an之后的第1个元旦在1Muluk。次年的元旦将在2 Ix。在260天的历法中，与1 Pop相符的日子被历法祭司称为"年承"。危地马拉高地的一些玛雅群落今天仍在计算和庆祝它们。

为了精确计算，玛雅人总共记录了65次金星周期，相当于104个平年，146个卓尔金周期或2个历法循环。然而，关于65次金星周期之后所累积的5个额外天数的形式，存在一个小问题。由于历法先于行星的实际移动，因此玛雅人对历法进行了适当的调整。他们对黄道带进行逆向校正，在仅仅5个序列后，在364天时就多出了6天。尽管存在数学上的不准确性，德勒斯登刻本的金星章节中提到了金星在公元934年11月20日作为晨星首次出现（长历法为10.5.6.4.0，历法循环为1Ajaw18 K'ayab），这一事件是玛雅人实际观察到的并用于确认玛雅和基督教历法的转换方法（图221）。

图220 玛雅人计算的基础年梅里达（墨西哥，尤卡坦）
该图显示了基础年梅里达，玛雅人计算并将其记录在奥斯库茨卡夫年鉴中。这一时期包括朱利安历法中的1542年。在这里，365天的哈布年与260天的卓尔金周期结合。365天的年份始于1 Pop，Pop月的第1天。朱利安历1542年，这一天在卓尔金历的13 K'an。1543年，365天后，哈布年元旦1 Pop在卓尔金历的1Muluk。哈布年开始的卓尔金日名也是其年份符号的名称。在这个例子中，年份符号是K'an和Muluk。

第1天	第2天	第3天	第259天	第260天	第261天	第363天	第364天	第365天	新年
1 Pop	2 Pop	3 Pop	19 Mak	固定的 K'ank'in	1 K'ank'in	3 Wayeb	4 Wayeb	固定的 Pop	1 Pop
13 K'an	1 Chikchan	2 Kimi	11 Ik'	12 Ak'bal	13 K'an	11 Kimi	12 Manik'	13 Lamat	1 Muluk

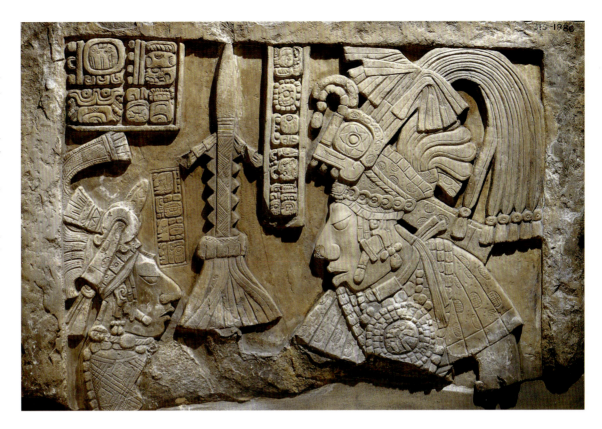

图 221 展现统治者亚巡巴兰的门楣
墨西哥，恰帕斯，亚齐连，卫城西部，门楣 41；古典晚期，公元 755 年 5 月 5 日；细粒石灰石；总长超过 120 厘米（部分 60 厘米），宽 93 厘米，直径 10 厘米；伦敦，大英博物馆。
这个场景描绘了统治者亚巡·巴兰与妻子 Wak Jalam Chan Ajaw 的全面斗争。图片左上角的文字给出了日期 7 Imix 14 Tzek（公元 755 年 5 月 5 日）。接着是所谓的星球大战动词，由星星符号的一半、流动的水滴和地名组成。该文记述了 Yaxchilan 与邻地开战。人们目前认为，金星作为晨星的位置对确定军事活动的吉日起到重要作用。但是，我们仍然无法确定金星与军事行动发生日期之间的确切联系。

玛雅人的时间观

关于玛雅数学和天文学的部分，只能对神职人员世代累积的对于历法的复杂理解做简要介绍。他们对综合计算时间的兴趣可能会多到填满书籍。历法源于对一些天文现象的观察，也来自他们努力寻找约束或总结各种季节和仪式周期的公式。玛雅人持续发展新历法还因为他们想展望未来，认识并预先确定天体的力量和运动。

历法本身不具备目的，或仅仅是一种划分时间的手段。逼真的雕塑和描述表明，对于玛雅人而言，时间不是抽象的物理现象，而是表现在距离人类世界遥远的超自然生物身上。它们活着、爱着、吃着、喝着、统治、杀戮。在一个永无止境的循环中，它们诞生，累积力量，死去，然后在精确的时间再次诞生并开始新的循环。

对于玛雅人来说，这些超自然的实体代表着时间，并负责维持宇宙秩序。它们的特征和行动决定了世界发展的方式。历法祭司相信他们可以看到这些宇宙生物在天文现象中的影响。他们在人们必须遵守的法律中记录了这些，并从中预测超自然力量的影响，并为即将发生的事件做好准备。

西班牙人的到来以及随之而来的皈依基督教逐渐影响了古代玛雅人的认识。然而，西方的宇宙秩序和治疗思想并没有在同一程度上渗透到玛雅每个地区。虽然尤卡坦半岛北部天主教会的强大存在导致了传统社会秩序的破坏，加速了古代信仰和历法的消亡，众神（特别是在危地马拉高地）不得不接受一些变化，他们分到领地，穿着西方长袍，有了新名字，站在耶稣、玛利亚和各种天主教圣徒边上。特别是在不易进入的地区，古老的天文和历法知识得以保存。

尤其是在 20 世纪，西方科学有助于更多发现和解释前西班牙玛雅文化留下的书面文件，并且对于帮助人们重新理解玛雅宇宙具有无法估量的价值。

日食——世界末日的恐惧

尼古拉·格鲁贝

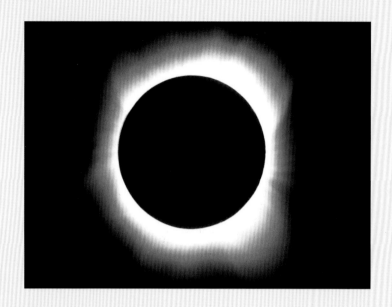

图222 日全食
月亮完全遮盖太阳时,不易观测到日全食。世界各地的人们都认为日全食预示着灾祸、恐怖和不幸,因为它们将白天变为黑夜,在最黑暗处,甚至可以看到星空。

有一天,在金塔纳罗奥的一个偏远的玛雅村庄爆发了一件激动人心的事情,当时我在那里学习犹加敦玛雅语。据报纸报道,夜间将有月食,但村里只有少数犹加敦玛雅人识字。在另一个城镇上学的年轻人很快传播了这个消息,玛雅语广播电台在其新闻节目中提到了这一即将发生的天文奇观。但人们很容易错过月食的消息,因为播报的记者太轻声细语了。每个人都担心即将发生的月食,"月亮女士会不会回来?她为什么要离开我们?"一位焦虑的老太太一边问我,一边准备在附近的教堂避难(图222)。

玛雅人不认为月亮是在宇宙中游荡的无生命天体,她是一位女士,古代的月亮女神。日月食只能被解释为月亮女神或太阳神遭遇极大的不幸。如果太阳在光天化日之下消失,或者黑色部分突然覆盖满月,那么玛雅人的脑海中无疑会想到麻烦来了。他们仍然生活在对日月食的恐慌和畏惧之中,因为月亮女神掌管受孕和分娩。玛雅人认为孕妇在日食期间尤其处于危险之中。在前西班牙时代,人们还认为日食预示着整个社会的战争或重大灾难。

如果发生日食,妇女和儿童会聚集在教堂里,而男人则用步枪射击,试图赶走巨型蚂蚁,因为他们担心蚂蚁会吃掉太阳或月亮。

"太阳日蚀",意思是"吞下太阳"(图224)。在玛雅神父敲响了教堂的钟声后,孩子们则用勺子敲打炖锅。半夜教堂的喧嚣是让人可怕的。在教堂前,男子用古代霰弹枪射击,而女子则在教堂里召唤古代神灵。

前哥伦布时代,玛雅人对日食的恐惧并没有那么明显。祭司们能够预测日食或月食可能出现的危险日子(第141页)。《德雷斯顿抄本》其中7页包含一张桌子,使得历法祭司确定月球与太阳在天空中的可见路径相交的日子(图225)。他们知道日食或月食只能在这样的"节点交叉"前或后18天内发生,这个天文术语用来描述太阳和月亮路径的交叉点。他们观察到实际上日食和月食的出现相距大约148天(5个阳历月)或177天(6个阴历月)。许多日食都无法观测,因为它们在玛雅地区不可见,但玛雅天文学家仍然能够参考几个世纪以来书中记录的数据,以此帮助他们理解和预测日月食的周期。

在《德雷斯顿抄本》第51~58页(图225)中,148和177天的两个间隔位于日食表的中心。该表的主要部分从第52页的上页开始,有该表格计算需用到的初始数据。177在第53页上半页的下半部分,有玛雅数字(根据黑色17上面的红色8,给出8×20+17×1=177)。这表示两次日食或月食之间的天数。然而,人们并不期望每177天看到一次日食或月食。另一个177写在右边,148在第三

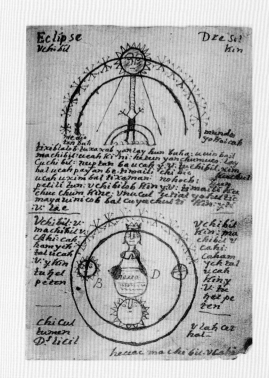

图223《楚玛耶尔奇兰·巴兰》中对日月食现象的解释
手写,第27页;18世纪下半叶;费城,大学博物馆。

殖民时期的西班牙传教士试图将玛雅人对日食的解释介绍给欧洲人。这篇文章驳斥了月亮被吃掉的说法。

图224 血口大开的蛇招来月食

巴黎抄本（第23页）；来源不明；无花果树皮纸，覆盖着一层石灰石，涂漆；前古典后期，公元1350—1500年；高24.8厘米，长总共145厘米；巴黎，国家图书馆。

蛇是13种动物象征之一。这里它表示在天空中可以看到月食的地方，其张开的下颚描绘了月食发生时太阳或月亮被吃掉的想法。

列。在图148之后，数字列被坐在骨架上的死神的图片打断，表明人们实际观察到了日月食或期望在此时见到。日食表是否用于预测太阳和月亮的日食，或者它是否代表在尤卡坦地区实际观测到的日食，尚未通过研究得知。这份长达8页的表格涵盖了405个阴历月或11960天，这对玛雅人来说也很重要，因为它相当于260天的46个周期。

西班牙入侵后，玛雅人的天文学创造被摧毁。然而，月食意味着世界末日、不幸和疾病的看法仍普遍存在。鉴于西班牙传教士和教师从早期殖民时代开始，就一直努力向玛雅人解释月食是由月球被地球阴影覆盖或由一部分的月亮覆盖太阳造成的，这种看法依然存在也着实令人惊讶（图223）。连玛雅村庄的一些年轻人阅读的日报也向他们描述即将到来的月食期间会发生什么。但即便如此，所有善意的科学解释也无法撼动传统观念。和其他领域一样，500年与欧洲思想的接触也无法改变玛雅人的信仰。

随着第一道苍白的光芒从新月的月牙中显露出来，欢呼声在玛雅村庄的破晓时分响起。越来越亮的月光象征着月亮女神的幸存，世界再一次从灾难中被拯救。

图225 月食表（图表和照片）

德累斯顿法典（第53页）；来源不明；公元1200—1500年；无花果树皮纸，覆盖着一层石灰石，涂漆；页面高20.4厘米、宽9厘米；德累斯顿，萨克森图书馆。

月食表由8页组成，从第53页（上半部分）开始。页面的下半部分在51～58页的上半部分之后阅读。

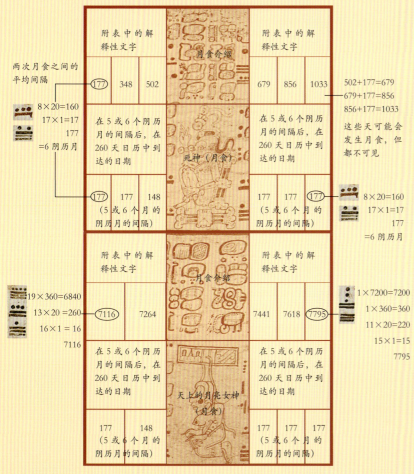

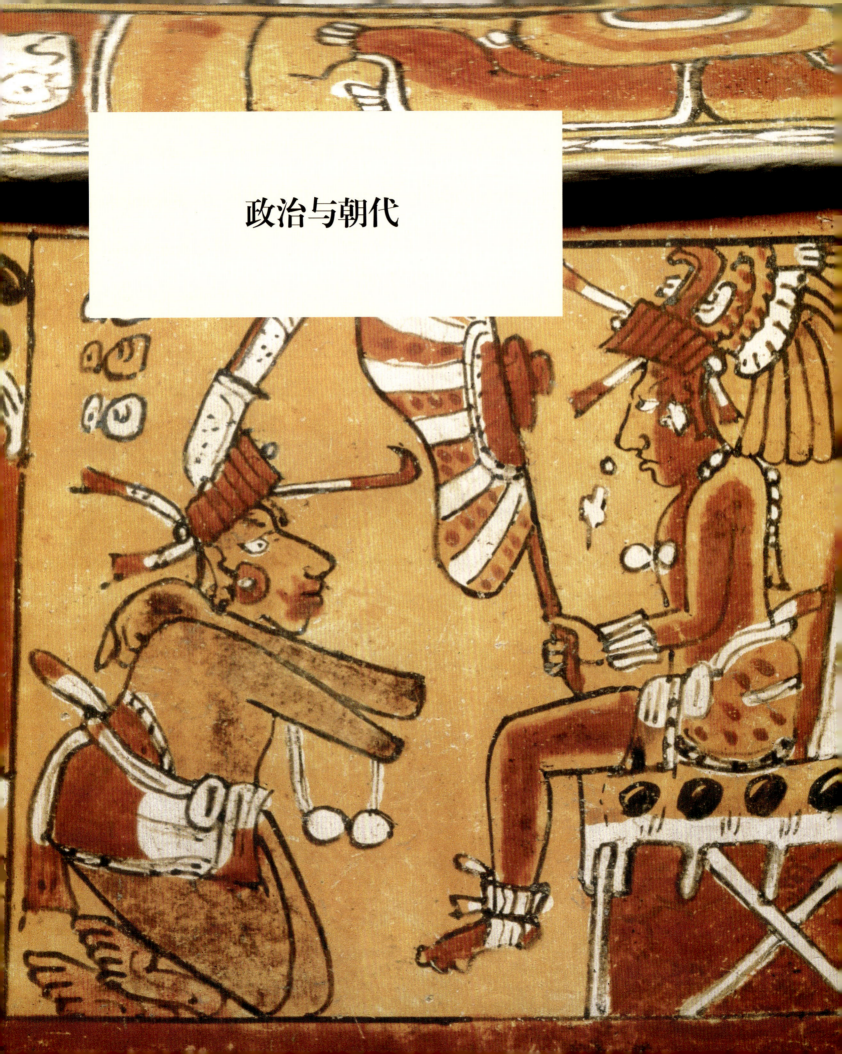

政治与朝代

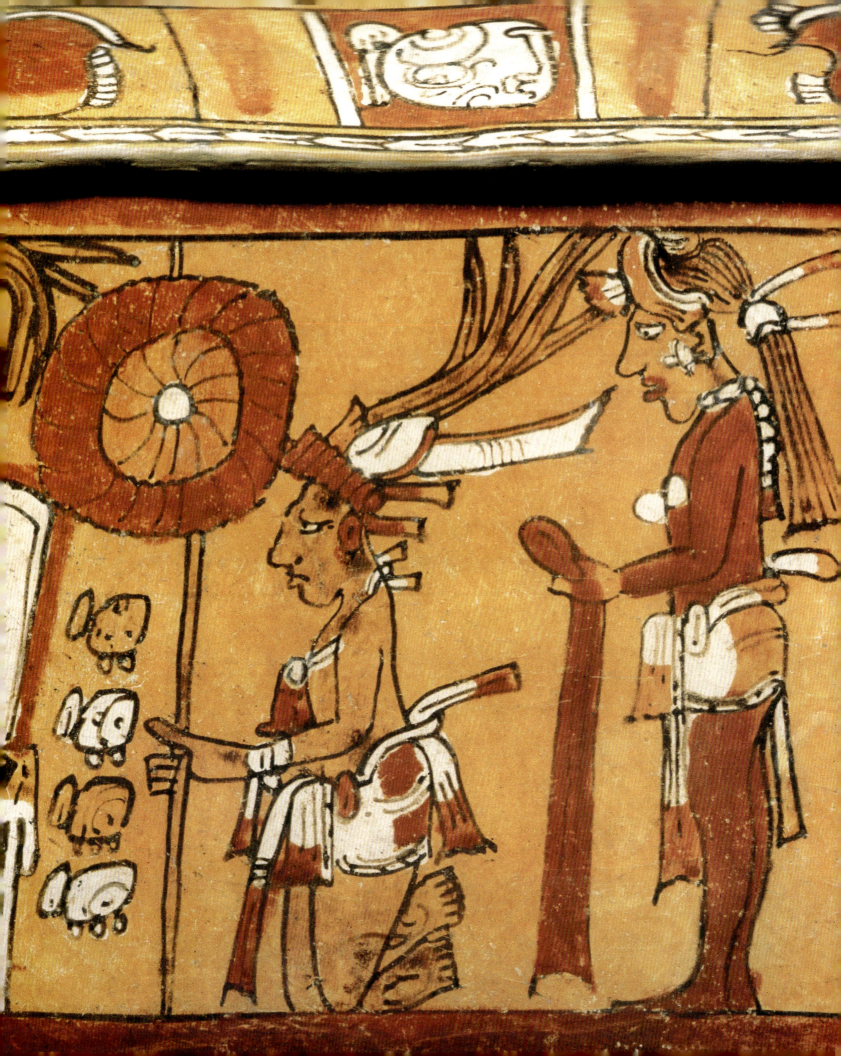

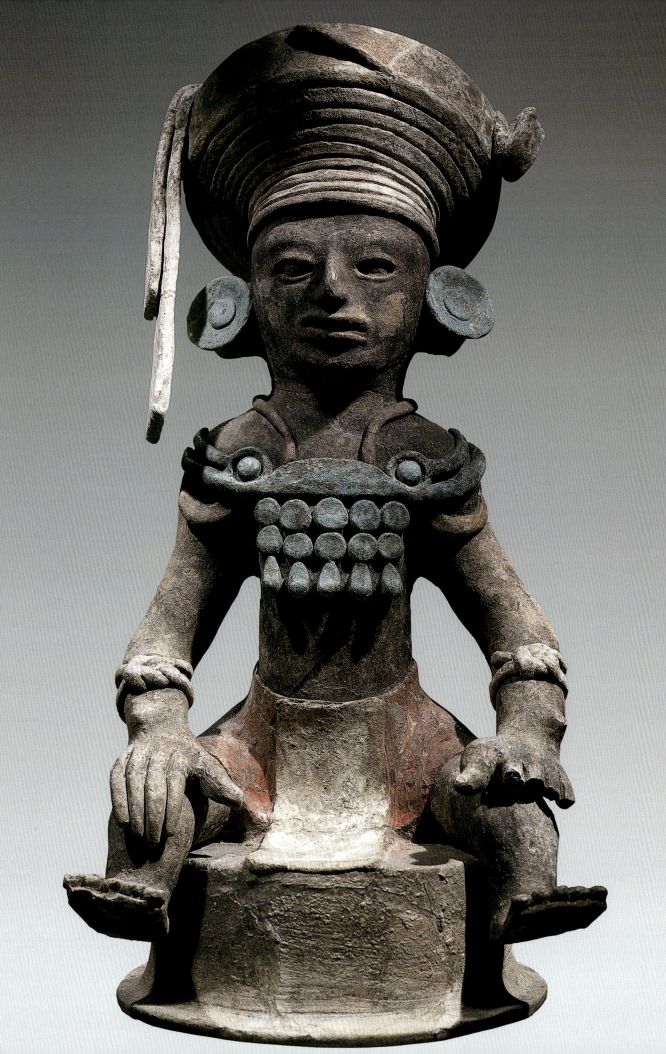

玛雅的朝代更替

尼古拉·格鲁贝和西蒙·马丁

象形文字的使用是将玛雅古典时期（公元250—909年）与早期的前古典时期区分开的主要文化特征。玛雅低地地区象形文字的发展，是大型前古典时期城市瓦解后发生的深远社会变革的结果（第51页）。目前尚不清楚最终导致大多数殖民地衰落的原因。然而，已经查明了一些城市在这一重大转型过程中幸存下来，形成了古典玛雅文化的核心。尤其是在低地南部的中部地区城市，比如蒂卡尔、乌夏克吞、亚希哈和序顿，以更强的地位从这些激进的变化中脱颖而出。

一个新的政治制度——世袭王权，在古典时期早期与象形文字同时发展起来。虽然前古典主义艺术是客观的，通过神灵的面具和宇宙符号表现出来，但早期的古典时期使历史人物的表现形式突出，每个人都有自己独有的特征。在古典时期，象形文字和艺术作品的任务是使国王如神一般天赋的权力真正有理可据，证明国王是宇宙中心的地位以及是人与神之间的调解者。

王朝的建立

关于第一个王朝建立时期的最早书面文本可以追溯到公元1世纪，并且该文本对这一事件进行了回顾。王朝建立者本身缺乏当代历史记录，可能一方面是因为他们本身并不认为自己建立了一个王朝，而是后来的人将这一角色归于他们。另一方面，当代文本可能是写在木材和树皮等非永久性材料上，或涂在已不复存在的建筑物的粉刷墙壁上。

朝代的建立者对于后来的统治者如何看待自己是极为重要的。世袭的国王将自己与建立者以"建立者后第n个统治者"的头衔联系起来，成为统治者的一种普查。

上接前两页：
宫殿场景
古典晚期，公元600—900年；烧制的黏土，涂漆；高16.0厘米，直径16.4厘米；私人收藏（克尔5943）
一位贵族跪坐在美洲虎宝座的玛雅统治者前，双臂交叉作为敬畏尊重的标志。在统治者的背后，两名拿着风扇和布料的仆人在等待主人的指示。

图226顶部的香炉
洪都拉斯，科潘，XXXVII-4墓地（埋葬XXXVII-4）前面的神庙26，古典时期晚期，公元7世纪；黏土，涂漆；高58厘米，直径26.5厘米；科潘，洪都拉斯人类学与历史研究所。
在26神庙下的第12位科潘国王的墓地入口处发现了11个破碎的香炉。圆柱形香炉的盖子上坐在王位上的黏土人物可能代表了死者的11位先辈。

玛雅低地最早的王朝之一是蒂卡尔王朝。虽然这个王朝的第一个统治者Yax Eeb Xook的统治时期没有保留下来，但统治者的普查表明他的统治是在公元1世纪下半叶。他可能被埋葬在蒂卡尔北卫城发现的第一座皇家墓地中，那里发现了有特色的皇家墓葬物品（图226），如真人大小地带着王室的面具，面具是一种装饰着三种风格花朵的发带。在古典时期，这种头饰本身被尊为王室的神和保护者才可以使用（第96页）。

王国的征服

王朝的创始人及其继承人在登基之后扮演了"国王"的角色。在公元400年之后，最高统治者获得了"神圣之王"的称号，以便将他们与少数贵族分开，并强调他们的神圣起源。尽管"神圣国王"的头衔原本仅限于最重要的王国，如蒂卡尔和卡拉克穆尔，但它很快被授予许多其他希望表达其神圣地位的统治者。公元前450年左右，低地的几十位国王曾声称拥有这个头衔，声称他们与王朝的创始人有联系，并将自己视为他们统治的小国的焦点。

在整个古典时期，这种小城邦的结构保持不变。低地从来没有取得过政治统一，也从来没有像之前所假设的那样统一玛雅王国。低地的政治领地划分以大量的徽章符号来描述。这些标志的组合代表着王室头衔，在各自的领土内这些头衔的承载者被称为"神圣国王"。它们由三个主要元素组成，其中两个代表k'uhul ajaw的头衔，第三个也是最大的元素，指的是该城邦的名字。古典时期蒂卡尔的国王穆塔尔，就被称为k'uhul mutal ajaw，意为"神圣的国王穆塔尔/蒂卡尔"。Piedras Negras的统治者被授予k'uhul yokib ajaw的头衔，意为"神圣的峡谷之王"（图183）。

通过观察这些头衔，可以推断出在古典时期历史大约存在50个小国家，每个国家都声称自己的国王有神圣血统。这些国家从未形成政治联盟这一事实可能与整个中美洲的特定形式的霸权统治有关。根据这个体系，战败国并没有完全并入战胜国，而是继续作为自治城邦存在。然而，战败的国王会被迫向他们的征服者上贡并表示忠诚。王室之间的联姻和关系网，比如与国王的女儿结婚，将约束着被征服的国家并使他们成为臣子。贡品有绿咬鹃羽毛、可可豆、昂贵的陶瓷和精细编织的布料。

玛雅城邦间的等级

如果我们比较各个首都的建筑，那么这些小城邦完全自主且彼此

独立，这一说法可以被认为是没有根据的。如果他们是自治的，那么如蒂卡尔大小的城邦拥有的政治权力应该与相对较小的双柱城相同，因为双柱城也有一个神圣国王。实际上，象形文字的记载表明，这是一种权力和财富在各城邦之间分配不均，少数国家控制着大量其他国家的政治体系。不同城邦权力和影响力的不同也记载在象形文字中。记载中描述了少数国家如何干涉他国的国内事务，并操纵他们的政治制度、战争和王朝继承，包括某个地区的国王如何"在另一个地区的国王的监督下"获得王位（图228）。这些参考文献为人们提供了这种阶级体系的确凿证据。Yajaw 这个头衔由 ajaw 衍生而来，即"国王"或"领袖"，更清楚地表明了不同王国之间存在等级制度。Yajaw 的字面翻译是"……，……的王"，意味着这位国王隶属于另一位国王并被认为是他的财产。这个头衔之后会跟着第二位国王的名字，第二位国王的名字总是更强大的那个。拥有 yajaw 头衔的国王对他来说只不过是一个封臣，永远在他的掌控之中。如果我们将这些暗示与城邦等级和其他政治事件背景下的从属关系联系在一起，我们就会发现一个令人惊讶的玛雅城邦关系网。蒂卡尔和卡拉克穆尔的统治者是两位最重要的国王，他们册立其他城邦的统治者，并且是封建制度下王子的指定领导者。在低地有许多强大而有影响力的国家，其国王也是正统的封建领袖，但没有一个国家拥有与卡拉克穆尔和蒂卡尔一样多的权力和外交技巧。

蒂卡尔和卡拉克穆尔是玛雅低地真正的超级大国，并统治着自己的封建城邦网络（图243）。虽然不同城邦之间的关系偶尔会发生变化，也总有封臣为了摆脱他们的附庸地位和上贡的义务而反复叛乱，但这两个超级大国的地位在几乎整个古典时期都出乎意料的稳定。他们的成功首先建立在个人和家庭关系的基础上。

王室宫廷文化

尽管小国和超级大国的朝代享有不同程度的权力，但玛雅贵族拥有共同的宫廷文化。在古典时期，国王和他们的家庭享有特权，荣华富贵应有尽有（图227）。

年轻的王子和所有没有王室地位的贵族成员都被叫作 ch'ok，即"孩子"。未来的王位继承人被称为 bah ch'ok，意思是"第一个孩子"，并且他们不得不通过参加一些仪式来证明自己能够胜任未来国王位置的能力，这些仪式通常包括在五岁时进行第一次血祭（图229）。继承顺序常遵循父系，这意味着长子通常会成为王位的继承人。虽然这是理想情况，但实际情况并不总是如此。如果指定的王位继承人在战斗中丧生，他的兄弟会取代他的位置，在没有男性继承人的情况下，女性也可以继位。正统的继承问题，无论是在不同王朝还是在不同城邦之间，都导致过无数冲突。因此，王位的未来继承人会在被授命之前尽最大努力证明他是一位有能力的领袖。实际上，许多军事行动的展开只是为了能使未来的统治者名声大振。在登基之前，曾俘获战俘的国王通常被冠以"……的拥有者"这个终生头衔，前者是被俘者的名字。

当新国王登基的时候（通常在上任国王去世后十天到几个月之间），

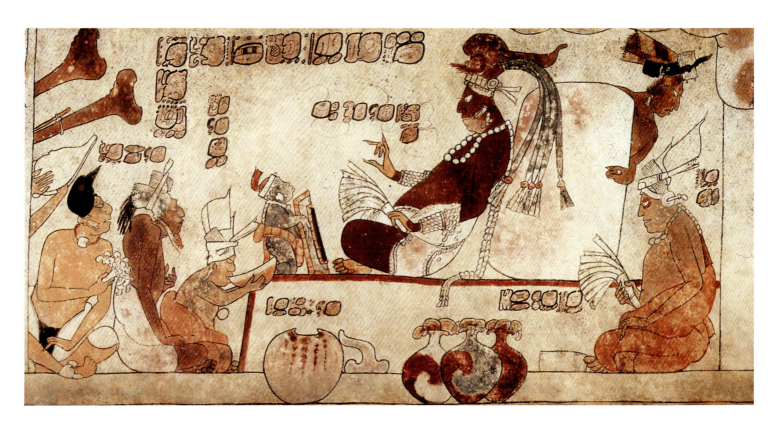

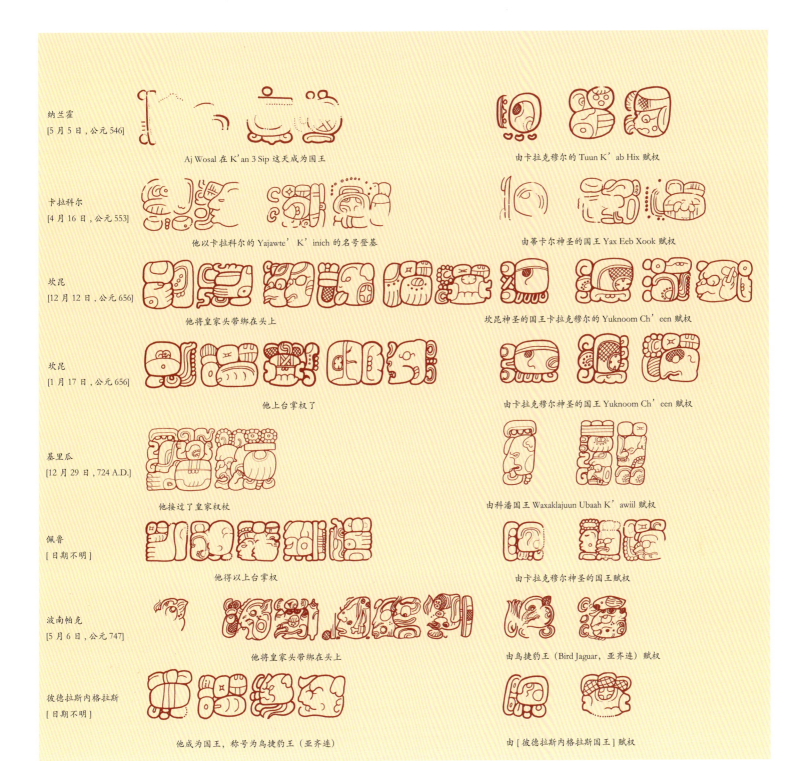

图 227 在王室宫廷的场景
来源不明；古典晚期，公元 600—900 年；黏土，涂漆；高 24.0 厘米，直径 17.0 厘米；多色彩绘陶器的首次展示；私人收藏（克尔 1453）。
王室宫廷生活以夸张和奢侈为特征。一个大型的王室家庭负责王室家族的起居和娱乐。这个器皿描绘了 Motul de San Jose 国王坐在宝座上，靠在一个由仆人拿着的垫子上。他超长的指甲和肥胖的身材表明他不需要进行任何体力劳动，并且得到了极其细微的照顾。宫廷里的小矮人和驼背的人在他面前卑躬屈膝。其中一个矮人站在宝座上，手持黑曜石镜子。两个黏土做的小号和一个特里同螺占了画面的大部分。王宫小教堂的乐师们藏在柱子或窗帘后面。

图 228 在外国统治者的监视下登上王位
在象形文字中记录的一些最重要的事件就是玛雅国王登基。许多国王没有获得王室尊严，不是因为他们没有神授的权力或他们在王朝中的地位不稳，而是因为他们得到了其他更强大的统治者的支持。后者要求他们的受惠者支持并忠诚于他们的政治决策。插图展示了在不同地方和不同时期的国王登基，这些国王通过向更强的君主表现忠诚登上王位。图中的左半部分显示了即位的国王，右侧是支持他们的统治者的名字，以象形文字 u kabjiiy 引出，意为"在监督之下"。显然，蒂卡尔和卡拉克穆尔的国王监视其他国王即位的事情特别常见。

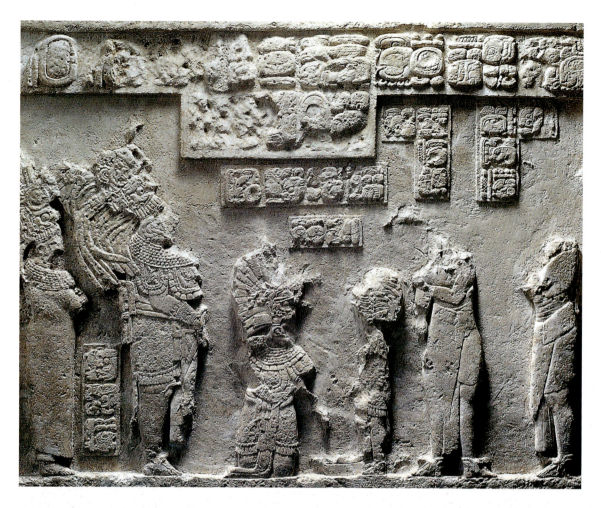

图229 19号板

危地马拉，佩滕，双柱城；公元727—735年；石灰石；高64厘米；危地马拉城，国家卫生博物馆和博物馆。

王室继承人的第一次血祭很少像双柱城的第19小组那样详细地描述。一个名为 ch'ok mutal ajaw，意为"双柱城的王子"的孩子的第一次血祭在随附的文本中有非常明确的表现，他可能是年轻的 K'awiil Chan K'inich。这表明他的上一位国王，第3位统治者，就是下令制作这块浮雕的统治者非常在意他的继承人。在场景的中心，我们看到一个穿着华丽的青年，其阴茎被一位跪着的牧师刺穿，血液滴入碗中。第3位统治者和他来自坎昆的妻子在左边观看这个场景。两位贵宾站在右边，其中一位是卡拉克穆尔的大使。

登基仪式就开始了。这些仪式很少在艺术作品中出现，甚至象形文字也只是用陈腔滥调的语言描述了一些关键事件，例如"他加入了王位"，"他以 K'awiil 神的形式接过了权杖（图230）"和"将王室头饰牢牢地系在他的头上"（图228）。

国王在登基后会改名。有些人保留了自己的名字，但会加上 k'uhul k'aba，意思是一个神圣的名字，来表达他们的新角色和身份。所选择的名字通常是神圣的活动，具有特殊神圣意义的物体，或者象征神或神的助手的动物（图231）。王室继承人也经常选择他们的祖父或其他有名祖先的名字，来延续悠久的传统。一位拥有神圣名字的国王终于成为 k'uhul ajaw，即"一个神圣的国王"，并从此上升到不同的存在高度。

图230 权杖的两面

来源不明；古典晚期，公元600—900年；板岩；高24.4厘米，宽8.75厘米；私人收藏（克尔3409）。

这个雕刻的板岩权杖是一个等级和权力的重要标志。它以斧头的形式制成，其宽边都带有图形的象征。一边描绘了一个神圣的双胞胎，Hun Ajaw，他在这里被描写为带有吹气枪的猎人，而另一边则是一个坐在低宝座上的统治者，可能是这个出色的作品的前主人。在窄的一面上精心雕刻的象形文字将主人称为"Pusilha 统治者的捕获者"。由于 Pusilha 位于伯利兹南部，也就是可以发现板岩的地区，可以假设权杖生产的地方，将在危地马拉和伯利兹之间的边境地区被找到。

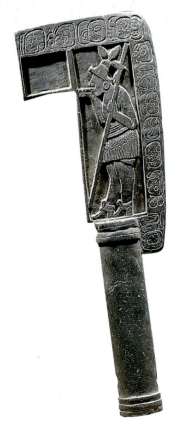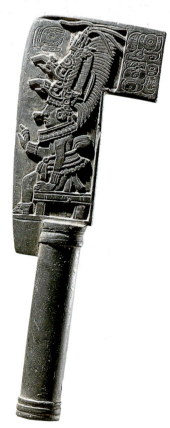

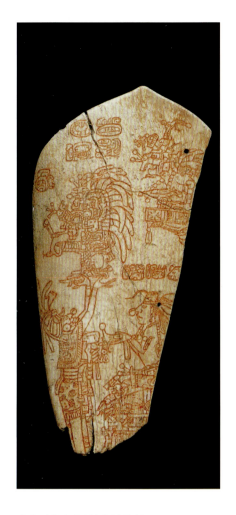

图 231 登基典礼场景

来源不明；古典晚期，公元600—900年；刻骨；高6.2厘米；达拉斯，达拉斯艺术博物馆。

有一个登基场景在一块只有几英寸长的骨头上，被平稳的线条描绘出来。继承人在华盖（只有一部分保存完好）底下的宝座上坐着，华盖上面刻有一只鸟形的神盾虎。以前的美洲虎神，也就是太阳神的一种形态，在空中举着王室头饰，准备把它放在继位者的头上。

图 232 鸟虎伪装成 Chaak 捕获囚犯

墨西哥，恰帕斯州，亚齐连，在40号神庙之前；古典晚期，公元752年4月29日；石灰石。

通过戴上神圣的面具，国王扮演了神的身份，就像在亚齐连的石碑1那样，鸟虎IV戴着Chaak神的面具出现。然而，玛雅艺术家要确保国王的双重身份仍然可见。因此，在面具下仍然可以看到国王的人脸。

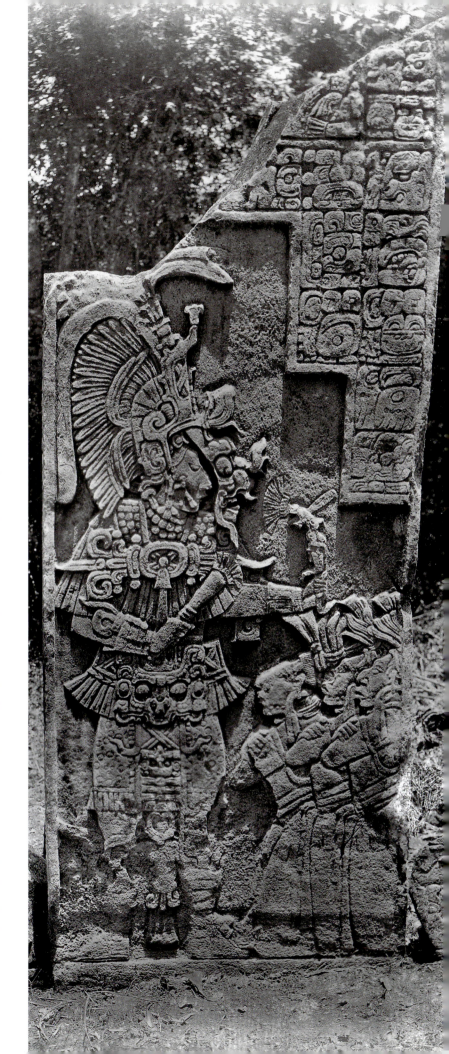

人与神之间的调解者

国王就像神灵一般，与社会隔绝。他们的生活与普通群众不同。这种地位体现在所有的宫廷文化中，也体现在城市居民对国王的期望中。国王与众神的密切联系使他有义务在众神面前充当调解者和社会的倡导者，并向人们传递神圣的信息。

国王是人和神两个世界之间联系纽带的角色，在他的服饰中也有很明显的体现。许多表现形式都显示国王具有神灵属性（图232）。它们让人们看到国王不只是将自己伪装成神的形象，还担任了神的身份。为了对整个社会的命运产生积极的影响，国王以神的名义进行了许多公共仪式（图233）。他们神圣的职责的一部分就是表演舞剧，这些舞剧不仅描绘并公开演绎了上帝创造世界的故事，而且在观众的眼中还经常重演。这些王室舞蹈是许多艺术表现的主题（图237）。

最重要的仪式之一是王室血祭（图233）。虽然男性统治者会用黄貂鱼刺，骨针或黑曜石钉从他们的耳垂、舌头或生殖器官（最神圣的血液）采血进行祭祀，但其他血祭场景显示女性在祭祀场地中间，将带刺的绳索穿过她们舌头上的洞。珍贵的王室血液滴入排放着纸条的篮子里。纸条浸满血后被放置在香炉中，与奉香的高贵香气混合，成为众神的食物。

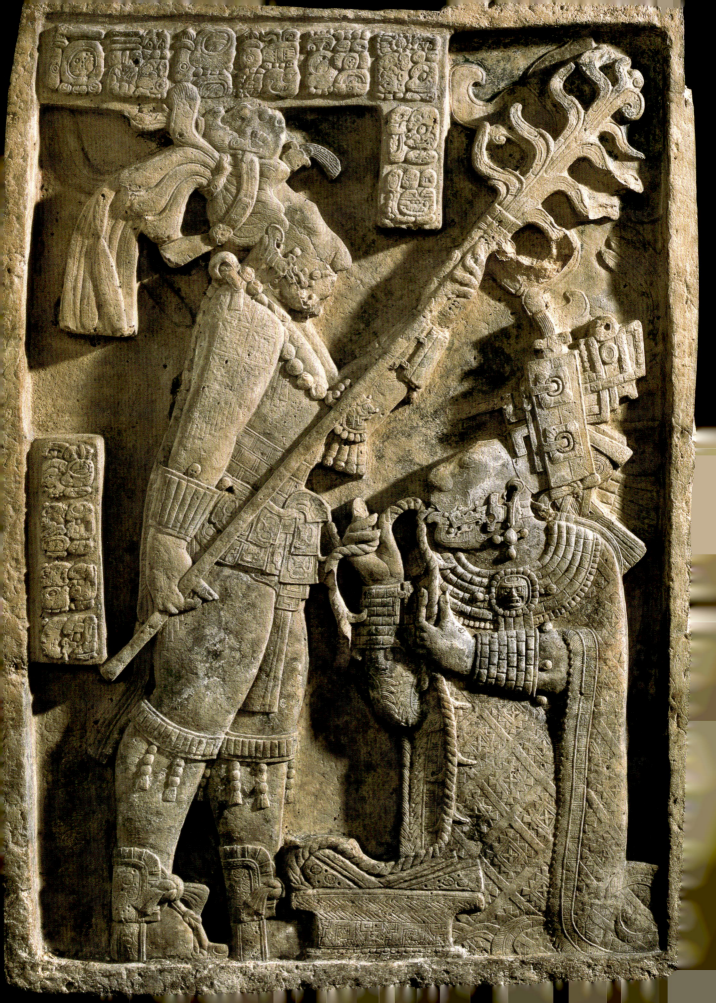

图233 24号过梁

墨西哥，恰帕斯州，亚齐连，23号神庙；古典晚期，公元726年；石灰石；高110.5厘米，宽80.6厘米，人物高10.1厘米；伦敦大英博物馆。

这个玛雅人的杰作描绘了女王K'abal Xook用带刺的绳索从她的舌头上取血进行血祭的场景。而她的丈夫盾虎拿出一把火炬来给她提供光。这个场景显然是在一个黑暗的神庙房间或夜间进行的。她脚边的一个篮子里装着纸条来吸取流出的血。

这种类型的王室血祭可能是持续数天的仪式。这种仪式显然对社会非常重要，要在公众面前进行。城市拥有众多广场和台阶，非常适合为这种场面提供舞台。古典时期的艺术作品将血祭与幻象联系在一起，如有名的亚齐连过梁（图233）。目前尚不清楚这些幻象是由于血液的快速流失还是事先服用的致幻物质引起的。无论如何，国王的一个重要职能是表现出被召唤的幻象并与神灵和他们的祖先交流（图234）。这种幻象总是以蛇的形式在艺术中表现，比如神或祖先的头部从蛇张开的下颚中出现。

在玛雅国王所代表的许多神圣角色中，年轻的玉米神的角色可能是最重要的。许多艺术表现形式和象形文字记录都将国王描绘为玉米神、代表丰收和财富（第271页）。一位国王的诞生被比作阴界玉米产量的爆发，而一位国王的死亡则对应着玉米神回到阴界。同样，当一粒玉米在土壤中重生时，已故的君主以他的继承人的形式转世。玉米生长的周而复始，对应着玉米神的现世和衰亡，因此成为王室生命周期的隐喻。这个比喻的根源在于简单的玉米种植文化。它以一种每个人都可以理解的形式将玛雅社会从最低级别向最高级别排列。

在很多情况下，国王会以神的身份出现进行血祭、举行仪式。主要时期的结束，例如20年的克盾，以及每五年和十年的时期，都会以盛大的节日庆祝（图235）。在大多数城市，每个克盾结束时国王都会在它前面竖立一个带有祭坛的石碑（图236）。石碑的建造（tz'apaj u lakamtuunil），是一种被描述为k'al tuun的仪式，意思就是"捆绑石头"

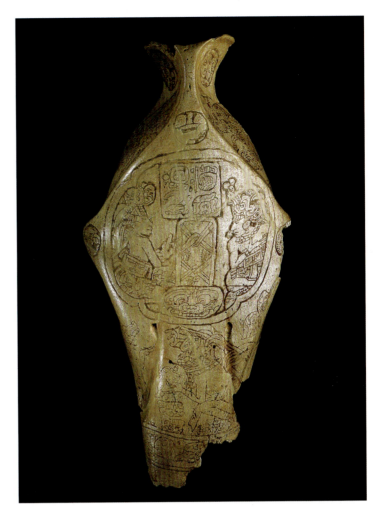

图234 格子图案的石碑之前的王子们

洪都拉斯，科潘的1号墓地；古典晚期，公元600—900年；野猪刻骨；长21.5厘米，哈佛大学皮博迪博物馆。

这个骨头上的主要场景被放在一个四叶草形框架中，这在玛雅艺术中是人类世界和阴界之间的大门。通过这个大门，我们能看到一个格子图案的石碑前的祭坛，左右各站了两位重要的人物，可能是身份不明的科潘早期国王。在石柱和其他石头上发现的花边或格子图案，是用来庆祝结束的仪式的一部分。

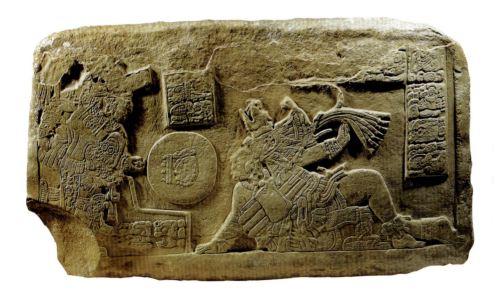

图235 皇家球赛

危地马拉，佩滕，拉科罗纳；公元726年9月13日；石灰石；高26.7厘米，宽43.2厘米，深6.7厘米；芝加哥，芝加哥艺术学院（克尔2882）。

授予国王的众多头衔之一是球员（aj pitz）。公共纪念碑将国王描绘成穿着厚厚的保护性皮革衣服并戴着奢华头饰的球员。在这里，卡拉克穆尔的主人将自己摔在地上，伸出手臂击球；一个不知是谁的对手站在他对面。背景中的两个台阶表明这个场景是在球赛场上进行的。

图 236 石碑 E

危地马拉，基里瓜，主广场；公元 771 年 1 月 20 日；砂岩；高 7.25 米。石碑 E 是整个玛雅地区最高的石碑，高 7.25 米。这座 30 吨巨石的架设必定是一项壮举。古典时期晚期基里瓜纪念碑的巨大比例，反映了它的国王 K'ak Tiliw Chan Yoaat 在公元 738 年袭击了科潘，并斩首当地国王 Waxaklajuun Ubaah K'awiil 之后这座城市的重要性。具有讽刺意味的是，科潘的统治者在 14 年前还帮助 K'ak Tiliw 掌权，所以基里瓜的这种好战行为实际上是对之前支持者的背叛。在阿尔弗雷德·莫德斯的一张历史照片中，看到石碑 E 上是一幅巨大的 K'ak Tiliw 画像，那是一位骄傲的胜利者在展示他所有权力的象征。

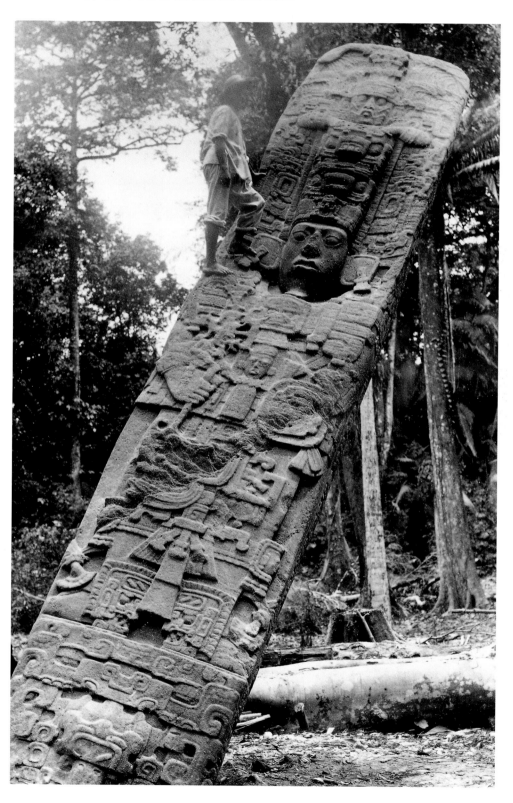

图237 鸟捷豹跳舞

墨西哥，恰帕斯州，亚齐连，过梁3号，结构33；公元760年。石灰石；高94厘米，宽：83厘米，深40厘米；就地。

国王的活动包括在重要节日和历史事件周年纪念日时穿着华丽的服装表演。许多过梁，特别是亚齐连市里的过梁，都描绘了 Itzamnaaj Balam 和他的继任者的王室舞蹈，他们穿着神圣的衣服并且身上有许多特征，之后这些舞蹈以这些特征被命名。这个过梁展示了在公元752年4月29日鸟虎 IV 的登基那天的场景。他的一个妻子，Great Skull，在他准备与权杖共舞的同时，向他亮起一束神圣的光来。

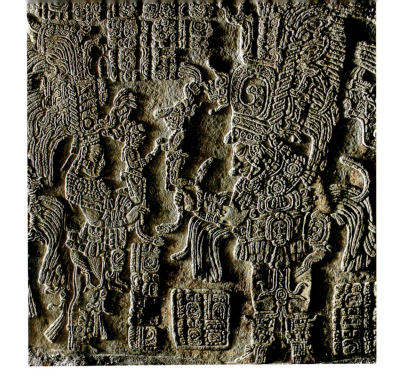

（图234）。在祭坛上滴血或烧香（chokwaj ch'aaj）的仪式是在重演众神使宇宙运动起来的神话事件。

宫廷生活

国王大部分时间都在王宫中度过。尽管很难从遗骸中确定建筑物从前的用途，但彩绘陶器的发现确实可以让人们深入了解宫廷生活（图227、图238、图240）。许多物品都是在宫廷车间制作的，这些物品描绘了许多宫廷场景，比如上贡、诸侯的到访、排练舞蹈和包括负责服侍国王和重要客人的矮人和小丑在内的宫廷侍从的活动（第278页及以后）。上贡的场景显示国王坐在一个覆着美洲虎皮的华丽宝座上。封臣跪在他面前，呈上一捆捆精美布料、羽毛和一袋袋可可豆（第238页）。王宫的侍从还包括抄写员，他们将上贡的货物与贡品清单进行核对。这些场景让我们看到了玛雅王国经济的一角，并揭示出国王最重要的活动之一就是扩充他的个人财富以及整个社会的财富。为了达到这个目的，国王会发起战争，推翻邻国政权。被围剿的统治者被收押入狱，很多情况下会被当作人质。他们偶尔被释放送回他们的家园并被迫定期上贡（图239）。另一种狡猾的俘虏形式是在战胜国的首都为被推翻的统治者的儿子和其他家庭成员建立住所。表面上，外国贵族作为被推翻的城邦的报信者和使者，但实际上他们用自己的生命担保不会有进一步的反叛，并确保定期支付贡品。蒂卡尔和卡拉克穆尔等城市的一些大型宫殿就被认为是被征服王室的住所。外国王室贵族的后代也有可能在战胜者的宫廷上长大，因此，当在附庸国需要王位的继承人

图238 宫廷里的交易员和翻译员

来源不明；古典晚期，公元700—750年；黏土，涂漆；高17.1厘米，直径14.3厘米；私人收藏（克尔1728）。彩绘器皿描绘的主题通常包括宫殿场景。画面和宝座上方的卷帘表明这是在宫殿内。两位商人来了，正在叫卖一捆捆的器具。一名抄写员翻译，远远地蹲在商人面前的地板上。Motul de San Jose 的 K'inich Laman Ek 国王坐在宝座上。在他身后，他的一个朝臣以放松的姿势站着，嘴里叼着一支雪茄，右手拿着点烟的火炬。文字表明，聚集在这里的人正在谈判货物的价格。

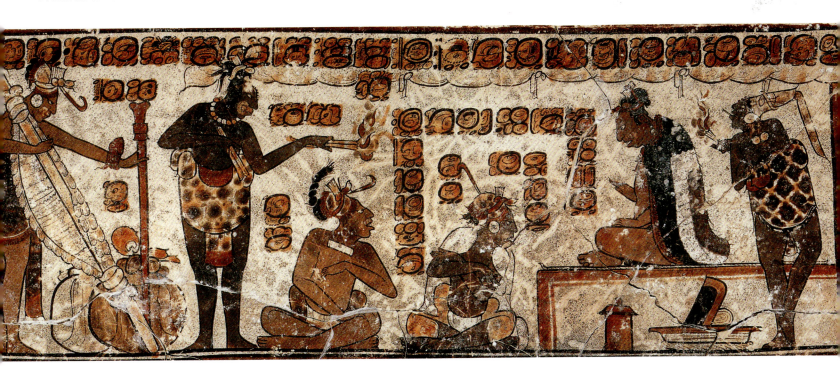

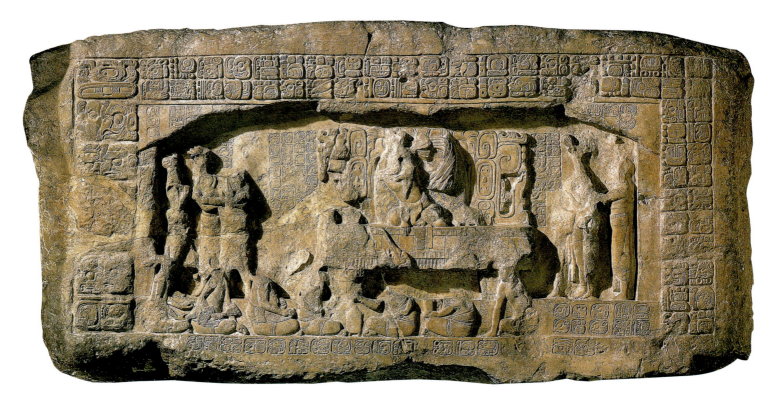

图 239 3号板（彼德拉斯内格拉斯）

危地马拉，佩膝，结构 O-13；公元 782 年；石灰石；危地马拉城，国家考古与民族学博物馆（克尔 4892）。

这块板位于彼德拉斯内格拉斯的神庙的墙上，是统治者 7 向统治者 4 的致敬物。铭文以公元 782 年在后者的坟墓中进行的火祭仪式描述结尾。画面展示了公元 749 年统治者 4 登基的 20 周年庆典。

国王坐在由贵宾和访客包围的华丽宝座上。其中一位造访者是亚齐连的 Yoaat Balam II 国王，他似乎是彼德拉斯内格拉斯的附庸王，因此在后来的亚齐连铭文中被谨慎地隐藏起来了。省长、抄写员和学者坐在国王面前的地板上。立在他们之间的陶器可能装着为庆祝这个事件上贡的可可。

图 240 帕伦克 96 象形文字碑上的文字

我们对玛雅人的王朝历史以及他们国王的诞生和登基的了解，都是从象形文字的铭文中获得的。然而，并不是所有的文本都像 96 象形文字碑上的文本一样容易理解，这些碑文发现于帕伦克宫殿的塔脚下。它讲述了在巴加尔一世时期帕伦克宫殿的一个翼楼（"白皮肤的房子"）的开放，和他的三个继承人在安置在这个翼楼里的王座上登基的故事。这个铭文以平常的赠言结束，同样也引用了艺术家的名字，该艺术家在公元 783 年为国王 K'inich K'uk'Balam 雕刻了浮雕。

在 12 Ajaw/
8Keh [长计历 9.11.0.0.0，罗马儒略历 652 年 10 月 11 日]

完成/
第 11 个 K'atun（20 年）时期

在 / K'inich Janaab Pakal I 的监督下

五个金字塔中的他/
神圣的帕伦克国王

11 天，1 乌纳 / 和 2 盾之后

它是在/
第 9 天 Chuwen

9 Mak [长计历 9.11.2.1.11，罗马儒略历 654 年 11 月 1 日]
/ 炮火来了

[进入] 白色皮肤的房子 [宫殿的房子 E] /
在建筑物中

巴加尔一世/
有 5 个年龄 20 岁的国王

然后 / 17 天，4 维纳尔

8 盾 / 和 2 卡盾之后

那是在/
第 5 天拉马特（Lamat）

6 Xul [长计数 9.13.10.6.8 或罗马儒略历 702 年 5 月 30 日] / 他端坐着

进入王权，Ox-? /
K'inich K'an Joy Chitam II

神圣的帕伦克国王 /
他继承了王位

[在] 白色皮肤的房子。/
然后，

14 天，15 维那尔 /
和 19 盾之后，

那是在 / 第 9 天 Ik'

5 K'ayab [在长计数的第 9.14.10.4.2 天，在罗马儒略历 721 年 12 月 30 日] / 他担任了君王的职分，

一家之主（？）
K'inich Ahkal

Mo Naab III/
帕伦克的神圣之王。

他即位/
在白皮肤的房子[里]。

然后/
5 天，14 维那尔，

2 盾/
和 2 卡盾之后，

时，这些在战胜者宫廷长大的贵族就可能被送回他们的出生地，但仍然会与战胜国保持联系。

王室宫殿也用于聚会和庆祝活动，例如与其他王室子女之间签订婚姻契约、婚礼庆典、接待国家访问和觐见者以及召集有贵族血统的统治者之间的会议。宫殿作为行政中心，很可能也是官员、军事指挥官、货物管理人和其他臣子的总部。

蒂卡尔的崛起

要了解低地历史的话，不需要详细了解那小州，只关注两个超级大国蒂卡尔和卡拉克穆尔就足够了。他们的政治和权力网络比其他任何王国都更能影响整个低地的命运。

对蒂卡尔王朝历史的大量研究，证实了它在前古典时期结束时已经是低地的主要强国之一。蒂卡尔王朝的创始人 Yax Eeb Xook 生活在公元 1 世纪下半叶，被埋葬在北雅典卫城一座装饰华丽的坟墓中。他的下一位继任者未知，并且没有留下任何铭文。蒂卡尔最古老的石碑——29 号石碑，可以追溯到公元 292 年，石碑正面的一个完整的徽章象征着一位统治者（图 241）。虽然日期之后的铭文不能破译，但描绘的国王可能是统治者暴风雨天空一世，他的身份与附近的仅在几年之后发现的埃尔恩坎托的另一个较小的石碑有联系。至少在两个世纪之后制作的一件陶器上的铭文，将暴风雨天空一世命名为 Yax Eeb Xook 的第 11 位继承人。这表明在第一任国王和暴风雨天空一世之间肯定有 9 位统治者。到目前为止，研究人员一直无法发现这些统治者的名字和历史。

在公元 317 年，男性继承链似乎已经断开，因为克盾 8.14.0.0.0 结束的庆祝活动是由一名女性组织的。她的名字叫 Une Balam，意为"小美洲虎"，与当地女神的名字相同。蒂卡尔的第 13 位统治者是 K'inich Muwaan Jol。关于他的统治知之甚少，除了他是蒂卡尔的下一任国王的父亲并且可能在公元 359 年去世。他的儿子美洲虎之爪一世，同时也是继承人，在蒂卡尔早期统治者中是最有名的。在公元 360 年登基后，他下令在蒂卡尔进行一些重要的建筑项目。除了大力扩展失落世界综合设施（该地区的两个仪式中心之一）之外，他还监督了一座大型宫殿的建造（第 222 页），那里后来发展成了中部卫城。源自巴鲁姆头骨爪时代的浮雕石碑是雕塑杰作，同一时期的陶器反映了艺术家的技艺和蒂卡尔统治时期的财富。巴鲁姆头骨爪统治了所有玛雅城市中规模最大、最先进的城市。蒂卡尔取得巨大成功部分当然可归因于其与危地马拉和墨西哥中部高地的贸易关系。

特奥蒂瓦坎征服

然而，在公元 378 年，来自特奥蒂瓦坎的一群人在当地一位贵族的军事领导下"造访"蒂卡尔，这位贵族在玛雅铭文中一直被称为"生于火"（Siyaj K'ak），于是蒂卡尔和墨西哥中部之间的联系突然发生了变化。蒂卡尔的 31 号石碑上记述这次造访发生在巴鲁姆头骨爪死后，并指出这一定是暴力事件。由于这些王朝的变化，蒂卡尔建立了一个受到特奥蒂瓦坎影响的新王朝。

新统治者 Yax Nuun Ayiin 被认为是特奥蒂瓦坎的权贵和蒂卡尔贵族女性的儿子。这一时期蒂卡尔的艺术作品，特别是陶器和建筑，反映了特奥蒂瓦坎对社会的巨大影响。在被接管后的几年里，蒂卡尔产生了深远的变化，这也影响了低地的其他地区，例如位于蒂卡尔以北 20 千米的乌夏克吞。当地显然与蒂卡尔同时被一个与特奥蒂瓦坎有友好关系的王朝取代。更远的地方也有新的统治者在上台，如里奥阿苏

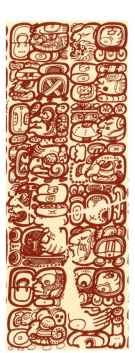

那是在 /
第 9 天 Manik'

15Wo[长计历 9.16.13.0.7 或罗马儒略历 764 年 3 月 4 日] / 他登上王位,

与白骨之魂相伴, / 他, 是一个球赛的球员,

K'inich K'uk' Balam II/ 帕伦克的神圣之王。

他即位 / 在白皮肤的房子[里]。

然后, / 1 卡盾后,

那是在 / 第 7 天 Manik'

在 Pax 月份 [长计历 9.17.13.0.7 '或罗马儒略历 783 年 11 月 20 日,] / 结束

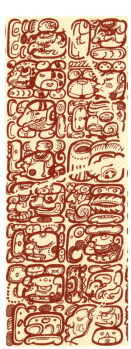

到他作为国王的 / 第一个卡盾

他与白骨之魂同伴, / 球赛的球员

一家之主(?)/ K'inich K'uk'Balam I

卡盾的负责人, / 世界上第一个

他是(?) / 的儿子

K'inich Ahkal/ Mo'Naab III

他本人就是 / 帕伦克的神圣之王

被(?) 女士 / 照顾的孩子

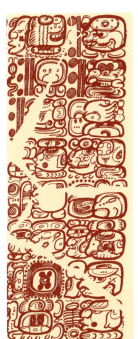

Saj Hu 女士 / 这是 7 天

13 ajaw 之后 /
13 Muwan [长计历 9.17.13.0.0 或罗马儒略历 783 年 11 月 13 日]

[当]13 盾[已经结束]/ 结束

他作为国王的第一个卡盾 /

他雕刻了宝石,

Uut ajaw /
k'uhul - (?) - (?) -
tan [艺术家的名字?]

它[[象形文字浮雕] 是在监督下建成的 / 在第五个卡盾

K'inich Janaab Pakal./ 这标志着一个卡盾的结束 / 君主的职分

图 241 29 号石碑（是低地最古老的石碑）

危地马拉，佩滕，蒂卡尔，3 号神庙以北；公元 292 年 7 月 8 日；石灰石；高 205 厘米，宽 64 厘米，深 32 厘米；蒂卡尔，西尔韦纳斯·莫利博物馆。

29 号石碑在低地受管控出土的所有铭文中日期最早。在其他物体上发现了较旧的铭文，但它们的精确起源和考古背景是未知的，因为它们是被掠夺来的。正面描绘了一个未知的国王，也许是国王暴风雨天空一世，戴着奢华的头饰，左手拿着一个神圣的面具并看向右方。背面有日期，从上到下阅读，8 巴克盾、12 卡盾、14 盾、8 维那尔和 15 金，对应于公元 292 年 7 月 8 日。这可能是统治者登基的日期。

图 242 40 号石碑

危地马拉，佩滕，蒂卡尔，位于结构 5D-29 正面的西边；6 月 19 日，公元 468 年；石灰石；蒂卡尔，litico 博物馆。

石碑 40，于 1996 年 8 月在蒂卡尔发现，是蒂卡尔最新发现的细节非常详细的古典时期早期巴洛克风格的纪念碑。正面描绘了蒂卡尔的第 17 任国王暴风雨天空二世的儿子，左手握着礼仪人员，象征着他的皇家权威。石碑狭窄的两侧描绘了他的父母：左边是他的父亲，暴风雨天空一世；右边是他的母亲。在背面（这里未显示）是象形文字，描述了公元 415 年暴风雨天空二世的儿子的诞生，他在公元 458 年登基并在公元 468 年建造了石碑。

尔、贝胡卡尔，甚至科潘。控制这些边远地区是在军事首领和特奥蒂瓦坎人的监督下进行的。

蜷鼻王一生中竖立的两块石碑与早期统治者的石碑截然不同。石碑上的国王面朝正面坐着，穿着长袍，戴着墨西哥样式的头饰。蜷鼻王直到公元 410 年左右去世之前，一直是特奥蒂瓦坎重要影响力的代表。甚至连他墓室的装饰也反映了他在低地之外的起源，因为他的墓室对一个统治者而言都相对较大。

当他的儿子暴风雨天空二世上台时，这种形式的自画像就发生了变化。他试图重建与早期统治者在玛雅传统上的联系。因为只有他的母系与王朝的创始人有关，所以他特别重视用雕塑来描绘祖先的谱系。

他在政治上最重要的项目之一是 31 号石碑的建造，它总结了蒂卡尔的整个历史，并在石碑正面以完整的徽章描绘了自己，而他的父亲被描绘在特奥蒂瓦坎战士制服的一侧。

动荡的时代——蒂卡尔的战争和王朝危机

暴风雨天空二世对蒂卡尔的统治从公元 411 年开始，到公元 456 年结束，暴风雨天空二世的儿子于公元 458 年继位。除了最早在铭文中记录的军事行动之一可能是在暴风雨天空二世的儿子支持下进行的外，人们对他的统治知之甚少。在此之前就已发生了军事冲突，但那一场更加激烈，政治上更具爆炸性，以至于成为一件有铭文记录的事

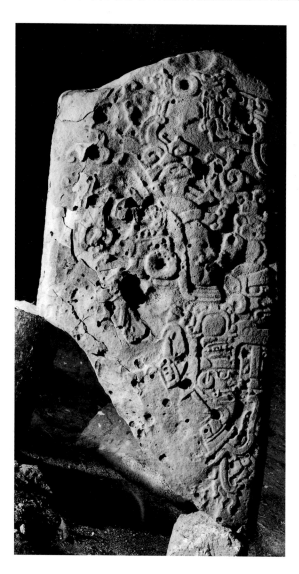

件。这场军事行动可能是对力量结构及其经济原因在5世纪下半叶蒂卡尔和大部分低地地区发生的深远变化的反应。蒂卡尔石碑的大小和质量的变化表明,在建立了前古典时期的最后一座纪念碑后,也就是公元468年(图242)的40号石碑,就没有更多的资源来实现任何涉及自画像的雄心勃勃的项目了。Kan Chitam 的儿子,Chak Tok Ich'aak II,竖立了相对较小、粗制滥造的石碑。他的统治结束时有一个明显的迹象,就是蒂卡尔不再拥有无可争议的至高无上的地位。

在低地的乌苏马辛塔河上的亚斯奇兰王国,国王在公元508年对蒂卡尔发动战争,在此期间亚斯奇兰囚禁了蒂卡尔的皇室成员。几天后,蒂卡尔国王去世,这一事件被刻在托尼纳祭坛上。

国王的去世标志着蒂卡尔戏剧性的转折,因为没有合适的男性继承人,公元511年,一个女孩,可能是巴鲁姆头骨爪二世的女儿,在六岁时被推选为摄政王统治王朝。通过王室的这一罕见做法,我们可以看到他们是如何绝望地维持王朝的存续。在此期间,贵族成员以女孩为幌子,维持其统治权力,其中一人是军事领导人卡洛姆特·巴拉姆。他曾在公元486年,上一任国王执政期间,在反对马萨伊城(可能是纳克屯的考古遗址)统治者的运动中发挥自己的作用。卡洛姆特·巴拉姆的家族起源尚不清楚。公元527年,作为"第19后裔",他将自己刻画在十二石碑上,表明他已经夺取了蒂卡尔的权力,迫使22岁的年轻女摄政王成为他碑画的背景。

然而,巴鲁姆头骨爪也有一个儿子,双鸟。他出生于公元508年,也就是他父亲去世的那一年,因为年龄问题,一开始人们并不认可他为王位继承人。双鸟在姐姐统治期间一直流亡国外,直到537年才回来,并夺回他作为皇室男性成员所拥有的权力。

图243 超级大国卡拉克穆尔对其他城市的影响

该图显示，卡拉克穆尔构建了一个关系网络，这有助于它影响整个低地。低地的其他玛雅城市没有像卡拉克穆尔那样进行如此积极的国际政治活动。虽然大多数城市与卡拉克穆尔之间的关系具有和平性和外交性，但帕伦克和蒂卡尔之间存在着对立的关系，最终导致了战争。卡拉克穆尔努力阻止这些城市逃离其势力范围，因此对与卡拉克穆尔发生武装冲突的其他城市开展了惩罚性运动。

与卡拉科尔的冲突

尽管在这种王朝动荡的情况下，蒂卡尔仍然是政治舞台上的一股强大力量。公元553年，双鸟任命一位新国王统治现在位于伯利兹东南60千米的卡拉科尔市（图244）。卡拉科尔自古典时期晚期以来一直被占领，并有自己的统治王朝，其建立者特·卡布·查克于公元331年加冕为王。卡拉科尔位于玛雅山脉的高原上，可以获得如花岗岩、板岩、赤铁矿和松木等宝贵的资源，这使其成为一个具有重要意义的战略、经济中心。新国王雅哈耶特·科尼希是前任统治者卡安一世的儿子。有关六石碑和二十一祭坛的记载显示，他能继承王位是蒂卡尔的双鸟国王支持的结果，这也显示了蒂卡尔对卡拉科尔国内事务的强大政治影响力。然而，卡拉科尔和蒂卡尔之间的联系是短暂的。在同一时期，位于蒂卡尔和卡拉科尔之间的另一个王国（纳兰霍）进入了位于蒂卡尔西北约100千米飞速发展的卡拉克穆尔的势力影响范围。我们可以预料卡拉科尔很快就无法阻止强大的卡拉克穆尔国王获得更多的权力。在公元556年，当双鸟命令斩首一名来自卡拉科尔的贵族时，蒂卡尔与卡拉科尔之间爆发了冲突。几年后，双鸟便遭遇了类似的命运。卡拉科尔的二十一祭坛上的铭文讲述了562年对蒂卡尔发动的战争。虽然碑文大部分已经损坏，但仍有足够的细节表明这场战争是由低地新的超级大国卡拉克穆尔发起的。这场对蒂卡尔的战争可能是卡拉克穆尔对其与蒂卡尔之间冲突的回应，其中卡拉克穆尔作为卡拉科尔新的保护力量参与了战争。这次军事失败打破了蒂卡尔在中部低地至少130年的主导地位，标志着这座城市的衰落时期的开始，在此期间蒂卡尔再没有竖立任何石柱或建筑物。

卡拉克穆尔的崛起

蒂卡尔的失败标志着低地新时期的开始，在此期间卡拉克穆尔成为一个重要的附属国家网络的中心（图243）。卡拉克穆尔位于埃尔米拉多以北几千米处，自认为继承了大量前古典时期城市的传统和遗产。卡拉克穆尔成为一个相当大的古典中心，像蒂卡尔一样，这个城市在政治动荡中幸存了下来，这个动荡标志着前古典时期和古典时期之间的过渡（图246）。从国家结构的角度来看，卡拉克穆尔与低地的其他国家不同，它似乎控制着更多的领土，并且管理更加复杂。现今被毁的卡拉克穆尔市可能并不是这个国家唯一的，也不是最古老的首都。最早提到的卡拉克穆尔非凡国王的故事并不是在卡拉克穆尔发现的，

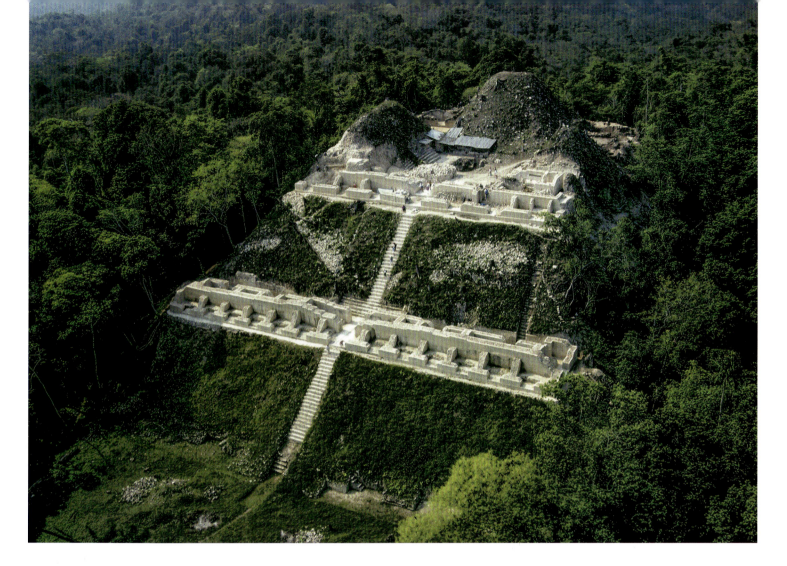

图 244 在伯利兹卡拉科尔的凯纳金字塔的挖掘现场

卡拉科尔市位于伯利兹卡约区南部的石灰岩高原上。43 米高的凯纳金字塔占据了城市中心的两个中心广场之一,其中凸起的堤道延伸到距离乡村 12 千米的位置。金字塔不同层面的长排房间可以作为王室家庭的居所。 最高平台上的建筑物上带有象形文字的灰泥装饰,讲述了卡拉科尔和纳兰霍之间的战争。

图 245 在墨西哥金塔纳罗奥州的兹邦切的猫头鹰视图(结构 1)

最早提到卡恩国王的文物,就像卡拉克穆尔统治者所说的那样,并不是在卡拉克穆尔市发现的,而是在远离东北的兹邦切。 由墨西哥考古学家恩里克·纳尔达领导的兹邦切主楼的挖掘出土了一个象形文字的楼梯,讲述了统治者尤努姆·钱恩一世的征服历史,可能是在公元 479—490 年期间,兹邦切可能是早期古典时期所谓的卡恩王朝的所在地。

而是在最近探索的位于卡拉克穆尔东北 150 千米的兹邦切市,在那里的一个写满象形文字的楼梯描绘了这场一直持续到 5 世纪末的征服运动的领导者:国王尤努姆·钱恩一世(图 245)。

其他城市的统治者的记录中曾多次提到卡拉克穆尔迅速崛起成为蒂卡尔的对手。这些参考文献还提到卡拉克穆尔参与了蒂卡尔的内政。卡拉克穆尔扩张的最早迹象在纳兰霍市的一个题词中找到,该题词描述了当地统治者阿吉·沃萨尔在卡拉克穆尔的图恩卡巴克希克斯的监督下于公元 546 年登基。对蒂卡尔邻国的王位继承的干预必然会被视为对蒂卡尔的挑衅,同时这也标志着一系列有关低地政治霸权的第一个冲突。

在被称为"天赐"的国王的统治下,阿拉克拉斯也进入了卡拉克穆尔的政治领域,公元 561 年由卡拉克穆尔的统治者任命当地国王。"天赐"也领导了卡拉克穆尔在接下来的一年里对蒂卡尔的成功战役,其结果是蒂卡尔在接下来的 130 年中由原来的卡拉克穆尔的宿命之敌

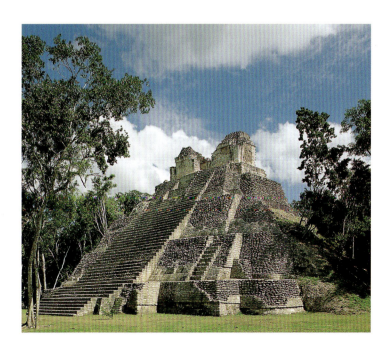

图246 墨西哥卡拉克穆尔2号楼的航拍照片

考古学家迄今已发现并绘制了6000多座建筑物，使卡拉克穆尔成为所有玛雅城市中最大的城市。结构2，一个巨大的前古典时期的平台，每侧面积超过120米，高45米，位于市中心。1999年和2000年挖掘了结构2最里面的一座建筑遗址，该建筑的历史可以追溯到古典后期的早期，其装饰华丽的灰泥外墙完全保留下来。在古典早期的预科金字塔上建造了一个扩建部分，用于容纳三座寺庙建筑，进一步扩展发生在古典晚期。

被逐步淘汰。卡拉克穆尔进一步袭击蒂卡尔的盟国，使得卡拉克穆尔在随后的几年里进一步扩大了其影响范围（图247）。参考卡拉克穆尔于公元599年发起战争，我们在帕伦克市发现了这次战役的记录。该城位于玛雅地区的西部边界，与蒂卡尔相连，因此导致了该城市的毁灭。公元611年，帕伦克第二次遭到袭击。在卡拉克穆尔的统治者"卷轴蛇"的领导下，这座城市的统治阶级被杀害，王位传承因而断裂。这场运动清楚地表明了卡拉克穆尔想在低地赢得至高无上地位的政治野心和所付出的努力。

图247 在古典后期南部低地的主要军事行动

在古典后期，蒂卡尔参与了与卡拉克穆尔封臣的军事冲突。在公元556年，蒂卡尔袭击了卡拉科尔，随后在公元562年卡拉克穆尔入侵蒂卡尔，而多斯皮拉斯的执政王朝与蒂卡尔断绝了关系，并宣称对蒂卡尔进行统治。多斯皮拉斯的统治者使用与蒂卡尔相同的徽章字形。在蒂卡尔于公元695年战胜卡拉克穆尔之后，与卡拉克穆尔有关的国家网络逐渐瓦解，为了确保至高无上的地位，蒂卡尔的伊金·陈·卡维伊尔分别在公元743年和公元744年袭击了卡拉克穆尔的前封臣厄尔秘鲁和纳兰霍市。

与纳兰霍结盟

虽然卡拉克穆尔通过军事行动和巧妙的外交手段确保了其在西部低地的影响力，但是卡拉克穆尔在东部任命的国王阿吉·沃萨尔的死亡却标志着他失去了一位忠实的盟友。在阿吉·沃萨尔去世后，纳兰霍的一位新统治者掌握大权，他显然希望切断与卡拉克穆尔的联系并摆脱其霸权统治。卡拉科尔已成为卡拉克穆尔在东部低地的伙伴，并于公元626年开始进行惩罚性运动。卡拉科尔统治者卡安二世的身世起源意味着他已经与卡拉克穆尔王室有了密切联系。他是统治者雅贾特·科尼希的儿子，在其主持下的卡拉科尔已经断绝了与蒂卡尔的联系，并形成了坎佩切卡拉联盟，同时一位18岁的公主在584年与雅贾特·科尼希结婚。尽管公主的出生地不为人所知，我们有理由相信她来自卡拉克穆尔王室，或者至少是一个密切相关的家庭。在公元626年，卡安二世袭击了纳兰霍地区的两个定居点。然而，这些攻击

在 4 Ak'bal 11 Muwan（公元 672 年 6 月 8 日）的战争中，来自蒂卡尔地区的努恩·约尔·恰克对 Balaj Chan K'awiil 发起了战争。

9 Imix 4 Pax（公元 677 年 12 月 20 日），Yuknoom Ch'een（卡拉克穆尔国王）对 Pulul（一个被蒂卡尔军队占领的地方）发起了战争。努恩·约尔·恰克被赶回来。

在 11 Kaban 10 Sotz'（公元 679 年 4 月 30 日），努恩·约尔·恰克的燧石和盾牌被（囚犯）Taj Mo' 的拥有者 Balaj Chan K'awiil 击败。

图 248 卡拉克穆尔、蒂卡尔和多斯皮拉斯在多斯皮拉斯的象形文字阶梯之间的战争描述
多斯皮拉斯的象形文字阶梯 3 的五个步骤，完全覆盖了象形文字铭文，直到 1990 年才被发掘出来。它们描述了卡拉克穆尔、蒂卡尔和多斯皮拉斯之间冲突的不同情节。公元 679 年，军事竞选编年史以多斯皮拉斯的巴拉吉对蒂卡尔的努乌尔查克的胜利而结束。尽管这些战争的说法很少承认发起国的失败，但这样做是为了使最终的胜利显得似乎更大，并证明对手的灭绝是正当的。

仅仅是五年后卡拉克穆尔征服前的试探，其结果为反版的纳兰霍国王被带到卡拉克穆尔遭受酷刑。

在接下来的几年里，纳兰霍逐渐陷入政治的边缘化之中。这一时期纳兰霍缺少石碑和其他纪念碑，表明其王位仍然空缺，或者统治者没有足够的力量和资源来将自己在纪念碑上的形象永久化。然而，纳兰霍的政治野心没有完全消失。来自卡拉科尔的灰泥铭文表明，一名不知名的纳兰霍统治者在公元 680 年发起报复行动，攻击卡拉科尔并迫使卡拉科尔国王，即基安二世的继承人卡库·乔·科尼希，流亡国外。这个铭文证明了纳兰霍在过去的几十年里成功摆脱了卡拉克穆尔的枷锁。如果一个城市记载它遭到了敌人的攻击，其目的通常是证明自身军事行动的正当性。上述碎片尚未完全发掘，但按照这种情况下的习惯性思路，我们可以假设它以卡拉科尔胜过纳兰霍的方式结束。然而从缺乏铭文和建筑参考的事实表明纳兰霍没有获得持久的胜利。

多斯皮拉斯——第二个蒂卡尔

人们尚不清楚在击败卡拉克穆尔之后的 130 年里蒂卡尔的命运走向。在此期间我们对蒂卡尔的了解，来自在坟墓中发现的花盆和盘子上的铭文。这些铭文表明，不同的国王相继统治蒂卡尔，一位名叫"动物骷髅"的统治者击败了瓦赞卡威尔。然而，有迹象表明，"动物骷髅"与前蒂卡尔王朝没有联系，而是征服者的傀儡，"动物骷髅"甚至有可能是卡拉克穆尔的王室成员，并被派往蒂卡尔。尽管没有详细信息表明卡拉克穆尔对蒂卡尔的管辖，但可以因此假设卡拉克穆尔成功分裂了蒂卡尔前皇室的其余成员。蒂卡尔的贵族分裂为两个群体，一个与新的霸权国家合作，另一个则忠于旧皇家王朝。在 7 世纪中叶，与前蒂卡尔国王有联系的群体似乎在内部权力斗争中占了上风，在公元 648 年，一个不满或流亡的统治家族分支在多斯皮拉斯定居，并将其作为新国家的首都。像蒂卡尔的国王一样，多斯皮拉斯的新国王也有着"神圣神王"的头衔。

流亡的神圣国家的权威挑战者向卡拉克穆尔寻求保护，卡拉克穆尔显然已经失去了对蒂卡尔这个 86 年前征服城市的控制权。他们可能希望卡拉克穆尔也能帮助自己重新夺回蒂卡尔。在 7 世纪中叶，一位为卡拉克穆尔独立而战的统治者努乌尔查克开始拥护蒂卡尔的统治，因此，蒂卡尔成为卡拉克穆尔此次袭击的受害者（图 248），导致努乌尔查克被蒂卡尔驱逐。帕伦克的象形文字中记载，在公元 659 年，他被称为强大统治者巴佳尔的同伴。目前，人们尚不清楚努乌尔查克在帕伦克待了多久，但他似乎重新征服了蒂卡尔并实施了报复，在公元 672 年，他甚至领导了对多斯皮拉斯的复仇之战。历史进程因此暂时被逆转，在努乌尔查克占领多斯皮拉斯的五年期间，拥有主权的巴佳尔被驱逐。公元 677 年，卡拉克穆尔得到了流亡的巴佳尔的帮助并解放了多斯皮拉斯。最后的决定性之战发生在

两年后,其间努乌尔查克被多斯皮拉斯及其保护势力卡拉克穆尔击败,人们尚不清楚蒂卡尔国王的命运,但缺少相关胜利纪念碑,以及其他图像和文字的记录也表明,他要么在战斗中丧生了,要么作为失败者回到了被击败的蒂卡尔。

全盛时期的卡拉克穆尔

战胜蒂卡尔,标志着卡拉克穆尔达到全盛。在公元636年登基的国王尤克努大帝的统治下,卡拉克穆尔将影响扩展到了低地所有地区,因此,战胜蒂卡尔意义重大。一方面,这意味着低地霸权的主要对手已被打败;另一方面,战胜蒂卡尔也彰显了卡拉克穆尔的军事实力。从此,卡拉克穆尔不再需要使用武力来实现目标。在这个过程中,它设法通过威胁使用武力使诸多国家成为顺从、忠实的附庸国。

位于卡拉克穆尔东南约120千米外的纳兰霍,是少数勇于摆脱卡拉克穆尔统治枷锁的几个国家之一。然而,缺乏单独执政王朝的证据表明,纳兰霍试图在公元680年推翻卡拉科尔的行动失败了,随后是一场惩罚性运动。然后卡拉克穆尔试图在纳兰霍建立一个新的独立王朝,这不会构成对叛乱的威胁。公元682年,多斯皮拉斯的国王巴佳尔和卡拉克穆尔的附庸将他的女儿"第六天空"送到纳兰霍,在那里她嫁给了一个贵族家庭(图250)。尽管有着高贵的出身,"第六天空"的丈夫却没有任何政治影响力。"第六天空"对纳兰霍的统治,或多或少是依靠自己甚至是靠着发动战争。她的儿子 K'ak Tiliw Chan Chaak 在六岁时被任命为王位继承人,这才使得其有了一个男性继承人,在母亲的帮助下,他还和忠于卡拉克穆尔的多斯皮拉斯有了往来。这位新统治者被称为"卡拉克穆尔的附庸",他后来的军事行动主要针对以前由蒂卡尔所统治的诸多城市,包括亚克沙市和 Ucancal 地区,该地区自古典主义早期就和蒂卡尔有着往来关系。

卡拉克穆尔对这些地区的影响十分明显,人们对此也习以为常。尤克努还监督了位于蒂卡尔以西的佩鲁城市统治者登基。位于卡拉克穆尔以南250千米处的坎昆,连续三代国王作为卡拉克穆尔的封臣而登上王位。尤克努还监督了莫瑞尔当地统治者的继位,此地位于帕伦克以东约100千米处,甚至有迹象表明人们认为卡拉克穆尔是彼德拉斯内格拉斯的超级大国,也是沿乌苏马辛塔河沿岸的最大定居点(图249)。在公元686年,当尤克努去世时,蒂卡尔几乎被卡拉克穆尔的附庸和盟友包围,然而,即使历经所有重要时期,卡拉克穆尔都未真正征服蒂卡尔。

蒂卡尔崛起及其影响

蒂卡尔和卡拉克穆尔都没能够稳定地将战争征服转化为政治统治。虽然这两个超级大国都能调用大量军队,但其基础设施却不够发达,导致他们无法完全征服这些国家,或是移除或改变统治者和官僚

图249 版面2
危地马拉,佩滕,彼德拉斯内格拉斯;7月25日,公元667年;石灰石;高91.5厘米,宽122厘米;剑桥,皮博迪博物馆,哈佛大学。
很长一段时间内,彼德拉斯内格拉斯曾是乌苏马辛塔河沿岸最强大的城市,而这条河流则是墨西哥湾和中部低地之间最重要的贸易路线。在早期古典主义末和晚期古典主义的开始,彼德拉斯内格拉斯统治着整个乌苏马辛塔地区。版面2可追溯到统治者2(公元639—686年)统治时期,这一雕塑上雕刻了当时的国王,站在他身后年轻的继承人和六个身着军服跪在其面前的附庸。这些附庸来自亚斯奇兰、波拿蒙派和 Lacanha 年轻的 Ajaw。象形文字的题词也显示,这一事件发生在公元前510年,当时,前彼德拉斯内格拉斯国王之一收到了来自外国国王的战斗头盔。

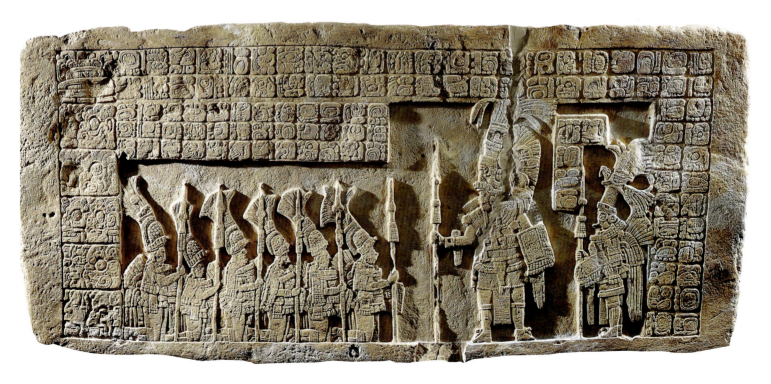

图 250 斯特拉 24

危地马拉，佩滕，纳兰霍，结构 C-7 前；公元 702 年 1 月 22 日；石灰石；高 192 厘米，宽 87 厘米；危地马拉城，国家国际博物馆。

这一出土于纳兰霍市的石碑是少数描绘女性的纪念碑之一，可见她以一个胜利战士的姿势站在囚犯的背上。这一女性即"第六天空"，她出生于多斯皮拉斯，是统治者巴佳尔的女儿，于公元 682 年被送往纳兰霍与当地一位贵族联姻，从而建立了一个忠于卡拉克穆尔的新附庸王朝。婚后她生下一个儿子，在幼年时期便继承王位，而她则继续"垂帘听政"。

图 251 斯特拉画 5

危地马拉，佩滕，蒂卡尔，主广场北台；公元 744 年 6 月 10 日；石灰石。

公元 695 年蒂卡尔战胜卡拉克穆尔，标志着蒂卡尔权力的恢复。国王伊克（公元 734—746 年）扩大了蒂卡尔的势力范围，对包括位于东部的纳兰霍市在内的前附庸国卡拉克穆尔发动战争。公元 744 年 2 月 4 日，他国攻纳兰霍并将其国王雅克斯囚禁，失败者被描绘成绑在装饰华丽的蒂卡尔国王脚下的囚犯，蒂卡尔国王拿着一个绘有守护神或战神的巨大盾牌。

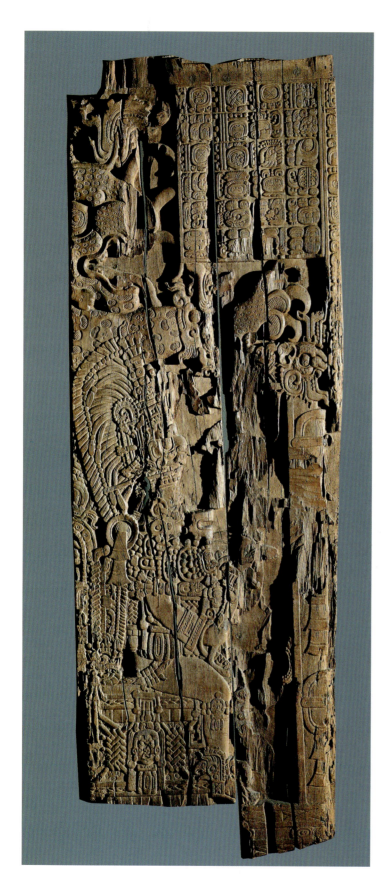

图252 来自寺庙1的门楣3

危地马拉，佩滕，蒂卡尔；公元735年；来自人心果树的木材；高183厘米，宽126厘米；巴塞尔，Welt文化博物馆。

公元695年蒂卡尔战胜卡拉克穆尔是低地历史上的一个关键事件。这标志着卡拉克穆尔对其他国家军事霸权和影响力的终结。这个来自蒂卡尔寺庙1的木制门楣上展示了坐在覆盖着美洲虎皮、装饰华丽的宝座上的Jasaw Chan K'awiil。宝座放在便携式木制轿子上——一种巨大的轿子。姿态骄傲的国王身后是一个巨大的美洲虎形象。这可能是一个填充的形象，或者是由木头和动物皮毛制成的，描绘了卡拉克穆尔的守护神。轿子可能属于被征服的卡拉克穆尔国王伊夏克·卡克，并作为有价值的战利品在蒂卡尔展出。

制度。相反，被征服国试图通过接管当地权力结构，或是通过武力或巧妙的外交手段，来确保与当地代表的合作已将成本降至最低。然而，对卡拉克穆尔与蒂卡尔的关系来说，这一策略被证明是致命的。努乌尔查克的儿子，于公元679年被卡拉克穆尔击败，于公元682年5月被任命为蒂卡尔的国王，这一做法显然未遭到卡拉克穆尔的反对。他成功击败了卡拉克穆尔的Yuknoom the Great，King Yich'aak K'ak的继任者。在蒂卡尔寺庙1的木制门楣上（图252），这一战斗被简单描述为"击败燧石和Yich'aak K'ak的盾牌"，这也标志着整个低地历史的转折点。

在随后几年里，Jasaw Chan K'awiil在蒂卡尔发起了一个浩大的建筑项目，其目的是向人们展示蒂卡尔的伟大。许多建筑都经过精心设计，其元素取自特奥蒂瓦坎的艺术和建筑，Jasaw Chan K'awiil希望他的统治和作品能够重现特奥蒂瓦坎的黄金时代。

蒂卡尔权威的巩固

目前我们尚不清楚蒂卡尔战胜卡拉克穆尔后发生了什么，据推测，这座城市由一位新国王统治了几年，新国王由蒂卡尔任命。虽然蒂卡尔的胜利并未导致卡拉克穆尔完全衰落，但确实显著削减了其势力。这一点，通过其他城市的象形文字越来越少提及卡拉克穆尔也可体现。

Jasaw Chan K'awiil将蒂卡尔从卡拉克穆尔的霸权中解放出来，但将蒂卡尔的扩张主义政策发展至巅峰的是他儿子，蒂卡尔的第27任统治者雅克金王。在他的统治下，卡拉克穆尔在约公元736年再次成为其袭击的目标。然而，这一次的目标不仅仅是击败卡拉克穆尔，还要征服其盟友。因此，在接下来的几年中，他针对卡拉克穆尔的两个主要前盟友埃尔秘鲁和纳兰霍发动了两次战争。秘鲁国王"美洲虎王座"被抓获，嵌有城市保护之神的大型雕塑也被带到了蒂卡尔（图273）。六个月后，雅克金王将注意力转移到了东部并袭击了纳兰霍，纳兰霍统治者雅克斯也被带到了蒂卡尔。在其中一个可以追溯到雅克金王统治时期的石柱上，国王站在囚犯身上，后者屈服于他——这象征着极度的羞辱（图251）。

这两场战争的胜利让蒂卡尔摆脱了卡拉克穆尔盟友的包围。几个世纪以来，蒂卡尔占领的城邦没有竖立新的石柱，这表明蒂卡尔对这些地区强有力的统治。蒂卡尔对低地统治的新优势也体现在其财富和前所未有的建筑热潮中，蒂卡尔的许多大型寺庙和宫殿都是在雅克金王统治时期建造或完工的，包括古典时期最高的建筑——65米高的寺庙6。在接下来两位国王的统治下，扩张仍在继续：包括未知名字的第28位统治者，以及在公元768年登基的奇坦王。

图253 不同城市记录的最后日期地图

在低地城市的铭文中记录的最后日期给人一种古典玛雅文化崩溃的印象。古老的纪念碑在建造中终结，反映了神圣王国及其制度的崩溃。王国消失之后，一些家庭占领了这些城市，在破败的建筑物中，这些家庭像"占屋者"一样生活。根据日期显示，崩塌始于西部，中部和低地郊区的城市持续时间最长。最后一个具有古典风格的日期是在恰帕斯州托尼那的纪念碑104（公元909年）上找到的。

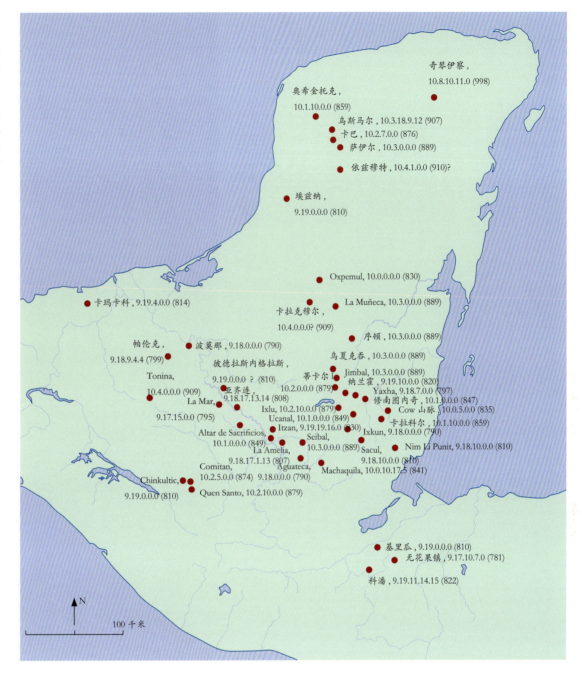

古典时期最后阶段的城市角色

9世纪的开端标志着蒂卡尔危机的开始，这个危机最终导致该城市遭到废弃，尽管声誉得到恢复，权力得到加强，在统治下有一个内部稳定、继承有序的阶段。蒂卡尔的倒数第4位统治者是位不知名的王子，他没有开展任何重大的建筑项目，只竖立了一些石柱。虽然之前的国王们在每个伯克盾结束后就建造一个石碑以示庆祝，但在第10个伯克盾结束时却没有竖立纪念碑，这是玛雅历法中一个更为重要的循环。最后一块来自蒂卡尔的石碑是斯特拉11号，可追溯到公元869年。它包含了该城市最后的铭文，因此标志着皇家王朝的终结。几乎所有低地的城市在8世纪和9世纪都遭遇了同样的命运（图253）。帕伦克的最后一个铭文可追溯到公元799年，亚齐连在十年之后竖立了它的最后一个门楣，多斯皮拉斯在公元761年被毁，而卡拉科尔的最后一座纪念碑是公元859年的一座未经加工的石碑。科潘的一位雕塑家留下了一座未完成的祭坛（图256），建于公元822年左右（图255）。古典玛雅文化的衰落跨越了两个多世纪。给古典玛雅国王的最后题词诞生于公元909年的托尼那市，位于玛雅地区的最西南部。因此，古典玛雅文化的政治体系繁盛了几个世纪后终于崩溃，围绕这一衰落的理论令研究人员和外行人士都感到欣喜。然而，目前尚不清楚在玛雅低地古典时期的最后200年中究竟发生了什么。

在整个古典时期，人口稳步增加，而在古典时期后期发生了真正的人口激增。可能有一段时间两倍的人口得以生存，但当环境影响加剧，以至因干旱不可避免地导致饥荒时，转折点出现了。热带土壤的

169

图 254 石碑 12 描绘了军事胜利

危地马拉，佩滕，彼德拉斯内格拉斯；公元 795 年 9 月 11 日；石灰石；高 404 厘米，宽 103 厘米，直径 42cm；危地马拉城；国家考古与民族学博物馆。

石碑 12 是彼德拉斯内格拉斯后期雕塑风格的典范。它三面都有装饰。狭窄的一面带有一个长长的象形文字铭文，讲述了彼德拉斯·内格拉斯对位于乌苏马辛塔河上鲜为人知的波莫纳遗址进行的几次军事行动。前面描绘了战败的波莫纳地区的囚犯。

彼德拉斯内格拉斯的统治者七世坐在一个宝座上，左边是 La Mar 的战地统领，囚犯被捆绑着蹲在他的脚下。被绑的囚犯被剥夺了徽章，用象形文字写下他们的名字。战败方的首领波莫纳王子，蹲在彼德拉斯内格拉斯国王的宝座下，左手触摸他的右肩——这是屈服和尊重的标志。这是彼德拉斯内格拉斯统治者的最后胜利。公元 808 年，这座城市被亚齐连统治者基尼什·塔特布·骷髅三世袭击，再未得以恢复。

图 255 祭坛 L 前部

洪都拉斯，科潘，球场 A-III 的北端；公元 822 年 2 月 6 日；凝灰岩。

科潘的祭坛 L 是最后一批在科潘建造的纪念碑之一，记录了社会的突然崩溃。祭坛正面描绘了科潘的最后一位统治者，U Kit Took'，左侧是他名字的象形文字。他的前任统治者 Yax Pasaj 坐在他对面，也有其名字的象形文字。两者之间的象形文字给出了 U Kit Took' 统治者上任的日期，即公元 822 年 2 月 6 日。统治者的肖像结合对其前任的描绘经常出现在科潘的艺术中。

图 256 祭坛 L 背部。

洪都拉斯，科潘；祭坛的背面表明它从未完成。新任统治者的权威如此弱小，甚至在位时间尚未完成祭坛的雕刻。艺术家丢下工具彻底消失之前，只完成了人物的轮廓和一些孤立的象形文字。对于像科潘这样对雕塑充满热情的地方而言，这是其衰落的明显证据。

侵蚀日益加剧，最后剩余的森林消失殆尽，以及随后气候变化导致地下水位枯竭，这些都给玛雅社会造成难以应对的危机。统治者无法处理这些新的生态和后勤问题。骷髅遗骸显示了古典时期最后阶段婴儿死亡率增加。

政治秩序的崩溃

最近的研究更多地强调内部政治因素。两个敌对霸权集团的瓦解导致了古典玛雅社会整个政治和社会结构的瓦解。只要主要权力集团保持政治平衡，战争是可以由主导国家限制和规划的。两个集团之间权利的不平衡导致不同国家之间的相互交流减少。古典晚期玛雅国家享有更大独立性，但也更加孤立。这与越来越多以前由下属王子统治的城市成为新小国首都的现象有关。艺术通常描绘国王走下台阶支持其他王子和官员，低地的政治分裂也在其中被描绘。国王不再是唯一能将自己的形象永远留存在石头上的人，一些研究人员甚至提到了中产阶级的崛起，他们声称自己拥有皇室特权。

虽然一些国家，如卡拉科尔和里约热内卢的塞巴尔市，在古典晚期的转变（图260）中得以短时间受益，但玛雅社会发生的巨大变化，使其无法回到古典时期的组织结构，分裂和大规模的解体趋势已无法阻挡。

蒂卡尔在公元695年战胜卡拉克穆尔可能是引发政治体系崩溃的事件之一。虽然它似乎只是另一场军事行动，但基于最高权力的代表和认可上的霸权体系可能因这次胜利遭到破坏。独立和结盟的国家认为这次袭击标志着主宰他们的霸权存在软肋，因此充分利用了当时的局势。这个日子可以看作低地政治结构的转折点，因为它标志着卡拉克穆尔政治衰落和战争升级的开端。得胜的蒂卡尔似乎不能建立新的基础设施来取代之前卡拉克穆尔建立的基础设施。这导致许多有竞争力的国家试图填补政治空缺。许多地方发现的最后文字记录讲述曾是友好邻邦的两国发生战争，这并不令人意外。人口压力、生态危机和气候变化可能加速了霸权制度的崩溃，从而导致了9世纪末低地的边远地区人口减少。当最后一任国王抛弃其宫殿的几年后，这些城市再次并入丛林之中。

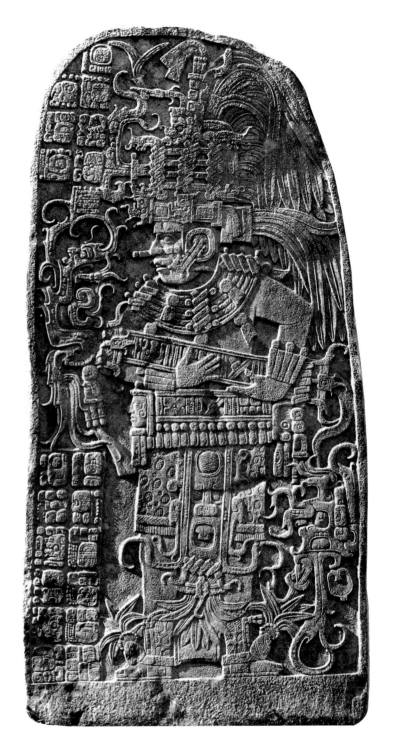

图 257 石碑 10

危地马拉，佩滕，塞巴尔，雕塑 A-3 以北的南广场；公元 849 年 4 月 26 日；细石灰石；高 217 厘米，宽 129 厘米，直径 35 厘米；原位。

公元 830—889 年，当城市仍在余下的低地上被遗弃，塞巴尔成为一个具有重要意义的中心。各种研究人员认为，这个时期的陶器和石碑上描绘的王子的特征都明显反映出塞巴尔的短暂繁荣是由于外国的影响。然而，塞巴尔的统治者将自己视为古典传统的一部分，并努力创造政治复兴。石碑 10 讲述了统治者 Wat'ul K'atel 在公元 849 年企图通过邀请蒂卡尔、卡拉克穆尔和 Motul de San Jose 的国王庆祝一个时间段结束来建立一个政治团体。

玛雅外交——宫廷中的女人们

斯蒂芬妮·德斐尔

迄今对女性在玛雅社会扮演的角色的研究中，塔提亚娜·普罗斯古利亚可夫（1909—1985）在 20 世纪 60 年代作出了最重要的贡献，她是一位居住在美国的俄罗斯移民，是从玛雅碑文上研究玛雅女性的第一人。她在象形文字中发现了一个女人头部形状的标志，并将其认作一个女人的名字，这有时也与称呼的起源有关（图 259）。

这种基础研究和随后象形文字的破译最终揭示了女性在玛雅王室宫廷中的地位（图 260）。

对于玛雅人来说，女性与男性主导的社会的传统形象相对应。画面上通常将女性描绘为从属于主权者，她们的首要功能是作为王位继承人的母亲。在帕伦克和蒂卡尔发现了可认为是玛雅历史上女权统治的唯一痕迹。当她们的继承者试图为继承自母亲的王位辩解时，面临了一系列问题，这反映了其母亲地位的不寻常和挑战性。然而，女性在这个父权制社会中的地位不应被低估。纪念碑以她们的名义而竖立，她们拥有重要的头衔甚至职务。在描述与儿子的关系时，母亲的名字与父亲的名字一致。

统治阶级的妇女在联姻政治中发挥了特别重要的作用。她们不仅建立了超越政治界限的家庭联系，还带来了声望，特别是如果新娘源于比新郎更强大的家族。很少有铭文描述实际的结婚仪式。象形文字中对婚姻的唯一提及通常是"的妻子"形式或对执政儿子出身的描述。

保存完好的铭文来自乌苏马辛塔。乌苏马辛塔河河岸和佩滕东部的纳兰霍河岸作为典范，揭示了古典时期后期具有战略性计划的婚姻政治。

在 7 世纪中叶之前，一场婚姻标志着先前自治的两个强国走到了一起，两国都位于乌苏马辛塔河畔（如今被称为亚齐连）。盾牌美洲虎二世诞生于这次联姻，在他的统治下，该地区得到了突飞猛进的发展。这最先体现于在大范围的建筑项目中他的得胜事迹都有所描绘。这位掌权者和几位女性坠入爱河，其中包括一位贵妇，她来自曾经有一定影响力的城市——卡拉克穆尔。他们有一个儿子，名叫鸟豹四世，他在公元 751 年，父亲去世 11 年后才登上王位。人们提出各种各样

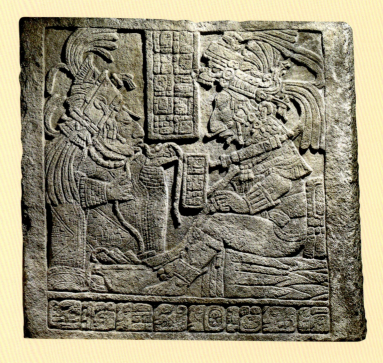

图 258 门楣描绘了统治者 Yaxuun Balam

墨西哥，恰帕斯，亚齐连，建筑 21，门楣 17；古典晚期，公元 770 年；石灰石，以前为彩色；高 69.2 厘米，宽 76.2 厘米，直径 5 厘米；伦敦，大英博物馆（科li 2886）。

为认证他的权力和追随他父亲的描绘，鸟豹四世将自己描绘在一个自我抵牲的场景中。他坐在图像右侧的一个装饰着羽毛的座位上参加祭祀。女子 Mut Balam 跪在左侧，舌头上系了一根绳子。这种肉体羞辱在随附的文本中有所解释。该文本讲述了盾牌美洲虎三世于公元 752 年 2 月 18 日出生的情况。虽然所描绘的女性不是孩子的生母，但她作为她出生地的代表支持她丈夫的继承权。

的假设来解释这迟来的继承，例如与多斯·皮拉斯的冲突和家庭纠纷。似乎他的出身妨碍了他早日成为国王，因为他的母亲在他父亲的一生中从未被提及，而且他母亲的出生地与多斯·皮拉斯密切相关。

因此，鸟豹四世必须巧妙地采取行动才能获得权力。他娶了一位来自亚齐连的妇女，并指定诞生于这段婚姻的儿子为继任者。然而，

| 第一位圣女 | Ik'-Skull 夫人 | 佩戴神圣头饰的女性 | 卡拉克穆尔的公主 | 东方战争女皇 |

图 259 象形文字呈现了一个叫作 Uh-Chanil 的女性象形字

亚齐连石碑 10 的细节，墨西哥，恰帕斯；古典晚期，公元 766 年。

一连串名字显示这是一个女人的头部，也表明这是女人的名字，而 ixik 意为女人。第二个象形文字给出了她个人的名字。研究人员给她绰号为 Ik-Skull，但其真名可能是 Ixik Uh-Chanil。接下来是各种头衔，如 aj k'uhul hu'un（皇家头巾的拥有者），以及标示她出身女性 ajaw，即卡拉克穆尔的"女王"或"公主"。Ik-Skull 夫人作为著名统治者 Yaxuun Balam 或鸟豹四世的母亲记录在亚齐连的历史中。

图260 所谓的 Yomop 石碑
来源不明；古典晚期，公元700年；石灰石；高178厘米，宽82厘米，直径8.5厘米，私人收藏。
通常王室之间的婚姻和联盟难以确定，因为石碑或铭文的确切来源是未知的。这个石碑展示了一位衣着似创造女神或月亮女神的女人，她站在被睡莲环绕的水下世界中。根据铭文，她是来自 Yomop 的贵妇，这个地方可能位于托尔图格罗和托尼那之间。创作这座纪念碑的艺术家来自 Oxte K'uh，在帕伦克的铭文中也有提到。这证实了石碑和所描绘的 Lady Ix Ook Ayiin（"鳄鱼脚夫人"）来自西部的玛雅低地这假设。

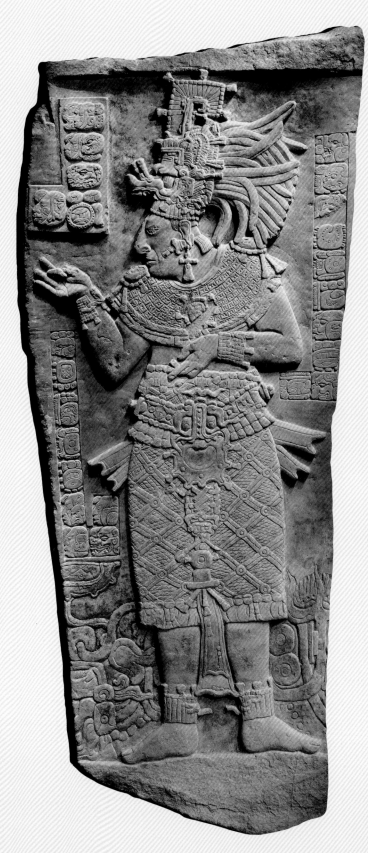

他不仅在本国有影响力的人的帮助下增强了自己的力量，还通过赢得战争和与其他地区的妇女缔结婚姻进一步扩大权力。鸟豹四世确保他将作为王朝的合法继承人和支持者被承认。根据绘图，即使在他自己的国家之外，也有一名来自 Hix Witz 的女子在他儿子出生时进行血祭。这使外界清楚地知道，鸟豹四世与其他皇室王朝的女性有关联，她们在重要的家庭和宗教活动中帮助过他。他迎娶了一位来自莫图尔德圣何塞的贵族妇女，从而获得了另一个盟友。这是一个小国家的首都，紧邻大国蒂卡尔，曾经与多斯皮拉斯发生过战争。他去世时，他的儿子盾牌美洲虎三世进行了相同的婚姻政治结盟。盾牌美洲虎三世娶了一位来自波南帕克的贵族妇女，以加强旧友谊，并在其众多军事行动中获取支持（图258）。

纳兰霍是佩滕以东一个有影响力的国家的首府。公元642年，该城市遭到卡拉科尔的敌视，并卷入了战争。一些研究人员认为，这是由纳兰霍的贵妇和蒂卡尔一位重要人物的婚姻引发的，此人是卡拉科尔的主要死敌，而纳兰霍最终成为蒂卡尔的盟友之一。这场战争给纳兰霍的历史蒙上了巨大的阴影，以至于在此期间几乎没有竖立起任何纪念碑。直到40年后，当多斯皮拉斯的统治者利用纳兰霍战败所带来的机会时，这个城市才恢复了原来的地位。他与附近的一名妇女结婚，从而确立了他在该地区至高无上的地位。公元682年，他将他的女儿"第六天空"送到纳兰霍以振兴这个王朝。这个非同寻常的战略使他能够建立一个新的基地，并向他的敌人蒂卡尔展示他的力量。他女儿的名字不仅包含着她的高贵出身，还包含了作为她的家乡多斯皮拉斯的统治者头衔。

"第六天空"的儿子五岁时成为纳兰霍的统治者。这个小男孩显然不是真正的统治者，他的母亲处理所有政治事务。他的父亲似乎是一位不知名的贵族，在铭文中几乎没有提到过。多斯皮拉斯统治者的祖先，也就是"第六天空"的祖先，来自卡拉克穆尔，正是他们最终将纳兰霍带到了长期与蒂卡尔存在冲突的政权的影响之下。因此，她儿子将自己视为"卡拉克穆尔王的附庸"倒是自然。在8世纪的第4个10年，蒂卡尔伺机报复，发动对卡拉克穆尔和纳兰霍的战争。"第六天空"和她的儿子统治纳兰霍达数十年，在他们的统治下，曾经繁荣昌盛的纳兰霍在随后的时期权力和地位都江河日下。

正如这些例子所示，在追求政治目的方面，婚姻外交是贵族（正如当代欧洲）的重要策略。它在结交新盟友的同时也确保了国内的稳定。

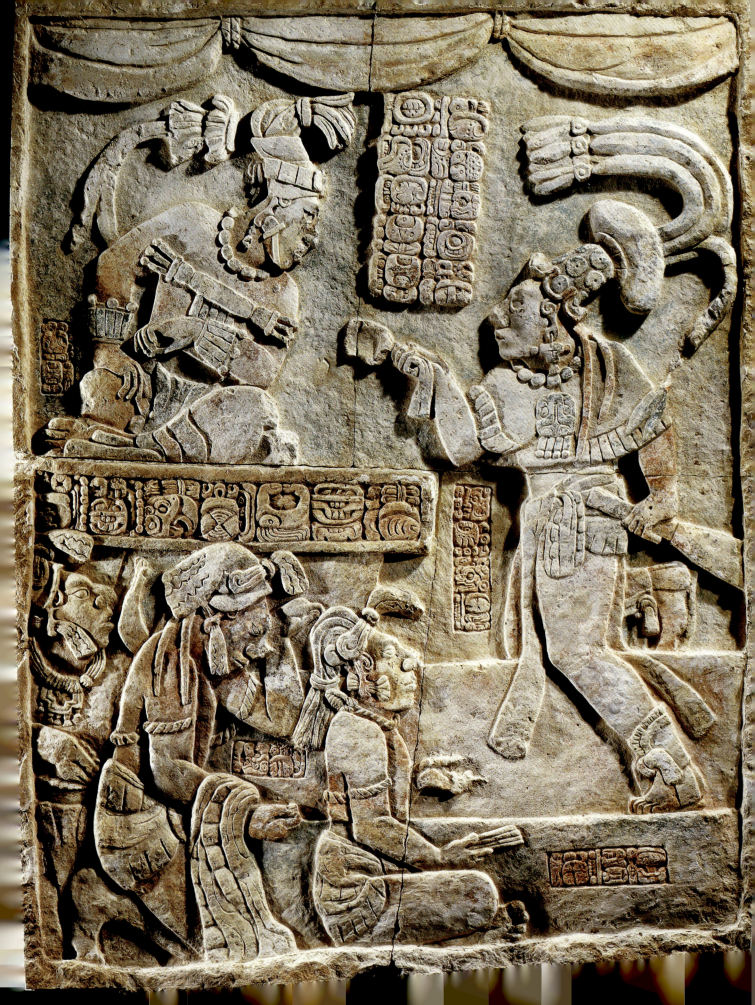

致死星下——古典时期的玛雅战争

西蒙·马丁

20世纪上半叶对古代玛雅人的所有主要误解中,今天看来其中最难理解的是对他们具有所谓和谐、平和本性的假设。从国王挥舞的武器到被踩在他们脚下捆绑着的俘虏身体,玛雅人的纪念碑充斥着各种军国主义。彩绘的壁画和圆柱花瓶描绘了战斗全景和随之而来的血腥清算、酷刑和囚犯的不幸处决(图261、图262、图272)。有人认为这些是小规模的"突袭",旨在抓取俘虏作为仪式的祭品,现代的理解已摒弃了这样的想法,即这表现了残酷的王国间的斗争,对我们如何看待玛雅王权和社会有所启示。

虽然这些图像为玛雅冲突提供了必要的窗口,但我们只有通过铭文上的历史才能恢复其政治背景:正在上演的权力斗争、联盟转变、背叛和不幸,这些都是全世界战争的特征。如果我们最终了解玛雅人的冲突,我们必须对其中的原因和目的形成一些看法:为什么国王参加战争,以及他们希望得到什么。

界限清晰、领土严格限制的王国形成一片拥挤的政治图景,每个王国直接与邻国接壤,由一个"神圣领主"统治,由此看来,在玛雅社会中看到频繁的冲突也就不足为奇了。但我们现在知道,除了简单的睦邻纠纷外,还有更复杂的区域因素在起作用。强大的统治者追求"王上之王"的地位,将控制扩展到其他国土之上,并将敌对的王国变成他们的附庸,有时因地理距离太远不便扩展领土。蒂卡尔和卡拉姆尔,如果不是唯一的,一定是在这更广泛的地缘政治游戏中最成功的国家。我们有充足理由相信,这些政治霸权活跃却从不持久,扩充资源是其关键目标。我们知道,在整个可考的玛雅历史中,贡品扮演了核心角色,花瓶上绘制了无数展示成捆接收和清算贡品的场景(图252)。虽然我们必须尽可能地寻找这样的治理过程,但我们应该记住,个别战争的火花往往更加情绪化:私人冒犯、嫉妒或是几代人的仇怨。

一些学者认为玛雅尊重某种冲突原则,至少在古典时期(公元300—900年),并且普遍认同的道德规范防止了对人和财产的大规模破坏。但随着公元9世纪的到来,这些骑士理念已然消失,玛雅人陷于无休止的混战之中。生态衰退、人口崩溃和王权解体混杂交错,有充足理由相信,南部低地在这个环境剧烈变化的崩溃时期的确经历了血雨腥风。但这不应将我们的注意力分散,古典时期的斗争仍是与环境相适应的,杀伐决断与冷血无情都是为了实现目标。很可能整个玛雅历史上都充斥着深重的王朝仇杀、城市的覆灭和全部人口的奴役。

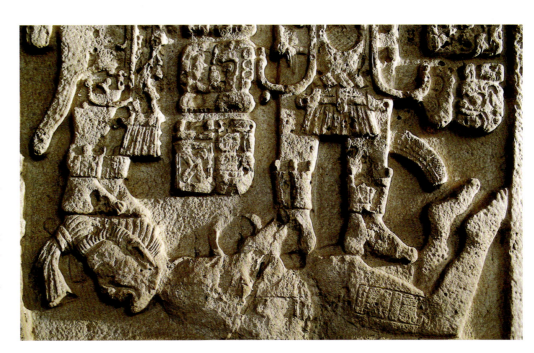

图261 展示了囚犯的门楣

来源不明,或为Laxtunich,墨西哥,恰帕斯或者La Pasadita,危地马拉,佩滕;公元783年;油彩残留的石灰石。高115.3厘米,宽88.9厘米;沃思堡,金贝儿美术馆(Kerr 2823)。

亚齐连国王盾牌美洲虎三世(公元769—800年)坐在一座刻有他名字的宝座上,接待了军阀Aj Chak Maax,他将三名俘虏压制在通往王座室的台阶上展示给国王。他们的耳环已被拆除,并用纸条代替以示屈辱。或许文案中会提到,这些俘虏在被捕后被"装饰"了三天。

图262 踩在脚下的俘虏

玛雅艺术中描绘的战争

关于被捕的囚犯最早的陈述可以追溯到前古典时期后期，我们可以认为在这个时代冲突对超级政治中心的产生发挥巨大作用，例如米拉多尔和纳克比等城市的建立。到公元300年，第一次有绘图表现玛雅低地上的冲突，一种共通模式出现了。前古典时期的大众艺术集中在超人类的神和宇宙主题上，而古典时期转向个性人格，统治者假想自己扮演"战士之王"的角色。画面上他踩在俘虏的敌人身上，俘虏们的身份通过头饰上的象形文字或是后方的文字说明确认（图263、图264）。

直到6世纪，战争在更长的象形文字铭文中得到了规范的记载。这标志着王室取得了重要发展。

图263 罪犯的耻辱

危地马拉，伊萨瓦尔，巴里奥斯港地区；公元320年9月17日；玉；21.7厘米；莱顿（Kerr 2909）。

随着公元300年左右玛雅低地上出现第一个王朝纪念碑，我们很快就看到统治者将自己置身于"战士之王"的角色。正如这块著名的"莱顿牌匾"所示，统治者践踏囚犯在古典时代变得司空见惯。

图264 囚犯的身份认证

素描；墨西哥，恰帕斯，托尼那，纪念碑153；古典晚期，公元716—723年；石灰石；高81厘米，宽55厘米，直径7.5厘米；托尼那，Sitio博物馆。

玛雅人认为囚犯身份的确认很重要。他们通常将作为祭品的囚犯的姓名、出身、职位和日期刻下来，这些标记甚至会出现于公共雕塑上。

大军阀 Kiq'ab 战胜敌族

《波波尔·乌》（也称 Popol Vuh，"议会之书"，以现代的基切语拼音系统拼音为 Popol Wuj），是危地马拉玛雅文明基切人的圣书。书中既摘录了有关神话和宗教方面的内容，也从基切人的视角讲述了一些历史事件，本篇将讲述基切人的军事扩张和霸权战略。

他们憎恨国王 Kiq'ab 并向他挑起了战争，却反被对方摧毁了包括拉维纳尔、喀克其奎以及 Saqleew 的山谷地区，最终以失败告终。如果他们拒绝为国王 Kiq'ab 服务，就会被处死。如果有部落拒绝为国王进贡，就会被攻击。他们被迫给国王 Kiq'ab 以及 Qawisimaj 进贡（图265）。他们后来被纳入世系，但却遭到暴打，还被屈辱地绑到了树上，毫无反击之力。他们的城市也在顷刻间就被夷为平地。

没有人能够杀掉 Kiq'ab 或者打败他。实在因为他太过强大，所以所有人都要进贡。统治者加强了对那些战败民族的峡谷及城市地区出口的封锁，并让那些卫兵服务于他们的战士。成批的卫兵负责看守那些战败民族的人以防他们又重新追随以前的统治者。

人们每每结束讨论后，就会一路游行到自己的工作岗位上，并大声宣称"你们就像盾牌和城墙一样时刻防御着我们，我们也会像你们一样勇敢无畏，尽显英雄气概"。

然后他们回到了自己的岗位上，面对自己的族人，斗志昂扬，就像士兵面对敌人那样。

他们解散后就像守山人一样穿梭在那些战败民族之间，并一路大声疾呼着："出发！现在这是我们的地盘了！不要害怕！要是敌兵敢来杀你们，就立刻通知我，我会去消灭他们！"接着在国王 Kiq'ab 当着王公贵族的面给他们下达命令时，他们又开始大声疾呼国王的名字。战士们带着弓箭和投矛器出发了，基切人的元老和教父们也遍布在整个山区进行传教。每座山上都有人看守，每座小山丘上都安置有弓箭和投矛器。他们既是看守人又是战士。他们时刻保持清醒，甚至都没有时间祷告。他们封锁了通往城镇的所有出口。

人们出发前往各自负责的山区，带着他们抓捕的囚犯来到国王 Kiq'ab、Qawisimaj 以及王公贵族跟前。战士们凭借他们的弓箭和投矛器不断地发动战争。在他们降服那些犯人时，他们就是人们心目中

图265 纳兰霍国王与诸侯会面时，首次推出一个彩色锅
出处未知；古典晚期，公元520—580年；泥塑；彩绘。
高20.5厘米，直径19.0厘米；私人收藏（克尔 Kerr 7716）。
图中显示纳兰霍国王 Aj Wosal 坐在一辆铺着美洲豹皮的轿子里。周围有带着战斗标准的贵族侍候着，右边是纳兰霍国王守护神的雕像。

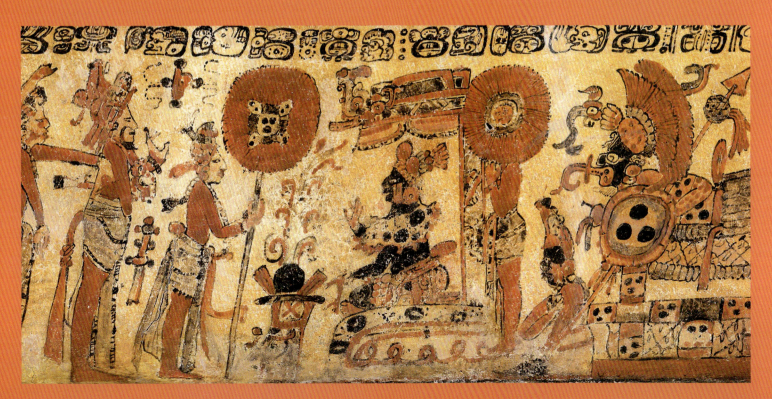

图266 金星作为战神

德累斯顿法典,摘自49页;出处不详,后古典晚期,公元1200—1500年;涂有白色涂料的无花果树皮纸,着漆;纸张高20.4厘米,宽9厘米;德累斯顿,Sächsische Landesbibliothek。

对于所有中美洲人来说,金星是一种可怕的现象。这颗星星只要出现在天上,就有可能意味着死亡和毁灭。《德累斯顿法典》中有一张表格,记录了金星作为一颗晨星的螺旋式上升。表格中,她被描绘成一个手持长矛的神仙(注意她左手中的钩状物体),并用箭将受害者刺向地面。

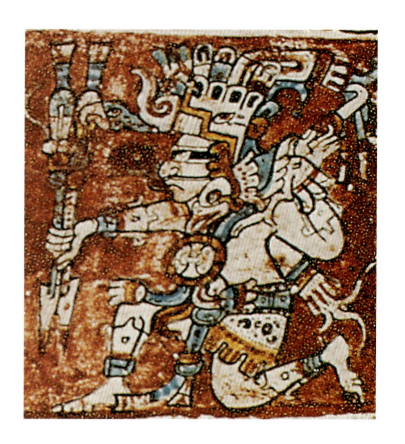

的英雄,就会受到统治者的高度尊重。花言巧语显然满足了一些新的政治需要。这样的记录有助于及时解决冲突,扩展所谓的敌人身份。正如人们所预料的那样,大多数人都在谈论成功(图269),很少会有人提及失败和屈辱。这些失败和屈辱常常以一种伟大的形式出现,或是用来强调成功必然战胜逆境,或是用来辩护他们侵略的事实,或是作为广泛历史的一部分用以解释王朝破灭。

象形文本是如何描绘战争的?

像大多数玛雅文本一样,这些参考文献风格死板,缺乏外在的色调或描述性的细节。然而,在涉及军事行动类型的参考文献中,却对此有着精准的描述,比如受害者总是清楚地知道自己的姓名或具体身份。

最神秘的象形文字就是"星球大战"(图267)。在整个中美洲文化中,天上的战神不是火星而是金星,玛雅人称之为"Chak Ek"或"伟大之星"。德累斯顿法典中的一些不善之处令我们印象深刻。法典里面将金星的各种螺旋式上升描绘成不同角色,每个角色都对应着一个受害者。在古典主义时期,与恒星相关的战斗都用象形文字标记,上边显示:有一股液体,或水或血液,从一颗星星流入到底下的地球上(图267)。这些行迹是那些攻击最具戏剧性的标志,从而引发了国王的死亡和朝代的衰落(图266)。

另一种战争符号ch'ak,字面意思是"砍",在一些文本中则意味斩首:ch'ak ub'aah(他的头被砍掉了)。在其他一些场合,ch'ak也指对一个地方所采取的举动,当然,在这里除了"攻击"和"破坏",它一定还有更广泛的含义。在对帕伦克的一次袭击中,我们才知道这座城市的守护神是亚历克斯,"被打倒"就意味着对城市核心崇拜物的亵渎。"och ch'een(进入洞穴)"就是一种相对不常见的形式。"ch'een"这个词也是最近才被解读出来的,而且似乎还有"城镇/城市"的派生意思,也许是因为当时的定居点或多或少地与某些特定的洞穴有联系;也许是因为这个词简写了那副隐喻的对联,即chan ch'een(天洞),还涉及重要的人口中心。攻击的一种最具描述性的形式是基于动词词根pul,意为燃烧。在墨西哥文化中,最能体现征服的标志就是一座熊熊燃烧的寺庙,不过根据玛雅人的说法,这究竟是涉及对精英神殿和宫殿的类似破坏,还是城镇中更普遍的以焚烧茅草屋顶为主的破坏,还不清楚。

最常见的关于战争的说法涉及术语chukaj,它是基于玛雅语的动词而产生的,意为"抓捕"。术语jub'uy,意为"打倒",似乎主要用于描述远离人口中心的领土战役。这里常常用于描述took'pakal,

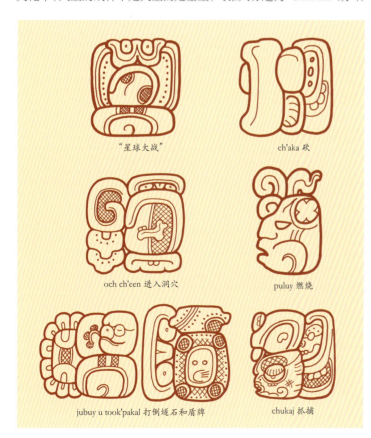

图267 "星球大战"

图268 祭祀神话

墨西哥，恰帕斯，托尼那，纪念碑155；公元688—715年；石灰。

在相当多的场合，据说囚犯都是 nawaj，意为"被装饰的"。这可能是指用碎纸片取代了耳垂上精美的玉石首饰。然而，有时这也可能是指对受害者的精心打扮。这里所示的俘虏来自乌苏马辛塔河附近的阿奈特遗址，很可能是在公元700年左右被托尼那统治者蛇骸王三世捕获的。他双手被绑着，戴着著名的美洲虎神头饰，耳朵上带有火焰标记。虽然玛雅领主们经常打扮成神的样子参加战斗，但神话的迷人之处就在于，它以牺牲同一个美洲虎神的名义来达到战争高潮，从而表明该俘虏已经被迫准备好重新上演他的故事。

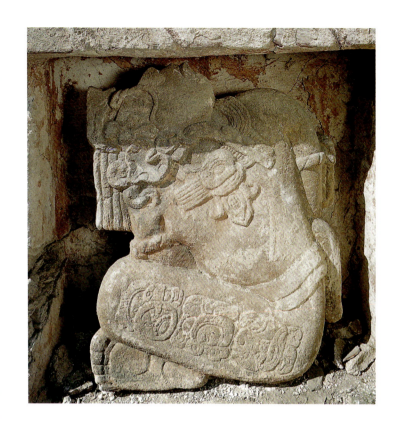

意为"燧石和盾牌"。在某种程度上，这显然是一个象征性的装置——你可以理解成是一个象征性的标准。在中美洲的其他地方，这种成对的形式用作一种文学隐喻，而战胜敌国国王巴卡尔，则可能是更直接地暗指他的军队已被击败。

囚犯的命运

像大多数前哥伦布社会一样，玛雅人强调抓捕活着的敌人，而这些活着的敌人会在胜利者的城市（图275）游行示众，惨遭羞辱，并且在多数情况下以酷刑和死亡告终（图268、图269）。囚犯献祭甚至可以说拥有自己的神庙——在玛雅所有主要城市的中心，可以发现有很多的石头球场（第186页）。而这些球场可不是一般的用于运动的竞技场，而是复制了地狱的球场设置，即玛雅神话中生死斗争的中心。我们可以想象，被击败的队伍就象征着被击败的敌人，就像多数团队比赛运动可以被看作模拟战斗一样。在另一种相当恐怖的献祭形式中，囚犯们会被绑成巨大的球团，然后从台阶上弹跳而下，直到身受重伤或摔死。另一种可能等待着他们的命运就是 k'uxaj，意为"被折磨，或者被吃掉"。在中美洲，同类相食的礼仪并不少见，不过在

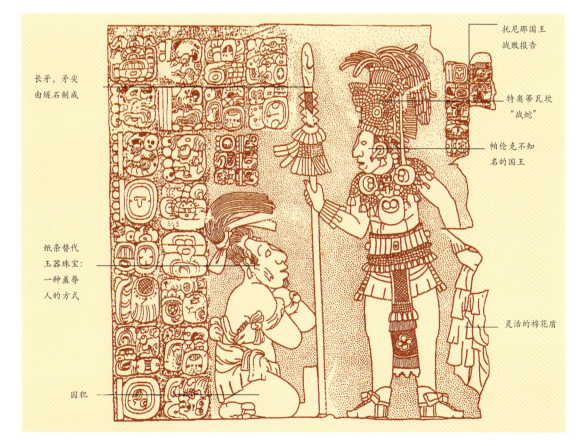

图269 国王和囚犯

墙壁浮雕草图；恰帕斯，帕伦克，第十七圣殿，公元687年；石灰岩；帕伦克，帕伦克博物馆。

有关囚犯被征服者践踏的描述通常会局限于单块石碑的狭窄形式。还有大量的浮雕描绘了更自然的场景和更敏感的有关囚犯们备受折磨的肖像。这个浮雕代表了帕伦克的一名国王，他一手拿着锯齿状的矛，另一手拿着可能是棉花做成的柔韧的盾牌。墨西哥战蛇是他头饰的一部分，暗指遥远的特奥蒂瓦坎的崇高的军事威望。右上角的一小段文字记载了在公元687年，托尼那国王帕伦克击败了他的劲敌。

这里，这种习俗可能只适用于最令人发指的罪行（这之中对"统治之王"的反抗似乎就是其中之一）。在亚齐连的一篇文章中，囚犯被认为是当地的"食物之神"。通过这种方式，战争俘虏被看作诸神的必要营养品，如果没有稳定的来自受害者的血液供给，他们可能就会精疲力竭，并且失去他们的保护能力。

攻防之器

先不说神圣的国王的宏伟战略，实际中的战争到底是怎样的呢？尽管当代的一些描述和后来的资料也略微提到，古典玛雅人有着正式的组织形式，但是对于他们的战术，我们还是一无所知（图270、图271）。很显然，他们使用的主要武器是刺矛，由一个沉重的轴组成，一般不超过两米长，顶部有一个大燧石刀（图271）。这个武器是用于近身猛刺而非用来扔的。有时上面的轴是锯齿边缘，这个设计显然是为了施加额外的锯伤。而梭镖投射器作为一种远程投掷器械也随之出现，这是一种矛式投掷器，使用起来就像一根木制的弹弓，上边有两个手指可以穿过的孔，可以添加夹口，还有一个凹口，可以放长镖（长度介于箭和标枪之间）的末端。现代研究已经证实了它的可投掷范围和高准确度。

在玛雅艺术中，梭镖投射器常常和墨西哥服饰联系在一起，似乎就是从那里进口过来的。玛雅人描绘了各种各样的斧子和棍棒，却很少将它们展示出来，不过很显然他们在战斗时，会把石刀安装到木柄上。有一些图像表明玛雅人那时候就有"剑"了，木柄边上是燧石或黑曜石片，很像后来阿兹特克人使用的那种。

安全起见，战士们通常装备圆形或者方形盾牌（通常认为后者的设计灵感来自墨西哥人）。这些盾牌很显然是由木头制成的，上面覆盖着兽皮，盾牌的正面通常是用一些刻章或神的肖像来装饰。玛雅战士会穿防护服，不过这种过度的装饰常常使他们难于被识别。粗绳围兜应该是由捻的棉花或纤维棕榈树叶制成的，用来保护胸部，而他们贴身也会穿上棉花制成的铁甲。在玛雅艺术中，我们几乎看不到一个头盔具有明显的保护功能，反而是专注于它们那种精心的制作，像是上面那些动物的雕像或者一些填充物，常常有猫、鹿和蛇，以及无处不在的呈展开状的羽毛图形（图276）。我们知道阿兹特克人作战时穿的就是这种略显累赘的服装，在关于战争的叙事场景中，玛雅人就是这样描述玛雅战士的。

许多统治者的肖像上都显示着他们身穿墨西哥尤其是特奥蒂瓦坎的服装和武器（图269）。他们设法掩饰自己，从而象征他们是一个在军事上享有盛誉的异域大国，并且影响着整个地区。最重要的是，玛雅国王希望能得到特奥蒂瓦坎诸神的帮助，比如战蛇瓦克拉胡恩·乌巴阿·坎，这个保护神就往往和泛中美洲的征服及霸权理想联系在一起（第98—111页）。

纵观人类历史，武装队伍常常会用声像来鼓舞战士们的士气，甚至威吓敌人。从有关西班牙征服的记载中，我们了解到，玛雅人的军队进行作战时，常常会吹着号角，敲打木桶和龟甲（图272）。通过人

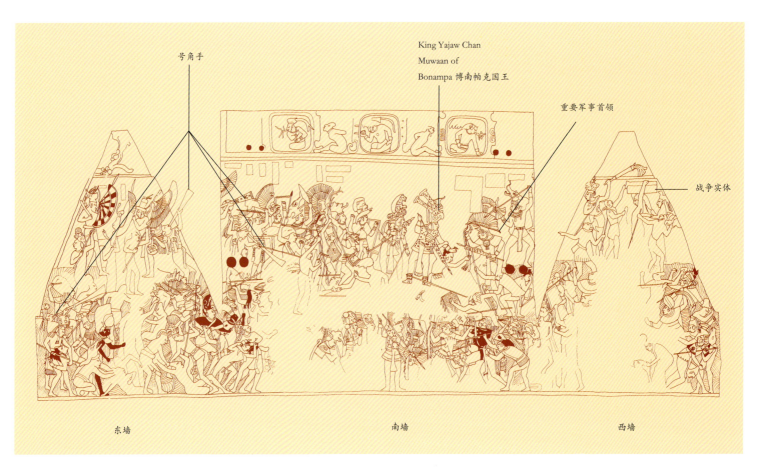

东墙　　　　　　　　　　　　南墙　　　　　　　　　　　　西墙

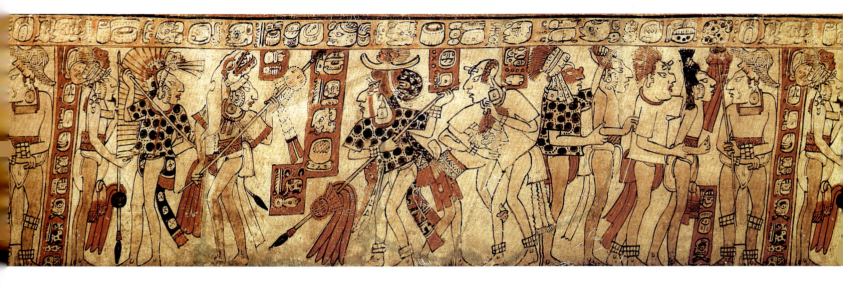

图 271 战争场景

图中展示的是一个绘制的圆柱状容器；危地马拉内瓦赫地区；古典时期，公元600—800年；泥塑，彩绘，高17厘米，宽46.8厘米（Kerr 2352）。

在玛雅战争中最令人回味的一些场景，就呈现在这个来自危地马拉内瓦赫地区的圆柱状容器上。上面描绘了战士们身着华丽的羽毛饰品和奢侈的纺织饰品，以及那些实用的配件，如起保护作用的皮夹克或棉质夹克。在这里，我们可以看到战士们双手持着长矛，矛尖朝下，以便能用最大的力量攻击敌人。

图 272 得意扬扬的国王

摘自2号房间南墙（数字重建），墨西哥，恰帕斯，博南帕克，后古典时期，公元790年。

在玛雅战争中，若能捕获一位地位高的敌人，也会有很大影响。比如他的事迹会被记载到雕刻的纪念碑、彩绘花瓶，或者是这里提到的壁画墙上。我们可以看到，获胜的 Yajaw Chan Muwaan 国王，身穿一件美洲虎皮短上衣，脖子上挂着一个"奖杯头"（一种适合这种场合的玉饰品马赛克标记）。前面是他的面具的剖面图，有一个模糊的轮廓，表明他是以神或祖先的名义进入战斗的。他抓到的那个囚犯，身上的衣服原本完好无损，现在已经被撕扯掉，他的长矛被掰成了两截，头发也被国王粗鲁地拽着，直接把他甩到地上。

图 270 来自波南帕克的战争壁画

置于恰帕斯博南帕克2号房间的东墙、南墙和西墙；墨西哥；后古典时期，公元790年。

根据这间房子里三面墙上所画的，一大群战士聚集在博南帕克的战场上。这场战争发生的具体日期还无法确定，只知道发生在公元790年左右，我们可以看到在最左边，有三个人举着阳伞式的旗帜，而其他人则是吹着号角，摇着铃。在中心附近，我们可以看到博南帕克的国王 Yajaw Chan Muwaan 正抓着一个俘虏，同时从壁画上方往下看，我们可以看到他的历代祖先们以及他们各自抓捕的犯人。

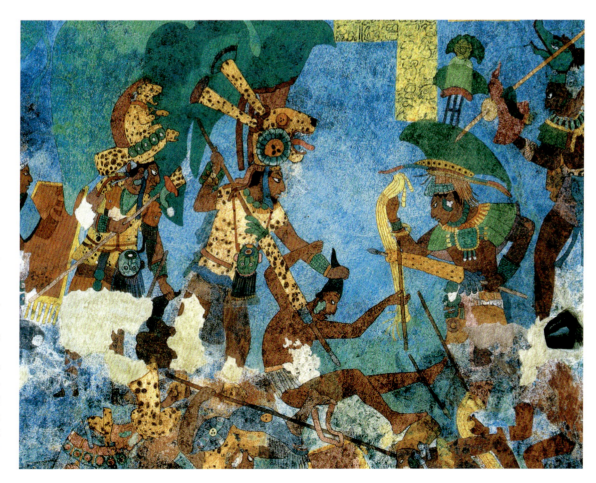

体彩绘、服装和旗帜来实现视觉维度。只有几张有旗帜的图片保存了下来，不过从一些图片中，我们也清楚地看到了布旗的使用，上边采用了一些大胆花哨的颜色和标志。有时候，战士们会把方形的三角旗插在后腰带上，而不是举在手中，就像那些武士贵族一样。羽毛的标准也尤其重要，显然是由阳伞的形状发展而来的。当小阳伞举在一个靠下的位置时，往往象征着屈服或失败。

神的庇护

玛雅人走到哪都会带着诸神的肖像，还把他们的神像绑在精美的轿子上，扛上战场。这些神像在战争中很重要，玛雅战士以其血肉之躯互相厮杀，同样，战争双方的神像也会通过各自的神力而一较高下。如果敌人的神像被缴获，就会被带回胜利者首都，像战俘一样被游街示众（图273、图274）。这让人想起了阿兹特克人，他们曾在一个特殊的寺庙中举着俘虏所信奉的神像。那时他们被尊为圣人，现在则属于更强大的力量：阿兹特克诸神。

图273 战争的节日游行
危地马拉，佩滕，蒂卡尔，4号神庙，3号门楣；公元746年之后；人心果木；高176厘米，长205厘米；巴塞尔，文化博物馆。
蒂卡尔4号寺庙的第2个门楣显示雅克金王坐在另一辆游行轿子里，在前方挂起的一个巨大的神像面前显得很渺小。根据文字记载，这个场景发生在公元744年，在一场"星球大战"中，雅克金王从敌对的纳兰霍王国夺取了这个宝座以及这幅神像。这场战争见证了纳兰霍王国首都的沦陷以及其之后国王 Yax Mayuy Chan Chaak 的倒台。

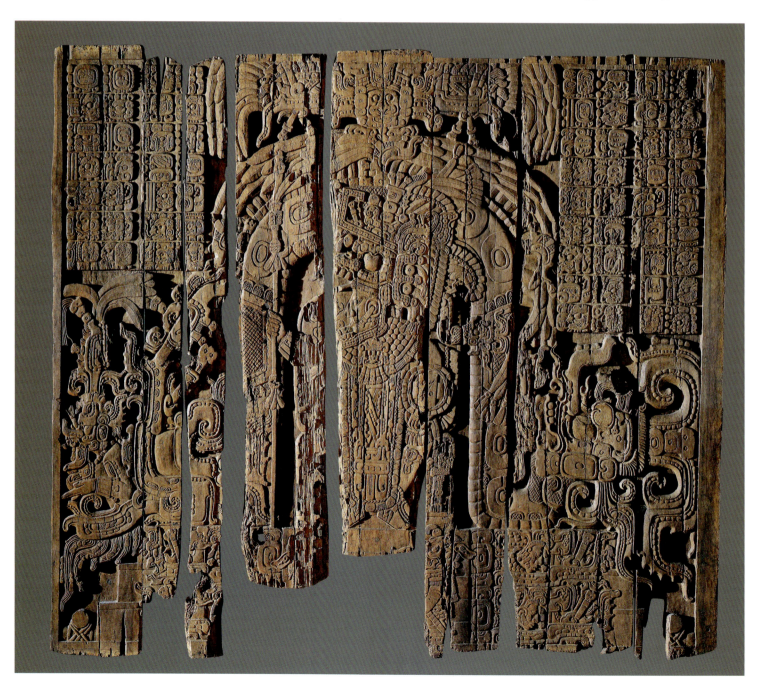

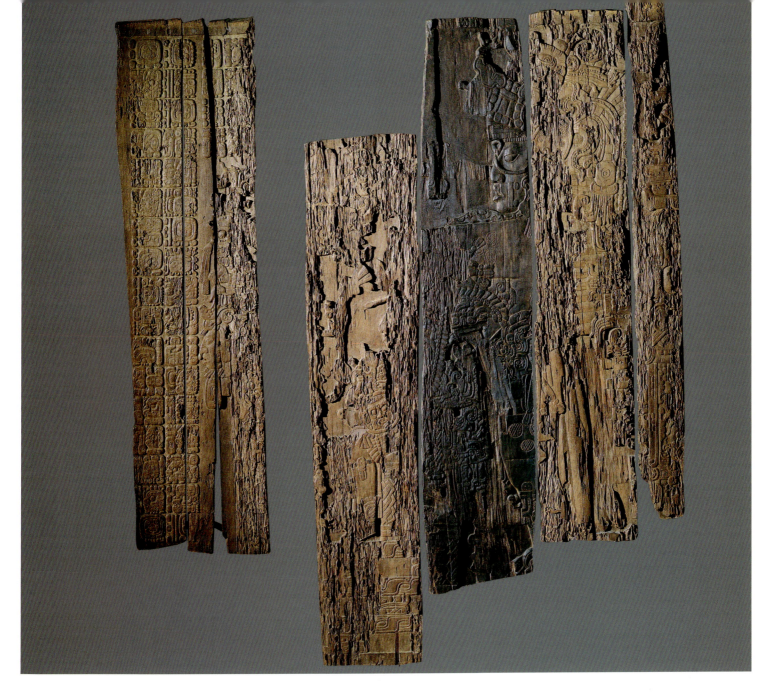

图274 战神及礼轿

危地马拉，佩滕，蒂卡尔，4号神庙，3号门楣；公元747年之后；人心果木；高216厘米，宽186厘米；巴塞尔，文化博物馆。

这些图像和文字就醒目地刻在蒂卡尔4号神庙的木制门楣上，为我们提供了大量关于宗教和战争之间关系的珍贵信息。2号门楣上的场景显示了统治者雅克金王（统治者B）坐在游行的轿子里，周围环绕着一个巨大的超自然的蛇形神像。上边的文字记载了他战胜了埃尔秘鲁国王，而这场战争发生在公元743年一个叫亚哈的地方。埃尔秘鲁国王的人格神被作为战利品俘获，并且第二天就被送回了蒂卡尔。上边描绘了一幅人们载歌载舞庆祝纪念的场景，而且记载了3年后便发生了模仿上帝的事件。

宇宙学现象从宗教和概念角度为我们提供了一个有力支撑，即在中美洲时期就存在有组织性的暴力活动，至于它们的影响，我们就没必要太过夸大了。意识形态和实用主义间的关系就像奴隶对主人一样。当"星球大战"事件被详细研究时，我们会发现，只有少数几颗最终是落在金星周边那些真正相关的节点上。这就表明，无论是基于预兆，还是某些精心绘制的行星运动，战争发生的时间主要是为了满足战术需要而非那些深奥的标准。

玛雅人的战争行为——考古学视角谈起

战争后的考古遗迹很少，且常常模棱两可。玛雅地区属于热带气候，在这样的环境下，那些普通人以及战士的尸体往往很难完好保存，能留下的死者的信息更是少之又少。那些烧毁掉的证据可以想办法侦测到，但起因却很少为人所知，因为大多数被战争破坏的地区可以被修复。通常，防御工事可以提供一些最好的实体信息，尽管在玛雅地区这些信息相当有限。在之后的时期，我们知道玛雅城镇的北部环绕着两圈石墙或木栅栏，但在古典的低地中，并没有发现很多这样的结构（图277、图278）。

20世纪60年代，在蒂卡尔以北4.5千米处，人们发现了一条超过9千米长的沟渠和路堤。城市南部有一个类似的沟渠，零零碎碎

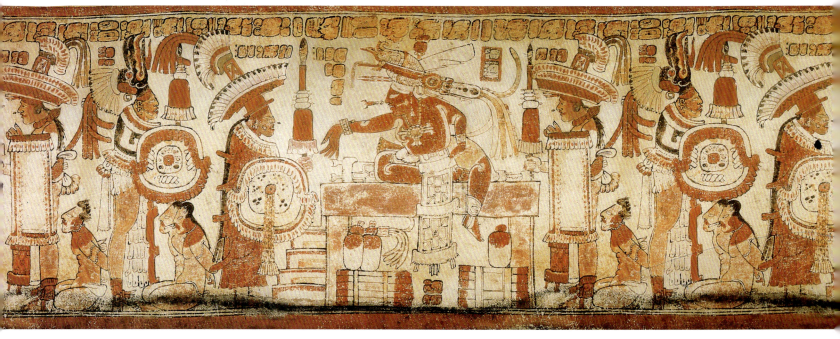

图275 囚犯展览

展示的是一个绘制的圆柱状容器；出处未知；泥塑；彩绘；高28.1厘米，长45厘米；私人收藏。

战争结束后，囚犯们被带到胜利者的首都，在那里等着他们的是截然不同的命运。有些人被杀掉，有些人则变成了奴隶或简单的附庸。这个场景中呈现出大量的贵重物品，比如船上的这个场景。大概它们代表着被捕获的战利品或强行收取的贡品。

图276 耆那教风格的战士雕像

出处未知；古典时期，公元600—800年；火泥烧制；高26厘米；克利夫兰，克利夫兰艺术博物馆，詹姆斯·阿伯特和玛丽·加德纳，福特基金纪念馆。

这个战士穿着一件蓝色羽毛制成的衣服，衣服上带有一个宽大的保护领和一个威严的头盔，似乎可以真正地保护头部。他的矛和盾都已经丢失。

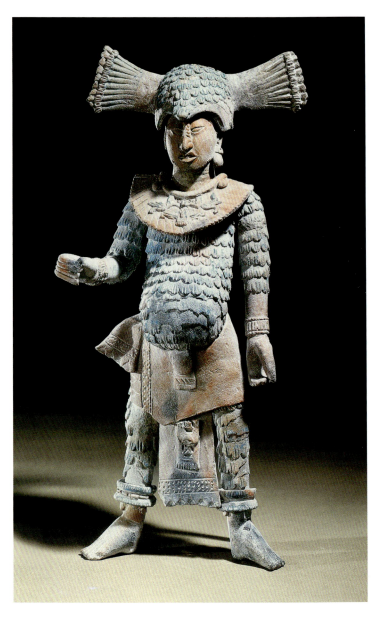

的痕迹表明它曾经是一个巨大的防御工事，那里曾经可能有一堵胸墙，一面连接迂回的沼泽地，一面连接西部或东部。在这方面，蒂卡尔可谓是独树一帜，可惜人们在遥远的玛雅城市腹地所做的研究太少，无法确定其他城市中心是否有类似的防御工事，特别是当它们的主要形式也是木栅栏，且只有一个不大的沟渠建筑时。有一条令人印象很深刻的护城河源于坎佩切，建造时间很早，已经在贝肯地区被人们发现，据推测，这应该是在古典时期末期，人们匆忙建造而成。这个时期正好经历了南方社会的大瓦解，而低地建造也正在进行中。有充分的证据表明这些障碍几乎呈压倒性趋势，而他们的定居点，最为有名的就是阿瓜泰卡，也在仓促中被人们抛弃和烧毁。

说起来，若没有活人的防御，这种屏障很少能够击退攻击者，像蒂卡尔那样的防御工事也需要大量的人员在袭击发生的地方迅速集中起来进行防御。他们包围的广大区域（大约125平方千米）表明，主要的防御目标是农村中心地带，而非城市核心地区。人们很容易觉得这只是一种季节性操作，在某些作物最容易被焚烧、毁坏或盗窃，而

图 277 攻击一座有双墙防御的城市
墨西哥，尤卡坦半岛，奇琴伊察，女修道院，22 号房间；古典时期，公元 800—1200 年；壁画（复制）。
尽管只有一些碎片幸存了下来，这幅壁画仍然是双墙系统运转的一个不同寻常的展示。在左上方，我们看到那些寺庙周围环绕着一堵表面是钻石形状图案的墙。而这堵墙反过来又被另一堵红色的墙包围着。燃烧着的箭就如雨点般落在那些寺庙中。这些箭很有可能是从攻击者的梭镖投射器发射的，即"投矛器"。这个区域的其他战士似乎是防守人员，他们右边的人物则可能是囚犯。

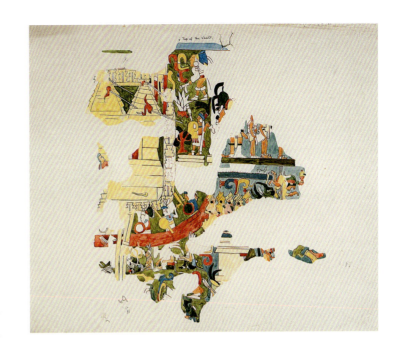

且几乎不需要人力时，人们便可以自由地保卫自己的田地，或者反过来攻击别人的田地。

战争的范围与意义

这里直击一个问题，比如有多少战士参与当时的战争冲突；战争究竟是少数贵族的专属还是雇用了大量的军队。现有的关于后古典时期的资料描述了一个军事精英，带领着一群农民兵，分季节性地把他们从农业劳作中抽调出来去打仗。一些致力于统计战争发生率的学者根据玛雅历法发现，旱期是战争发生的高峰期。这在当时有助于缓解军队的运输压力，同时又强调了一种观点，即大多数战争都是在收获季节以及人口数量最多的时候进行的。这是目前我们发现的最好的线索，它表明至少在某些情况下，玛雅军队的规模还是很大的。很明显有些冲突会导致外国资本被夺取，战败国王被抓捕或被杀死。很难想象如此令人绝望的遭遇发生在少数专业人士身上，而多数贵族人士则不需要消耗力气来保卫他们的城市以及"神圣的"统治者（图 272）。

战争在玛雅文明早期发展中的作用目前尚不清楚，但冲突却似乎对于复杂的前古典社会的形成以及控制它们的大城市有着重要影响。步入古典时期时，至少在公元 300 年，军国主义在低地艺术中有着举足轻重的地位，理想中的"勇士王"也逐渐成为玛雅统治的关键组成

部分。自 6 世纪开始，很多王国竞争激烈，逐渐构成一个宏伟的政治格局，也催生了更多重要的创新模式。据一些雕刻文字记载，在整个后古典晚期，冲突次数持续上涨，它们在王朝叙事中的作用更是强化了军事力量的通用形象。

对于玛雅人来说，战争具有很强大的精神成分，因为神在里面起着决定性的作用。通过向墨西哥裔泛中美洲的诸神求助，玛雅国王希望能够摆脱掉那些不利因素，拥有一种便于征服的统治形式。然而，我们可以看出，实际的目标，尤其是通过对诸侯国的控制而实现的政治扩张以及由此产生的物质财富，占据着主导地位。而战争的强度各有不同，无疑也是基于各种不同的原因，比如一些强大王国的影响，那些武断的"霸王"对古典玛雅的战争模式也产生了重大影响。

这种情况在繁荣的南部低地一直持续到 9 世纪古典社会的解体。贵族王朝统治的崩溃似乎也导致了更多的领土分裂，这些分裂的领土由那些小军阀控制，每个人都在想方设法控制不断减少的资源。然而玛雅文明不管何时何地，都会以一种有凝聚力的形式存在着，在北部低地和南部高地，政治冲突仍在继续。

前西班牙时期的玛雅文明绝不像人们曾经想象的乌托邦那样太平。但从它的军国主义特征来看，也不比任何类似的社会更残酷。无论如何，我们最终找到了一幅更完整、更有说服力的图片，上面就描绘了世界上最壮观的文化成就。

图 278 尤卡坦半岛的一处遗址（双层墙防御）与几幅包括库卡、尤卡坦半岛以及墨西哥考古遗址的地图。
这幅库卡的地图显示的同心城墙和奇琴伊察壁画上描绘的十分相似。外围的墙较低，但厚度可达 4 米，可能曾经受栅栏或带刺的树篱保护过。内墙有 10~12 米厚，更加坚固，矗立在 3 米高的地方。

生死游戏——玛雅球赛

皮埃尔·R.科拉斯和亚历山大·W.沃斯

球赛是玛雅社交生活的核心。在整个玛雅领土和中美洲的其他民族都能找到球场的遗址（图279）和关于球员的记录。更重要的是，球赛延伸到现代美国的西南部，因此可以被视为一种跨文化现象。

球赛不仅覆盖了很大区域，而且经历了相当长的一段时间。考古痕迹早在公元前5世纪就已发现。在恰帕斯州的格里哈尔瓦河中段发现了最古老的球场，而圣洛伦佐的奥尔梅克定居点可能也属于足球时代。

玛雅地区的大多数球场都是在公元3世纪到9世纪之间的古典时期建造的。在西班牙人到来之前不久，只有基切、喀克其奎、乌坦特兰和伊西姆切的危地马拉高地中才有球场。在墨西哥的锡那罗亚州和米却肯州仍然进行着球赛的变种。

面对激烈的历史变化，球赛存活了几个世纪，这一事实表明它在中美洲具有重要的文化意义。

球赛之谜

理解玛雅文化中球赛的重要性，关键在于《波波尔·乌》的故事，即"理事会之书"，其中描述了关于基切人起源的神话。这份文件来自殖民时期，但不同故事和铭文与图像的细节之间有极大相似，以至于《波波尔·乌》的神话像是古典时代创作神话的后古典版本。

《波波尔·乌》的第一部分讲述了两兄弟Jun乌纳普（1吹箭）和乌纳普（7吹箭）在进入地下世界之前，曾经打过球。地下世界的统治者受到噪音的干扰，命令兄弟们进入地下，用球赛测试他们的技

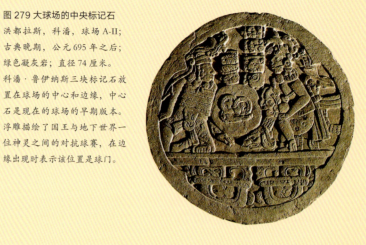

图279 大球场的中央标记石
洪都拉斯，科潘，球场A-II；古典晚期，公元695年之后；绿色凝灰岩；直径74厘米。
科潘·鲁伊纳斯三块标记石放置在球场的中心和边缘，中心石是现在的球场的早期版本。浮雕描绘了国王与地下世界一位神灵之间的对抗球赛，在边缘出现时表示该位置是球门。

能。这实际是一个陷阱：兄弟们被欺骗、被杀，Jun乌纳普的头被挂在树上。一个名叫茜基可的女孩看到了那棵奇怪的树，走近它，头掉到了她的手掌中，茜基可因此意外怀孕。这位年轻女子担心遭到父亲

图280 球赛场景
来源不明；古典晚期，公元600—900年；烧制的涂色黏土；高23厘米，直径17.7厘米；圣路易斯，圣路易斯艺术博物馆。
这个场景描述了球赛中两名球员针锋相对的场景。所有球员都戴着护腰、护膝以及头饰，清楚地表明他们属于哪个队伍。因此，球左侧的两名球员都戴着一只鸟的头，而右边的球员则是一只鹿的头。在作为观众席位的台阶上，两名男子展开了激烈的谈话，而第三名则持有海螺外壳，似乎在为运动员加油。背景中的黑色波浪线和象形文字体现了球员的呐喊。

（地下世界的统治者之一）报复，于是逃往地上世界，投奔死者哥哥的母亲。在那里，她生下了双胞胎，乌纳普（吹箭）和依珂丝芭兰卡（年轻的美洲虎），他们发现了父亲的球类设备，开始打球并被召唤到地下世界。在这里，他们还要接受各种测试。在其中一次测试中，乌纳普的头被蝙蝠撕掉了。地下世界的统治者认为他们一定会赢，但依珂丝芭兰卡用南瓜替换了他哥哥的头。乌纳普邀请地下世界的统治者用头来踢球，依珂丝芭兰卡在统治者面前要了一招，让一只兔子像球一样跳过球场，分散了他们的注意力。他设法恢复了哥哥的头，救活了乌纳普。然而，这对双胞胎在通过了所有测试后最终被杀死，他们的遗体散落在地下世界的河流中。然而，五天之后，他们又回来了，并创造了一系列伟大的奇迹，杀死了许多生物，又救活了缇米。地下世界的国王恳求双胞胎对他们做同样的事情，双胞胎杀死了国王，但并没有救活他们。地下世界的国王失败了，双胞胎像太阳和月亮一样升入天堂。

奇琴伊察大球场浮雕（图283）的神话描述尤其生动：一个跪着的无头球员，他的血液像蛇一样从脖子里喷出来。他对面的球员左手拿着被切断的头，右手拿着一把火石刀。这些场景描绘的是英雄双胞胎的神话，而不是说球员在比赛结束后会自我献祭。这样的故事属于幻想的范畴，但由于他们的异国情调，一次又一次地被全盘采用。

比赛规则

今天，古典时期的球赛规则只能通过在彩绘器皿、黏土雕塑和石头纪念碑上以零碎的方式表现出来。16世纪的欧洲人也得出了玛雅球类运动的结论。我们只知道，比赛开始时要用手将球扔到球场上，但之后只能用臀部或大腿击打，任何其他接触都违反规则。我们不知道分数是如何制定的，或者胜利者如何评判。游戏可能在不同地区存在差异。目前尚不清楚是否是团体比赛，每支球队有多少人。《波波尔·乌》的描绘表明，该游戏是一对一、二对二、一群对一群，力量不均等（图280）。几乎所有描绘中，球员都是男性。只有在亚齐连的象形楼梯2上，似乎有两个女人在踢球。大多数球员都跪在地上或平躺在地上，有时用胳膊支撑自己（图282），而其他球员则直立并将球握在手中。玩家的不同位置清楚地显示了游戏中的不同阶段和情况。

比赛装备

球员经常被巨大的橡皮球击中而且经常倒地，他们必须保护自己免受伤害。他们的防护服最重要的部分是腰带，在西班牙语中被称为 yugo（轭），呈马蹄形，戴在肚子周围（图281），目前已经发现了许多石轭。然而，这些沉重的石轭的实际用途存在争议。一种说法是，石轭作为一种模具，用湿皮革覆盖，形成腰带图案的印记。当它们干燥后，将皮革片移除以进行进一步处理。球员们还戴着护膝，手和肘部保护装置以及特殊鞋类（图281）。护膝呈小盾状，并固定在膝盖后面。球员的背部和大腿都受到皮裙和腰带的保护。球很少穿凉鞋，

图281 带保护带的球员

来源不明；古典晚期，公元600—900年；烧制的涂色黏土；私人收藏。

这个小型泥塑清晰地展示了球员穿戴的各种装备。球员将一条大的保护带固定在臀部周围，用以击球。当球员必须在坚硬的地面上踢球时，护膝起保护作用。

一般都是赤脚踢球。最广泛的设计是为球员的头饰保留的。代表描绘了鹿头（图280）、宽边帽和网布，例如古代天神N所穿的。有趣的是，这些头饰都是由球员和猎人佩戴的。时隔多年，这种相似之处仍难以解释。

球

球由当地橡胶树获得的液体乳胶制成。该树脂在加热时成线状，将其卷绕成圆球并用手捏合或在模具中压制。这些球的重量在3到8

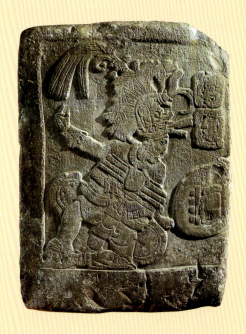

图282 统治者踢球

据推测，来自危地马拉佩膝的科罗纳；古典晚期，公元600—900年；石灰石；高38.1厘米，宽27.6厘米，直径2厘米；纽约，美洲印第安人国家博物馆。

这种浮雕属于一组纪念碑，它们在材料和风格上极为相似，这表明它们来自同一地区。图中描绘了一名跪在地上准备用臀部击球的球员，面前用象形文字写着pitzil（球员）和他的名字。

图 283 大球场浮雕

墨西哥，尤卡坦，奇琴伊察；古典晚期，公元900—1000 年；石灰石。

球场浮雕描绘了 14 名球员绕着中央舞台游行。结合《波波尔·乌》的两章，我们得以了解当时的场景。球上的头骨酷似 Jun 乌纳普，他正在将生命力传递给下一代。同时它指的是双胞胎的兽首和死亡。因此，它的主题象征着出生和死亡的永恒循环。

千克（7 磅至 18 磅）之间。由于球较重、易变形，必须悬挂在吊索中以恢复原始形状。似乎每个球员都有自己的球，因为球是他们个人装备的一部分。《波波尔·乌》中的一个场景描述了地下世界的统治者在比赛前与双胞胎争论使用哪个球（图 280）。这些描绘表明，球的大小介于手的大小和现代药丸的大小之间。

宗教戏剧中的球

基于破解《波波尔·乌》神话中关于球赛的章节，玛雅艺术家有时在球上画了 Jun 乌纳普的头骨或兔子，有时甚至是囚犯的链子（图 285）。这些无助的囚犯被扔到球场或楼梯的地下，即将面临处决（图 285）。这些描述反映了球赛可怕的方面。统治者在政治权力斗争中是无情的胜利者，并在公开场合羞辱他们的对手。当然，这种情况也出现在神话中，尽管我们只有古典铭文的零星证据，但这些在很大程度上与《波波尔·乌》相对应。亚克斯兰的象形文字阶梯 2（图 285）上的文字指的是神话故事中三位神的斩首。三次自杀皆被认为是胜

图 284 象形文字：（a）球员，（b）球场，（c）球，（d）地下世界

(a) 球员的象形文字读作 pitzil。它经常出现在铭文中，出现在统治者的名字里。(b) 球场的象形文字是一个象形图，显示了一个球场的轮廓，球洞位于堤岸之间的中心。(c) 球通常刻有象形文字，上面写着 nab，前面有一个数字。到目前为止出现过 7,9,12,13,14。这个象形文字的意义尚未完全确定。(d) 有些铭文是指在地下世界中的传奇球类运动，其名称翻译为"黑洞"。

图 285 球赛中的赢家和输家

墨西哥，恰帕斯州，亚齐连，结构 33；古典晚期，在公元 771 年之前；石灰石；宽 165 厘米。浮雕显示统治者鸟豹四世参加了一场球赛，在一个球落下的台阶上滚动。现场指的是 Lakamtuun 杀死一名战俘，Lakamtuun 被捆绑并像球一样被抛下台阶。鸟豹四世右侧的两个小矮人代表来自地下世界的信使。右边的象形文字将事件与 9.15.13.6.9 或公元 744 年的球赛相关联。左边的文字描述了在地下世界的球场上发生的三次斩首。

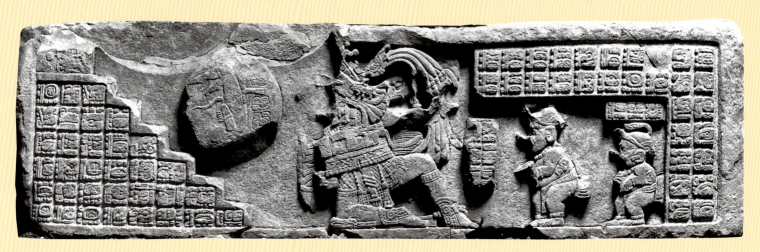

利（ahal）。因为在球场上进行，所以戏剧性发挥的地方被命名为 Ox Ahal Eeb（三次胜利的阶梯）。铭文还指出，三个神话人物在球场死去后在滕世界重生。这个球场位于一个被称为"黑洞"的地方，这表明它位于滕世界的入口处。三个被斩首的神似乎代表了玉米神的不同方面。根据玛雅的信仰，只有在滕世界中的这种死亡才能使玉米重生并完成生命周期。他们在球场上死后，成了地下世界的神话。

球场

球场不同时期的设计相类似。长方形运动场的长边为 20 米至 30 米（22 码至 33 码），周围有 3 至 4 米的堤岸（图 287）。在比赛场地周围的平台上，建筑物将被选定的观众用作娱乐室。在比赛主场的每一端都有额外的开放空间可以使用，球场外观呈罗马字母"I"的形状。一个很好的例子是科潘球场（图 286、图 289、图 292），它被认为是中美洲最好的球场之一。三块标记石通常沿着球场的长度以相等的间隔定位。在某些情况下，只有一块石头位于球场中间。雕刻着金刚鹦鹉头部样式的其他标记石被放置在科潘球场堤岸的外边缘（图 290）。还有一些球场的中间放置了完整的雕塑或石环（图 288）。到目前为止，在玛雅雕塑或彩绘陶器上尚未发现球场的完整陈述。在大多数情况下，仅描绘了侧视图或不太常见的横截面。侧面通常以向下的形式描绘，球沿斜面滚动。这些铭文包含诸如 eeb 之类的单词，代表"楼梯"，pitz 代表"打球"，以及 aj pitz 代表"球员"。"球员"称号也授予许多统治者（图 284）。

传承与革新——奇琴伊察大球场

为保护自己免受高空飞行的伤害，球员们穿着一个固定在腰带上的特殊护带来保护胸部和脸部。这种勺形物体被称为 palma 或 palmeta，只在韦拉克鲁斯、普埃布拉和危地马拉高地有发现。比赛条

图 286 在科潘球场重建球场
建筑师和艺术史学家塔提亚娜·普罗斯古利亚可夫的重建给人留下了科潘球场最后阶段结构的印象。球场重建了好几次。第一次是在 5 世纪初由皇家王朝的创始人亚克库毛建造的，最后的建筑工作由瓦沙克拉胡恩承担，他被敌对城市基里瓜俘虏，不久之后被斩首。

图 287 大球场
墨西哥，尤卡坦，奇琴伊察；古典晚期，公元 900—1000 年。长 138 米，宽 40 米，高 8 米。玛雅地区和整个中美洲最大的球场位于奇琴伊察。它的大小和形状与其他球场的大小和形状有很大不同。地面平面类似于伸展的"H"，周围是高而垂直的墙壁。与球场的宽度相比，横向斜坡非常低并且饰有浅浮雕（图 283）。

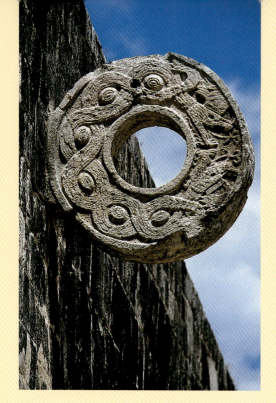

图 288 石环

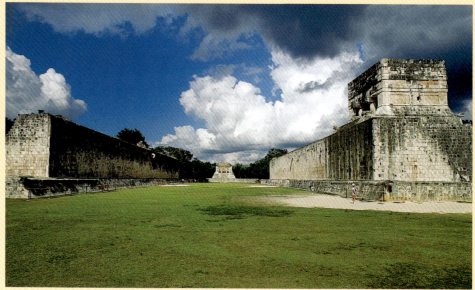

图 289 科潘球场

的巨大尺寸表明大型队伍被组合在一起,可以通过他们的头饰和胸前的装饰来区分。

生命循环和球类游戏

西班牙阿兹特克人的报道中描述了球类运动的运动意义,但其宗教意义长期以来仍不清楚。可以肯定的是,游戏的意义与击败地下世界统治者的《波波尔·乌》的双胞胎有关。球赛与地下世界之间的紧密联系也反映在图尼奇纳亚洞穴中关于乌纳普作为球员的画作中(图291)。洞穴被认为是地下世界的天然入口,并被用作仪式场所。球场布置成人工峡谷的形式,像洞穴一样,象征着地下世界的入口。球场演

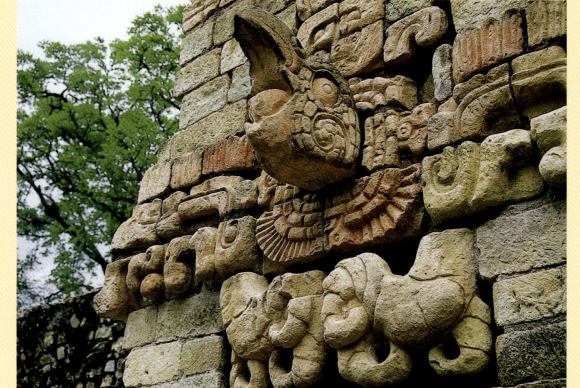

图 290 球场外立面雕塑
洪都拉斯,科潘,结构 10L-10;古典晚期,公元前 738 年。
像科潘中心的所有建筑一样,球场周围的建筑最初装饰在外立面的上部。一般而言,雕塑装饰与建筑物所象征的神话般的地方相关联。这个球场外立面雕塑描绘了一个鸟状形体与金刚鹦鹉的头部组合的图案,它指的是一座圣山。因此,球场与神话般的莫维茨山(金刚山)中心的地下世界相关联,这在科潘的铭文中经常提到。

绎了一个基于领主的权力中心神话。在这里，统治者可以将自己表现为一位英雄，进入地下世界征服死亡。通过球赛，国王象征性地进入地下世界对抗其领导者，这一观念也出现在科潘球场的三块标记石上。每个框中描绘了一个场景，用于表示地下世界的入口。三块标记石都描绘了靠近球的两名球员。北方的石头可以代表双胞胎乌纳普和依珂丝芭兰卡，南方的石头描绘他们的父亲和叔叔。中央石头代表球场的创造者——科潘的统治者瓦沙克拉胡恩（672—738 年），与地下世界的领主发生冲突。因此，球场不仅仅是地下世界的象征性入口，也表示征服死亡的地方。基切-玛雅高地史诗中的球类游戏概念与死亡和复活密切相关。生命和死亡的循环在这里解释为人类历史上一个伟大的神话故事。

图 291 作为球员的乌纳普
危地马拉，佩滕，图尼奇纳亚，图 21；古典晚期，公元 600—900 年；石灰石岩石上的木炭；高 22 厘米，宽 19 厘米。
这张来自图尼奇纳亚洞穴的图画在三个步骤之前显示了一个球员。球员的装备可以清楚地区分，包括左腿上的护膝和上身围绕着的长长的保护带。中间台阶上有一个球。球顶部的数字 9 尚未得到完全解释，但它可能和游戏与地下世界中的神话球赛有联系。这个数字可能是乌纳普的经典描绘，乌纳普是《波波尔·乌》的神话英雄之一。

图 292 球场
洪都拉斯，科潘，球场 A-III，结构 10L-9/10；古典晚期，公元 738 年；高 36 米，宽 10 米。
这个球场是整个玛雅地区最好的球场之一，是南部低地的典型。球场以扩展的"I"的形式与两个堤坝接壤。标志石已经沿着纵轴设置在地面的中心和两端。对面雕刻着金刚鹦鹉的头的其他标记下被放置在科潘球场堤岸的外边缘。球场两侧盘立着建筑物。

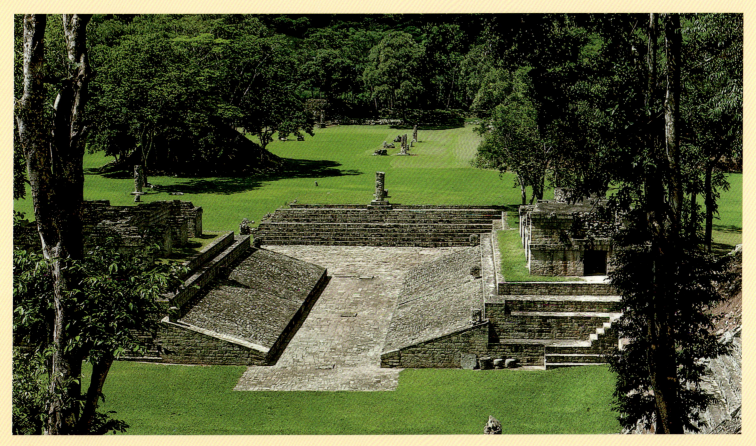

建筑和艺术

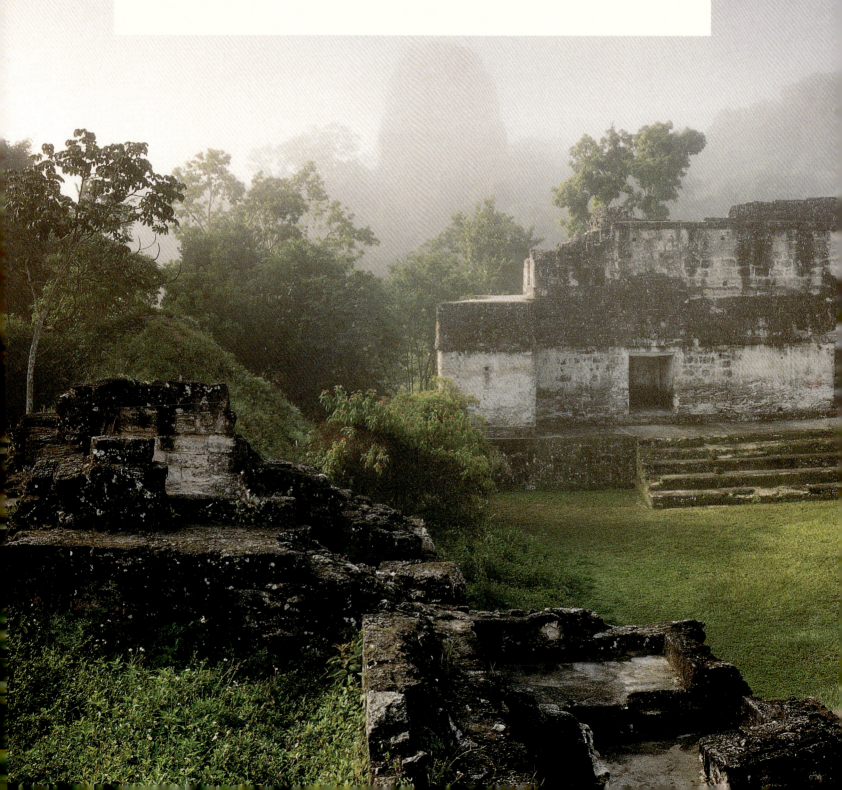

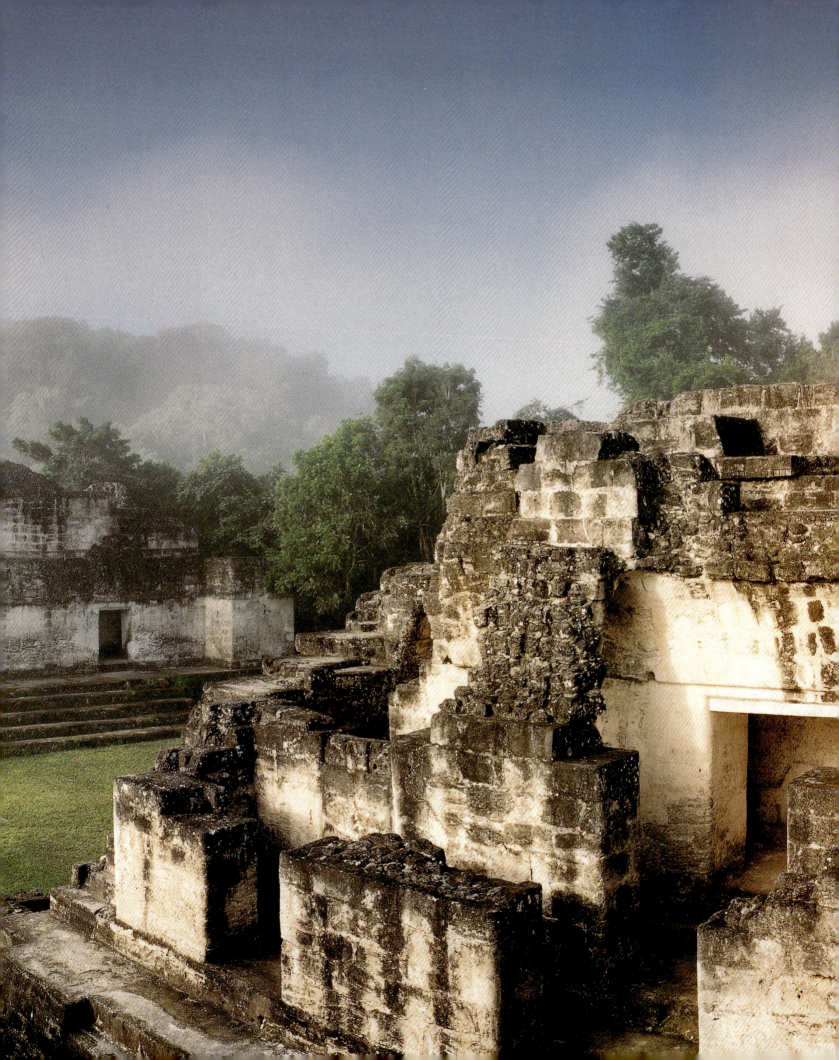

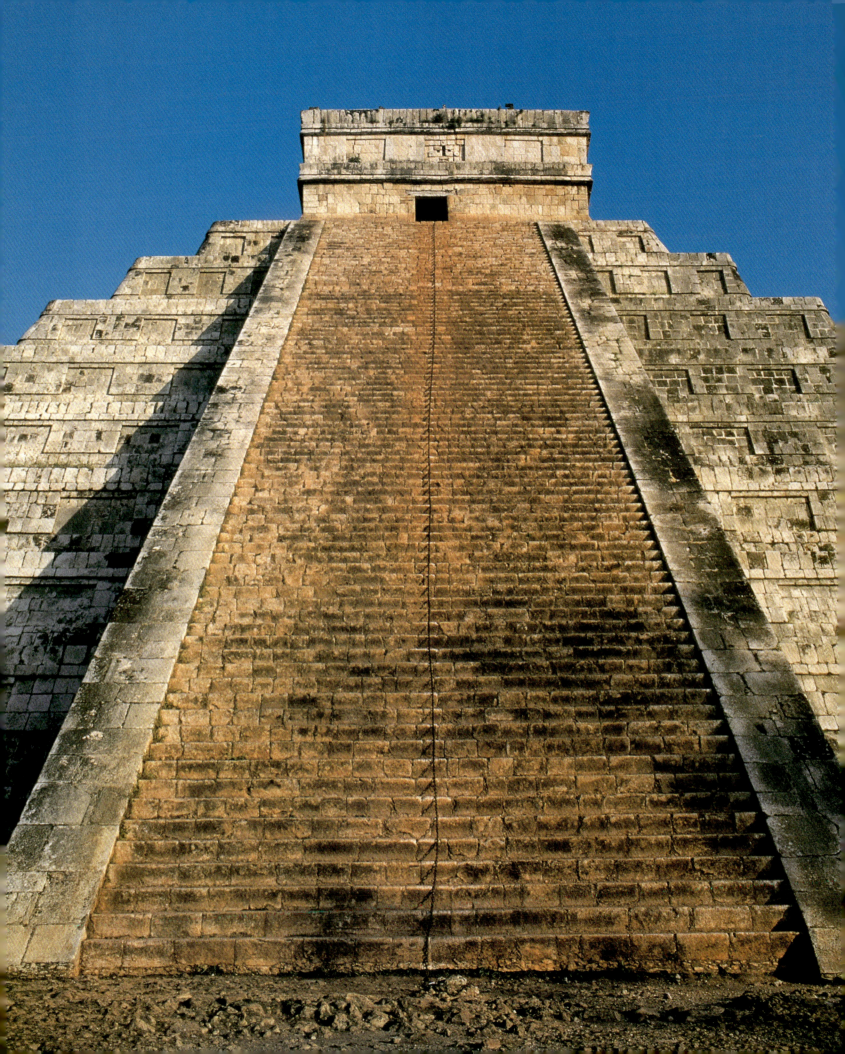

时空统一——玛雅建筑

安尼格雷特·霍曼·沃格林

在关于玛雅文化的所有了解里，玛雅建筑颇为著名，令人印象深刻。这些建筑物式样芜杂，有排屋、舞台、庭院和带有挡土墙的广场、楼梯、梯田及带有内部房间的建筑物，与结构开放的空间相比，这些建筑物相对较小并且数量较少。对玛雅建筑的研究，仍有许多疑问无法解决。学者们毫不犹豫地定义"玛雅城市"，将高大的梯形单体建筑称为"金字塔"，这在形式上过于简化，将大多数其他建筑物划分为"寺庙"和"宫殿"往往过于武断，因为人们尚未清楚它们的功能和意义。只有球场可以清楚地识别，球场以两个平行墙组成的边界为特征。

不同地区的不同建筑材料，特别是各种类型的石材，显然是决定建筑风格的因素之一。虽然石灰石在许多地区占主导地位，但在特定地区肯定有其他材料适用于建筑。例如，在科潘经常使用凝灰岩，因为更易于使用，而在基里瓜，人们则青睐砂岩。在科马卡科遗址中，烧制砖被用作建筑材料（图295）。

几个世纪以来，在特定地区观察到的建筑技术和风格的变化与用于加工岩石或木材来燃烧石灰的黑曜石和燧石制成的工具的可用性有关。黑曜石和燧石的供应可能已经不足，森林里可能已没有这类材料。其他建筑材料和工具的引入带来了建筑风格的变化。然而，建筑艺术风格的差异最初归因于文化影响的变化。

只要一个地区人口稠密，发展繁荣，它就会不断变化。在大规模拆除现有建筑后会建造新的建筑物，这是我们文化中的固有习惯，但在现有地点反复扩建也会带来新的建筑物。新的建筑物结构中整合了之前的建筑构造，而后者也用作较高建筑物的基石（图294）。因此历史悠久地区的宏伟舞台结构的最终版本包括多层结构，如灰泥地板、排屋、平台、巨大的台阶和楼梯。幸运的是，当前的考古研究发现，在某些情况下，建造上层建筑时，需要非常小心地保护原建筑。建筑物的正面装饰物在被新的建筑材料覆盖之前得仔细填充、整理。这些

第194页：
蒂卡尔中央卫城的黎明时分，在蒂卡尔主要广场南侧的中央卫城观看的危地马拉的景色。长长的房屋位于分层的露台上，四面都是房间，上面覆盖着假拱顶，形成了私密的庭院。中央卫城可能是蒂卡尔贵族的主要居所。

图293 卡斯蒂略（墨西哥，尤卡坦半岛，奇琴伊察）
奇琴伊察主广场上的卡斯蒂略金字塔两侧各有91个台阶，统一了时间和空间。阶梯的总数，包括寺庙入口处的壁架，对应着太阳年中的天数。像许多其他玛雅建筑一样，在殖民时期赋予卡斯蒂略（西班牙语中意为"城堡"）误导性的名称。对于玛雅人来说，它代表了种植玉米的山。

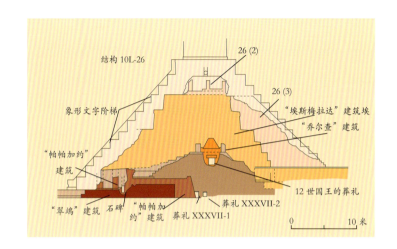

图294 洪都拉斯科潘26号寺庙的剖面图
科潘的卫城是建筑群如何随着时间的推移而发展变化的一个例子。这里展示的26号寺庙中最古老的建筑，即所谓的帕帕加约。这座寺庙可能是由该城市的第二位国王委任建造的，但第4任国王将其部分摧毁，取而代之的是更新、更大的建筑。7世纪初第12位国王在寺庙顶部建立了一座建筑物，考古学家将其命名为乔尔查，第12任国王埋葬于此。之后埃斯梅拉达大楼建造在了此墓室上。之后历代国王改造、扩建了26号寺庙，包括增加了至今仍很出名的象形文字楼梯。

建筑活动往往与贵族的墓葬密切相关，贵族的墓室布置在这些建筑物中。

由易腐材料制成的建筑物

许多历史建筑都是用易腐材料制成的。有迹象表明，在基础平台上建立的简易房屋，例如在玛雅地区仍然存在的房屋，一直是住房模式的一部分（图296）。精心构建的平台根基中有立柱。这些立柱支撑屋顶，屋顶与由藤本植物固定的水平梁系统相连（图297）。屋顶由棕榈叶或其他天然材料制成（图298）。墙壁根据所需的厚度以各种方式建造。墙壁或者由松散交织的木棒制成，或者由填充有黏土或编织材料的半木材制成，墙壁上涂有黏土和抹灰。墙的下部由几层石墙组成，这些石墙如今仍然可以在科潘人口稠密的地区和旧城区的废墟中看到。用墙壁连接屋顶基石的房子并不罕见。

典型的庭院群

典型庭院群组的基本要素包括房屋、平台和前院。其中一些围绕一个共同的庭院聚集在一起。这种布局不仅是简单建筑的特征，还是纪念性建筑物的基本原则（图299）。巨大平台，加上大型广场和庭院，

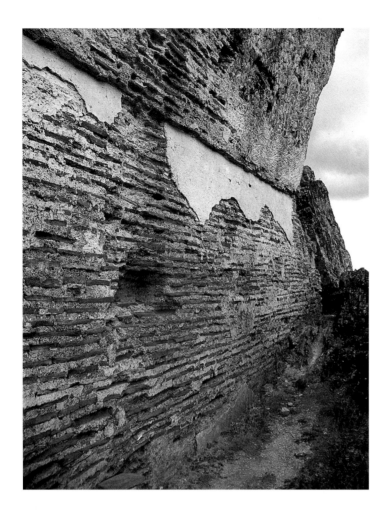

图 295 烧结砖制成的建筑

墨西哥，塔巴斯科，科马卡科。

虽然几乎所有玛雅城市的建筑都是用当地的石头建造的，但这里使用的建筑材料却是扁平的烧制砖。它甚至被用于拱顶，如这个建筑废墟的插图所示。砖墙上涂有一层石灰石灰泥，以保护砖墙免受风暴的侵袭。

图 296 主要平台

危地马拉，佩滕，乌夏克吞，A-5 组。

华盛顿卡内基研究所在乌夏克吞的 A 组从一座宏伟的宫殿下发现了古典早期的椭圆形基平台。灰泥底座上的四个孔标志着木柱之前的位置，这些木柱支撑着由木头和棕榈叶制成的屋顶结构。

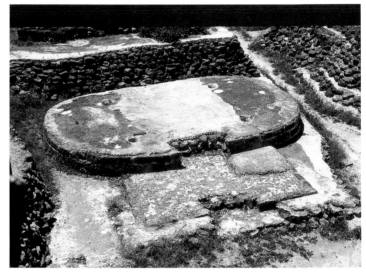

图 297 新玛雅房屋的屋顶建筑

这张照片从一个玛雅房顶的角度展示了建筑细节。将垂直柱固定到附有系带的水平圆形木材上，使长藤将椽子固定在一起，然后在其间编织棕榈叶制成屋顶覆盖物。

图 298 底基平台上的现代住宅

即使在今天，玛雅地区不同类型的简易房屋也很常见。这种结构由交织在一起、其上附有黏土的圆形木杆制成。屋顶由瓜诺棕榈树（墨西哥蒲葵）的叶子制成。

196

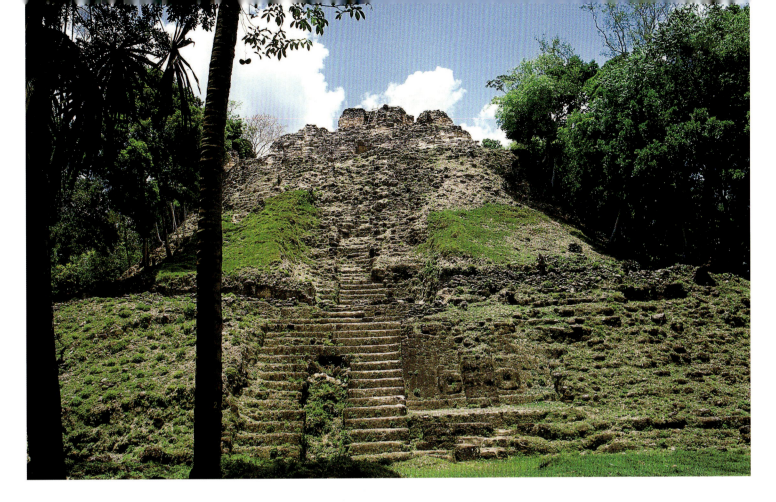

图 299 在伯利兹拉马奈的 10~43 号金字塔

早期建筑即使多次修建也能保持其形状。两侧有灰泥环绕的楼梯是该结构的一个具有特色的部分。这些来自前古典晚期的宽阔梯田平台高达 33 米。由木头和棕榈叶制成的三座建筑物以典型的前古典三角形式建立在这个平台上。

图 300 金字塔示意图

寺庙通常位于带有开放式楼梯的梯形基础建筑物上，这些楼梯通常建立在墓室顶部。建筑结构的核心是用附有石头和砂浆的粗糙石墙稳定的。这些金字塔表面有石雕，在入口处建造着一个楼梯。最后阶梯上是用木头或棕榈叶建造的寺庙。

是中美洲和整个玛雅地区最早使用的建筑方法之一。例如，在卡米纳尔胡尤的危地马拉的高地上，这些平台被提升到 20 米的高度，并覆盖着混有火山灰的黏土。在太平洋沿岸的玛雅人中，石头的使用仍然非常有限，在很多情况下只用于没有地表水的中部喀斯特地区的低地；在热带雨林这些地方建造了巨大的平台，建筑材料是石头和砂浆，以抵抗热带暴雨的侵袭。这些建筑物早在公元前一千年就已经完成，例如纳克贝和埃尔米多。即使在早期阶段，许多平台都通过宽阔的堤道在各种地形上相互连接，宽阔的堤道用厚厚的砂浆层加固，像广场一样。这些广场上还层层铺设了许多平台，顶层形成了一个露台。通常在这个时候，可以围绕这个露台的三个侧面建造更多的分层平台。面向楼梯中央的平台明显大于其他平台。该建筑由围绕瓦砾制成的中心的墙壁组成。这个区域被分成不同的房间，可能是出于建筑结构的原因。外表面涂有厚厚的砂浆，将砂浆磨平并在上面涂漆画，饰以相同材料的浅浮雕。

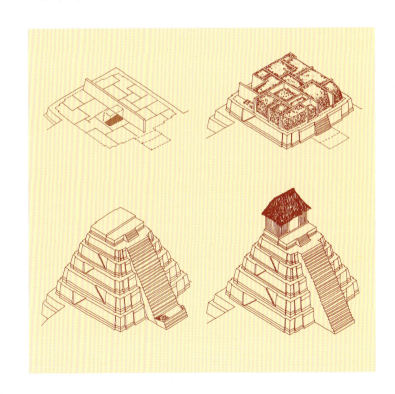

灰泥工作

在中古时期和晚期古典时期，建筑物外墙上的大部分浮雕都是用灰泥制成的（图 301）。玛雅建筑早期是以灰泥面具为特征，面具

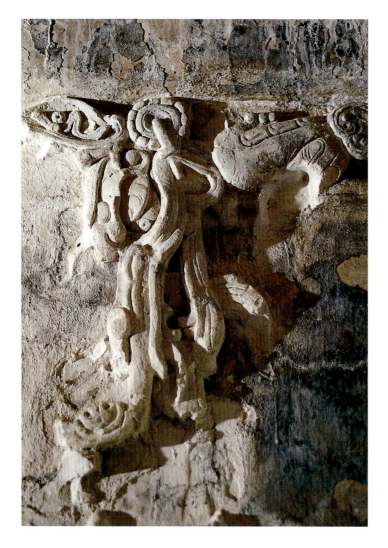

图 301 帕伦克宫的灰泥浮雕（详细细节）
墨西哥，恰帕斯，帕伦克，宫殿下方的地下通道。
帕伦克的灰泥技艺很娴熟。由这种经常使用的材料制成的浮雕装饰外墙以及建筑内部。用铁榫将浮雕附着在墙上。有时基本形状由石头制成，然后用灰泥装饰。这个浮雕上的天空怪物展示了它两个头中的一个，位于雅典卫城其中一个房间的入口处。

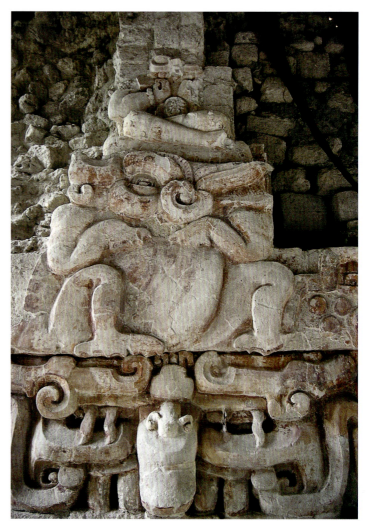

图 302 巴拉姆库的灰泥浮雕（详细细节）
墨西哥，坎佩切，巴拉姆库。
巴拉姆库位于墨西哥联邦的南部，直到 1990 年才发现。盗墓贼发现了古典早期灰泥雕带的一部分。墨西哥文物局 INAH 的考古学家挖掘出了整个雕带，该雕带装饰了一个外立面的上半部分。它展示了三只青蛙，张大的颌骨中露出人形。这些动物坐在三个面具上，这些面具代表着山脉之王 witz。

高达 4 米，这些面具代表着神，装饰着平台的外立面。现今很少看到前古典时期的灰泥雕塑。只有在古典晚期的建筑物中，宽阔、孤立的梯形金字塔围绕着早期前古典时期建成的中央部分，才能看到前古典时期灰泥装饰的残骸。其中一个例子是蒂卡尔的蒙多·佩尔迪多建筑群的主金字塔，经过多次建造，高度约为 30 米。在卡拉科尔，这座城市被摧毁之前，类似的结构是最重要的建筑。这种建筑类似于卡拉克穆尔主要的金字塔，被认为是一个主要的古典晚期玛雅中心之一。一些建筑物用灰泥面具装饰，例如科哈尼奇和巴拉姆库（图 302）的建筑可以追溯到古典早期（公元 6 世纪或更早）。后来的灰泥技艺更复杂，有多样化的图案和设计。经典晚期继续使用灰泥，然而灰泥的使用频率变低，使用的目的是为建筑物添加保护层或涂漆表面。

桥接技术和拱顶结构

前古典时期和早期古典时期之间的变化可以体现在建筑技术的提高上。墙壁倾向于由更精确的切割石头制成，这意味着砂浆层可以更薄。这既适用于基础结构上的可见墙壁，也适用于建筑物的墙壁。早期古典时期，大多数更深层的墓室被悬臂拱顶挡住，这是一种用于开发许多使用石头和砂浆建造屋顶的技术方法（图 305）。

在古典晚期中心的大量建筑物中都以所谓的假拱顶为特色。这实际上意味着不是基于正统原则的拱顶。它们或者是悬臂拱顶（图 304），这种拱顶通过叠加的重叠石块或碎石拱顶桥接两个支撑墙之间的间隙。对于后一种系统，墙体结构中凸出的石块所需的深层嵌入由砂浆和石块的混合物所取代，因此可见的拱顶石头有时只不过是一种错觉。

图 303 卡拉科尔拱顶

墨西哥，尤卡坦，奇琴伊察。
奇琴伊察的所谓卡拉科尔拱顶是一座立于巨大的下部结构上的双层圆形寺庙，它曾用作天文台。走廊与其重型桶形拱顶呈圆形排列，不同的楼层通过狭窄的螺旋楼梯相连。

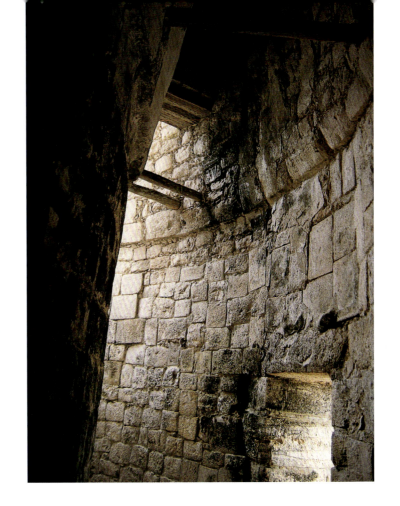

其间存在许多中间形式。支撑拱顶的墙壁与拱顶本身的构造类似，大部分墙壁由两个墙体结构壳及一个由石头和砂浆制成的碎石芯组成。只是所用连接材料的比例不同。许多拱顶，保留了由硬木制成的横梁，或者在这些梁曾经所在的地方可以看到开放式的插座。由于它们从结构的角度来看并不重要，只是在构建过程中形成了框架的一部分，因此保留在建造完成的拱顶中以便用于挂物件（图 303）。今天在玛雅房子里仍然可以领略到这种建造方法。

随着假拱顶的开发和广泛使用，由易腐材料制成的简易房屋很快就被耐用的石屋取代。因为采用了新的建筑技术，引入了一系列新的设计。可以建造具有多个入口和两排或三排并排的拱形房间的扩展结构，卧室两端成直角，不同楼层有自己的楼梯入口。拱形内部房间交错或位于另一个之上。这些建筑物的外立面明显分为水平墙和拱顶区域，通常在平台和房屋内地板上边缘之间有一个基础区域。这些区域通常由壁架分开。

在许多地区，壮观的"屋顶梳子"为重要建筑物增加高度（图317）。墙上开的门几乎一直延伸到拱形部分，并用石头门楣或木梁（其中一些已被保存）桥接。虽然这种架构的一致元素相对简单，但却形成了一系列不同的形式。

玛雅建筑的多样化功能

对于玛雅人来说，建筑技术首先要考虑到在大雨期间的快速排水，并采取必要的措施将其存放以备用。独立式庭院里不同楼层的基础平台上的房屋，可能周围环绕着花园，很好地满足了这些要求。各个方向流动的水可以被引导到储水系统、家用水箱或大水箱中。纪念性的宫殿和寺庙建筑中的建筑构造也是如此。灰泥粉刷

图 304 悬臂拱顶图

悬臂拱顶是个假拱顶。水平石材部分分层突出并逐渐连接两个支撑壁之间的间隙。拱顶用平板石板封闭。

图 305 木梁天花板与灰泥涂层示意图

在古典晚期和后古典时期的玛雅低地，含有木梁和灰泥涂层的天花板很普遍。这种天花板的优势是能够遮盖大房间。然而，这种天花板也相当不稳定。为了防止水渗入建筑物，必须不断地在天花板上施加新的灰泥层，雨季尤其如此。

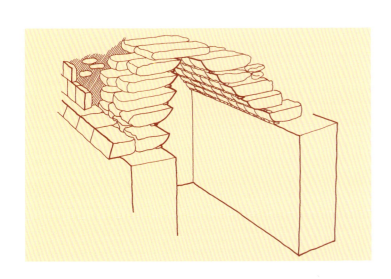

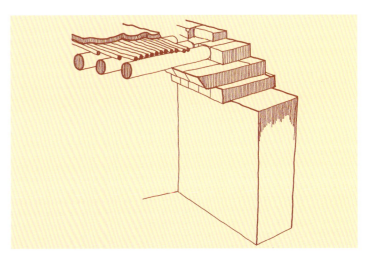

的庭院和大型广场，有时还有堤道，似乎是专门为水的引流和收集而设计的。

这些地区有着封闭式屋顶的房间很少，很大一部分原因是这里主要是热带气候。大多数活动，无论是公共的还是私人的，都可以在露天或在低荷载屋顶下进行。因此，从开放空间的角度考虑，玛雅建筑的功能似乎是合乎逻辑的。

建筑群是否可以建造，是否位于某一区域的中心位置及建筑物相互之间的位置关系，可以体现该区域是适用于公共活动还是私人活动。宗教仪式可能会在地处中心位置的建筑物中举行。这些建筑物很难进入，但很容易识别。庭院建筑群建在靠近大型开放式广场的高处，通常位于几个不同高度的层面上，可见度很有限，这表明这种庭院建筑群用作宫殿。根据建筑物的整体排布，不同的地区或用于皇家接待，或提供广泛的家庭功能，以及相关的存储需求和行政职能。在中央低地的许多地方，球场位于宫殿建筑群的前面。蒸汽浴室和生活区内，炉火遗留物和半加工原料表明进行了一些具体活动，除了这两个建筑区域，这些球场就是唯一功能明显的建筑了。在北部低地，宫殿的不同部分，如住宅、接待区和管理区，往往位于不同的建筑群。

玛雅建筑的象征意义

简单庭院群的建筑在宫殿建筑群中以巨大的规模再现。在这两种建筑群中，建筑结构都类似于自然环境，包括潮湿的平原上耸立着山脉，以及中美洲人民充分记录的神话观念，即地球是被水包围的陆地。因此，玛雅建筑可以视为对世界概念的一种体现。象形文字描述高大结构所用的文字图像就能很好地证明这一点。甚至在当今，建筑环境也与中美洲许多人的象征或神话观念有关，这些观念也决定了建筑技术。与建筑和景观相关的传统观念一直延续到现代。对于玛雅人来说，世界并不仅仅是由被水包围的地球表面组成（中间世界）。它还包含一个又深又黑的地下世界和星空朗朗的苍穹（图306）。太阳西落后，进入底部世界，然后黎明时分在东边重新出现。一年中，太阳升起和落下的自然地平线上的点在太阳的仲夏和冬至的位置之间移动。春秋之初，在两个昼夜平分点之间，太阳升起落下。玛雅人认为，连接太阳四个转折点的线条对应于世界的四个面：东、北、西、南。每个面都有不同的颜色和特征。世界中心的标志是世界之树，它将天顶与天底联系在一起（第288页）。在建筑理念中，广场和庭院的两侧以不同的方式相连，建筑物尽管多次修建，但总是以多种方式相互连接。许多这些建筑结构的景观似乎与天体在特定日子上升和下降的点对齐。因此，在人造版本的世界结构中，时间和空间统一的想法在玛雅建筑中得到了清晰的反映。

蒂卡尔 —— 低地建筑的典范

位于低地中部的蒂卡尔面积宽广，该玛雅城市风格独特（图307）。这个城市自公元前800年左右就已经人口稠密，并在公元700年左右达到顶峰。当时有70000到80000人居住于此，占地面积约120平方千米。大面积的建筑物出现在不平坦的景观处。石头的开采以及水库、广场和连接堤道的铺设与建筑活动密切相关。该地区以古典晚期的六个陡峭的梯形建筑为特征，这些建筑高达65米，可以通过楼梯进入。这些建筑上方是狭窄的建筑物，大多数为三个房间深，具有强大的、曾经装饰华丽的外立面和屋顶梳子。与大型建筑物

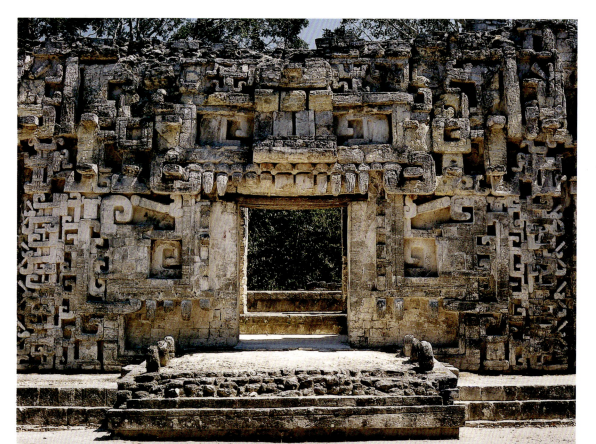

图306 陈式风格的建筑入口
墨西哥，坎佩切，齐卡娜，结构II，中央入口。
这栋两层楼入口的立面饰有丰富的嵌花式装饰，代表着面具的开口。人们认为这一饰物代表了一个神，可能是山脉之神witz。这种类型的入口以陈式建筑风格为特征，特别是在墨西哥联邦州坎佩切的北部和中部流行。结构II的侧翼具有简单、未装饰的入口。

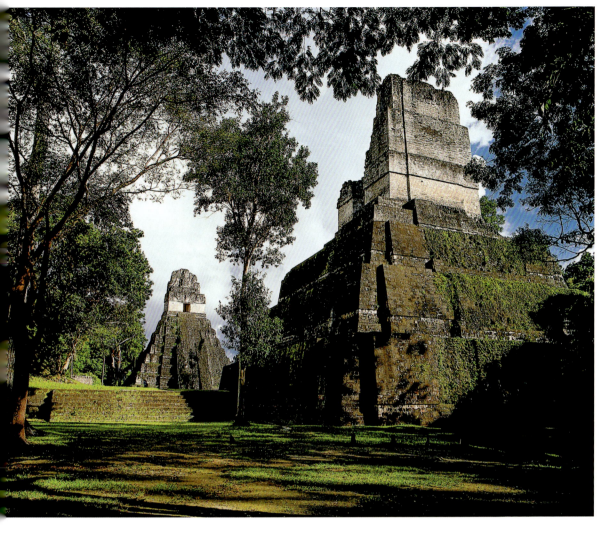

图 307 危地马拉的彼得和蒂卡尔的 1 号和 2 号寺庙视图

位于蒂卡尔主广场西侧的 1 号寺庙位于陡峭的九层基础建筑上，高约 47 米。这座寺庙建立在国王 Jasaw Chan K'awiil（公元前 682—734 年）的大型墓室顶部，国王的形象是用石头和石灰石灰泥塑造成的，位于散壁的上部立面。这个视图中是从后方拍到的 2 号寺庙，它位于主广场的另一端。它可能是 Jasaw Chan K'awiil 的妻子 Kalajuun Une'Mo' 的墓室，虽然挖掘工作尚未显示这是墓室的任何迹象。

图 308 在蒂卡尔发现 2 号、3 号、4 号寺庙

照片是 1882 年阿尔弗雷德·P. 莫兹利拍摄的。

阿尔弗雷德·P. 莫兹利在 1881 年和 1882 年进行了第一次科学研究。莫兹利清除了金字塔周围完全长满的植被，以便策划建立中心区域及其建筑。照片显示 2 号寺庙（中间），3 号（左）和 4 号（在右边的背景中）在它们挖掘和修复之前的状态。

相比，这些房间很小。这种结构的前身在几个世纪以不同的形式出现，这是一种在一个单一平台上的非典型的、几乎对称的建筑排列，形成所谓的北雅典卫城。许多贵族成员被埋葬在那里。广场东侧的第一个陡峭的梯田式建筑——1 号寺庙（图 307），是由伊克辛·陈·卡维伊国王在公元 735 年左右在北雅典卫城南部竖立的，包含一个皇家墓穴。2 号寺庙和 3 号寺庙是对称的。主楼梯的轴明显不对齐。 在较低的露台和平台建筑群上建造了扩建的建筑物，扩建的建筑物主要是在庭院周围，通常位于几个楼梯阶层上，画廊和楼梯面向公共广场。 这种结构的一个很好的例子是 1 号寺庙以南的小球场。梯田和基座的台阶及角落的构造具有艺术性，并且比例均衡。除了巨大的屋顶梳子外，外墙装饰的遗骸很少，这种梳子造型的建筑风格历史悠久。

帕伦克——古典时期的简约与优雅

帕伦克（图 309）这一不同寻常的城市，位于乌苏马辛塔平原。这座城市中有许多水道穿过，欧特伦溪流以拱形运河的形式穿过特定区域。人工梯田遵循自然景观排布。在高梯田基地上的独立建筑旁边，所谓的铭文寺（图 314、图 315）俯瞰着中心（图 310），并且包含装饰华丽的巴拉姆国王的墓室，位于梯形基座结构内人工拱形通道楼梯的尽头。公元 683 年去世的巴拉姆可能设计了自己的墓葬纪念碑，并于公元 690 年左右在他的儿子 Kan Balam II 统治时期完成。墓葬纪念碑的宽阔结构后支撑的是山脉。在它的前面是一座宫殿建筑群，经过多次建造和改造，在一个带有内部入口楼梯的公共平台上包含几个极其多样化的庭院。在该城市倒数第二个国王 K'uk'Balam II 的统治下，

宫殿的最后一次改造（图312、图313）是加了一种方形塔状结构作为天文台。考古学家还在宫殿内找到了一间带卫生间的小型私人房间，反映了这些庭院的家用功能。

许多建筑物的外立面和不同楼梯的坡道都装饰得很丰富。拱形区域通常向建筑物的后部倾斜，也包含一些精美的灰泥浮雕遗骸。屋顶梳子（图316、图317）上有很多孔，给建筑物带来了罕见的轻盈感。许多拱顶显示出非常规的穹顶形状的横截面，如帕伦克拱顶的典型壁龛和开口所示。色彩缤纷的灰泥浮雕上有墙画、艺术人物形象和装饰图案，这些雕刻图像不仅可以在外墙上找到，也可以在建筑物内部看到。这样的结构中保存了由特别精细的石灰石制成的大型和艺术性的墙壁浮雕，以及长的象形文字铭文。在其中一些结构中，由极细的石

图309 帕伦克视图
1844年弗雷德里克·卡瑟伍德的彩色石版画；美国外交官约翰·劳埃德·斯蒂芬斯和英国艺术家弗雷德里克·卡瑟伍德发现的众多考古遗址之一是帕伦克，这个城市已经吸引了冒险家的兴趣。
卡瑟伍德的画将宫殿置于一个奇特的山地景观中，这更有历史感。然而，他的雕刻，包括建筑和浮雕，显示出了极高的精度和准确性。

图310 帕伦克的中心
墨西哥，恰帕斯州；从十字架寺庙到太阳神殿，14号和15号寺庙，以及中心的铭文寺和右边的帕伦克宫。
帕伦克里位于恰帕斯州高地最北端的露台上，在墨西哥湾沿岸曾经有茂密树林的平原上。该市中心的建筑吸引了许多游客，不是因为它令人印象深刻的多维空间，而是因为其优雅和简洁的特点。所有的建筑都曾用灰泥和彩色油漆装饰。

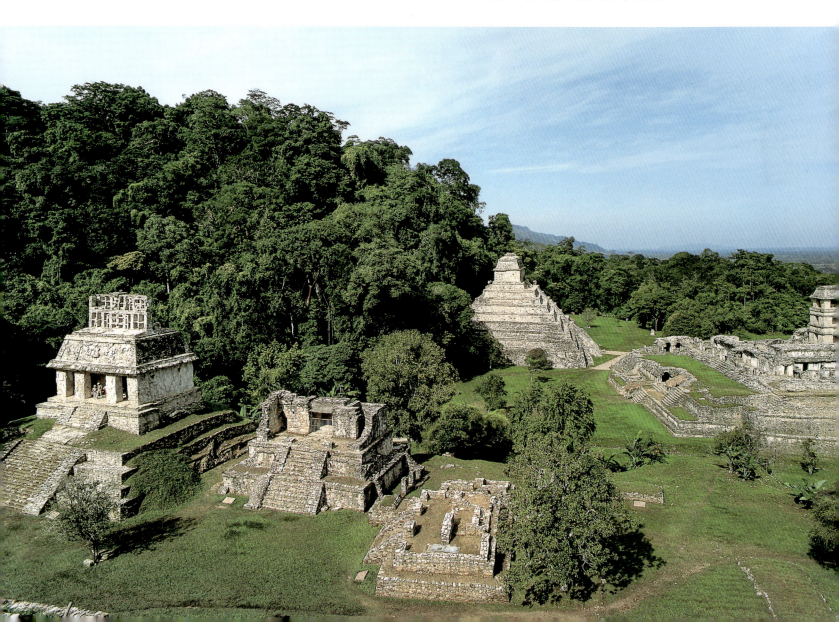

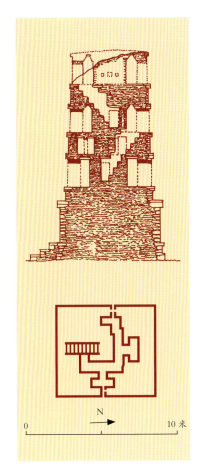

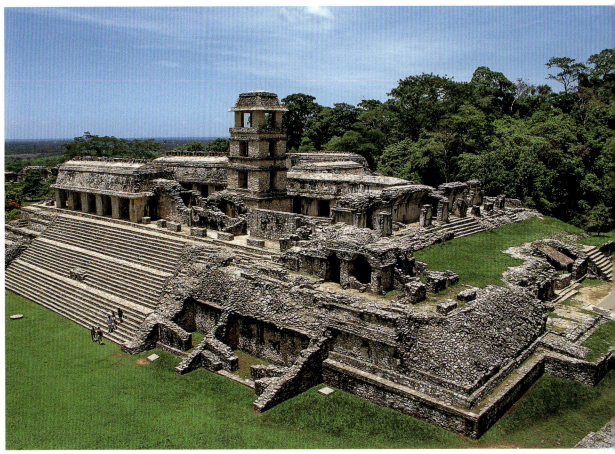

图 311 帕伦克宫殿塔的草图和规划

在帕伦克的西南庭院中有一座四层高的塔楼，可能是在最后建造阶段由巴拉姆二世（公元764—783年）建造的。

灰石制成的大型艺术墙浮雕包含长的象形文字铭文，通常与复杂的图形场景有关。铭文的大部分内容得到了保护，它们对我们理解建筑物最开始的历史作出了重要贡献。

科潘——雕塑装饰的辉煌

玛雅地区东南部，莫塔瓜河及其支流地区的景观与玛雅低地的其他地区不同。该地区的主要定居点是科潘（图319），其最大的建筑群位于靠近支流的开阔山谷的中心。由于河流在该区域蜿蜒起伏，将部分建筑物扫除，因此无法确定城市与河流之间的关系。在该中心西北部的区域，该区域以前充满了不同大小的庭院，河道被转移到悬索桥上。在玛雅地区发现了很少的石桥考古遗迹，尽管在附近的普士拉已经发现了一些。

该遗址的北部形成了一个大型广场（图318），通过精确选址的球场（图320）将其划分为几个区域。北部是由米克斯国王于公元676年创建的，能看到其中大部分的大型全图纪念碑，三面由一排排的台阶围绕，包围外部平台。堤道从广场中心延伸到山谷中的其

图 312 从铭文寺看到的帕伦克宫殿建筑群

许多扩建的、主要是双拱形的建筑围绕着一个共同平台上的几个内部庭院，该平台被内部楼梯包围。这座四层高的塔楼被认为是一座天文台。宫殿的外观设有入口楼梯和附有支柱的画廊。
拱形屋顶向后倾斜，与建筑的许多其他部分一样，都装饰着精美的灰泥浮雕。

图 313 帕伦克宫殿的地面规划

位于市中心的宫殿也是帕伦克最大的建筑群。不同的建筑物位于高度约为10米的平台上，占地面积为80米×100米。北面和西面两个大型楼梯通往三个大型的内部庭院周围的房间。

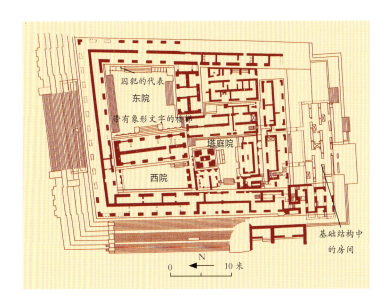

203

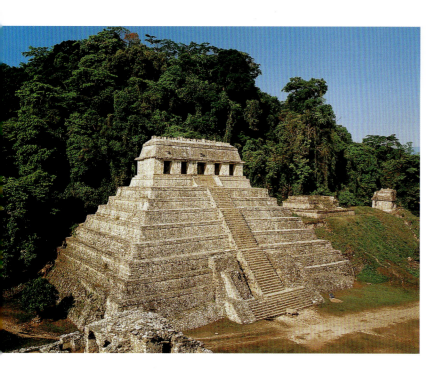

图 314 帕伦克的铭文寺

铭文寺是一座 25 米高的神殿，为纪念帕伦克最伟大的国王帕卡尔而建。它于公元 683 年由帕卡尔的儿子坎巴拉姆（公元 684—702 年）建在他父亲帕卡尔的坟墓上方。通往金字塔平台的开放式楼梯随后被修建和扩建了数次。

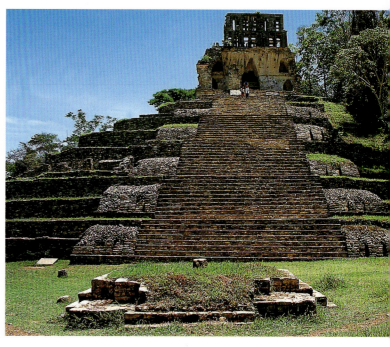

图 316 公元 692 年位于帕伦克的十字架神庙

十字架神庙属于金字塔形基座上的三个寺庙之一，它们于公元 692 年在帕伦克国王坎·巴拉姆的统治下建造，位于城市东部的高架广场。

另外两座寺庙——太阳神殿和折叠十字架神庙比管辖该遗址的十字神殿更小、更矮。

图 315a 帕伦克铭文寺的平面图

通往帕卡尔国王墓室的楼梯入口是在 1949 年由墨西哥考古学家 Alberto Ruz Lhuillier 发现的，当时他注意到在寺庙建筑物的地板上有大块石板，上面有吊孔，在下面发现了一个拱形的楼梯间，里面完全被瓦砾填满，花了三年时间才清空。

图 315b 帕伦克铭文寺的素描图

1952 年，阿尔贝托·鲁扎·鲁乐到达了楼梯间的尽头，找到了迄今为止在玛雅地区发现的最大教堂地下室的入口。它的尺寸为 4 米×10 米，拱顶高 7 米。带有大石棺的墓室很可能是国王花了一生时间修建的。

图 315c 帕伦克铭文寺的横截面

横截面显示了与金字塔底座上的寺庙建筑相当的墓室。楼梯从后殿室向下延伸到地下室，其中一部分位于前院下方。

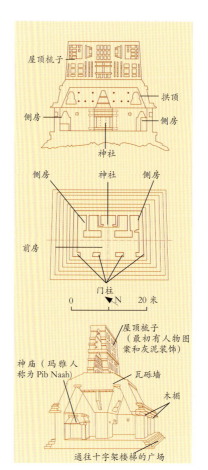

图 317a 穿过帕伦克十字架神庙的纵剖面

十字架神庙于公元 692 年建成，以其与帕伦克许多其他建筑物相比更具平稳的比例而著称。装饰性的花丝结构称为屋顶梳子，位于屋顶的中央，装饰有灰泥和彩色油漆。

图 317b 帕伦克十字架神庙的平面图

与所谓的十字架建筑群中的另外两座寺庙一样，该建筑物的后部包含一个带避难所的房间。十字架神庙神社的后墙有一个浮雕，讲述了宇宙的建立和帕伦克守护神的诞生。十字架神庙神社被玛雅称为皮布娜，"神的诞生之家"。

图 317c 帕伦克十字架神庙的横截面

这座寺庙的横截面显示了屋顶结构，其中包括两面由两个拱顶支撑的墙壁。除了寺庙后部的神殿后墙外，门两侧的区域也装饰有石头浮雕。这些是玛雅雕塑艺术最好的例子。

图 318 洪都拉斯科潘主要广场的结构 4 号的视图

科潘的主要广场由 4 号结构主导。4 号结构是一个梯形的基础平台,每侧都有一个开放式楼梯。在科潘第 12 任国王(公元 628—695 年)斯莫克·艾米克斯的统治期间建立了一座纪念碑——斯特拉 3 号(3 号石碑)。艾米克斯国王在广场上也建立了一些建筑物,科潘因此而出名,由后继的国王继续建造。

他重要建筑物,在设计和雕塑装饰中反映出主体结构的辉煌。从南面看,这个广场上有一个平台和梯田,自古典时期早期以来就建造了许多。

两个不同风格的庭院位于中央多层基础结构(10L-16)的两侧,并通过人行道连接在同一层。进入距离广场高度约 20 米的庭院,通过在宽阔的平台层上建造大的阶梯而受到限制。1989 年,洪都拉斯考古学家阿格西亚·里卡多发现了一座建筑物,该建筑物在中央结构下面被小心地"埋"了几层。它由两层楼和一个大屋顶梳子组成,可以完全重建。考古学家在这座"罗莎里拉"建筑中发现的丰富外墙装饰是用彩色灰泥制成的。在随后的建造阶段,考古学家又发现了一种用作新建筑材料的石头,即凝灰岩,这种石头特别好用。

新的建筑物和楼梯,包括 26 号建筑著名的 21 米高的象形文字楼梯,包含 2200 个象形文字(图 322),嵌花式的雕塑作装饰。有些涂有薄薄的黏土层和漆(图 321)。

贝坎——里约贝克风格的假塔

在佩滕的北部有一个地区,与之前发现的考古遗址没有明显的区别。在这个地区已经发现了早期遗物,但大多数建筑物的最新形式可以追溯到古典时期晚期或古典时期末期。科哈尼奇及其早期经典灰泥面具和贝坎都是如此,其圆形围墙围绕着许多墓地,历史可以追溯到古典时期晚期。在高阶梯子结构上有许多房间和隔离建筑的宫殿建筑结合在一起,形成了一种奇怪的共生关系。后者被整合到对称的宫殿建

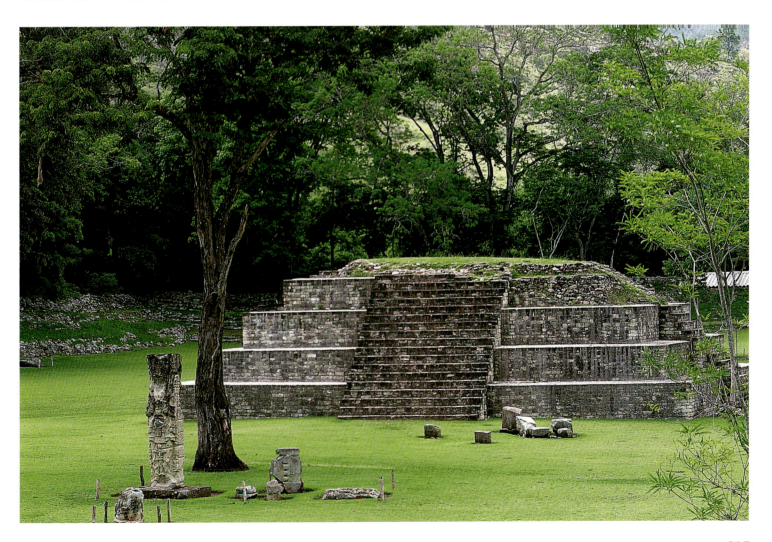

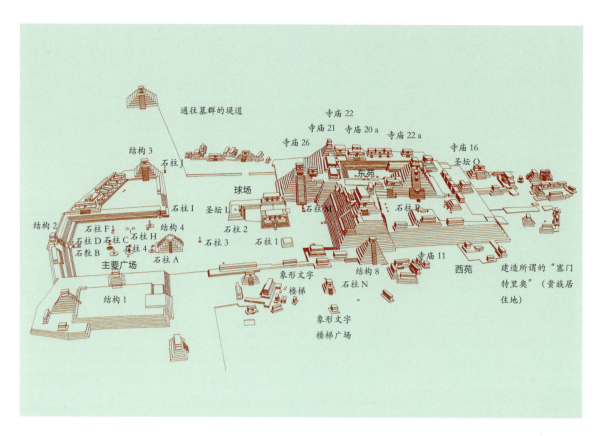

图 319 科潘卫域的最后重建阶段的透视图

由台阶和墙壁组成的大型广场被平台和球场划分成不同的区域。从南面看，它是由一个巨大的平台和梯田组成的高地，那里曾经矗立着宏伟的建筑。这是科潘的卫城，它在古典时期早期就已经开始建造了，并且不断地扩建。一个堤道连接中心与坟墓群。这是一个大宅，也是一个抄写员的家。

图 322 科潘的 26 号寺庙的象形文字楼梯

科潘以近乎全方位的雕塑以及 26 号神庙的象形文字楼梯而闻名，象形文字楼梯是在前西班牙时代的古后典抄本之后最长的书面文件。在 55 层的 2200 个独立的象形文字块叙述了公元 738 年由亚克库毛建立的皇家王朝至瓦沙克拉胡恩的死亡的科潘历史。楼梯在瓦沙克拉胡恩统治时期开始建造，于公元 755 年在第 15 任国王烟壳王的统治下完成，他于公元 756 年被安葬象形文字楼梯脚下的石柱 M 下。

图 320 科潘球场的视图

视图从 11 号寺庙穿过球场延伸到科潘的主广场。在球场的顶端有一个平台，上面有 2 号石碑和圣坛 L，这是该地区最后的雕刻纪念碑。现在许多的球场建于早期的建筑物上——由瓦沙克拉胡恩（公元 695—738 年）设计，它是这个统治者的最终建筑项目。

图 321 科潘的 10-L9 结构

结构 10-L9 是科潘球场周围的建筑物之一，位于球场的西侧，是球场的横向边界之一。它的建造分为几个阶段，最近的一个阶段可以追溯到著名的国王瓦沙克拉胡恩（公元 695—738 年）统治的最后一年，面向球场的外立面上部装饰着巨大的金刚石嵌花式雕塑，竖立在 4 米高的平台上，结构为莫维兹，这是神话般的"金刚山"，在科潘铭文中扮演着重要的角色。

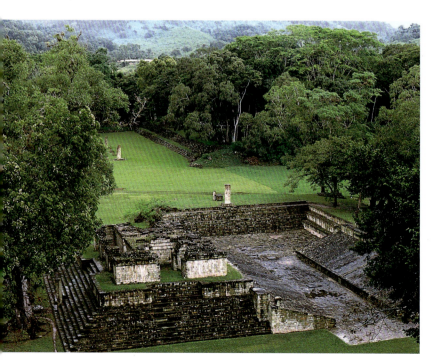

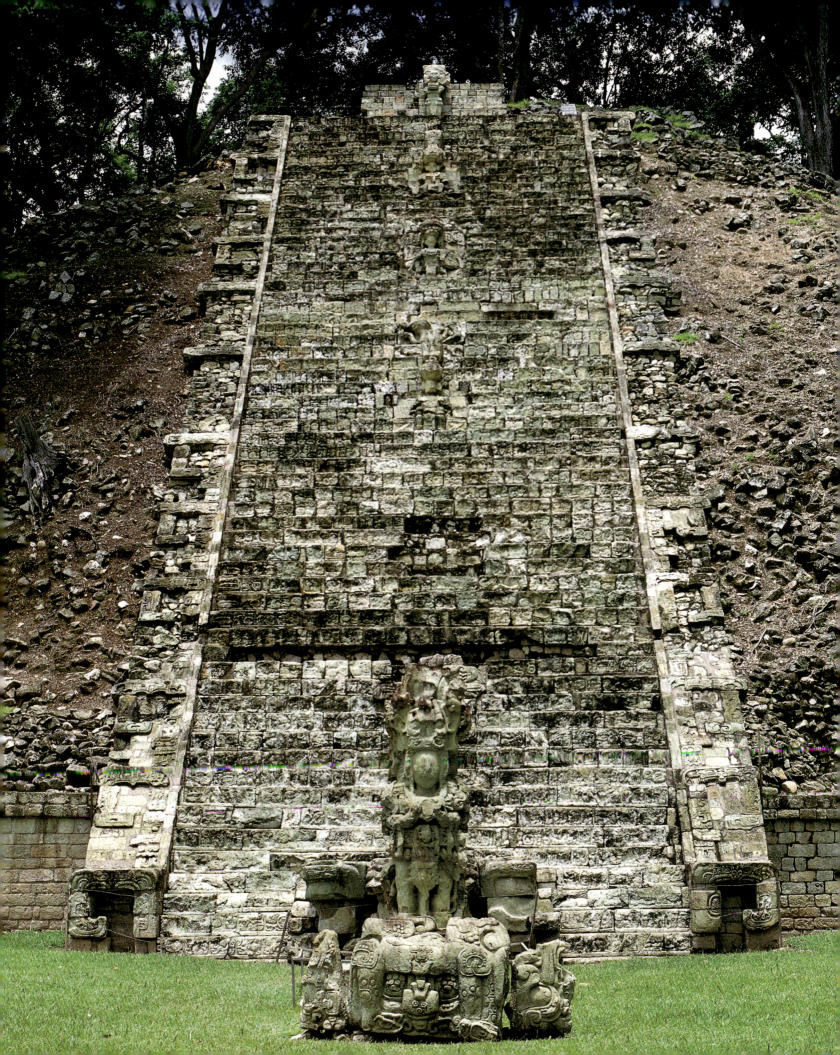

筑物中作为塔，其外立面有楼梯和寺庙浮雕的痕迹。除此之外，还有许多其他建筑类型，其中包含一个或多个阶梯。例如，贝坎的当前形式的结构 4 从南面看是一个高的含有几层的基础结构，有一个宽阔的楼梯入口，加上装饰华丽的建筑围绕着一个庭院（图 323、图 324、图 325、图 326）。两侧设有假楼梯，西侧的楼梯下方隐藏着狭窄的楼梯入口。从北侧看，这座建筑看起来像一座四层楼的宫殿。使用的技术和装饰比其他领域更加一致。内外墙和拱顶涂有砂浆。镶嵌图案的外立面的主题是面具。有些面具位于立面的垂直拱形区域，而其他面具则堆叠作为装饰元素，与墙壁齐平或在建筑物的角落处突显。然而，最引人注目的面具图案可以在入口处找到。那里的面具图案有时是可怕的蛇颚。石材镶嵌图案通常涂有薄石灰石砂浆并被绘制。一些外墙装饰后来用灰泥进行了很大改造。

乌斯马尔——古典末期的普乌克地区

在尤卡坦半岛北部，主要是普乌克地区的山丘上，建筑物的正面是更为简约的装饰图案。入口之间的低墙区域，其中多处随台柱延伸，表面趋于光滑。基座通常装饰华丽，尤其是建筑物的拱形区域（图319）。一些建筑物正面外观进一步延伸，并采用前向屋脊的形式。面具形、蛇形以及源自动物世界的其他图案都是以几何形式呈现的。这些建筑物外观因壁架、台柱、石阶、柱子以及交错的图案而千差万别（图 327）。

乌斯马尔可能是该地区最重要的考古学遗址，这里有令人印象深刻的墓葬群。所谓魔术师金字塔，是一个经过多次改造的结构，其东

图 323 墨西哥坎佩切州贝坎的结构 4 的重建视图

北侧宽阔的楼梯入口通向一座建筑群，该建筑群围绕着一个内部庭院，形成了北侧四层宫殿的最高层。在东侧可以看到一个里约贝克风格的假楼梯。建筑物的主要入口是宽敞的颈部。

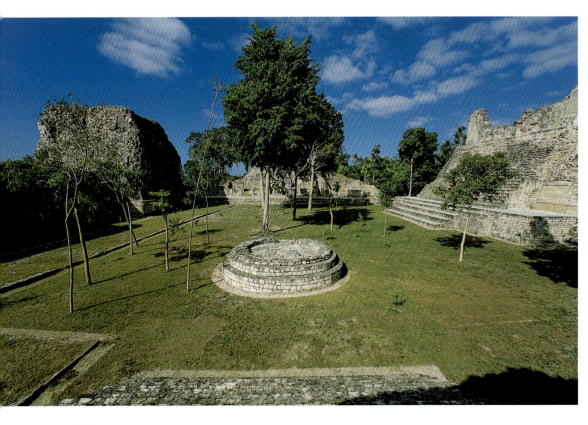

图 324 结构 4 的前面的平台视图

结构 4 位于早期卫城顶部的一个巨大的梯田平台上，该平台始于前古典中期。不同的结构位于不同的地区，例如古典晚期的圆柱形平台，南侧是一座建筑，有两座里约贝克风格的塔楼。

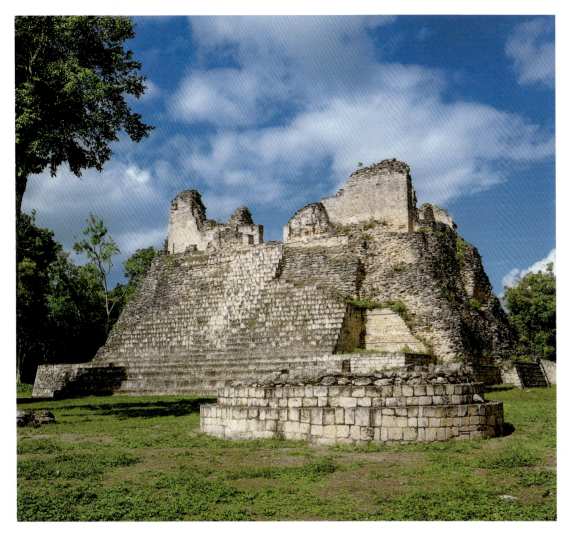

图325 贝坎结构4的视图
从南面看，结构4是高耸阶梯状结构，有一个宽阔的楼梯入口。顶部是一个被华贵装饰结构围绕的庭院。贝坎于1934年被美国卡内基研究所的考古学家们发现，但挖掘工作直到1969年才开始。据透露，这座城市在前古典时期曾是一个重要的中心地带，但在古典时期早期，其重要地位便衰落了。直到古典时期后期开创了新的建筑项目，结构4便源于这一时期。

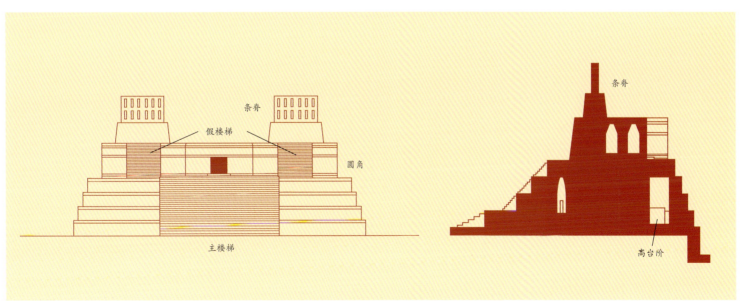

图326a 贝坎结构1西侧透视图
结构1是里约贝克风格的一个示例，这种风格在尤卡坦半岛的中部很普遍。它矗立在一个高平台上，平台可通往开阔的楼梯。它只有一个入口，旁边是两个假塔楼。楼梯太陡，人无法上去。

图326b 贝坎结构1的部分
从里约贝克风格的庙塔推断，它们可以代表佩滕中部的大金字塔，尤其是位于蒂卡尔的大金字塔，这种金字塔以简约的象征性形式出现。楼梯前面的台阶和弦板太陡，人无法上去。上部平台上大门紧闭的庙宇便是虚幻建筑的示例。

图 327 墨西哥尤卡坦乌斯马尔的蒙哈斯建筑群的外观装饰细节
普乌克地区位于尤卡坦北部的丘陵，通常来说，其建筑外观装饰相比南部的切尼斯和里约贝克的建筑更加简朴，也不那么具有装饰性。不过，乌斯马尔的雕刻家知道如何将光滑的墙面与华贵装饰的元素结合起来。这种装饰由现成的石头组成，比如马赛克镶嵌图案。在这幅画的右部，人们可以看到一个简单的农舍，其屋顶由棕榈叶建造。它如花式烟火般融合在乌斯马尔的蒙哈斯建筑群的宏伟构造中。

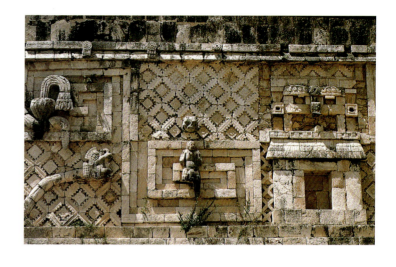

侧和西侧有宽阔的楼梯入口。这座金字塔与农纳里相连，农纳里是一个四面庭院，四周都是低矮的平台上的延伸建筑物。它于公元 906—909 年之间由 Chan Chaak K'ak'nal Ajaw 国王建造而成，在他统治期间正是乌斯马尔的鼎盛时期。修道院的四个侧面都是以完全不同的形式建造的（图 328）。这位国王还建造了带有球场的露台，把建筑群与一个更宽的平台分开，这个平台上建有 100 米长的建筑——总督宫。总督宫伫立于一个独立的基础结构上，由两排高的拱形房间组成，并有两个侧廊穿过。这座华丽建筑表露无遗的位置与整体的展示将其与该遗址中的其他宫殿区分开来。

其他同样精妙的建筑群环绕着壮观的主建筑，还有封闭的庭院、广场以及几个高高的平台。围筑城中心的城墙也被发掘了。一条堤道连接乌斯马尔和克尔白，它通向一个独立的大门，其拱顶宽约 4 米，高 8 米。几组宫殿，包括一座西侧装饰着面具镶嵌画的建筑，形成了这一地区的建筑风格，就像在拉布纳、塞尔和奥克金托克一样。

在许多连接建筑物或定居点的地区，已经确定了堤道。其中最长的位于科巴和亚克苏纳之间，长 100 千米。在尤卡坦半岛东海岸的卡布，几个湖泊之间可以找到许多这样的堤道。

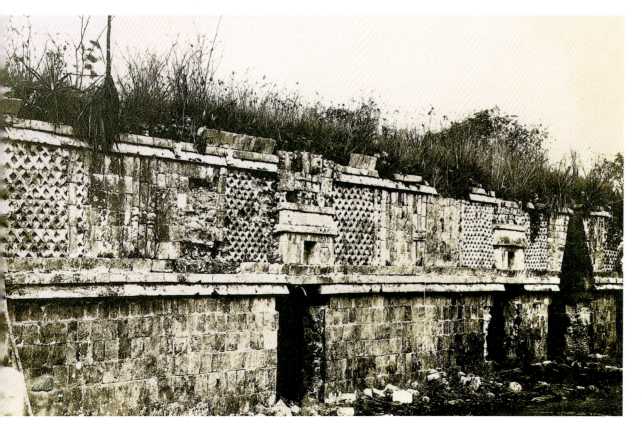

图 328 乌斯马尔蒙哈斯建筑群东侧的景观
1857/1859 年奥古斯都·勒布伦拍摄的历史性照片。
这张早期考古学照片显示了被挖掘和加固前的蒙哈斯建筑群东部景观。外墙装饰仅限于上层部分。低墙地区是光滑、封闭且毫无装饰的，只在门道处有些存在感。厚重岩壁构架出墙顶饰带，简单几何图案与门上方房屋实景的结合显示了其光学魅力。

图 329 结构 1
墨西哥，尤卡坦；古典晚期。
装饰华丽的拱顶区是典型的古典时期晚期的建筑。它主要由几何图形组成，中间穿插着抽象的面具图案。除了角落的柱子，低墙区域没有装饰。

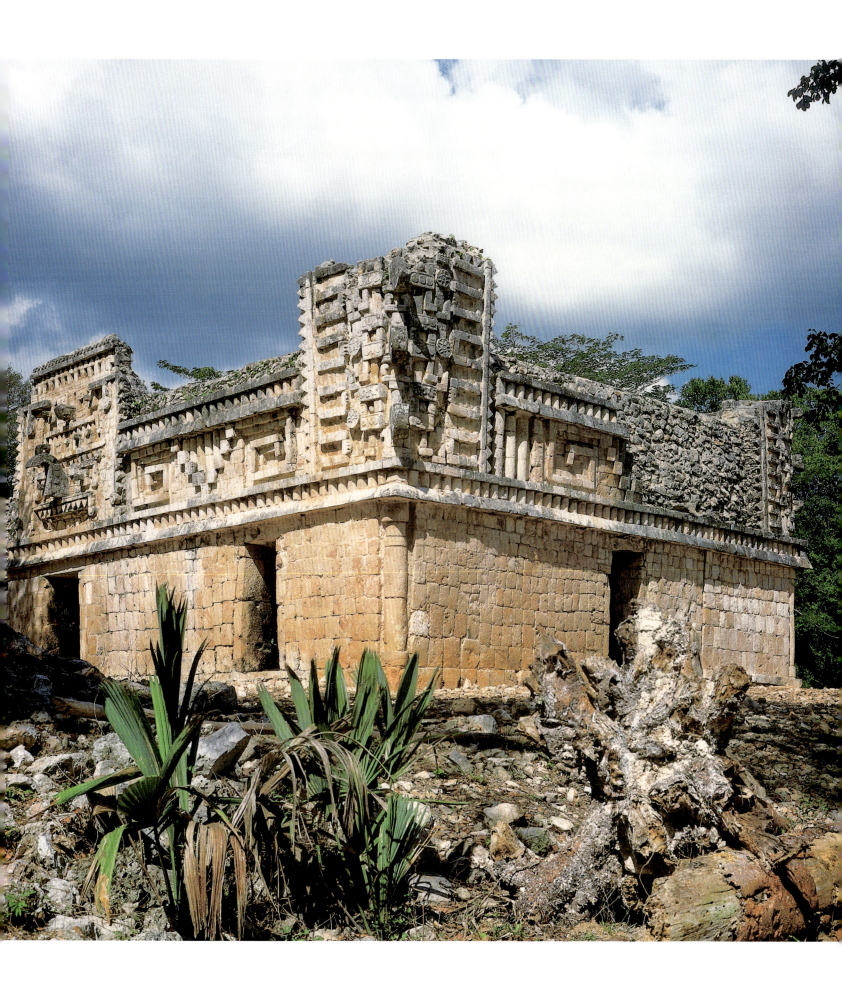

尤卡坦的建筑

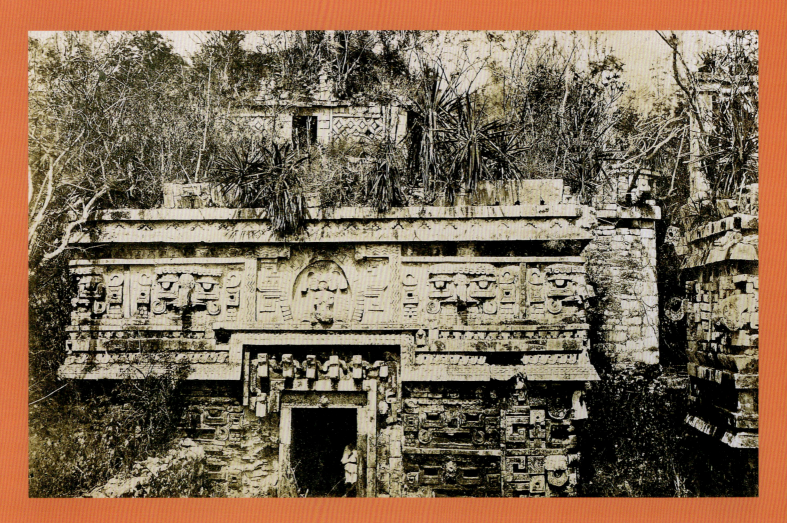

图 330 石头风格的建筑

当迭戈·德·兰达在 16 世纪中叶来到尤卡坦时,他意外发现了一大批有着恢宏寺庙和宫殿的城市聚落。从下文可以看出他的钦佩之情:
(翻译自:迭戈·德·兰达,"关于尤卡坦事件的报告",墨西哥,1938 年。)

如果尤卡坦凭借其建筑的范围、大小和美丽而闻名,正如其他印度聚落因黄金、银矿和其他珍宝而闻名一样,那么它会像秘鲁和现代西班牙那样享誉世界,毕竟人们在印度从未发掘过类似的建筑群。

令人惊讶的是,在千差万别的地区中,有如此多独特的方形石头风格的建筑(图 330)。我试图解释为什么这个国家没有获得同样的地位,即使它现在如此繁荣,正如其鼎盛时期——那个没有金属工具来加工石头却造就了众多壮丽建筑的时期。我的理论以前人对这些建筑的研究为基础,因为这些人一定曾臣服于统治者们,统治者们乐于征服他们并为之分配工作。他们似乎曾深陷偶像崇拜,他们为偶像建造了公共庙宇。此外,出于各种原因,定居点被转移,但无论在哪儿,为他们的族长建造新的庙宇、小教堂和稻草顶木屋已经成为一项传统。或者,巨大的岩石、石灰石与一种适于建筑的白色的土质促使他们造出了众多建筑。要不是亲眼看到这些建筑,我们可能觉得描述它们的人是在开玩笑。也有可能是这个国家存在着某种秘密,不过既然当地居民都不曾发现,我们这个时代更不太可能探知。

奇琴伊察的古典后期建筑

在奇琴伊察,玛雅建筑有了进一步的变化。直到古典末期,这一地区皆以普乌克风格建造了华丽的建筑群,其中包括一座圆形建

筑，内部有一个螺旋式楼梯入口，曾是一个天文台（图331）。之后，它被建成宽阔的露天广场、平台以及纪念碑，其中还包括一个侧壁陡峭的大型球场，场内设有记分环。长柱大厅（图332、图333）从来不属于这类，但也发展起来，并且可以在阿克的早期古典建筑中发现它们。后来的庙宇建筑与墨西哥中部高地的庙宇非常相似，因此，通常认为这是墨西哥中部与奇琴伊察之间紧密联系的证据。

这些建筑物的刻纹显示了主题和意义上的变化。一座阶梯金字塔经过多次重建，四面都有了楼梯，这就是埃尔卡斯蒂略，它立于新的奇琴伊察的中心（图293、图334、图335）。

这个城市的发展在13世纪停滞不前。这一时期的典型特征就是居住面积小、人口密集，通常是被城墙包围的地区。但是即使聚居地看上去变得简易而不那么具有装饰性，传统的建筑观念也仍然存在。

后古典时期的建筑风格发生了一些变化。平顶多用木制的结构和石头与灰泥涂层建造而成，这一方法可能也应用于奇琴伊察柱状大厅的屋顶建筑。然而，瓦砾拱顶仍然很常见。在尤卡坦的东海岸，有许多小建筑和拱顶结构由碎石技术创建而成，例如埃尔·梅科、科苏梅尔岛的圣格瓦西欧、图伦和圣丽塔·科洛扎。拱形部分往往指向外。墙的结构更硬，砂浆层更厚。这些建筑再一次用灰泥和多种颜色的壁画装饰，通常是复杂的神话图案。后古典风格的地区不

仅位于尤卡坦，而且还位于南部低地（例如托波克特和拉马奈），以及危地马拉高地上的库马卡、伊西姆切和高地州的州府米克斯科·别霍。

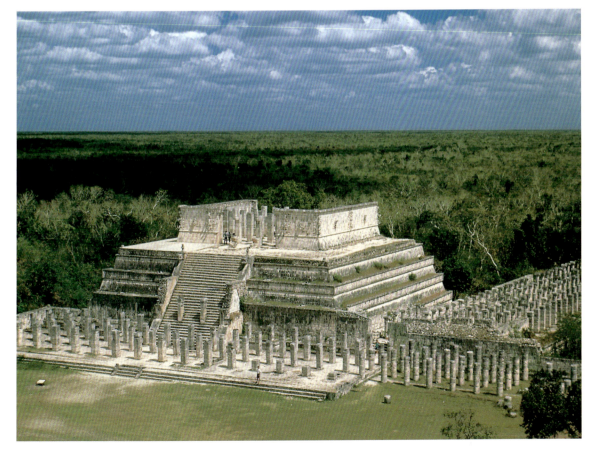

图331 奇琴伊察的加拉科尔
1844年以弗雷德里克·卡瑟伍德的绘画为基础的彩色平版印刷品；奇琴伊察的加拉科尔是一座巨大的圆形建筑，矗立在由宽阔楼梯连通的长方形大平台上。因为尤卡坦只有极少数圆形建筑，加拉科尔很早就引起了学者和旅行者的注意。然而，直到20世纪20年代，华盛顿的卡内基研究所才对此进行了科学研究。铭文日期从公元906年左右的最后一期建筑开始。

图332 墨西哥尤卡坦奇琴伊察战士庙
长柱大厅和林荫道是奇琴伊察混合建筑的典型特征，在那里玛雅建筑的元素与来自墨西哥中部和中美洲其他地区的形式融合在一起。勇士圣殿的布局和结构与墨西哥伊达尔戈州的前西班牙聚居区中的晨星寺一致。以柱子作为支撑，有可能创造出一个宽敞、通风的大厅。高大的柱子由几块石板组成，它们上方覆盖着方形的石头。

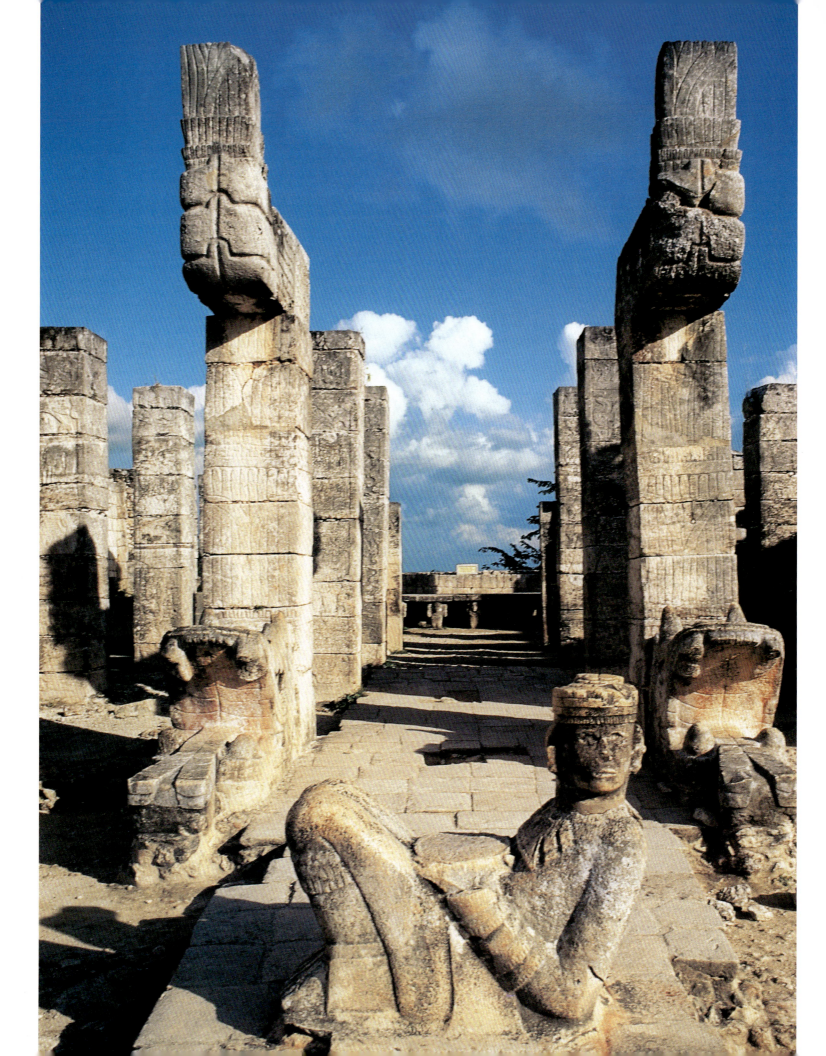

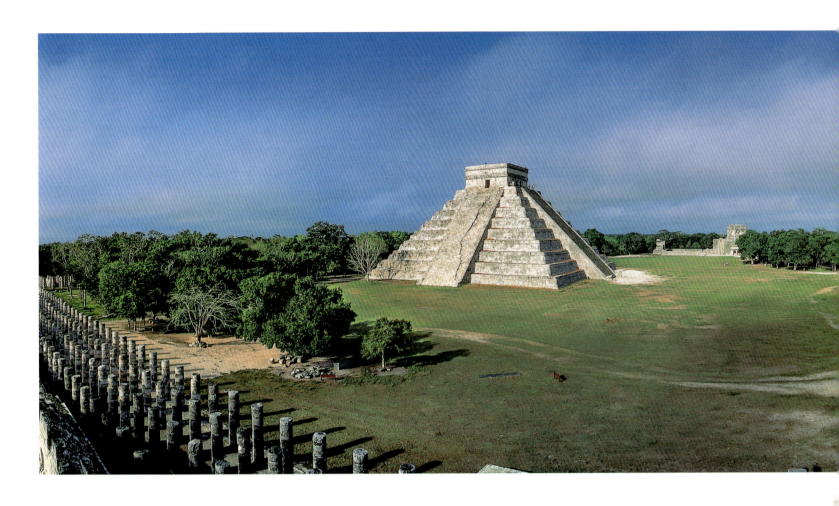

图 333 奇琴伊察的勇士圣殿视图
奇琴伊察的勇士圣殿入口由一个石像守卫着,它的背上放着一个圆形的碗,它看着小路,仿佛在观察奇琴伊察的主广场。这种类型的结构被称为查克穆尔,它们在整个后古典时期都很常见,特别是在奇琴伊察。两个直立的蛇身曾经支撑着勇士。一座祭坛矗立在由小亚特兰蒂斯人支撑的后墙旁。

图 334 从勇士圣殿的视角看埃尔卡斯蒂略金字塔
古典后期的纪念碑式建筑与早期的建筑有很大的不同,其在巨大的广场上相互连接。图的左侧是千柱建筑群,中心是埃尔卡斯蒂略金字塔,右侧是大型球场,它是这个大都市的 13 个球场之一。这个地区所有的建筑物都具有同样的风格,与在墨西哥中部发现的建筑非常相似。

图 335 埃尔卡斯蒂略的地面规划
埃尔卡斯蒂略是一座位于九层金字塔基础上的寺庙建筑。由四个楼梯进入,每个楼梯有 91 个台阶。因此,包括平台在内的总台阶数与一年中的天数一致。卡内基研究所的考古学家在埃尔卡斯蒂略一个保存完好的寺庙里发现了一座古老的建筑,并在其中找到了查莫尔图形与以美洲虎形式绘成的红色宝座。美洲虎的眼睛和斑点是由玉片制成的。

玛雅人聚居地的历史——Xkipche 挖掘的研究成果

迈克尔·瓦洛

图 336 南翼西侧吉普切 A1 结构
墨西哥，尤卡坦，吉普切；公元 750-900 年。
吉普切的结构 A1 是一座两层楼高的宫殿，它经过多次过度建造、扩建并在很长一段时间内增加结构。开展这个挖掘项目的目的是调查这个大型宫殿结构的建立情况，并确认其建造阶段。

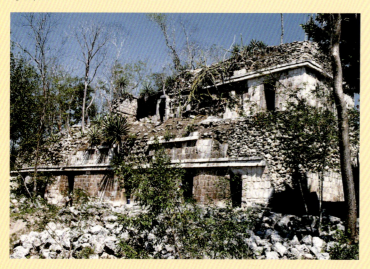

大约在 1200 年前，位于墨西哥尤卡坦州西南部的锡尔里塔德蒂库尔南部的玛雅人居住的普乌克地区形成了一个相对统一的文化区。在这个曾经人口稠密的地区，精心装饰的石头建筑是令人印象深刻的考古遗迹。德国／奥地利建筑师兼摄影师蒂伯特·马勒为研究和记录这些前西班牙聚居地做了重要的开拓性工作，他留下了详细的建筑草图、描述和照片。1883 年 12 月，在他的一次考察中，在两名印度助手的陪同下，他去了位于乌斯马尔以南约 9 千米的吉普切考古遗址。在柏林的伊比利亚－美洲研究所可以查阅到相关资料，包括一个简短的描述、铅笔素描和吉普切保存下来的最大的建筑照片。

有关普乌克聚居地的起源和日期的问题至今仍未得到回答，主要是因为对该地区的建筑和陶瓷的科学研究才刚刚开始。为了建立与普乌克地区有关的可靠数据库，1991—1997 年期间，位于波恩大学的美国古代和民族学研究所与墨西哥各机构合作，历时几个月进行了 6 次挖掘。

在吉普切进行的考古学研究，除了对个别建筑剖面和建筑风格进行测定外，其中一个重要部分是在普乌克地区更广泛的聚居地区域，确定他们分离而居以及为自己提供基本必需品的方式。最初阶段是仔细记录可见遗骸。根据所草拟的该地区地图，吉普切的建筑面积约为 0.7 平方千米，在 8 个建筑群中共有 278 栋建筑。在这个聚居地的鼎盛时期，有 2000~3000 人居住在这里。十字形建筑群按罗盘指向建造而成，这些建筑分布较稀疏，与中央聚居地相区分，并围绕着似乎已经形成了中心的宫殿和正式建筑。

挖掘工作首先集中在蒂伯特·马勒记录的建筑结构上，即现在的 A1（图 337）及其附近的建筑物。与整个建筑物相比，结构 A1（所谓的宫殿）是吉普切最大的，它有 45 个房间，是整个普乌克地区第三大建筑。它由两座双层建筑、从左到右延伸的东翼，以及 L 形的南翼构成。根据目前的研究，该聚居地于公元 650—1050 年，在一个大型人工设计的平台上分几个阶段建立起来。

图 337 吉普切结构 A 中心区中宫殿结构 A1 和毗邻的庭院
结构 A1 有 40 个房间，位于吉普切最大的考古建筑中心。两个平台由大型结构与其他建筑物之间众多的楼梯入口和通道连接起来。普乌克地区几乎所有的聚居地都是如此，大型石砌建筑围绕易腐材料建造的小型石砌建筑。后者可能被用来准备食物和从很多地下水井向宫廷居民供水。结构 A 的建造阶段在图表中用数字 0 到 6 表示，最早的阶段是 0，最新的阶段是 6。

图 338 东翼和南翼完成后，吉普切结构 A1 计算机辅助设计重建

计算机辅助设计重建基于对可见遗迹的精确测量，利用这个技术可以追溯建筑物的历史。可发现此处有两个建筑阶段。在很长一段时间内，普乌克地区大部分的建筑物在增加了更多结构之后变成了最终的式样。

图 339 南翼顶楼竣工后，吉普切结构 A1 计算机辅助设计重建

在第三个建筑阶段，南翼又增加了一层。一些较低的房间必须用裸露的石头加固以确保稳定。通往南翼的东面和西侧的开阔楼梯，最终能够通往顶层。

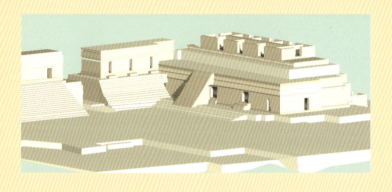

图 340 西翼顶楼竣工后，吉普切结构 A1 计算机辅助设计重建

最后，东侧又增加了一层。在这里，也有一些较低的房间必须用裸露的石头加固以承受更多的重量。顶楼由一个在东翼前的开阔楼梯进入。

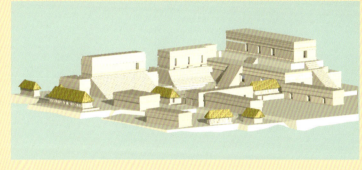

图 341 吉普切结构 A1 与周边石砌建筑及易腐材料结构的计算机辅助设计重建

该图显示了结构 A1 的不完整布局。工作突然中断了。更多不完整的建筑物表明，这些聚居地由于某些不为人知的原因被意外遗弃。

在挖掘结构 A4 和 A6 时，在大型平台结构下发现的古陶瓷碎片是普乌克地区密集聚落的早期遗迹。尽管这一时期的遗留建筑是孤立且无法进入的，但在结构 A4 下仍发现了部分墙壁，这表明此处存在一个更早的建筑物。这个早期建筑在公元 500 年左右几乎被完全摧毁，然而，一个装饰精美的 L 形灰泥建筑仍竖立在顶部（图 338）。

在结构 A1 的南翼还发现了一座较小的早期建筑的残垣断壁，彩色粉刷的灰泥遗骸几乎在公元 650 年到 700 年期间被完全摧毁。从东向西延伸的一座有 12 间房的建筑在此地矗立。由于它有巨大的石门门柱和木制门框，外墙被分成两个或三个部分。它特有的碎石墙结构是古典普乌克建筑风格的很好例证。现在的南翼底层是在不久之后建造的。公元 800 年到 900 年，结构 A1 的这个 L 形部分被扩展为一个巨大的结构（图 339）。当时，在现在的南翼建造了一个开阔的大型楼梯以进入楼顶的房间，顶层是在那之后建造的。

结构 A1 的最后阶段展示了当时使用的技能和常规概念。在公元 950 年到 1050 年，在结构 A1 的东侧增加了一个仅为 1.5 米的平台。它被设计为顶层 10 间房的底座。在被突然遗弃前，这座建筑高度大约达到了 1.8 米（图 340）。类似的事情发生在结构 A1 北段延伸过程中。不完整的石门表明建筑工程在当时突然终止。

到目前为止，建筑工程突然停止的原因尚未找到。没有任何证据表明该聚居地发生过政治冲突导致的火灾或是致使该地区贵族阶级倒台的剧变。然而，最近尤卡坦半岛北部花粉的检测成果表明，10 世纪末气候条件普遍恶化。降雨减少，加上土壤的过度利用，可能会导致食物供应量急剧下降，这可能是这一聚居地衰落的原因。

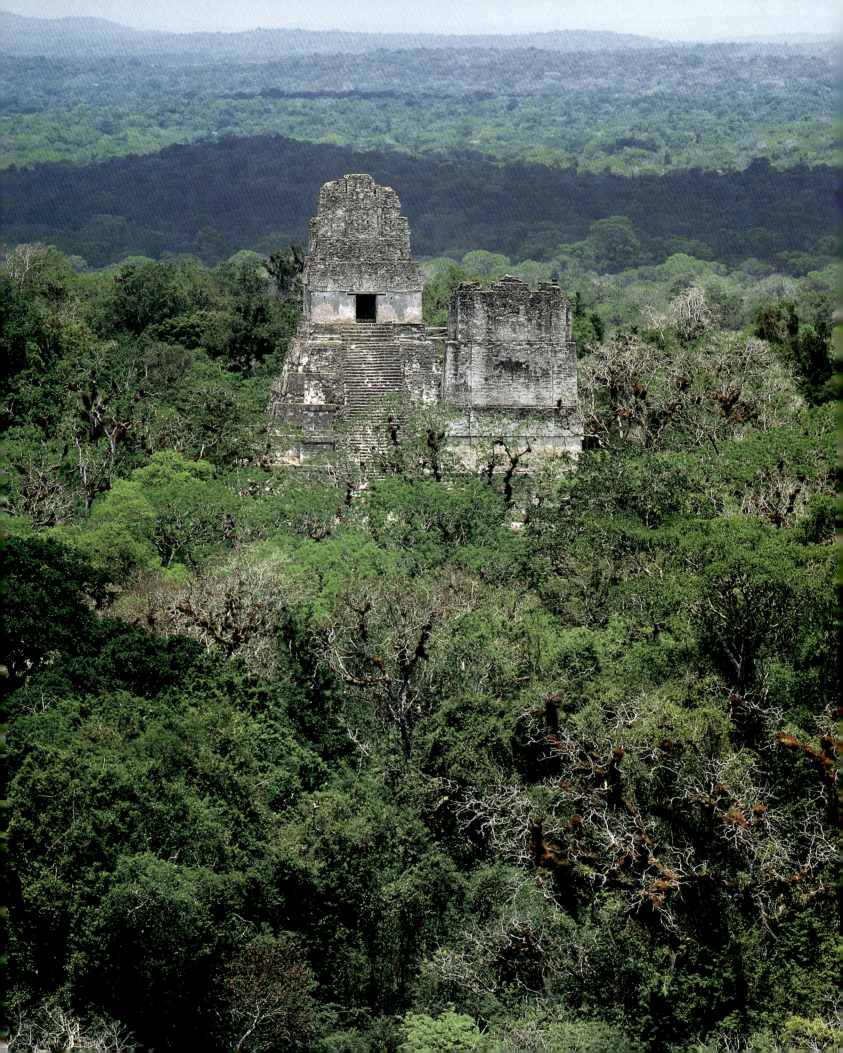

危地马拉蒂卡尔的玛雅建筑

彼特·D.哈里森

蒂卡尔是玛雅低地最大的城市之一（图342），在古典早期对玛雅低地许多国家的政治、艺术和建筑都产生了深远影响。凭借其得天独厚的地理位置，蒂卡尔发展成为一个幅员辽阔的玛雅大都市，以杰出的建筑为特色（图344）。蒂卡尔坐落于尤卡坦半岛分水岭中一段断断续续的山脉里，处于战略地位，该地区主要路线之一横穿其中，西连乌苏马辛塔河的主要水系，东接加勒比海，使得居民得以控制国际贸易。

蒂卡尔始于公元前800年，结束于公元950年，其寿命比许多玛雅遗址的寿命短。在这个不长的时期里，蒂卡尔文化发展硕果累累，这一点，从其建筑和人口数量上皆可见一斑。人口的增长导致建筑物数量随着时间的推移而扩大，因此建筑类型也变得更加多样化。故而，我们对蒂卡尔后段的历史了解更多。虽然我们有前古典时期风格的蒂卡尔建筑图，但相对来说，我们对古典时期晚期的风格了解得更多，因为这种风格已经成为这座城市的特色。在蒂卡尔发展的最初阶段，当地建筑与其他玛雅城市建筑十分相似，直到公元8至9世纪——玛雅古典主义晚期的巅峰，其建筑风格才逐渐有了当地特色。

玛雅建筑的根源

大多数玛雅建筑源于最早期的农舍形式，那些农舍虽主要由易腐材料建成，但地基比较牢固（图343）。

建房屋时，首先搭建一个岩石平台，并在其中设置支柱。墙壁由水平粘合剂粘结垂直杆而成，用于支撑。然后把粗石膏覆盖于束在一起的杆子（或板条）上。该方式类似于早期欧洲房屋建设使用的涂抹技术。水平的突出粘合剂明显将墙壁分为两部分。屋顶结构由单个山墙和相连的支撑梁结合而成，其上覆盖着扇形棕榈叶子。与古老的农业技术一样，玛雅小屋的最简版本一直延续至现代。后来拱形"宫殿"建筑的所有元素以及位于阶梯金字塔顶部的寺庙结构都是从这一简单的结构衍生而来的（图343）。

除了那些源自人民本土建筑的纪念性建筑外，另一种基本形式——金字塔，被认为是源于山峰的形状。在危地马拉和墨西哥的高地，玛雅族群，诸如齐纳坎坦和查姆拉的索西族，仍举行仪式祭拜生活在某些山峰中的众神。这些阶梯式金字塔被视为众神的居住地，其底部有许多雕塑，描绘的是玛雅神圣的维基山，进一步证实了上述猜测。

早期的金字塔是用石头呈现的圣山形象，但是我们不知道其顶端是否有用石头做的永久性建筑，作为山上传统棕榈小屋的象征物。玛雅人的建筑一直在改进，并在此过程中移除了旧建筑物顶端部分（图343），因此我们很难找到蛛丝马迹。

古典晚期蒂卡尔建筑主要以两种元素为特征：石头在圣山上的呈现形式和石头在早期房屋中的呈现形式。从构图上讲，一座宏大的寺庙，就是山上的一栋房子。

大广场——蒂卡尔和宇宙式建筑结构的中心

宇宙论中对罗盘四个方位的定位以及它们之间各种特定的联系，都可以从蒂卡尔地理和宗教中心——大广场看出。在所有玛雅城市中，

图342 1号庙和2号庙
危地马拉，佩滕，蒂卡尔，公元734年。远观，1号庙和2号庙像塔楼一样耸立在植被之上。但其实寺庙位于坚固的金字塔形基座上，屋顶呈鸡冠或"梳子"状，而这种结构的唯一功能就是装饰建筑物，使其更加壮观。寺庙的屋脊曾被涂浆并粉刷。这张画作中后方的建筑是1号庙，建于公元734年左右，来悼念国王Jasaw Chan K'awiil。

图343 蒂卡尔北部卫城部分
1956—1969年宾夕法尼亚大学考古经历中，记录了北卫城建设的不同阶段。卫城位于城市的中心，早期是许多国王的葬地。本节简要概述了从前古典时期到古典晚期这一建筑的历史。

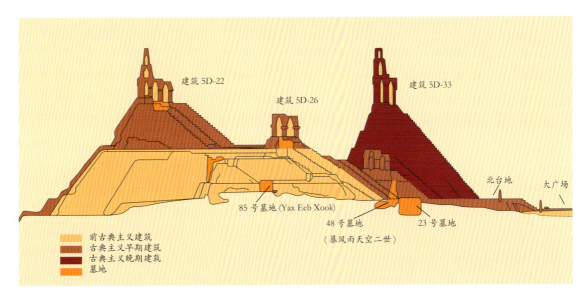

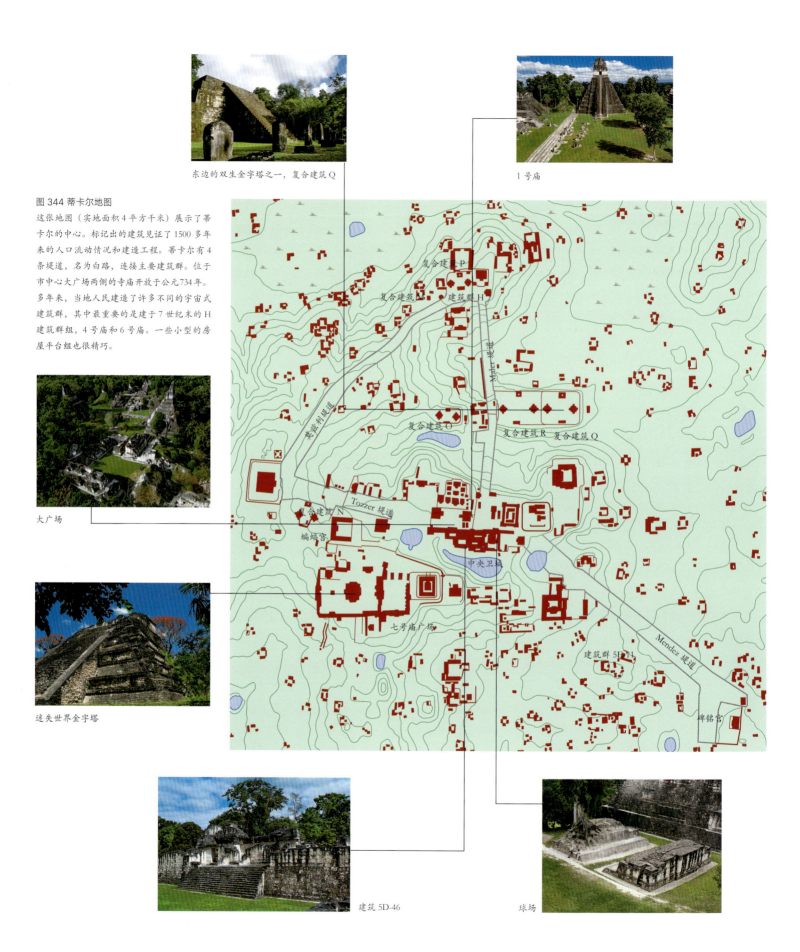

图344 蒂卡尔地图

这张地图（实地面积4平方千米）展示了蒂卡尔的中心。标记出的建筑见证了1500多年来的人口流动情况和建造工程。蒂卡尔有4条堤道，名为白路，连接主要建筑群。位于市中心大广场两侧的寺庙开放于公元734年。多年来，当地人民建造了许多不同的宇宙式建筑群，其中最重要的是建于7世纪末的H建筑群组，4号庙和6号庙。一些小型的房屋平台组也很精巧。

东边的双生金字塔之一，复合建筑Q

1号庙

大广场

迷失世界金字塔

建筑5D-46

球场

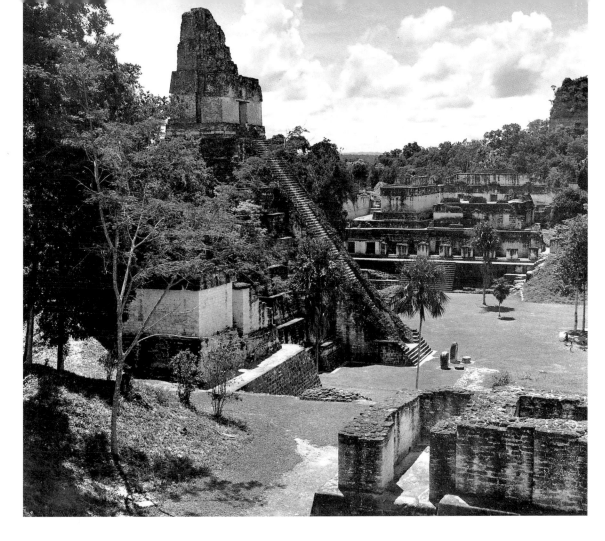

图345 从北卫城看到的1号庙和中央卫城图

危地马拉，佩滕，蒂卡尔。
该照片呈现的是市中心最重要的建筑之一。图中景观是从大广场上方的北卫城眺望所视，以东侧的1号庙和本章作者挖掘出的中央卫城为界。大广场标志着蒂卡尔的中心，而中央卫城可能是贵族和王室成员长期居住的宫殿。

大型公共广场构成了社会和宗教生活的中心。最高的金字塔寺庙群与贵族的居住区一起围绕着中央广场。这些广场经常在城市发展中被遗弃，并在另一个地方被重建。一般而言，广场的甬路由多层白色灰泥铺就，彼此叠置。中央广场不停地在新的地方重建，作为社区的中心点延续几十年，甚至经常是几个世纪。

环绕大广场的元素建筑是这座城市中投入使用时间最长的建筑（图345）。在所谓的北卫城上矗立着一些最古老的建筑物，构成了广场的北部边界。没有一个地平面上的前古典时期建筑物被保留下来，都被拆除或是后来建造的。到古典早期（公元250—550年），大部分现存建筑物都已经竖立起来。这些建筑都是寺庙，虽然不是每一个都被挖掘出来了，但是已经找到了足够的考古信息来证明该遗址是国王的墓地。卫城的南北轴线式结构在古典时期早期受到青睐，但很快在建筑结构方面就显得过于拥挤，无法满足建造更多太空间的需求。因此人们在卫城前面的北台地上建造了新的寺庙。

在大广场的南侧是中央卫城，是皇家宫廷的所在地，并部分用作皇家住所。该建筑群也始建于前古典时期（公元150—250年），在古典时期早期蓬勃发展。在接连三位统治者的领导下，蒂卡尔达到了财富和成就的巅峰。且在这一影响下，该建筑群建筑数在古典时期晚期呈爆炸式增长。

我们今天所见的大广场的其余部分是国王哈索·查恩·卡维尔的杰作，其中包括建筑5D-3-1——最早的蒂卡尔风格高庙。1号庙和2号庙在广场东西两端遥遥相望，建于哈索·查恩·卡维尔儿子雅克金王（公元734—736年；图346）统治时期。最后两座庄严的寺庙的建立，标志着雅克金王为这座城市规划的新的宇宙式空间的完成。虽然北卫城在古典时期早期中曾经是蒂卡尔的宇宙式区域之一（另一个是在迷失世界金字塔群；图354），而现在围绕大广场的建筑群形成了一个新的宇宙式区域，且在很多方面都仿制了双子金字塔的结构（图359）。1号庙和2号庙并不是完全一样，但两者都是仪式金字塔结构，用一个界限分明的平台连接东西两侧。北卫城曾是宇宙式结构，现代表天堂，乃国王的安息之地。为了象征地狱，其南侧设有一九门宫殿（5D-120），比以相似构思建设的双金字塔更为精致。它建于几个平台之上，最初还设有两个前后并列的画廊。早期的建筑物5D-71有三个门口，正好位于神圣的南北轴线上。可能是因为它被认为太重要而无法移除，故结构5D-33-1并不位于北卫城广场中央的南北轴线上。

宫殿——国王和王室成员的住所

对于玛雅学者来说，宫殿意味着多种建筑形式和功能。宫殿是效仿普通房屋形状最多的由不耐用材料建成的建筑。术语"范围型结

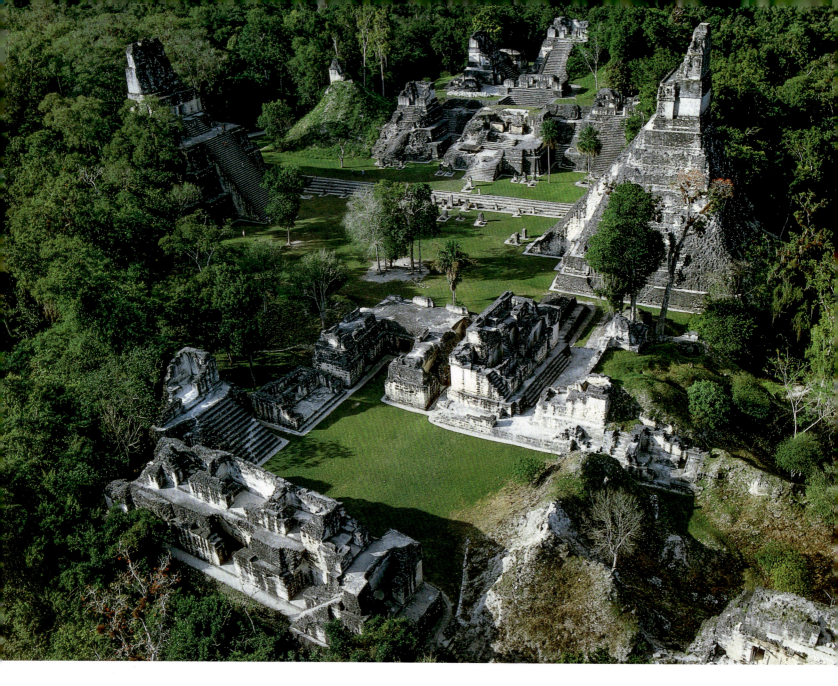

构"很直白地表明了大多数宫殿是由很多彼此相邻的房间构成的。然而,据对中央卫城的一项研究表示,其房间结构由简到繁,变化多端,有单间(不与其他房间相连),还有以各种形式彼此相连的房间(图349、图350、图351)。玛雅学者使用"卫城"一词来指代几座建筑群所在的大型平台。虽然在宫殿的功能描述中并未提到,但如果是中央卫城,我们可以假设其为皇宫(图351)。宫殿通常由好几层构成,每一层(图351)依次建造,与室外楼梯相连。然而,在一些个例中,宫殿内还配备了内部楼梯(图346、图347)。

很多建筑群(如中央卫城)功能复杂多样,可能是皇宫所在地。人们对于是部分还是全部宫殿作为住宅这一主要问题,说法不一。许多线索表明中央卫城的一些较大的建筑物是作为蒂卡尔统治者的居住地的。例如,结构5D-46是为国王"美洲虎之爪"建造的永久居住地(公元359—378年;图348)。

蒂卡尔还有其他古典晚期宫殿组,如G组、F组和蝙蝠宫。通过对砌体风格和内部特征的研究以及一些挖掘发现(不包括对F组的挖掘),人们判定这些宫殿都可追溯到古典晚期(公元730—830年)。这些建筑群对历代统治者来说很可能有多种功能,既可以作为住所,也可以作为皇家宫廷各个办公室的所在地。毗邻大广场的中央卫城处于核心位置,所以自前古典晚期(公元前350年)建成之际到蒂卡尔时期废弃(公元950年),中央卫城曾作为皇家宫廷发挥了巨大作用。

玛雅球场——体育与宗教的结合

在被西班牙人征服之前,球场一直被玛雅人当作当地人观看体育比赛的场地。这种体育比赛极具仪式性质,同时在年轻人的仪式训练过程中扮演了重要的角色。他们对竞争和身体对抗技巧的学习方面特

图 346 蒂卡尔中心航拍图

尼古拉斯·赫尔穆特拍摄的这张航拍图展现了玛雅蒂卡尔的现状。该图的近景是可追溯至公元4世纪至9世纪的多层宫殿。中间是庞大的1号庙和2号庙,位于北卫城的前方,在古典早期是国王墓地和王族圣地。这座位于危地马拉佩滕省中心的大城市,大部分土地都是从后来开垦树林而来的。

图 347 蒂卡尔神圣的中心

公元前800年,位于北卫城附近的蒂卡尔中心发展起来。现在被称为大广场的地区于公元前695至公元前734年建成,在那时统治者哈索·查恩·卡维尔建立了一个"三石广场"。炉石形象由寺庙群5D-33-1、1号庙和2号庙组成,代表玛雅宇宙论中的宇宙中心。中央卫城位于南部,与北部的寺庙形成鲜明对比,是蒂卡尔统治王朝所在之地。

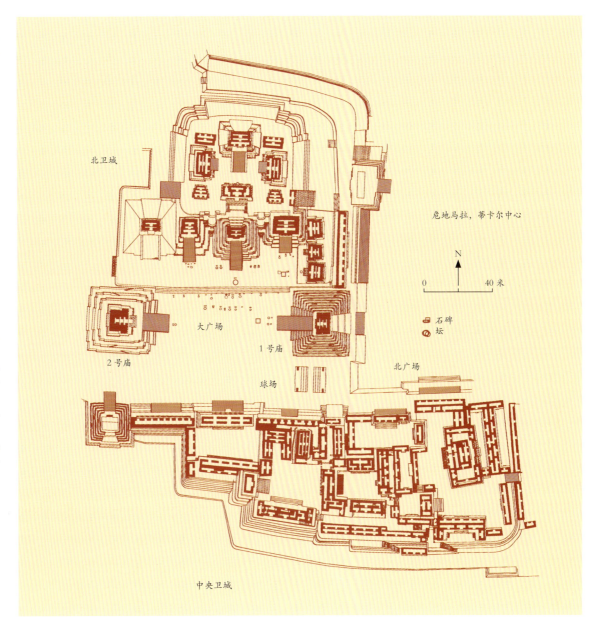

图 348 建筑 5D-46, 古典早期的皇家住宅

危地马拉,佩滕,蒂卡尔;古典早期,公元4世纪中期。

中央卫城的一些建筑物内有皇家生活室。建筑5D-46是在公元4世纪中叶由统治者"美洲虎之爪"建造的。最初的宫殿曾躲过多次袭击,几世纪后又进行了扩建。在一艘灵修船西边楼梯下发现的铭文称这个建筑为"yotoot",国王"美洲虎之爪"的"住所"。在公元350—850年这五百年间,这所宫殿作为王室住所,并且在城市衰落期间(公元850—950年)仍然有人居住。

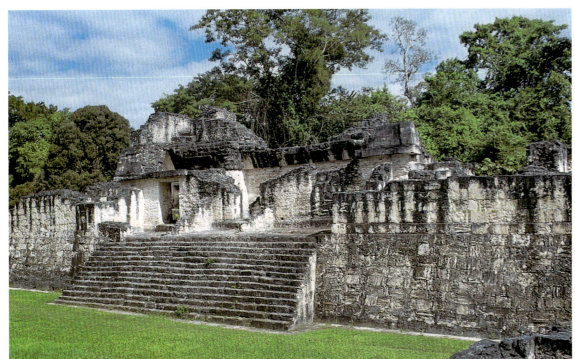

图349 建筑 5D-52 的内部房间

危地马拉，佩滕，蒂卡尔；公元 741 年。

这座建筑的内部由第 27 位统治者雅克金王建于公元 741 年。其特色是搭有最原始木梁的拱顶。木梁取材自附近沼泽处的坎佩切洋苏木。在里面我们还能看到粉刷过的靠背长椅，用来休息或接待访客。该建筑由建于不同时期的 3 个构造各异的楼层组成，位于雅克金王的祖先所建筑和统治者 Chak Tok Yich'aak 的住所附近，图 348。

图350 中央卫城的一间房

此拱顶向我们展示了蒂卡尔特有的高拱顶。房间狭窄一侧放置着一张长凳。蒂卡尔建筑的典型特征是整体体积与内部空间大小不符。

图351 蒂卡尔"五层宫殿"的一部分（泰奥伯特·梅勒尔绘于 1904）

泰奥伯特·梅勒尔分别于 1895 年和 1904 年前往蒂卡尔，测量和绘制城市建筑，并用相机捕捉玻璃上的象形文字。"五层宫殿"给他留下了特别深刻的印象。这座建筑由上三层和后来建造的下两层两部分组成。顶层可通过几段错综复杂的楼梯到达。

图353 球场

危地马拉，佩滕省，蒂卡尔；建筑 5D-74；古典晚期，公元 600—900 年。

蒂卡尔 3 个最著名的球场比其他地方的球场小得多。球场位于 1 号庙与中央卫城之间特意留出的一块空地上。该相片拍摄于中央卫城之上，后景是 1 号庙。

别重视。玛雅球场以其独特的外形特征而被识别出来，球场即是一块"I"形的操场向两边延展开来，同时两侧各由一堵高墙围绕（第186页）。

蒂卡尔有一些玛雅球场。其中之一坐落在1号神庙的东广场。在这个球场两侧的斜坡堤上还筑有复杂的房顶建筑，这两侧的建筑与球场的比赛区域相连接。这被认为是哈索·卡维尔国王统治时期（公元682—734年）的遗作。

另一个略小的球场位于1号神庙南侧大广场的显眼位置。从1号神庙和其他一些与中心城堡相连接的高处宫殿之上，均能清晰可见该球场的位置（图352、图353）。在该球场中，还有楼梯通向两侧斜坡的小平台。

第3个球场则是一处复合体建筑，位于迷失的世界东侧，即我们现在所了解的7号神庙广场的位置。然而该球场至今仍未见天日。它的构造暗示了这是一处由3个球场连接在一起的建筑。这块山坡的碎石足够多，也意味着这里可能存在更为精密复杂的建筑群落。

玛雅神庙——众神与贵族的居所

神庙是承担某种仪式功能的建筑，主要供奉的是某一位神或者众神，这当然也包括了人类的祖先们。许多仪式活动发生的证据均能在此找到，例如祭火的遗迹、祭品的出现和时不时出现的陶器堆（包括香炉、小雕像和乐器）。神庙同样也会建在已故的国王掩埋地之上，而

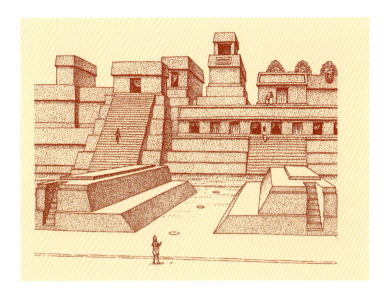

图352 球场和蒂卡尔中央卫城重建图
这次重建展现了大广场上1号神庙以南的球场。后面的中央卫城视图展现了复杂的宫殿建筑群和不同的上层建筑，保留了位于这些建筑之下的早期建筑。位于上层建筑群中心的结构5D-62北端的一间房里有一扇敞开的大窗户，直通球场的中心轴线。在球赛期间这间房可能会充当王室包厢。

成为具有纪念意义的墓地（图343）。在蒂卡尔，有6个较大的神庙建在玛雅金字塔之上。这些神庙均建于古典晚期，大概是在公元8世纪并处于哈索国王及其后嗣的统治时期（图355、图356）。其他的建有

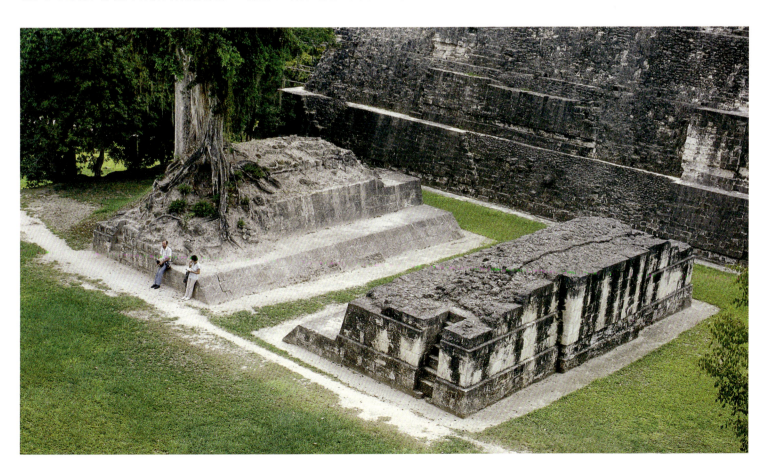

神庙的金字塔是否具有墓葬功能还不清楚。4号神庙约建于公元745年,位于市中心的西侧,高65米,因此成为耸立在玛雅城的最高建筑。这座神庙和6号神庙的阁楼建筑体上被象形文字的铭文所覆盖,这些文字叙述了蒂卡尔城的全部历史。

双金字塔群落——20年轮回的纪念

双金字塔被视为蒂卡尔城的标志性建筑群落。即使人们逐渐发现在一些更小的"卫星城"(例如伊克鲁、萨克皮腾和雅哈)的周围区域也同样存在类似的建筑群落。这样的复合体建筑在东西两侧的抬升平台之上还存在一组台阶式的金字塔(图359)。

金字塔呈放射状形态并保持对称,在四边均有阶梯。整个金字塔群落面朝基点方向,这也代表了玛雅人的世界观(图357)。东西方位的朝向代表了每日太阳的运动方位。所有金字塔的阶梯数均为365,这正好与一个完整的历年天数相对应。位于南北方位的广场代表了天

图354 金字塔——"迷失的世界"

危地马拉,佩滕,蒂卡尔;古典早期。

20世纪80年代,危地马拉建筑师在胡安·佩德罗·拉波特的带领下挖掘出了金字塔——"迷失的世界"(结构5C-54)。这是古典早期蒂卡尔的最高建筑,由一个呈辐射对称状分布的长建筑构成。该建筑四周都有一个楼梯,这一结构后来在上层建筑及其延伸部分中得以保留。不同的建筑阶段从前古典晚期开始延伸至古典早期。后期的版本仍然存在,并从未再建过。建筑的布局和方向与附近乌夏克吞结构E-7部分相似。像后一座建筑一样,金字塔——"迷失的世界"可能曾是一种太阳天文台。

图353 蒂卡尔1号神庙设计及横截面

由提奥伯特·梅勒尔于1904年设计。

在47米高的1号神庙设计中,尤其是横截面上,可以看到一座建筑的可视空间和质量明显不同,这是蒂卡尔和南部低地许多其他城市寺庙的特点。金字塔底座由岩石和砂浆堆积而成,只有金字塔的外立面覆盖着琢石。实际的寺庙建筑由3个狭小的房间构成。每扇门的顶上都是由人心果或人心果树的硬木制成的门楣。嵌入式屋顶结构仅作为装饰,没有实用功能。

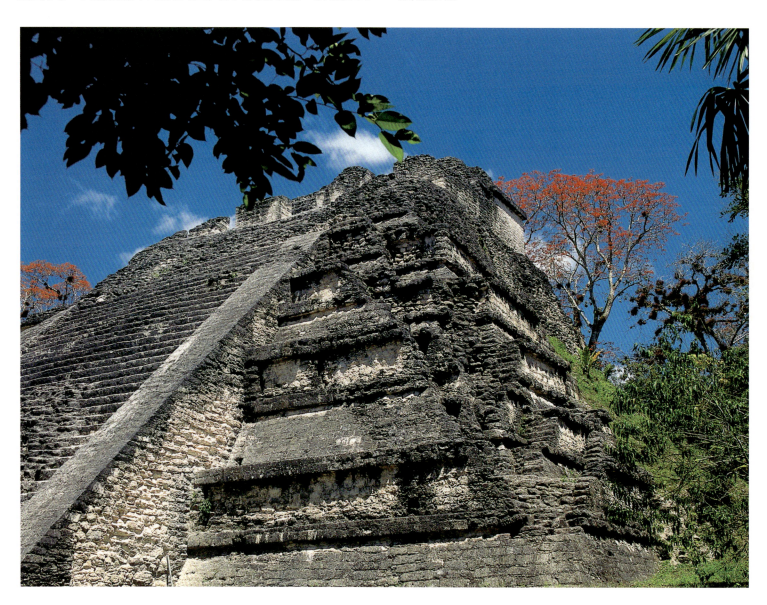

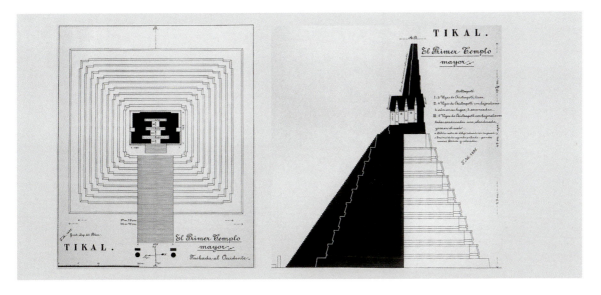

图 356 1号神庙

危地马拉，佩滕，蒂卡尔；约公元732年。

这座为哈索·卡维尔国王所建的建筑具有典型的蒂卡尔风格，已成为该城市及其第26位统治者的象征。哈索·卡维尔国王在公元732年去世，墓葬神庙是在之后的两年内修建的。从这张照片的拍摄地来看，对面的2号神庙献给了哈索·卡维尔的妻子，这座神庙是在哈索·卡维尔妻子去世前就开始修建的。然而，它可能是与1号神庙同时完成的。哈索·卡维尔国王和妻子的浮雕画像在神庙的门楣上，俯视着大广场。

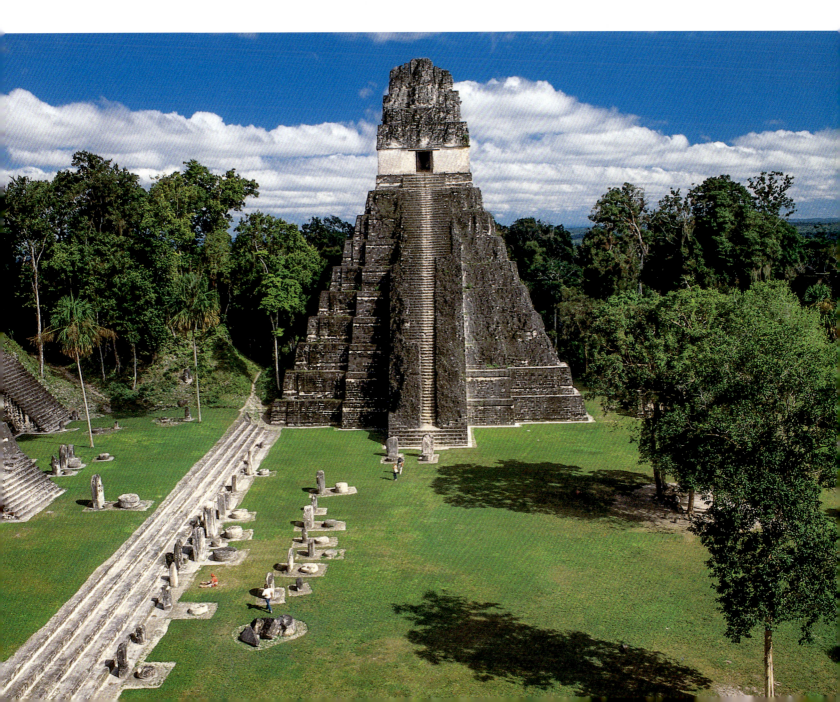

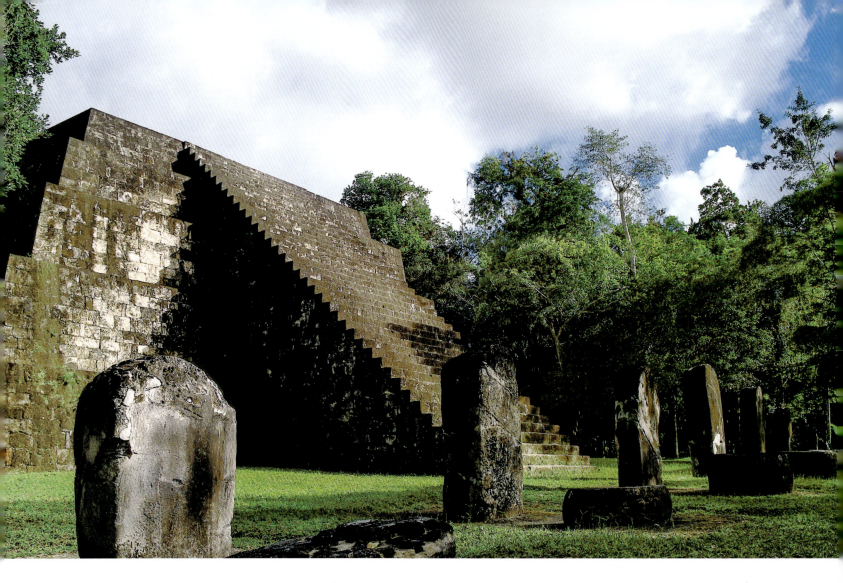

图 357 Q 号双金字塔建筑群中的东金字塔

危地马拉，佩滕，蒂卡尔；公元 771 年。

公元 771 年，蒂卡尔第 29 位统治者塌鼻王在大广场以东修建了 Q 号建筑群，标志着第 17 位阿顿国王统治时期结束。一座呈辐射对称状分布的金字塔构成了两个相同建筑群的东部。作为所谓的双金字塔建筑群中一个罕见的例子，Q 号建筑群的一部分得以重建，从而给观察者留下有关这类建筑的印象。一排光滑的石柱矗立在东金字塔的前面，而其他描绘皇室成员的建筑则矗立在北侧的一个围墙内。

图 358 石碑 16 号和祭坛 5 号

蒂卡尔，N 号双金字塔建筑群；公元 711 年；石碑 16 号高 352 厘米，宽 128 厘米；祭坛 5 号直径 167 米。

石碑 16 号与祭坛 5 号于公元 711 年同时修建，以便在 N 号托泽式双金字塔建筑群中庆祝阿顿国王统治时期结束。虽然石碑描绘了哈索·卡维尔国王所有的法定王权，但是祭坛 5 号呈现了一个难以解释的历史场景。两个人（可能是蒂卡尔国王和他的一个远房亲戚）挖掘出一个贵族的骨头，可能是哈索·卡维尔国王的妻子。祭坛原本位于石碑 16 号的前面。

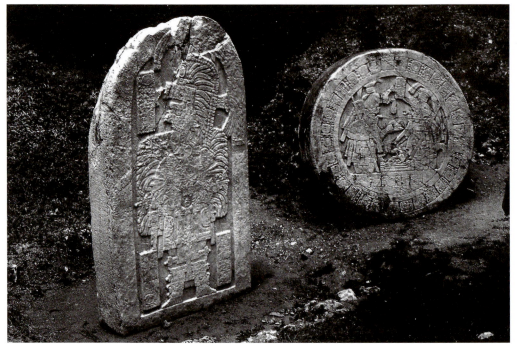

图 359 双金字塔建筑群图
双金字塔建筑群是大型寺庙金字塔，每隔20年修葺1次，以庆祝阿顿国王统治时期的结束。标记该事件的日期保留在一座石碑上，这座石碑位于一个围墙内广场的北端。大金字塔位于东西轴线上，标志太阳运转的过程，而南边的建筑代表着地下世界。

堂和地狱。一排9个未经雕刻的石柱伫立在西侧广场的前方。这些石柱的意义现在仍然是个谜。

这些复合体建筑均是在玛雅日历的每20年的末尾修葺而成的。这是当时的统治者为了向被统治者宣布20年统治周期的成功领导，即使这个建筑还没有开始修筑。这样的仪式性目的就具有了双重庆祝的意义，庆祝没有灾难的过去和统治者本身。正因如此，在金字塔的北侧，在象征着天堂的地方，划出了一块开阔而高耸的封闭区域，一尊精雕细琢的石柱伫立在此。石柱上记录着当时统治者的丰功伟绩，石柱周围还被一圈石坛包围，这些石坛记录着来自其他城邦的统治者屈服在当地统治者的统治之下。

N号建筑群落的位置靠近4号神庙，包括16号石柱和5号石坛，它们都能追溯到公元711年。5号石坛描述的并非是被征服的对抗者，它展示的是两位贵族在面对一堆尸骨时交谈的画面。长串的铭文描述了当时蒂卡尔的统治者哈索国王与远道而来的亲戚会面的场景，哈索国王从亲戚那取回了妻子在另外一座城市的尸骸，因为哈索国王即将入侵该城市，以防到时候会亵渎妻子的墓葬。这样的铭文记录了一个独特而又重要的故事，它体现了外交精神与爱，这些在已发现的其他象形文字的铭文中很少呈现。

双金字塔建筑群落作为蒂卡尔城的重要仪式性时间标志延续了相当长的时间，从第一座金字塔建立的古典早期一直到最后一组金字塔建立的公元790年。据专家推测，在新的双金字塔群落筑成之前，平顶状的金字塔常常用来在新的一年以舞蹈仪式的形式来庆祝时间的流逝。

位于南侧的复合体建筑有一个标志性的独立空间，就如一个冗长的宫殿版的建筑结构，同时还有9扇朝向北面的门。这个建筑象征的是地狱世界，而9扇门则正好代表了在玛雅神话中扮演者重要角色——9位地狱之王。

建筑几何学与三位伟大的蒂卡尔国王

在长达约一个世纪（公元692—800年）的时间里，祖孙三代的统治者作为蒂卡尔的君主产生了重要影响。几乎所有的神庙均是在此时期建造而成，但是具体哪座神庙建成于哪位国王时期还无法确定（图360）。建筑号5D-33-1在哈索国王时期筑成。1号、2号和4号神庙则是在其子伊可因国王时期建造，同时6号神庙也有此可能性。此外还有无数的宫殿和双金字塔群落也筑成于此时期。最后，哈索国王的孙子亚克斯阿尹二世时期有5号神庙的落成及其他宫殿和双金字塔群

229

落。3号神庙建筑时间较为靠后（公元810年），它也是蒂卡尔最后的重要建筑的代表。其他的大型工程建筑都代表了行将没落的国王们为自己建筑华丽辉煌神庙的未尽之努力。其中东侧城堡的遗迹就是重要代表。

当时的建筑师并没有绘制特定的几何构造图表，可这3位君主的努力使我们发现了当时的整个城市是计划运用三角形的稳定性来建造的，并且以前期的已有建筑作为基础。已发现的部分建筑告诉我们直角三角形建筑构造在蒂卡尔的建筑群落中常常被使用。但是最令人惊讶的建筑体筑成于伊可因国王和亚克斯阿尹二世国王时期。他们创造了N号建筑群，这是一个现在靠近3座神庙的双金字塔群落，分别是当时还未建成的4号神庙和位置两相对立的1号、2号神庙。

这两座神庙的中心轴一直延伸至5号石坛（上文中提到），该石坛位于北侧的N号围场群落。很重要的是，2号神庙是哈索国王为其亡妻所筑，同时他亲自把自己的陵寝定为1号神庙并在5号石坛纪念其

图360 城市设计
蒂卡尔经常使用直角三角形将新建筑与现有建筑连接起来。图中，北部建筑群（H号）的43号神庙与N号双金字塔建筑群和1号神庙中的5号祭坛相连。前者起源于古典早期，是最古老的部分。建筑师在公元711年修建N号建筑群和5号祭坛时，必然已经设计了这种三角形的配置。这位建筑师除了在连接轴上建造了1号神庙和2号神庙以外，还在1号神庙的门楣上形成了一个完美的直角。

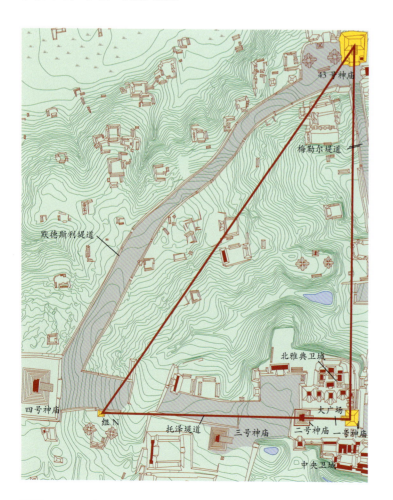

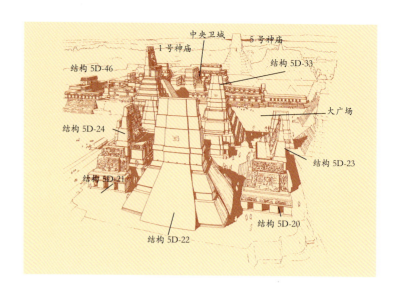

图361 北雅典卫城和主要广场重建图
北雅典卫城的建筑是蒂卡尔国王的埋葬地，跨越了几个世纪。这种重建向人们展现了公元800年的状况。22号神庙是北雅典卫城最高的建筑物，处于最显著的位置。这幅图从大广场处开始延伸，越过了背景中的5号神庙和巨大的、未被挖掘的南雅典卫城。南雅典卫城是一个巨大的平台，另一座神庙就矗立在此。

妻子的逝去。他的壮举还不止于此，在1号神庙的门口，也就是上述建筑形成一条直线的最东侧之处，一个明显的直角弯延伸至位于北侧城堡的3D-43神庙的门口。这个神庙被视为古典早期的陵寝建筑，同时该建筑的归属者还未得知。到了伊可因国王时期，他运用了祖传下来的三角测量法作为该时期建筑的重要参考。在这样的建筑群落中，三角形的3个点分别是1号神庙的门口、5号石坛和3D-43神庙的门口，而这3个点构成了一个完美的直角三角形结构（图360）。

此外，1号、5号和6号神庙之间的关联进一步印证了这样的构造方式。这3座神庙同样也是直角三角形的结构，另外从宫殿5D-65的窗户处构造了一条直线。宫殿内的房间呈非对称状，而且从5号神庙门口一眼可见。作为时代较近的3座大神庙，可以看出5号神庙和5D-65宫殿是作为一个整体的建筑群同时修筑的。这样的一个精确的三角构造建筑，体现的是当时的统治者对于前代祖先在物质上的致敬。尽管这样的城市建筑模式在其他的主要遗址点均有呈现（如帕伦克城），但是在蒂卡尔的发掘的建筑群落展现的是时间性的秩序，同时也表现了新的纪念性建筑对前两位早期的规划建筑师的致敬之情，特别是在他们对空间建筑的精确规划。

蒂卡尔建筑之于其他城市的影响

蒂卡尔的建筑风格与其周边的众多区域建筑风格相比具有较多相似的地方，特别是一些在该地早期建成的建筑风格。然而，事实上直到古典时期晚期的时候，蒂卡尔城才逐步繁荣发展起来，并且在建筑风格上形成了自己的特有风格。这种风格由一位统治者引领进来，他就是哈索国王。此后，他的直系子嗣们继承和发展了这种风格。高高耸立的单门神庙犹如直冲云霄，坐落于假山之上。这样一种风格的建

筑被称为中心皮腾，它由蒂卡尔城开创，并被周围许多城市模仿。数十年之后，在里约河口朝北的区域，延伸的宫殿建筑有两扇侧面连接的假门，这样的呈现正是对于蒂卡尔城1号神庙风格的模仿（图362）。这些都说明了蒂卡尔的建筑风格在此后的时间里影响了玛雅文化低地地区的大片区域。

蒂卡尔建筑风格的影响还延伸到了更远的北部，深刻影响了奥肯托克的城市建筑。该城的主要金字塔表面具有丰富的装饰，同时金字塔的阶梯的最后一面墙与顶部一块斜坡区域相连接，而这一切均是通过底部错综复杂的构造完成的。这样的建筑形式被称为"围裙模型"，这也是蒂卡尔的建筑风格。这样的例子深刻地体现了蒂卡尔的建筑风格对其他玛雅地区影响程度。

图362 墨西哥里约河口坎佩切湾的宫殿（约600—900年）
一座与蒂卡尔第一宫殿相仿的带有假外墙的宫殿修在了远离蒂卡尔以北地区的里约河口。据推测，这座建筑虽然是在蒂卡尔衰落后建造的，但它仍然受到蒂卡尔第26任国王统治时期建筑风格的影响。这种对不同时期的"文化记忆"可能与某种政治关系有关，这种政治关系是在蒂卡尔与该地区长期敌对之后重建的。

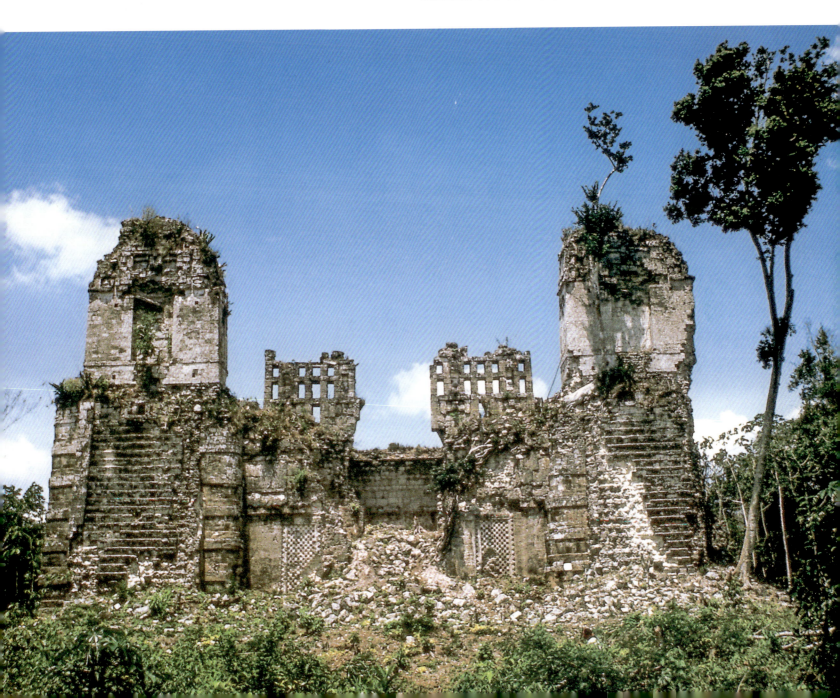

行进的队列、虔诚的朝圣者和满载的货运者——仪式之路

玛雅低地地区极具文化多样性。除了众多的农业用地之外，该地还有许多仪式性的砌道。玛雅人用他们自己的智慧把这些道路与当地的环境相融合。当地颜色较浅的石灰岩被称为"萨克贝"，在当地玛雅语中的意思就是白色堤道。这些道路设计成形后用来抵御恶劣的天气和侵蚀，进而在玛雅城市的中心组成了一个道路网络，由开始的地方向四周的区域辐射开来。然而，到目前为止还没有考古学家发现证明这样庞大的道路网络连接着玛雅的所有主要中心城市。

这些砌道的长度通常在几十至一百米之间，宽度在5至10米。这些道路被修成砌道的样子（通常只有50厘米的厚度），使得这些道路在周围的乡村中显现出来（图363）。只有少数几个城市拥有真正意义上的道路网络，把分离的砌道连接在一起并绵延好几千米，卡拉克尔城就是其中之一。道路网络最丰富的地区位于尤卡坦半岛东北区域的科瓦地区（图364）。这里拥有五十多条砌道，覆盖的总长度超过150千米的区域。

玛雅人修建道路遵循一套标准的原则。他们了解地面上的植被，道路空出的侧壁用橡胶填满。路面一层薄薄的石灰水泥或者灰泥用来

图363 卡拉科尔的堤道网络
伯利兹的卡拉科尔总长70千米以上，拥有玛雅低地著名的区域堤道网络之一。这一堤道网络从城市辐射出来，将周边的小片区域与中心连接起来，利用街道开发了超过300平方千米的区域，这片区域可能是由卡拉科尔直接控制的。

抵抗水防止路面退化。最顶层有时会微微拱起，为的是让雨季的时候雨水能够从路面轻松地流走。

砌道通常以直道出现，而不是随着自然地形的构造而建。拐弯和拐角处极少见到，一般情况下，较为柔和的道路弯曲意味着方向的改变。通常情况下，不太平坦的路面都会用适量的填充物使其平坦。桥梁很少修筑。

这些砌道有些甚至覆盖了好几十千米的路程，揭示了当时玛雅人的高度组织化能力和专业化的工艺技术。这些建造活动实际上揭示了

图364 墨西哥尤卡坦州拉布纳中心的仪式堤道
堤道将用于举行仪式的普拉纳普克定居区与统治阶级居住的远古宫殿连接起来。高地和浅石灰岩涂层是典型的仪式路径，在尤卡坦玛雅语中被称为"白色堤道"。

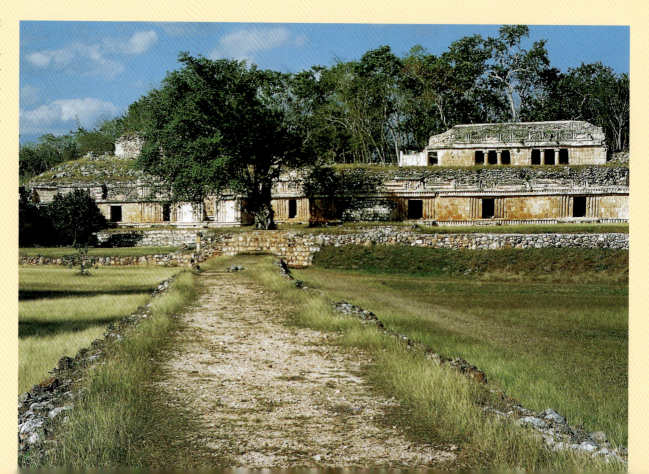

他是（？）		在堤道上
(雨神)恰克		(他带的)货物
干瘪的玉米粉圆饼		是他的粮食

图 365 作为堤道流浪者的雨神

来源不明；后古典时期晚期，公元 1200—1500 年；绘制于涂有石灰的无花果皮纸上；侧面：高 20.4 厘米，宽 9.0 厘米；德累斯顿，Sächsische Landesbibliothek。

雨神恰克左手拿着粗糙的手杖，背着一捆东西，在图上所描绘的留着一支乐队的脚印的堤道上行走。由上边缘的六个象形文字组成的碑文与这幅图有关：雨神恰克正在旅行。简单且未经调味的食材是当时旅行中所携带的典型食物，这是恰克的食物。

一个事实：比起建造一座几十米高耸的金字塔来说，修筑这些砌道所需的泥土和橡胶要多得多。仅仅是组织这样的一群劳动力参与修筑工作就需要付出大量的努力。如今最负盛名的一些砌道在很多地区均被很好地保存下来。尽管这些道路的存在已经超过 1000 年了，而这恰恰证明了它们拥有的坚固道路基础。只有很少一部分砌道在较远距离的居住点之间修筑。但是它们仍然是这些城市的标志性体现，它们连接着不同的区域，同时也在区域内部连接着不同的神庙和宫殿复合体建筑。

除此之外，还有一些区域性的砌道出现在城市的中心和一些拱门中心、宽敞建筑体的地方。最佳的体现是在尤卡坦半岛的北部。在卡巴，一个正方形的平台耸立在由乌斯马尔通往卡巴中心的砌道上。两道斜坡延伸至平台，一座拱门在城市中心和周边区域之间形成了连接。这样的砌道并不是专为商人队伍或者牛车而设计，因为在尤卡坦地区没有成群的动物。虽然玛雅人熟悉车轮工具（实际上砌道与车轮是相互契合的），但是他们没有车轮类的交通工具。从古典早期时期一直到西班牙人的到来，玛雅当地的货物运输大都由人力背运（图 365、图 366）。巨大重量的货物则会通过水路运输或者海运。与罗马帝国相比较，军事和行政层面的问题远没有建立玛雅砌道运输系统更重要，因为玛雅根本就没有现役的军队，更没有广泛的军事组织。

后来，在西班牙人征服尤卡坦之后，许多接踵而来的传教士在他们的报告当中不断地提到这里砌道的坚固特性。1688 年，西班牙作家弗雷·迪亚哥·洛佩兹描述了这些砌道的修筑和存在，以及砌道对位于尤卡坦半岛西北部的科苏梅尔岛的朝圣者的宗教意义。

"这些砌道（很像那些西班牙的道路，能够被人们信任而指引人们通往极乐之地）使得这些朝圣者能够到达科苏梅尔岛，能够遵守他们的誓言，做出牺牲，寻求帮助，以解决因为不幸和误信假神带来的麻烦。"

这些描述揭示了朝圣者和行进的队伍均通过砌道到达朝圣地。这些充满仪式性的证据不仅能在一些殖民时期的文件中找寻到，而且它们在文件中真实记录了砌道的作用，或者是有过使用的记忆，同时也能在这些道路本身的特色中展现出来。这些砌道统统聚集了城市的中心之处，那里正是神庙和金字塔纷纷出现的区域，当然还有贵族的聚居区域，这些都是重要仪式的举办之地。行进中的庆祝队列和人群、虔诚的朝圣者，如水泻般涌入砌道之上，千年之前的场景浮现在我们的脑海。

实际上，砌道的仪式性本质并没有妨碍它的其他功能。这些道路同样发挥了经济层面的作用，即使它们没有形成丰富的网络。统治者和贵族依靠进贡的贡品而生活。在具有代表性的彩绘容器上，描绘了各种食物、物品和一些贵重品，如美洲豹皮、刻本等，作为贡品献给统治者。来自下属的贡物有可能就是经由这些仪式性的砌道而供奉到了神圣君主所在的城市中心。同样，这些砌道在政治层面也具有重要的意义。这些城市中的砌道不仅连接了上层贵族的聚居区域和神庙，也使得他们的地位相对周边区域较突出。这样一来，属于统治阶层的贵族就能够确保那些玉米地的农民能够敬畏他们的特殊而又无处不在的神圣地位。

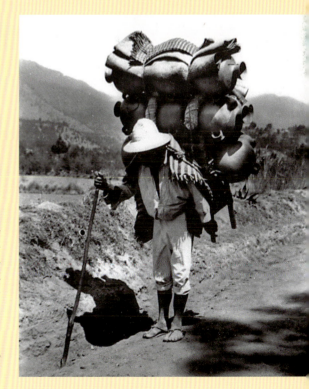

图 366 在前往市场的途中

在危地马拉，人们仍背着货物。绑在木架上的货物用头带固定，当地西班牙语称之为 mecapal。由于地面粗糙并缺乏负重的动物，这是长途运输重物的唯一方法。这张照片拍摄于 20 世纪 30 年代的危地马拉高地，展示了玛雅人在前往市场的途中携带的一只陶壶。直到今天，贸易商仍然可以徒步行走 30 千米运输货物。

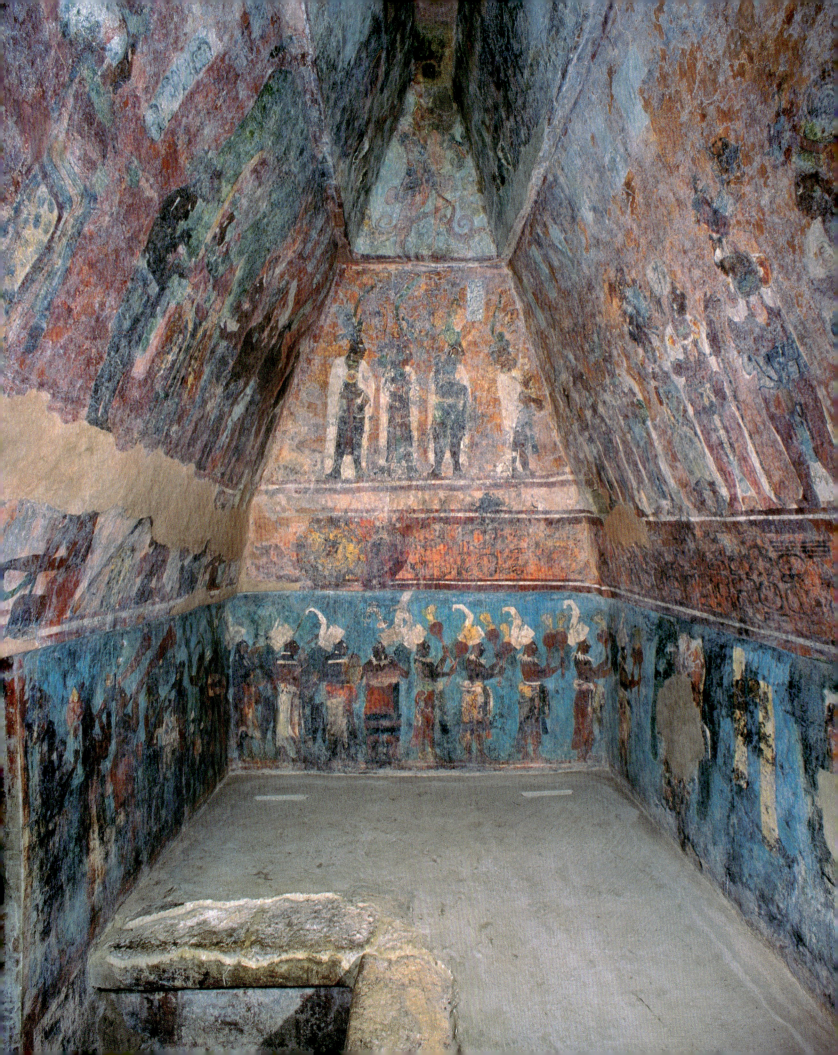

了解波拿蒙派克壁画

从公元1世纪末直至西班牙入侵，玛雅人经常用彩色画装饰建筑物的墙壁（图367）。特别是在玛雅西部地区，大多数画作出现在墓葬中。与此同时，大量的雕塑也被绘制，如艺术家用干粉石灰泥精心制作相关装饰来修饰整个墙壁。

闻名于世的玛雅壁画之一于1946年得到曝光，当时兰卡登·玛雅带领美国电影制作人盖尔斯·海利到了一个他们早就知道但从未向外人展示过的墓穴（图369）。在19世纪后期对此区域的探索中，关于这个地方的传言传到了托伯特·迈勒的耳中，但是迈勒却走错了方向，最终到达乌苏马辛塔河沿岸的Budsilha。当托伯特·迈勒得知海利正在制作一部关于古代遗址和现代玛雅人生活的电影时，他立即认识到了彩绘建筑的重要性。几天之后，他便向那些主流的玛雅学者上报了这些彩绘的信息。卡内基研究所最资深的玛雅学者西尔韦娜斯·莫利称这个网站为波拿蒙派克，意思是尤卡特玛雅的"彩绘墙"。科学家很快利用波拿蒙派克图像来证明和支持他们之前关于玛雅文化的观点。虽然也有其他彩绘墙的碎片幸存下来，但是波拿蒙派克的照片最为重要之处就是它们几乎全部完好无损。

每日宫廷生活和王朝历史简介

这些画作清晰地描绘了前西班牙裔玛雅人涉及社会等级、战争和宫廷生活等主题的生活。在现在被称为结构1号（图371）的三室建筑，可以看到数百名玛雅人的领主。这些画作的尺寸比例从一半调整到三分之二并为观众创造了一个逼真的环境。尤其是在渲染那些绘有俘虏的画作，尤为明显。

在2号房间陶瓷器皿的绘画中虽蕴含着感情和幽默，但却不及其他纪念性作品能完美呈现古代美国的痛苦和胜利精神。虽然这些绘画由一些艺术大师完成，但其中一些绘画，特别是1号和2号北墙的主人，尤其擅长写实人体轮廓和运动（图368）。3个房间可以按顺序进行解读，因为2号房间是最大的，座位最高，所以它毫无疑问被用作最尊贵的领主商议事务的贵宾房间。通过房间画作可以纪念战争和祭祀一些其他发生在王朝历史中的重要事件，这些画作在展示了一个统一和谐的、可被解说的世界的同时，也证明这个世界亦可能被战争和牺牲冲击得支离破碎。

因为距离亚齐连仅26千米，波拿蒙派克领主与玛雅的主要城市亚齐连，以及附近的另一个较小的城镇Lacanha建立了附属关系，并在8世纪末绘制了伟大的画作，以此来庆祝这些行政中心之间的紧密联系和共享的胜利。

图367 1号房间西墙的视图
墨西哥，恰帕斯州，波南帕克，1号结构；古典晚期，约790年；壁画。
波南帕克1号结构的3个房间的内墙上全是历史场景的绘画，形成一种石头编码。不幸的是，玛雅地区没有其他建筑能如此完好地保存壁画。

波拿蒙派克的统治者早期采用了蒂卡尔的经典形式，将他们重要的仪式建筑建立在一个雅典卫城建筑群中。这些石碑则排列在广场和雅典卫城的下层，墙板镶嵌在凹陷的外墙上。除广场之外，在Burned Group和Frey Group，波拿蒙派克领主也可能坐拥富丽堂皇的住宅以及战士和牧师的公共住宅（图370）。

1号结构，建造于790年，它无疑是该地有史以来最精致的建筑。在紧紧注视波拿蒙派克贵族和贵族这个更大的世界时，它也可能早已放眼至上层阶级的更多阶层，尽管第1室的文本介绍明确指出该建筑本身属于波拿蒙派克国王——于776年上台执政的Yajaw Chan Muwaan。

1号结构虽然外部装饰的残留物很少，但实际其内外均已涂漆。其檐口下面放置一个可能一次能写近百个字形的长文本，同时以玛雅花瓶微型画文本框架船的方式构建建筑物的外部。这种非同寻常的建筑设计则重点刻画了绘画中色彩丰富的战争场景。

画家艺术的杰作

艺术大师在用白色灰泥制作内墙后，用红色水性笔或粉笔勾画出整个绘画方案。

画家开始绘制出大范围的颜色区域，特别是蓝色和红色背景，然后在这些区域上绘制人物形象。最后一旦涂上所有的颜料，大书法家就会画出最后的黑色轮廓以强化脸部和手部，为整个框架提供更翔实的细节（尽管3号房间的大部分轮廓都使用红色）。在大多数情况下，

图368 音乐家的游行
墙画临摹本（详）；墨西哥，恰帕斯州，波南帕克，1号结构，1号房间，西墙；古典晚期，约790年。
位于西墙下部的这幅画展示了音乐家游行的一部分（图367）。中间的那个人击打着大型狭缝鼓，看着用鹿角击打龟壳的两个人。还有两个人手里拿着巨大的南瓜拨浪鼓。

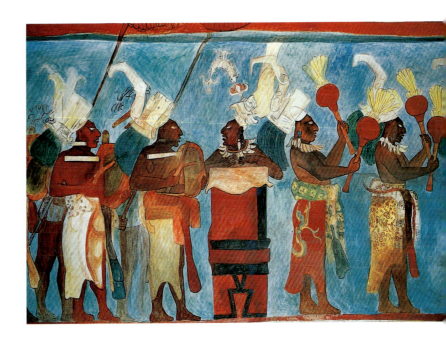

图369 丛林深处的波南帕克卫城
波南帕卫城克隐藏在丛林中多年，只有一群拉坎墩人知道。1946 年，他们带领美国电影制片人吉尔斯·希利走进遗迹中，然后向科学家宣传了这里。这一图示只显示了林地中显现出来的卫城，还有许多建筑群仍掩在厚厚的植被层之下。

颜色的细微层次是由黑线表现出来的，这证实了正是构造最终轮廓的画家也绘制了颜色。

1 号房间配有玛雅文本的"初始系列"或标准介绍，表明该房间在阅读顺序中占首要地位。精心计算的月球数据第一个日期（公元790 年 7 月 9 日），并且大概是这个日期，将其场景相关的文字绘制在与上面场景相同的红色背景板上。在此种情景下，白色披风中的领主（其中一些人明确地称为领主）一个王座，其他人聚集在一个巨大的王座上，图中还包括一个被仆人挟持的领主小孩。王座右侧的一个捆绑带上有一些直接被刻在上面的字形，这些字形描述的就是 5 个 8000 容量的可可豆，可可豆在当时是可以作为实质性的贡品或少数标准交换物品之一（图374）。那么，领主可能会同时支付税款并强化他们对皇室的忠诚度。下面的文字说明了在亚齐连王室的监督下，签署协议的同时可能也是上述孩子的上任时期。遗憾的是，这个名字现已被侵蚀。因头顶上的传记板未被写满，故波拿蒙派克或亚齐连国王是否坐在宝王座上仍不得而知。尽管如此，鉴于这位被占领的领主的显赫地位和他的显著财富，他很可能是 Yajaw Chan Muwaan。

在这个场景中，出席的 14 位领主都穿着标准的服装：白色的披风。这在玛雅艺术中很少见。这些白色的披风上有来自蒂卡尔的一些陶瓷装饰、帕伦克的宝座和博南帕克的"雕刻石 1"。当领主向他们的国王致敬并向他赠送礼物表示忠诚时，他们往往需要这些白色的披风。虽然这件礼服标志着与君主相比他们身份较低，但是 1 号房间的领主却显示出主导地位，因此可能显示出他们不断增长的力量（图371）。事实上，这些领主都想知道他们是否是此场景中的重点：虽然细节和每个人物所占据的空间非常重要，但这群领主仍然是所有人物中最具特色的群体。此外，领主的绘画很注重样貌和着装，一位书法大师已经描绘出他们的特征，而另外一些皇族则被描绘成笨拙的人物。人们只需要考虑他们在宝座上的大致类别，或者观察绘画中的孩子手脚上那些显而易见的细致工艺，来判断是否由一个不太熟练的艺术家完成了这部分的绘画。

在叙事场景中的格查舞蹈

只有坐在内置工作台上的观察者才能研究门口的北墙。这面墙上展示了三位主领主如何准备庆祝和舞蹈，一旦美洲虎毛皮、格查尔羽毛和大蟒蛇的服装完全到位，他们就会在南墙上表演。这一系列的场景与其中单个事件息息相关，其中舞蹈是最终的动作，事实上这个动作已被命名在标题 42 中，并被说明"这就是格查舞蹈"。

在准备表演的过程中，在北墙上中央领主右边的一个仆人用红色涂料涂抹他的主人，故此艺术家在他的手上添加了一些油漆或颜料。那些站在更远地方的人可能会轮流装饰领主（图372、图373）。另一名仆人则固定左侧领主的羽毛后架。在仆人的帮助下，外表稍有变化的领主穿着制服进行表演。一样的羽毛后架配着大小相称的皮革小袋，他们精心编织的头饰则似乎是用棕榈纤维制成的，形状就像今天的巴拿马帽子一样。在下面的登记册中，包裹在美洲虎皮内部的表演者从虎皮中显现出来，重点可能是衬托这些奢侈品的展示。

现今红外线摄影揭示了画师的隐藏技能，他们往往在封闭的颜色区域应用生动的黑色轮廓线，特别是画中的身体轮廓和肢体清晰地表现出对人类形态和缩短视角的深刻理解，需要投入大量的心血才能完成这些画作。同时相对于玛雅花瓶上的微型画，雕塑细节更符合亚齐连的雕塑传统工艺。

北墙上的穿衣画显示主领主走进房间，再以舞者身份出来表演。优先顺序很明确：穿着优于表现。故在绘制这样的序列时，玛雅画家强调穿过房间的叙事顺序。主角重新出现在一个场景时，让人能清楚感觉到故事在时间上的发展。在这方面，这些绘画往往比任何其他前哥伦布时期的艺术作品更具视觉叙事性。如果我们用语言来描述这一点，我们可以说这些绘画就像是一系列的口述事件，在这一点上，它们与玛雅石碑及其所有前哥伦布时期的作品几乎都不同。波拿蒙派克壁画可能是玛雅艺术的唯一作品，在视觉上超越了玛雅文字的叙事复杂性。在 1 号房画面的最低处，玛雅音乐家和地区长官位于中心的

图 370 波南帕克雅典卫城重建透视图
几座建筑矗立在雅典卫城的台阶上,从这些建筑望去,可以看到卫城前的主要广场。少数人拥有由棕榈叶制成的简单屋顶,而其他人则以装饰华丽的石头拱顶为特色,并饰有奢华的观赏山脊。装饰有壁画的 1 号结构是中央平台上的大型建筑。

图 371 波南帕克 1 号结构的纵向截面
1 号结构的纵向截面展现了 3 个带有绘画的房间。每个房间里都有 1 个石凳座椅。中间房间的凳子略高于其他两个房间的凳子。

237

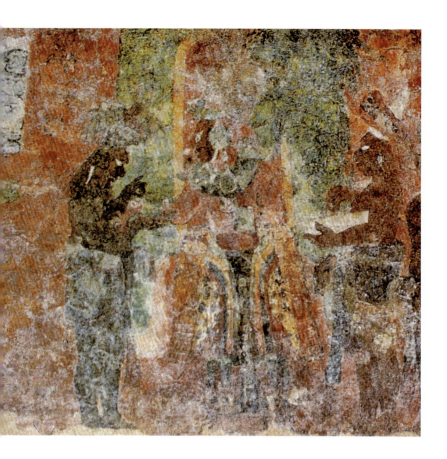

图372 给主人穿衣
墨西哥，恰帕斯州，波南帕克，1号结构中1号房间北墙上的壁画照片；古典晚期，约790年。
照片显示了这些绘画的现状，并展示这些壁画许多部分的不良状况，尤其是低位部分的颜色已经剥落，并且因湿度和霉变而严重损坏。

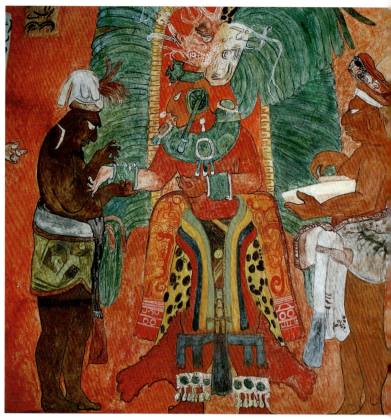

图373 给主人穿衣
由安东尼奥·特赫达绘制的壁画临摹本；墨西哥，恰帕斯州，波南帕克，1号结构，1号房间，北墙；古典晚期，约790年。
1号房间北入口上方的画作可以从长椅部分开始研究。中央场景描绘了一位正在穿衣的领主。两个仆人站在他旁边，其中一个人用油漆涂抹主人的身体。

舞者旁边。13 位地方长官或者领主，因为在舞者的右边，他们的名字得以清晰呈现。他们的数量可能就像他们的服装和属性一样重要。第一个领主靠近最小的舞者的同时，他手上拿着一把短柄——可能是亚克斯兰俘虏房携带的那种破碎的遮阳伞，这证明了其阶级在政治上的堕落。然而，在这一点上，服从可能是象征性的，因为所有这些人都是拥有某些特权的个体。

这些领主中至少有一个可以被视作歌手 k'ayoom，而房间内的数字则表示乐器。同时这些领主中至少有一个还抽了一支薄雪茄并吞云吐雾。

音乐家及演员

从舞者自身的角度来看，或者对于一个可能坐在他们面前的长凳上很重要的观众来说，领主和音乐家似乎在成对地进入门口之后便在墙角处分开。前面伴随着葫芦拨浪鼓而演奏，音乐家则主唱，紧接着则是大型固定鼓和"玩家"——后面背着龟壳（图368）。戴着面具的表演者暂时在东北角休息，小号手和一个小陶瓷鼓演奏者则在后方助兴表演（图375）。表演大致是按顺时针方向移动，表演者可能正如阿兹特克人音乐家一样——围绕着固定的鼓手围成一个圆圈。

玛雅音乐家是陶瓷器皿上常见的主题，当然他们也往往形成一个圆圈。这些音乐家往往以较为一致的顺序出现在陶瓷器皿上，还有波拿蒙派克画作中。音乐家是中美洲社会训练有素的专业人士，就像人们知道在现代管弦乐队中哪里可以找到小提琴一样，人们可以发现玛雅音乐乐队的喇叭或龟壳。他们的音乐之美可能与人形的美感有关，因为这些演奏者往往能重点渲染他们身份的高贵。

在音乐家之间徘徊则是一群表演者——全体戴上面具，除了一位长相英俊的年轻男性。他饰演的则是玉米之神，可能这些演员表演的故事本身就是关于玉米神如何重生的。在他身后，两个戴头巾、身穿简单球类状服饰的人正在检查嫩玉米穗。在《波波尔·乌》比赛中，类似于玉米神复活确实发生在球场上。

战争场景

2号房间的场景与1号房间分开：一个单一的战斗场景包含了观众在进入空间所需的三面墙，似乎吸引观众观看战斗（图240）。横

图 374 所谓的缩微文本的红外照片

墨西哥，恰帕斯州，波南帕克，1 号结构 3 号房间北墙。
红外摄影突出了绘画中的许多细节，由于某些部分因天气而受到严重毁损，人眼无法看到。
这些细节包括位于坐着的贵宾之间的捆绑物上的两个象形文字，这些象形文字指的是有价值的内容，pik kakaw 或 40000 个可可豆。

幅和武器高高举起，数十名战斗员从东墙冲锋陷阵。他们聚集在南墙上一个大角度的角落之下，包括 Yajaw Chan Muwaan 在内的美洲虎战士用他们的身体打击他们的敌人，以至于看起来他的身体几乎要飞出画面一般。

伴随的象形文字只提供了一个神秘的日期，所以可能 1 号房间相当于玛雅公元 790 年之前的几年。在上层西部穹顶，防御者试图保护一个木箱，也许这个木箱就像那个在 3 号房间的宝座下的木箱一样。墙和长凳的连接处的损坏可能正掩盖了俘虏和肢解的场景。背景中使用的不寻常的深色颜料表明暴力发生在黑暗中，对植被的粗略描绘表明这些战斗可能远离城市中心，这些可能描述的正是玛雅战争的情景。

绘制战争画面是一种关乎时间和持续性的不同渲染。在上层东墙上战斗才刚刚开始，虽然一些战士拿着武器潜伏在高处，但是其他人却吹响喇叭防止南墙成为主战场，Yajaw Chan Muwaan 在那里击败他的敌人。在战斗期间，随着在西墙以及更低处战斗时间的延长，两三个胜利的队伍抓住了俘虏，最后的场景则显示几乎赤裸的俘虏被拖离战场，甚至有一名俘虏露出了严重的伤口；虽然战斗暗示了真实战斗的混乱，但这种却不足以描述了战争的痛苦和悲惨。

这个故事大概结束于东边因禁囚俘虏的、地势较低的墙角。换句话说，这是以时间为发展顺序，紧接着映入眼帘的是冲突的高潮，最后则是除去那些俘虏。甚至有些人被刻画了多次来证明玛雅人以时间顺序来叙事的超强能力。

俘虏的牺牲

在北墙那边，Yajaw Chan Muwaan 在法院的相关人员以及他在亚克斯兰的妻子的陪同下，在 7 层高的楼梯上接待了他面前的囚犯。此时此刻，楼梯间则是会见的不二选择（图 376、图 377）。极有可能，这需要 7 步完整的步骤从波拿蒙派克广场的北端抵达雅典卫城的台阶。在这幅画中，右边的猎户座和双子座玛雅星座双眼隐匿着可能从黎明时开始的牺牲。囚犯线条（身体、眼睛、手和毛发）清晰，是玛雅艺术中最美丽的人物绘画之一。右边的囚犯伸出手，似乎是抗议他

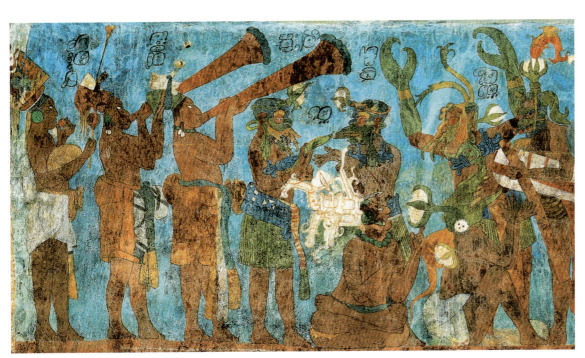

图 375 音乐家和舞者

壁画的数字化重建；墨西哥，恰帕斯州，波南帕克，1 号结构 1 号房间西墙；古典晚期，约 790 年。
在西墙上描绘的舞者和音乐家的漫长游行的结尾处，有一个拿着摇铃的人和两个吹奏喇叭的人，他们的乐器可能是用木头或黏土制成的。四名戴着面具的演员在他们面前跳舞，两名男子坐在他们的脚之间。其中一名演员伪装成巨蟹。在玛雅象征主义中，水生动物代表了地下世界的居民。

239

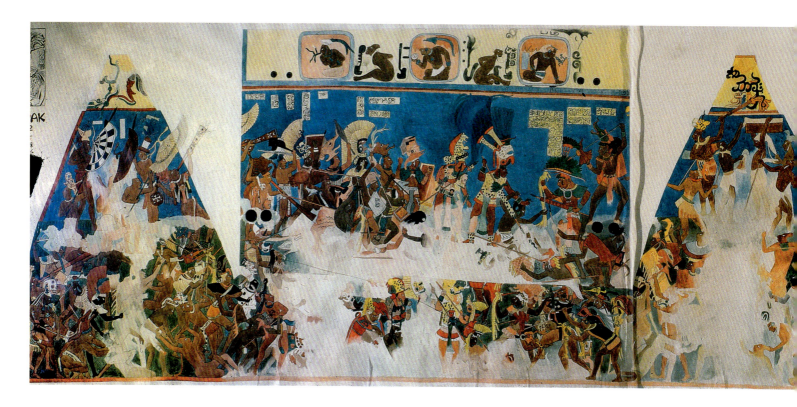

们最左边的战士的待遇,因为他的身体部分被洞穴截断。这个最左边的战士抓住手腕上的俘虏,或许在拔俘虏的指甲,或许在剪掉俘虏的指关节。坐在一排的俘虏似乎已失去了牙齿,血液喷成弧线,其中一个人似乎在痛苦地嚎叫。

在 Yajaw Chan Muwaan 面前,一名士官伸出手臂,似乎正打算将俘虏送给强大的领主。引人注目的是,这名士官一只手似乎抓着玉珠一样的东西,另一只手则持有格查羽毛。

玉瓶和格查羽毛这两种物品正是古代中美洲珍贵的东西。在西班牙入侵时,这两样物品被阿兹特克诗人隐喻成代表世界上所有的珍稀之物。

波拿蒙派克的胜利可能意味着胜利者可以赢得失败者的玉米作物,在抢走了败者的能工巧匠和俘虏者的同时,也不会忘记玉石和羽毛等有价值的战利品。

他的脚边是斩下的头颅,头颅敞开,灰色的脑浆从中溢出来。这张死俘的画作背后蕴含着作者对人体解剖学的深入了解及其对裸体的关注,纵观玛雅文化,能出其右者几乎没有。强有力的对角线条使国王看起来有些僵硬,同时也颠覆了他的形象:台阶上,每个人的注意力都集中在俘虏的尸体上。为了达到这种视觉效果,波南帕克的艺术家将他们的技能发挥到了极致,在牺牲和死亡中凸显性感:2号房间内俘虏充满色情性质的身体趴在对角线上,主导着整个场景,破坏了胜利的展现(图 377)。

在最下面,战士猛冲过去发动攻击,也许想要攻击敞开的大门,也许只是挥剑斩向虚空。或许有人想要解释这个场景。如果我们能够置身于画中,也许能够想象到一个俘虏从门口被送过来,战士则要攻击这个俘虏。换言之,只有置身其中,才能完全理解壁画的内涵。

壁画间的仪式和象征意义

提到波南帕克壁画,人们总是好奇这些厅堂原本是做什么用的。毫无疑问,它们很可能是储藏室,存储玉石、羽毛及玉米种子,所有对于他们而言有价值的东西都可以储存在这里,既安全,又比较防火。此外,值得注意的是,2号房间里的台阶比隔壁房间的高 10 厘米,也略大一些;虽然最初的系列表明故事是从 1 号房间开始叙述的,但最重要的却可能是位于中间的 2 号房间。

领主占领这些房间时,那些占领 2 号房间的人则主宰了整个场景,因而也主宰了他们的同胞。通过门口的描述可以看出,俘虏的呈现是为了表现一种羞辱,这种羞辱可能包括恐吓和强奸。囚犯的美可能使他们魅力大增,而对"美"施暴可能是种玛雅美学。

在 3 号房间,波南帕克的领主穿上了伟大的"舞者之翼",是自我牺牲和俘虏肢解(图 379)的最后狂欢,所有人都围在大金字塔的东墙、南墙和西墙上。领主旋转着刺穿俘虏的阴茎,血液聚集在腹股沟处的尿布状白布上,而从旁边进来的俘虏则在南墙中央惨遭杀戮。尽管恶劣的天气破坏了使拱顶高处死俘的形象,人们仍可以识别出其手脚上的美洲虎皮毛。鉴于玛雅神话中有一个恰克神牺牲美洲虎神的故事,这场牺牲在玛雅人心中可能也会成为一个神话。

几个地方都绘上了大约 2 厘米高的标题,大小跟花盆铭文差不多,而在南墙中央绘制的标题文本尤为精细,很容易令人注意。这个标题

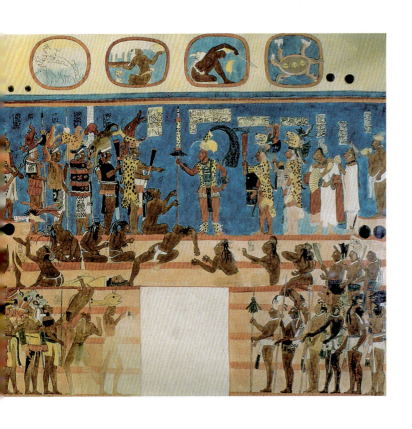

图 376 囚犯之姿

手绘壁画复原图,作者安东尼奥·特赫达;墨西哥,恰帕斯,波南帕克,1 号结构、2 号房间北墙;古典晚期,公元 790 年。

2 号房间的这个场景对囚犯之姿进行了描绘,是古典时期精美的画作之一。很少有绘画能将宫廷仪式、深沉的情感和可怕的痛苦与如此紧张的现实主义结合在一起。游客一进入房间就能立即被画面吸引。

图 377 囚犯之姿

波南帕克的胜利之王 Yajaw Chan Muwaan 骄傲地睥睨着他脚下匍匐着恳求的俘虏。重囚犯的手指在滴血,他们赤身裸体的样子代表着谦卑。夺走他们的珠宝尤其是头饰和耳环,这些所谓的贵族就再也不能与简单的农民区别开来。四肢伸展的男人脚边一颗斩下的头颅,似乎暗示着他们的命运。

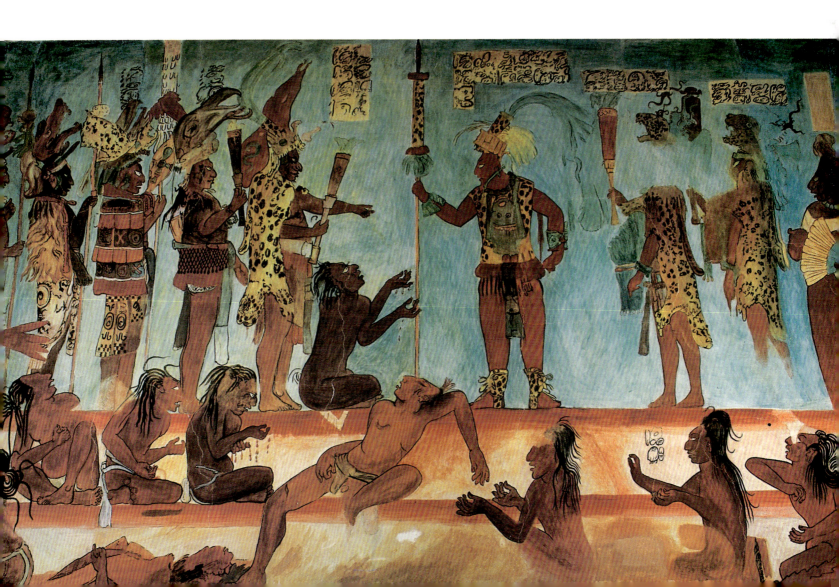

名为《伊扎那吉·巴兰三世》，是 8 世纪末雅克齐兰国王的名字。不同寻常之处在于它似乎位于两个展翅领主之间展开的旗帜上。如果这确实是一块大的展开布，那么它将是玛雅艺术中西班牙入侵时代墨西哥中部帆布画的独特代表。

如题注所示，金字塔顶上的三个主要舞者就是 1 号房间的主要舞者。引人注目的是，最顶端的人头戴太阳神头饰。1 号房间的第一个系列活动名为献身活动，由那里的太阳神执行，或以太阳神的名义执行。

这可能与 791 年的第二次约定有关，内容是颂扬建筑或建筑计划的奉献精神。但应该牢记的是，题注旁的人物并不叫 Yajaw Chan Muwaan，而是三名舞者之一。Yajaw Chan Muwaan 可能在完成壁画计划之前就已不在人世。

拱顶上部从侧面呈现了金字塔舞蹈的场景，玛雅艺术家为我们提供了宫廷生活的其他亲密视角。一群畸形的音乐家在拱顶西面表演，或许可解读为像 1 号房间室的音乐家一样在转圈。在拱顶东部上层的一个精美场景中，许多宫廷女士聚集王室里（图 378），刺穿自己的舌头给一个伸手穿孔的小孩做示范——这个小孩大概就是 1 号房间的那个小孩。这个小继承人只出现在计划的第一个和最后一个场景中，看起来只是一系列事件的表面动机，实际上却可能代表着 Yajaw Chan Muwaan。宝座下面放着盖着垫子的箱子，也许就是那个战斗中的箱子，里面可能盛着从另一个城市或小镇抢来的圣物，好像要报答最后的证人，1 号房间身穿白衣的领主也回来了，站在 3 号房间的北墙上。

波南帕克壁画不仅是玛雅艺术的最大成就，也是本土最精美的画作。8 世纪末玛雅人在环境灾难和持续战争的厄境中挣扎求生，波南帕克壁画还是当时最为广大的生命之窗。从当时的战争规模来看，精英世界已失去控制。如果这场战斗只是波南帕克所进行的许多战斗之一，间接地为亚克斯兰提供服务，那么波南帕克的壁画就揭示了这样的精神——因战争和混乱而失控的世界可由人类牺牲进行重构。

自从 1946 年发现这些画作以来，时间已过去很久，今日的原位绘画就带着波南帕克壁画的影子。幸运的是，数字红外成像技术等新技术正用于研究波南帕克壁画，以不断揭示新的细节，揭开其神秘面纱。

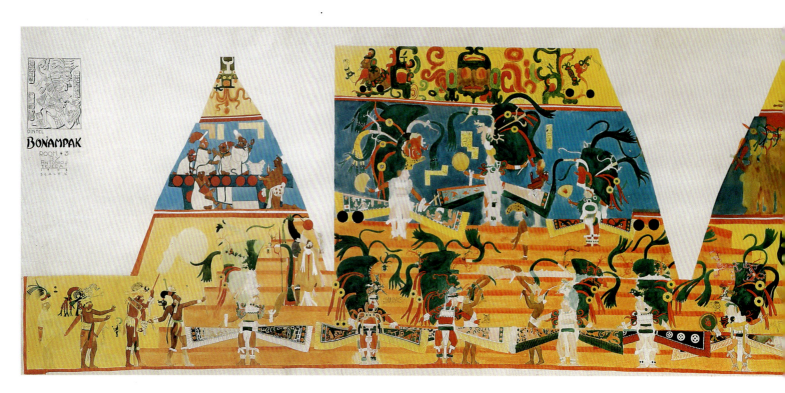

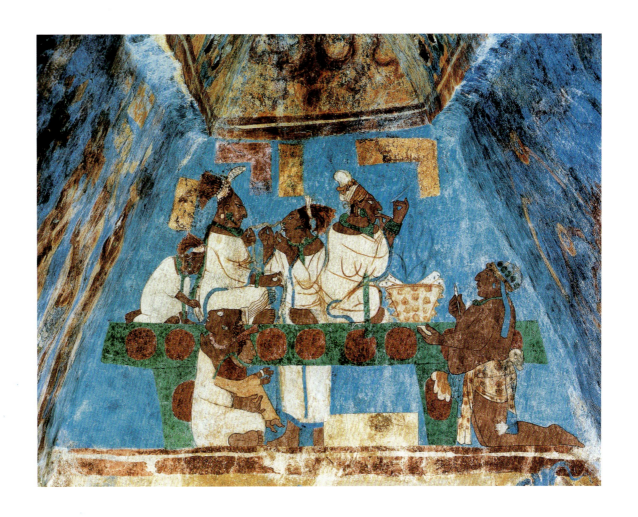

图 379 在金字塔上跳舞

手绘壁画复原图，作者安东尼奥·特赫达；墨西哥，恰帕斯，波南帕克，1 号结构 2 号房间四面墙壁都有；古典晚期，公元 790 年。

一群穿着奇装异服的人在楼梯前跳舞，这可能就是波南帕克雅典卫城的入口。根据细微的象形文字文本得知，其中一人是壁画时期邻国亚克斯兰的国王伊扎那吉·巴兰三世，最高台阶上的三位主要舞者是 1 号房间南墙上描绘的几位王子。

图 378 贵族妇女的自我惩罚

壁画数字化复原图；墨西哥，恰帕斯，波南帕克，1 号结构 3 号房间四面墙壁都有；古典晚期，公元 790 年。

在这个场景中，宫廷女士穿着白色衣服坐在宝座前和宝座上，进行自我惩罚。她们用荆棘刺穿舌头，把血收集在宝座右侧的器皿里。一个男人跪在他们面前，手里拿着一根刺。他可能是一个帮助宫廷女士献血的仆人。

丛林中的盗墓者

尼古拉·格鲁贝

图 380 行动中的盗墓者
危地马拉北部佩滕；摄于 1998 年。
劫匪只带着砍刀、镐和铁锹，在一座杂草丛生的建筑里挖了一条一米深的隧道，希望能找到一处墓地。他们开了一个墓穴，里面只有尸体的碎骨和一些陶瓷容器。

图 381 带着工具的盗墓者
危地马拉北部佩滕；摄于 1998 年。
盗墓者通常只配备简单的工具。他们通常以小组进行工作。一个人挖隧道，其他人清理废墟。地下隧道坍塌，一个或数人被埋的情况时有发生。

图 382 盗墓者展示他们的商品
坎帕门托·埃尔·加卡特，危地马拉佩滕省；摄于 1997 年。
其中一个盗墓者给了尼古拉·格鲁贝一个漆漆的盘子。在艺术品市场上，盘子的售价低于花瓶，盗墓者往往不屑一顾。他们准备把这个盘子展示给乌克什图村的一个私人博物馆。

危地马拉佩滕省北部高地崎岖不平、人迹罕至，在丛林跋涉的第三天下午，我们筋疲力尽地到达了为数不多的几个水潭附近，并在此落脚。一群寻找橡胶的人无意中发现了一个考古遗址，并在此发现了刻有铭文的石碑。他们想把我们这个小探险队引领至这个被遗忘的城市。没想到，到达水潭的沼泽岸后，我们不仅发现了动物新留下的踪迹，还发现了人类的痕迹。领队人安东尼奥告诉我们要非常小心，他解开步枪上的保险栓，开始与收集树胶的人一起寻找我们不知道的人。在这片荒凉的森林里，我们不知道自己打扰的会是士兵、游击队战士、土匪，还是非法墨西哥移民。这支队伍很快就回来了。他们在丛林后面的灌木丛中发现了两个盗墓者，幸好没带武器。他们听到我们的声音便藏了起来。一直到确定了我们不是士兵，他们才敢出来。这两个人几个月来一直住在一个简陋的塑料棚里，衣衫褴褛，弹尽粮绝。因为当地极少降雨，他们的水也即将用尽。我们给了他们一些大米和大豆，得到食物之后，他们变得健谈了许多。他们都住在往南 120 千米以外的圣贝托市，妻儿都在那里。他们没上过学，不懂怎么交易，没有工作。对他们来说，到墨西哥和危地马拉的边境地区的古迹盗墓是养活一家人的唯一出路。几个月来，他们一直在杂草丛生的废墟中努力地挖着，用灌木刀、用铲子、用他们受伤的手，挖出很深的隧道，希望能找到一个丰厚的墓穴（图 380、图 381）。他们时常担心隧道会坍塌，他们会像前人一样被活埋在里面。他们收获甚微：一块彩绘板（图 382）和一些破损的未上漆的器皿，但没有一样入得了弗洛勒斯省省会贸易商的法眼。

图 383 毁坏的金字塔

危地马拉，佩滕，埃尔·曼娜蒂尔；摄于 1996 年。

盗墓者挖的深隧道使古建筑不再稳固。如果雨水渗入建筑，砂浆和石灰石就会崩解，墙壁不再稳固，最终导致坍塌。建筑物毁坏之后，其部分组件常被盗墓者和收藏家带走。

劫掠玛雅遗迹在任何现代国家都是非法的。但危地马拉是非洲大陆较贫穷的国家之一，根本无法为其数千个考古遗址提供适当的保护。在隐秘的丛林中，盗墓者可以肆无忌惮地偷盗。只有少数考古遗址尚未被盗墓者发现，但用不了几年，它们就可能成为盗墓者的猎物。偷盗者有时单独行动，更多地却是结伴而行，由首都的幕后男子指派来洗劫特定的古典城市。

他们计划寻找葬有玉石和彩绘陶瓷的坟墓，这些宝贝在国际艺术市场上可以以 5~6 位数的价格出售，有时他们甚至使用重型机械和推土机来挖掘。挖出的赃物由该地区的毒贩帮忙运出。他们用自己的飞机和跑道将大麻和可卡因从哥伦比亚运往美国。为了深入墓穴，盗墓者不惜摧毁整个建筑乃至整个考古遗址（图 383）。例如，1997 年，古典时期最重要的玛雅城市之一纳兰霍市就几乎因此被夷为平地。

只要有美国和欧洲有玛雅艺术市场，只要收藏家愿高价购买赃物，就会有人继续劫掠考古宝藏。同时，极端贫困也在驱使着越来越多的人到丛林中寻求财富。新道路的修建也是原因之一——即使在"玛雅生物圈"这样的保护区，石油公司的开发、伐木修路都使劫掠者更容易进入危地马拉北部的考古遗址，而这些遗址原本是十分隐蔽的。

劫掠古迹文物，并出售到美国和欧洲不仅不利于考古学的发展，对当地造成的影响也是灾难性的。一旦被盗的陶瓷离开其出土的地方，我们就很难知道它究竟是在哪个城市或墓地被发现的，关于玛雅社会的宝贵信息也将随之消亡。另一个后果是严重地影响了整个民族的文化遗产。危地马拉和墨西哥几乎没有任何有价值的彩绘陶瓷了，现在要欣赏彩绘陶器杰作，只能去纽约、日内瓦和布鲁塞尔的私人收藏室和博物馆。

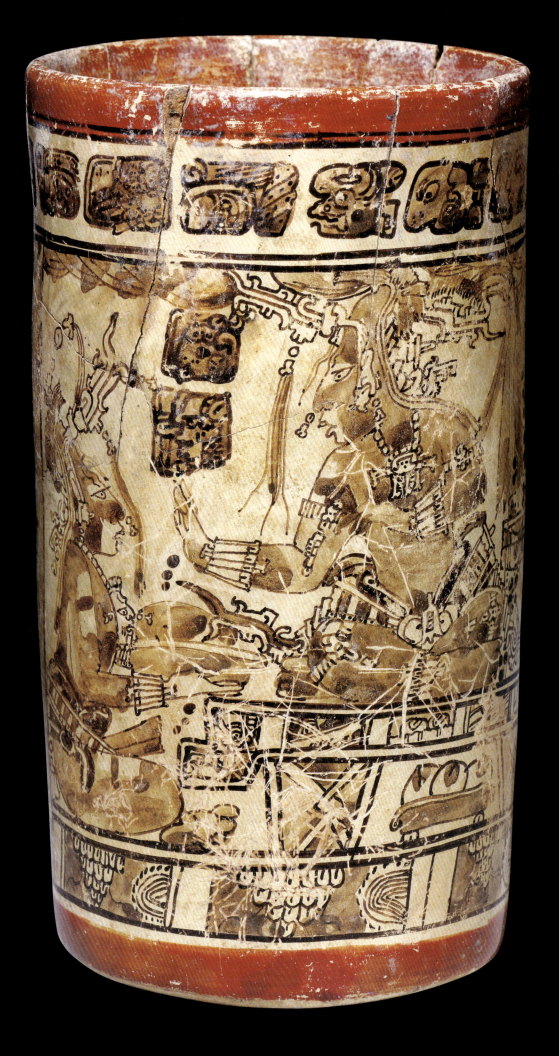

古典花瓶绘画的艺术

多利·里兹·巴德特

古代玛雅艺术以其审美和叙事内容而闻名。在玛雅艺术中，陶器绘画技术精细、审美高雅，最令人印象深刻。这些复杂的图画场景和象形文字一起叙述了古典时期的历史事件，揭示了玛雅人建立伟大文明的宗教意识形态。在古典时期，玛雅陶瓷的用途多种多样，或与其他物品一起用作服务商品，或作为礼物由上流社会相互赠送，或作为陪葬品和伟人一起下葬。形象的图画和象形文字一起揭示了玛雅历史和宗教的重要细节，洞穿了宫廷生活（图384）、古典时期的审美艺术以及器皿中反映出的哲学深度的神圣性。人们将其创造为中心宗教信仰和神话（尤其是宇宙创造）的模型和陶瓷载体（图385）。这些陶瓷反映了古典时期玛雅陶瓷艺术家的技术技巧、审美创造力、智力成就和敏感性，他们在陶器绘画方面的造诣达到了无与伦比的境界。

彩绘陶瓷技术

经典的玛雅彩绘陶瓷是一种小火彩绘陶器，其技术和艺术技巧甚至超越了著名的古希腊陶瓷而领先世界。玛雅陶瓷艺术家创造了一种表面光滑且坚硬的滑漆，用现代的陶瓷术语称为赭色黏土陶器。这种陶器的制作工艺：先将细碎的黏土和大量的水在沉淀池中混合在一起，再将微小的黏土颗粒分离出来，继而制成陶器。现代的陶工将诸如硅酸钠或苏打灰之类的碱性物质添加到泥浆中，使黏土颗粒相互絮凝或相互排斥。较大的颗粒沉降到底部，小颗粒则仍然保持悬浮状态。由此产生的赭色黏土陶器可以在水分蒸发中成型，灵活性很高，既可以制成致密的不透明的滑漆，也可以制成高度透明的滑漆。

玛雅陶工使用的表面黏土在烧制前多应用于洗澡的容器中。因含有大量的铁和自由碱，这种黏土很难加工成赭色黏土陶器这样的细粒黏土制品。此外，如果黏土含有伊利石或蒙脱石（事实上玛雅地区的很多黏土都含有这两种物质），黏土颗粒就会聚集在一起而不是自由浮

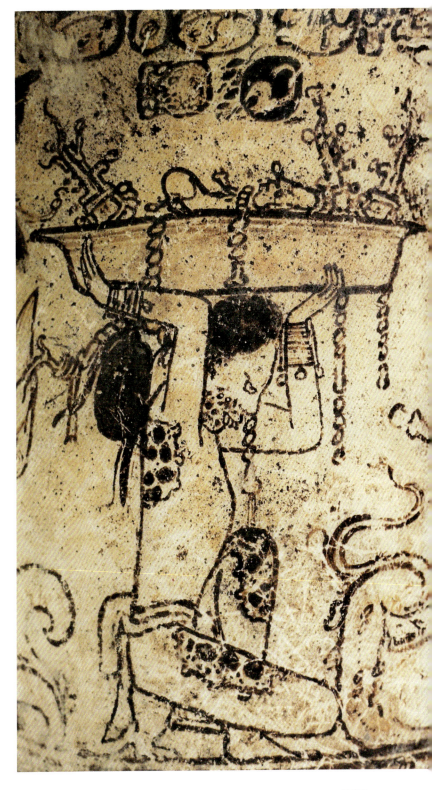

图384 多彩圆柱花瓶
出处不明；古典晚期，公元8世纪；黏土烧制，彩绘。
宫廷生活是古典玛雅陶瓷最常选用一大主题，可能多数作品都为宫廷所用。为了确保下属亲王保持忠诚，国王和贵族常把这些珍贵的花瓶赠送给他们。

图385 双胞胎英雄瓷碗画
出处不明；古典晚期，公元700—750年；黏土烧制，彩绘；高13厘米，直径15厘米；波士顿，美术博物馆。
在这个作品中，双胞胎英雄中的一个拿着碗，碗里装着他父亲玉米神的珠宝。

动。在烧制过程中，细小的黏土颗粒会均匀地分布在赭色黏土陶器表面。这些细小的黏土以重叠的鱼鳞结构排列，使陶器形成个光滑坚硬的表面，既能抵抗化学腐蚀，又能防水防漏。现在，人们用赭色黏土陶器制造排水板，可使排水板具有防漏性，像经典的玛雅器皿一样，防漏性是任何陶器用作食品器皿所必须具备的品质。与釉料不同，滑漆在烧制过程中不会熔化或乱跑，因此可以创造出清晰的线条，这也是玛雅画家充分利用滑漆的一大重要特征（图384、图385）。

着色

为给陶器着色，玛雅陶工会在赭色黏土陶器加入少量着色氧化物。古雅典最常使用的着色剂是铁的氧化物，尤其是红氧化铁和黑氧化铁。这些氧化物可炼制出黄色、红色、棕色和黑色等多种色彩。要想得到粉色和栗色等其他色彩，可添加锰、钴等其他金属的氧化物（图387），或通过煅烧的预处理方法来处理氧化铁，使原氧化物的颜色变暗。

烧制过程

古玛雅陶器在500~700°C的温度范围内烧制，这一地温范围在开放式篝火和坑火中很容易达到。几乎没有证据证明玛雅人和其他同期中美洲文化曾用窑炉生产陶器。虽然希瑟·麦克基洛普最近在伯利兹北部发现了窑炉，但古玛雅遗址可没有这样的建筑。古玛雅彩瓷之所以不在窑中烧制，是因为窑中的高温会显著降低赭色黏土滑漆的光泽度。考古学家在玛雅之外的墨西哥高地发现了古老的窑。

大多数陶工用来建造窑的土坯砖很容易分解成小颗粒烧制黏土。如果玛雅人用类似的土坯砖制作窑炉，那么对于考古学家来说，辨别玛雅陶器可能就没那么容易了。今日的玛雅陶艺家仍在露天篝火和地下的坑中烧制作品，据说这是主要的两种古代烧制技术。尽管考古记录中鲜有露天烧制的记录，但考古学家们发现了一些可能是火坑的地方，比如在尤卡坦半岛的古遗址外围发现的"十二人组"，就有火坑的痕迹。

昂贵的餐具

精美的陶器在古典时期扮演着多种重要角色，其中最重要的是充当精英阶层的餐具。陶器上描绘了国宴上的器皿（图386、图388），这也是皇家宫廷盛宴的重要组成部分。许多器皿边缘画有象形文字（图397）。考古学家最近破译了这些文字的五个组成部分，其中第三和第四部分讲的是它们作为餐具的功能。圆筒瓶是一种"饮具"，用来盛可可饮料。制作这种饮料需将咖啡豆烤熟并碾成粉末，也可加入甜味果肉。碗也是一种"饮具"，用来盛放乌尔——一种以玉米为原料的液体谷物，通常作为饮料饮用，也可用勺子挖着吃。盘子用来盛放"大

图386 马安王宫的宫殿场面

陶器；出处不明；古典晚期，公元8世纪；黏土烧制，彩绘。高20.2厘米，直径16.5厘米；华盛顿，哈佛大学敦巴顿橡树园（克尔2784/手稿0445）。

该图描绘了公元8世纪马安王宫的一次聚会。马安是低地的一个遗址，具体位置不明。陶器上画有一定标准顺序的提示器皿主人的象形文字，在象形文字下方，王子坐在宝座上，身边围绕着仆人、官员和贵族。每个人物的左侧或上方注有各自的名字和头衔。作者署名在最右边。房间的墙壁是红色的，间或装饰着美洲虎头和其他多色画作。

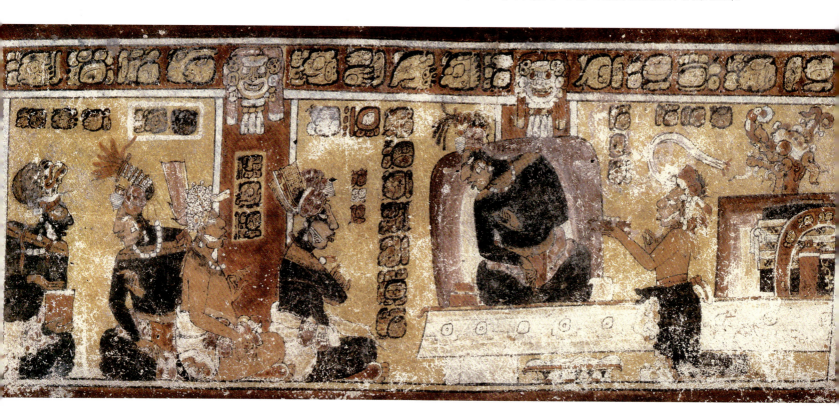

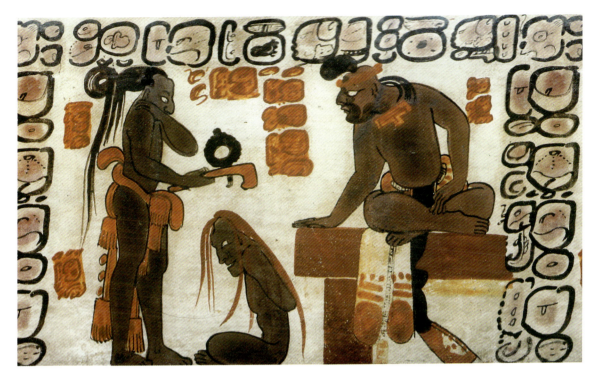

图387 水彩圆柱瓶

出处不明；古典晚期，公元600—900年；黏土烧制，彩绘；高23厘米，直径8.4厘米；私人收藏（克尔5850/手稿1688）。

古典陶瓷画师在矿物颜料的典型范围内开发了黑、棕、红、黄等多种不同的颜色，并调制出其他许多明暗色调。象形文字中使用的特殊粉色很难调制，即便调制成功，也很难达到水彩效果。

面包"，类似于墨西哥玉米粉蒸肉，把玉米面团煮熟后拌上香料、调味汁和肉酱。象形文字的前两部分和最后一部分介绍的是这些彩绘器皿的社会角色。因字形带有祝福意味，这些器皿可充分实现其预期功能。这几部分的语言结构表明，正是这些瓶子上的绘画使瓶子更有价值，更具有祝福含义，耐人寻味。最后一部分注明器皿的主人或赞助者，有时也以为其作画的艺术家的名字或头衔收尾（图395、图397）。

图388 统治者的宫廷聚会

瓶子；出处不明；古典晚期，公元600—900年；黏土烧制，彩绘；高18.2厘米，直径13厘米；私人收藏（克尔1599/手稿0651）。

场景描述的是宫廷聚会上举办的国宴或仪式餐。从宴会上使用的陶器可看出食物带有庆祝性质。宝座旁边有一个可能盛着巧克力饮料的瓶子，一个不知道装的什么的碗，还有一盘涂有红酱的玉米粉蒸肉。

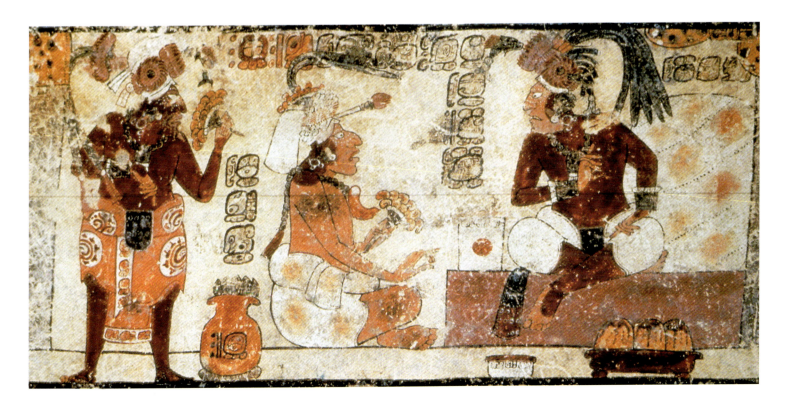

图389 彩绘三脚架板
危地马拉，佩滕，乌夏克吞，头等葬礼；古典晚期，公元600—900年；黏土烧制，彩绘；直径54厘米；危地马拉城，国家考古和民族学博物馆。
玛雅艺术家用寥寥几笔描绘了一位舞者。如同碗底中心的洞所展示的，这个精致的碗是陪葬品，在仪式后失去了灵魂。

陪葬品

除了用作餐具，很多器皿都用来给古典时期的精英甚至非精英的人陪葬。还有很多器皿用于为死者的鬼魂盛放食物。有趣的是，在把这些器皿放进墓穴埋葬前不久，人们会先在其中心钻个小洞（图389）。也许通过这种仪式，器皿的灵魂可以在下葬之前通过小洞跑出来。这种做法在于美国其他土著民族中也很常见，比如美国西南部现代霍皮人的祖先。

赠送给下属王子的贵礼

古典时期的彩陶还有一个重要的功能是充当"社会货币"——玛雅统治阶级之间将彩陶当作礼物相互赠送，用以确保和维系彼此之间的社会政治关系。强大的统治者会委托宫廷艺术家创作出精美的可可饮具，然后把这个彩绘饮具送给另一个同等地位或地位略低于自己的酋长。受赠的酋长会在自己的宫廷宴会上使用这个饮具，以示双方关系友好。

图390 伯利兹城布埃纳维斯塔·德·卡约的花瓶
古典晚期，公元8世纪。黏土烧制，彩绘；高29.7厘米，直径12.3厘米；伯利兹，考古系；（克尔4464／手稿1416）；馆藏于多伦多，加德纳博物馆。
瓶子出土于伯利兹城一处小型古迹布埃纳维斯塔·德·卡约，是从一位年轻精英的墓地中挖掘出来的。考古学家对该瓶子的陶瓷坯进行了化学分析，发现其产地是危地马拉一个主要中心地区纳兰霍。根据瓶身上的象形文字，它的主人（或许是赞助者）是纳兰霍王国的统治者烟松鼠王，而瓶子最终从布埃纳维斯塔的王子墓中出土，恰巧表明了这两个城市在公元8世纪保持着良好的邦交关系。

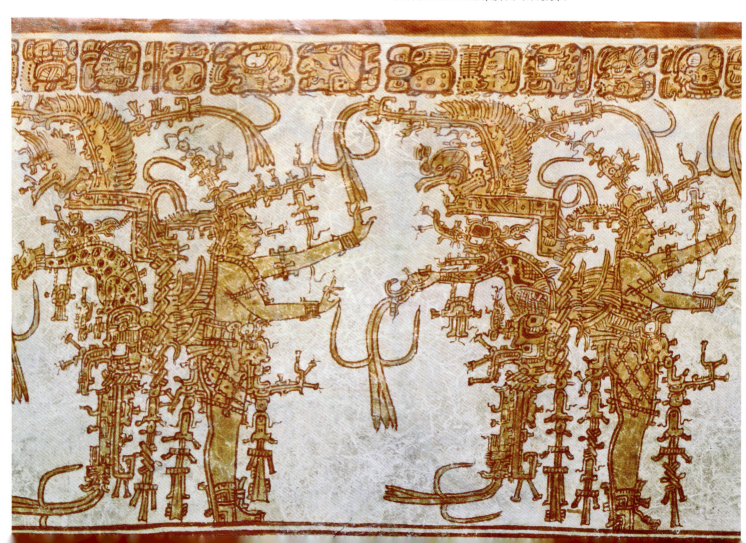

布埃纳维斯塔瓶子（图390）体现了陶器的社会政治作用。这个精美的彩绘瓶子出土于伯利兹西部小型古迹布埃纳维斯塔·德·卡约，是从那里最大的金字塔顶上一位年轻精英的墓葬中挖掘出来的。根据瓶身上的象形文字，它的主人（或许是赞助者）是危地马拉纳兰霍王国的著名统治者烟松鼠王（公元693—728年在位）。纳兰霍位于布埃纳维斯塔·德·卡约以西35千米处。

考古学家对该瓶子的陶瓷坯进行了化学分析，发现其产地是纳兰霍附近的一个工厂。我们可以推测，这个瓶子由纳兰霍强大的烟松鼠王委托工匠所制，用以送给布埃纳维斯塔·德·卡约的统治者，希望与之保持良好关系。布埃纳维斯塔是主要农业区。

赠送礼物和贡品占据了陶器彩绘主题的半数（图391、图392）。活动场所通常是宫廷，或在宫殿里，或在富有玛雅宫廷建筑特色的庭院里。彩绘图像中还包括参加这些重要场合的众多皇室成员，他们既是礼品的赠予者，也是见证者。彩陶容器中满满的都是实物，说明宴会是宫廷活动的重要组成部分，这也是大多数人类社会惯常的做法。

然而，为使这些容器在古典时期的社会政治阶级充分发挥作用，需为其冠上声望的帽子。关乎多彩陶器声望的元素包括个人绘画风格、签名艺术作品，以及传达历史宗教内容的图画和象形文字文本。其中绘画风格最为流行，可能也最为重要。

风格和作坊——伊克陶瓷

古典时期的彩陶以其个性化的绘画风格而著称。最近的研究结合考古学、艺术史、铭文学和对容器陶坯的化学分析，将彩陶分为与特

图391 贵族庭院里的囚犯

瓶子；出处不明；古典晚期；公元600—900年；黏土烧制，彩绘；高28.3厘米，直径13.8厘米；普林斯顿，普林斯顿艺术博物馆（克尔767/手稿1406）。

高高的瓶子上描绘着战囚和进贡场面。统治者战胜而归，坐在宝座上，面前是宽广的阶梯。古典时期的建筑风格大都如此。

图392 向蒂克尔的贵族赠送礼物

瓶子；出处不明；古典晚期，公元700—720年；黏土烧制，彩绘；高21.3厘米，直径11.5厘米；私人收藏（克尔5453/手稿0071）。

蒂卡尔最大的竞争对手——卡拉克穆尔市的一名信使与同伴一起跪在蒂卡尔贵族面前。宝座上放的东西可能是贡品。

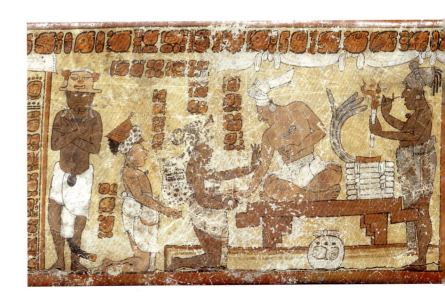

定区域和考古地点相关的不同风格类型。每种风格都代表一种特殊的美学，呈现的大都是政治实体及精英陶瓷作坊，甚至可能是皇家作坊的审美，但也有个别时候只代表画家个人的风格。其中一个著名的绘画风格是伊克风，也称粉色雕文陶器风（图393、图394）。许多玛雅学者对上面的象形文字进行了研究，认为它与圣何塞和贝胡卡尔的考古遗址有关。所有容器上都写有"伊克神圣之王"。由于圣何塞其他地区的石头铭文上也有这个称号，所以考古学者对此并不陌生。又因与该地区相关的纪念碑上都有这个符号，学者认为圣何塞可能就是伊克风陶艺作坊的所在地。

伊克风格可以细分为至少5种不同的艺术形式。其中两种形式包括古典时期最杰出的两位陶艺画家的作品，包括所谓的"粉色雕文大师"。一位大师在其作品上署上字形短语"u—tz'iib tubal ajaw"，表示"这是图巴酋长的绘画/剧本。"图巴酋长统治于8世纪上半叶，已知与其相关的最后日期是公元749年。考古学家发现了与图巴酋长作品类似的容器文物，但文物彩绘似乎不如这位大师级艺术家技术精湛、审美独到，猜测可能是其学徒的仿作（图394）。

第二位艺术家和他的皇家赞助人可能代表的是伊克遗址陶艺作品的下一代，出土的陶艺作品上记载的日期是公元751—798年。这位艺术家的作品也有署名，不过研究人员尚未破解出其署名的含义。他的皇家赞助人是拉曼·尔克——既是伊克神圣之主，又是前统治者的儿子。该艺术家的一件陶瓷作品出土于圣塞西西南方90千米处的祭台城里某贵族女性的墓中。其他地方的女性精英墓中也发现了"异域"陶瓷文物，特别是科潘和蒂卡尔。结合骨学、铭文、人种史学和人种学数据以及考古学记录，可以得出：女性通过婚姻在古玛雅社会政治关系中扮演着重要角色。

从祭台城女墓中发现的伊克风瓶子也许可以看出她与伊克遗址的家庭关系，以及她可能和祭台城的贵族家庭联姻。

图393 "身形魁梧的统治者"花瓶

出处不明；古典晚期，公元600—900年；黏土烧制，彩绘；高10.5厘米，直径10厘米；私人收藏（克尔1463/手稿1418）。

由号称"粉色雕文大师"的艺术家绘制而成，上面绘有一位可能是画家的皇家赞助人的强壮统治者。

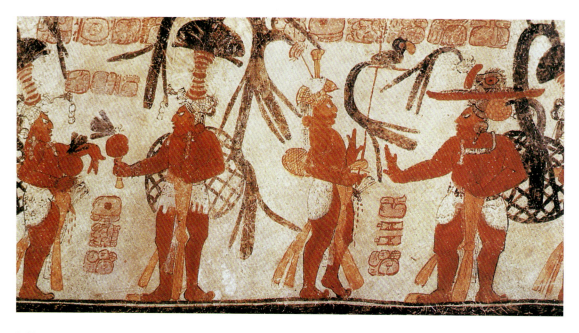

图394 描绘礼仪事件的容器

出处不明；古典晚期，公元600—900年，黏土烧制，彩绘；高22厘米，直径13.3厘米；私人收藏（克尔1399/手稿1419）。

容器上绘有暗红色象形文字和"粉色雕文大师"描绘的典型场景。然而，该容器绘画质量略低，可能出自大师的学徒或其他不那么有才华的模仿者之手。

陶瓷作为宇宙模型

古典彩绘陶瓷不仅仅是上流社会的餐具、陪葬品和社会货币，有些彩陶是根据特定意像塑造和绘制的，通过陶瓷的形式表现其他物质，以及一些自然景象和超自然的景象。来自尤卡坦半岛的一些低缸容器上绘有深褐色的斜条纹，类似于木制容器的雕刻文理（图398）。木材是玛雅古典雕塑家采用的主要媒介，但很少有作品能够扛得住潮湿的热带环境和人类的破坏。其他容器都是仿照葫芦、篮子来绘制的（图399）。许多高筒形瓶子上都绘有庭院里的景象，有些还带有装有壶钮的盖子。绘制的场景和容器的形状一起构建了古典玛雅宫廷建筑的抽象圆柱模型（图401）。方形容器比较罕见，但特别容易让人想起宫殿建筑群等古典建筑。这些花瓶上雕刻的场景描述的是一个坐在宫内台阶上的领主。盖子装有壶钮，让人想起宫廷建筑的屋脊饰。个别瓶子边缘下方雕刻并彩绘了一个法兰，模仿的是建筑上被棕榈覆盖的屋顶（图402、图406）。

其他容器代表一些超自然场所及其入口。黑色背景的盘子上画着红色的鲶鱼和睡莲。它们环绕着盘子中心一个红色的四叶形开口，像是人间与地狱茫茫黑水之间的大门。这个盘子的设计颠倒了人类的一般观点，并非从人的视角通过地面向下看到地狱，而是从地狱

图395/396 艺术家的签名

照片和绘画

前哥伦布时期的艺术作品中很少署上作者的名字和头衔。这块陶片上的署名是古典时期的一位主要艺术家，他也绘制瓶子（图397）。第一个象形文字"乌茨-伊卜"意为"（这是）……的绘画"，后面的象形文字尚未破译出来，指的是画师的名字。可惜的是，研究人员还未确认这位大师的名字，大师的其他优秀作品也尚未发现。年轻的象形文字研究员大卫·斯图尔特在1986年成功破译象形文字"u tz'iib"，发现陶瓷上的象形文字并不像传统以为的那样代表着对死者的赞歌，而是赞颂人们创造并使用了容器。这在当时轰动一时。

图397 花瓶上的精神伴侣

出处不明；古典晚期，公元600—900年；黏土烧制，彩绘；高20厘米，直径16厘米；普林斯顿，普林斯顿艺术博物馆（克尔791/手稿1769）。

该圆柱形瓶子由玛雅古典时期顶级陶艺家绘制，他非常关注陶瓷工作和具象装饰的形式、美学和技艺。他的皇家赞助人是祭台城统治者。瓶子上的绘画展示了地狱中9个人的聚会，他们的命运与低地的皇家王朝息息相关。根据玛雅人的信仰，每个人至少与两个人共享着命运，与他共享命运的人兼备人类和动物的特征。这些通过男系代代相传。

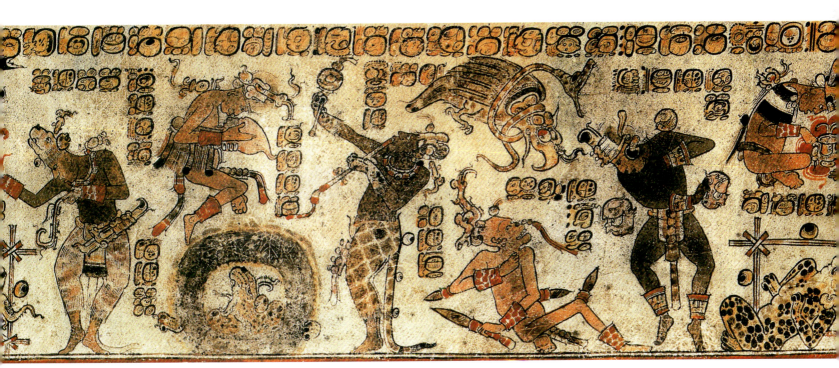

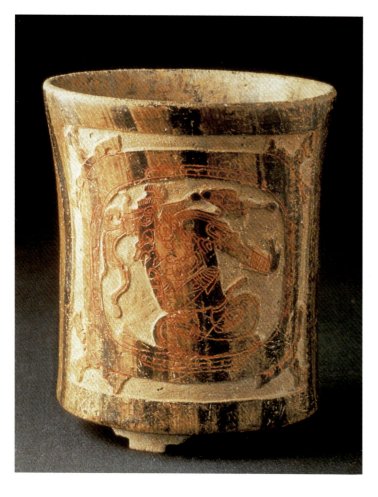

图 398 仿木纹瓶子

出处不明；古典晚期，公元 600—900 年；黏土烧制，彩绘；高 14.5 厘米，直径 13 厘米；多伦多，加德纳陶瓷艺术博物馆。

该容器的棕色涂层类似于天然木纹。玛雅人也用木材制造容器，只可惜在潮湿的热带气候不便保存。

图 399 篮子形状的陶器

出处不明；古典晚期，公元 600—900 年；黏土烧制，彩绘；高 12.7 厘米，直径 13.2 厘米；达勒姆，杜克大学艺术博物馆（手稿 0165）。

陶器的形状和绘画类似于编织篮子，浅色容器上的黑白色装饰让人想起篮子的结构。

出发，透过茫茫的黑水，看穿地狱的洞穴，一直看到红色的地面区域。

碟盘的内外底部偶尔绘有说明超自然场所的象形文字，这些碟盘便成了这些神圣地方的陶瓷模型。最常见的是地方名称是象形文字组合，如"乌克哈纳尔"或"七水之处"（图 400）。在危地马拉北部米拉多盆地出土的古书手抄体陶瓷中，经常有象征着这个超自然场所的盘子和低边碟子。

虽然研究人员仍不确定这个神话场所究竟是什么，但其雕文和陶器的形状常与天空和地狱有关。

其中一个最重要的神话场所是古典时期的铭文和 16 世纪的《波波尔·乌》中都有提到的三石之地。三石之地是生成力的地方，是神

图 400 底部内外写有象形文字的碗

出处不明；古典晚期，公元 600—900 年；黏土烧制，彩绘；高 10 厘米，直径 19.5 厘米；丹佛，丹佛艺术博物馆。

碗底内外有古书手抄体象形文字，象征着可能是地狱的地下真实世界。

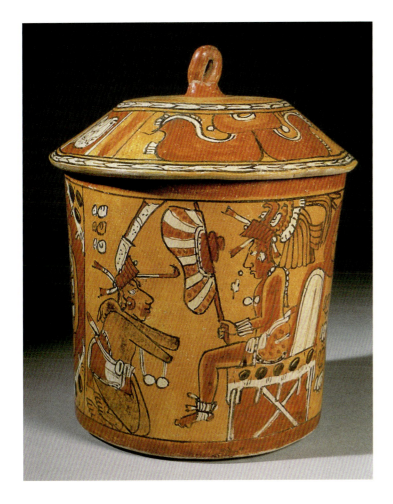

图 401 象征皇家宫廷的带盖容器
出处不明；古典晚期，公元 600—900 年；黏土烧制，彩绘；高 22.5 厘米，直径 17 厘米；私人收藏（克尔 5943 / 手稿 1719）。
容器状似古典时期王子和朝臣会面的微型宫殿，也可能是王室的模型。盖子代表屋顶。

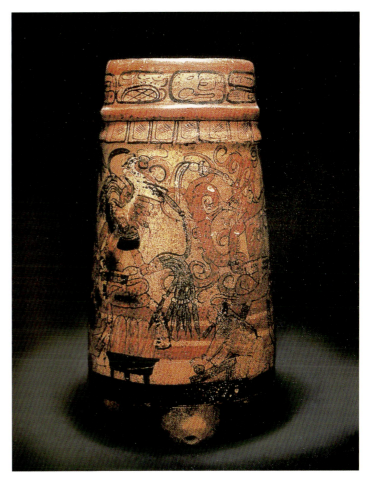

图 402 神话宫殿场景
出处不明；古典晚期，公元 600—900 年；黏土烧制，彩绘；30 厘米，直径 12 厘米；私人收藏（克尔 631）。
瓶子上部的模型画代表房子上面的稻草屋顶，瓶子代表的是建筑。画面描述的是一群动物和神话人物站在通往宫殿的阶梯上。

灵创世的地方，也是神灵竖立维持宇宙物理结构的世界之树的地方。佩滕市中心出土的奶油色三脚架盘子就与三石之地相关。三个石头以雕文"坎"的形式交叉成十字架，相当于神创的宇宙灶。十字架与天国、创世和玉米神的诞生地有关。

该标志也常见于古典早期有盖容器的中心位置，这些容器中有些含有天然材料，其内部结构常让人想起有关宇宙结构和生产的主题。盘子有三个相同的等边三角形支架，整个底部表面都涂成红色——古典玛雅的盘子底部通常没有滑漆，因此这种盘子较为罕见。三个支架和红色的滑漆强调了盘子的隐喻性，即三石之地的宇宙灶。

与该盘子的红色外观类似，其他三脚支架底部也涂有一圈红色颜料或油漆。这种不寻常的装饰可解释为，这些红色圆圈意指宇宙炉灶，这种盘子便是这个神话殿堂的陶瓷模型。

在危地马拉霍木尔地区，一个古典晚期的三脚架囊括了宇宙炉灶的所有组成元素（图 403、图 404、图 405）。黑色的高支架按等边三角形排列，支撑着这个盘子，并以墨西哥中部地区的象征语言表示石头。三条腿环绕着涂在底板中央的红色圆圈。该圆盘结合了形式和绘画，暗示着神灵创造世界的三石广场。

由来自危地马拉纳兰永的富豪艺术家 Aj Maxam 绘制的三个花瓶（图 407、图 408、图 409）构成了一系列罕见的隐喻性船只。这三幅画描绘了创世的三大关键事件，也成为三石广场的三维陶瓷模型，体现了创世和生命的核心。每个花瓶着一色作为主要色调。系列的第一幅画中，船只以黑色为背景，描绘了在 4 Ajaw 8 Kumk'u（图 407）的创造之神于原始黑暗中的会面。作为地狱统治者的神 L，面对着另外六大创造神（玉米之神为其中一神）的集会。

第二艘船以白色为主色，有一些黑色花朵图案（图 409）。在玛雅的象征意义中，鲜花及花朵盛开代表着由创造者的神灵带入凡世的生命力或精神气息。

红色花瓶展示了在君君·阿普的伪装下，玉米之神跳舞的二个版本，君君·阿普是《波波尔·乌》英雄双胞胎的父亲（图 408）。在三石广场的创作过程中，他尽情跳舞。花瓶上，每个舞者背后上有架子，

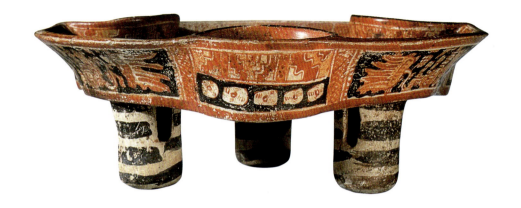

图 403 绘有玉米之神的盘子

出处不明;古典晚期,公元 600—900 年;黏土烧制,彩绘;高 14 厘米,直径 33 厘米;(克尔 5723 / 手稿 0605)。

这个盘子是创世时三石广场的模型。其占据的 30 厘米象征着每个玛雅房屋中心用三块石头制成的灶台。根据玛雅神话,三石广场是神创世那一天制造的。

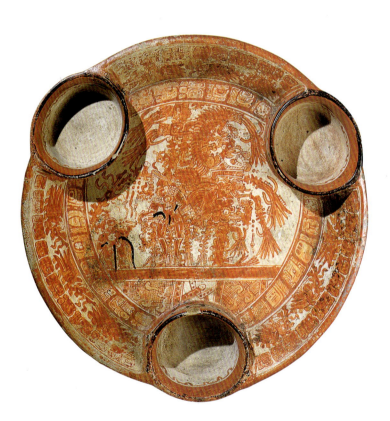

图 404 绘有玉米神之舞的盘子 2

出处不明;古典晚期,公元 600—900 年;黏土烧制,彩绘;高 14 厘米,直径 33 厘米;(克尔 5723 / 手稿 0605)。

圆形的象形文字是组庹诚的短语,由所谓的主要标准序列组成,说明了容器的类型和主人的名字。盘子的内侧描绘了一种创世的仪式——玉米之神的舞蹈。上帝背着一个巨大的装饰,用以表示他的身份。盘子上描绘的三个碗和盘腿可能都象征着创世的地方。

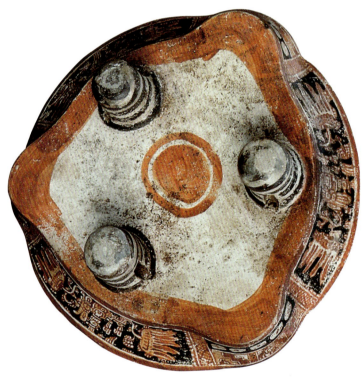

图 405 盘脚代表三个炉石

盘脚代表玛雅房子里的三个炉石。这类容器上不同寻常的绘画有其特殊含义。从容器的底部可以看出,碗具有与众不同的形状。碗的外缘有三大区域,里面有重复的彩绘图案。

图 406 宫殿场景

出处不明;古典晚期,公元 600—900 年;黏土烧制,彩绘;高 30 厘米,直径 14 厘米;私人收藏。

该容器代表的是在建筑前的楼梯上呈贡或送礼。一个统治者坐在最上面的台阶上,他的下属正为他呈递一块白布。瓶子上端的画代表棕榈树屋顶的下缘。

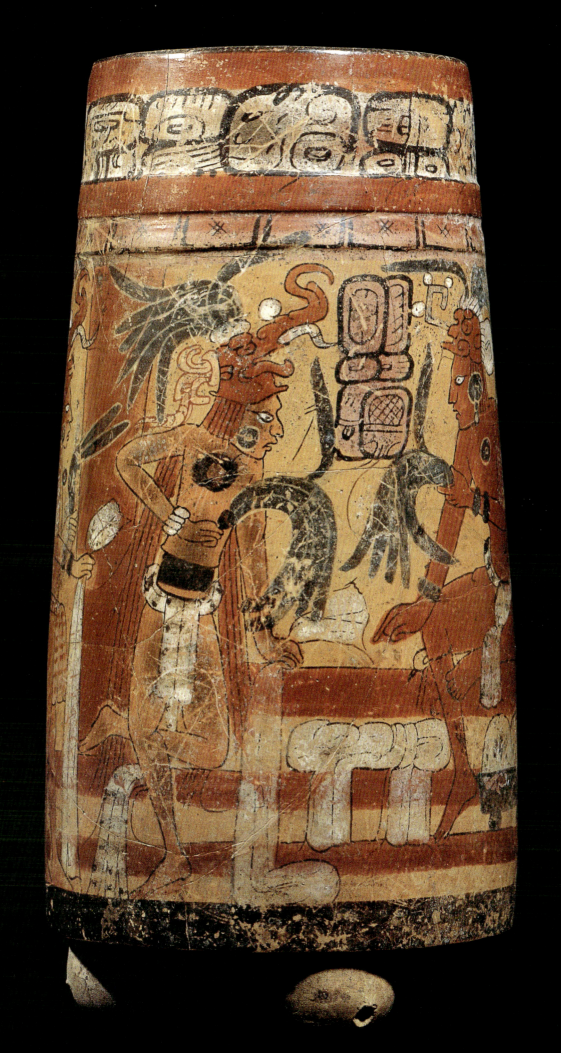

图 407 七神之瓶

来源不明；古典晚期，公元 600—900 年；黏土烧制，彩绘；高 27.3 厘米，直径 11.5 厘米；芝加哥艺术学院（克尔 2796 / 手稿 1763）。

该花瓶由著名艺术家 Aj Maxam 绘制，描绘了在黑暗中创造宇宙的创造之神。这些创造之神受到了坐在美洲虎宝座上的尘世统治者神 L 的指示。

图 408 玉米之神的舞蹈

来源不明；古典晚期，公元 600—900 年；黏土烧制，彩绘；高 24 厘米，直径 16 厘米；私人收藏（克尔 633 / 手稿 1744）。

这是已发现的由 Aj Maxam 制作的三幅陶瓷画作。这幅画代表了作为创造世界的仪式元素之一玉米神之舞。

这是玛雅宇宙的模型。坐在图中的便是与宇宙力相关的三大神圣动物，即一只面带卡阿维的美洲虎，一只长长的蜥蜴，以及守护着玛雅艺术家的同人吼猴，它手持画笔或雕刻工具。

基里瓜叙述了堆砌宇宙之炉的三大石头的所在地，基里瓜当地 C 号石雕记录了这个花瓶所描绘的同一宇宙事件。Jaguar Paddler 放置了美洲虎宝座之石，黑屋放置了蛇宝座之石，伊扎姆纳伊放置了睡莲宝座之石。世间万物均在玉米神的监督之下，玉米神认为几乎所有玛雅神都能以不同的形式现身，他就是以 Jun Ye Nal 的形式现身。红色花瓶上，Jun Ye Nal 身背代表着动物双命运的架子。然而，在这里，玛雅艺术家们以宝座之石取代了君·楚文，君·楚文是他们的超自然守护猿人之一。这种替代强调了经典玛雅艺术家与创造之神的同类关系。这三艘船都叙述了一部分创造神话，共同成为经典创作故事的三维隐喻。

特别有意思的是，画家选择三种不同色调，即红色、黑色和白色，作为每个花瓶的主色。黑色花瓶描绘了时间流逝前的宇宙，当时黑暗笼罩了世间万物。红色花瓶的原始之舞和牺牲唤起了创造之神，红色血液为新世界注入了生命力或气息。这些创造之神注入生命力量时，白色花瓶唤起了进入世界的光芒。

艺术家颜色选择的第二个动机，与玛雅艺术家们及创造之神之间的关系紧密相关。在整个中美洲，"红与黑"是一种口头隐喻，意指书籍、制作书籍的艺术家们，及其所含的深奥的宇宙学知识。玛雅画家 Aj Maxam 恰当地选择了神圣的三种颜色作为自己的陶瓷创作隐喻。

图 409 带有艺术家 Aj Maxam 签名的花瓶

来源不明；古典晚期，公元600—900年；黏土烧制，彩绘；高 23.5 厘米；直径 14.5 厘米；芝加哥艺术学院，芝加哥（克尔 635 / 手稿 1375）。

Aj Maxam 设计的第三艘船饰有鸢尾花图案，象征着创造之神把神圣气息吹向世界。Aj Maxam 写下了"该花瓶是自己唯一的作品"（右下角的第三个象形文字）。

宗教信仰

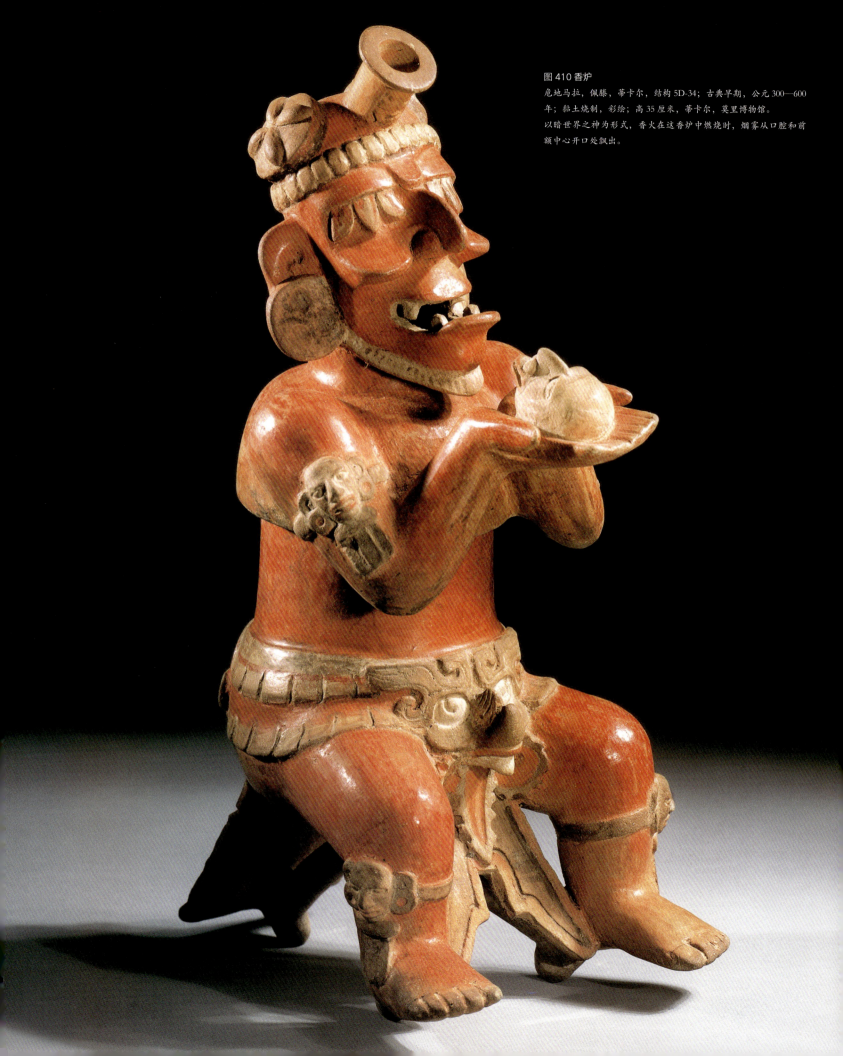

图 410 香炉
危地马拉,佩滕,蒂卡尔,结构 5D-34;古典早期,公元 300—600 年;黏土烧制,彩绘;高 35 厘米,蒂卡尔,莫里博物馆。
以暗世界之神为形式,香火在这香炉中燃烧时,烟雾从口腔和前额中心开口处飘出。

经典玛雅之神

卡尔·陶贝

各种复杂神灵及其他超自然生物便是古代玛雅宗教引人注目的特点之一。弗雷·迭戈·德·兰达（1524—1579）是最早描述玛雅神灵的欧洲人之一，对16世纪玛雅尤卡坦半岛进行了百科全书式研究，即"尤卡坦的事件报告"。其中，兰达详细描述了特定神的名称及属性，以及这些神灵在特定时间、特定宗教仪式中的作用。玛雅神话是神圣故事中神灵的动态互动，然而，兰达对此并不感兴趣，他更关注玛雅宗教与基督教间的相似之处。

到目前为止，研究古代玛雅神话，最重要的资源莫过于17世纪末期，由多米尼加·弗朗西斯科·西曼乃斯转录的早期殖民地保加利亚玛雅文件《高地玛雅波波尔·乌》。

除了作为关于特定神灵及创造神话的宝贵资料（第315页），这份文件还揭示了古代玛雅人如何看待自己与神灵、祖先的关系。

上一页：
德兹纳普洞穴（巴利亚多利德附近）
石灰岩岩溶洞穴系统，象征着玛雅人通往暗世界的入口，并为半岛北部人口供应饮用水，因为该地区地表水供应不足。

玛雅万神殿的第一批研究

19世纪后期，学者们开始研究出现在前哥伦比亚玛雅人的写作和艺术中的古代神灵。在这开创性的时代，保罗·斯切尔豪斯（1854—1945）首次系统地识别和标记出现在德累斯顿、巴黎和马德里抄本中的众多神灵（图411）。

除了描述大约15位神灵的服装、物理属性和神奇力量外，斯切尔豪斯还确定了他们的名字字形。当时人们无法读取众神的名字，许多情况下这些众神名字的意义尚不清楚，因此，斯切尔豪斯用罗马字母任意指定每个神。其中某些术语，如神L或神N，至今仍在学界普遍沿用。斯切尔豪斯的研究集中在3个已知抄本中出现的神灵，这些神也出现在其他后古典晚期艺术品中，如陶瓷、壁画和纪念碑。此外，这些几乎都出现在经典玛雅艺术作品中。

图411 保罗·斯切尔豪斯制定的众神之列
保罗·斯切尔豪斯首次尝试辨认后古典玛雅时代书中提到的众神，并于1886年和1887年发表了研究结果。根据众神特征及名字形象，保罗·斯切尔豪斯共确定了15位不同的神。然而，他并没有设法破译这些象形文字，因此借现在的字母表指称众神。

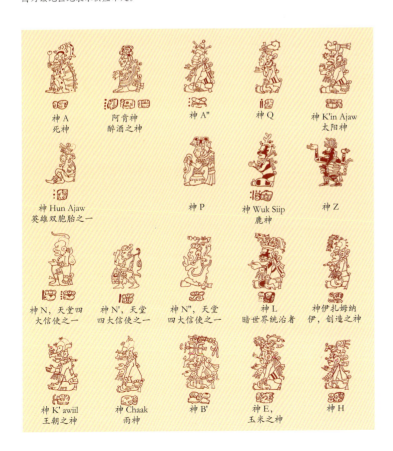

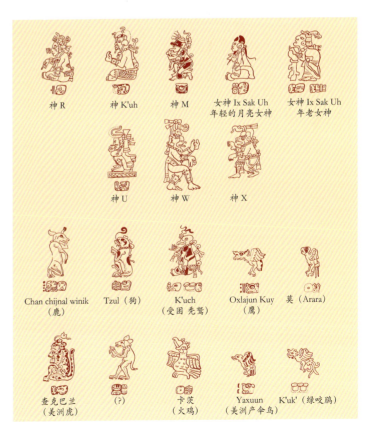

图412 年轻的玉米神

洪都拉斯，科潘，结构10L—22；古典晚期，公元715年；绿色凝灰岩，高89.7厘米；伦敦大英博物馆（克尔2889）。

这半身像最初是科潘结构22中檐口的一部分。科潘第13任王瓦沙克拉胡恩，于就位后的首个禧年在雅典卫城东院北侧命人建造了该寺庙。该寺庙代表了神话般的第一座真实山丘，也称为"绿色的山"。在这座山上生长着世间第一颗玉米，这颗玉米化为年轻的玉米神君·纳叶，也称"第一个玉米棒子"。此雕塑描绘了一个英俊的小男孩，头上长出了玉米，保罗·斯切尔豪斯将其与神话事件相联系，称其为神E。

事实上，玛雅神和宗教最引人注目的特征之一，就在于不同凡响的文化连续性。

玛雅宗教研究的主题

得益于细致的图像研究，学术界如今可讨论经典玛雅神话、特殊神灵及后来的基切《波波尔·乌》相关的故事。《波波尔·乌》史诗谈及了怪物鸟乌库卡九世、英雄双胞胎极其傲慢的同父异母兄弟君·巴兹和君·楚文，在玛雅宗教及其绘画作品中占据重要地位。最重要的是，这些角色以高叙事性的陶瓷器皿场景为特色。这些场景中的主要人物便是切·君·君阿普经典版本中年轻的玉米神，也是英雄双胞胎的父亲（图412）。此外，根据《朱利安历法》中的公元前3113年8月13日，艺术历史学家琳达·舒勒（1942—1998）在最近的研究中确定了与宇宙创造相关的主要神灵和事件。

玛雅碑文研究产生大量关于神及其属性的信息。k'uh 在玛雅语中为神，其标志符号便是一个特定图腾及某位神的头（图413）。这种图腾经常描绘某位或多位神灵，包括天空之神和地球之神的融合（图414）。

如何辨认生物则是另一重要的发展，因为这是一个与暗世界密切相连的神圣分类。这些神灵是以神奇动物为原型的多重神灵。人们普遍认为，这些辨认方式与人类精神有关，不过存在于暗世界中。

图413 k'uh 象形文字

k'uh 象形文字象征着一切神圣之物的本质。K'uh 的形象为一个男子，他的头形成了象形文字。

Chan K'u（天堂之神）　　Kab K'uh（大地之神）

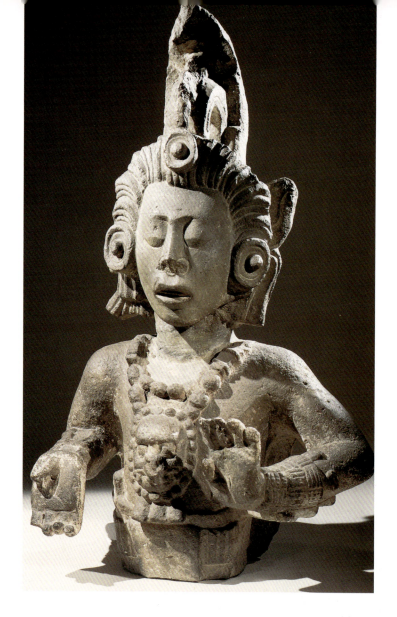

众神

经过一百多年的研究，关于古代玛雅神的性格特点，学术界已了解了大致情况。首先，古玛雅人的写作和艺术对特定神灵的描绘具有显著的一致性。此外，在帕伦克、科潘和卡拉克穆尔等地，都发现了特定的生物，其神话故事也在流传。然而，根据王朝和当地意识形态的主要政策，这些神灵的具体作用可能相差甚远。

三位神灵作为帕伦克王朝的守护神，其思想深深影响了统治者。显然，其他城邦例如蒂卡尔和卡拉科尔，也受到三位神灵的守护。除了三位一体外，还发现了四个神群，每个神都主宰一个领域。

他们付出了巨大的努力，虔诚地养育幼儿。这些幼儿会受到了细心呵护，直到献祭之日来临，他们便不会中途逃跑，肉体也不会遭玷污。这些幼儿尽情舞蹈着，被带至另一个地方时，牧师、玛雅祭司及其助手会一起进行斋戒。

图414 个象形文字为神圣的天堂之神和大地之神

蒂卡尔第31块石碑的背面铭文讲述了王朝建立及其早期统治者的故事，还提到了把纪念碑供为神用时，斯亚阑·卡阿维所召唤的各个神灵，包括即天堂之神和大地之神。

为魔鬼流血

西班牙人于16世纪中叶抵达尤卡坦半岛时,对当地的自我惩罚习俗感到震惊,因为西班牙人禁止这种"恶魔般的不道德行为"。

来源:迪亚哥·德·兰达,"尤卡坦风物志"(关于尤卡坦州事件的报道),墨西哥,1938年。

尤卡坦半岛人用自己的血献祭,有时从耳朵切下圆形部分。他们伤痕累累的耳朵也是种象征。有时,他们在脸颊和下唇刺穿成洞,有时在身体的特定部位开个小口,也在舌头上打洞。最痛苦的献祭仪式,莫过于从阴茎上撕下部分皮肤。因此,《印第安人通史》的作者称这些人普遍受过割礼,显然被误解。

有时,尤卡坦人也选择痛苦而肮脏的方式进行献祭。这些进行宗教献祭的人们,在寺庙里排成一列,给阴茎打多个洞,然后将绳子穿过这些洞,如此一来,绳子便能将这些洞连成一条线。他们用阴茎鲜血驱逐魔鬼,而那个做得最多的人被公认为勇士。尤卡坦人的儿子基于宗教热忱,从幼年便开始以这种方式自我献祭。

这种血祭虽然非常虔诚,但尤卡坦女性却不常进行。她们经常用鸟、动物和鱼的血液或任何能找到的生物的血液,涂抹魔鬼的脸。同时,也会用自己的财产进行献祭。在某些情况下,这些女性用动物的心脏或者整只动物献祭,不论这些动物是生是死,也不论动物是否进

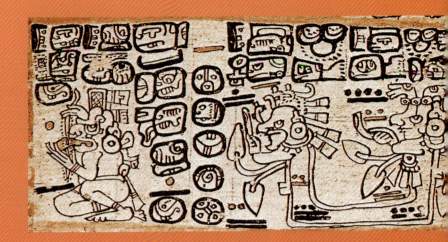

图415 舌血献祭

《马德里法典》,第96b页;后古典晚期,公元1450—1650年;涂有石灰的无花果树皮纸,彩绘;高23厘米,宽12厘米;马德里,藏于美国博物馆。
人们向众神提供的宝贵礼物之一,便是自己的血液,刺入舌头便可得这种血液。

行烹饪。此外,当地女性还将大量面包、葡萄酒以及各种常见的食物及饮用品进行献祭。

人类献祭的目的在于确保庆祝活动的庄重性。在绝望或紧急情况下,玛雅祭司能讲神谕的先知,也称"魔法师",有时会要求人类献祭。

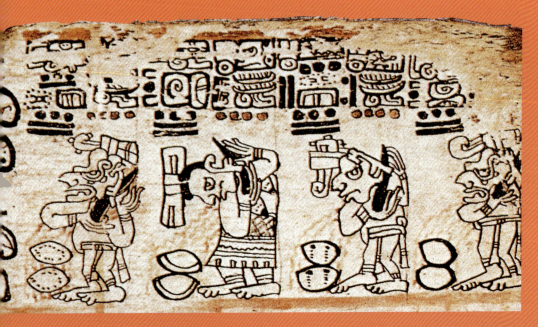

图416 耳垂血献祭

来自《马德里法典》,第95a页。
耳垂血献祭的习俗只能追溯到后古典时期。《马德里法典》中的这个插图显示了精细的黑曜石刺穿了耳垂。

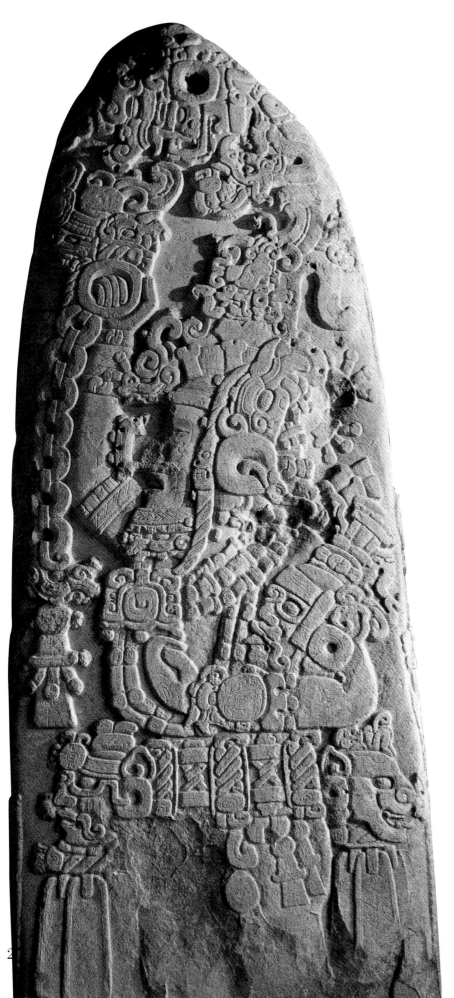

神灵融合

有时,两位或两位以上的神灵可融为一体而存在。这种融合与相关生物直接联系,比如凶猛的闪电神卡阿维和雨神查克。不过,这种融合也可以是进一步指定具体某位神灵的特征或性格的手段。

古典早期蒂卡尔 31 号石雕,展现了特别复杂的神灵融合,该石雕被献给斯亚阐卡阿维,意为"生于天空卡阿维"(图 417)。图中,国王佩戴的额带式面具代表了三个融为一体的神,这三位神也分别以数字 3、4 和 7 体现在面具上(图 418)。数字 4 和 7 的神灵分别代表白天和黑夜,而数字 3 表示风神。虽然头部显示了太阳在日间的典型瞳孔,但眼睛周围却呈现了夜间太阳的变化。第 31 号石雕头部的花编织头带和脸颊标记体现了风神的主要特征,风神是玛雅人对与生命、死亡和复活相关信仰的重要组成元素。第 31 号石雕文本中,同样的三位神灵直接展示在"神圣的神"象形文字下面,这些象形文字代表了上文提到的天地之神。与后者一样,人们视融为一体的神灵为天国的面具。事实上,面具所固定的腰带表示天神之戒,在古玛雅肖像画中这是种常见习俗。

1996 年,蒂卡尔出土的第 40 号石雕也呈现了相同的天神之戒及面具的联系。前者描绘了帕伦克、国王 K'an Joy Chitam,而两侧便是其父母斯亚阐卡阿维和自己的配偶。图中,斯亚阐卡阿维不佩戴腰带,而他的妻子却佩戴着腰带。正面腰带不仅表现了相同的三位神灵,而且这些神灵也在石碑背面的文字中连续出现。

蒂卡尔的古典早期灰泥彩绘船,描绘了同样三个腰部深入水中的生物。年轻的风神,戴有花头带和长锁,站在画面的中心(图 420)。神圣的神灵三位一体时对于国王的命名尤其重要。玛雅统治者给自己命名为神,以强调自己的神圣权威。有时,他们也会融合不同的神圣名字。这种融合对于理解宗教象征非常重要,因为其有助于人们辨认和理解特定神灵的主要特征。

图 417 第 31 号石雕

危地马拉,佩滕,蒂卡尔,结构 5D-33-1;古典早期,公元 445 年;石灰石;高 245 厘米,宽 70 厘米,深 53 厘米;蒂卡尔,莫里博物馆。石雕描绘了统治者斯亚阐卡阿维(公元 411—456 年)的加冕仪式。仪式中他用右手展现皇家头饰。他的腰带、左臂及头饰都绘制着王朝和城市守护神的头像。国王斯亚阐卡阿维的头饰也展现了其离世的父亲 Yax Nuun Ayiin 的形象。石雕背面的长铭文讲述了王室的建立和斯亚阐卡阿维的前身。

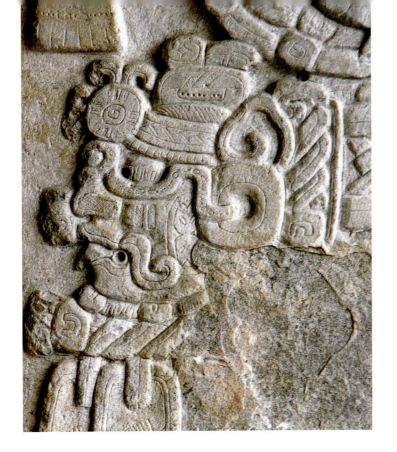

图 418 三神融为一体

危地马拉，佩滕，蒂卡尔，结构 5D-33-1，31 号石雕（详情）；古典早期，公元 445 年；石灰石；蒂卡尔，莫里博物馆。

玛雅神的描绘通常融合了不同神灵的特征。蒂卡尔第 31 号石雕上刻画了斯亚阐卡阿维，其腰带上的面具结合了太阳神、火神和风之神的特征。石碑背面的铭文中也提到这三位神及其他神灵。这位神的名字图腾一部分体现在国王的头饰上，读作 ikal ajaw。

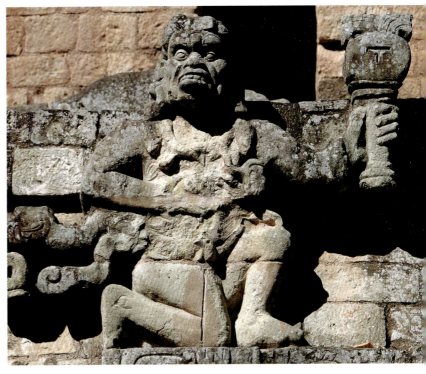

图 419 喋喋不休的人物雕像

洪都拉斯，科潘，西院，结构 10L-11；古典晚期，公元 769 年；绿色凝灰岩。

人们认为这座寺庙南侧底下代表了宇宙，中央楼梯和露台描绘了神秘的暗世界球场，位于暗世界的水域之下。假扮成猴子的演员从水域中升起，象征着露台边缘的石海螺贝壳。他左手的拨浪鼓上刻着"风"的标志，进一步证明了音乐与声音和风之间的联系。

出生地

不言而喻，人们以自己的形象造神，也就是说，神是人类社会结构和价值观直接而深刻的表达。玛雅人认为，如同人类一样，神也有生死，生活中也发生同样的事件和冲突，也有友谊和阴谋、快乐和痛苦，这些形成了神灵生活的特征。

帕伦克三位一体为以上想法提供了具体信息，因为当时人们在帕伦克为三位神灵分别建立了寺庙。寺庙内的小神龛，在铭文上标记为皮卜纳，意为"汗浴"，玛雅地区乃至整个中美洲，都广泛认为其代表的结构为分娩。

图 420 灰泥装饰的古典早期船只

危地马拉，佩滕，蒂卡尔，结构 5D-34；古典早期，公元 300—600 年；木头，灰泥彩绘。

在统治者斯亚阐卡阿维的墓地中发现了这艘灰泥装饰的船只。它描绘了来自暗世界的生物，站在一条长满睡莲的河流中。其中，两个人的头上都有名字字形，这使其与他人区别开来，表明自己是暗世界的重要神灵。年轻的风神从暗世界的海洋升起，而另一位神灵手拿一条蛇，象征着夜晚和黑暗。

图421 卡阿维

来源不明；古典晚期，公元600—900年；黏土烧制，彩绘；高14厘米，直径13厘米；私人收藏（克尔3150）。

保罗·斯切尔豪斯绘制的列表中提到的名字为神K，诸多前哥伦比亚玛雅铭文（例如卡阿维）对此也有所记录。卡阿维经常被描绘成具体的权杖，象征至高无上的权力。有关卡阿维出生的描述中，神灵装扮成宗教仪式进行人士，从一条眼镜蛇的下颚中出现。

古典晚期的一幅花瓶画，包含了对遥远的过去神灵如何诞生的详细描述（图421）。图中，神卡阿维被蛇带入世界，穿过双手捧着鲜花和玉石的宗教仪式者；新生的神灵用左手抓住其中一朵镶有宝石的花朵。卡阿维是真正由天空诞生的闪电神，与天蛇密切相关。

祭祀神灵的重生

玛雅以血祭进行的神灵和祖先仪式复活，代表了一种象征性的重生。作为燃烧着的天体闪电，卡阿维和他的蛇脚体现了神和祖先的表现和重生（图423）。在祭祀仪式的中心矗立着神Tojil，他在《波波尔·乌》中代表着神卡阿维。玛雅学者尼古拉·格鲁贝和维尔纳·纳姆发现，铭文中的口头象形文字tzak与尤卡坦玛雅殖民地中的"召唤云风"相对应。提及"视觉蛇"场景的文本中，卡阿维通常指魔鬼，就好像蛇成为自己身体的一部分。

《波波尔·乌》中提到的隐喻，即血祭行为无异于培育神灵。玛雅书籍将"哺乳"与"拥抱"一词相联系，让人回想起在古玛雅时代，统治者们所拥有的神灵，就像婴儿按压乳房一样。玛雅国王认为自己是神灵的父母。得益于这种宗教活动，众神得以照顾，并保持活力。《波波尔·乌》还提到，Tojil和另外两位神灵的石像通过血祭成活，变成了像孩子一样的生物。

他们在耳朵和肘部穿孔，收集血液并涂抹石像的嘴巴。不过这些石像不再是石头：所有人都如同男孩，奔赴虔诚的血祭。

古玛雅艺术中，所谓的"看得到的蛇"从燃烧的祭品中升起来，表现了神灵和祖先的召唤和重生。跟随国王施行宗教仪式的人士，从顶端中重生，便是玛雅艺术中的另一种常见形象。

向众神致敬

玛雅神与两大领域相关：一方面，玛雅神灵被认为是王子所珍视的孩子；另一方面，他们又是强大的统治者，借宗教仪式表达敬意。

刻有太阳标记k'in（图422）的祭碗包括三大元素，体现了祭祀神灵仪式。两个侧翼元素是海螺贝壳和羽毛束，二者都是古玛雅宫廷的献祭物品。这些稀有物品具有中心元素——黄貂鱼脊柱的宝贵本质，黄貂鱼脊柱是向神灵和祖先提供嗜血的基本工具。祭碗实际上是一个香炉，用以焚烧血液和其他祭品。

血祭和用其他珍贵物品献祭不但是虔诚的宗教仪式，还可理解为向众神致敬的某种政治信号，也是向国家致敬，二者表示忠诚及依赖。

向众神致敬与向国家致敬大致相同，两者都是公开声明的忠诚和依赖。《波波尔·乌》中，为了换取火种，其他高地玛雅部落同意用自己的血液和心脏来滋养Tojil。只有喀克其奎玛雅部落避免了这种宗教和政治上的奴役。

他要求喀克其奎玛雅部落没有火灾。他们没有为此放弃自己。然而，他们同意将肩膀放在肋骨上时，其他所有部落都投降了。

古玛雅艺术经常描绘神灵主持宫殿寺庙，不过，这并不是他们存在于平凡的人类世界的条件。相反，这些神灵如同尊贵的祖先，通过特定的请愿及恳求仪式召唤和联系远方的生灵。古玛雅文本将神社称为传统的"安息之地"，不仅暗示着众神和祖先的居所，还暗示着他们必须在那里被唤醒和召唤（图425、图426）。《波波尔·乌》中，先祖神Tojil、奥薇莉克斯和加克威兹首先开口说话，不过第一次曙光来临时他们却变成了无生命的石头。

祖先的变形

古玛雅神和贵族祖先之间的边界不是固定的。德高望重的祖先像神灵一样受到尊敬。神灵或远祖受尊敬程度超于著名历史人物，常见

的古玛雅主题，起源于晚期的前古典时期玛雅纪念艺术。古典早期蒂卡尔的第 4 号石雕中，卡阿维作为一个普通的祖先翱翔于天际，而精英祖先经常在额头上涂有燃烧着的火炬或斧头等图案标志，这在玛雅艺术中体现了卡阿维的特点。另一早期的经典蒂卡尔纪念碑，即第 31 号石雕，描绘了国王神化为太阳神，虽然国王在头饰中刻上自己的名字，但石雕刻画的形象与古典早期经典之作阿巴伊塔卡利克 2 号石雕所呈现的太阳神非常相似。阿巴伊塔卡利克 2 号石雕或许能追溯到公元前 1 世纪科潘王朝的著名创始人亚克库毛，他在被称为罗莎里拉（粉紫色）神庙的古典早期建筑中被称为神圣的太阳神。后来重叠在第 16 号寺庙上的一座主要雕塑，再次将创始人描绘成太阳神，用"太阳镜盾"进行战舞（图 424）。

玉米之神是另一位与精英祖先相关的神，他在播种季节开始时象征性的死亡，然后重生为新芽。

蒂卡尔一艘精细雕刻的古典早期船只，把国王描绘成"大美洲虎爪子"，雕文将他与玉米神相联系以作为保护神。一个古典早期的香炉，人民用以祈求神灵及先祖，香炉上把这位统治者描绘成玉米神。两位古典晚期的国王，帕伦克国王巴加尔和科潘王朝国王雅士帕萨，也被称为玉米神，他们额头上也描绘有卡阿维神的火炬在燃烧。

翱翔于天际可能源于天蛇的神灵及先祖，经常被描绘成水凝成云烟的漩涡，这种云烟与美索美洲祭祀仪式和宗教思想不可分割。这些东西出现了带有明显的云记，因为火祭通常用以召唤云彩。古玛雅祭祀活动通常以火祭仪式为核心，且其在寺庙经文及相关图像中占有突出地位。祭祀中升起的烟雾成为超自然生物的食物和本质。这对佐齐尔玛雅族人来说，意味着作为生命宇宙的精神本质的香甜祭祀烟雾，即 k'uhlel，萦绕在充满雨水的云彩中。术语 k'uhlel 乃是佐齐尔玛雅族

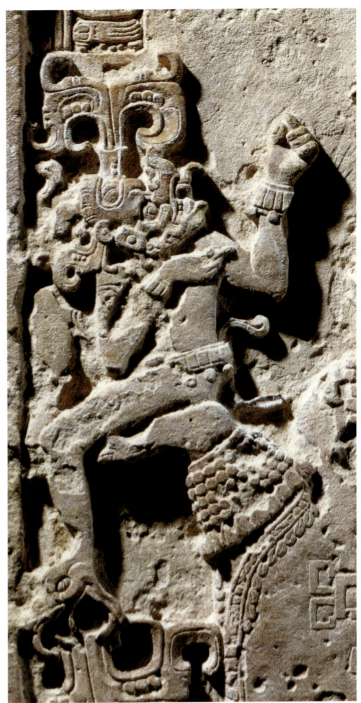

图 423 卡阿维
来源不明；古典晚期，公元 600—900 年；石灰石；克利夫兰，克利夫兰艺术博物馆（克尔 2879）。
从这张浮雕的节选图看出，卡阿维摆出了异常活泼的姿势。他并非像往常一样被描绘成权杖，而像个小孩子坐在女士的手上，抬头仰望她。长鼻子、前额带有火把，脚呈蛇形状，这些都是神灵的典型特征。统治者的徽章之一便是体现自我形象的权杖。

图 422 祭碗
来源不明；古典晚期，公元 600—900 年；黏土烧制，彩绘；直径 30 厘米；私人收藏（克尔 1270）。
该碗底部描绘了一条有远见的蛇，下颚浮现着年轻的玉米神。这便是某一种祭碗，带有象征日出和东方（"白天"，"太阳"）标志。除了描绘玉米神的重生外，象形文字还代表着献祭所带来的万物更新。

图 424 亚克库毛在阳光下表演战舞

洪都拉斯，科潘，结构 10L-16；古典晚期，公元 763 年；绿色凝灰岩；科潘，雕塑博物馆。16 号寺庙为供奉科潘祖先们的神殿，位于市中心。该寺庙建立在以前的几个建筑物上（如第一座神殿），位于王朝创始人的坟墓顶部。16 号寺庙楼梯间的某个祭坛将其描绘成太阳神在日轮中表演战舞，像冉冉升起的太阳在暗世界浮现。亚克库毛的雕像矗立在处于日轮和方形盾牌包围圈的利基中。雕像的头饰和特征让人想起了绿咬鹃、金刚鹦鹉和太阳神，因而象征着统治者亚克库毛，即"绿色太阳绿凯察尔鸟"这个名字。

人的内心灵魂词语体现，显然与古玛雅的祭神词汇有关，并凝聚于他们的血液之中。

敬虔和灵魂的概念

近来关于古玛雅人敬虔和灵魂概念的讨论，倾向于关注血液的重要性和神圣性。 然而，k'uhlel 作为以心灵为中心的缥缈灵魂，不仅意指血液。科拉火地区佐齐尔人对 k'uhlel 的精神领域描述如下："它如同空气；它是身体的形象……个人无法实现它……"佐齐尔认为 k'uhlel 是内心的灵魂。

然而，灵魂的本质在于能够呼吸，人去世后继续作为死者的飘渺灵魂而存在。灵魂并不会以真实的食物为食，而是消耗呼吸或吸取香气，无论其来自食物、花朵、香，还是血。

根据有关西班牙入侵前的时期及前哥伦比亚时代相关插图的报告，献祭通常需要燃烧血液浸湿的纸张、古巴树脂、甜味的"血液"或树汁。此外，玛雅祭司仍将其他香气四溢的珍贵材料（如干花、酒精、烟草和祭祀动物的血液）与古巴树脂一起燃烧。对古玛雅人来说，血液不再是血液，而是内心灵魂的稀薄精华或"气息"，构成了生命世界与超自然世界之间的联系。

灵魂气息

灵魂气息的概念广泛存在于古代和当代中美洲，并与两种气味密切相关，例如花和散发辛辣香气的洋葱，以及声音，尤其是音乐，风或空气携带的空灵品质。从中古时期的奥尔梅克艺术到晚期后古典抄本，置于鼻子上、中间，或者脸上的花或玉能表达灵魂气息。波库姆玛雅国王去世时，其灵魂捕获仪式描述如下。

他们准备了一块宝石，国王断气时放在他嘴上，因为他们相信此时国王的精气已经散去，于是轻轻地擦拭他的脸。此时，宝石吸收了气息、灵魂或精神。

古典早期玛雅艺术中，伴随着气息元素，经常形成蛇形面部的漩涡。这种"呼吸蛇"只不过是"长着胡须的龙"的一种形式，联系神灵和先祖的天道。古典晚期艺术中，人们常把长着胡须的龙描绘成一条蛇张开嘴巴，呼出的火焰在旋转。在卡卡斯特拉某个以玛雅壁画而闻名的中美洲考古遗址，尔科亚特尔被描绘成风神，犹如一条留着胡须的羽毛喷火蛇（图427）。天堂周围的火焰，云雾和烟雾的漩涡都包含着风，正是这股风增添了火势并将燃烧着的祭品送往天中。T形标志 ik'、"风"

图 425/426 房屋形式的小神社

洪都拉斯，科潘，结构 10L-29；古典晚期，公元 763 年；绿色凝灰岩；科潘古迹，雕塑博物馆。

第 16 位科潘王雅士帕萨的家宅，位于科潘卫城以南的第 16 号中央王朝神殿。该建筑群西北侧的第 10L-29 结构乃是王室其他成员的先祖圣地。考古人员在附近发现了带有棕榈叶屋顶的简易房屋石版。墙上的铭文表明这些房屋曾是某个人的神龛，因此，这些房屋的入口处坐着象形文字化身的守护神。屋顶上也刻有象形文字，除了刻有表示主人及圣祠类型的细节外，其中一个屋顶还刻有其他铭文，但由于腐化而无法完全破译，不过这可能属于一种献祭铭文。在科潘城，各种石碑上也发现了类似的铭文。这些铭文表示了献祭日期，献祭物品以及守护神。

及花元素，通常来自天空中的胡须龙。有一次，蛇呼出了风神（灵魂气息的化身）的头部。古玛雅艺术中的蛇及其他爬行动物头部出现的无数人物形象，代表着神圣生命在呼吸，以多种形式存在。

香火祭—灵魂牺牲品

呼吸或风，不仅是神灵和祖先的食物，还构成了这些神灵及先祖的精神本质，就如同鲜花及焚香的香味。玛雅（图410）民族和古代中美洲其他民族的两部分雕刻香炉生动地展现了这一概念。卡

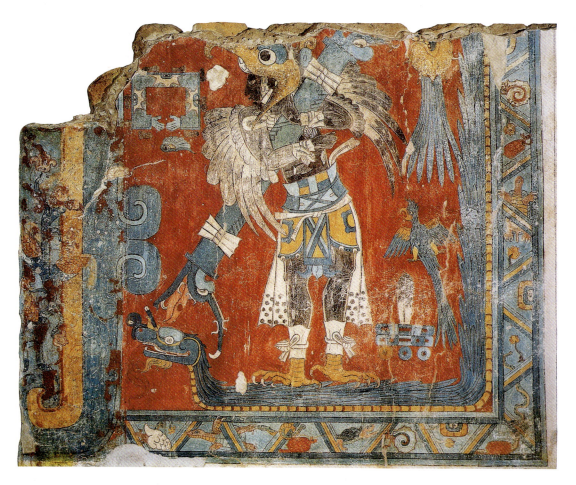

图 427 长着胡须的羽神蛇

墨西哥，特拉斯卡拉，卡卡希特拉，建筑 A；大约公元 750 年。

卡卡希特拉遗址位于特拉斯卡拉市（墨西哥特拉斯卡拉州）西南方向约 25 千米处。20 世纪 70 年代的考古挖掘中，考古学家发现了具有中美洲图像和象征意义的大型壁画，这些壁画均为玛雅风格。A 号建筑入口处的画作描绘了一位衣着光鲜的男人，身涂黑色体涂绘，背上缠绕着一条羽毛蛇。这便是风神卡卡希特拉，他化为带有胡须的绿羽蛇。

密拉胡育、蒂卡尔和其他玛雅遗址的古典早期艺术品，描绘了神和统治者平坐着，嘴巴里多了数个洞。其中一只香炉描绘了国王"美洲虎之爪一世"坐在一朵花上，献祭仪式进行者们发现了这种花环形式。

生活在前哥伦比亚时代的玛雅人中，古巴树脂球通常象征着栖息着内心灵魂之心。《波波尔·乌》中，为了欺骗死神，处女茜基可用一颗古巴树脂球代替了心脏。从奇琴伊察遗址的圣井中回收的古巴树脂球，犹如顶部主动脉被切断的心脏。燃烧的古巴树脂心脏置于由两部分构成的香炉内，并创造了如香炉所示的精神"呼吸"，如今这颗心脏将被唤醒。

用香火呼唤灵魂最典型的例子，莫过于位于皮耶德拉斯·内格拉斯的第 40 号石雕了。该石雕描述了皮耶德拉斯·内格拉斯的第 4 代统治者将香火散落到他母亲的巨大墓室中。绞绳从坟墓延伸到天堂，直到在天堂化为一条独具风格的蛇。绳子装饰有三重结和羽毛，与血祭仪器一起出现在玛雅的肖像画中。这些仪器经常刻有面孔，这些面孔给人留下栩栩如生的印象。40 号石雕描绘了第四任统治者的母亲的灵魂，她的灵魂从葬堆中升起，在火祭中升至天堂。几何形状的绞绳让人回想起闻名遐迩的"psychoduct"，这是通往帕伦克铭文神殿的灵魂通道，那里埋藏着巴家尔二世（第 314 页）。

风神——呼吸灵魂的化身

风神，学者称其为神 H，乃灵魂气息的化身，在古典时期也化作 3 号神和月守护神（图 429）。古典和后古典时期的艺术品纷纷将其描绘成一位英俊小伙，头戴华丽头饰和花朵图案装饰的冠巾。根据古典时期的画像，这位年轻人脸颊或耳朵上带有容易识别的 ik'，"风"标志。

根据描绘风神的古典象形文字，标记通常会出现在脸颊上，或者女性身上。这种情况下，这些标记很可能表明了神灵之美。神灵眉毛上的花朵通常形成两条曲线，而这在玛雅艺术中通常用以描绘香味和香气。然而，风神绝非仅与甜美的花朵相关，同时也与乐声有关。帕伦克宫的浮雕，把风神描绘为月的保护神，举着拨浪鼓唱歌。上文所提的蒂卡尔雕文中，三位神灵站在水中，风神也似乎在歌唱，且头朝向太阳神，手握一个储水容器。这场景或许象征着某种自然现象，即太阳引发水汽蒸发，雨后空气湿润。

在古典时期，风神不仅出现在数字和日历上，还出现在众多神话场景中。在蒂卡尔，不仅早期古典石碑第 31 号和 40 号铭文提及了风神，连第 116 号葬坑里其残骸上也刻有两个文本，专门介绍了风神。其中一个文本提到了有关风神燃烧与死亡的两个日历事件。

风神乃是代表数字 3 的神灵。在某些玛雅语中，意指数字 3 的单词，与表示呼吸、蒸汽、气味和精神的单词非常相似。古典铭文

中,有关"死亡"的常见表达描述了两大元素的消散,萨克尼克以及风白花也与灵魂气息有关,原因在于玛雅艺术囊括了用于呼出标志和花朵的头骨作品(第311页)。

神圣造物者——伊扎姆纳伊

　　古代神灵伊扎姆纳伊是玛雅万神殿的至高神灵之一。玛雅经典陶器画常将其描绘为坐于天上宝座,统治着众神(图430)的画面。殖民时期的尤卡坦半岛相关资料显示,伊扎姆纳伊是天堂的最高统治者。伊扎姆纳伊和风神息息相关,后古典时期相关记载甚至还互换了他们的名字。相关艺术品将伊扎姆纳伊描绘成一位古老而明智的神灵,钩鼻子,眼睛如太阳神那般硕大方正。其头饰似乎由一个从头顶突出的贝壳制成,头巾饰有花朵形状的镜子,那花朵正好位于眉毛处。这带有花卉图案、珍珠镶嵌的条带被称为 itz,在玛雅语中意为"花蜜"和"露水"。据殖民时期的文字记载,伊扎姆纳伊是云和天堂的露珠。玛雅人从树叶中收集露水,这种圣水多用于宗教仪式。后古典时期的相关艺术品将伊扎姆纳伊描绘成一名牧师,随着响尾蛇不停蠕动嘶嘶作响,播撒露水。

　　伊扎姆纳伊也与世界之树有所联系。世界之树是连接天堂、地球和暗世界的中心轴。某些场景描绘了神灵伊扎姆纳伊化作乌库·卡齐克斯,《波波尔·乌》神话中的巨鸟(图341)。这一时期,某些精致艺术品描绘了不同的森林动物,如鹿、美洲虎、松鼠和犰狳,为胜利的英雄双胞胎提供吃喝,就如同他们在向征服战士国王致敬。另一幅画中,伊扎姆纳伊化作鸟和鹿,正看着满身美洲虎斑点的人物。这就是《波波尔·乌》的英雄双胞胎——依珂思巴兰卡的经典代表。人们认为,依珂思巴兰卡是古典时期的狩猎之神。朝巨鸟射击或许能解释为依珂思巴兰卡征服了动物王国(图432)。如同双胞胎兄弟君君·阿普或 One Ajaw 统治者作为 Ajaw 王国制度化身的人类,依珂思巴兰卡也是森林的统治者。然

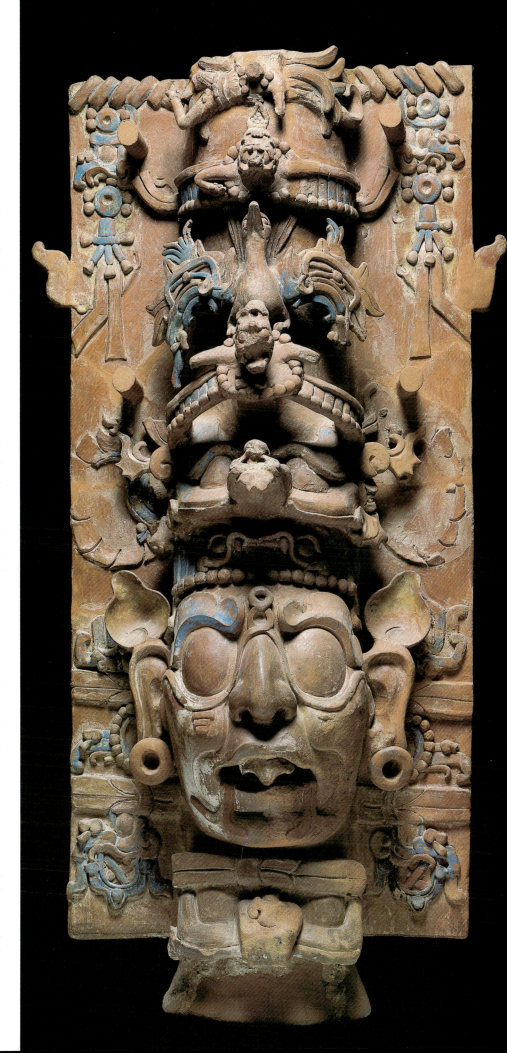

图 428 香炉

墨西哥恰帕斯州,帕伦克;古典晚期,公元600—900年;黏土烧制,彩绘;高114厘米,宽60.5厘米;墨西哥城,国家自然科学博物馆。

焚香是大多祭祀仪式的重要环节。在十字架神庙寺附近的帕伦克遗址发掘中发现了许多香炉。这些黏土圆柱放置在梯田和平台上,再将盛有祭香和其他祭品的碗置其上方。

这些香炉上大多都将火神的面孔描绘成太阳神的夜间特点和黑暗面。如象形文字所言,火焰的点燃和熄灭(与某些诸神相关的),包括所描绘的太阳神,也是祭祀仪式的重要环节。以下事实可解释这一点:火是古代转世神话中的核心主题。

而鉴于英雄双胞胎征服了巨鸟，巨鸟和神灵伊扎姆纳伊之间的密切关系或许令人惊讶。不过，作为地球上的天堂居民，神灵伊扎姆纳伊和巨鸟都有责任进入圣界，并让他们的祖先起死回生。

太阳神 K'inich Ajaw

如同神灵伊扎姆纳伊，太阳神 K'inich Ajaw 也是最重要的神灵之一（图 433）。人如其名，太阳神 K'inich Ajaw 是一位强大的王室人物，与贵族权威和王国制度息息相关。此外，太阳神也与战争和献祭有关。

迭戈·德·兰达描述了尤卡坦玛雅人如何在新年庆祝仪式上为太阳神 K'inich Ajaw 表演战争舞蹈并进行血祭。波南帕克的 1 号结构的 3 号房间描绘了类似事件，房间里舞者身背斧头，直接在太阳神雕像下进行血祭。上文所提到的科潘 16 号寺庙的科潘国王亚克库毛雕塑，也展示了同样的舞蹈。这座纪念碑把科潘王朝创始者描绘成太阳神，在一面大镜子前表演血祭战舞，旨在代表太阳。象形文字研究人员维尔纳·纳姆和尼古拉·格鲁贝认为，此太阳镜角落的骨架头属于蜈蚣。格鲁贝还表示，尤卡坦玛雅人相信阳光可变成蜈蚣。相关艺术品也将骨骼蜈蚣画在太阳神旁边，因为其代表了死亡和黑暗，伴随着太阳的第一道光从地下升起。

死神 Kimi

死神 Kimi 是居住在暗世界最重要的神圣神灵之一（图 434）。后古典晚期的资料称其为 Kimi，但是否他本尊当时使用过这个名字还不可知。当时的艺术品将死神 Kimi 描绘成滑稽怪诞却令人畏惧的神，时而挺着大肚子表演狂野的舞蹈，这与当时高贵阶层更偏爱的尊严舞蹈形成了鲜明对比。当时，玛雅人似乎已视死神为不详，绝非能被宗

图 429 风神

波南帕克地区浮雕最早的介绍性象形文字中，似乎将风神描绘成月的保护神，并用风神雕像作为数字 3 的变体。玛雅文字中所提到，且斯切尔豪斯指定为神 H 的神灵，代表着一位年轻人，头戴花头巾和耳环，耳环形状为象形文字中的"风"、"呼吸"。

图 430 伊扎姆纳伊和英雄双胞胎

来源不明；古典晚期，公元 600—900 年；黏土烧制，彩绘；高 20 厘米，直径 17 厘米；私人收藏（克尔 1183）。

在天堂中，伊扎姆纳伊化作凡人吸引了一大波观众，象征着天神之戒。站在他对面的便是《波波尔·乌》、乌纳普和依珂思巴兰卡神话中的英雄双胞胎，这些都以经典版本描绘而成。伊扎姆纳伊面前有一未遮挡的篮子，里面放有一个装饰着耳钉和花的头骨，人们认为这就是双胞胎之父君君·阿普的头骨。象形文字 ik 代表着呼吸、风和生命，装饰着篮子，并表明伊扎姆纳伊可以用自己的神奇力量让死者复活。

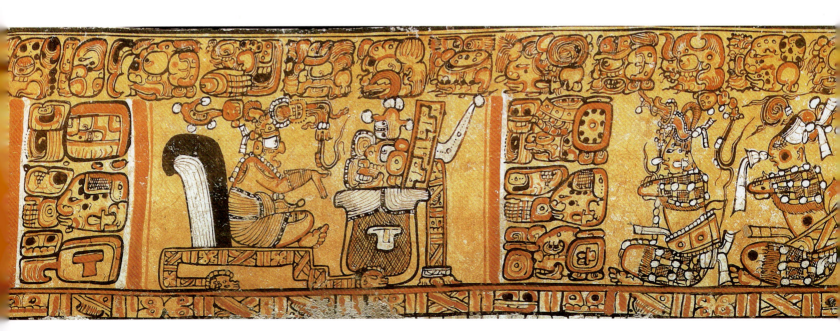

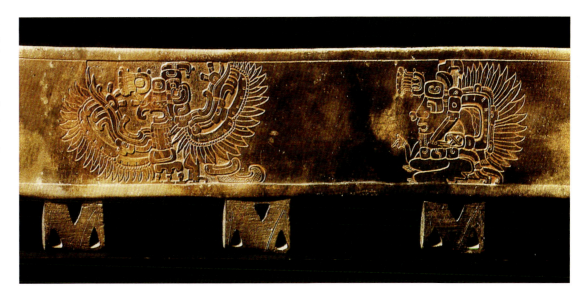

图 431 神灵伊扎姆纳伊化作人形和小鸟
器皿图像；来源不明；古典早期，公元200—600年；黏土烧制，雕刻；高17厘米，直径19.5厘米；私人收藏（克尔3863）。
器皿上的人像以两种形式描绘神灵伊扎姆纳伊。其中一幅将其描绘成有着大眼睛、钩鼻子的老人，头饰为王冠形状，长有一朵长蕊花。另一幅图将其描绘成鸟类动物，翅膀化作别致的蛇头形状，也戴有装饰性头带。

教仪式和聪明诡计欺骗的灵性存在。而《波波尔·乌》中，英雄双胞胎设法欺骗并击败了天真的死神们。

k'ex 献祭

k'ex 献祭是其中一种献祭仪式，至今仍在玛雅人中沿用，《波波尔·乌》也描述了这种仪式。《波波尔·乌》中，茜西把心脏换成了一颗珂巴树脂球，这样她便能逃离暗世界，并在地球上生产下英雄双胞胎。当代玛雅人经常为代表死亡和疾病的神灵恶魔提供鸡畜及其他献祭品，以换取人们健康无忧。据古玛雅艺术中所描绘的场景，人们将孩童用于贵族阶层成员的 k'ex 献祭仪式，这种献祭仪式或许起源于前古典时期奥尔梅克信仰，而洞穴中儿童骨骼遗骸似乎也证实了这种做法。奥尔梅克玉石和泥塑像便是有美洲虎特征的孩童牺牲品的代表艺术品。人们还未准备好献祭孩童时，或许会以形为美洲虎幼儿的昂贵奥尔梅克玉器来替代。法典式陶瓷所描绘的诸多献祭场景，表明了美洲虎幼儿消失在暗世界入口处，这或许与这些 k'ex 献祭相关。值得注意的是，人们通常埋藏而非烧毁这些献祭品。

同风神相比，死神散发着恶臭和腐烂的味道。这就解释了为什么尤卡坦玛雅人称死神为 kisin，字面意思为"更远"。

与上述方式相关的献祭和食物，也是死亡和衰落的对象。许多场景描绘了生物举着盛有眼球、骨头和被切断的手头的碗。对许多当代玛雅人而言，古典时期生物可能也与巫术、治疗仪式和疾病有关，而这些生物如同死神，代表着黑暗、夜晚和致命的暗世界。对方式象形文字的研究已确定，百分号形式的符号不仅代表死亡，且还可用以替代符号 way。这些研究还揭示了，艺术品将帕伦克神庙第14号象形文字中的骨性形象，描述为神卡阿维的符号 way。此生物便是扎克巴克卡帕特，代表"白骨蜈蚣"、黑暗及暗世界。玛雅历中年末五日，

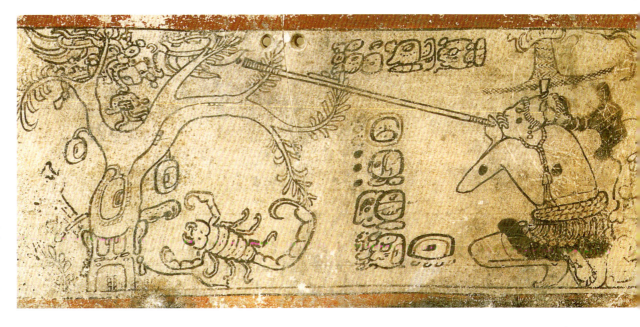

图 432 射击巨鸟
来源不明；古典晚期，公元600—900年；黏土烧制，彩绘；高11.4厘米，直径12.5厘米；波士顿美术馆（克尔1226）。
该画描绘了《波波尔·乌》中的一段故事。英雄双胞胎之一——守护神 Junajpu，正在庆祝巨鸟乌库·卡齐克斯在树梢上被射死。像这样之类的经典花瓶画作，将 Junajpu 命名为 Jun Ajaw，其目标是神灵伊扎姆纳伊的鸟形。该主题证明神话具有持久性，数个世纪以来几乎没有任何变化。

275

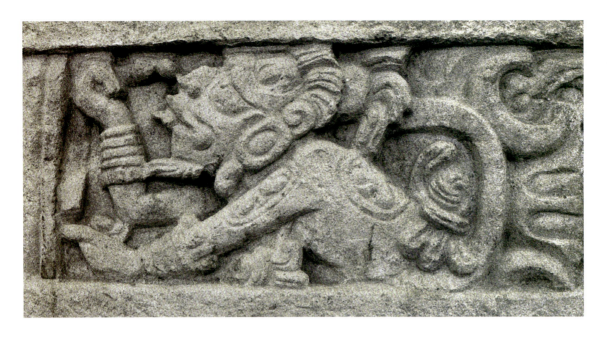

图 433 太阳神 K'inich Ajaw
洪都拉斯，科潘，结构 8N-66；古典晚期，公元 600—900 年；绿色凝灰岩；科潘瑞纳，雕塑博物馆。
8N-66 结构中央房间的宝座装饰有浮雕，描绘了四位与天体象限特祖克相关联的神灵，并借面具表示象征。这表明太阳神 K'inich Ajaw 从太阳圆盘出现，并随着太阳升起，与东方产生联系。该图将地点定为宇宙中心。

图 434 死神
来源不明；古典晚期，公元 600—900 年；黏土烧制，彩绘；高 18.3 厘米，直径 18 厘米；私人收藏（克尔 7287）。
斯切尔豪斯称为神 A 的死神，是玛雅万神殿中最重要的神灵之一。许多相关艺术品展示了其诸多属性，但总以完全或部分骨骼的人类尸体形式出现。而这幅图中，死神立于睡莲茂盛生长的水域中央，双手抱着类似骨头的物体。

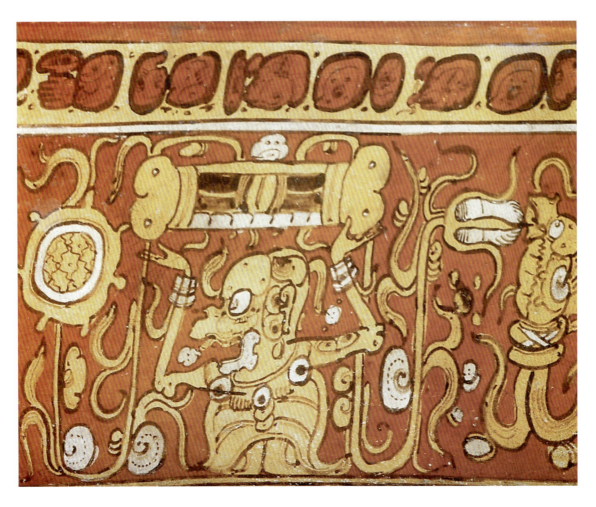

辞旧迎新之际，此生物的下颚构成了象形文字的一部分。玛雅艺术通过蜈蚣颌骨描绘了通往暗世界的入口。同松狮蜥相比，卡阿维这种方式并不是鼓励天神复活，而是堕落到致命的暗世界。

图 435 美洲虎幼童献祭
来源不明；古典晚期，公元 600—900 年；黏土烧制，彩绘；高 16.3 厘米，直径 10 厘米；纽约大都会艺术博物馆（克尔 521）。
瓶饰画反映了前哥伦布时期玛雅人想象的内容丰富的神话。其中，美洲虎幼童献祭故事颇受欢迎。雨神查克挥舞着斧头，把这半人半兽的动物扔进了暗世界的入口，在那里，死神以及化作狗形的生物张开双臂等待着猎物到来。萤火虫用火炬点亮了黑暗。

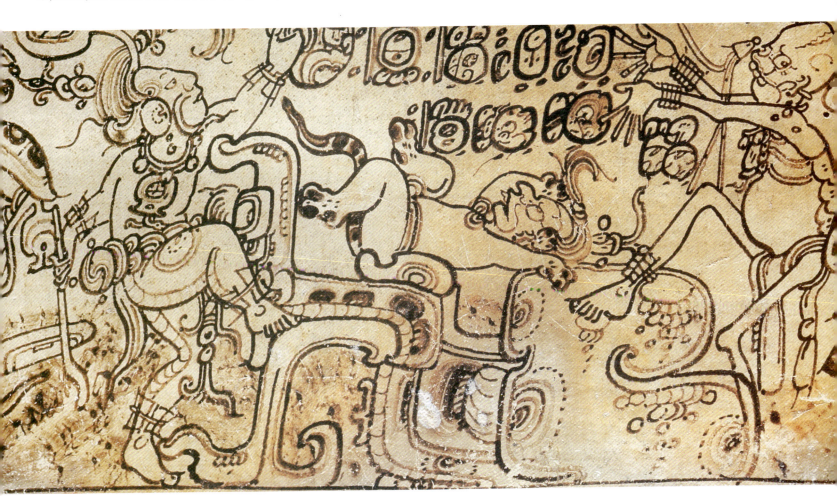

宫廷矮人统治者同伴及暗世界使者

克里斯蒂安·普拉杰

古典时期墓室所发现的许多彩绘黏土器皿,描绘了玛雅王子的日常庭院生活。这些陶瓷上刻有象形文字,表明它主要为上层政治和社会阶层制作,因为当时只有精英才能阅读象形文字,而非普通玛雅人。

这些艺术品为人们理解当时玛雅王子的日常庭院生活提供了帮助。有些人,例如宫廷小矮人(图438)和驼背人,受雇照顾皇室及其客人的身心福祉,并满足他们的好奇心,他们用滑稽的舞蹈和表演来娱乐贵族,就如同欧洲皇家宫廷里一样。宫廷小矮人的职责也包括进行烹饪,提供精致菜肴,并检查饮品是否令人满意。

一块色彩鲜艳、来源不明的陶器,描绘了统治者斯亚卡阿维(图437)的住所。图中,他正在自己的住所里,接受 Motul de San Jose "神圣统治者" 太阳神 k'uhul ajaw 的礼物。他肤色黝黑,姿势威严,穿着雅致,头饰惹眼,在人群中无比显眼。插图右侧中,一位肥胖的宫廷官员坐在宝座脚下,手持扇子,所负责的象形文字卷宗放在他面前。宫廷矮人侍者跪着手托镜子,这位统治者在旁指指点点,透过镜里看着自己。第二位宫廷矮人侍者似乎正在检查葫芦和陶壶中饮品是否得当。这两位小矮人旁边的驼背人,其特有的头带显示其为皇家宫廷官员。插图花瓶和象形文字显示,贵族宫廷小矮人侍者还履行了行政职责,他们向客人提供礼物,提供婚礼嫁妆(图439),接受悼念,并检查物品质量。这些物品包括风扇、羽毛束、三脚架板,含有可可

图436 镜子里一位矮人侍者在跳舞

来源不明;古典晚期,公元600—900年;石版画;直径9厘米;科隆,Rautenstrauch-Joest 博物馆。

石板镜画雕刻背面,描绘了一位身着羽毛服装的矮人表演仪式舞蹈。据西班牙编年史,娱乐场所经常指定矮人和驼背人表演,他们穿着服装,模仿翅膀和其他鸟类,尤其是苍鹭。

或豆类的葫芦、镜子和其他贵重物品。作为统治者的仆人,他们经常携带刻有神灵卡阿维的权杖,对古代统治阶级而言,卡阿维是最重要的神灵之一。

矮人们不仅受雇于贵族宫廷,还帮助建造了石头纪念碑。来源不明的原始石雕装饰着标志性漩涡花饰,表明艺术家一定个子矮小。

根据西班牙相关资料,矮人、驼背人、跛子和白化病人也住在阿兹特克人的法庭,他们在那儿为统治者提供娱乐,照顾他们的身体健康,并托着镜子(图436)。矮人也是南美洲印加王子的仆人和下属。

神圣的玛雅国王代表了宇宙中心,甚至可以将人格化为神灵,并通过祭祀仪式与凡人接触(第153页)。囿于身形缺陷,矮人、驼背人和其他畸形人物当时被视为化作人形的超自然生物。同时,他们也像玛雅国王一样,被视为信使可与神灵居住的超自然世界相联系,因此,统治者时常选择这些人作为他们的同伴。玛雅人将这种想法与这种信仰相联系,即超自然人是召唤神灵参与尘世生活的媒介。这也解释了,花瓶和石头纪念碑上为什么会出现诸多反映这种观念的图画,这些图画把宫廷小矮人描绘成作为亵渎祭祀仪式的观众。为了强调自己绝对的社会权力和宗教权威,当时的艺术品也就将统治者描述为由一群诸如封臣、宫廷官员和囚犯等低级个别团体,以及神灵和其他超自然生物(如宫廷小矮人)伴随左右。

矮人也与暗世界有关,当时人们把暗世界视为另一个平行世界。玛雅人相信,矮人来自超自然界,体现了神圣生命及其他超自然人物的生命和表征。对玛雅人来说,可以在森林中的洞穴、黑暗的洞穴和

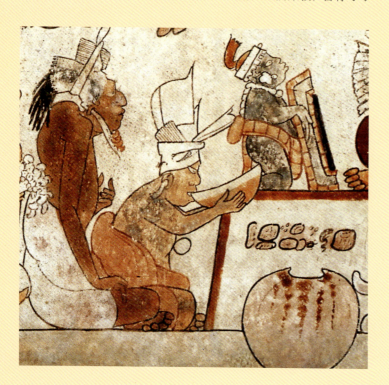

图437 在宫廷上侍奉的小矮人

彩色陶瓷容器(细节)的照片;来源不明;古典晚期,公元600—900年;私人收藏(克尔1453)。

贵族宫廷矮人侍者身具多重职能。此处,一位矮人侍者手托镜子,跪在国王面前,而另一位矮人侍者,则在检查葫芦和水壶中食物是否合适。

深邃的峡谷中找到通往暗世界的边界及入口。除此之外，波光粼粼的水面下，深绿色睡莲或地下暗河（地下水道）也可通往暗世界。凡尘世界和超自然世界之间的王国中，居住着青蛙、水蛇和蝎子，还有侏儒和小人物。这就解释了描绘暗世界的插图里为什么会有矮人的身影。

矮人在玛雅神话中也扮演了重要角色。古玛雅人的信仰中，4个小矮人被赋予了抬高天穹的任务。奥尔梅克人也相信4个小矮人挡住了天堂的入口。后古典时期这种信仰也依然存在，当时矮人石像举起手臂以支撑祭坛，这或许就代表了天堂的拱顶。玛雅人甚至在苍穹中看到了两颗矮人星，代表了一个未被发现的星座。当时的许多作品常将矮人描绘成太阳神和玉米神的伴侣和仆人。无数的石碑显示了统治者身着装饰腰带，上面饰有太阳神画像。这也解释了石雕艺术品里，统治者身边常伴有许多矮人侍者。如此一来，有了宫廷矮人身穿特定服饰伴随左右，国王能成为太阳神，从而体现了现实世界及超脱凡世的中心。

图 439 描绘了矮人的雕刻陶瓷
来源不明；古典晚期，公元 600—900 年；黏土烧制，雕刻而成；高 16.5 厘米，直径 15.4 厘米；私人收藏（克尔 8076）。

序列中的左边场景，描绘了统治者身边伴随着一只长鼻浣熊或猪鼻浣熊，以显示自身的动物本能或自我的改变。上边的象形文字指出"很少有人付出代价"。站在贵族右边的矮人说："接待访问，漂亮女士！"这或许是她对嫁给这位年轻人的呼应。由于现实原因，动物本能或许会反对婚姻。

图 438 代表矮人的泥人
墨西哥坎佩切的吉安娜；古典晚期，公元 600—900 年；黏土烧制，彩绘；高 11.1 厘米；墨西哥城，国家自然科学博物馆。

这种黏土雕像，描绘了具有软骨发育不良典型特征的矮人，这是 200 多种微小症状中最常见的身体变异：四肢短粗，大肚子，大头不成比例，下唇厚而下垂，鼻子扁平。矮人戴着头顶形状的头饰和缠绕的围裙。他胸前挂有贝壳，或许象征着暗世界。

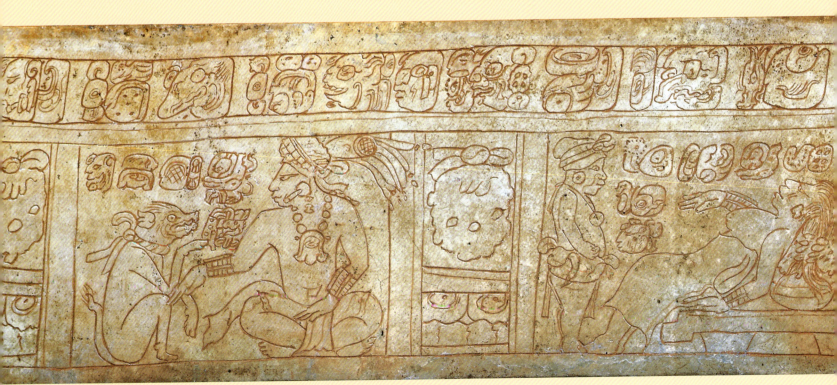

玛雅创世神话及宇宙学

伊丽莎白·瓦格纳

玛雅神话反映了一个高度发达、思想和意象丰富的世界，它得以在许多彩绘陶瓷器皿和石碑上保存。同许多象形文字一样，玛雅神话的核心围绕着最重要的神话——宇宙的创造展开。根据古典时期铭文，若使用罗马儒略历进行天文计算，如今的世界创建于新时期的第4日，即公元前3114年9月8日。然而，玛雅人却认为，现世并非第一个存在的世界。当今时代至少存在着一个世界，而玛雅文本谈及了发生在遥远时代的一系列事件。比较图像学研究表明，玛雅人对自身起源的理解是从古老的传统角度出发的，这可追溯到奥尔梅克（公元前1000—前800年）的拉文塔文化时期，那个时期便产生了玛雅人的前身。

人们对玛雅神话及宗教信仰的了解远远不够，许多关键概念仍不明确。尽管如此，破译玛雅象形文字铭文取得一些进步，为古代世界观和受其启发的仪式提供了新的见解。

第一对神的诞生

帕伦克十字群中，三座寺庙的铭文，特别是位于十字架神庙中心的立体挂屏（图442）提供了有关当今创世前的时代信息。挂屏首先叙述了现世开始的6年前，诞生了世间第一位母亲。在此之前，创世前8年，诞生了第一位父亲。不过，这个史前时期又延伸到了遥远的过去。最近，帕伦克第十九圣殿发现的宝座铭文，不仅记录了第一位父亲的诞生，还记录了他在伊扎姆纳伊监督下如何登基，因为伊扎姆纳伊须早于原始神灵存在。显而易见，伊扎姆纳伊是玛雅万神殿的至高无上者（图443）。

图440 世界之树
这棵木棉树（五雄吉贝）高约40米，位于蒂卡尔考古遗址（危地马拉，佩滕）的入口处。玛雅人认为木棉树神圣，因其体现了连接宇宙各个层面的共轴线。玛雅语称这种树为Yaxche或"绿树"，不仅因为它的叶子嫩绿，还因绿色表示了宇宙中心。到目前为止，玛雅人尊重木棉树，种植玉米田时不会砍伐木棉树。

图441 C号石雕
危地马拉，伊萨瓦尔，基里瓜，结构1A-3前侧，古典晚期，公元775年，红棕色砂岩；高400厘米。
这座纪念碑两侧铭文讲述了创世及置于宇宙中心的三块石头。同时，还详细说明了公元775年，K'ak'Tiliw Chan Yoaat建造石碑的相关细节。石雕前侧描绘了这位统治者扮演神灵，在创造日设立了"美洲虎宝座之石"。石雕底座将纪念碑简短描述为wak ajaw tuun及"6 Ajaw stone"。此名字意指玛雅260天日历中第6天的创世。

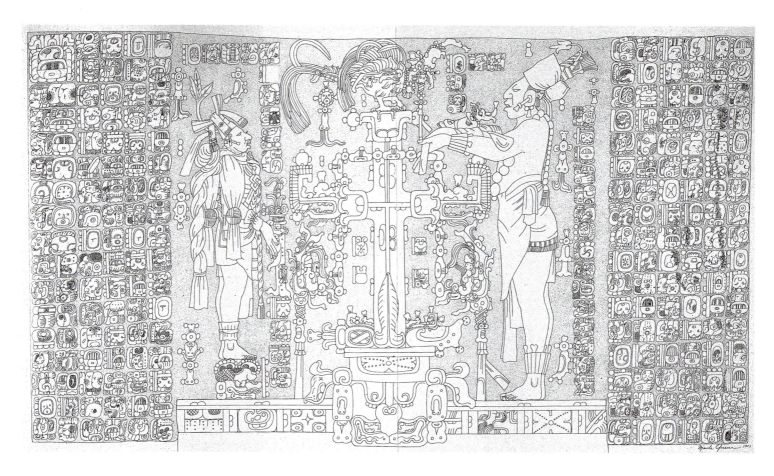

图 442 十字架神庙的立体挂屏

墨西哥恰帕斯州,帕伦克;古典晚期,公元 692 年;石灰石制成;高 190 厘米,宽 325 厘米,直径 13.5 厘米;墨西哥城,国家历史博物馆。

十字架神庙,为十字架群中三座神殿中最大和最北端的神庙。其名字取自寺庙内部圣殿后墙上浮雕板上的十字形中心图案。事实上,这代表着世界之树的高度风格化,世界之树生长在一个献祭碗中,神灵伊扎姆纳伊化作鸟形坐于树顶。正如苍穹之带所表明的,这棵树代表着天空中心。十字架神庙的位置标志着宇宙的北部区域,并属于天空。

图 443 XIX 神庙王位南侧的立体挂屏

帕伦克,墨西哥恰帕斯州;古典晚期,公元 736 年;石灰石制成;高 45 厘米,宽 248 厘米,直径 5 至 6 厘米。

发现于法国南部的铭文,讲述了伊扎姆纳伊在公元前 3310 年的一个日期,在当前时代开始前,神灵君叶那·查克的登基事件。石雕的中心场景似乎也描述了这一神话事件,但事实上,却刻画了公元 721 年,他重登阿库尔·阿纳布三世王位,其中凡人扮演了众神。帕伦克统治者接续了君叶那·查克,此时出现了一名贵族伊扎姆纳伊。值得注意的是,该铭文揭示了阿库尔·阿纳布三世摄政期间,贵族有多么重要。

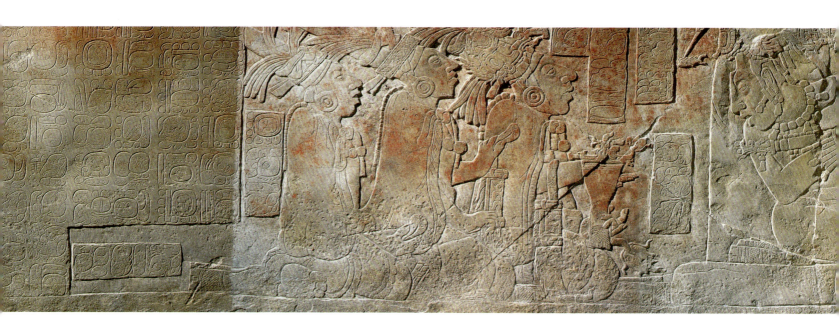

现世的开创

创世日 4 Ajaw 8 Kumk'u，诞生了第一对神，并开启了统治。在这一天，随着第 13 届巴克屯（1 巴克屯等同 400 年）的结束，象征着前一个时代结束了，正式开始了现时代。

皮耶德拉斯内格拉斯的祭坛 1，科巴 1 号石雕，科潘第 23 号石雕等纪念碑，及基里瓜 C 号石雕西侧的长篇铭文，不仅描述了旧时代到新时代的过渡，还常使用套话语句"图画是表达自我的方式"或"建立起壁炉"（图 444）。这些都是描述宇宙如何形成时最常用的一些短语。不过，基里瓜 C 号石雕题词中给出的说明更为详细。

创世后，三块石头放置在名为 Na Ho Chan 的神话地点，"五大天堂中的第一个天堂"。被称为"paddler 神"的两位神灵前放置了第一块石头，即"美洲虎宝石"。此后，一位名字尚未被学界破译的神灵，将"蛇宝座之石"放置在与大地相关的位置。"水宝座之石"，是第三块也是最后一块石头，最高神灵伊扎姆纳伊放在了神圣的"三石之地"。

这三块石头在玛雅神话中扮演着重要角色，对应数千年来一直位于每个玛雅房屋中心的三颗炉石。对玛雅人而言，这座房子隐喻上代表着整个宇宙。与三颗炉膛石头是房子的中心有异曲同工之妙，在创世中所放置的三块石头也是宇宙中心。有了这三颗石头，天空可从原始海洋中升起。

如基里瓜 C 号石雕（图 441）所述，"第六天堂之王"Wak Chan Ajaw 完成了第 13 届巴克屯，标志着创世神话的结束。根据其他象形文字的铭文得知，这是玉米神的绰号。

C 号石雕上的石头镶嵌与纳兰霍（图 445），以黑色背景绘制的"七神之瓶"中关联密切。暗世界一位年老统治者坐于美洲虎宝座上，面对着六个其他神圣生物。美洲虎宝座代表了"美洲虎—宝座—石头"。所绘场景的铭文给出了日期 4 Ajaw 8 Kumk'u，毫无疑问是创世神话中的一段故事。象形文字把此事件描述为，"他们把黑暗中心按顺序排列"

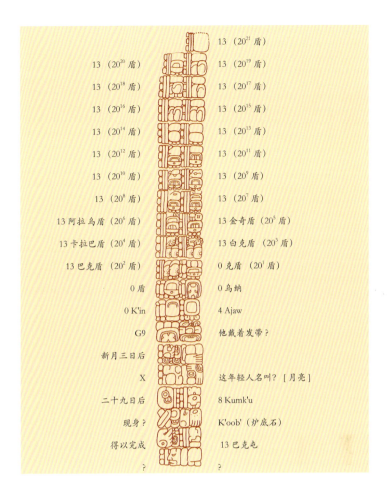

图 444 1 号石雕

墨西哥，昆塔纳罗州，科巴，结构 A-9；古典晚期，公元 680—750 年；石灰石烧制；高 292 厘米，宽 143 厘米，直径 36 厘米。

当时人们在创造日 4 Ajaw 8 Kumk'u 那天雕刻了铭文，并与 halaj k'oob'（"心之石降临"）和 tzutzaj oxlajun pih（结束于"13 巴克屯"）相关联。此处出现了 20 个其他的位置，前面带有系数 13 的符号，并长计历（即 13.0.0.0.0）中此日期的通常形式。这就相当于 $2021 \times 13 \times 360$ 天的时间段。显然，当前创造的开始并非标志着一个绝对的零时间点。

列表（从上至下，左列与右列）：

- 13（20^{20} 盾） | 13（20^{21} 盾）
- 13（20^{18} 盾） | 13（20^{19} 盾）
- 13（20^{16} 盾） | 13（20^{17} 盾）
- 13（20^{14} 盾） | 13（20^{15} 盾）
- 13（20^{12} 盾） | 13（20^{13} 盾）
- 13（20^{10} 盾） | 13（20^{11} 盾）
- 13（20^{8} 盾） | 13（20^{9} 盾）
- 13 阿拉乌盾（20^{6} 盾） | 13 金奇盾（20^{7} 盾）
- 13 卡拉巴盾（20^{4} 盾） | 13 白克盾（20^{5} 盾）
- 13 巴克盾（20^{2} 盾） | 0 克盾（20^{1} 盾）
- 0 盾 | 0 乌纳
- 0 K'in | 4 Ajaw
- G9 | 他戴着发带？
- 新月三日后 |
- X | 这年轻人名叫？[月亮]
- 二十九日后 | 8 Kumk'u
- 现身？ | K'oob'（炉底石）
- 得以完成 | 13 巴克屯
- ？ | ？

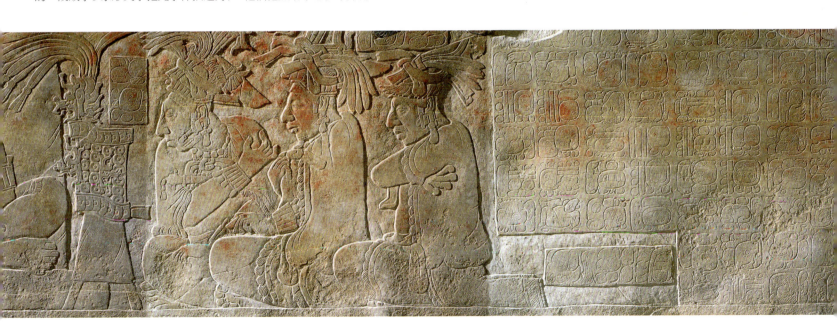

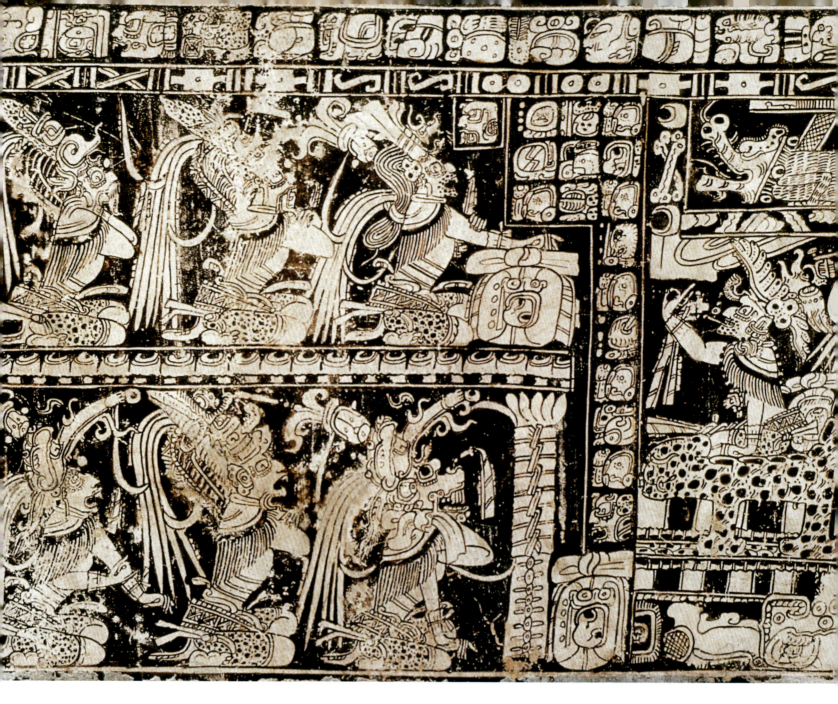

为六位神灵的名字,他们为创世而相聚。"黑暗中心"表明了苍穹陷入一片黑暗,尚未与原始海洋分离时的创世情景。

帕伦克铭文记录了,放置三块石头后一年半左右,苍穹升起的三部分。第一部分,以第一位父亲玉米神君也那("他发明了玉米")进入天堂开始,以"玉米神之地"的"北屋"献祭结束。"北屋"是天空及其恒星的隐喻,围绕着北极旋转,有四个基点和四个辅助方向,辅助方向标志着天空的角落。为了建立这个地方,君也那抬起了天空,并将擎天树置于宇宙中心用作支撑。蒂卡尔献祭储物器皿插图简略地描绘了这一事件(图446、图447)。玉米神君也那以及两位paddler神,抬起了天空,此时天空如同一只双头蛇形生物。刻在玉米神图像旁的两个象形文字称为瓦灿咸尼克,"六大天空之神"。因此,他们确认了帕伦克创世说法,其中在标题 Wak Chan Ajaw,"苍穹之王"后提到了玉米神君也那。

图 445 七神之瓶

来源不明;古典晚期,公元前 600—900 年,黏土烧制,彩绘;高 27.3 厘米,直径 11.5 厘米;私人收藏(克尔 2796)。

米色地面上,黑色画作展示了六位神灵,在创造日 Ajaw 8 Kumk'u 那天,当着黑暗世界统治者神 L,聚集在一起,神 L 坐于洞穴中的美洲虎宝座上。此场景显然设置在夜世界或暗世界中。铭文讲述了那天众神如何安排宇宙,也给出了 6 位神灵的名字。众神分成 3 组,对立而站,在上层世界,天国和黑世界中享有不同程度的权威(另见图 407)。

如今,苍穹得以升高并与大地分离,众神种下了世界之树,创造出以其为中心的宇宙。不过,创世经过两次更深入的巴克屯才得以完成,第一位父亲制成了"升起苍穹的心脏"时,天空中心开始旋转。地心宇宙概念,意味着布满星斗的天空绕其中心旋转。正是由于这种创世理论,迄今为止,僵硬的宇宙秩序仍充满了生机。天空绕其轴线旋转,恒星所采取的路径及太阳和月亮按天文周期运行着,玛雅人对

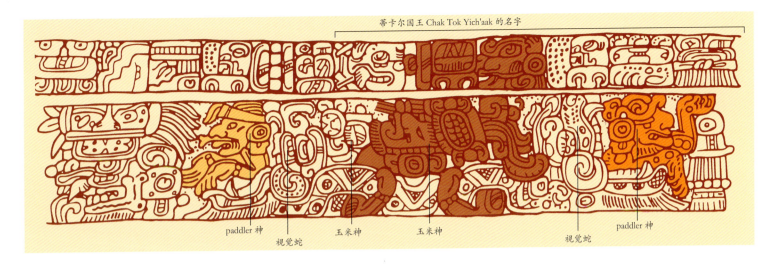

蒂卡尔国王 Chak Tok Yich'aak 的名字

paddler 神　视觉蛇　玉米神　玉米神　视觉蛇　paddler 神

这些恒星也非常感兴趣，并对其运行规律观察得极其精确，最终还能用神话来计算和解释这些规律。

守护神的诞生

在帕伦克，创世神话与三个神圣生命的诞生（即"帕伦克三重奏"）有关，三个神圣生命守护着当地的人民及统治王朝（图448）。三个神圣生命是第一对神的后代，海因里希·柏林于1963年首次将他们确定为帕伦克的守护神。他们到达名为马塔维尔的神话地点的八百年后，第一位母亲在"首座绿山"也就是"首株玉米植物的发源地"，进行了一场咒语仪式，此仪式或许就是玉米的起源，随后世间首批人类得以诞生。然而，目前已知的铭文并未明确记录人类的诞生，仅在殖民时代的相关资料中有所提及。直到今天，玉米起源仍是玛雅民间传说的中心话题。在帕伦克，神话叙事于第一位母亲进行统治正式开始，并于创世809年后结束。根据叶形十字神庙的铭文，当时人们称第一位母亲为杰姆纳尔·伊西克，即"山谷之女"，其与大地间的联系也一目了然。

图448 帕伦克三位一体的众神及其父母
基于帕伦克铭文重建家庭关系，帕伦克三位守护神（其名字以象形文字显示在插图中）是第一对神的孩子。十字架中的三座神社（图442）专门为其服务。

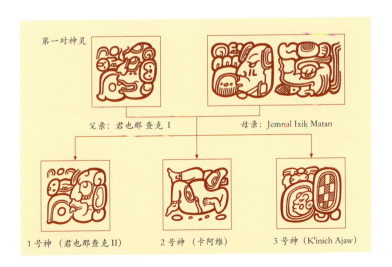

第一对神灵

父亲：君也那查克 I　　　母亲：Jemnal Ixik Matan

1号神（君也那查克 II）　2号神（卡阿维）　3号神（K'inich Ajaw）

图 446/447 献祭容器
首次展示，绘图（上图），照片（下图）；危地马拉，佩滕，蒂卡尔，结构 5D-46，古典早期，公元 350—378 年；黏土烧制；蒂卡尔，莫里博物馆。
献祭容器盖子上的铭文记录了蒂卡尔王朝的先祖，即雅克·伊欧克及其后裔 Chak Tok Yich'aak，用房屋向神灵献祭。值得注意的是，雅克·伊欧克的名字包括绰号 wak chan te，表示世界之树。因此，创世的最重要事件与蒂卡尔统治王室的根基相关。容器上雕刻的场景描绘了玉米神瓦灿威尼克，也称作"第六位天堂伟人"，在唤醒 paddler 神灵们。

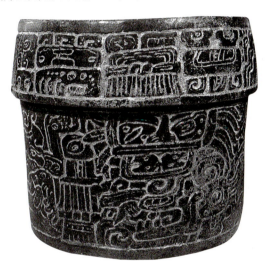

殖民时代纪念碑中的创世神话

殖民时期用玛雅语记录了许多神话事件（如创世），其中某些文件为象形文字记录的手稿。

这些文件其中就包括称作"议会之书"的《波波尔·乌》，此书由约1530年相关人士口头记录，将执政的基切玛雅王朝历史，及其创始人之子（也就是英雄双胞胎）抗击暗世界统治者的战斗神话相结合，并首次介绍了创世。在墨西哥恰帕斯州伊萨帕的原始古典遗址，一些早期图画提到了《波波尔·乌》中的某些故事，后来人们在经典玛雅艺术中也对此有所发现。

《波波尔·乌》讲述了现世之前的世界如何得以反复创造。相关故事的显著特征都为使用与玉米田（玉米地）或房屋建筑相同的词语以测量宇宙。创造神灵使用测量线画出了一个正方形，以确定天空和

大地的尺寸。第一位父亲及母亲，在创造世界及栖息在世界上的动植物后，用玉米面团创造了人类。因为使用其他材料（如泥土和木材）制造人类都失败了。因此，直到今天，玛雅人在自己的文献中把自己称为"玉米人"。

古典艺术一再暗示着人类是如何创造的。例如，雨神查克用闪电斧将山劈开，如此一来，世间第一颗玉米就可生长，从而发展出第一批玉米。象征地球的其他生物，如野猪和乌龟，往往取代了群山，然后，玉米可化作年轻的玉米神，在其中生长繁衍（图449）。

宇宙的结构

人们可根据现存的神话碎片及祭祀仪式的过程重建玛雅宇宙学。在很大程度上，玛雅人的世界观结构符合著名的宗教历史学家米尔恰·伊利亚德（1907—1986）所描述的世界萨满教模式。该模式分为四部分，及一个连接着天堂、大地和暗世界的宇宙等级中心轴（图450）。

大多数玛雅传说，把地球表面描述为带有明显标记中心的正方形。这个正方形漂浮在一个巨大的水池中，形成了与暗世界的界限。这个四方世界的两侧面向四个基点，其角落由夏至冬至时期太阳升起的点确定。每一侧的中心有一座神秘的山，山里有一处洞穴，洞穴入口长着一棵树。而就在这里，人们可通往暗世界及位于暗世界上方的神秘原始海洋。已故的祖先及其他超自然生物也住在暗世界和原始海洋里。四条路径从世界中心通向这些洞穴，将中心与四个基点连接起来。

如同大地、原始海洋和暗世界，天空也分为四个部分。人们把天空想象成由多个层次组成的暗世界。冬至点形成东部和西部宇宙区域的边。神灵巴克布或帕瓦伊图恩举起了四方天空。

玛雅艺术中，天空看起来像一只双头、鳄鱼般的生物。此外，带有星星和行星符号的天空光带，或象征云朵的螺旋，常在玛雅艺术中用以取代身体。长满睡莲、鱼、贝壳及其他海洋生物的水池，代表着漂浮于大地表面的海洋。在宇宙中心矗立着一棵巨大的木棉树（世界之树）。图像学偶尔会用玉米植物取而代之。据经典文本所示，这棵世界之树顶端，坐着化作天堂鸟伊扎姆·叶的最高神灵之一伊扎姆纳伊或雅克·伊扎姆（"第一魔术师"），而只有通过雅克·伊扎姆的艺术，宇宙才能充满灵魂。

众神为每个主方向或宇宙区域赋予了不同颜色。东边为红色，北边为白色，西边为黑色，南边为黄色。关于宇宙及其所有生物的延续，中心以太阳移动路径为参照，这也是东西轴线突出的原因。玛雅人的世界观中，东部与太阳和日光相关，西部与黑暗和夜晚相关。南方指向金星或夜空，而北方则与月亮有关。"雕刻天空光带"其他地方，也出现了这些图案。这些图案在艺术中用以构成最简单的宇宙图形式，例如人们在帕伦克石棺盖子的浮雕边缘上发现的形状。如同结构8N—66的雕塑长凳（科潘东部贵族的住宅之一），天空光

图449 玉米之神的诞生

来源不明；古典晚期，公元600—900年；黏土烧制，彩绘；波士顿，美术博物馆（克尔1892）。

祭碗底部描绘了，玉米化作了年轻的玉米神Jun Ye Nal从大地发芽，象征着原始海洋中漂浮的乌龟，这里水和睡莲表示海洋。水神打开了龟壳后部向外望去。玉米神诞生时，出现了这对双胞胎Hun Ajaw和Yax Balam。场景上方铭文表明器皿类型及其主人：Tojam卡阿维Sak Way，"碗属于Tojam卡阿维Sak Way"。

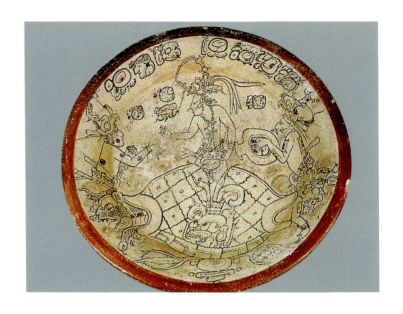

图450 萨满教的世界模型。

基于帕伦克铭文和德累斯顿法典的重建图纸。

世界各地的萨满教宗教都拥有多层宇宙的概念，其中两侧分配到四个基点并与特定颜色相关联，且其中心为世界之树。

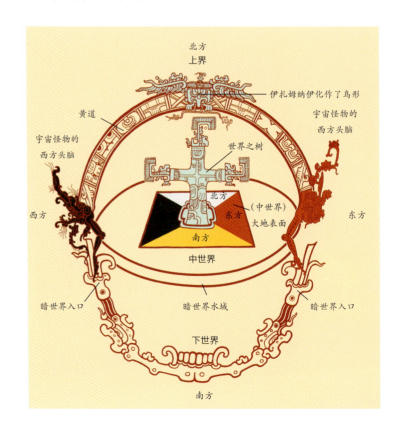

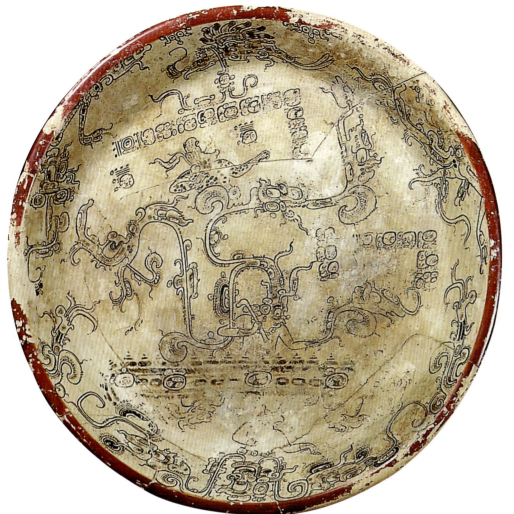

图451 "宇宙板块"

来源不明；古典晚期，公元600—900年；黏土烧制，彩绘；直径31厘米；私人收藏（克尔1609）。

三脚架"宇宙板"是典型"手抄本风格"的陶瓷，也是古典玛雅器皿绘画中无可争议的杰作之一。此器皿的主人来自危地马拉那克卜地区，身份尚且不明。他熟练地在奶油色的背景上处理了黑色和棕色的线条。盘子边缘周围有一个醒目的红色条纹。而盘子外壳，独具风格的睡莲旨在象征暗世界的水面。玛雅艺术中，很少有描绘宇宙的图画如这幅图一般生动。

带常出现在宝座上。这种情况下，宇宙图通过其排列来补充，着重显示宇宙的南北轴，象征祖克的面具，即"宇宙象限"，将各个轴隔开。

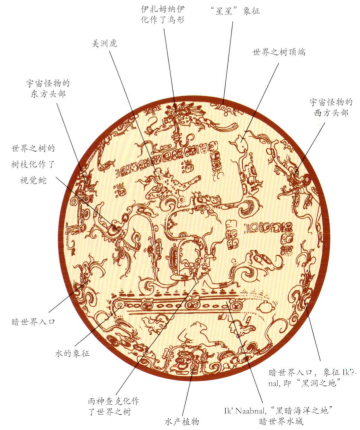

图452 盘子底部绘有二维立体图

盘子边缘周围画着一头代表天空的双头怪物。象征着穹苍的标志构成了这头怪物的身体，伊扎姆纳伊化作天堂鸟坐于其中心。雨神查克化作世界之树，从原始海洋上升，以平行的黑色条纹标志着与暗世界的界限。人们把扎克巴克卡帕特称作"白骨蜈蚣"，"黑水之地"位于其宽阔的下颚，通往暗世界。

秋玛叶尔区契伦巴伦书中所提的创世

契伦巴伦的书籍是用尤卡坦玛雅语言书写的文本集合,但使用了罗马语,并由17世纪和18世纪的乡村文士根据各种来源编制,其中就包括起源于前西班牙裔的文本。不过,契伦巴伦系列书籍只有10本书得以保存至今,并以发现或最后保存手稿的村庄命名。秋玛叶尔区的契伦巴伦系列书籍是内容最全面、意义最大的史料之一。除提到历史或预言性的众多段落外,还说明了宇宙创造的故事。书中提到了,事实上是因为洪水破坏了前世才引发众神创造了现世,他们在宇宙的角落和中心种下了树木才实现宇宙的再创造。如帕伦克世界之树所描绘,树木与基点的颜色相关,鸟类动物栖息在树中。然而,尽管进行了深入研究,但有关创世的叙述中许多符号和隐喻还有待进一步解释。

E. 瓦格纳尔相关介绍;文字和来源匿名(来自尼古拉·格鲁贝对玛雅语的德语翻译):

奥什拉洪-提克的徽章被盗时,水面突然升起。

随后,天空倒塌了,落在了大地上,此时,导致世界毁灭的4位巴布神灵雕像得以建立。然后建立了支撑天空的一根柱子,北面种下的白色伊米克斯树标志着世界的毁灭。再然后,西边种下了黑色的伊米克斯树,如此一来,黑色的皮克瓦鸟可在树上栖息。象征着世间毁灭的黄色伊米克斯树在南方种下,如此一来,黄色的皮克瓦鸟可在树上栖息——黄色尤尤姆鸟象征着勇气之鸟。最后,绿色的伊米克斯树置于大地中心,表示世界已遭毁灭。

众神的仆人信使,放置了另一个K'atun的碗。红色皮列克,白色皮列克、拉诨查以及黄色皮列克分别放置在大地的东方、北方、西方以及南方,以带领人们。来自地球第7层的阿乌克·Chek'nal("将玉米施肥7次以上")降落到了整个世界,他曾下凡施肥Itzam-Kab-Ayiin("伊扎姆,地球鳄鱼")。他在大地和天堂的四个角落间,并漫游在四个星级的四个蜡烛间。世界尚未被照亮;既没有白天,也没有夜晚,也没有月亮。随后,他们发现世界已被唤醒。

一彩绘器皿保存了宇宙中最精致的一件艺术品,人们称其为"宇宙盘"(图451、图452)。一只围绕着盘子上缘的双头怪物体现了天堂的概念,身体由象征天空中星星的标志构成。天堂中央栖息着伟大的天空神鸟伊查姆—耶。整个场景中心,雨神查克从原始海洋升起,化作世界之树。透过这片水域,可看到来自暗世界的生物。东边,露出了年轻的玉米神的头颅,世界之树长出绿叶,唤醒生育和万物更新。

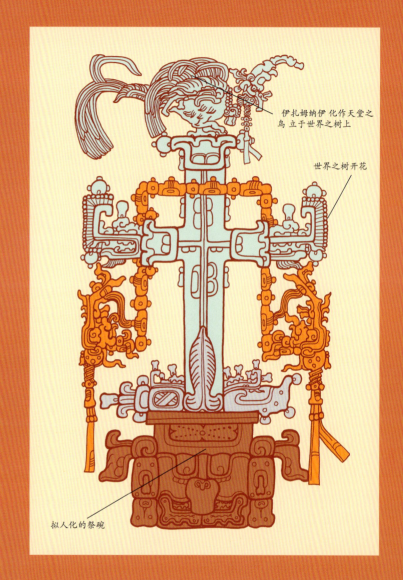

伊扎姆纳伊化作天堂之鸟立于世界之树上

世界之树开花

拟人化的祭碗

图453 世界之树的代表(取自立体挂牌(细节))

墨西哥,恰帕斯州,帕伦克,十字架寺;古典晚期,公元692年;石灰石制成;高190厘米,宽325厘米;墨西哥城。

十字架神庙中的立体雕挂屏,中心图案代表了世界之树从祭坛上升起,收藏于国家历史博物馆中。树干两侧,一只树枝上开满了花。一头玉珠组成的双头蛇,及象形文字"亚斯"连续排列着,象征着树木呈嫩绿色,及宇宙中心的颜色。树顶上的花朵下,伊扎姆纳伊化作了天堂之鸟。

正如水带上的象形文字所述,被称为黑水之地的海洋,置于怪物张开的下颚中。这便是白色千足虫扎克巴克卡帕特,即暗世界入口处的"白骨蜈蚣"。

这些宇宙图的基本特征可在所有玛雅族群及中美洲其他地方中找到，且可追溯到前古典时期。有关创世的基本思想及宇宙结构，涉及古玛雅文化的消亡，以及西班牙入侵后的动荡。许多地区，这些思想一直延续至今，并构成宗教信仰及其相关仪式的基础。涉及建造房屋、开垦玉米地和播种时间的相关宗教仪式，仍然源自这些古老思想。

空间结构的原则——宇宙学

每当玛雅人进入自然界，不论是通过设定定居点、建造建筑物或祭坛，或清理丛林以开垦耕地，他们都会复制世界的四方模型。广场、金字塔、寺庙和宫殿，均象征性地模仿了神话景观，这些景观由神灵于创造日建立。从玉米地到整个定居点，无论是简单的农民房屋，还是城市中心的宗教建筑，都以宇宙为蓝本。

玛雅人还认为，墓葬应以宇宙为蓝本。在这方面，危地马拉东北部的瑞奥·阿祖彩绘墓室无疑很好地体现了这点。墓室墙壁描绘了四方世界的侧面和角落，上面用象形文字刻有的名字（图454、图455），还描绘了宇宙和原始海洋两侧的神话山脉。墓室主人是当时的统治者，他的尸体被安放在这幅宇宙图的中心。因而，它位于暗世界的顶端。

玛雅城市——象征性景观

人们建立金字塔，加上寺庙及里面的墓葬，目的在于反映居住着已故祖先及暗世界众生（图457）的神秘山脉和洞穴。建造金字塔的地方，通常象征着地球上或原始水面上的神圣之地。用于描述各种类型建筑的术语，揭示了城市各个部分细节，同时也代表了宇宙元素；那布（"广场"）也意为"海洋"、"湖泊"或"静水"。同样，人们也将神圣山脉（威兹）的元素体现在金字塔形的寺庙中。

不过，广场及建筑的设计，并非仅仅基于世界的四方模型。城市设计也反映了宇宙，此举旨在将城市确定为政治和宗教力量的所在地。人们建造城市，用来象征众神塑造及居住的神话景观——玛雅城市按投射到水平面上的宇宙图像布局（图456）。这座城市不仅再现了宇宙的神圣秩序，也代表了世俗世界的结构。那儿居住着统治者，并供奉着祖先的神龛，统治者自己代表并维持了宏观世界和微观世界的和谐。

城市布局中，称为萨贝的宽敞堤道，通常用以表示宇宙轴线，从中心向外引导并将其与边远地区连接起来。其中尤其强调东西轴线。圣殿位于洞穴、山峰和山脚下，象征着周围乡村城市的边界。其他圣殿，表现为设置在城市郊区的石柱和祭坛。偶尔有些铭文将这些圣殿明确表示为特定宇宙象限的标记点（图458）。人们也将诸如此类的纪念碑遗址视为可通往外界或连接路径，可进入各种宇宙层面。特定山

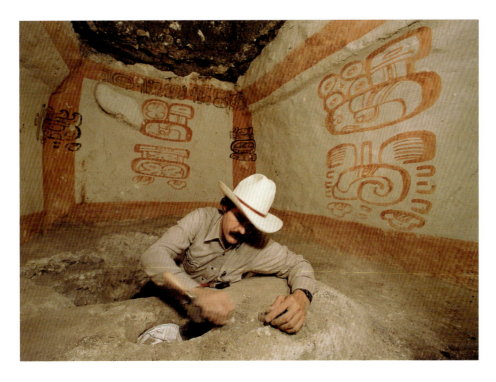

图454 第12号葬坑
危地马拉，佩滕，瑞奥·阿祖，结构A-4，12号葬坑；古典早期，公元450年；壁画。
表示四个基点的象形文字，刻画在墓室墙壁上。宇宙四个象限各自指向不同标记的名称，这些标记便是预言宝石。墓室角落也出现了象限的角点名称，这些角点或意指地平线上的冬至点。因此，坟墓反映了宇宙，已逝的统治者位于其中心。北墙上的铭文描绘了其葬礼细节。

图455 描绘了四个基点的象形文字
临摹了瑞奥·阿祖第12号葬坑侧墙下方的象形文字；墓室墙壁上刻有描绘四个基点的象形文字。其中，人们把有关东方和西方的铭文理解为源自太阳，不过南北方向的象形文字的重要性尚未确定。东边为厄尔金（"太阳出现的地方"），西面为奥金（"太阳进入[暗世界]"）。南边的象形文字可译为nojol，意为"正确"，原因在于人们望向东方时，南方位于那个方向。

图 456 洪都拉斯科潘市中心地图

该地图显示了位于市中心的主要群体，四个大型住宅区相隔约一千米。市中心建有王朝亚克斯·库·莫创始人的陵墓、祖先神龛以及统治家族的住所。住宅区主要面向四个方向，居住着贵族家庭、工匠和朝臣。东部和西部的住宅都通过萨贝或"堤道"与中心相连。科潘与水道和山脉相连，因而，科潘市是玛雅宇宙的理想模型。

图 457 22 号寺庙的入口

洪都拉斯，科潘，结构 10L-22；古典晚期，公元 715 年；绿色凝灰岩。

瓦沙克拉胡恩建造了如今位于雅典卫城东部庭院北边的第 22 号寺庙，用以纪念自己统治的第一个卡屯周年纪念日，该寺庙代表了神秘山莫威兹，居住着科潘王朝的守护神。圣殿内部入口处的雕塑，象征着位于东西轴线上的宇宙，即黄道。一只双头爬行生物代表黄道，两名亚特兰蒂斯人控制着这头螺旋云组成的生物。这些巴卡巴（或帕瓦伊图恩）蹲在头骨上，象征着暗世界。

图 458 19 号石雕
洪都拉斯，科潘，中心以西 5.5 千米；古典晚期，公元 652 年；绿色凝灰岩，高 317 厘米，宽 63 厘米，直径 43 厘米。
公元 652 年，科潘王朝第 12 任统治者"烟雾伊弥斯"，命人在科潘山谷的偏远地区竖起了一系列石柱，以象征自己所在城市的东西象限。19 号石雕便是其中一根石柱，与祭坛一起构成了西部边界圣地。已被当地天气严重侵蚀的石碑，讲述了国王建造纪念碑的相关情况。

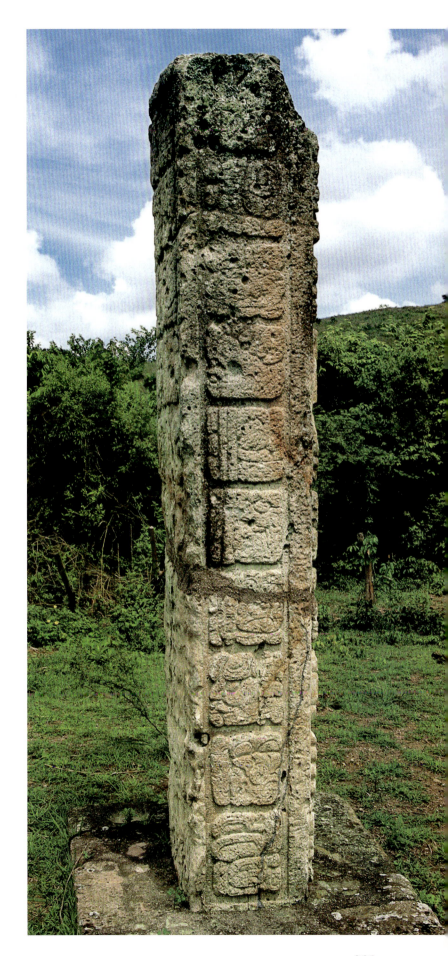

脉、洞穴、河流或泉水附近的定居点布局并非完全基于实际考虑因素，而是参考了理想景观的传统宇宙学模型。如今，人们仍将定居点周围地区有山洞的山脉等同于神圣的山脉和洞穴，其中居住着祖先和当地守护神（第 298 页）。

将神话地理与城市的宇宙布局相联系，目的是在地球世界和神圣秩序之间创造一种和谐关系。尽管根据当地情况变种有所变化，但整个玛雅地区都可观察到基本模型。外部装饰图像再现了圣地属性及与之相关的生物，常用灰泥或石雕装饰。如此一来，就创造了一个宛如祭祀地图的神圣区域。

宇宙学及社会结构

从单个房屋，住宅区的中央庭院，到整个城市布局，宇宙图的基本设计以城市各级空间组织为基础。这里的空间等级及铭文反映了社会的贵族等级。统治者被称作"神圣之主"，站在宇宙中心。玛雅统治者将自己视为轴心，许多人将自己描绘成纪念碑上的这根轴。这些描述常表现了统治者身穿象征着世界之树——哇卡成的服装，腰带中央的树干上通常印着代表树枝或花朵的蛇头。其头饰常以天堂圣鸟的头部及羽毛装饰，其中天堂圣鸟伊扎姆·叶坐于树顶。

统治者认为自己既是维护着地球秩序的人，也是创造宇宙秩序的神，这些秩序包括气象、天文和其他自然现象，对农业循环至关重要（图 459、图 460）。统治者居住在市中心，同时担任高级牧师和调解员。他们通过相关仪式将神力传递给地上的社区，使自己的统治地位合法化。世俗和宗教力量的中心等同于宇宙中心。

下层贵族的各个家族布置住所和仪式场合时，使用与统治者相同的宇宙符号，统治者权力范围内的神圣秩序因而变得永久化。玛雅城市举例说明了，普遍存在于工业化前文化的"皇家仪式"城市类型。这样的城市是一个象征性的宇宙，囊括了所有涉及王国政府的社会单位。这个宇宙既是统治者的住所，也是贵族的住宅区。上层组织决定了下层组织，再现了宇宙学的等级顺序。

宇宙学及宗教仪式

编制日历及其中规定的仪式活动时，创造意义重大。仪式通常标志着时期的结束，尤其是卡屯的结束，其中石柱和祭坛象征性地重演了创造开始时的场景。这些仪式偶尔伴随着广场和其他建筑物的改建，以强调这些建筑物作为复兴仪式的作用。统治者象征性地摧毁了世界，

图 459 位于洪都拉斯科潘的 H 号石雕

手绘彩色石版画由弗雷德里克·卡瑟伍德于 1844 年创作。

艺术家弗雷德里克·卡瑟伍德不仅被这个地方的魔力深深吸引,并于 1840 年与约翰·劳埃德·斯蒂芬斯一起游览了该地,同时也创作了第一批有确定来源的玛雅石碑绘画(如 H 号石雕所示)。卡瑟伍德著有《观中美洲古代纪念碑:恰帕斯和尤卡坦》出版物,该书叙述详尽,该盘便是其中 26 幅手工彩色版画中的一幅。石碑描绘了公元 731 年科潘王朝统治者瓦克斯拉胡恩相关事迹。

图 460 B 号石雕

洪都拉斯,科潘,大广场;公元前 721 年,绿色凝灰岩;高 373 厘米,宽 118 厘米,直径 100 厘米。

纪念碑由科潘的第 13 位统治者瓦沙克拉胡恩命人建造,且将其描绘为莫威兹洞穴中各种神灵的化身,莫威兹山有"金刚鹦鹉山"及"科潘宇宙四面山之一"之称,居住着统治王朝守护神。或许,莫威兹是以科潘城市北部的巍峨群山命名。王子的缠腰布上的图像象征着特祖克,表明了画中人站在宇宙象限的中心轴上。

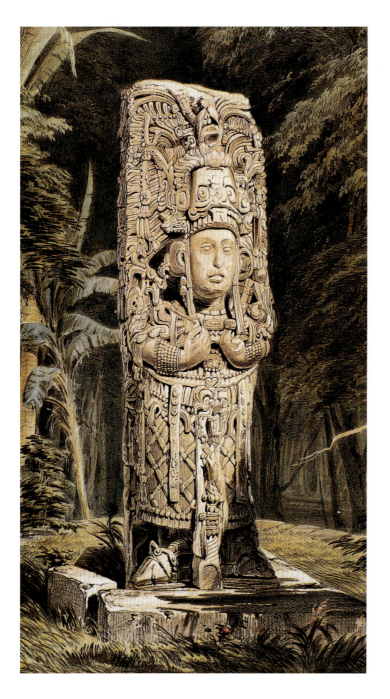

并重新创造了它。然而,前统治者的寺庙和宫殿必须被拆除,以便为继任统治者建造的建筑物让路。

新年仪式,便展现了这种仪式的重演毁灭及世界的重建,《德累斯顿法典》和西班牙编年史家迪亚哥·德·兰达(1524—1579)对此也有所描述。这些仪式有各种各样的中心行为,包括竖立木板或神像,并放置面向四个基点的石头。

每隔 819 天建立一个神卡阿维的雕像。每个 819 天的周期之后,上帝进入了一个全新的宇宙象限,从而通过指定的相应方向转换为自身代表的颜色。

通过创世,众神不仅创造了人类赖以存在的物质基础,且标志着时间和所有秩序的开始。这是社交生活的典范。仪式确保了人们不会破坏创造的平衡规律,通过象征性的再创造和牺牲来使这些规律保持活力。

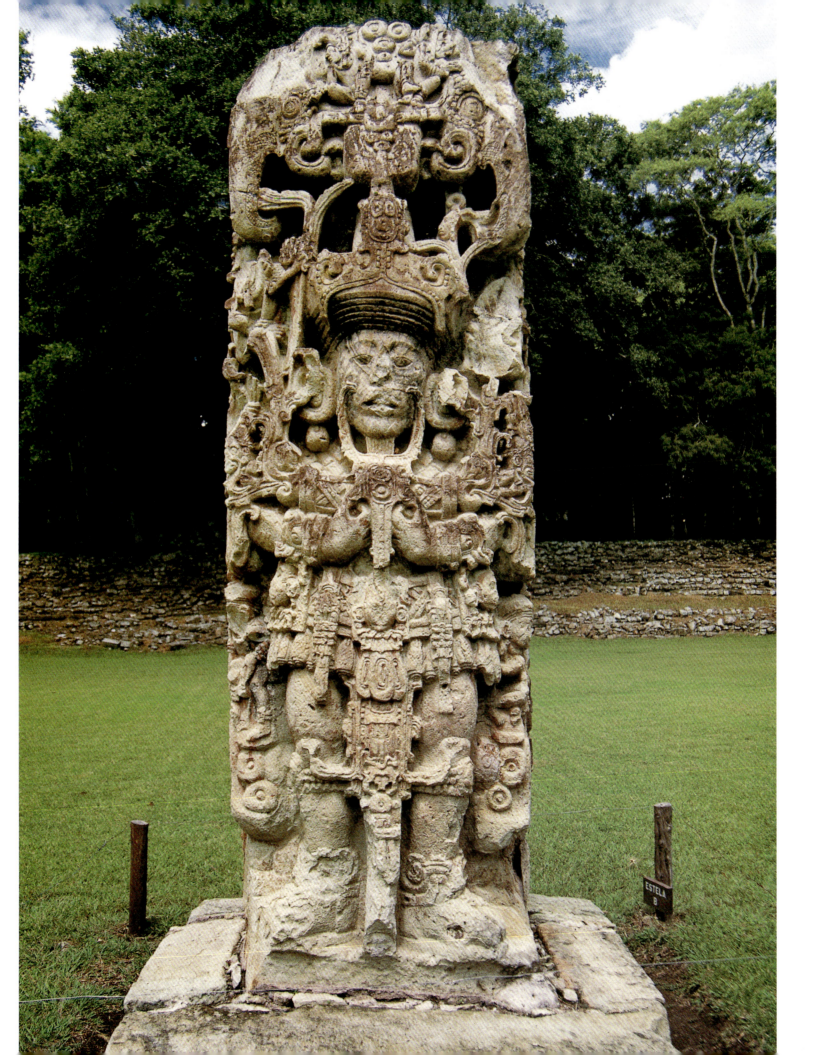

中毒及醉酒

尼古拉·格鲁贝

玛雅文化的某个方面引起了人们对西班牙牧师的极大反感，他们认为玛雅文化是在倡导宗教节日期间过度放纵酒精和毒品。传教士迪亚哥·德·兰达（1524—1579）发现，几乎在所有严肃的场合，人们都在大量饮酒；饮酒或醉酒时，印第安人极度不受抑制，这会产生诸多不良影响；例如，酒精引导他们互相杀戮……他们用蜂蜜、水以及出于对酒的渴望而种下的某棵树的树根来酿造葡萄酒，如此一来，葡萄酒散发着浓郁和刺鼻的味道。他们尽情跳舞，寻欢作乐，成对或四人为一组享受食物。饱餐一顿后，通常斟酒人此时不会喝醉，而是会奉上大桶美酒供他们畅饮，不过这通常会导致骚动。丈夫喝醉时，女人们也非常担心。

图461 醉酒之神阿肯
多彩陶瓷器皿上的二维立体图画，眼睛周围的黑点，身体上印有"百分号"是醉酒之神阿肯的特征，他做出了呕吐的动作，同时手拿灌肠注射器。

兰达所描述的饮品或许名叫巴尔曲，是一种美酒，由酒精、野蜂蜂蜜及在许多家庭花园中为此种植的香草树树皮制成。巴尔曲酒精含量非常低，人们放手畅饮才会醉。直到今天，整个尤卡坦半岛的仪式场合上也会供应巴尔曲酒，人们也会出现醉酒现象。清晨，在空心树干中那霸（Lakandons）注入进树皮。到了第二天早上，便可以开始进行巴尔曲仪式：在神灵面前，人们尽情畅饮一整天。

古玛雅时期，除了巴尔曲酒外，还有另一种由发酵的龙舌兰汁液酿制而成的酒，玛雅人将龙舌兰称为chi。古玛雅陶瓷上的饮酒描述，常表现为刻有象形文字铭文的大型船器皿（图463），介绍了龙舌兰。这些饮酒场景同时也揭示了玛雅人饮酒的另一特点。由于饮料大多是酒精含量少的淡啤酒，人们须大量饮酒才会醉酒。显然，酿酒的目的就在于人们能喝到呕吐。通常，人们用胸前佩戴的特殊仪式袋（例如围兜）来装呕吐物。不过，为了能更快摄入酒精，人们会使用由南瓜和黏土制成的灌肠注射器（图464）。如此一来，人们就

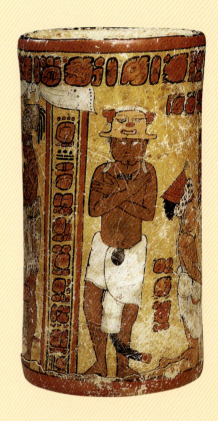

图462 吸烟者
来源不明；古典晚期，公元700—720年；黏土烧制，彩绘；高21.3厘米，直径11.5厘米；私人收藏（克尔5453）。
玛雅艺术中少数正面表情图画会描绘吸烟者。画中不寻常的帽子，以动物头部为形，给场景增添了幽默感。

图463 酒宴
推出聚氯乙烯涂漆容器；来源不明；古典晚期；公元550—700年；黏土烧制，彩绘（克尔1092）。
图中描绘了一个人人尽情畅饮的狂欢盛宴。两个陶壶刻有象形文字铭文chi（发酵龙舌兰汁液）。其中站着两个人，胸前挂着袋子用来盛呕吐物。

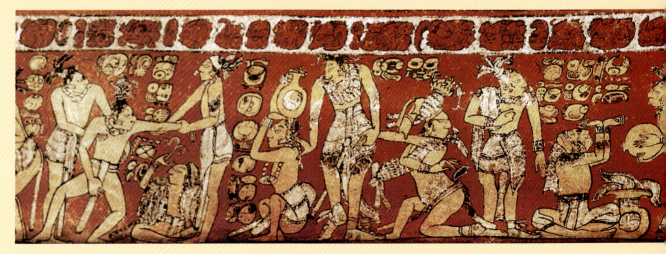

能陷入醉酒状态。因此，许多艺术品通常把醉酒场景描绘为人们尽情跳舞，蹒跚而跌倒（图463）。饮料中通常加有毒物质。这些物质旨在进一步提高醉酒效果，但也会影响口感。或许正因如此，人们制成灌肠注射器，以将液体注射进体内，而不需要口服，因为这不会对味蕾造成过度的压力。甚至，还有一位神灵观看了仪式上的灌肠酒精注射，并对喝酒比赛有特殊的"权威"。西班牙人将这位阿肯神灵描述为玛雅人的"巴克斯"（图461）。

称为暗世界入口的洞穴，似乎常举办这些狂欢的饮酒聚会。这些洞穴永远出于黑暗，不但在时间上出于永恒，且还超越了统治白天世界的社会生活规则。在这一片黑暗的替代世界中，眼睛作为感觉器官，发挥了不易察觉的作用。通过把酒精摄入体内，人们能在兴奋剂的帮助下沉迷于幻觉和幻象。事实上，人们已在一些洞穴中的花瓶画上，发现了用来盛发酵龙舌兰汁液的大容器。

然而，酒精饮料只是玛雅人为了离开可见世界，并幻想进入不同现实所采取的一种药物方法。可以说，为了达到此目的，他们可以尝试不同的精神药物。例如，连续几天禁食、聆听单调的音乐、尽情跳舞，都可以让玛雅人进入另一个世界。不过，大多数药物都是植物性的，通过改变感知、意识和存在的一般状态，能直接影响人们的中枢神经系统。烟草便是新世界最古老的精神植物之一，玛雅地区自然环境中生长着多种烟草植物（图462、图465）。

人们不仅抽食烟草，还抽食或咀嚼烟草，并提取相关液体用于饮料制作。玛雅人很少独自吸烟。为了增强其效果，玛雅人将它与莱夫拉（一种木曼陀罗属植物）的叶子以及曼陀罗花（一种曼陀罗属植物）的种子混合，这种种子含有许多具有致幻和刺激作用的生物碱。高地上长满了能产生生物碱裸盖菇素的蘑菇。直到今天，萨满教巫医仍将这些蘑菇晒干，并用磨刀石研磨成粉末，增强致幻效果。人们在卡密拉胡育及整个危地马拉高地都发现了像蘑菇一样的石雕，推断这些蘑菇或许早在前古典时期就投入使用。

除了从植物提取药物外，玛雅人还从牛蛙的有毒分泌物中获得了精神活性物质。这种牛蛙的毒素含有与LSD有关的蟾毒色胺，若大量服用，甚至会导致死亡。前古典时期的许多艺术品都描述了蟾蜍，其位于耳后的腺体总是特别引人注意。加利福尼亚人种学家约翰内斯·魏尔伯特最近的研究表明，通常在坟墓和祭祀存放处发现的软体动物（一种脊椎动物）也具有致幻作用。这有助于解释这种软体动物对整个玛雅地区如此重要的原因，同时也是雨神查克的一个重要属性。

大多数药物在服用后会立即引起身体反应，例如呕吐、对光的敏感性增加和四肢麻木。但这些反应发生后，身体都会产生预期效果。灵魂似乎离开了身体，开始了前往寻找祖先和神灵的旅程，出现了神话里的动物，死者开口说话，远处似乎也触手可及。这些异象并非随机发生，而是植根于传统神话主题、文化经验和相关人士的具体期望。古玛雅艺术中，异象总是表现为蛇。从蛇宽阔的下颚开始，可以开口

图464 描述了人们正在使用灌肠注射器

来源不明；古典晚期，公元600—900年；黑土烧制；高17.5厘米，直径13.3厘米（克尔1550）。

主人公躺在地上，一条腿吊着，其他人正使用异常大的灌肠注射器，用一只手支撑被注射者的头部，这表明他处于相当放松的状态，而另一只手将注射器的末端插入他的直肠。

说话并聆听人们心声的祖先和神灵出现了。因此，对萨满治疗师以及神圣国王们而言，服用毒品是仪式中的固定环节，以便接受其神灵和祖先的建议和帮助。

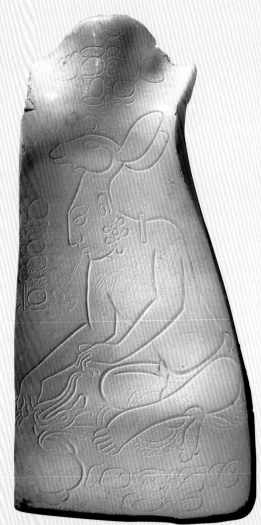

465 吸烟者

来源不明；古典晚期，公元600—900年；贻贝壳；高26.5厘米；克利夫兰，克利夫兰艺术博物馆，挪威收藏。

图中，王子只穿着缠腰带，头戴一个雄鹿头形的头饰，坐在一个特里同壳外，一条蛇从壳内冒出。

揭开玛雅的黑暗秘密——玛雅洞穴的考古学

詹姆斯·E. 布雷迪

伟大的玛雅文化专家埃里克·汤普森指出,洞穴、山脉和寺庙金字塔构成了古代玛雅宗教生活的三大中心。尽管这证明了以上地点的重要性,洞穴长久以来一直不被重视,直到最近这种情况才有所改变,而古代景观的特征却鲜为人知。不过,其背后的原因至今不明。研究者自19世纪40年代开始研究玛雅文明,约翰·劳埃德·斯蒂芬斯和弗雷德里克·卡瑟伍德的作品,很好地描绘了玛雅洞穴。卡瑟伍德的波兰臣巨大木质楼梯石版画闻名遐迩,详细展示了洞穴如何利用周围的土著建筑(图467)。在某些情况下,例如艰苦攀登以及在炎热和潮湿的条件下爬行,有助于保存玛雅洞穴文化。古鲁塔·德·查克认为,爬上去后再下来会无比艰难,难怪斯蒂芬斯和另一位早期考古学家亨利·C.默瑟最后实在精疲力竭,无法探索或记录洞穴底部的大量考古材料。

然而,问题的关键在于,人们把洞穴习惯性地理解为玛雅遗址,并没有看到它本质上代表了宗教,所以也没有意识到这些特征在中美洲宗教中的核心重要性(图469)。例如,在泉圣省的废墟中,爱德华·塞勒拒绝将该网站的名称译为玛雅语和西班牙语的简单组合,意为"圣洞",并且如此一来,便忽视了该网站页面下方的三个洞穴。这实在令人遗憾,因为洞穴中既有令人印象深刻的建筑,也有巨大的雕塑。塞勒并没有将洞穴视为前哥伦布时期城市的宗教心脏,而是将这些当作了废墟,用于存放雕塑。

不清楚了解洞穴的重要性,考古学家就没有动力对它进行调查。直到1959年,相关研究人员才第一次整合已知的发现,而对洞穴的系统研究始于20世纪80年代。20世纪90年代,洞穴研究迅速发展,新发现让人们对洞穴有了新的见解。

玛雅宗教和自然景观

不了解景观在玛雅宗教中的作用,就无法了解洞穴对古代玛雅人有多么重要。由此看来,与西方人不同,所有美国本土公民都将大地视为神圣和有生命的实体(图470、图471)。这种见解仍是近代许多玛雅人世界观中的一个重要因素。人类学家发现,被称为大地统治者的特祖尔塔克(来自Q'eqchi'Mayan),是玛雅宗教中最重要的人物。特祖尔塔克这个词意为"山谷",即使在日常环境中用于表示地理区域,也含有重要的超自然意义。诸多说着不同玛雅语的人们,通过译为"山谷"的名字来与大地统治者沟通,因此这被视为一般的玛雅模式。因而,景观本身正在被人格化和神化。许多玛雅语言中,洞穴这个词意为"石屋",因为玛雅人们相信大地统治者居住在自己神圣的山洞内。

过去,人们倾向于将山脉和洞穴视为上界或天空,分别与下界或暗世界对立,但在玛雅神话中事实似乎并非如此。实际上,术语"山谷"统一了单个实体中的两个维度。此外,概念意义上山脉和洞穴存

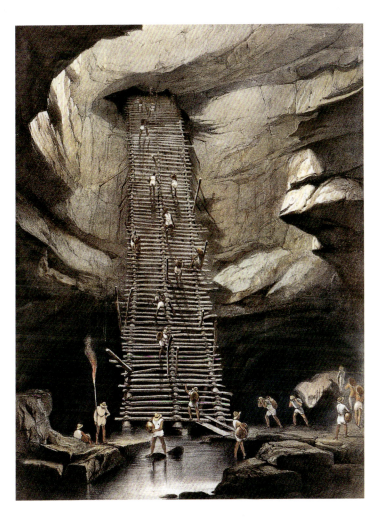

图466 洛尔屯洞穴(墨西哥,尤卡坦)
图片描绘了洛尔屯洞穴中一间较大的屋子。屋顶已塌陷,阳光透入进来。坍塌碎片散落在屋内中心。玛雅人坚信,地球表面的这些开口将上层世界与黑世界联系在一起。

图467 波兰臣之井
19世纪早期弗雷德里克·卡瑟伍德所著的石版画。
尤卡坦半岛北部,没有河流或湖泊流淌,不过地下洞穴、地下水及蓄水池为当地人们提供了水源。洞穴里的水也用于宗教仪式。石版画描绘了19世纪早期波兰臣令人印象深刻的水井场址。一个巨大的木制楼梯从侧门通向位于底部的一片小湖。

图 468 洞穴内的玛雅象形文字
"大地怪兽的下颚",位于山峰及阿兹特克城市内的象形文字玛雅铭文所提及的地名,通常提到了特定形式的景观。长期存在于中美洲思想中的理想景观,指从黑暗世界水域中升起的神圣山峰。阿兹特克的"城市"概念也基于这种理想。从字面上看它意味着"水山"。

洞穴　　　"大地怪物的下颚"　　　阿尔特佩特尔(城市状态)　　　威兹(山)

在显著关联,原因在于玛雅人认为山脉是空心的,山脉内部便是大地统治者的住所以及圈养的所有野生动物,种有玉米,备有水库和埋藏着宝藏的庭院。显而易见,对近代玛雅人来说,山脉与洞穴密切相关。Q'eqchi' 辨认出了 13 座主要的圣山,每座山对特祖尔塔克来讲都是重要的家园。其中,每座山的洞穴就是其最为神圣的地方,可以举办特祖尔塔克仪式。Q'eqchi' 人谈到最重要的圣山西卡尼亚'时,他们最看重的便是里面的洞穴。

神圣景观中最重要的两个特征,在于山脉和洞穴的合二为一,如此便形成单一的神圣象征,表示更为丰富的含义。对此,大卫·斯图尔特已提出了一些书面材料,这可证明人们曾称玛雅金字塔为"威兹"、"丘陵"或"山脉"(图 468)。识别玛雅象形文字的地名时,斯图尔特和斯蒂芬休斯顿评论道,"最引人注目的是……提到人造建筑的成语通常是'山丘'的隐喻。"这表明古代金字塔代表着神圣的山脉。玛雅人常把这些建在金字塔顶部的寺庙大门,认为是通往象征性洞穴的入口。通常,洞口附近的一个常见的洞穴符号明确表明了这一点,该符号外观代表着地球怪物大张开嘴。回到洞穴,山脉与寺庙金字塔构成了玛雅宗教生活的三大核心这一观点。显而易见,现在这三大核心并非三个不同的独立邪教或崇拜领域。相反,它们各自都是大地及其重要的主题部分所在。

洞穴、景观和玛雅人定居点

地球若重要到任何一个公共纪念碑都以自然特征为模型,那么在景观中选择一个定居点必定具有重要意义。大家都知道,当地神话总会记录、论述并庆祝定居点的选择考虑了跨文化因素。许多情况下,这些重要观点须通过某些神秘标志得以揭示或发现。特诺奇提特兰的建立,便是中美洲闻名遐迩的例子了,当时阿兹特克人发现了一只坐于仙人掌上的老鹰,嘴里还叼着一条蛇。不过鲜为人知的是,仙人掌生长在一个洞穴顶部,洞穴内两股泉水流出。

记录中美洲各地基础仪式的民族历史文献发现,人们在建立定居点时,常考虑非常具体的地理特征。这些地理特征对他们来说非常重要,乃至他们宁愿放弃那些生态环境更优质却并不符合这些特征的区域。加西亚-让布兰诺指出,当时人们寻找具有特定特征的环境。这样一个地方,必须得回想起创世那神秘时刻:一个四座山构成的水生宇宙,第五座山海拔高,使其在水中突出。核心山峰须点缀着洞穴及泉水,有时会有较小的山丘包围着。这样的环境重复,永远会冻结,且水和天空分开,地球向上发芽时,原始场景就会消失。

选择一个能复制创世的地点定居,并不出乎意料。跨文化群体将城市的建立视为重复创世的方式。还须承认,伟大的创造行为总发生

图 469 墨西哥尤卡坦半岛洛尔屯洞的纵剖面
人们于 19 世纪末在洛尔屯洞穴考古。
19 世纪 90 年代,亨利·C. 默瑟也对该洞穴进行了调查,目的在于获得有关其早期用作居和仪式的信息。其中,他对洞穴进行了测量并绘画,并做了几次考古切割。

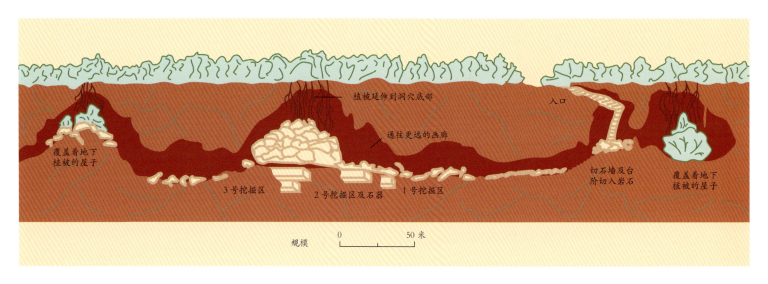

在宇宙中心，因此新的定居点能代表权力和威望。庄严神圣的神话景观之间的联系在中美洲得到了进一步的发展。加西亚－让布兰诺曾说，该地区中心的一个天然洞穴必须含有水或被水包围（图478）。很多时候，人们会人工挖掘一些石窟，使其接近神圣原产地的形状……这些洞穴在祭祀仪式上用于供奉神灵时，成为新城的心脏，向定居者传达了宇宙的指示，如此一来，他们对该区域地占据以及统治者对该地点的绝对权威便合法化。

中美洲所有地区的基础仪式都使用了相同的符号，这表明山—洞—水的结构占据了中美洲意识形态系统的核心。洞穴及其所在山脉与祖先、族群发源地，甚至民族身份相关。因此，洞穴意义重大。墨西哥中部，社区和景观之间的密切关系反映在社区的阿兹特克术语中，altépetl的字面意思为"充满水的山"，象形文字刻画着底部有个洞穴的山洞（图468）。现代玛雅中仍然能找到这种洞穴强烈定居点的遗迹。尽管该地区土壤贫瘠，但拉坎登玛雅村庄之所以位于低地，是因为村民们希望靠近神圣洞穴。恰帕斯高地的兹罗齐勒玛雅社区在已命名的洞穴附近定居，这些洞穴以社区命名。社区成员承担了打理洞穴的责任，原因在于他们视洞穴为社区土地所有者——大地统治者的家园。人们在拉兰扎尔的兹罗齐勒玛雅社区也发现了类似做法。该村庄建在白色岩石形成的大洞穴附近，给社区起名为扎坎奇，意为"白洞"。在阿兹特克人统治下，这个名字译成了阿兹特克·埃斯特克斯克，而西班牙人又为它赋予了一个圣人的名字，即圣安德烈斯·埃斯特克斯

图470 暗世界入口

玛雅艺术常把山脉、洞穴等景观刻画为神话生物。玛雅铭文中的扎克巴克卡帕特（白骨蜈蚣）张开大口，象征着作为"暗世界入口，并守护着暗世界水域"的天然深井。这个神话之地以地下洞穴湖泊为自然模型。

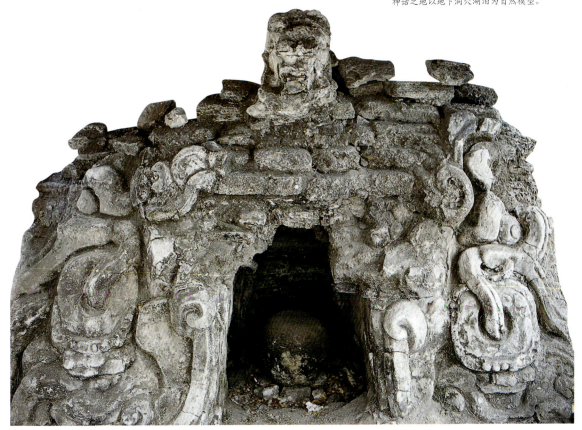

图471 祭坛形状的山洞穴入口

墨西哥，恰帕斯州，特尼亚，结构E5-5；古典早期，公元300—600年；在砖石上模仿灰泥；高150厘米，宽250厘米。

玛雅人的建筑，尤其是文化建筑，往往会复制在神话传说中具有重大意义的地点的特性。寺庙及其相关的金字塔式建筑象征着神圣山脉。玛雅艺术的建筑雕塑，以及某些旨在复制神圣之地的建筑兴建将这些描绘成爬行动物。在象征性的洞穴入口处，玛雅人设立了祭坛，并进行了与在真正的洞穴里烧香和布置祭品的类似祭祀活动。

图472 哈尔卡特津戈，"El Rey"岩石浮雕

墨西哥莫雷洛斯，哈尔卡特津戈，奥尔梅克；前古典中期，公元前700—前500年。
一个身着华丽服饰的人物，多半是统治者或哈尔卡特津戈统治者的祖先，坐在地球怪物下颚的低宝座上，象征着一个洞穴入口。螺旋象征着从洞穴中发出的风，带来了雨水纷飞的云层。此人怀里抱着"云"的象征，表明他是雨神。这种浮雕显然是基于这一概念，即云，尤其是赋予生命的雨云，形成于洞穴内并由其中升起，这种概念直到今天仍在中美洲普遍存在着。

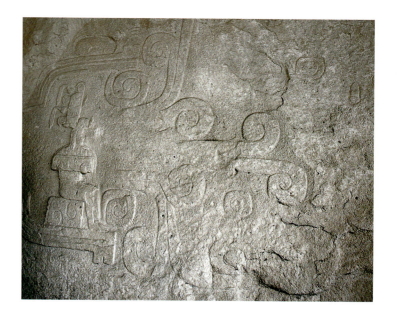

克，如此一直持续到20世纪30年代。兹罗齐勒玛雅定居点，通常以洞穴特征命名。洞穴与不同的社群单位相关联，也被认为是祖先神灵的家园。

直到最近，考古学家还未开始调查古代玛雅遗址的布局是否与历史文献相符。然而，低地危地马拉地区，在多斯皮拉斯进行的一个项目证明，该地所有三个主要建筑群均与意义重大的大型洞穴对齐。其中，最宏大、最令人印象深刻的莫过于埃·杜恩德金字塔，它是该地区最高的天然山丘，经过修改后形成了一个巨大的金字塔底座，上面建有一座石头寺庙。从金字塔上的石柱可看出，该建筑在古代被称为K'inalha'，表示"水"。埃·杜恩德顶部的寺庙面向复苏的泉水，考古人员在该建筑群西边附近发现了一个1.6千米长的洞穴，该洞穴穿过了山顶的寺庙。金字塔正下方通道包含一个地下湖，该湖是多斯皮拉斯附近最大的水域。洞穴中丰富的文物和人类骨骸表明，多斯皮拉斯的古代居民曾使用这个洞穴（图474、图475），因此毫无疑问，整个建筑群都以这个特征而命名。第二个主要建筑群，即主广场，同样也与泉水对齐，洞穴或许会延伸到建筑物下方。

蝙蝠宫位于埃·杜恩德金字塔以西约500米处，是该遗址第三大建筑群，也是多斯皮拉斯最后两位统治者的住所。宫殿平台下方为蝙蝠洞的入口，同时也是一个10千米长的地下河系统的排放口。虽然洞穴最初在绘制时比较干燥，但大雨之后，水会从洞穴倾泻而下，如此一来，中央广场便会清晰地听到大雨从洞穴倾泻而下的声音。对玛雅人而言，这无疑是对大地神圣力量的一种令人敬畏的表现。这些事件标志着雨季的开始，农业生产也开始循环。用这戏剧性的水源来描绘皇宫，大声宣告着国王对水、雨及生育的控制权。有趣的是，哈尔卡特津戈的"埃锐"浮雕中，公元前1000年，一位非玛雅国王提出了完全相同的主张。场景中，洞穴入口处的岩石上雕刻着一位统治者坐在一个独具风格的洞穴象征物上的画面。洞穴入口刮来一阵风，雨水也从洞穴上方落下（图472）。

在多斯皮拉斯地区，围绕洞口的建筑群布局并非只将目光锁定在这些伟大的公共纪念碑上。除此之外，与多斯皮拉斯地区的二十几个洞穴产生关联的，还有一些二级公共建筑以及其他宫殿。最令人惊讶的是，即使是不起眼的普通建筑物及单独的房屋结构，也与非常小的洞穴有关，所有这些洞穴后来都有文物发现。在调查的案例中，洞穴入口位于平台后方，洞穴内通道随后延伸到建筑物下方。这种利用模式反映了从国王

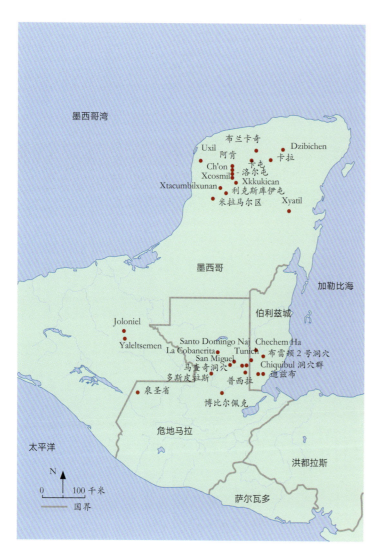

473 玛雅地区最闻名遐迩的洞穴

尤卡坦半岛的喀斯特地区拥有无数洞穴。直到今天，玛雅人仍用大多数洞穴来举行祭祀仪式。不过，人们一次又一次地遇到了未知洞穴，在某些情况下会有一些壮观的发现。特别是在佩滕丛林难以进入的地区和伯利兹西部，未来或许会有一些进一步的发现。

到普通人的整个入口模式。多斯皮拉斯地区所有地方因神圣地标和符号而生动,从伟大到平凡。

洞穴利用的考古和历史背景同样有趣。象形文字铭文表明,多斯皮拉斯在玛雅历史上很晚(公元640年左右)才成为一个主要场所。表面建筑的考古发掘似乎证实了这一点,原因在于很少有证据证明前古典时期(公元前300—前250年)或古典早期(公元250—550年)找到了解决方案。相比而言,每个大洞穴都拥有重要的古典手工艺术品,表明这些洞穴是多斯皮拉斯政体开始快速扩张之前数世纪的神圣景观中的重要特征。大规模的古典晚期建筑计划开始时,尊重、利用并融入了可能已建立长达1000年的神圣地标模式。事实上,人们不得不怀疑,多斯皮拉斯的第一批国王是否极其渴望用适当的符号来为新建立的首都赋予更古老的历史。

人造洞穴

本文之前关于洞穴在基础仪式中的作用的讨论中,注意到仪式似乎借鉴了处于意识形态系统核心的泛中美洲符号。有趣的是,意识形态跨越了截然不同的地质区域。洞穴常形成于喀斯特地形,其中水溶解基岩(通常是石灰岩)造就了洞穴和下沉洞。不过,中美洲大部分地区属于非喀斯特地貌的火山区,通常不会生成洞穴。

图 474 陶瓷器皿作为库耶瓦·德尔桑戈尔的产品
危地马拉,佩滕,多斯皮拉斯;黏土烧制。
如同大多数玛雅洞穴,人们认为多斯皮拉斯地区的库耶瓦·德尔桑戈尔(西班牙语意为"血洞")非常隐秘神圣。不过,人们只会为了表演仪式和放置祭品而来这个地方。

图 475 库耶瓦·德尔桑戈尔
危地马拉,佩滕,多斯皮拉斯。
玛雅人认为洞穴无比神圣,在安置定居点时洞穴往往也是决定性因素。这在多斯皮拉斯地区也不例外,库耶瓦·德尔桑戈尔附近是玛雅的重要崇拜地点。

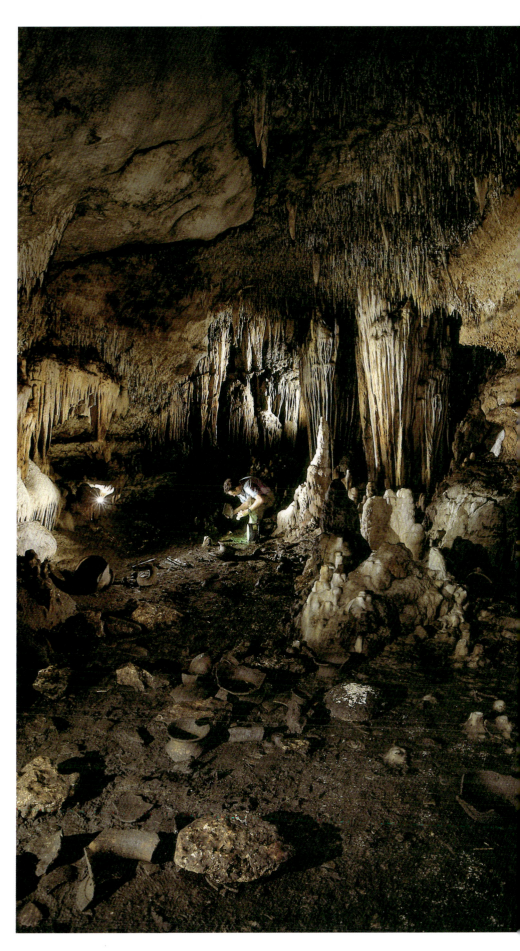

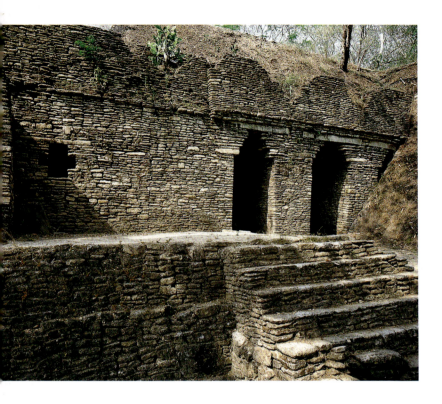

图476 人造的暗世界

墨西哥，恰帕斯，托尼亚，雅典卫城的第二个露台；古典晚期，公元600—900年。很久以前，在这神话般的景观里，众神活跃，于是玛雅人把这一点复制到新建筑中。在人造神话景观的模型中，玛雅人在祭祀仪式上重新改写了万物创造及其他重要宗教事件。除神圣的山脉和水域外，玛雅人常兴建具有类似意义的洞穴。这方面的例子莫过于托尼亚卫城一个露台上的迷宫了。人们在玛雅文化其他地方也发现类似这样的大型建筑，其中包括狭窄通道及黑暗的房间。

Q' 乌马尔卡吉（尤塔特兰）遗址处发现了一个更为壮观的场景。16世纪时期，西班牙人在佩德罗·德·阿尔瓦拉多统治下征服了奇'切'玛雅的首都 Q' 乌马尔卡吉。至少有三个洞穴，其中最长洞穴内有125米的通道，其最终延伸至中央广场下方。侧面通过图案表明，洞穴代表了奇'切'出现的七腔洞穴，奇'切'玛雅人的国王从上神托吉尔手中接过了统治权。洞穴仍是奇'切'玛雅人的重要朝圣地点。

现在看来，玛雅高地所具有的功能远非这些。据弗雷·弗朗西斯科·希梅内斯所言，夸伊彻地区另一个洞穴位于圣塞巴斯蒂安·罗摩亚附近。德国人类学家弗朗茨·特默尔，在米克斯科和钦纳特拉·维约的中央广场下做了有关人工洞穴的报告，其中两个记录在了米克斯科 Viejo 中。人工洞穴向东延伸至洪都拉斯，其中一个洞穴位于海湾群岛，而另一个位于特南普遗址。

若洞穴是当地社区的仪式中心，并使人们对土地的各种需求合法化，那该系统如何在没有自然洞穴生成的地区发挥作用呢？

考古学文献中提到了一些人工洞穴，但直到1990年左右，人们才发现了这些人工洞穴才的重要性，当时其中一些洞穴得以现世，且许多人认为其本身就代表了某种建筑形式。这些洞穴似乎建于两种情况之下：一种与遗址有关；另一种与圣地有关。反映第一种情况的最佳例子，莫过于法国考古学家阿兰·希翁曾在危地马拉高地的 Quiche 部发现的拉古尼塔遗址了。洞内通道从中央广场周围的四个主要金字塔之一的楼梯开始，终止于广场中间。洞穴留下了四百多件陶瓷器皿及其他文物，场面极其壮观，但洞内没有人类骨头，这表明该场景为葬礼。Ichon 认为，位于祭祀仪式中心的洞穴，对玛雅人而言是神话般的存在。

除了在遗址内发现的人造洞穴外，一些洞穴似乎也象征着神圣场所，玛雅人仍在这些地方做礼拜。埃斯基普拉斯是中美洲最大的朝圣中心，为黑人基督提供朝拜，而人们在埃斯基普拉斯发现了两个这样的洞穴。洞穴位于里约·米拉格罗（奇迹河）沿岸，不过有趣的是，人们一般认为只有较大洞穴门口前的河水才有神奇力量。洞穴墙壁上覆盖着厚厚的黑色油脂，原因在于游客们在洞穴内燃烧珊瑚香。基督教圣徒占据该地前，洞穴或许是前哥伦布时期人们做礼拜的圣地。

另一对人工洞穴位于危地马拉夸奇的 Xab'aj 附近一个高山脊上。20世纪50年代，洞穴曾吸引了来自各地的朝圣者，不过最近一件事

图477 迷宫

墨西哥，恰帕斯州，雅克奇兰，结构19。

雅克奇兰迷宫，不过是整个玛雅地区众多类似建筑之一。其他建筑包括尤卡坦半岛的奥金托克、萨屯萨特建筑以及帕伦克宫殿下方的拱形通道。玛雅人内心的绝对黑暗，暗示着这些洞穴代表着人造的暗世界，与圣地相关的祭祀仪式在这里进行。

横切面　　　　　　高处俯瞰

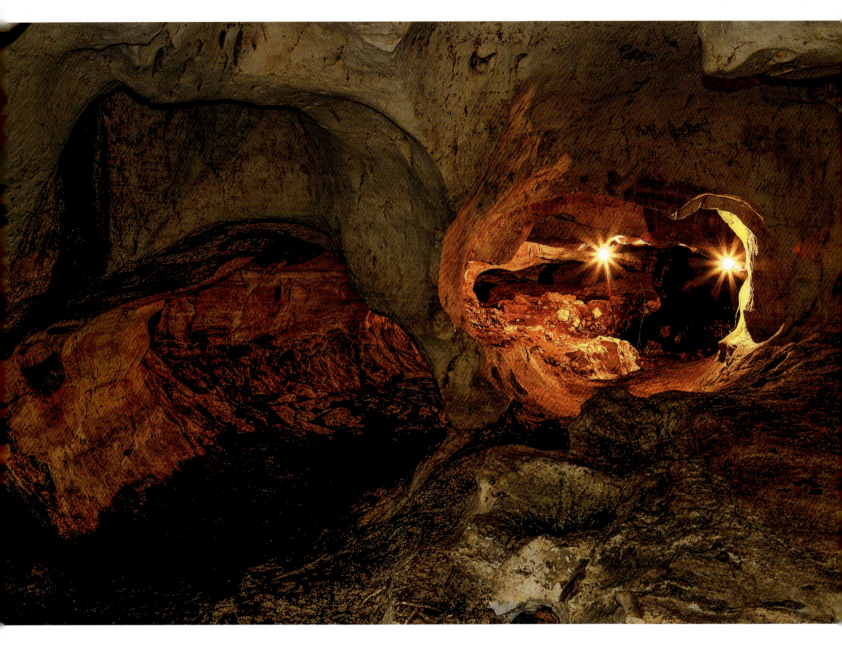

让这地成为"曙光之地"之一,那就是据《波波尔·乌》,奇'切'玛雅人观察到大地上第一个日出。

最近有人发现,特奥蒂瓦坎太阳金字塔下面的洞穴是人为修建的,因此如何辨别人工洞穴已被赋予了新意义。1971年,人们发现了一个洞穴,该洞穴从中央楼梯下方延伸至建筑物中心下方,人们当时认为该洞穴是天然形成的。相反,大金字塔和洞穴都是单个构造的宇宙图的部分所在。此外,同样位于墨西哥中部的霍奇卡尔科地区的著名洞穴也被认为是人工修建的,这清楚地表明人工洞穴广泛分布于泛中美洲。

如人们在多斯皮拉斯所见,建造洞穴似乎源于玛雅人将天然洞穴融入场地建筑的传统。迄今为止,人们所发现的人工洞穴至少可追溯到前古典晚期(公元前300—前250年),由此推断出,将遗址与自然景观相结合的基本模型或许可追溯到更久远的过去。此外,具有讽刺

图478 地下洞穴湖
玛雅宇宙学中,地球上一个大洞中的一片黑暗停滞的水池,便是上层世界与暗世界之间的边界。这一想法来自充满水的坟墓以及众多湖泊洞穴,例如位于Xtacumbilxunan地区的洞穴。

意味的是,人们似乎更加认可非喀斯特地貌地区内的洞穴,其重要性也更为突出,然而这些地区的洞穴并非天然生成。这些洞穴在当地地位突出,似乎是神圣地理学中不可或缺的元素,因此前哥伦比亚人民认为建造自己的洞穴非常有必要。

朝圣之旅

众所周知,世界各地都存在宗教性质的地标,是神圣的文化理想的绝佳缩影。这些地标有着特殊的影响力,为人们广泛认可,因而很多人都会前去参观。这些地方都是朝圣的中心。我们很难高估这些中心的重

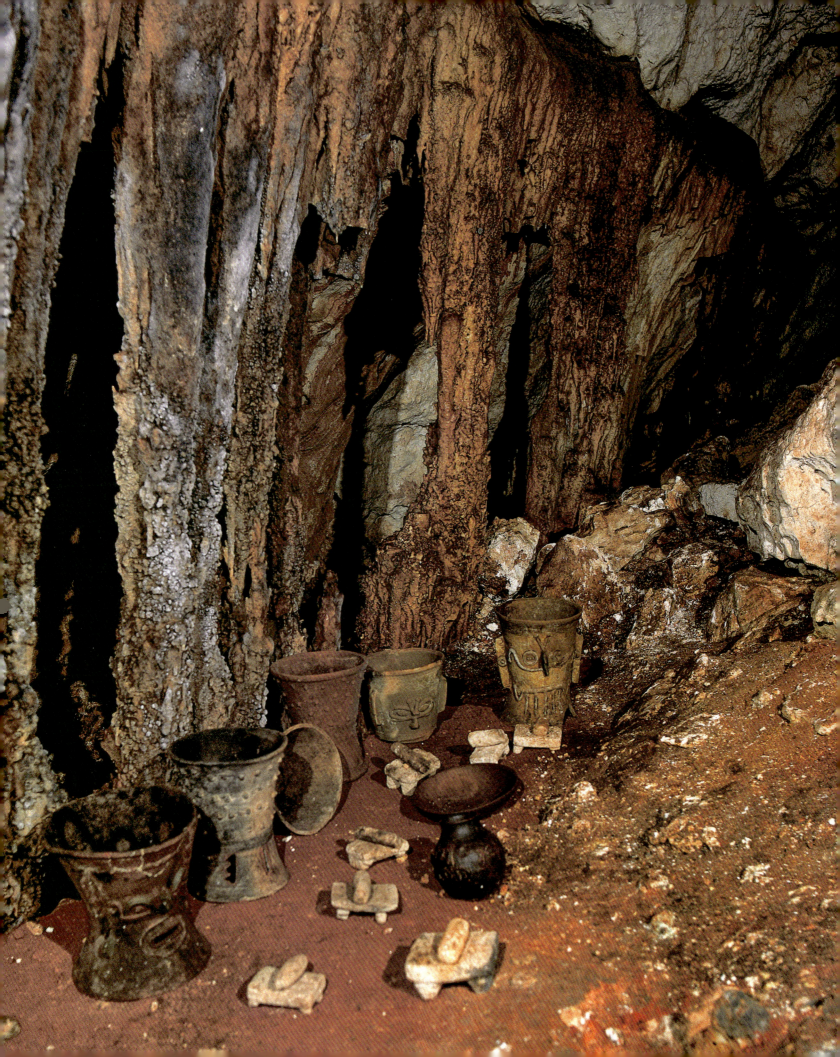

图479 Balankanche 洞穴中的供品

墨西哥，尤卡坦；古典晚期和后古典时期，公元 800—1150 年。

奇琴伊察东南仅几千米处是 Balankanche 洞穴。那里发现的祭品证据表明这是一个象征性的创造地点。香炉带有墨西哥雨神特拉洛克的面孔，由王室玛雅人同伴。这小的玉米磨碎石源于人们相信以前的造物是由矮人居住的，意图很明显，即用这一方式称颂他们。

图480 罗顿洞穴入口处的岩石浮雕

墨西哥，尤卡坦；前古典时期，公元前 300—前 100 年。

岩石位于罗顿洞穴入口右侧，是玛雅区域拥有雨神恰克特质的统治者的最早期象征。在人物的头上是几乎难以辨认的题字。它可能代表了一个已故的统治者。作为一位神圣的祖先，他承诺在雨神的作用下，水和生产力可以得到保障。浮雕和其位置都预测了后期的玛雅作品，这些作品展现了洞穴内的祖先和雨神。

要性，因为已知的最大的人类集会就与朝圣有关。中美洲的朝圣中心均与雨水之神存在关联，因此，这与我们对洞穴的讨论有联系。

人们认为雨神无一例外都生活在洞穴里，雨水在洞穴中形成，所以在已知的朝圣中心内，洞穴的占比较大也就不足为奇了。其中，最著名的洞穴场所是奇琴伊察的献祭天然井。迪亚哥·德·兰达主教描述道，16 世纪的朝圣是抛掷祭品包括活人献祭，活人被扔进天然井内。在 20 世纪初，爱德华·汤普森为核实兰达的叙述，疏通了部分天然井，回收了大量的艺术品，包括黄金、玉和人骨。兰达提及的另一处崇拜中心位于科苏梅尔岛，奉献于月亮女神伊希切尔，她也与水相关联。岛上的洞穴中发现了许多神像和香炉，这表明它们是宗教仪式活动的重点。在墨西哥中部，在查尔玛的著名的基督教朝圣圣地，仅仅是接管了前哥伦布时期的某一中心，专门研究洞穴的主人奥兹托特罗。

过去几年，考古学家才开始讨论有关朝圣的问题。所以，即便在朝圣中心的外貌这一点上，考古界还未达成共识。从全世界来看，朝圣地点的特色之一是其均与令人印象深刻的自然环境有关。一些知名的玛雅朝圣洞穴（如图尼奇纳亚、阿塔维拉帕兹的 Seamay 或圣多明各、佩滕省的库埃瓦德尔阿斯彼图拉斯以及尤卡坦的罗顿）有大量的入口和门厅。此外，图尼奇纳亚、库埃瓦德尔阿斯彼图拉斯、罗顿（图466、图480），Seamay 有许多改造的迹象。很多洞穴看起来都经历过改造，以限制人们进入内室，表明只有最重要的访客能获得许可进入最遥远的神圣之地。所有上述洞穴也符合中美洲的范式，即朝圣地点远离人口中心。

其中三座洞穴（图尼奇纳亚、圣多明各和库埃瓦德尔阿斯彼图拉斯）有象形文字。在图尼奇纳亚（图481、图482）和库埃瓦德尔阿斯彼图拉斯中的文字都含有象形文字 il，意思是"去拜访"或"见证"，通常这些文字被理解为与朝圣相关的造访。洞穴内的象形文字可能通常记录着重要人物的来访。由此看来，这三处洞穴依古代中美洲朝圣地址而建，我们对这些朝圣地点知之甚少。

此类洞穴成为朝圣的中心引发了这样一个问题，即是什么让玛雅人在洞穴设计中斥巨资呢？

宗教是人类社会中最有影响力的机构之一，在政体的边界内有一个主要的朝圣场所，它总被人们视为超自然的恩惠。世界各地的政治领导人都渴望得到与这些中心相关的声望和道德权威。这本身就可以解释玛雅人在上述地点的巨大投资。

洞穴和宗教仪式

前几部分的讨论集中在最大、最重要的洞穴类型上。它们被安置在玛雅中心进行仪式的核心位置，这也是整个政治制度和公共仪式的焦点（图473）。在其他情况下，洞穴是朝圣的中心，吸引了来自四面八方的信徒。对每一个这样的大洞穴而言，都必须有几个或几百个更小、更简陋的洞穴以满足普通百姓的仪式需要。在双柱城，一些房子是建在非常小的洞穴之上。这些房子大概是为住在正上方的人进行宗教活动提供圣地。大多数洞穴甚至都不位于中心，而是分散在整个乡村，仅从附近地区的农民那里获得供品。迄今为止，不论地理位置如何，绝大部分已探知的洞穴都有证据显示人们在古代时使用过它们。这充分表明，这些特征无论是自然的，还是人工的，无论多么小或多么遥远，都从未被忽视过。

这些普通的洞穴中发生了什么活动？首先是围绕农业周期的活动（图479）。如果农民的田间有一处洞穴，这种洞穴很有可能被用来请求土地之神的许可，以烧掉森林，准备种植。如果没有洞穴，仪式就会在田间进行。

每年 5 月初，就在雨季来临之前，这个最重要的玛雅仪式如今在中美洲各地仍然举行。整个村的村民都到他们当地的洞穴去求土地爷

图481 危地马拉，佩滕，图尼奇纳亚洞穴画

古典晚期，公元600—900年；石灰石石上的木炭画。

图尼奇纳亚洞穴中最大的岩画之一，画的是一位贵族主人和一位矮人在纵饮。这两个人物之间的题词清楚地写着一位伊克斯图兹王子的名字，他正以朝圣者的身份来到这个洞穴。从下面刻有的象形文字中可以清楚地看到这一点，他的称谓是 Ho Kab Ajaw。这也是在图尼奇纳亚西北40千米处的考古遗址的石碑上的象征符号，现在大家知道这是伊克斯图兹的名字。

图482 危地马拉，佩滕，图尼奇纳亚洞穴中的铭文

古典晚期；公元600—900年；石灰石岩上的木炭画。

在许多洞穴中，岩壁上有铭文，显然是由达官显贵留下的，以便永久记录他们的朝觐。图尼奇纳亚洞穴中发现了最完整的铭文之一。虽然上面没有记录拜访情况，而是介绍了一个涉及"携带火"的活动，至今尚未被完全读解。卡拉科尔的某个王 Tum Yool K'inich 和 Ixkun 的统治者也参与其中，也许还有远处卡拉克穆尔的统治者。

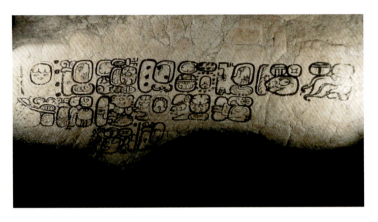

图483 洞穴入口处的雨神恰克

出处不明；古典晚期，公元600—900年；烧制的黏土，着色，高24厘米，直径16.7厘米；柏林民族学博物馆藏（克尔530）。

彩绘陶瓷器皿上的这一部分场景展现了坐在洞穴入口处的雨神恰克。这个洞穴象征着人张开大大的口部，无论是在图像学和象形文字的书写上，都代表着"witz"（山）这个字。在洞穴前，人们聚餐，并以灌肠的形式饮用了令人陶醉的液体。灌肠这个行为通过两个罐子和灌肠漏斗可以看出。在洞穴中举行的宗教仪式可能伴随着狂欢。

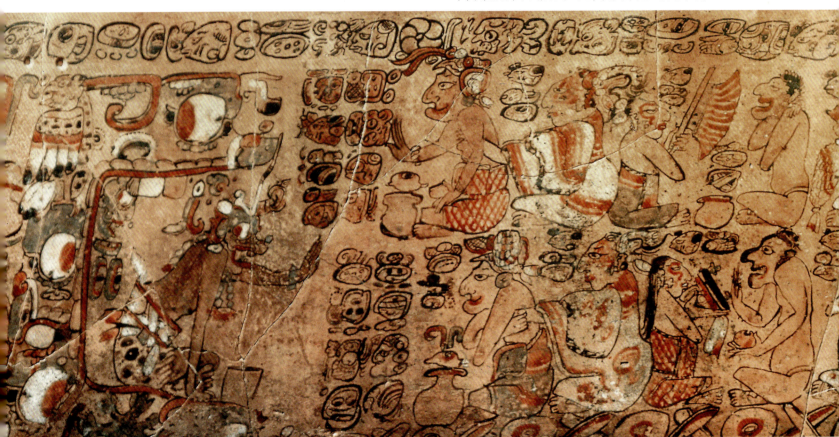

（图483），以求降雨和丰收。如果发生旱灾或瘟疫，也可以在紧急情况下举行仪式，因为这些事件被认为是神灵不满的先兆。种玉米在整个中美洲都有宗教关系，每年的种植过程都包括一系列的仪式。中美洲的所有地区也有一些收获仪式，这些仪式因地而异。

在科潘图尼奇纳亚和戈登洞穴中发现的小玉米棒子长4～5厘米，这表明在古典时期（公元250—900年），玉米刚出现时只有玉米笋被食用。通过这样的方式，洞穴参与了农业仪式的各个方面。

在中美洲宇宙论中，善与恶的概念并不像在西方宗教中的分类那样明显。因此，地球被认为是雨、孕育和生命本身的来源，但也是疾病的主要来源。在尤卡坦半岛，人们认为疾病是由洞穴和天坑中的微风引起的。人们向定居点附近的洞穴供奉供品，以防止引起疾病蔓延的风吹出来（图484）。一旦有人生病，宗教仪式的祛病仪式通常在洞穴中举行。在许多情况下，巫医将蛋滚过人体或吸出有毒侵入物来去除病因。之后染病对象被躺放在洞穴中，恶归其源。

巫医经常与洞穴联系在一起，因为他们通常被认为是从地中吸取法力。预测疾病以及诊断和治疗，通常都要借助水晶的力量。近年来，考古学家的报告中开始提及在洞穴中被发现大量的水晶。这些水晶很可能是由举行仪式的巫医留下的。巫医往往是鲜为人知、神秘莫测的人物。他们的权力受到尊重，但也由于他们被怀疑使用巫术和妖术而令人忌惮。人们普遍认为，巫医会去乡下的一个小洞穴里施行黑法术。

图484 危地马拉上韦拉帕斯查马山的一个山洞里的朝圣者

"山腹"的山洞中，一群朝圣者在黑暗中点燃几百支蜡烛，为庆祝新年（Waxaqib'B'atz'节，8号猴日节）而准备这个神圣的地方。这个节日是玛雅历（一年260天）的"新年"，8号猴日这天庆祝，玛雅历的元旦。岩以焚香、甘蔗白兰地、鲜花、烟草和动物作为祭品。这些是祭祀山神的。山神看守死者的灵魂，但也可以导致地震和厄运。

在玛雅民族佐齐尔人中，这种巫术行为可能涉及制定一项协议，将另一个人的灵魂卖给地神。

除了这些普遍和流传宽广的仪式之外，人类学文献中充斥着与生死循环和历法相关的洞穴仪式。考古学发现古代洞穴仪式比现在更加发达。作为证据，现对双柱城的三个季度的实地考察中就发现了成千上万的洞穴文物。这些供品和仪式工具正在逐渐改变我们对古代玛雅宗教的认识。这些当然提升我们对玛雅人的献身精神的钦佩。玛雅人只用火把照路就敢冒险在地下行走16千米。

吉安娜岛——墓地之岛

克里斯蒂安·普拉格

今天，位于坎佩切市以北40千米的吉安娜岛植被繁茂。有美洲红树、扇形棕榈树、草和其他植物。吉安娜岛的面积不到1平方千米，只不过是地图上一个不起眼的点（图485）。

在西班牙人征服之前的五个多世纪里，该岛被当作尤卡坦半岛西海岸最重要的墓地（埋葬地）。吉安娜的名气归功于大量的随葬陶像。这些陶像制作技术高超，近几十年来不断出土。写实的造型引起了学者的兴趣，这为研究古代玛雅人生活提供了重要见解。

吉安娜这个词来自ja'ilnah（水之屋）或ja'nal（水之地）。在岛屿和大陆一侧沼泽海岸之间有一条约60米宽的狭窄河道，在古典晚期，在最窄处人工建有堤岸（图486），可以从这里过河。当时，居民和游客能够在不弄湿脚的情况下到达海岛。由于吉安娜地势只有海平面高，岛上变化的地下水位造就了小水道和沼泽带，使得下层土又湿又软。为了使岛屿适宜居住，并能够将其用作墓地，古典期的居民找来大量的碎石并堆砌成高出的台地，从而为举行仪式和定居点创造了一个场所。

在中心区域，有一个横跨岛屿的长方形广场，西面和东面以巨大的金字塔形平台和其他建筑物为界。这是吉安娜统治精英的仪式和行政中心的所在地。其领域和势力范围在7世纪初很可能延伸到大陆。

图486 将吉安娜岛与大陆分开的水道的视图

一条宽约60米的水道将吉安娜岛与坎佩切的红树林海岸隔开。吉安娜岛曾有人工堤防与大陆相连，这样可以不弄湿脚的情况下抵达该岛。吉安娜只是墨西哥西海岸的众多岛屿之一，这里有许多以陶俑作为丧葬品供奉的坟墓。

然而，大部分墓葬都没有沿着这个宗教管理轴线布局，而是位于仪式中心周围的区域，那里是普通人的居住区。据估计，在公元500—1000年期间，大约布置了2万个土坟，其中约有1000到目前为止经过了考古学调查研究，其中一些研究结果已经公布。死者被埋在身体形状的坟墓和埋葬缸中。如果死者已成年，作为葬礼仪式的一部分，将翡翠明珠放入口中，其细节仍然是个谜。然后，死者被裹在裹尸布里，蜷缩在一个特制的陶缸之中，并在遗体四周放下贡品进行埋葬。在实际埋葬之前，使用矿物染料，如朱砂和赤铁矿，对包裹的尸体进行着色。朱色象征着生命的血液，用朱色给尸体着色在古典期较普遍。小孩子被捆绑蜷缩着，双臂交叉，放在黏土容器中，用平坦的鼎型陶瓷板密封，埋在石灰土中。

坟墓里摆放着日常生活物品和祭品，为了在黄泉路上使用。因此，除了主要放在死者的头部或胸部旁边，黄泉路上引路的出名陶俑外，也可以找到珠宝、凹面磨盘和杵、燧石点和刀片以及由石头和贝壳制成的工具。

吉安娜陶俑是雕塑的杰作。艺术家们成功地创造了忠于自然的人物，生动地刻画了人体的复杂性，以及一系列人类情感。在这些黏土

图485 吉安娜岛地图

吉安娜岛的海拔只有几米。宽大的沼泽地中小水道纵横交错。吉安娜最高的金字塔是在Zacpool建筑群里的。然而，发现的精心制作的墓葬，不是在紧接着仪式建筑的区域，而是在普通民众的住宅区。它们位于地表下方60厘米至数米之间。

雕塑中，艺术已经超越了绘画中主要人物通常的静态性，并为人物注入了生命。

这些陶俑源于他们生活中多层面的世界，揭示了情感状态和身体魅力，同时也展现出疾病、退化或丑陋的迹象。在创作陶俑时，吉安娜的艺术家采用了两种主要技巧。在公元500年到800年之间，他们创造的雕塑巨大。黏土人物的头部、躯干和四肢是手捏的，并赋予独特的形态。虽然吉安娜陶俑的艺术主题经常重复，但从这一时期幸存下来的陶俑却是散发出情感、个性和优雅的独特的作品。

公元800—1000年之间，出现了对更多大规模生产的需求。为了满足这种增长的需求，艺术家转而采用更高效的方法。他们使用凹模，可以在很短的时间内制作出大量小塑像。小塑像是空心的，在内部放上小黏土珠子就可以当作摇铃。然而，这种更经济的生产方法导致了陶俑的个性和表现力丧失。

对于今天的学者来说，精心手工制作的陶俑才是最珍贵的。因为从它们身上可以深入了解古典晚期玛雅精英的日常生活。除了源自动物、神灵和建筑这些罕见个例以外，形象都是以社会环境中的人为中心。贵族领主经常以配备武器的战士和整套战斗服（图487、图489）、熟练的舞者或大胆的球类运动员的形象出现。他们戴着有头饰、胸铠和装饰腰带的礼仪服饰。但描写玛雅贵族女士生活的相对较少，她们穿着华丽的礼服，佩戴着丰富的珠宝、奢华的头饰，拿着扇子和包包等时尚配饰。一些小塑像有临时或永久地附加在前额和脸颊上的面部装饰，比如说加长的鼻子、面具或饰物。

穿着各种各样精美的服装，佩戴珠宝和其他细节装饰的吉安娜塑像反映了社会的一部分。除了以战士或球类运动员形象出现的统治者之外，雕塑中还有祭司和某些阶级的仆人。艺术家对人体解剖学的兴趣可以从极端的身体状况的生动表现中看出，例如老年（图488）和疾病。痛苦的表情以及虐待战俘尸体的艺术形象与盲人或身体发育迟缓的表现一样普遍。玛雅文名与其他文明一样，死亡伴随着许多仪式。在吉安娜坟墓中发现的小塑像是死人复杂的仪式的一部分，现在仍然神秘。关于来世，分配给众多陶俑的具体角色问题仍然是玛雅研究的众多谜团之一。

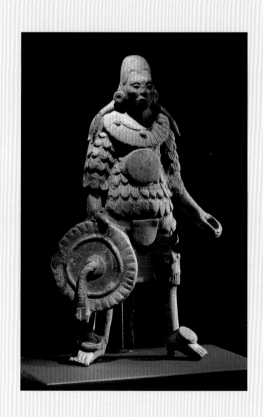

图487 全副武装的贵族战士
墨西哥，坎佩切州，吉安娜岛；古典晚期，公元600—900年；烧制的黏土，着色；高20.6厘米；耶鲁，耶鲁大学美术馆，斯蒂芬·卡尔顿·克拉克。
及膝的盔甲由羽毛和紧压的棉花制成，可以保护这位勇敢的战士的身体免受敌人的箭射和殴打。他的右手拿着一块蓝色的盾牌，左手可能曾拿着一根长矛，但是现已丢失。用大量玉石做环状领装饰保护着男子的脖部和胸部，胸前还戴着装饰性铜镜。

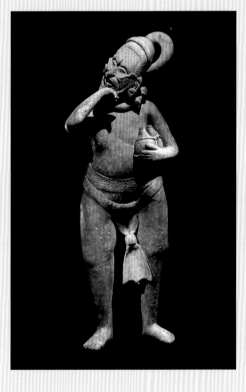

图488 一位老人的小塑像
墨西哥，坎佩切州，吉安娜岛；古典晚期，公元600—900年；烧黏土；高36.4厘米，宽14厘米；纽约，美国印第安人国家博物馆藏，荷叶基金会。
仪式行为和仪式通常举行欢快舞蹈和喝酒比赛。这个泥人塑像展现的是一个醉酒的男人。他左臂下方夹着两个黏土器皿，正在抚摸下巴。容器里可能装有一种醉人的液体，可以饮用也可以作为灌肠药。

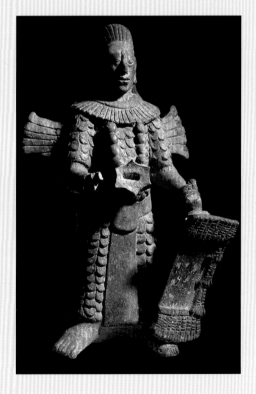

图489 战士俑
高18厘米，宽12.7厘米；墨西哥城，国家人类学博物馆藏。
这个战士穿着棉质盔甲，背上装饰着壮丽的羽毛，准备迎战敌人。他的左手拿着一个大长方形的盾牌，右手曾经拿着一把现已不存的木矛。一条可能是由沉甸甸的玉珠和一个开放的贝壳组成的链子挂在他的上半身。

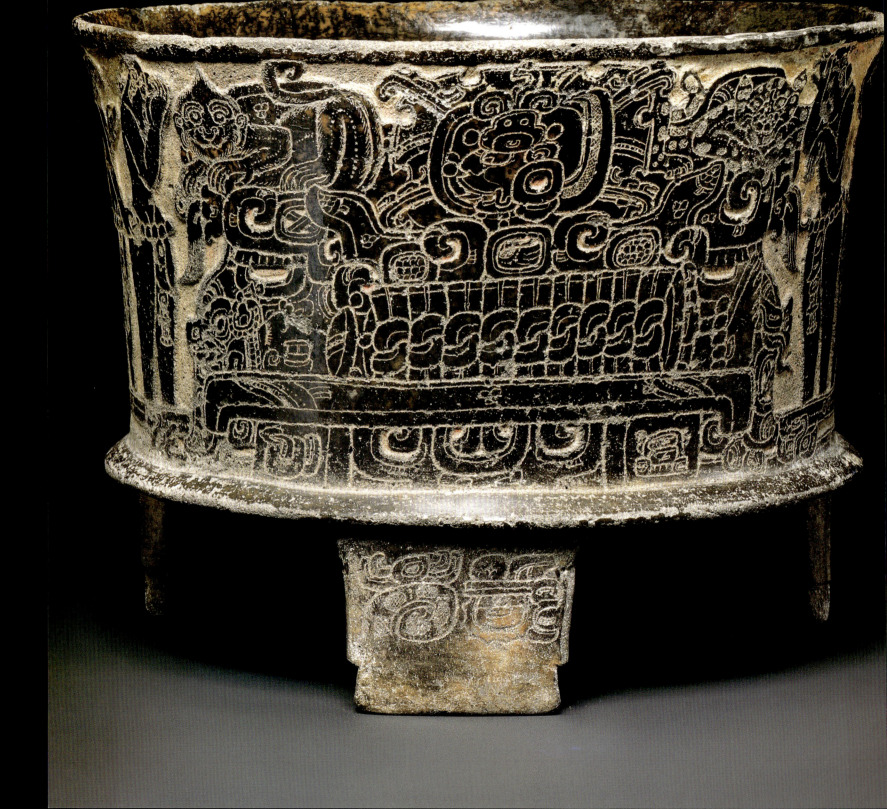

死亡与灵魂的概念

马库斯·埃伯尔

公元683年8月28日，统治了玛雅州巴克及其首都帕伦克几乎三代人的巴加尔二世去世了。据一个铭文的诗歌文字上写他卒年时刚过81岁，巴加尔二世咽下了"白花香般的气息"。

Lakamha（"大水城"）是玛雅低地西南部城市的旧称，现在称为帕伦克。今天众所周知的帕伦克在很大程度上是由巴加尔二世建造的。其中一个记录他的死亡的铭文明确指出他是五座金字塔之主和建造者。

然而，巴加尔二世并不是作为建立者记录在帕伦克的历史中的。在他7世纪初即位之前这里经历了一系列毁灭性和羞辱性的战争，正是他把这里当作居留地的想法才使得帕伦克重新恢复了昔日辉煌。巴加尔二世负责重建帕伦克的政治影响力、军事力量和仪式的庄严。对于他的后代和继承人来说，他的死是历史上的重大事件。

古代统治者的葬礼

巴加尔二世的死亡在石刻中被多次叙述，但表达上总是简略和公式化。公元683年8月28日，铭文神庙两次记录他"上路了"。玛雅的客套话中表达死亡的方式主要有两种：一种是当一个人死亡时，各种灵魂——上面提到的"白花般的气息"——与身体分离；另一种是，死者走上通往另一个世界的路了。

在巴加尔二世坟墓的设计和制作中，跟其他统治者的一样，这两个概念仍然可见。他的尸体被埋葬在铭文神庙中，这是他在自己的一生中设计并建造的私人神庙。大殿中央有一个螺旋形的石台阶，可通到金字塔底部。那里是巴加尔二世的陵墓（图491）。在布局和位置来看，墓室类似于冥界的某个地方（图497）。一个小管一直从坟墓通到神殿。这种管被称为"psychoduct"，这意味着灵魂可以从尸体上脱离并往上升。

图490 柏林鼎
来源不明；古典早期，公元300—600年；黏土，雕刻；高12.9厘米，直径17.3厘米；柏林，民族学博物馆藏。
柏林民族学博物馆藏获得了这个古典早期的鼎，该鼎采用灰色黏土通过雕刻制成。确切来源不明，可能来自佩滕省中心（现今危地马拉北部）的某个地方，大概是玛雅贵族的陪葬品。鼎的脚部可有其主人的名字。

图491 通往铭文神庙墓室的楼梯
墨西哥恰帕斯州帕伦克；古典晚期。
直到1949年，墨西哥考古学家阿尔伯多·鲁兹才在铭文寺中发现通往巴加尔二世墓室的楼梯顶部，玛雅人已经小心翼翼地掩盖了这个楼梯。清理楼梯花了三年时间。在图片的右侧，可以看到石管psychoduct"灵魂之管"的残骸，这个石管将死者与人类世界联系起来。

灵魂的概念

随着巴加尔二世死亡而咽下的"白花般的气息"是一小部分元素或概念之一，最好用"灵魂"的概念来解释。古典时期以及现代玛雅关于灵魂的想法是基于对人类及其与环境的关系的特定认识。与欧洲观念相反，人们认为自己不是独立的个体（具有灵魂和身体的对立），而是作为周围环境的一个组成部分。他们通过多种方式感受到人与环境之间的联系。"灵魂"一词可以用来表示那些充当人类与环境之间联系和介质的权力和思想，这些权力和思想源于两个领域。对于玛雅人来说，灵魂绝不是看不见摸不着的，而是可以采取具体的形式，并在特殊的仪式中具象化和赋予实质，例如血祭和跳舞（图495）。

"白花香般的气息"描述了灵魂的一部分，它将自然循环——植物的生长和死亡——转移给人们。"白花香般的气息"是sak nik

nahal 这个短语的直译。比较出现这一短语的铭文可以看出，在出生时每个人都呼吸出"白花香般的气息"。人类生命的过程等同于植物的生长和死亡：一个人出生时呼吸出 sak nik nahal，一个人死时 sak nik nahal 咽气。

为了表述"白花香般的气息"（图494），玛雅人使用了"统治者"标志，这也表示"花开"，因为国王通过将花朵插入头饰来表明他们的状态。发芽的迹象，通常以仿效玉米秧苗的风格表现形式出现。玉米对玛雅人的特殊意义在危地马拉高地的基切诸民族的创造神话中得以揭示：在试图用黏土和木材创造人类的尝试失败之后，众神最终用玉米面团创造了人类。只有这些玉米人才被证明是能活下来的，现在所有的人类都是他们的后代。玛雅人在很多方面都依赖玉米。物质方面是为了生活——好收成预示着过剩，而坏收成意味着饥馑在精神方面也是如此，因为他们认为自己是由玉米变的。因此，"白花香般的气息"的成长和死亡似乎是玉米与人之间密切联系的逻辑象征。

除了"白花香般的气息"，古典时期的玛雅也有守护精灵（图494）。守护精灵是伴随着人类的精灵。它可以呈现非常不同的形式，但在大多数情况下它以动物的形式出现。守护精灵覆盖整个尤卡坦动物群范围，从哺乳动物（如雄鹿、猴子和狗）到爬行动物和昆虫。玛雅统治者喜欢

图 492 柏林鼎上展现场景的绘图
下图中展示的香炉是玛雅古典早期艺术的独特杰作。如此逼真地描绘对死者的哀悼是非常罕见的。我们不知道近乎裸体的哀悼者的身份。他们是死者的儿子或是诸侯的王子在集体哀悼他们的酋长吗？在右手边的场景中，死者变成了一棵树，他的父母同样是结果的树。他以这种形式加入父母的队伍。这些树木长在玛雅家庭庭院中，每天陪伴着生活。

图 493 首次展示柏林鼎的照片
来源不明；古典早期，公元300—600年；黏土，雕刻；直径12.9厘米，高12.9厘米，直径17.3厘米；柏林，民族学博物馆藏（克尔6547）。
这些图像可以分为两个场景，分别涉及葬礼仪式和玛雅人对来世的看法。在左边，再现了玛雅贵族的葬礼。死者裹在一个有九个扣子的裹尸布里，躺在一个石棺上，他右边的三个人和左边的三个人哀悼他。在他的上方盘旋着他的花魂，他的守护精灵（左边一只猴子和右边一头美洲虎）蹲在他的身边。在右手边的场景中，已经成为骷髅的死者躺在阶梯金字塔的脚下，正在变成一个受人尊敬的祖先，即变成一棵从他的骨头中生长出来的神人同形的树。他的父母也在他身边，外观上同样也是祖先树。

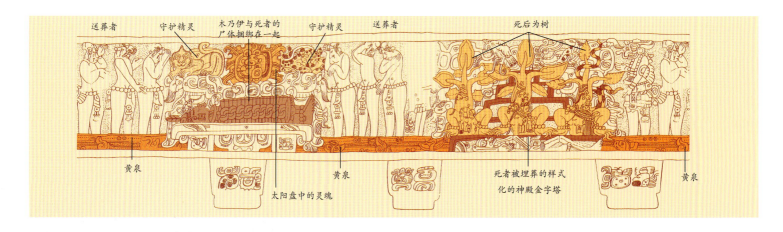

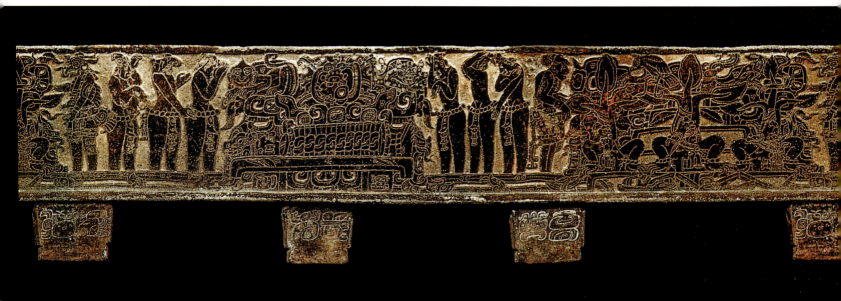

| u way／"他的守护精灵" | "白花香般的气息" |

图 494 两种形式灵魂的象形文字

守护精灵的象形文字，即与动物的外观的灵魂一同共享命运，采用模仿头部的形式，一半覆盖着美洲虎的皮。

它通常以代词 u 开头，有时后面跟着死者的名字。象形文字 u sak nik nahal，"他白花香般的气息"，意思是出生时植入每个人体内，死后离开他的身体的灵魂。

将低地中最强大、最危险的美洲虎指定为自己的守护精灵。守护精灵根据不同的属性和特征进行了细分。已知最常见的守护精灵大约有 15 种，它们都是美洲虎的守护精灵变形，包括"火美洲虎"、"水美洲虎"和"云美洲虎"。混合动物也作为守护精灵出现。"牡鹿-蛇"结合了两种动物的特征。神奇和神圣的生物（包括死神和祭品），以及彗星和闪电等自然现象构成了其余的守护精灵。

守护精灵作为另一个自我存在。它们的命运密不可分。守护精灵或人的生命中的所有变化（尤其包括伤害、疾病，或在最坏的情况下死亡）都会以同样的方式立即影响两者。如果人生病了，那么他的守护精灵也会生病，守护精灵受了致命伤会导致主人死亡。一个人的出生日期被视为确定守护精灵的决定性因素。但是特殊事件或巧合可能有利于守护精灵，或者可能揭示一种迄今为止未知的动物，因此有些人可以拥有几种不同的双重动物。人们认为，个性和个人品质是符合一个人的守护精灵的特征。

双重动物绝不是人类的专属的保护。相反地，在玛雅人的眼中，守护精灵是一种在自然界中的特殊事物，也影响着动物甚至植物。神明和神仙也有自己的守护精灵。例如，K 王（K'awiil）是最重要的玛雅神明之一，他的守护精灵是在血祭期间叫唤的神 Yax Loot Jun Winik Na Kan。

守护精灵的化身伴随着血祭和死亡，以守护精灵命名并不是偶然的，因为对守护精灵人的信仰具有超越动物或超自然这两者存在的更深层次。在低地语言中，守护精灵一方面意味着"睡觉"或"做梦"，这意味着适合与人生活在一起并且不可见但永久存在的生物。另一方面，守护精灵也意味着"转变"或对某人"下咒"。有些人，例如巫师，

图 495 石柱 40 的正面

危地马拉，佩滕，彼德拉斯内格拉斯，结构 J-3；古典晚期，公元 746 年；石灰石；高 485 厘米，宽 118 厘米，深 46 厘米；危地马拉城，国家考古与人种学博物馆藏。

石柱大约竖立于公元 746 年，顶部描绘着在祭祀祖先的祭祀仪式上的彼德拉斯内格拉斯的第 4 任统治者。他跪着，让血滴或谷粒从他的右手落入一个通往拱形墓穴的竖井中。从正面图上看下面应该是建筑物的底部。被捆绑着的死者躺在棺材里。挺着的胸部，华丽的玉石装饰，特别显眼。

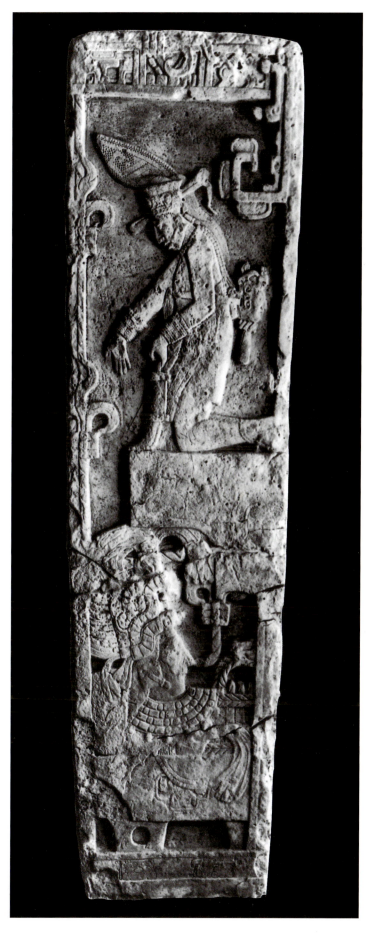

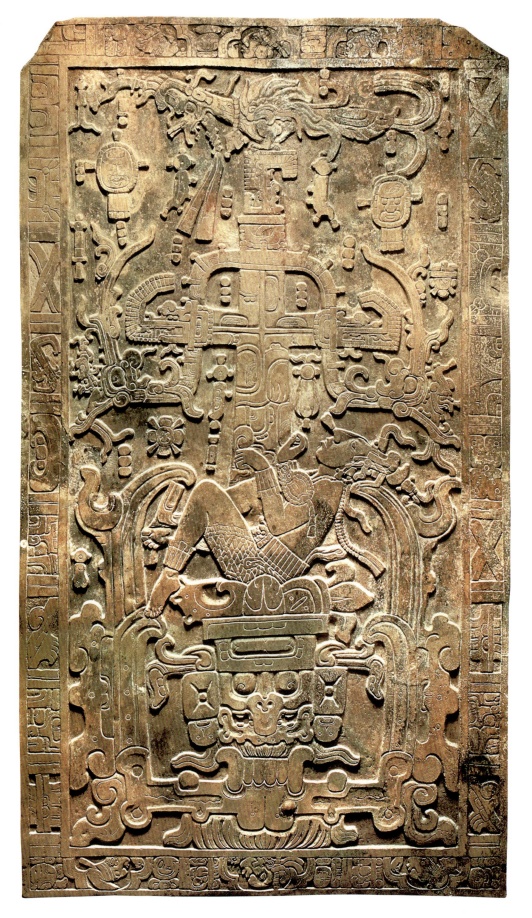

图 496 巴加尔二世墓中的石棺盖
墨西哥，恰帕斯州，帕伦克，碑文神庙；古典晚期，公元 683 年；石灰石；长 379 厘米，宽 220 厘米。石棺盖记录了在通往另一个世界的路径上一个决定性的时刻，巴加尔二世必须走过这条路。这位统治者以年轻的玉米神的样子从冥界的骨颚中爬出来。冥界十字形树从他身上长出来，表明了死者进入另一个世界的路，象征着他转变为祖先。

被认为具有通过欢快的仪式和服药变成动物的能力，并且在短时间内具有动物的属性（例如鸟类的飞行能力）。这种转变的能力也归功于古典时期的玛雅统治者。例如，标志着重要时期结束的仪式被视为变成动物或神仙的时机，伴随着血祭和欢快的舞蹈。为此，统治者戴上适当的动物或神面具，并使用象形文字铭文指定自己作为特定动物或神的化身。

黄泉路上

帕伦克的巴加尔二世的死亡被描述为，不仅是他的灵魂分开和消失的过程，而且也是走在来世的路上，这两个概念显然并不相互排斥。对于古典时期的玛雅人来说，来世是一个地下水世界，通过真实的水域或洞穴与现世联系在一起。巴加尔二世的葬礼再现了他的来世之路。他的尸体被放置在铭文神殿中心的墓室中，伸入地里的阶梯象征进入地下世界。

巴加尔二世的石棺盖上的铭文（图 496）有力地描述了死后等待他的事情：遵照祖宗和祖先的号召，他走上了通往冥界的道路，这是祖先们走过的。对于玛雅人来说，死去的祖先不是没有影响的，而是干预着人的日常生活，并在典礼和宗教仪式上现身。

在进入来世的途中，一个死去的人必须克服许多障碍。这个家庭的成员努力使路途顺利。燃烧香料或神圣的植物是为了驱赶恶灵，现代玛雅人特别害怕 okol-pixan（"灵魂盗贼"），他们可以捉住死者的灵魂。屋顶上特殊的孔或帕伦克铭文神庙中的"psychoduct"，作为灵魂的隐藏处和逃出路线。

从统治者到上帝

最令人印象深刻的关于进入冥界的描述来自危地马拉高地。早期殖民地的《波波尔·乌》是关于双胞胎英雄乌纳普及斯巴兰克（Xb'alanke）的经历。里面讲到他们进入冥界，与阎王的争执以及他们的死亡和胜利归来的描述。这本书被认为是古代玛雅关于死亡和来世的概念的最深刻和详细的描述。故事开始于乌纳普和斯巴兰克祖先的悲惨命运，两个兄弟名叫乌乌纳普（一把吹箭）和布库乌纳普（七把吹箭）。这两兄弟最喜欢的事之一是球赛。在一场球赛中，他们与乌乌纳普的儿子们比赛，冥界的阎王们因为地球表面上不习惯的噪声被吵得不耐烦了。

冥界的阎王们可能认为乌乌纳普和布库乌纳普藐视他们，因此，冥界的阎王们决定邀请他俩参加冥界的球赛，以便考验他们。毫无疑问，他俩接受了邀请。信使带他们进入冥界——这一路艰苦危险，台阶陡峭、河流湍急、沟壑狭窄。冥界的阎王们争吵着接受了与乌乌纳普和布库乌纳普的比赛。阎王们对胜利充满信心。兄弟俩被安排坐在

图497 巴加尔二世墓室的情景
墨西哥，恰帕斯州，帕伦克，铭文神庙；古典晚期，高7米，长10米，宽4米。
通往巴加尔二世的墓室的路首先通往铭文神庙的九级金字塔。在后方，内部楼梯通向地下室。最主要的是石棺，里面还保存着巴加尔二世的遗体。石棺盖上有装饰性的浮雕，可能是玛雅艺术中最著名的作品。

墓室的布局

通常直到贵族死后才布置墓室。然而，在少数情况下，年迈的国王已经开始规划自己的墓室。

首先，在广场挖了3~4.3米深的沟。

在此之后，墓室的地板、长凳和墙壁的地板被铺设并用石灰膏粉刷。工人从木头或没有凿过的石头制成的梯子进入墓室。

死者的随葬品包括许多陶器、装满食物的盘子、各种家居用品、衣服和他的个人物品。由于这个墓室布置在天井中间，可以推测葬礼不是密葬，而是极其盛大和有排场的。

一块棉布铺跨过坟墓的入口处，可能是为了保护尸体和祭品不落上墙粉，并保护它免受工人亵渎的凝视。在挖掘过程中，已发现这种布在墓穴入口周围留下的痕迹。

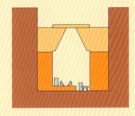
三层带有叠涩拱砖石堆叠在一起。墓室用洋苏木树"tinto"（hematoxylum campechianum）制成的横梁封闭，这是来自坎佩切的木材。这使得快速建成坟墓成为可能。其中一些木梁幸存下来。

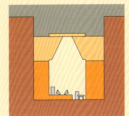

- 基岩
- 粉刷过的砌石
- 天花板由洋苏木树"tinto"制成
- 填土

在这些横梁上，牧师们点缀了成千上万的黑曜石碎石与碎石混合物。然后开始建造寺庙，使墓室完全封闭在巨大的建筑物下方。没有窗户、门或地下通道可以从外面进入坟墓。蒂卡尔地区5D-73构筑物的196号墓的挖掘持续了数月，并得到了关于神殿建筑，特别是尸体埋葬的精确和具体的信息。1965—1967年的挖掘之后，考古学家意识到，只有在贵族去世后，神殿才由他的继承者建造，为的是维护王朝的威信。

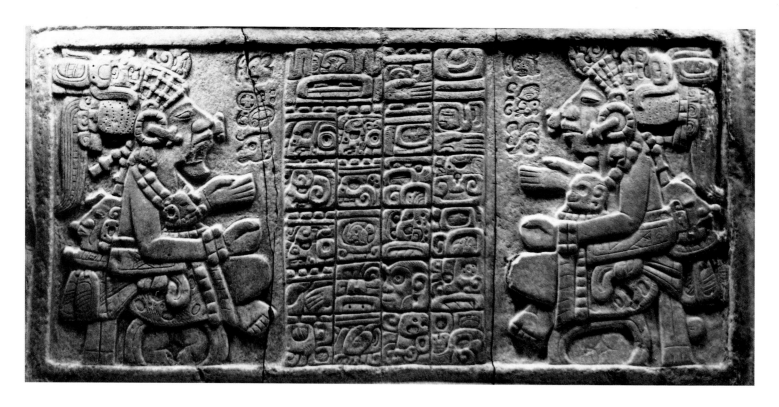

图498 古典早期的石板
确切的来源不明,乌苏马辛塔地区;古典早期,公元521年;石灰石;私人藏品。
在中央象形文字的两侧,这个楣石(也称为"王位石板")上献祭的日期为公元521年6月30日。坐在右边的是当时的波南帕克统治者,他负责为他祖父的墓地装楣石。可以在左边看到看来自拉坎加的祖先以这种方式获得荣誉。他的一簇胡须表明他已经死去很久了。

一块红热的石头上。刚坐下,他们就疼得失控了,冥界的阎王们大笑起来。

由于直到第二天早上才开始进行球赛,兄弟俩被排在"黑暗之屋"休息。因为地里非常黑,所以给了他俩燃烧着的木片,每人一支点燃了的雪茄,但要求第二天早上还回(松)火把和两人的雪茄,不得用掉。夜里(松)火把和雪茄烧尽了。第二天早上,当兄弟俩被问到(松)火把和雪茄怎么了,他们不得不承认用完了。冥界的阎王们毫不犹豫地拿乌乌纳普和布库乌纳普来祭奠。乌乌纳普被斩首(图500),他的头被悬挂在路边的树上。

有一天,冥界的一个阎王的女儿经过结满果实的树下,停下脚步摘一些吃。此时乌乌纳普的头骨对她说话,吐唾沫到她伸出的右手上,唾沫使得她怀孕了。担心怀孕会被发现,这名女孩逃出了冥界。最终,她生下了英雄双胞胎,乌纳普和斯巴兰克。他们长大后成为了猎人。他们抓到的一只老鼠向他们透露了乌乌纳普和布库乌纳普在下到冥界之前藏的球类器材的地点。他们试了器材并练习以参加球赛。

当冥界的阎王们再次受到噪声的骚扰时,两位球员再次受到邀请,去冥界展示他们的球技。乌纳普和斯巴兰克接受了邀请,沿着危险的道路爬下冥界。当他们到达时,乌纳普和斯巴兰克比他们的父亲和叔叔更轻易地通过冥界的阎王们设的考验。他们也被安排到称为"黑暗之屋"的地方睡觉,但英雄双胞胎用一只鹦鹉形状的闪闪发光的尾羽替代了(松)火把,并将萤火虫贴在他们的雪茄末端。火把和雪茄第二天都要原样归还。第二天早上,冥界的阎王们在收回未使用过的木片和雪茄时感到很惊讶。

随着英雄双胞胎机智地处理每一次考验。每次考验都让阎王们的惊讶有所增加。他们成功地通过了"黑曜石之屋"、"霜之屋"和"火之屋"。只有最后一次考验"蝙蝠之家"这一项很遗憾。这对双胞胎被迫跟有锋利牙齿的蝙蝠过夜,他们以惊人的方式爬入了吹箭筒中。但是,当乌纳普想要看天是否亮了时,他大意鲁莽地将头伸出他的吹箭筒。一只蝙蝠立刻咬下了他的头。第二天早上,在与冥界的阎王们的球赛中,斯巴兰克得到一个南瓜,他用南瓜来代替乌纳普的头,但他不再能够避免失败和被杀。冥界的阎王们杀死了英雄双胞胎(图501),将他们的身体磨碎,骨头撒到河里。

但是在河底,骨头聚集在一起并再次合成身体。在死后的第5天,英雄双胞胎复活了。

善妒的同父异母的哥哥们如何变成了猴子

《波波尔·乌》研究了如何解释世界及其居民的存在的问题。以下节选描述了蜘蛛猴的起源。

那就是他们的出生；我们会告诉你的。当她发现要分娩的那一天，奶奶并没有看到他们的出生。他们突然出现了，两人都出生了，名字分别叫作乌纳普和斯巴兰克。他们出生在山上，从那里走回家。但他们没有睡觉。"你应该扔掉他们，因为他们真的很吵，"奶奶说。

所以他们躺在一张蚂蚁床上，在那里他们安静地睡着了。然后他们继续前行，躺在荆棘的床上。这些就是他们的同父异母哥哥乌巴茨和乌琼恩想要的：让他们被蚂蚁咬死，让他们死在荆棘里。他们想要这样的结果是因为乌巴茨和乌琼恩嫉妒和愤怒得脸通红。起初他们不允许弟弟们进家，他们甚至不知道有两个弟弟。

乌巴茨和乌琼恩在山上长大。他们是优秀的笛手和歌手。他们在极度贫困中长大。他们遭受了痛苦，受到了折磨，因此他们成为强大而聪明的人。现在他们是长笛手、歌手、画家和木雕家。一切对他们来说都很容易。他们真正了解自己的命运。

……

有一天，乌纳普和斯巴兰克在他们的哥哥的陪同下走到了被称为黄色树的树脚下。他们一到达就开始射击。树上有无数只鸟。鸟儿叽叽喳喳地叫着。看到鸟儿时哥哥们都惊讶不已。但至于鸟类，没有一个从树上掉下来。"这些是我们的鸟，但它们不会掉下，得继续爬上去。"他们对两位哥哥说。"好吧。"后者回答道。于是他们爬了上去。可是树突然长得又高又粗，乌巴茨和乌琼恩想要爬下来却下不来。他们在树上喊道："弟弟们，我们怎样才能得救呢？同情我们，这棵树吓死我们了，好像是故意的，我们的弟弟们啊！"他们从树上往下喊，然后乌纳普和斯巴兰克说道："脱下你的腰带，将它们绑在肚子下面，像一条尾巴一样垂下来，你就能更好跑啦。"弟弟们就是这么告诉他们的哥哥的。"好吧。"哥哥说着扯出腰带的两端。这腰带立即变成了尾巴；他们变成了蜘蛛猴。他们从小山上的大树跳到大山，然后消失在森林里了。他们尖叫着，两手交替地悬在树枝间移动。乌纳普和斯巴兰克就这么打败了乌琼恩和乌巴茨。

他们立即开始报复冥界的阎王们。他们伪装成乞丐，通过跳舞和变戏法为自己赢得了名声。消息传到冥界的阎王们那里，阎王们邀请双胞胎去阎王殿表演。阎王们看他们的表演非常起劲，要求英雄双胞胎展示他们所有的技能。这对双胞胎杀死了一条狗，又将其复活了。

图499 古典时期版本的乌巴茨和乌琼恩
出处不明；古典晚期；公元600—900年；烧制的黏土，着色；高16.2厘米，直径16厘米；个人藏品（克尔2220）。

在古典时期玛雅文化的艺术中，我们已经发现神话人物的描写与《波波尔·乌》中保存的神话中的人物非常相似，包括有两只猴子脸的种，这明显对应于乌巴茨和乌琼恩，他们是英雄双胞胎乌纳普和斯巴兰克的同父异母的哥哥。

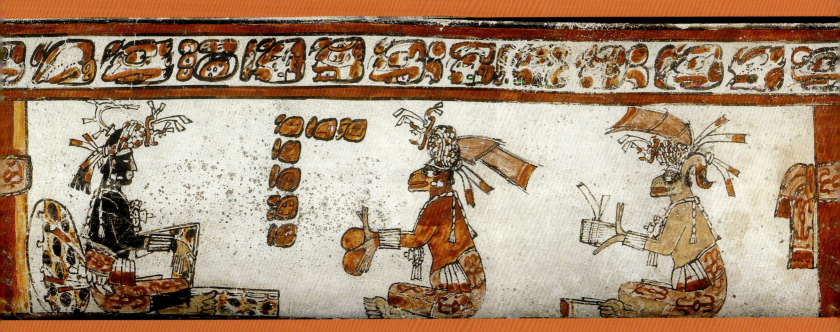

图 500 墨西哥恰帕斯州托尼那的卫城之中第五层的带中楣，灰泥

死神降临最直接表现在托尼那粉刷的楣上。这是在托尼那统治者的胜利之后建造的，并将杀死的战俘祭奠整合到了古典时期玛雅人的死亡和冥界观念中。割下的囚犯头部打了图像领域的交叉点标记。与牺牲和死亡相关的骷髅神，或动物形象的神，重演对被征服者的仪式性杀戮。

图 502 贵族的坟墓

危地马拉，佩滕，里奥阿苏尔，23 号墓葬；古典早期，公元 5 世纪。

许多陶器随葬品——碟、碗和带盖的圆筒形容器表明，公元 5 世纪埋葬在 23 号墓葬中的玛雅贵族属于奥阿苏尔的统治阶级。地下室被涂成红色。月亮女神，可能是来自冥界的怪物，被刻在凸出坟墓的岩石锥体上。

个世界的旅程的描述，说明了对于玛雅人来说这个地方与复杂而多面的概念相关联。杰出的人，如统治者，居住在生与死、这个世界与下一个世界之间的边界区域，并且可以在它们之间来回穿梭。当他们去世时，他们当然会像任何正常的凡人一样被迫经历冥界之程，但是他们有机会，正如传下来的英雄双胞胎神话中的那样，战胜死亡，成为神。

他们放火烧掉了阎王殿，而房屋却完好无损。阎王们越看越兴奋，命令他们互相残杀，然后又让对方复活。当斯巴兰克与乌纳普一起做到这一点时，阎王们最后要求兄弟俩杀掉他们，再让他们复活。英雄双胞胎切开他们的胸膛，扯出心脏，但没让他们复活。他们就这样报仇雪恨，剥夺了阎王们的权力。最后，英雄双胞胎将自己变成了太阳和月亮。当古典时期的玛雅统治者去世时，他们再现了英雄双胞胎的命运，死后经过设置有障碍和危险的通路进入冥界。与普通人相比，像乌纳普和斯巴兰克这样的统治者可以机智地通过冥界的考验，打败冥界的力量（然后死去），并升华为神。

死神降临

对死后生命延续的信仰是古代玛雅宗教的一个组成部分。这体现在将吃食和饮料与死者一起放入坟墓的习俗（图 502）。迪亚哥·德·兰达（1524—1579）在 16 世纪记载了这一点："他们将死者裹在裹尸布里。尸体的口中塞满了被称为 k'oyem 的碎玉米，这对他们来说是食物，因此他们在死后的生活中不会没有食物。"

死者在死后的继续存在（并且仍然是）被视为依赖于饥饿和口渴等基本需求的满足。玛雅人认为应该定期为死者提供供品，作为评估生者和死去的家庭成员之间关系的标准。如果死者"饥肠辘辘"，那么活着的人就不会有好运。在迪亚哥·德·兰达的记载中，提供金钱或玉石，表明来世不是一个抽象的概念，而是像现在的世界一样，是由需求和规则决定的。

坟墓——墓葬的地点，无疑象征着一个人物质存在的终结。但他们作为祖先的存在并未受此影响（图 491、图 492）。对进入下一

图 501 骷髅头神庙（头骨平台）

墨西哥，尤卡坦半岛，奇琴伊察，大广场；后古典早期，公元 850—1100 年；石灰石在中美洲的其他城市，特别是在墨西哥中部也发现有骷髅头神庙。这是一个石头平台，据西班牙人称，人在祭割下的人头后刺穿并展出。平台的两侧装饰着刺穿头骨的图案。

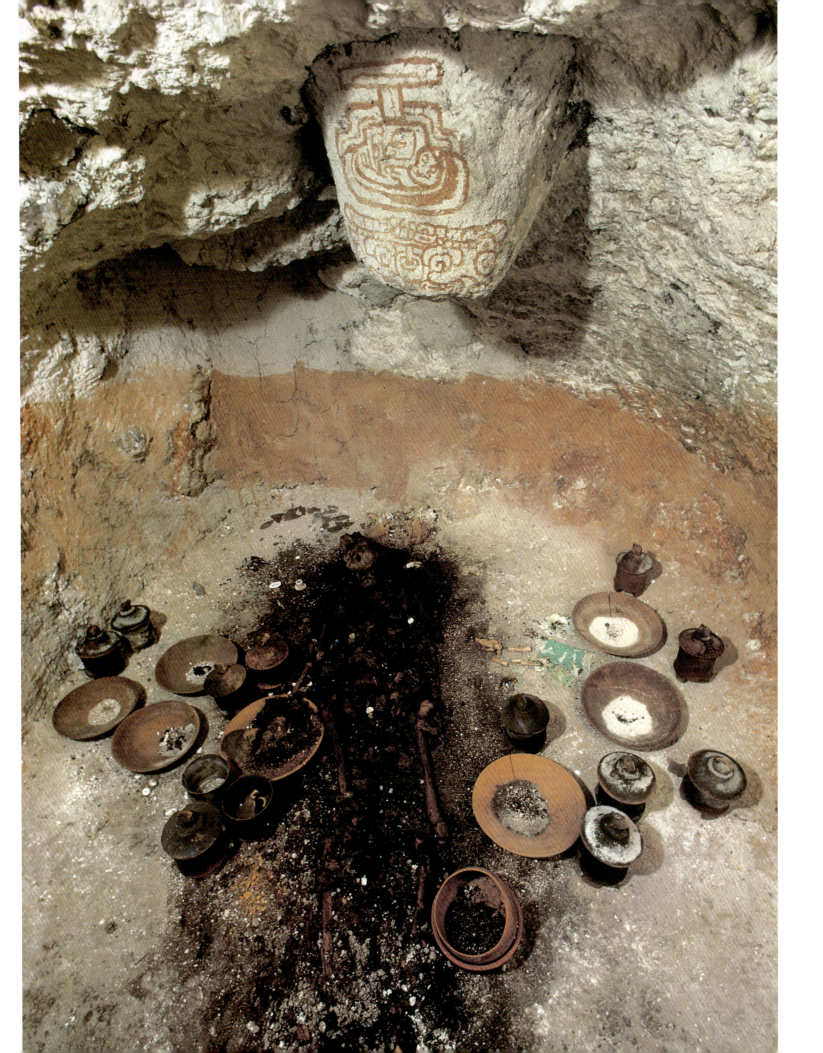

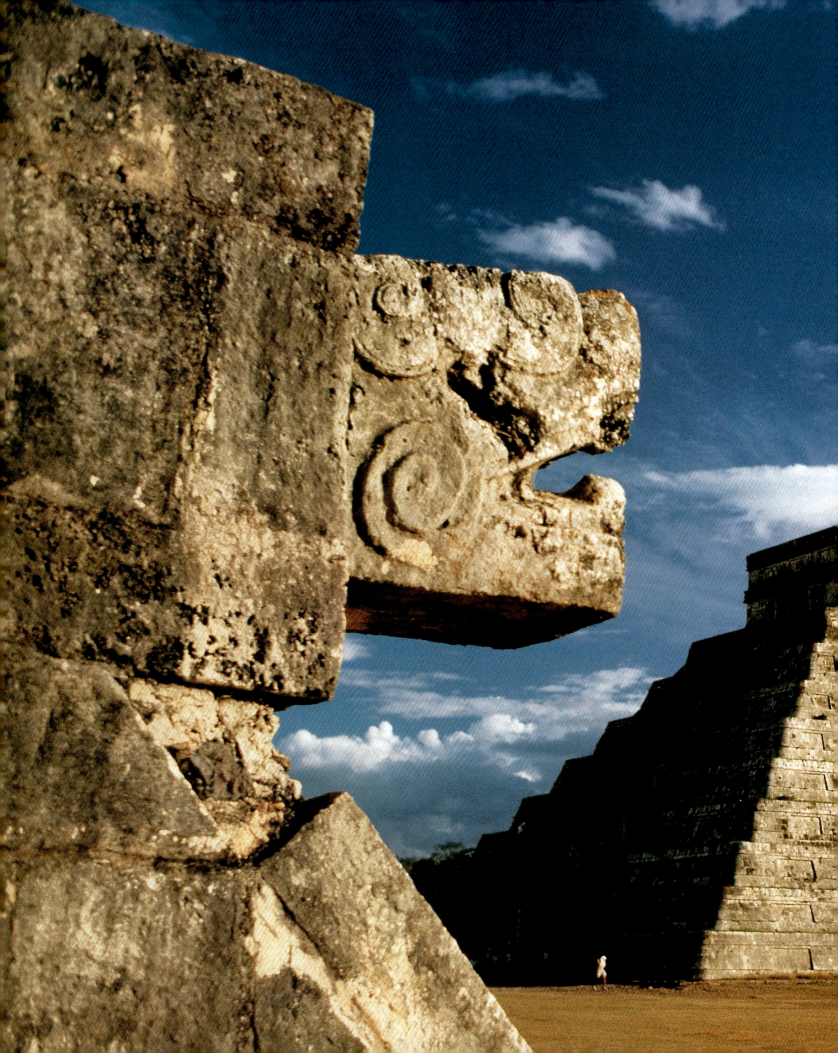

从古典到后古典

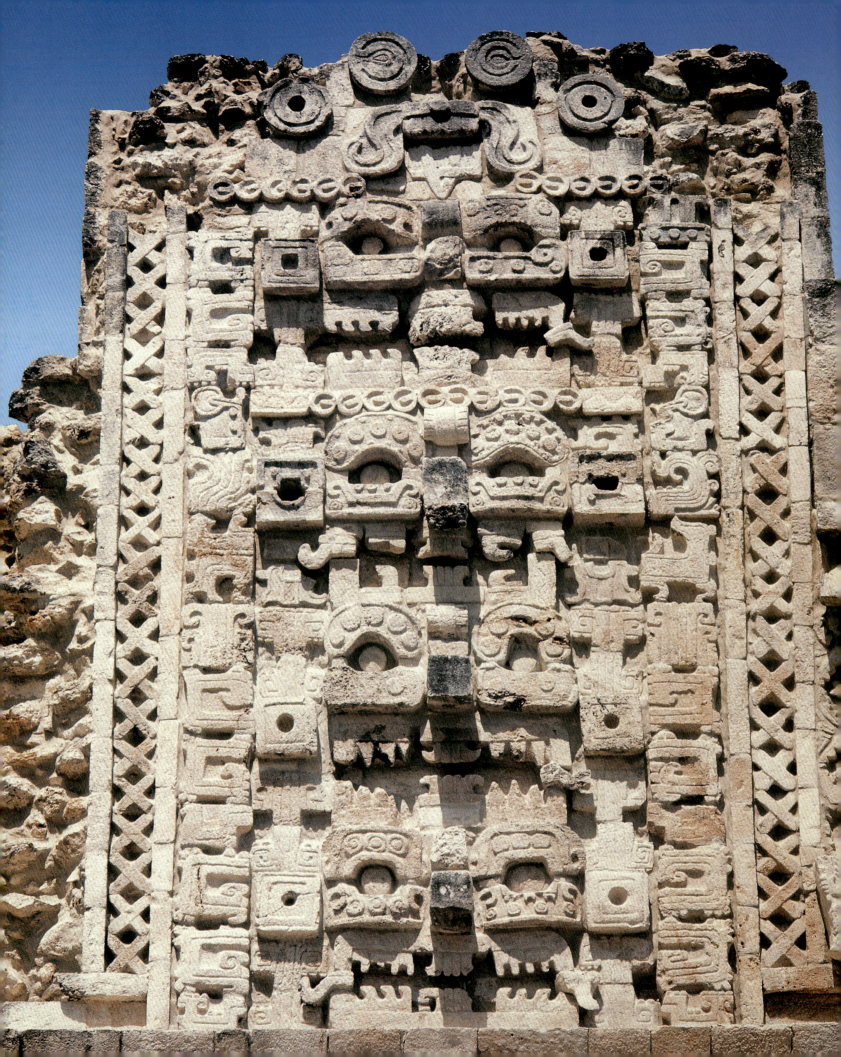

漫长的黄昏或新的黎明？
普克地区玛雅文明的演变

尼古拉斯·P. 邓宁

　　四面山峦环绕着我们，在那个国家，风景如画，但一切都是徒劳，一切都保持沉默。废墟之上的墓地寂静无声，小捕蝇草的声音是唯一我们能听到的……我们继续向前，看到一座宏伟的建筑，卡瑟伍德先生后来画过这一建筑。

　　1842年，约翰·劳埃德·斯蒂芬斯写下这段关于在坎佩切库洛克古代玛雅废墟的文字。19世纪，斯蒂芬斯、瓦尔德克、沙尔奈、梅勒尔及其他人都有过关于玛雅的记述。从那时起，全世界就意识到玛雅在普克（Puuc）地区留下了无与伦比的建筑遗迹。在丘陵地区、尤卡坦南部和墨西哥坎佩切北部，亦是如此。在普克地区，少数建筑代表着世界上最伟大的建筑成就，如乌斯马尔的总督府（图523）。古典晚期（公元600—950年），这些建筑是普克地区玛雅文明演化的产物和象征。在丘陵国家中，古典玛雅文明经历了漫长的黄昏。普克地区的城市和王朝都存活了下来，将旧有的传统延续至公元10世纪——这段时间比玛雅低地许多地区的时间要长。尽管如此，10世纪晚期，普克地区几乎大部分被遗弃。后古典时期和古典时期末，普克地区经历了快速发展和可怕的衰落，但却给玛雅社会带来了一场富有意义的政治变革，这场变革为迎接后古典时期黎明的到来奠定了基础。

自然地理和文化变迁

　　为充分了解普克地区古玛雅文明的本质，我们有必要从基岩开始探索。普克地区的名字来自一系列断块山，它们将丘陵地带与北部平原相对平坦的地区分隔开来（图505）。这一地区涵盖了普克山脉（Sierrita de Ticul）圣埃琳娜山谷（Santa Elena Valley）的起伏地形，以及博隆臣山崎岖的锥形喀斯特地貌景观。重要的是，在普克地区，

图504 位于库洛克的"人物宫殿"（The "Palace of Figures"）
弗雷德里克·卡瑟伍德1842年刻，约翰·劳埃德·斯蒂芬斯1843年作，《尤卡坦半岛旅行事件》。
1842年雨季期间，斯蒂芬斯和卡瑟伍德到达位于坎佩切的库洛克，戴着草帽、穿着凉鞋的男孩带他们来至此地。弗雷德里克·卡瑟伍德画下了"人物宫殿"，意指在雕带处的三座石雕，三座石雕如石碑一般支撑着顶部。后来这些塑像被偷走，几年前又在国际艺术市场上出现。

图503 修女大楼北翼的面具
墨西哥，尤卡坦，乌斯马尔；古典时期末，公元900—910年。
马赛克面具，多个面具互相叠加，是典型的普克风格建筑雕塑。乌斯马尔的修女大楼上的面具塔达到了极致水平。北翼的整个立面构成了四部分遗址的主要区域，上面以象征战争的符号进行装饰。典型的墨西哥之神特拉洛克也戴着四个面具。极大而滚圆的眼是战争之神的典型特征。

320—321 页
位于尤卡坦奇琴伊察的库库尔坎金字塔
墨西哥，尤卡坦。
图为库库尔坎金字塔北侧星台的墨西哥风光，星台又名卡斯蒂略。雕塑前部为一只别具特色的蛇头，这在奇琴伊察肖像研究中占据主要地位。

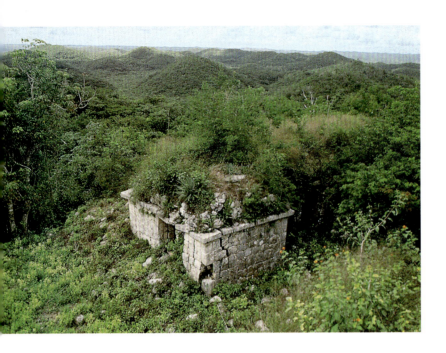

永久地下水位处于地表下 65 米,仅可通过极少的洞穴取得。与此相反,邻近的平原西部和普克地区北部,地下水距地表更近,可以通过地表岩石(天然井)和人工井的许多自然断裂获得水源。此地区全年缺乏地表水和地下水源,特别是因为降雨具有高度季节性,这些严重影响着玛雅人在普克地区的居住条件。与玛雅所有低地类似,普克地区的气候为热带或亚热带气候,具有明显的干湿季节。普克地区年降雨量约为 1100 毫米,其中 90% 的降雨量集中在 5 月末至 9 月的湿季。

在普克地区,玛雅人为了在旱季(冬天和春天)存活下来,必须探索储存大量雨水的方法。在较大的城镇和城市中,普克地区人民将自然洼地改造为水库,这种水库在当地被称为 "ak alche"。然而,更常见的储水方式是地下蓄水池:雨水从铺砌的倾斜集水区汇集到地下蓄水池中(图 506)。在大自然的影响下,当地人形成了丰富的地下蓄水池文化。在普克的许多地区,非常坚硬的盖层下方是风化层以及较容易挖掘的硬度较低的灰岩。实际上,普克每个住宅区都至少有一个地下蓄水池,通常一个住宅区会有多个地下蓄水池,蓄水池是住宅区的重要组成部分。一个普通的地下蓄水池容积约为 30118 升。

普克地区水资源稀缺,给玛雅人在当地的生活带来了问题。但普克地区却拥有另一种资源——大量优质的土壤,这种良好的农业发展条件成为吸引居民的重要因素。玛雅人以"软土"、"黑土"和"黄土"来命名大片肥沃的土地,普克地区也成为玛雅低地中农业最发达的地区之一。在圣埃琳娜山谷的内部边缘,这种土壤资源尤其丰富,因此,为了充分发挥其巨大的农业潜力,许多大的中心区如卡巴(Kabah),就在该地区山谷边的悬崖上发展起来,这不足为奇。而博隆臣山却鲜有良好的大片土壤资源,优良土地仅在山间石灰岩溶液山谷中存在,因此玛雅人通常在山谷地区选址定居(图 507),以利用有限的肥沃山谷土壤资源,定居点也包括周围的山丘,如巴尔曲。

图 505 墨西哥坎佩切州巴尔曲(Balche)附近
博隆臣山(Bolonchen Hills)的自然维茨(witz)地貌(锥形喀斯特),1989 年。
照片中为小型 A-6 结构。大多数情况下,博隆臣喀斯特地貌位于山谷中,但通常也有单个建筑群位于山顶。此地貌是定居的重要因素,可以作为标准边界,或凸显城市中心广场到主要地点或其他宇宙学中重要概念点的视线。

文化历史和建筑创新

普克地区的首个石制建筑可以追溯至前古典时期(公元前 400—前 250 年),此外人们在普克地区也发现了早期非建筑沉积物,主要位于洞穴之中。与玛雅低地的其他地区相比,此地历史相对较短。此外,截止到前古典时期,普克地区石头建筑外形较小,数量也较少。至公元前 400 年左右,该地区开始出现外形更大、构造更加复杂的纪念性建筑。到目前为止发现的前古典时期普克地区最大的中心为奥希金托克。公元 400—600 年,城市中心奥希金托克纵横发展,天际线中出现了许多大型金字塔神庙。这一时期,包括独特的塔鲁德泰佩罗建筑在内的特奥蒂瓦坎建筑材料及其文化和象征意义,对奥希金托克地区具有重大影响,因为这类建筑在玛雅低地的其他地区也广泛分布。

图 506 某普克地区小型住宅区图
该地区除了住宅区,还有引自萨斯卡布——石灰岩泥层的蓄水池。雨季,雨水聚集于此。这些蓄水池对普克地区玛雅人的生活至关重要,这是因为普克地区全年降水量极少,且旱期长。各户根据需求谨慎用水。

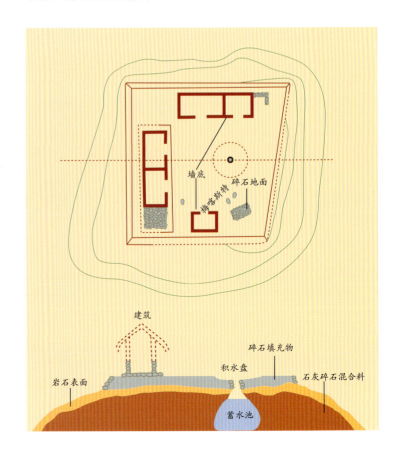

图507 普克地区地图与重要定居点

普克山脉将普克地区与坐落其北部的低地分开。广阔的圣埃琳娜山谷可能拥有整个地区最肥沃的土壤。博隆臣山区的低地也是农业多产地区。铺砌的堤道纵横交错，穿过该地区的中心区域，公元900年左右，普克的首都为乌斯马尔（Uxmal）。

（Cehpech complex）。与玛雅低地大部分地区的制品不同，这些陶瓷制品中几乎没有彩绘器皿，这可能是普克地区许多玛雅遗址或文物得以保留下来的原因。与其他地区相比，该地区文物抢劫行为相对较少，原因可能是非法艺术品贩卖者所青睐的彩绘陶瓷制品与其他地区相比较少。

早期普克建筑的鼎盛时期约为公元600—770年。虽然早期普克建筑中使用了石雕和砖石是早期建筑风格的重大进步，但主要的装饰形式仍然为外立面上部的装饰面涂有灰泥图案。有些建筑因为在房顶上使用了条脊，使建筑的装饰区进一步扩大，工匠因此得以

奥希金托克和普克西部其他地区的遗址，如坎吉（Kanki）和麦地那（Ichmac）等具有独特地域特色的石砌建筑也在不断发展。以早期奥希金托克风格和原始普克风格（图508）著称的建筑物石墙块，将悬臂式石板置于构造间隙，并将覆盖有厚重涂漆灰泥的石墙块进行大致切割，此类建筑在风格上与帕伦克（Palenque）当代建筑类似。

当时，普克地区的泥瓦匠正在研发一种新技术，这项技术将玛雅人从传统石头建筑的限制中解放出来。公元600年左右，一种新型的石头建筑，现称为早期普克风格建筑，开始在整个地区流行。人们逐渐以更加耐用的水泥将石头固定，这大大提高了建筑的稳定性。早期建筑中使用的大板和石块，由用榫头系在一起的薄单板石头代替，形成混凝土芯。虽然传统的枕梁拱顶得以保留，但拱顶不再以悬崖石板支撑。而是由单独的水泥墙芯来支撑拱门。这种技术使传统凸拱的弊端得以解决，普克地区的泥瓦匠因此能够创造更大的室内空间（图512）。新的"混凝土芯"建筑方法也比早期技术更高效。因此，早期普克风格建筑的发展与石头建筑数量的激增息息相关。早期玛雅低地，拱形石制建筑主要为纪念性石制建筑和社会上层人士居住的房屋。而普克地区，拱形石制建筑则为各种住宅和非住宅建筑的一部分。例如，在萨伊尔，三分之一的住宅都为拱形石制建筑。

后古典时期和古典时期末，早期普克风格建筑，即当时称为古典普克风格的建筑，开始建造。普克地区的玛雅陶艺家生产了大量独特的"板岩"以及其他陶瓷制品，考古学家称之为切赫皮切建筑群

图508 塔鲁德泰佩罗建筑（Talud-tablero architecture）

墨西哥尤卡坦（Yucatan）奥希金托克（Oxkintok）建筑CA-4结构，早期奥希金托克风格；公元300—500年。

奥希金托克市中心的金字塔显示了特奥蒂瓦坎（Teotihuacan）早期对半岛西北部建筑的影响。这种影响是直接由大城市奥希金托克产生的，还是经蒂卡尔或玛雅地区等地到达了北方地区，还不得而知。奥希金托克是前古典时期重要的中心城市，由于它毗邻沿海盐矿区，可能是曾经的盐交易中心。

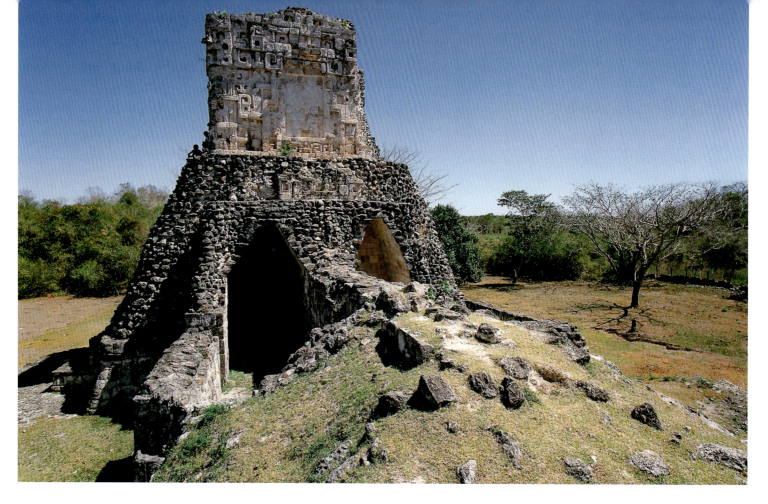

创造出更加精美的装饰（图509）。砌体建筑的外立面上逐渐出现了更加精致的装饰性石雕，而经典的普克建筑风格也在不断发展（图515）。

经典普克建筑于公元770—950年期间建造，这一建筑风格分为两个时期（经典小柱时期和经典马赛克时期），在某种程度上两个时期互相重叠。经典的小柱风格建筑以多行多列的结构为特点，通常建筑中间有"线轴"元素，切分整个建筑（图516）。通常认为，柱和"线轴"共同代表以绳索捆绑在一起的杆，这样的结构在普通的以小柱和茅草制成的茅屋中可以找到。从铭文中得知，玛雅人将巨大的不规则石殿称为纳阿（naah），意为"房"，即以小柱和茅草建成的茅屋。小柱也是经典马赛克风格装饰中常见的元素，复杂的"马赛克"外立面以精美的装饰为特点（图515、图516）。工匠使用数百种预先切割好的石块组成复杂的马赛克墙面。其中还包括在后古典时期杰出建筑中发现的几何设计，这一建筑多遍布于瓦哈卡和韦拉克鲁斯，且一直延伸到尤卡坦半岛，表明普克地区是广大的中美洲贸易和买卖网络的一部分。然而，许多经典的马赛克装饰形式都来源于传统的经典玛雅象征主义，再现了后古典时期玛雅纺织品上的图案，这或许反映了尤卡坦地区晚期编织棉布产品对于区域经济的重要性。长鼻子的神像面具常放置于门口或建筑物角落。其中很多面具都象征着雨神恰克，也包括其他神灵，例如维茨、地球"怪兽"（或洞穴、山地"怪兽"）、双头神（或神蛇）以及重要的皇家赞助人和雕像精神的代表卡阿维（K'awiil）。一些墙面还包括编织垫设计，显然建筑师将其设计成为"最尊贵的主的

图509 切尼斯建筑

墨西哥，坎佩切，奇比诺卡克（Dzibilnocac），结构A-1；古典晚期，公元600—900年。切尼斯建筑风格与里奥贝克风格联系密切，后者为半岛南部和中部的特色建筑。假塔是共同特征。但入口处张开的"大嘴"则是切尼斯建筑特有的风格。奇比诺卡克的建筑尤其奢华，形成了"下巴面具"，代表着人格化的山脉和蛇。这种巴洛克式的建筑细节富有生机，覆盖了金字塔平台上的整个寺庙建筑。

毯"，即皇家和高贵的贵族值得拥有的。马赛克式外墙的装饰元素通常是房屋所有者身份地位的象征。

古典普克建筑的鼎盛时期，该地区人口增长，古老的社区规模扩大，新的中心随之出现。虽然10世纪初，普克地区人口和建筑发展处于鼎盛时期，但10世纪中后期人口急剧下降，许多地区不再有人居住。尽管如此，公元1000年以后的后古典时期，一些中心仍有人定居。

城乡聚居点

普克地区城市人口比玛雅低地许多其他地区人口更加集中，城市人口密度相对较高。然而，普克社区超过70%的可用土地并未得到开发，无建筑物坐落于上。这片土地服务于多种多样的经济活动，包括农业、食品加工、食品储存和陶器生产。大量的家庭花园和"耕地"（infields）是城市景观和玛雅人民生活的重要组成部分。普克中心是当之无愧的花园城市，该地区大部分城市空间专门用于栽种果树，需要管理的蔬菜、草药、观赏性植物，这里甚至还有玉米田、豆类田和南瓜田等。

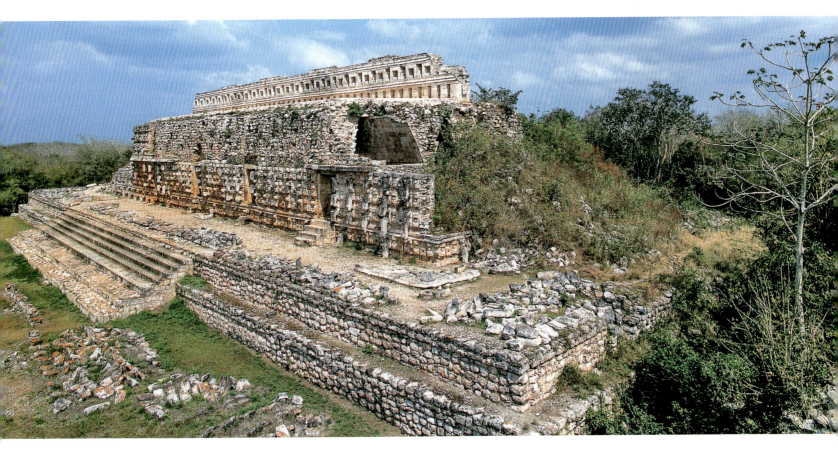

图510 面具宫殿（Codz-Poop）

墨西哥，尤卡坦，卡巴，结构2C-6；古典晚期，公元800—900年。

面具宫殿是卡巴市最著名的建筑，同时也是普克建筑风格最著名的典范之一。该建筑长46米，10个房间成对排列。虽然多数普克建筑外墙下部都无装饰，但此建筑所有墙面都以马赛克面具作为装饰，多数马赛克面具相同。宫殿内设有高大条脊。在建筑物前部，图中并未显示的一侧墙面中，曾有五个真人大小的石像立于此。

图511 修女大楼（Monjas building）内部庭院

墨西哥，尤卡坦，乌斯马尔，修女大楼，南翼；古典时期末，公元900—910年。

伟大的修女大楼可能是由乌斯马尔国王（King Chan Chaak K'ak'nal Ajaw）建造的。通常经南侧的巨大拱形门进入建筑的内部庭院。入口将南翼（修女大楼四翼的最低翼）分成互相对称的两部分，从而使南翼和引人注目的北翼在采光方面相得益彰。从内部庭院向反方向观望，则可看到球场的中心轴线。

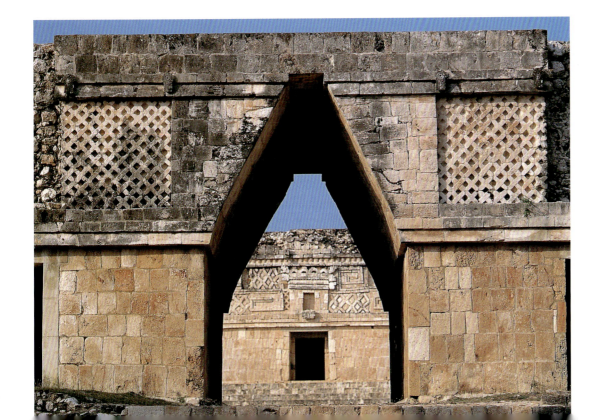

图512 修女大楼某墙体横截面

墨西哥，尤卡坦，乌斯马尔；古典时期，公元900—910年。

普克建筑的拱顶和墙壁以碎石和砂浆作为核心，只有外墙面为切割石，在拱顶结构处，两者分出两个平面。

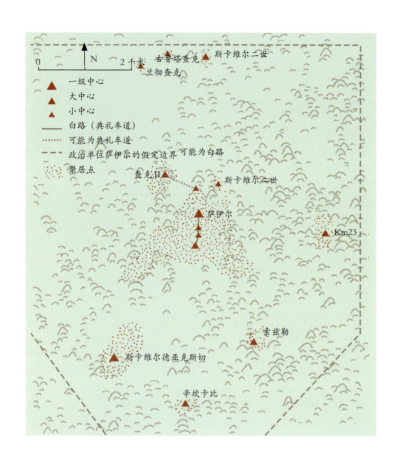

博隆臣山的萨伊尔市一直是大规模测绘和挖掘工作的核心。萨伊尔城居住区占地约 5 平方千米，人口约 7000 或 8000 人。萨伊尔市几组巨大的石头建筑由白路（sakbehoob）连接在一起，这种路是"凸起的石头路"。

萨伊尔最壮观的建筑是大皇宫（图 514）。据说，大皇宫修建时间长达 100 至 200 年，是皇家的官邸和行政中心。

萨伊尔位于巨大的、形状不规则的石灰岩山谷中，山谷中有大片宝贵的农田资源（图 513）。山谷内部，次中心查克 II 可能是早期城市发展的地方，但公元 8 世纪，地区发展重心转移至萨伊尔。萨伊尔山谷地区的"首次定居原则"显然在很大程度上决定了优质农田的控制权。这种模式在萨伊尔地区也有所体现。萨伊尔主要谱系的住宅区位于最适合进行大量园艺活动的土壤区域附近。这种模式在区域范围同样可见，萨伊尔地区就占有了优质的农业土壤。

图 513 萨伊尔地图及其影响范围内的中心区
普克地区东北部，有更重要的中心区，中心一般彼此相距 6~8 千米。附近较小的地区可能是由萨伊尔等较大城市控制的卫星定居点。它们通常位于小州的外围，可能是为了保护边境地区。其他村庄则为纯粹的农业村庄。

图 514 从西南方拍摄的萨伊尔大皇宫
墨西哥，尤卡坦，萨伊尔；古典晚期，公元 650—900 年。
就像乌斯马尔的总督府一样，这座华丽的建筑集住宅与行政中心于一体，具有双重功能。它约建造于公元 650—900 年，期间多次修建，简单增加了新的墙翼和平台，考虑到与静力学相关原因，现有楼层的内部房间都以瓦砾填充并被封闭。

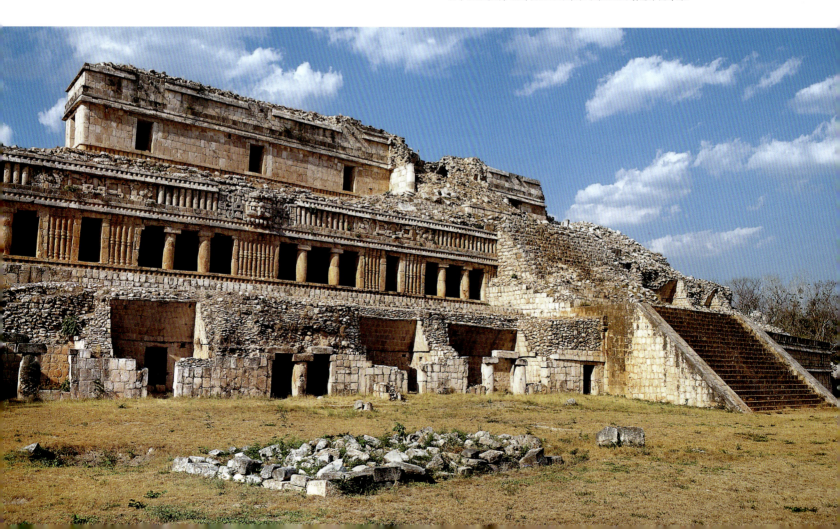

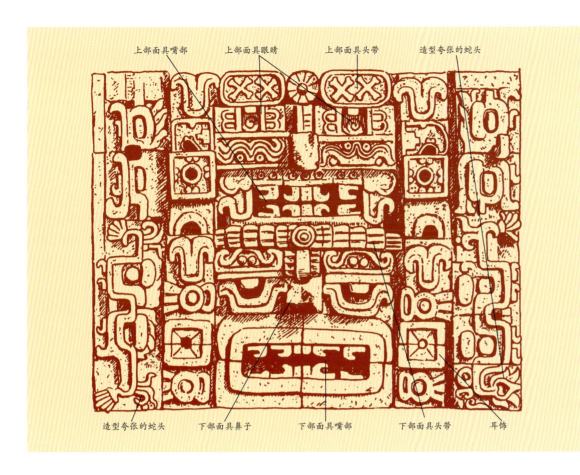

图 515 普克马赛克面具的象征意义

墨西哥,尤卡坦,乌斯马尔,修女大楼,东翼,由卡尔·冯·登·斯坦宁(Karl von den Steinen)绘制。

两个面具垂直排列在东翼中部门的上方。粗略一看,两个面具完全相同:戴有头带,花朵位于中央,并由造型夸张的蛇头构成,但两个面具之间存在许多细节差异。关于普克建筑上马赛克面具的象征意义的研究尚处于初期阶段,仍然有待发展。

图 516 大皇宫主墙

墨西哥,尤卡坦,萨伊尔,古典晚期,公元 650—900 年。

萨伊尔宫殿是经典小柱风格的典型代表。墙体上部的装饰——图中显示了第二层的南立面——均为一排排的廊柱。这些小型半柱,与墙体水泥芯结合,是公认的建造典型玛雅房屋木杆的典例。仅在建筑的某些地方,半柱因马赛克面具装饰而中断,中间露出鼻子极长、没有下颚的神。

据说,萨伊尔拥有超过 70 平方千米的领土。萨伊尔的"政治组织"包括各种较小的社区,一定程度上萨伊尔对其进行控制。其中,一些小中心的选址表明,小中心的建立是为了利用离萨伊尔一定距离的大片优质农田。其他小中心也建立起来,或许是为了帮助萨伊尔控制本国与邻国"政治组织"之间的边界。

普克地区古代玛雅人定居点的一个谜团,是农村定居点群体中几乎没有地下蓄水池。整个地区只有 1 到 9 个小型低矮平台和"底座支架"(主要由易腐材料构成的小屋遗骸),散布在主要中心和次中心周围的村庄里。如上所述,玛雅人为在普克旱季生存,建造了无数个地下蓄水池来收集并储存雨水。各农村定居点没有蓄水池,表明在这些地方定居可能只是季节性的行为。在植物生长的季节,一部分城市人口可能会分散到小村庄和农庄,去耕种更多的田地,这是因为田地分布于各地。这种季节性移居行为和聚居行为进一步表明,耕种优良土地或田地受到统治者的严格管制。

玛雅人所在的普克地区的中心,当时正在争夺农业用地。公元 9 世纪,普克地区东北部分化为若干个相互竞争的政治组织,每个组织控制 50~100 平方千米的领土。这些政治组织的首都既包括像拉博纳这样的小中心,面积为 2~3 平方千米,还包括像亚克斯(Yaxhom)和乌斯马尔这样的大中心。亚克斯占地约 8 平方千米,乌斯马尔占地约 20 平方千米。这些政治组织的首都建有大型纪念性馆,包括皇家住宅(图 514)和其他"宫殿"、金字塔和球场。

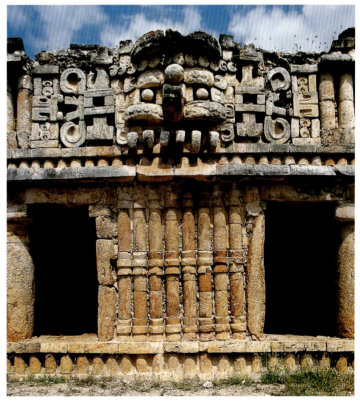

在普克东部的许多重要中心区都发现了石碑。遗址中,大部分已经发现的石碑雕刻都注重一个权威人物(图 519)的形象,其雕

329

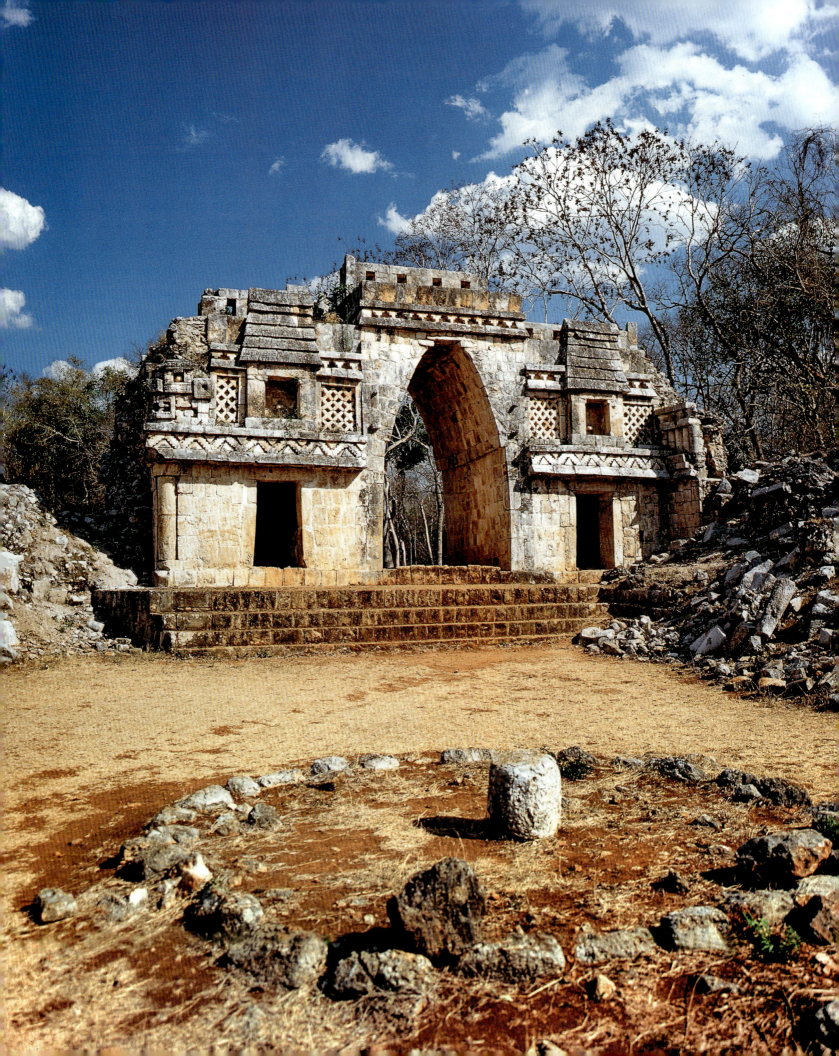

图 518 大拱门
墨西哥，尤卡坦，拉博纳；古典晚期，公元 600—900 年；摄影：泰奥伯特·马勒（Teobert Maler）。
孜孜不倦的探险家兼摄影师泰奥伯特·马勒是 19 世纪末首次到达拉博纳的旅行者之一。约在同一时期，梅里达美国领事爱德华·汤普森（Edward Thompson）也来到此地，观看这里的废墟，当时废墟的部分谜团已经被揭开。

像是精心雕刻而成。雕刻旁通常伴有简短的象形文字，将雕刻的权威人物称为"ajaw"，即"主"。这些石碑、图像及文本表明，本质上，公元 9 世纪普克东部政治组织基本上以统治者为中心。从社区中的重要血统中选出一位领导，并担任最高统治者。然而，正如后古典时期其他的玛雅城市一样，普克统治者可能与其敌对血统的元首共同享受政治和经济统治权力。

公元 9 世纪后期的某个时期，乌斯马尔宣称成为区域主导的中心时，普克东部众多主要敌对中心和政治组织发生了显著变化——至少暂时将普克相当大一部分地区统一为一个国家。

乌斯马尔的兴衰

玛雅历史资料撰写于 16 和 17 世纪，据史料记载，乌斯马尔的建立与公元 751 年即将到来的图图西乌（Tutul Xiw）血统——一个可能来自蒂卡尔的移民群体密不可分。当时，乌斯马尔是一个中等规模社区，其大部分纪念性建筑都位于中部遗址的北方和南方（图 521）。公元 9 世纪的大部分时期，乌斯马尔一直是众多争夺普克东部地区领土和农业土地控制权的大中心之一。然而，至公元 900 年，乌斯马尔已完全成为最具影响力的中心区，至少在圣埃琳娜山谷以及以外的地区，这一点毋庸置疑（图 507）。乌斯马尔转变为一个"区域性国家"的首都这一事实，在多个方面都有所表现。乌斯马尔修建了白路网络，城市聚落规模增大，纪念性建筑的建设大量增加，邻近中心区，虽然为竞争对手，但似乎也逐渐失去了权力，这些中心区更加重视军国主义和征服，并同北部平原上强大的奇琴伊察（Chichen Itza）中心建立了联系。

乌斯马尔通过白路与诺赫帕特（Nohpat）的主要中心相连。道路实际上始于切图利克斯（Chetulix），这个巨大且意义深远的纪念性建

图 517 大拱门
墨西哥，尤卡坦，拉博纳（Labna），古典晚期，公元前 600—900 年。
拉博纳大拱门是公认的普克风格的典型代表，可通过它进入住宅内部庭院，主要结构与萨伊尔宫殿相当。其上部，门拱的外立面两侧由简易茅草屋的马赛克雕塑构成。

图 519 祭祀遗址
墨西哥，尤卡坦，皮切斯科拉尔切（Pich Xcorralche），古典晚期，公元 600—900 年；石灰石，石碑高 335 厘米，宽 90 厘米；摄影：泰奥伯特·马勒，1888 年。
斯科拉尔切这一遗址被称为"祭祀遗址"。紧邻前方的部位为建筑物入口的一部分。中心的巨大石碑破损，上部已丢失。石碑表面的浮雕为斯科拉尔切统治者表演典例舞蹈时的场景。这座石碑及其后方的石碑中都存在石膏模型。这座纪念碑与其他纪念碑位于低矮的底座上，与城市中心的大型建筑群浑然一体。

图520 从魔术师金字塔看到的乌斯马尔修女大楼
墨西哥，尤卡坦，乌斯马尔，古典时期，公元900—910年。
西班牙人称此建筑为女修道院长方形遗址，该遗址反映了玛雅基本的宇宙观。北部建筑修建在最高的高原上，代表"天堂之屋"。南部建筑海拔最低，象征地狱。东西建筑物海拔处于两者之间，建筑上的装饰则显示出"中间世界"的图像，例如地面以及太阳由西向东的自转。图片前景为"鸟之宫"（"Palace of the Birds"）的一部分。

筑群有一个正式的石门，是进入乌斯马尔市区的标志。在诺赫帕特，另一条白路通往卡巴市。玛雅北部低地的其他地区也建有此种道路系统，正如著名的长达100千米的连接着科巴（Coba）和亚述那（Yaxuna）的白路一样，这些道路具有重要的政治意义。诺赫帕特至卡巴段白路已有轻微沉降，表明这条道路已经使用了相当长一段时间，是这些中心之间长期联盟的象征。相比之下，乌斯马尔至诺赫帕特段白路的二次沉降特征则不显著，这表明这两中心的联系是在普克定居后期才开始形成的。人们认为9世纪后期乌斯马尔也许是通过武力与卡巴和诺赫帕特建立联系。

乌斯马尔与盟国诺赫帕特及卡巴于9世纪末10世纪初对建筑进行了重大且意义深远的项目建设。附近其他主要中心则未积极效仿。乌斯马尔西南部西科奇（Xkipche）遗址已经发掘出大量古物，显示该中心在乌斯马尔繁荣发展期间，新建建筑数量却急速减少，这或许能够表明人口和劳动力在这一时期受到吸引，迁至新首都。附近其他中心，如西哥切（Xkoch）和墨西哥牧场，似乎也受到了类似的影响。奥希金托克仍然是一个人口密集的中心城市，但纪念性建筑的建设数量大大减少，这表明在乌斯马尔政治影响力不断扩大的情况下，该地区可能受到了影响。

乌斯马尔地区历来所进行的最雄心勃勃的建筑项目还在建设之中。这些项目包括位于玛雅低地最大金字塔平台之一的总督府，完成这一建设需要巨额投资。据说，总督府将会成为皇家住宅与"议会大厦"（popol nah）的结合体。这座蔚为壮观的建筑，由乌斯马尔首领（Chan Chak—K'ak'nal—Ajaw）和查克王（Lord Chak）委托建造（图526）。乌斯马尔统治者（图524、图525）也与1号球场（Ball Court 1）、修女四合院（Nunnery Quadrangle）以及其他建于890—915年之间的建筑有所联系。

修女四合院是乌斯马尔及其统治者政治力量的有力象征（图520）。四边形建筑本质上为玛雅宇宙观的真实写照。建筑竖立在三层较高的平台之上。建筑南部最低，墙上的装饰具有地狱的象征意义，并取名为"魔术之屋"（itzam nah）。这座建筑与1号球场相连接，1号球场象征着玛雅宇宙学中通往地狱西瓦尔巴的大门。相比之下，建筑北部为最高的部分，墙上装饰具有天堂的象征意义，并被称为"天堂之屋"（chan-nah）、"魔术之屋"（itzam nah）、"树木之屋"（ch'ok-te-nah）或"传承之屋"。修女四合院的东西部分高度则处于南北两者之间，对应玛雅宇宙观中的中间世界。

图521 乌斯马尔中心区地图
大多数宗教或文化场所都有围墙。挖掘发现，此处围墙直到城市历史发展的末期才建成，可能是出于防御原因而修建。乌斯马尔最早的纪念性建筑都围绕"南部团体和北部团体"中海拔较高或下沉的内部庭院而修建，"南部寺庙"（Templo Sur）和"鸽子之家"都属于此类建筑。后者由普克早期建筑风格发展而来，名称由金字塔形的条脊而来，条脊长方形孔径最初装饰有灰泥。乌斯马尔众多杰出建筑群都可以追溯到公元900年左右。

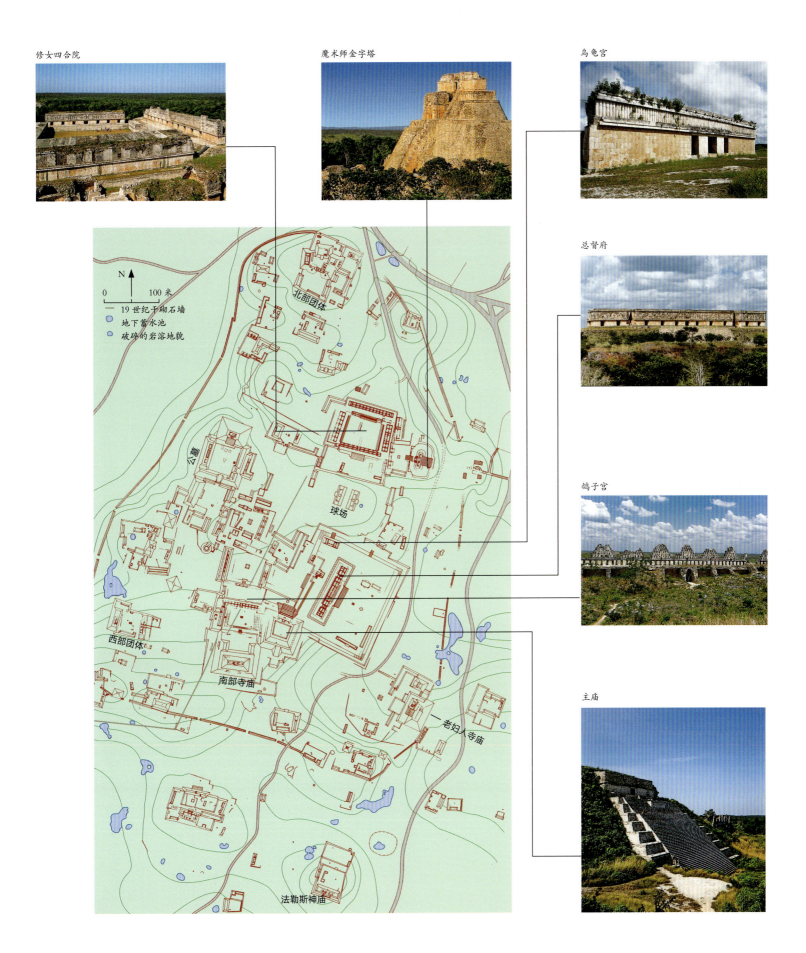

333

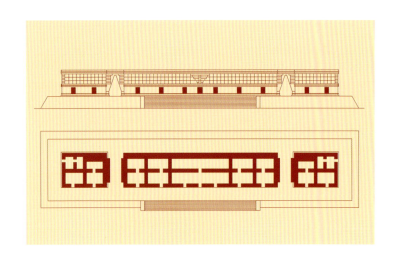

图522 乌斯马尔总督府的规划和演变

美国建筑师弗兰克·劳埃德·赖特（Frank Lloyd Wright）赞美乌斯马尔总督府为整个美洲大陆最杰出的建筑作品之一。建筑外墙的处理给他留下了特别深刻的印象，外墙特点是：装饰华丽的上墙与裸露的下墙之间对比鲜明。该建筑位于一个三层平台上，平台高15米，比例夸张。24个房间分为三部分，由高而尖的拱形门口相互隔开。

图523 总督府

墨西哥，尤卡坦，乌斯马尔；古典时期末，公元900—910年。

该建筑位于巨大的金字塔底座上，为乌斯马尔首领（Chan Chaak K'ak'nal Ajaw）所建，公元900年左右，他成为乌斯马尔的统治者。主门上方的巨大石雕上是乌斯马尔首领被神蛇包围着坐在宝座上的画面。宫殿将皇家住房与行政元素相结合，是经典马赛克建筑风格。立面上部约有20000颗打磨好的石头，形成了几何装饰，包括面具和图像。

建筑东部的装饰主题为创造世界，而西部装饰则突出战争、牺牲、死亡和重生。在建筑的中心是一块巨大的石柱，代表着世界之树（wakaj-chan）和美洲豹宝座或圣坛——神秘的宇宙之炉中的第一块石头。整体而言，修女四合院是玛雅人绘制的一幅宏大的宇宙图，宇宙图以世界之树和宇宙之炉为中心。令人叹为观止的建筑群同时也是一个强有力的政治声明，宣称乌斯马尔的统治者于宇宙之中心登基。

乌斯马尔建立一个地区性的国家的过程极可能是相当暴力的。军事主题在乌斯马尔、卡巴、奥希金托克以及约公元900年的其他遗址中发掘的大部分艺术品和建筑装饰中都很普遍。这样的例子屡见不鲜，乌斯马尔石碑14就是众多例子之一，石碑上的乌斯马尔王下面压着被征服的赤裸着身体的俘虏（图526）。

也许诺赫帕特附近穆奇克遗址中发现的壁画，是对乌斯马尔暴力扩张最形象的描绘（图527）。这些壁画中有全副武装的战士，其中一位可能为乌斯马尔首领，画中的他正在攻击及捕获牺牲了的人。一些战士与奇琴伊察当代艺术中所描绘的战士有着惊人的相似之处。奇琴伊察的几个重要人物在乌斯马尔的铭文中也有所提及。这些信息表明，乌斯马尔首领和乌斯马尔的其他统治者可能已经与奇琴伊察联盟，允许在乌斯马尔军事行动中调用奇琴伊察的战士。

图 524 乌斯马尔中心

城市中心坐落着乌斯马尔最重要的建筑物，包括总督府的一部分，位于图片左侧。图片中心是魔术师金字塔，是为数不多的首层为椭圆形的金字塔之一。魔术师金字塔至少重建了四次，将先前切尼斯风格的部分寺庙也整合进来。当时周边的建筑物限制了金字塔底座尺寸向外扩展，因此金字塔向上发展。最终导致金字塔上的台阶非常陡峭。

图 525 魔术师金字塔平面图和正面图

墨西哥，尤卡坦，乌斯马尔，古典晚期，公元 600—900 年。

从魔术师金字塔的高度来看，该塔是由玛雅建筑师在先前一座寺庙的顶部而建。先前寺庙入口采用了切尼斯建筑风格，直接设于西侧开放式楼梯的尽头。乌斯马尔建造的最终阶段所达到的实际高度，是通过后期加建东侧楼梯达到的。

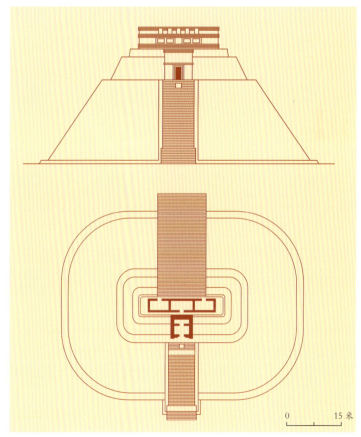

即便乌斯马尔与奇琴伊察两地区确实具有联盟关系，这种关系后期似乎恶化。当然，公元 950 年，也可能早在公元 925 年，普克斯地区首府乌斯马尔就已经沦为昔日的自己。索图塔（Sotuta）陶瓷品在奇琴伊察的考古中被发掘，陶瓷与在修女四合院内部及周围建造的小型 C 形建筑一同出现在总督府的平台上，乌斯马尔中部其他著名的地方也发现了此种陶瓷。乌斯马尔未建造更具纪念性的建筑。乌斯马尔中部地区周围建造了一座防御墙，这表明该城市曾遭到奇琴伊察的暴力镇压，或奇琴伊察占领乌斯马尔时，遭到了普克人民的顽强抵抗（图 527）。

乌斯马尔城被推翻，政权坍塌之时，东部普克地区人口大量减少。然而，人口减少并没有急剧发生。在卡巴，似乎随着城市人口的减少，纪念性建筑的修建规模也随之减小，这种情况可能一直持续至公元 1050 年。西科奇少量存活下来的人口占领了部分遗址中心，他们有时

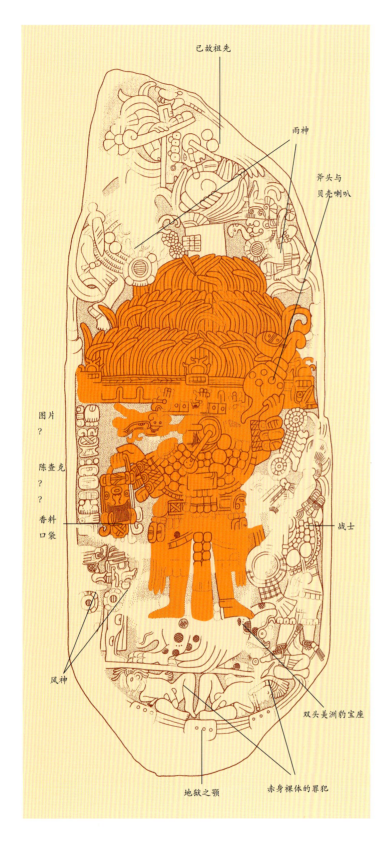

图526 乌斯马尔首领 Chan Chaak K'ak'nal Ajaw

墨西哥，尤卡坦，乌斯马尔石碑14，古典晚期，公元900年，石灰石，高271厘米，宽111厘米，乌斯马尔德尔西提奥博物馆。

这座纪念碑与其他15座石碑位于蒙哈斯大楼西侧的特别平台之上。胜利者恰克（Chaak）在下属的陪同之下，将囚犯置于身下。这种表现形式与古典主义风格一致，王子装束奢华，也是这一时期的特征。例如，带有神的面具和贻贝壳的腰带，以及带有尊荣之神的头带。巨大的宽边羽毛头饰也表明，统治者身着恰克的服装，是雨神的化身。他的助手风神位于前方。恰克王站在双头美洲豹状宝座之上。

际上，越来越多的古代环境数据表明，古典时期末，持续的区域性干旱可能给玛雅低地的部分地区带来了沉重打击。

有趣的是，虽然普克东部被遗弃，但一直至后古典时期普克西部的一些中心仍然有人居住，这些地区一直保持活力，直到16世纪才成为重要的城镇。普克西部许多中心的政治历史都与普克东部存在明显不同之处。

普克西部古典与后古典的演变

环境因素是将普克西部地区划分为两部分的重要因素，即"地下水的可及性"。山地地区与坎佩切沿海平原接壤的地方，永久地下水位更接近地表，有时也可在天然井中获取地下水。此环境因素有助于解释为什么普克西部大部分地区成为该地区最早和最新的定居点。

普克西部地区，包括奥克斯金托克在内，是前古典时期最重要的定居点，也可能是普克独特建筑风格的发源地。普克西部地区的政治组织形式也在此发生了重大变革。斯卡卢米肯（Xcalumkin）一篇公元652年的铭文记载了一个由一组地位相同的人或撒贾卢布（sajaloob）领导的统治体系。这个体系暗示了早期的米尔花被片（mul tepal）形式已经形成，这是一种后世于古典时期末和后古典时期在奇琴伊察和玛雅潘所组织的联合或调和形式的政府。16世纪，普克西部大部分地区都是阿吉卡努（Aj Canul）政治组织的一部分，该政治组织是一个由卡努血统统治的议会政府。值得思考的是，这种于7世纪在斯卡卢米肯和普克西部其他地区产生的政府组织形式，在西班牙征服时期是否持续存在呢？

库洛克（Xculoc）地区的沉降表明，至少在普克西部的部分地区，主要的大中心没有出现，因为在东部，玛雅人的领土控制在这里没有那么等级森严。除了奥克斯金托克之外，西部普克中心没有石碑，这表明西部不存在以东部普克为特征的以统治者为中心的政治组织。在奥克斯金托克，经典的主题石碑建立于8世纪中期到9世纪早期，从9世纪中期开始，被"板式"石碑取代。这些"板式"纪念碑淡化了主人公个体的重要性，在构图上是叙事性的，似乎包括了多位统治者或地位大致平等的个人。

与此同时，石碑风格的转变正在发生，奥克斯金托克的建筑活动模式正在改变，不再强调集中纪念碑，而是在多个地点建造较小的建筑。

普克西部也是一个高度独特的装饰陶瓷传统的故乡，被称为乔可拉风格。这些瓷器上刻有独特的图案和铭文。雕刻这些陶瓷的一

将老建筑物上的切割石拆下并重新利用。尽管如此，11世纪初某时期，普克东部地区已遭人遗弃，无人居住。这一区域人口戏剧性地减少，足以表明普克东部地区实际上已经变得无法让人居住。鉴于普克居民完全依赖降雨维持生存，长期干旱是该地区被遗弃的最有力解释。实

图527 从壁画中临摹的绘画

艺术品，墨西哥，尤卡坦；古典晚期，公元770—925年。

这幅画展示的是人类祭祀礼仪。统治者坐在高台上，手里拿着一把祭祀用的刀。囚犯们被乱石砸死或绞死，有些人在垂死的阵痛中吐血。左边这两个带着斧头的人代表着雨神恰克，这是一个更大的场景的一部分，展示了一场仪式性的舞蹈，标志着一场军事胜利。与许多囚犯一起参加激烈战斗是次要主题。

些艺术家也在埃克斯卡拉姆金、奥克斯金托克和其他西部普克中心雕刻了石碑。

虽然奥克斯金托克的巨大中心显然在公元1050年被废弃，但是一些西部的普克中心在从古典期到后古典时期的过渡中幸存下来。例如，许池（Xuch）的研究揭示了直至16世纪的纪念性建筑活动。这支持了一种观点，即新形式的政治统治，是在古典时期在西普克发展起来的，可能有助于塑造后古典玛雅文明的本质。

在16世纪和17世纪，由于旧大陆疾病对玛雅人的摧毁以及西班牙殖民者的经济需求，导致玛雅人实施了一项重新安置计划，玛雅人被强行迁移到少数城镇。整个地区都被遗弃了，直到18世纪末开始重新定居在原来的地方。

后果

今天，普克是一个有着鲜明对比的地区。在某些方面，旅游业复活了一些古老的玛雅中心。每年都有成千上万的游客涌向乌斯马尔，去体验它古老建筑的宏伟和它灭亡的悲剧。玛雅人也越来越多地回到普克，将该地区丰富的土壤重新投入生产。使用深井和现代泵的灌溉农业现在许多地区每年允许进行两种或三种作物的种植。然而，对于普克的大部分地区来说，森林的环绕和鸟儿的歌声仍然胜过很久以前居住在那里的人们所建造的破碎的废墟（图505）。

图528 乔可拉风格的陶瓷容器

来源不明；古典晚期，公元600—900年；烧黏土；高10.6厘米，直径15厘米；纽约，美国自然历史博物馆（克尔4022）。

这些具有极佳艺术性的浮雕陶瓷是在后古典时期制作的。有人用雕刻的铭文将一些明显无误的容器识别为埃克斯卡拉姆金（墨西哥坎佩切州）的特定艺术家和工作室的作品。乔可拉陶瓷是普克地区唯一具有具象图案的陶瓷。在这里，一名年轻男子用画笔描绘坐在他面前的女人的身体。

雕刻珍贵的石头——玛雅石匠和雕塑家

伊丽莎白·瓦格纳

玛雅人留给我们的伟大艺术成就之一是他们众多的石碑。切割石头制成纪念碑，并建造石碑和祭坛的传统可以追溯到前古典时期。它的黄金时代是在古典时期，到古典时期晚期，各种不同的地域风格都有了发展。

就材料而言，在大多数城市，当地的石灰石都是开采的（图553）。但是在南部的玛雅地区（危地马拉和恰帕斯高地，伯利兹的玛雅山脉和洪都拉斯西部的科潘地区），其他种类的石头占主导地位。在基里瓜、托尼纳和普西尔哈，使用的是当地的砂岩。在科潘，特别柔软的火山凝灰岩易于处理，不仅使得在石碑和祭坛上的三维雕塑的发展成为可能，而且还产生了独特的和质量良好的建筑雕塑（图530）。在高地城市，通常使用玄武岩等火山物质。

用于雕塑和建筑的石头的开采和准备的地点位于城市附近，有时甚至在城市里面。石头很可能是采用简单的工具在采石场大致切割成形，然后运到需要的地方，雕塑家开始工作。在帕伦克的帕卡尔石棺侧墙上的残缺浮雕上仍然可以看到，当时在料石上画着肖像或铭文。

图 529 现代采石场附近（危地马拉，佩滕，蒂卡尔）
用于雕塑和建筑工作的石头是在城市附近开采的，甚至是在城市里面。在蒂卡尔，有些采石场至今仍在使用。它们为目前的修复工作提供了材料。除了使用现代金属工具外，工作技术与前西班牙时代没有本质上的区别。凹槽首先在接近地表的软石灰石工作面上切割，然后继续深入切割，可以使用杠杆和楔子去除粗凿块的深度。

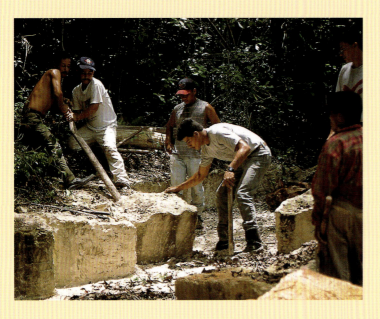

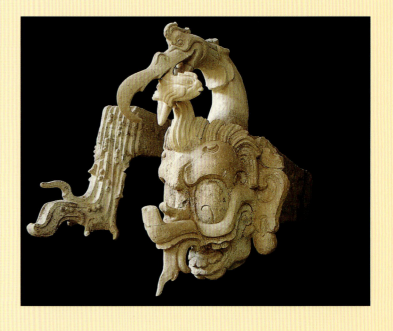

图 530 恰克神的头
洪都拉斯，科潘，结构 10L-26-sub（"Hijole"）；古典晚期，公元 600—900 年。绿色凝灰岩；高 90 厘米，深度 47 厘米；科潘鲁伊纳斯，文化博物馆。
在瓦沙克拉胡恩统治的地区，一种雕塑风格，以其可塑性和丰富的细节而著称，在科潘得以发展。它不仅限于石碑和祭坛，而且还形成了建筑雕塑的多样性和独特性。如图所示，头部有长鼻子，突出的颈部和鸬鹚的头部，这可能描绘了恰克神的一个方面。鸬鹚嘴里咀嚼着一只新鲜捕获的鱼。几乎全都是金银丝制成的工艺和精致平滑的表面见证了雕塑家对材料的绝对把握。

由于金属工具还不为人所知，人们就使用石头和木头做工具。在采石场，这种材料通常用燧石制成的斧子和凿子来切割。更精细的修整工作和雕塑则使用由磨碎和抛光的硬岩制成的各种尺寸的锤子及钻头。锤石和木器可用作木槌。特别易碎和柔软的石头，如帕伦克附近地区的石灰石，也用刀加工。这种工具是在一个未知来源的浮雕面板上画出来的（图531）。

玛雅艺术家已经掌握了所有雕塑技术，但他们大部分都喜欢浅浮雕作品。在古典时期晚期，诸如科潘和托尼纳之间的地方开发了一种立体雕塑风格，在这些地方，新采的软石便于使用。较少采用的技术包括凹形浮雕，其中浮雕图像不是在上面，而是在下面。凹雕艺术是一种类似于雕刻的技术，通过雕刻的线条形成图像，这种技术在某些地区比较流行。

在一些古典期的纪念碑上，可以看到雕刻在浮雕表面的简短文字都显示出相同的结构（图532）。一开始，有一个象形文字，上面有一

个特别明显的主要标志——蝙蝠的头。同样的象形文字出现在装饰性雕刻或浮雕的陶瓷上，靠近有色陶瓷的地方，可以看到"他的写作"或"绘画"。因此，假设蝙蝠头部的象形文字表示"雕刻"或"雕塑"。因为象形文字通常包含一个所有格的代名词，后面跟着一个人的名字，所以可以推断出用蝙蝠象形文字的短文是雕刻家的签名。在埃米利亚诺·萨帕塔博物馆的插图浮雕面板上的铭文中（图531），这个象形文字被用来描述雕刻的行为：我是乌克斯尤尔吉坎昆……然后它被雕刻成了宝石。

我们从乌苏马辛塔上游地区的遗址，尤其是亚齐连和皮德拉斯尼格拉发现了很多这样的签名，这些地方的浮雕风格以风景描绘和特定的现实主义风格为标志，形成于后古典时期。特别值得一提的是，在公元785年到公元795年在位的皮德拉斯尼格拉的"第七位统治者"手下工作的雕塑家们有大量的签名作品。这位统治者显然雇佣了大量有才华的雕塑家。他们发展了自己的区域学校，具有动态的和现实的风格，不仅局限于皮德拉斯尼格拉，而且似乎在周边省份也有一些风格上的影响。

在一座纪念碑上可以找到多达9个签名，这表明一群雕塑家在一块雕塑上一起工作。在某些情况下，同一位艺术家的签名会出现在一些年代久远的纪念碑上。因为风格的一致性也可以被观察到，在一定程度上，追溯某位艺术家作品的发展是可能的。

有时，签名还会提供关于雕塑家的社会地位或工作坊内部组织的信息。这位艺术家不仅表明了他的名字，而且还表明了他与他的赞助人或另一位雕塑家的关系，估计比他的地位更高。没有提供传记细节，

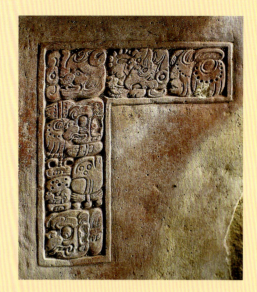

图532 雕塑家的签名
墨西哥，恰帕斯，亚齐连，结构44，46雕梁（详图）；古典晚期，公元713年；石灰石。
它以一种以蝙蝠头为主要标志的象形文字开始。这个短语的意思是"雕刻"或"雕塑"。
象形文字的组成部分可能产生单词y-uxul，它基于动词词根乌克苏尔，意为"雕刻或刮擦"。下面是艺术家的名字：特兹宜博查克（Tz'ib Chaak）。

然而，关于工匠的培训、工作坊活动的结构和组织、雕塑项目的规划和执行中的劳动组织等方面，仍有许多未解之谜。

除了专有名词外，签名中还包括雕工、雕刻师或雕塑家等各种职衔或职业标志。这些职衔在多大程度上表明了工作坊劳动分工中固定的职业等级，目前还无法从西班牙殖民时期的词典条目中确定，也无法从基于玛雅经典铭文概念的翻译中确定。通过留下他们的签名，艺术家们从匿名状态中走出来，向我们提供了关于他们在玛雅社会中的社会地位的信息。从他们的头衔来看，他们的社会地位很高，这表明他们是贵族的一员："孩子"或"年轻的贵族"。有时候，这个头衔前面还会有一个称呼，意思是"伟大"，可能会把他们认定为统治家族的一员。

工作坊内的等级制度是由乌克苏尔——"第一雕刻家"提出的。可以假设玛雅人有分工的雕塑工作室，在一个或几个雕塑大师的指导下雇佣助手。这也是由出现在一件雕塑上的几个雕塑家的签名得出的结论。

一位主要的雕塑家可能负责纪念碑的设计和协调工作。

在一个迄今未被披露的叫作尤莫坡（Yomop）的地方，有一幅不知来历的妇女肖像的浮雕板上，可以看到工作坊内等级制度的进一步证据。这幅画的署名是两名艺术家，其中一名艺术家用的是亚娜贝尔的表达方式"他是雕刻家，作品有……"。接着是一位贵族的名字，表明自己是一位工匠，由委托建造纪念碑的人赞助。另一个雕塑家提到了他的地位，是一个地位明显较高的艺术家。

人们可能会认为，玛雅雕塑家也会使用石头以外的材料。例如，许多铭文中对线条的完美运用，尤其是在帕伦克的96幅铭文面板中，表明他们的创作者可能也曾担任过抄写员或画家，或者至少是一位受过书法训练的人负责了主要的绘画。

乌苏马辛塔地区的纪念碑提供了雕塑传统从主要的玛雅中心传播到较小的从属地区的证据。

很可能是由于王朝关系，或者是作为向中央朝廷提供军事或其他服务的回报，省长能够获取特权，而这些特权通常只有统治王朝才享有。这可能包括委托建造纪念碑和铭文的权力。

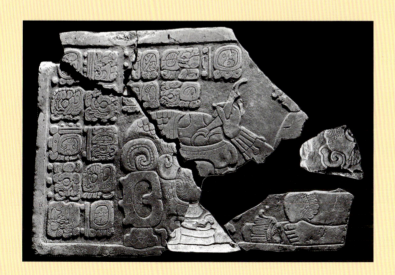

图531 浮雕板描绘石匠
来源不明；古典晚期，公元600—900年；石灰石高60厘米，宽85厘米；埃米利亚诺·萨帕塔，市政博物馆。
石匠坐在石头前面，额头上写着"k'an"。意思是"黄色"、"高贵的"或"有价值的"。他的工具是雕刻家的刀；浮雕工作的痕迹提供了证据，这一工具是在帕伦克使用的。它由两个石刀组成，安装在一个弯曲的手柄两端。铭文 i uxulji k an tuun（"然后它被雕刻成宝石……"）记录了一个"高贵的"或"黄色的"石头的雕刻，以及帕伦克坎巴坎巴拉姆二世（Kan Balam II）的出生和死亡。

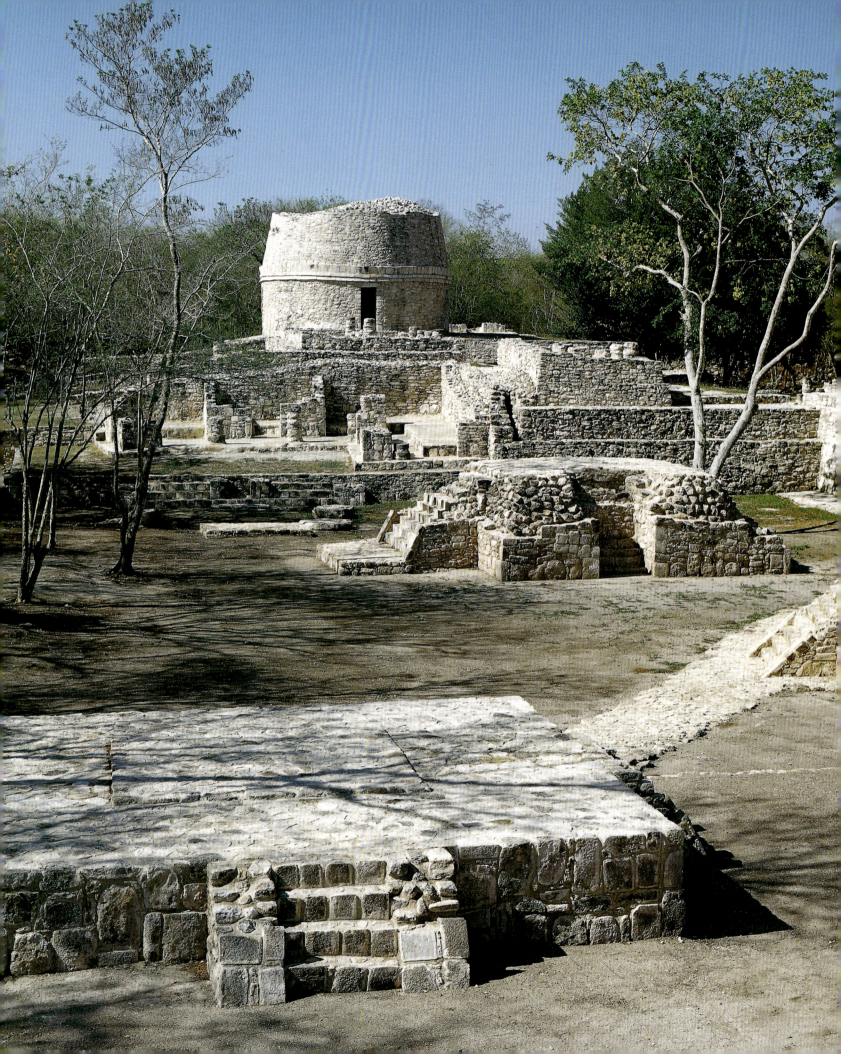

后古典时期玛雅文明成熟状态的动态

玛丽莲·马森

对后古典时期的玛雅社会的传统看法

玛雅低地的后古典时期从公元 900 年到 1000 年一直延续到 1517 年与西班牙人的接触。"后古典时期"一词暗示了玛雅文化在这一时期是过去辉煌的结果。对这一时期的评价和命名主要是基于在南部低地石刻古迹的消失、大量保存完好的建筑建设的中止以及许多城市中心的废弃。在较早建造的南方建筑表层沉积物中发现的古典时代的文物被认为是"朝圣者"、"擅自占地者"或"难民"的证据。这些建筑构造表明了稳定的当地人口,而不是位于地表的分散的家庭废墟。

最近的考古调查正在挑战对后古典时期的玛雅社会的这些看法。虽然后古典时期的开始标志着社会动荡和转型,但社会变革的性质和方向在玛雅低地差异很大。部分问题在于,后古典时期玛雅人口的命运在很大程度上是由他们在以前政治中心的分散代表所决定的。毫无疑问,这些人群已经放弃了他们的城市核心,并且被发现在新的地方居住,这些地方往往没有显著的纪念性建筑,隐藏在热带丛林植被层中。在玛雅地区,南部和北部的低地有着截然不同的历史,但这些历史密切相关。从整体上看这些区域,从公元 900 年到 1500 年,5 个世纪以来低地的经典文化发展都有记载,反映了经济的持续增长、沿海地区人口增长以及随着时间的推移,南北一体化程度的增加。当西班牙人到来时,一个拥有庞大而复杂的国际经济网络,复杂、富裕、有文化的社会已经建立了数百年(图534)。

后古典时期的文学传统

有充分的证据表明,在后古典时期,象形文字纪念碑的竖立并没有真正消失。虽然不再会看到长历法系统的使用,但在后古典时期的玛雅,佩滕湖、伯利兹北部、金塔纳罗奥和尤卡坦半岛北部的许多地方发现了未经雕刻的石碑,这些石碑被认为是用灰泥和油漆覆盖的。这些覆盖物的残余物是被偶然发现的。在玛雅潘和塔亚萨尔,也有一些已雕刻古迹被发现,上面有后古典时期的 K'atun 结束日期。不幸的是,灰泥和油漆并没有在这些纪念碑上保存下来,信息已经丢失。

在后古典时期对壁画的偏爱也导致了这一时期的玛雅政治艺术和书法写作的保存存在问题。后古典时期的法典书籍表明,象形文字的写作和历法传统是完整的,并一直持续到西班牙人到来。

虽然在 10 世纪早期以后,长历法系统的使用停止了,但这可能反映了对约定的有意拒绝,而不是科学知识的下降。

约定的使用主要是为了使古典时期国王合法化,并吹嘘他们的功绩。拒绝建立王权制度的方式可能包括拒绝记录王朝历史。由于后古典时期先于西班牙殖民时代,许多欧洲和本土的历史文献可以帮助重建西班牙人到来之前的玛雅社会的模型。

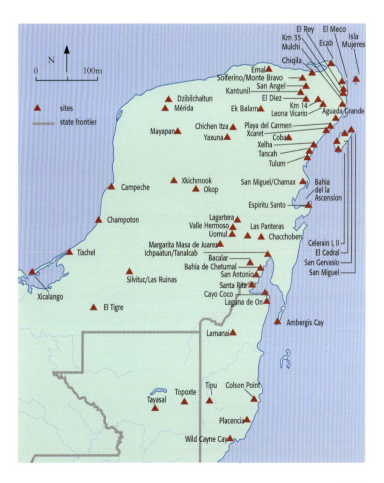

图533 墨西哥,尤卡坦,玛雅潘的卡拉科尔

玛雅潘市中心占地 5 平方千米,建筑密度很高,可以看到它是奇琴伊察建筑的复制品,规模较小,也不那么壮观。例如,玛雅潘有一个叫作"卡拉科尔"的圆形建筑,就像它的前身一样。但是比玛雅潘的卡拉科尔要低得多,没有内部向上的楼梯。建筑物前面的广场主要是平台,与奇琴伊察大广场上的骷髅平台和维纳斯平台相呼应。

图534 后古典时期玛雅遗址和省份的地图

民族历史学家拉尔夫·罗伊斯重建了 16 个省或领地,被命名为库什卡巴洛奥布,在被西班牙征服时期就已经存在。然而,它们的边界经常发生变化。在政治上,这些地区作为区域子单位在不同程度上得到了整合,其等级结构已达到不同的发展阶段。奇琴伊察和玛雅潘曾是那个时代最强大的中心,但后来被迫对它们感兴趣的遥远领土——无论是盟友还是贸易伙伴——宣示自己的权力主张。

主要的信息来源包括迭戈·德兰达修士的《尤卡坦的拉斯科萨斯之旅》和当地神父的神话历史编年史，也就是众所周知的奇拉姆·巴拉姆之书（图535）。德兰达的描述提供了玛雅历史的细节，这些细节来自16世纪殖民原住居民的记忆，以及牧师对玛雅文化的政治、社会和意识形态的观察。这本奇拉姆·巴拉姆的书反映了来自尤卡坦半岛北部几个城镇的人口述历史，在西班牙人到来后，这些口述历史都以印刷体被几代人记录下来。这些书描述了北伊察统治者的移民，奇琴伊察和玛雅潘中心的基础，外国战士和商人在后古典时期玛雅国家事务中扮演着重要的角色，以及数世纪的凯顿预言和事件。不幸的是，神话和真实的历史事件在这些作品的诗意叙事中往往难以区分。

后古典时期的玛雅年表

对大多数后古典时期的考古学家来说，依赖历史作品的诱惑是不可抗拒的。早期尝试从神秘的历史记载中抄下遗址的年表和这些遗址的种族归属，导致了混乱。虽然历史记载必须加以考虑，但这些作品的范围有限，而且是按照当时的日程编写的。结论应与考古证据评价相协调。

在后古典时期，尤卡坦半岛北部被强大的政治中心统治。公元900年，伴随着北部中心奇琴伊察权力的上升，佩滕中心和南部附属遗址的古典中心瓦解。（图537）。这个政治中心巩固了它在北部低地的大部分地区的权力，并成为玛雅历史上最强大的国家之一。奇琴伊察被北方的对手玛雅潘所取代。这个遗址继承了奇琴伊察的大部分经济帝国，直到1517年左右一直统治着低地的政治和经济事务。

由于遗址沉积物很浅，而且跨越几百年的沉积物可以在几厘米深的土壤中混合，因此北方的年代问题很复杂。接近晚期沉积物的表面

图535 储马耶尔的奇拉姆·巴拉姆译本（第87页）
1780—1790年；纸质版本；高30厘米，宽21厘米；费城宾夕法尼亚大学博物馆。
我们知道十本来自西班牙殖民时代的奇拉姆·巴拉姆书籍，这些书籍以它们被保存的地方命名。它们是手稿收藏品，讲述了前西班牙时代的事件以及征服历史。但它们也涉及宗教主题、旧历法和关于卡昆20年时期的预言。这些奇拉姆·巴拉姆书籍中最著名，或许最重要的是储马耶尔的书籍。这本书有107页，很可能是胡安·何塞·霍伊从较早的资料中以这种形式复制和编辑的。图示的页面显示了一个卡昆时期的主人：它有一个国王的头，因为这样的时间单位只能在一个"主"或"国王"的阿加日子结束。

图536 壁画结构16
墨西哥，金塔纳罗澳州，图鲁姆；古典晚期。
这部分展示了几组由缠绕在一起的蛇与"金星之眼"分开的人物。蛇带通常与超自然世界联系在一起，象征着脐带以及人与神之间的联系。这些东西和其他标志的人物以玉米粉蒸肉作为祭品。壁画结合了瓦哈卡的元素和玛雅后古典时期抄本的特征。

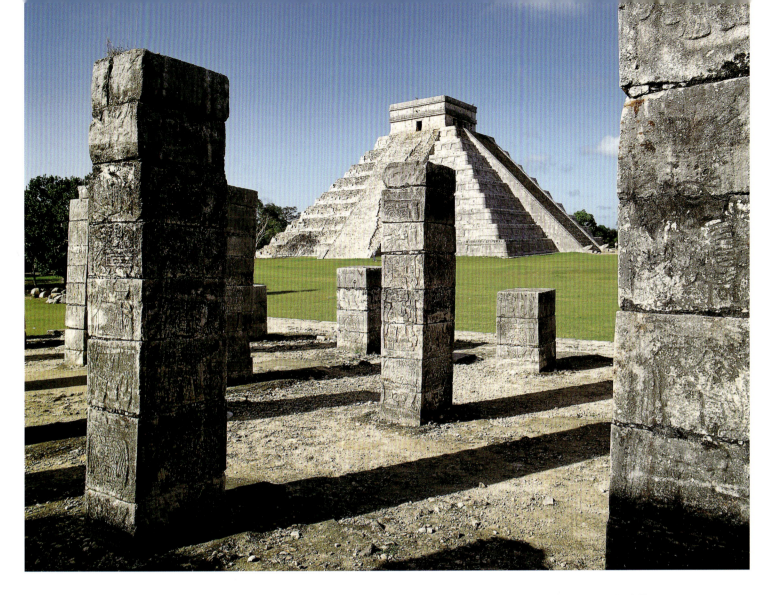

图537 从墨西哥尤卡坦州奇琴伊察的勇士庙看卡斯蒂略金字塔

卡斯蒂略金字塔是该市北部的中心点。它具有径向对称的布局，四个角落都有开放式楼梯，这是典型的后古典时期玛雅遗址。

蛇形的栏杆可能与统治家族有关，通过回顾卡克尤坎（K'uk'ulkan）的创造神话"羽毛蛇"来强调其合法性。

导致它们的侵蚀程度比早期沉积物更严重。现在大多数学者认为，奇琴伊察是在古典时期结束时（到9世纪）建立的，并且它在后古典时期早期（公元1000—1200年）成为主要的北部玛雅力量。该中心在公元1200年后不久由玛雅潘继承了其权力地位。在民族历史文献中，玛雅潘在后古典晚期（公元1200—1500年）的大部分时间里继续占据了北部的大部分地区，但是在公元1441年被推翻了。该中心在此期间所起的作用仍在进行考古学上的评估。

伊察政体的崛起

奇琴伊察的统治精英的民族特征受到激烈争论，因为历史记载反复提到"外国"统治者。在奇琴伊察和当代墨西哥中部地区图拉观察到的建筑相似性让一些学者支持外国入侵的观点。新统治精英的崛起往往因异国或外国血统的主张而合法化。重要的是评估此类主张是否代表真正的外国入侵或更温和的情况，外国人通过婚姻或其他形式的联盟与另一个权力加强彼此联系。支持这两种类型接管的证据可以在奇琴伊察的建筑风格中找到（图538）。该遗址的南部地区呈现出类似于传统北部尤卡坦半岛的"普克"风格（图539、图540）。而北部地区展示了更多的国际风格，如在美洲虎神庙、查克穆尔祭坛和有柱廊的武士庙中发现的"亚特兰蒂斯"像。卡斯蒂略是一个四面金字塔，占据了一个大广场，是这个遗址的一部分（图537），在这个结构的西北部发现了中美洲最大的球场之一。

大多数学者认为奇琴伊察是古典时期晚期建立的中心，并且在考古、艺术和象形文字的记录中证实了一个不是尤卡坦半岛北部的精英统治派的军事入侵。像入侵发生在11世纪初，标志着后古典时期的开始。在奇琴伊察出现之前统治北方的强大的中心，如艾克巴兰和亚述那，似乎在这个时候已经被这个强大而具有侵略性的新国家的军事行动打败了。这些遗址的破败建筑物和防御工程的证据与入侵伊察政体的军事征服有关。

学者们对于这个统治精英的起源地的看法不同。认为的地点包括墨西哥高地（图拉的托尔特克）、墨西哥湾沿岸、"墨西哥化"普图玛雅，以及危地马拉佩滕地区衰落的南部中心的移民精英。文件中

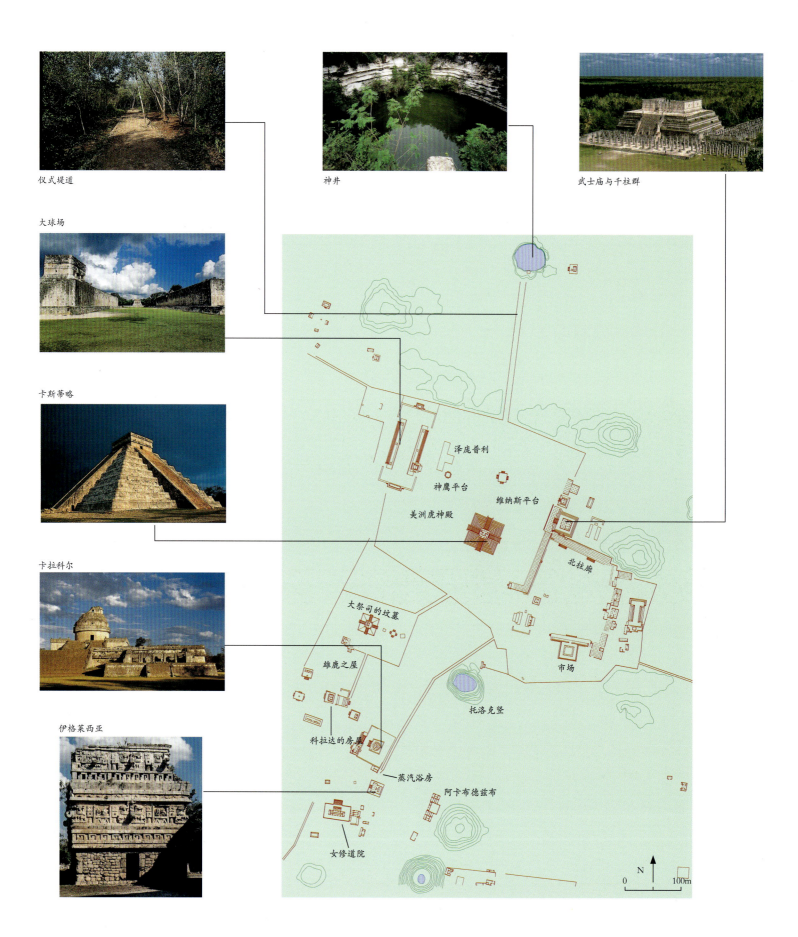

仪式堤道　　神井　　武士庙与千柱群

大球场

卡斯蒂略

卡拉科尔

伊格莱西亚

344

图538 奇琴伊察地图

奇琴伊察由北部和南部城市组成,从各种建筑的布局可以看出,在城市的两个地方都存在类似的地点(金字塔与方形平面图,维纳斯平台和天然井)。

普克风格的建筑集中在南部中心,可以与其他地区的建筑明显区分开来。这些建筑遵循了创新的、风格广泛的趋势,可以与墨西哥的当代建筑相媲美。奇琴伊察无疑是一个国际化和多民族的城市。

提到了一些迁移,人们很可能在不同时间从不同地区抵达尤卡坦半岛北部。长距离的多民族联盟和迁徙也很可能起源于古典早期,并不是后古典时期的独有。无论奇琴伊察的种族起源如何,很明显在后古典早期,使奇琴伊察崛起成为世界主导大国的政治派系是一个国际化的、修正主义的、好斗的、高度组织化的群体,具有外在的经济和文体焦点。斯盖拉和马修最近对他们在艺术、写作和建筑方面的历史传统进行的考察表明,奇琴伊察人并没有忽视玛雅低地早期的基本宗教机构。相反,他们巧妙地融合了一些重要的传统,比如创造神话,以支持新的政治体制。古典时期到后古典时期过渡的特征是许多中美洲社会出现了新的国际主义,高地和低地社会之间广泛的贸易网络加速了史密斯和希斯·史密斯所说的"国际风格"的传播。因此,在这种背景下,

仅凭服饰、宗教象征、军事武器或建筑形式很难评估统治精英的种族。

玛雅潘的遗产

历史资料显示,玛雅潘是通过阴谋、背信弃义以及与奇琴伊察中心的政治派系联盟而崛起的。来自墨西哥湾沿岸的军事援助与来自西卡兰戈(Xicalango)的玛雅盟友在历史记录中得到了肯定。

玛雅潘的建筑既没有奇琴伊察那样高大,保存完好,分布也不广泛(图541)。尽管该中心具有重要意义,但对建筑和文物的分析使1962年出版的卡内基项目的学者们认为,后古典时期玛雅社会是"颓废的"和"堕落的"。从这些早期调查开展以来,出现了一种对比的解释。后古典时期晚期玛雅社会的"高效"和"重商主义",从精致建筑的焦点转移反映了政治和经济组织的一个重要的重新定位。社会能量投入到经济生产和交流中,市场制度鼓励社会所有成员参与经济事务,使他们有机会从劳动成果中获益。这种开放的经济体制鼓励了企业家,缩小了精英和平民之间的社会差距,让更多的人过上了富裕的生活。

不那么精致的公共建筑和住宅不是前古典时期做法的"降级",而

图539 教堂

墨西哥、尤卡坦、州奇琴伊察的普克建筑;古典晚期。

"Iglesia"(教堂)位于遗址的南部边缘,是普克纪念碑之一(还有女修道院和阿卡布德兹布)。

它上面覆盖着长鼻神的面具,展示了尤卡坦西北部普克地区典型的古典时期晚期建筑的凹陷饰边,例如在乌斯马尔。

图540 普克风格的马赛克面具

墨西哥、尤卡坦、奇琴伊察、女修道院;古典晚期,公元800—900年。

大量预制石头制作的大型怪物面具,如马赛克面具,是普克风格的特色之一。

由于它们的长鼻子,长时间以来,面具被认为代表恰克神。但现在已经确定它们之间存在许多差异,并且它们可能描绘了许多不同的神。

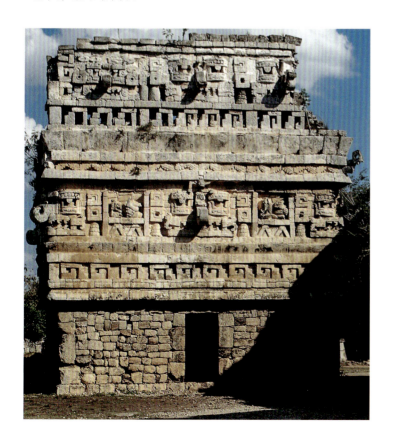

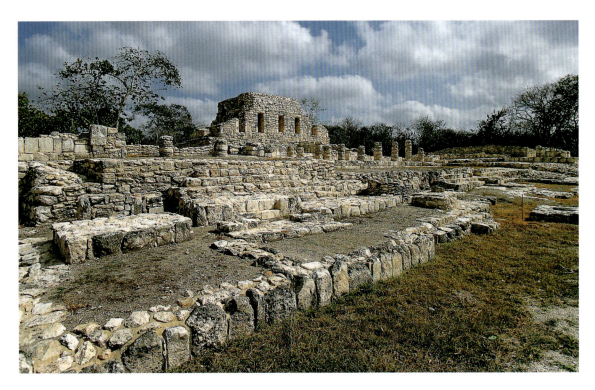

图541 结构Q-80在墨西哥尤卡坦半岛玛雅潘中心的视图

考古学家指出了结构Q-80位于玛雅潘的中心,就在卡斯蒂略金字塔的正北方(图543)。实际的建筑物立在一个平台上,有6个小房间。主要房间在几年前才被挖掘出来。当时墨西哥考古学家发现这个房间的后墙上装饰着壮观的壁画。该建筑可能有一个由石头或木质支撑物支撑的木框架屋顶。由于砖石质量差,屋顶和侧壁大部分已经坍塌。这个曾经非常重要的建筑的功能尚不清楚。

是新社会规范和经济优先事项的反映。世界历史中,这种转变在成熟的国家都出现过,并且可能代表了长期文化发展的必然方面。随着官僚组织变得更加复杂,对纪念性建筑的需求逐渐减少。

玛雅潘、科苏梅尔和其他后古典时期遗址的建造方法是非常有效的。建筑物会用木墙,并覆盖灰泥和石膏,屋顶是茅草搭的。

在后古典时期中心的公共建筑中,有精心制作的壁画和灰泥装饰。图卢姆和桑塔丽塔的建筑中,只有零星的碎片幸存下来。

据说玛雅潘联盟的领主居住在该市内。考古研究表明,城墙内以及城墙外都有紧凑的定居点。房屋尺寸的范围表明精英和平民住在附近。四方寺庙埃尔卡斯蒂略占据了中央广场(图543)。卡斯蒂略位于一个洞穴或井的西边,周围是柱廊大厅(图541)、精英住宅、寺庙、神社、教堂和圆形结构。在广场之外,精英与非精英的房屋和庭院向四面八方延伸。在这些国内区域发现的小型海龟和落入水中的人物雕塑表明,一些仪式发生在中心区域之外。海龟被刻上了ajaw日期,可能与历法时期结束的庆祝有关。

有迹象表明,玛雅潘人民恢复了早已被废弃的做法,例如石碑竖立。一个石碑平台位于该遗址的中心。当代的南部低地的一些石碑,要么是早期重建的石碑,要么是新的石碑,可能覆盖着灰泥和油漆。

虽然表明这一现象的年表仍有待充分记录,但这一模式可能反映了这一晚期中心领导人所提倡的一项重要的复兴战略。

东海岸遗址

沿着尤卡坦半岛的东海岸,一个人口密集的后古典时代占领区已经被确定。政治中心位于这片广阔地带(伊利诺伊州)的关键沿海地区(图534),包括埃尔默克、圣吉乌西欧、布那维斯塔、图卢姆、艾池帕昆、桑塔丽塔等。

这些遗址中的每一个都拥有寺庙、住宅和神社的独特组合。图卢姆和艾池帕昆是有围墙的地区,图卢姆和桑塔丽塔以其保存完好的晚期壁画而闻名(图536、图547)。所有这些沿海地区都被认为是贸易中心。在其附属省份生产的当地产品与玛雅低地省的商品进行交换,产品在海运商人的帮助下流通。

南部低地的人口动态

在南部低地,考古学家记录了古典时期佩滕内陆核心地区的人口的大量减少。在西南低地的蒂卡尔和佩德斯巴顿地区进行的具体研究表明,早期的纪念性建筑中心实际上没有后古典时代的定居点。在蒂卡尔地区,人们注意到一种定居的变化:典型的后古典时期职业出现在诸如佩滕湖这样的水域。

佩滕人口稠密,在古典时期晚期占据统治地位,当时许多政治中心和相关的定居点彼此毗邻。这些遗址当中的许多在公元900年被遗弃。当时的人们是在这个地区的战争、饥荒或传染病中死亡的吗?

一种可能性是,人口只是简单地迁移到新的地点。一些人似乎在湖边或岛屿上建立了村庄,而另一些人可能迁移到其他的领土。

在西班牙殖民时期,人口流动在整个南部低地普遍存在。

佩滕核心地区东部,如北伯利兹,有证据表明在后古典时期早期有大量的人口。位于拉马奈北部的伯利兹中心位于内陆泻湖沿岸,可通往加勒比海,没有任何政治崩溃的迹象。值得注意的是,它从古典时期到后古典时期都是一个重要的中心。在伯利兹和金塔纳罗奥州(Quintana Roo)肥沃的水域地带发现了许多遗址,这表明东部沿海

图 542 玛雅潘地图

玛雅潘是一个人口稠密的城邦，四周有一道防卫墙，面积达3.2平方千米。在占地2.5公顷的典礼中心中央，有一座卡斯蒂略金字塔（结构162），它建在一个正方形的平面上，四周有一座天文台、一个石碑平台以及寺庙、教堂和神社。在这个统治家庭居住的地区可以找到最大的圆柱形大厅。与奇琴伊察一样，玛雅潘也是多民族的，其王子拥有从墨西哥湾到洪都拉斯湾的重要贸易联系。

图 543 卡斯蒂略金字塔

墨西哥，尤卡坦半岛，玛雅潘；后古典时期之作，公元1200—1500年。

右边的前景是卡斯蒂略金字塔，有时也被称为卡可尔坎金字塔，它占据着玛雅潘的中心，是奇琴伊察著名的原作的一个较小的复制品。左边是卡拉科尔，同样是奇琴伊察同名建筑的一个较小规模的模仿。通过这种方式复制模型，显然玛雅潘的居民试图分享奇琴伊察的伟大和重要性。

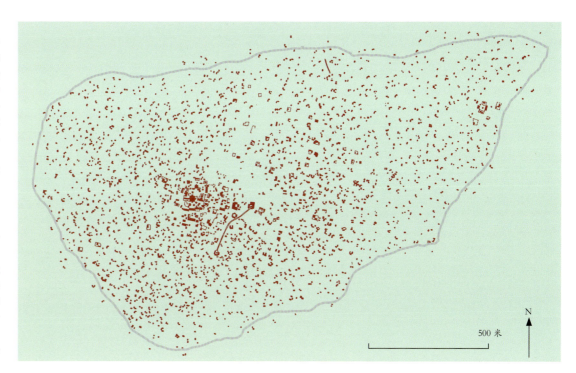

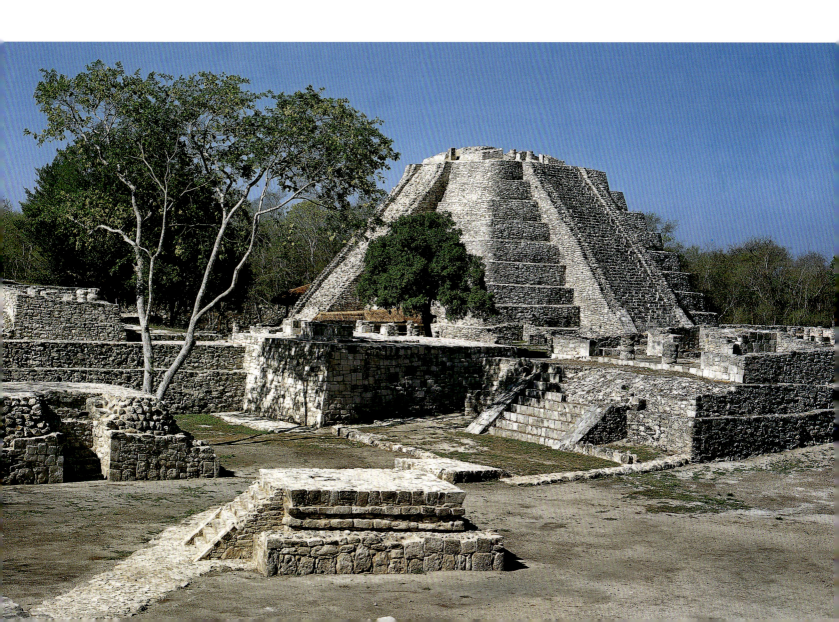

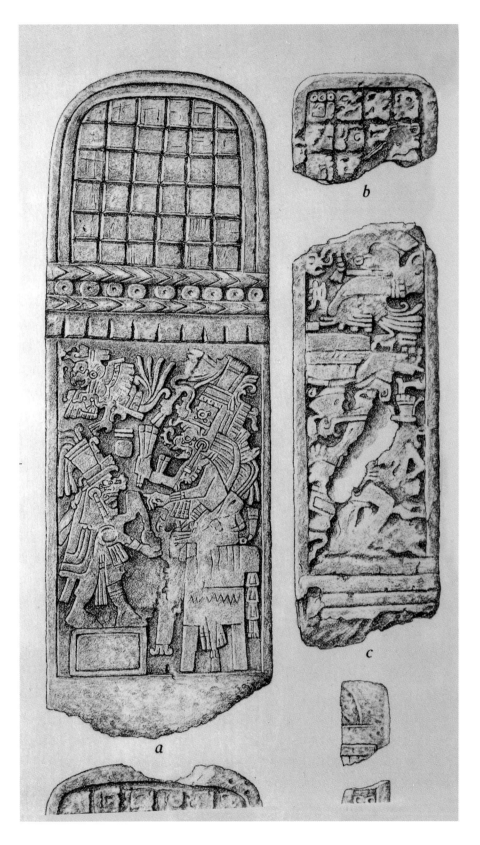

图544 石碑

墨西哥，尤卡坦，半岛玛雅潘；后古典时期，公元1185年；石灰岩；石碑高175厘米，宽59厘米，深20厘米。

这些石碑代表了玛雅潘统治者对古典象征主义的文化复兴。

在过去的200年里，玛雅地区几乎没有建过石碑。这里所展示的石碑带有日期，但是这些日期与我们的历法系统并不一致。其中三个可能是指玛雅潘繁荣的时期。

低地为大量后古典时期的居民提供了家园。

集中岛屿和半岛是许多地区共享的一种水边定居点。这种模式发现于塔亚萨尔（Tayasal）、马坎切（Macanche）、扎克佩滕（Zacpeten）等佩滕湖遗址，拉古纳德昂（Laguna de On）、卡耶·穆尔托（Caye Muerto）和卡耶·可可等北部伯利兹遗址，艾拉·科菲图克（Isla Civiltuk）的坎佩切遗址，科苏梅尔岛的多个沿海定居点，以及艾拉·塞里托斯岛（Isla Cerritos）的尤卡坦遗址。在后古典期，沿海定居点更为重要。一些内陆遗址并不以水景为主，但它们似乎利用了当地的关键资源，正如在后古典时期的科哈聚落所观察到的，该聚落位于玛雅地区最好的燧石岩层之一。佩滕和奇琴伊察的影响都反映在伯利兹北部早期后古典时期的装饰陶瓷传统中，这些传统体现了奇琴伊察黏合工艺的特点，装饰图案与佩滕容器形状相同，也有表面光滑的特征。这种影响可能是由于人口流动和在此期间建立了重要的南北贸易关系。

在后古典时期（公元1200—1500年），伯利兹北部的人口水平似乎一直很高。

在佩滕地区和伯利兹北部地区，由于新的生产模式的出现，与早期相比，陶瓷技术反映了更大的标准化和生产技术的熟练程度。这些趋势表明，从10世纪到16世纪，这些地区存在着长期稳定的人口。陶瓷传统反映了长期不间断的社会发展。13世纪中期之后，在伯利兹北部等地区出现了一系列新的区域中心，这种模式表明，伴随着尤卡坦北部的玛雅潘的崛起，该地区的政治结构进行了调整。当地生产的商品中增加了玛雅潘风格的实用和仪式陶瓷形式，这表明了这个北部中心的深远影响。西班牙文档显示，伯利兹北部的切图马尔地区与玛雅潘紧密结盟，在15世纪中叶北部中心下台后，这一地区持续极为富庶和有影响力。像拉马奈这样的地方被占领直至17世纪。

政治地理和区域组织

后古典时期社会的政治组织已经在区域和地方范围内进行了分析。依据历史资料，民族历史学家拉尔夫·罗伊斯在与西班牙人接触时确定了16个政治领土的边界，他称之为省。这些地区的内部组织各不相同。有些是等级森严的，由一位名叫贾拉奇·乌纳的统治者统治，他住在政治中心。

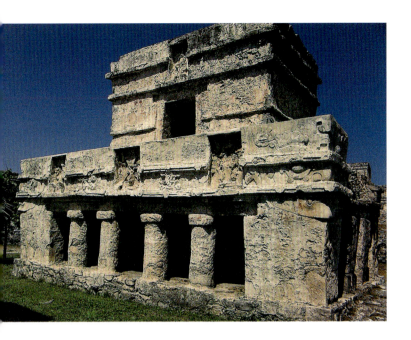

图 545 统治者的住所

图卢姆，墨西哥，金塔纳罗奥州，25 号建筑；后古典时期。

圆柱大厅可能曾经是一座庙宇，也可能是图卢姆某统治家族的住所。

门口上方有一个壁龛，里面有一个灰泥雕塑，是一个从天上掉下来的神，这是后古典艺术中经常出现的主题。

中间官员称为巴塔布，代表单个社区并代表贾拉奇·威尼克履行组织职能。其他地区则没有那么等级森严，只承认巴塔布社区领导阶层，不承认贾拉奇·威尼克。其他的仍然是松散的组织，由外围的、人口较少的村庄联盟组成，缺少这两个领导层。考古研究和历史研究表明，东部沿海的埃卡布省（Ecab）、乌伊米尔省和切图马尔省与玛雅潘省结盟。

也有证据表明，从阿卡努尔（Ah Canul）西部到库普尔（Cupul）、塔泽斯（Tazes）和科查亚（Cochuah）等省都与这个中心结盟。根据考古学和历史证据，奇金彻（Chikinchel）、坎特伯雷和钱普敦（Chanputun）并没有反映出与玛雅潘的密切关系。

后古典时期晚期玛雅的政治组织一直是最近学术界关注的话题。虽然文件表明在与西班牙人接触时存在区域统治者和专门支持政治办事处的等级，但这些办事处的永久性及其在整个半岛的流行情况尚不清楚。文件表明，玛雅潘是由一种被称为穆特潘（mul tepal）的议会政府统治的。

这个州是由控制他们的领土和宗族的联盟组成的，被称为"玛雅潘联盟"。在低地的玛雅潘中心和其他一些后古典时期遗址周围，存在着许多精英住宅和长结构或柱廊（开放的）大厅，暗示着在政治中心有几个强大的家族共同居住。一些政治职位可能是轮流任职的，正如布鲁斯·洛夫所指出的，在巴黎法典中，有 20 年的"卡昆（K'atun）上议院"的任命记录对此有所描述。

这种权力分享将对区域组织产生高度一体化的影响。在高地的现代玛雅社区有类似的委员会或集会，在一个以轮流任职为基础的系统中运作。

人们通过多年的社区服务竞争这些委员会的职位，最后才被选举为委员会成员。虽然这一现代制度在一定程度上是由西班牙殖民时期实施的程序所塑造的，但早期的前哥伦比亚社会可能以类似的方式运作。像穆特潘这样的系统，以及众多的相关官僚机构，代表着对个人野心不受约束的崛起的重要反对。

这种形式的政府是对古典时期统治玛雅的领导机构的重大背离。然后，社区的命运取决于有魅力的君主勇士的成功，这些人声称是神灵的后裔，并充满了超自然的力量。理查德·布兰顿（Richard Blanton）及其同事最近对中美洲各种政治制度的研究，确定了后古典时期玛雅人的"企业"政治策略。它强调议会统治，并在政治行动和相关的认知准则中促进更多的"平等主义行为"，社会中的人们被迫遵守。正如这些作者指出的那样，这种策略的历史渊源可能与早期的暴政统治相对立。后古典时期的玛雅可能就是这种情况，因为他们在经典王权之后重新定义了他们的社会。

管理后古典时期玛雅社会的多个派系反映在这一时期政治中心的建筑类型中。在这些遗址的中央广场附近有多个精英住宅、家庭寺庙或神社，以及开放式大厅（图 546）。在图卢姆，有许多家庭庙宇和柱廊大厅（图 545）。奇琴伊察、玛雅潘和乌坦特兰遗址的公共建筑设有四方寺庙。四方寺庙，以在所有四个斜坡上都有楼梯而闻名，代表了四个方向的物化，象征主义在玛雅艺术中贯穿了很多时期。因此，这种性质的寺庙的建造是社区和地区内部分裂、整合的有力象征。佩滕

图 546 圆柱状的大厅（墨西哥，尤卡坦，玛雅潘，163 号建筑）

在卡斯蒂略以西的圆柱形大厅，如 163 号建筑，是玛雅潘统治者和尤卡坦半岛其他遗址建筑的典型特征。

建筑师塔蒂阿娜普罗斯科里亚科夫（Tatiana Proskouriakoff）参与了玛雅潘的发掘工作，她将这些建筑解读为年轻人的住宅，其他人则将其视为有影响力的家族代表会面的地方。这些圆柱形大厅中有一些可能也是宫殿。

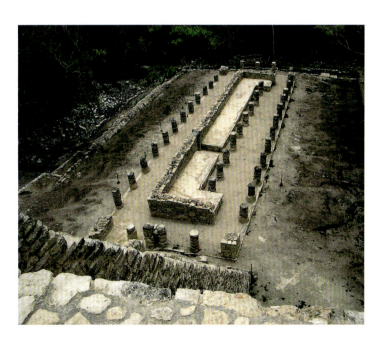

伊察湖周围的领地被四个主要的世系所占据，这种模式也出现在高地的基切中心。

四方寺庙的楼梯和其他类型庙宇的门道通常以蛇形栏杆或柱子为特色。"四"的符号在象形玛雅语中翻译为"天空"和"蛇"，蛇形象与地理和社会分区之间的中心主题有更大关系。玛雅艺术中的蛇形象代表着这些生物，它们将天空与地球连接起来，或者将这个世界与超自然世界连接起来。蛇绳，也被称为库卡萨安萨姆（k'uxa 'an suum），连接着世系群，并被描绘成一种纽带连接相关个体。

图卢姆壁画上的蛇将可能与家族有关的个体联系起来。图卢姆16号建筑上的蛇壁画将天花板上的天界和下面方寺庙墙壁上的其他场景连接起来（图536）。

桑塔丽塔的壁画展示了14世纪晚期或15世纪在切图玛尔省的一些重要贵族的个人游行。这些领主中有许多与年份符号有关，其中一对领主进出过寺庙。这幅壁画可能反映了个人参与议会统治或轮流执政。因此，后古典时期遗址的艺术和建筑主题强调了政治官员的多样性、他们的相关血统，以及他们通过仪式融入社区或地区层面。

从文件中可以看出，后古典时期的领土之间普遍存在冲突，边界是流动的，社会争端需要持续的谈判。在与西班牙人接触时，一些领土与邻国的融合程度比其他领土要高。

玛雅潘、科苏梅尔、图卢姆和桑塔丽塔似乎代表着一个联盟，将玛雅潘和尤卡坦东海岸连接起来。

在危地马拉高地，考古和民族史料记载了一场后古典时期晚期的军事入侵。低地玛雅部落被认为征服了基切地区。

尤特塔兰和伊西姆切等高地遗址建筑与玛雅潘和佩滕湖区的建筑相似性反映了高地和低地之间的关系。

这种征服为尤塔特兰等遗址的统治者提供了经济优势。

在后古典时期晚期，在低地发现的大部分黑曜石片来自危地马拉高地的埃克斯特佩克。

在此之前，他们来自墨西哥和玛雅高地的不同地方。这些可供选择的来源在后古典时期晚期逐渐被高地玛雅黑曜石所取代。基切的力量部分得益于其参与尤卡特贸易网络（第360页）。

社会结构，家庭和社区

纪录片和考古资料表明，基于宗族的权力是后古典时期社会中社区统治的一个关键因素。玛雅潘曾一度受到强大宗族联盟的统治而开始宗族迁移，如阿吉卡纳尔（Aj Kanul）迁移并建立了自己的社区。塞尔吉奥奎扎达（Sergio Quezada）最近的研究强调了基于宗族的政

图547 桑塔丽塔·科罗扎尔1号建筑壁画的部分
托马斯江恩（Thomas Gann）抄本；桑塔丽塔·科罗扎尔，伯利兹，1号建筑；后古典时期，公元1440—1500年。
桑塔丽塔1号建筑的壁画，可能是后古典时期乌伊米尔省最重要的地方，是所有后古典时期艺术中最重要的例子之一。
不幸的是，它们在被发现后立即被摧毁，所以今天它们只能在发现它们的托马斯·江恩绘制的绘画的帮助下重建。上帝在昆时期被描绘成守卫，可以看出墨西哥中部和瓦哈卡的文体影响。

图548 装饰三脚架容器

伯利兹拉马奈，储藏处：N10-43/1；公元1150—1300年，古典时期；黏土，橙色涂层，高11.6厘米，直径18.9毫米；贝尔莫潘（Belmopan），考古部门。

这个镶嵌有象征性装饰物的三脚架碗，在质量、形状和颜色方面，是后古典时期拉马尼生产的特殊陶瓷的一个典型例子。

它们采用浮雕和模型组装，并由多个部件组装而成，并带有橙红色涂层。然而，这种复合陶器在古典时期结束期已经在伯利兹生产。这种制造技术直到西班牙入侵之前，一直用于其他容器（有或没有镶嵌）的制造。

治结构对某些地区的重要性。这些宗族个体之间的确切关系尚不清楚。他们很可能包括有血缘和婚姻关系的个人，以及其他选择联合的重要盟友。罗伯特·卡马克和约翰·福克斯证明，后古典时期高地社区的组织反映了尤特塔兰的基希和其他遗址的统治联盟。

后古典时期建筑的某些方面反映了统治精英之间的宗族派系的多样性。这些包括在遗址中心周围的多个宫殿和寺庙或神殿建筑群，以及在玛雅潘、佩滕湖岛遗址、基切高地和许多其他中心发现的长屋或大厅（图546）。这些建筑被认为是由后古典时期中心的多个精英派系建造的，并将用于召集和商讨国家事务，就像在科潘、埃克巴拉姆和奇琴伊察等地的议会大厦一样。

在社区事务的谈判中，宗族关系在大多程度上占主导地位，在不同的社区可能会有所不同。此外，社区还设立了轮岗办公室，敦促各集团进行谈判和合并。

后古典时期遗址的埋葬模式表明，大多数社区成员在丧葬特征和墓地祭品方面都得到了类似的对待。除了桑塔丽塔和拉马奈的几个例外，很难区分精英和平民。

葬礼在家庭住宅内和周围举行，在个人社区中出现了大量富裕的人群，他们的社会地位有适度的差别（以连续的等级出现）。没有观察到巨大的阶级差异，很可能向上的社会流动性在这个社会中很普遍。

宗教

很多关于后古典时期玛雅宗教的信息都是通过西班牙修士的记述保存下来的，他们在公元1517—1697年努力使低地居民皈依基督教。

关于"偶像崇拜"的描述非常成熟。兰达主教描述了在接触时观察到的仪式，以及深入伯利兹和危地马拉丛林的修士们讨论了土著仪式的延续。许多被描述的仪式反映了全年的历法庆祝活动，以及年底和卡昆结束仪式。在新年的庆典上，人们制作雕像，丢弃旧像，并献上香和野味。

这样的庆祝活动是在社区领导人的家里举行的，此时经常有游行队伍在城镇中行进。

这些仪式的考古遗迹包括焚香炉（图549）、雕像、食物和水容器、已宰杀的动物、黑曜石刀片、贝壳和石器。

黛安·蔡斯（Diane Chase）在伯利兹北部的桑塔丽塔遗址发现了历法上的祭品，在那里的著名住宅的庭院中发现了大量的小雕像。在后古典时期其他的中心，焚香炉大量集中在寺庙和神社。它们在法典中的使用反映了在许多仪式事件中都有烧香的习俗，特别是标记了历法的段落。

这些庆祝活动将团结参与者。焚香炉的碎片也在家庭环境中被发现，但数量比在仪式场所要少。这些分布表明家庭成员和社区或宗族圣地之间的象征性联系。香炉有时也被用作重要人物的葬礼祭品，如在拉马奈、卡耶·可可和玛雅潘所见到的。

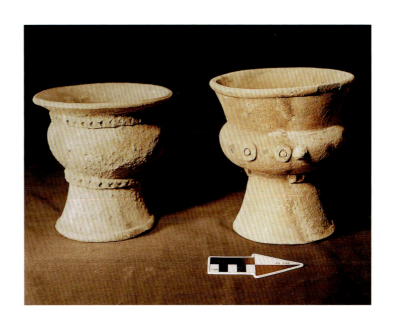

图549 来自伯利兹市中心的沙漏香炉

来源不明；后古典时期，公元1200—1500年；烧黏土；贝尔莫潘，考古部门。

这两种瓷器是在后古典时期低地的整个文化区域制造和使用的香炉的主要例子。它们的广泛使用表明，不同城邦的统治者进行了几乎完全相同的历法仪式和宗教仪式，这些仪式可能起源于奇琴伊察和后来的玛雅潘。

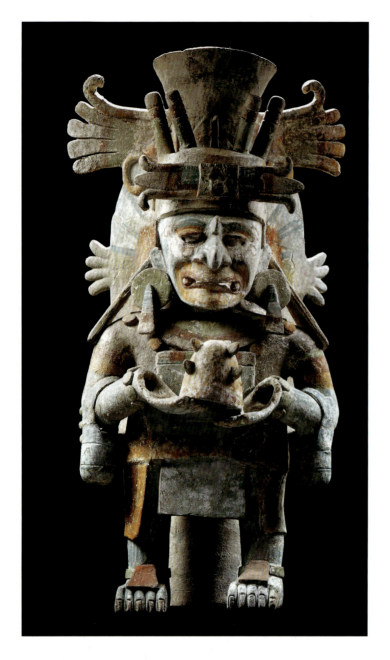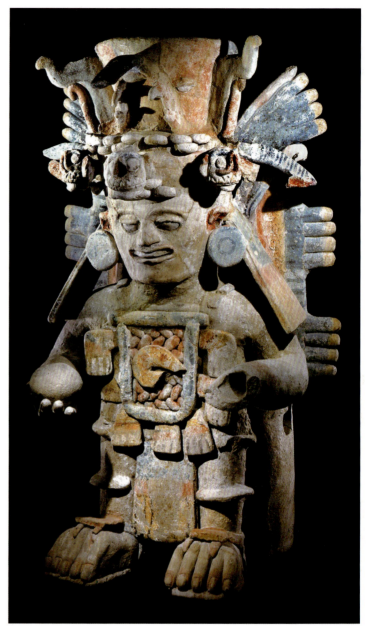

图 550 香炉仿伊扎姆纳杰神制成

墨西哥，尤卡坦半岛，玛雅潘；后古典时期，公元 1200—1500 年；烧制，油漆；高 60 厘米，宽 34 厘米，深 34 厘米；墨西哥城，国家博物馆。

鹰钩鼻和突出的犬齿，强烈地暗示着描绘的神是伊扎姆那杰。他只是陈缪尔式（Chen Mul）香炉上众多神祇中的一个。他手里拿着一种特制的玉米面包或压制的树脂，作为祭品用来烧香。

图 551 香炉描绘了一个未知的神

墨西哥，金塔纳罗奥州，齐班切；后古典时期，1300—1400；黏土烧制。这是典型的陈缪尔陶瓷模型。这些神的描绘，有时也是由其他材料制成，这是在玛雅潘开发的，并且在那里最常见。

他们是后古典时期和殖民时期许多宗教历法仪式的中心，可能与城市诸侯鼓励的古老宗教崇拜有关。这些雕塑中的许多雕塑，例如图示的例子，都展示了神灵带来的食物或熏香。熏香在雕像后面的燃烧器里燃烧着。

在壁画艺术、典籍和考古遗址中发现了两种形式的陶瓷焚香炉：无人物像香炉和人物像香炉。

无人物像香炉常被制成沙漏形，有托架底座（图549）。其他的形式包括香炉瓶或三条腿的陶罐。无人物像香炉上的装饰包括莲座或圆形的黏土"纽扣"、锥形的穗状花序，以及用黏土做成的细带。精致的无人物像香炉也可以有从底座向下或从底座向上凸出的呈阶梯状三叶图案的颈部。镂空香炉是"桶"形底座容器，并附有模拟神人同形的人物塑像（图550、图551）。在玛雅潘，这些雕像中有几个被认为是特定的神，但大多数缺乏识别特征。它们与后古典期的结束相关联，在玛雅潘出现最多。玛雅潘似乎的涉及这些物品的仪式起源的地方。它们几乎出现在所有后古典时期晚期的低地遗址中，这表明它们曾大量用于受玛雅潘影响的仪式练习。

经济

奇琴伊察创建了一个以海上贸易为基础的强大经济帝国，将玛雅尤卡坦半岛与中美洲、玛雅高地、墨西哥湾岸区和墨西哥高地连接起来。塞里托斯岛遗址曾是商船（独木舟）交换商品的地方（图552）。交易的物品包括盐、磨石、纺织品、皮革、蜂蜜、蜡、巧克力、黑曜石、熏香、羽毛、铜饰品和铃铛以及奇异的宝石饰品。最重要的日常用品是由遍布整个半岛的部落制作的，非本地的黑曜石、玉石、碎石和金属是从玛雅高地或墨西哥中部和中美洲南部进口的。这种贸易有利于沿海地区的部落经济，例如 Chikinchel（尤卡坦半岛北部海岸的玛雅酋长国的名字）。面对中美洲新扩大的市场，盐的生产规模增加到工业水平。在13世纪，玛雅潘取代奇琴伊察成为尤卡坦半岛北部的主要政治中心之后，它控制了这种环绕尤卡坦的海上贸易，与玛雅潘结盟的后古典期玛雅政体繁荣起来。图卢姆、埃尔梅科、科苏梅尔岛、桑塔丽塔和其他地区作为玛雅东海岸地区的贸易中心。所有这些遗址都有精心设计的仪式设施，因此有可能将跨种族朝圣与这些遗址的交易活动联系起来。他们的祭祀设施为与外国商人进行潜在冲突的经济交流提供了一个中立地带。在这些遗址使用"国际风格"将有助于民族间的交流，并超越了次区域的差异。

"玛雅商人阶级的崛起"对后古典时期社会的转型产生了重要影响。上升通道是打开的，并且财富的巨大差异并不是区分普通人和大多数贵族的标准。虽然精英们赞助了重要的综合仪式活动、协调贸易伙伴关系、监督政治和军事事务，但他们似乎只是鼓励而不是控制商品的生产和交换。考古数据表明，在各种不同规模和社会地位的家庭中发现了大量贵重物品，精英和平民之间的差异难以通过财产来区分。

玛雅社会的成熟

后古典时期出现的新社会秩序通过广泛的地理整合发挥作用。这些整合主要是自治的地方政体通过对调联系在一起。早期国家的崛起往往集中在巨大的纪念性建筑和"神圣"国王的支持上。这种定位后来被更成熟的政治形态所取代。这些政治形态表现出以下特征：（1）提高技术创新和效率；（2）扩大政治单位的规模；（3）意识形态概念具有普遍性；（4）促进政治稳定；（5）提升大规模战争的能力；（6）减少对宗教建筑的多余投资（"世俗化"）；（7）促进打破社会障碍的跨社会贸易。

在将这些标准应用于玛雅后古典期时，学者们记录了这一时期建筑风格的技术创新和效率、宗教建筑投资的减少，以及国际贸易的加速。意识形态概念的普遍性表现在贸易港口使用国际风格，以及从玛雅潘到玛雅高地观察到的仪式物品和建筑的相似性。政治单位规模的扩大可能反映在北部和南部低地人口通过共享实利和仪式风格，以及庞大的、相互关联的区域经济的更大融合上。然而，玛雅低地社会由许多半自治政体组成，这可能是后古典时期社会长期稳定和灵活的关键。经济繁荣和后经典陶瓷的长期发展顺序以及许多地区人口水平与地点复杂性的增长趋势反映了政治稳定性的提高。

玛雅后古典时期文明的出现反映了一种新的社会秩序的演变。这一时期的文化机构不再被视为"颓废"时代，而被视为一个高度成功、地域广阔、种族多样的民族长期发展的累积产物。虽然他们拒绝大规模地建筑纪念碑和野心勃勃的王朝的暴政，但这些群体创造了一个经济繁荣的体系，最大限度地减少了个体群落内的社会差异，并以创新和现代化的方式重新诠释了历史传统。这些转变的结果是许多低地群落形成了一个惊人却稳定的长期增长趋势。在与奇琴伊察和玛雅潘结盟的地区中，人们注意到良好的地理变化，但是低地半岛的总体格局代表了从后古典时期开始到结束的向上发展的循环。危地马拉高地的军事扩张和经济巩固无疑促进了玛雅地区经济一体化的趋势，这一趋势在玛雅潘掌权时达到了顶峰。

图552 金耳饰

与桑塔丽塔库罗扎，伯利兹，建筑群216；后古典时期，公元1200—1500年；金、绿松石、黑曜石；高6.4厘米，宽3.9厘米，厚4.1厘米；贝尔莫潘，考古部门。

在后古典时期的尾端，玛雅中心，如桑塔丽塔是广泛的国际贸易网络的中心，其重要性和影响力得到了尤卡坦半岛周围同盟的海港支持。通过这些路线，由金、铜、青铜和其他金属合金制成的文物到达了低地南部的王室。这些耳饰寨上镶嵌着来自墨西哥北部的绿松石，并附着在黑曜石（可能产自危地马拉高地）的圆柱形杆上。

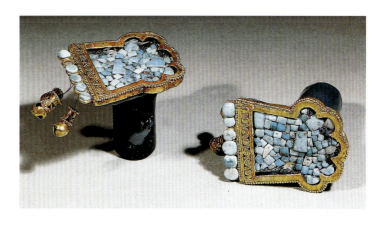

编织艺术

斯蒂芬妮·德斐尔

玛雅人的编织艺术有着超过一千年的传统（图554）。女神查克·切尔同时作为编织女神和分娩女神。不幸的是，由于气候潮湿，只有少数几个西班牙时代以前的纺织品保存下来。因此，我们对编织技术多样性的了解非常有限。棉花用所涉及的技术纺出。大多数幸存下来的样板——总共大约600个——出自奇琴伊察的献祭井。发现时这些样板埋在泥里，没有暴露在氧气中。这些物品可以追溯到后古典时期。迄今为止发现的最古老的纺织品碎片来自玛雅低地南部的里奥阿苏尔。通过化学分析，它们已经过时，属于公元250至550年。这些发现表明当时的玛雅人不仅实行简单的编织技术，而且还实施复杂的程序，例如仔细编织、锦缎和刺绣。

殖民时代的考古发现告诉我们，编织艺术使用的材料是龙舌兰的纤维，或白色和棕色棉花（图557）。花粉分析证明这些是公元前1500年以前栽培的。

虽然棉花比龙舌兰更难以种植，但它具有明显的优势：柔软而坚韧，容易染色。此外，棉花在采摘、清洁和分类后可以立即加工。在简单的坟墓中的发现证实正如之前所认为的那样，棉花绝不是专门为

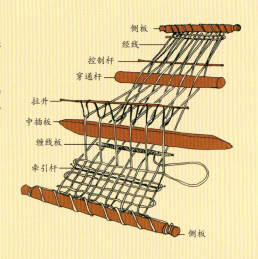

图553 腰机图

像这样的腰机可能已被玛雅人使用了数千年。它们轻便、便携、可以在旅途中携带。然而，它们不能织非常宽的布料，这意味着许多衣服必须使用几块布料缝起来。

上层阶级保留的。棉花在纺锤杆上用纺纱码头纺制而成。一只手准备要捻的棉絮，另一只手转动纱锭。纺好线后，纱线可以染色，但玛雅人可能也熟悉在染色前绑线的"扎染技术"。蓝色染料来自木蓝属植物，胭脂红来自胭脂虫，深紫色来自荔枝螺。从古代陶瓷和壁画残

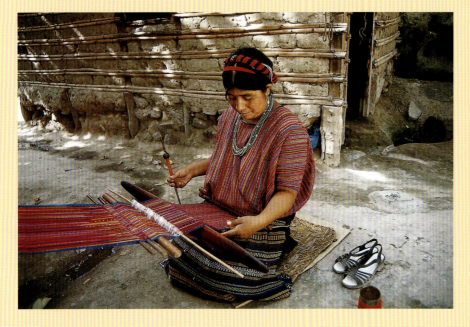

图554 来自危地马拉索罗拉的圣安东尼奥帕洛波的妇女正用传统织布机织布

圣安东尼奥帕洛波位于阿蒂特兰湖旁边，该地区以生产和销售织物而闻名。在这里、这个传统技艺直到今天仍然从母亲传给女儿。

图555 绑着织机的女人

墨西哥，坎佩切，吉安娜；古典晚期，公元600—900年；烧制黏土；高17厘米，长16厘米，宽10厘米；墨西哥城，国家人类学和历史博物馆。

这个出自吉安娜岛的泥塑展示了一位身穿惠皮尔和裙子的年轻女子。她身上绕着传统的腰机。另一端绑在一棵树上。树上有只鸟。

图 556 女装的剪裁
女装的种类繁多。基本款是一条裹裙,可搭配各种披肩、腰带和珠宝饰品。女王的服装包括一条玉质项链和象征性珠宝,旨在表明她是按照月亮女神的形象创造的。

存的颜色可以看出必须有各种各样的可用颜色。

编织之前先进行整经——按颜色、长度和交叉点对线进行排序,然后将线缠到织机上。布料的最大宽度是由织布者手臂的长度决定的。来自吉安娜的雕像(图555)展示了用腰机编织的古老技艺,这种技艺至今仍在沿用(图553)。经线纵向拉伸并固定在顶部和底部的杆上。织机的上部有一根绳子,用来把织机固定在一个固定点上,比如树上。下部有一条腰带,织布者将其绕在臀部。借助于两个杆、提综杆、分经棍、直线被系在其上、形生梭口、纬纱穿过该梭口。和打纬在每次用打纬刀来回打纬后、织工用引纬机构左右引纬。借助中心板实现紧密编织。然后可以对成品布料进行刺绣、染色或印图案、然后用于制作衣物。

织物是做来卖的。得到的钱用来买贡品或供个人使用。艺术品中的许多插图向我们展示了当时的穿着以及玛雅人高度重视的时装。织物通常不会按体形裁剪,而是松散地覆盖在身体周围。在所有社会阶层中,主要服装是男士腰带和女士惠皮尔(无袖上衣)。这些衣服当时总是穿得很久(图556)。服装因环境和社会地位而异。可能只有地位较高的人才拥有短围裙或长围裙,或者外套和斗篷。为了战时保护,人们穿了一件短外套、一件夹袄和一条棉披巾。而在球赛中,衣服上系着一条宽腰带。头部的其他装饰品表明佩戴者的社会地位:例如一捆纸或画笔表明了抄写员的职业属性。在西班牙入侵之后、玛雅的服装发生了翻天覆地的变化。不仅有新材料,如丝绸和羊毛,还有新工具以及个性化剪裁和使用踏板织机等技术,使得服装业成了男性的就职行业之一。但是,殖民时代关于服装的法规并没有那么多技术创新,导致许多传统服装的消失。传教士认为本地服装不体面,因为女性的胸部经常会暴露。她们不得不覆盖身体的上半部分,并在教堂里戴头巾或面纱。男子则被要求穿宽大的裤子。任何渴望担任公职的人都必须穿鞋子、长裤、夹克和戴帽子。为了使群落更容易控制,西班牙人努力将土著人口限制在特定地区,这反而促进了当地服装业的发展。

现代玛雅服装随着时间的推移,从这种文化的融合中演变而来。今天,主要是女性仍然穿着传统服饰,例如宽大的罩衫(惠皮尔)、裹裙和腰带。颜色和图案受到时尚的影响,通常无法判断某一特定特征是来自玛雅传统还是欧洲时尚世界。人们被迫(部分甚至完全)放弃他们的传统服装。告诉我们穿着者的年龄和社会地位,以及穿着服装的环境的任何一种服装的意义仅适用于群落,因为服装是村庄特定的,甚至是隔壁的村庄可能更喜欢其他颜色和图案。每一个玛雅社区都在其纺织品中创造了自己明确无误的识别手段,可以说是视觉代码。今天,女性特别通过结合不同地区的特征展示了一种整体的玛雅运动。对于今天的许多年轻人来说,穿着传统服装也意味着他们正在重新发现并展示他们的文化身份。

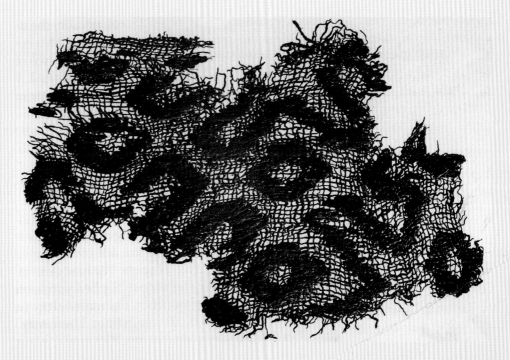

图 557 织物碎片
墨西哥,尤卡坦,奇琴伊察;古典晚期或后古典时期,公元600—1200年;棉,染色;宽11.5厘米;剑桥,哈佛大学皮博迪考古与民族学博物馆藏。
许多由有机材料制成的人工制品,如这种用棉花织成的织锦织物,保存在奇琴伊察的献祭井中。

军事王朝——玛雅高地的后古典时期

弗劳克·萨克森

随着前古典时期的结束,中美洲的一个时代开始了。从现代学术的角度来看,这似乎是个黑暗时代。这段时期在考古学和铭文中记载的玛雅黄金时代之间,以及美洲印第安人的文化殖民时代,正如西班牙人所描述的那样。在玛雅文化的进化过程中,没有任何一个时期的重要性像后古典时期(约公元900—1520年)那样难以理解和解释。

这一时期的特点是战争、移民和影响玛雅文化几乎所有方面的变化。尽管低地和高地的发展应该分开处理,但后古典时期的典型特征在整个玛雅地区都非常相似。玛雅低地的文化变迁比高地要早得多,许多经典玛雅文化的元素被保留下来。后古典时期高地的玛雅人与前古典时期低地文化的人们联系稀疏。然而,这两个地区的共同点是,在墨西哥中部的所有文化领域(艺术、建筑、武器、宗教等)的影响都让人感觉到,并且可以被视为玛雅后古典时期最明确的特征。

在高地,在后古典时期中出现了一种玛雅文化形式,其文化模式在今天相对统一,尽管在前西班牙时代以来,该地区已被分割成许多语言群体,不能被视为种族同质的地区(图559)。目前,高地上讲18种不同玛雅语言的人在某种程度上属于不同的民族。最重要的语言群体是与玛雅语关系很近的基切语体系,包括基切语、喀克其奎语和楚图希尔语。以及凯克其语、波克曼语、马梅语和伊西尔语。今天高地的族裔和领土构成是西班牙殖民政府多次重新安置土著人,也是后古典时期区域发展的结果。

后古典时期在许多方面都是一个全新的开端

与之前的前古典时期相比,后古典时期是一个新时代。在整个玛雅地区,人们都惊叹于墨西哥中部影响力的特征。由坚固的石头和砂浆制成的后古典时期建筑物是这一领域的一项创新,取代了前古典时期在高地占主导地位的黏土砖建筑。随着新材料的出现,建筑技术和风格也发生了变化。遵循墨西哥中部模式的建筑类型越来越普遍,还有一些来自后古典期低地的例子。

出自后古典时期一种新的建筑形式在许多地方都能找到,包括宫殿(图575)、金字塔形平台上的圆柱形寺庙、圆柱形大厅、圆形寺庙、

图559 危地马拉高地的后古典期考古遗址地图
该地图显示了危地马拉高地最重要的考古遗址,大致标注了最重要的语言群体的分布情况。然而,由于这一时期的许多地点尚未调查,定居点的密度较大,故没有在这张地图上标出。它们的有形遗产并不壮观,事实上在许多情况下几乎看不出。

图558 后古典期早期的埋葬缸
精确的出处不明;危地马拉高地,古典晚期,大约公元900年;烧制的黏土,着色;高115厘米,宽16厘米;危地马拉城,波波尔·乌博物馆。
陶瓷和建筑中的形式变化清楚地表明了高地的知识文化和宗教的根本变化。精心设计的埋葬缸有多种颜色可供选择,并有一个可拆卸的圆锥形盖子,其形状为坐着的美洲虎。容器本体的正面图显示了一个神的脸从蛇口向外看,这是与烧香相关的一个常见花纹。

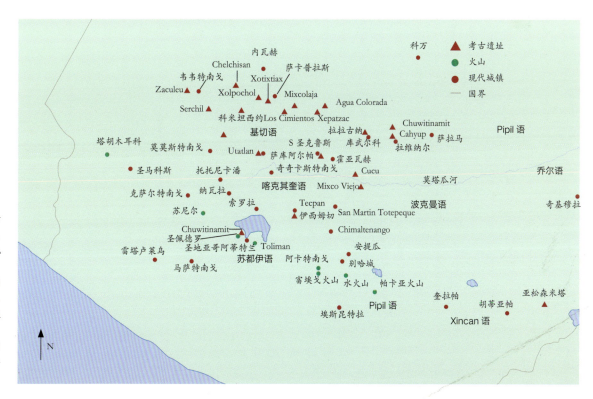

舞台、I形球场和用于展示杀死的俘虏的头骨的石头平台（图561、图562）。双子神殿（与双子金字塔不同），包括两座在同一平台上相互平行建造的寺庙建筑（图562，576）。这是高地上普遍存在的一种形式，只在墨西哥中部发现。

寺庙、新球场和骷髅头平台的建筑发展让人联想到公众信奉的宗教，以及推翻和取代早期修行的墨西哥中部印记的战争祭仪。其中一个被大型香炉、其模仿的神灵表达、包括显然属于墨西哥血统的神灵、如西佩托堤克、通过进行剥皮的人祭相关联。此外，后古典时期越来越多地使用骨灰瓷，似乎表明玛雅人对尸体的处理从埋葬到火化过程有所改变（图558）。陶瓷中还发现了有关后古典期高地文化发展的大量信息。例如，具有新形状的容器表明营养习惯的改变。迄今为止用于制作玉米粉圆饼的大而扁平的黏土板（烤盘）和辣椒磨碎机（研钵）。在高地以及后古典时期仍然未知，并且直到它们被采纳为墨西哥中部起源的创新才开始出现。在后古典时期，玛雅地区是否吃玉米饼是一个没有实际意义的问题，后古典时期的陶瓷描绘表明，玛雅人用玉米制作小面包（玉米面团包馅卷）。

玛雅高地的所有后古典时期陶瓷都来自当地（图560）。在古典晚期，增加了铅釉陶器，一种新的陶瓷产品，这种陶瓷产品起源于现今危地马拉东南部说纳瓦特尔语的Pipil居民居住的沿海地区（图566、图564）。墨西哥中部风格的影响可以在偶尔发现的明亮的橙色黏土的器皿上看到，精巧的滑动装饰——所谓的精美橙色器具——以及米斯特克——普埃布拉风格的陶瓷（图565）。

金属加工给了后古典时期的玛雅人一种他们在古典期没有的新技能。金、铜、银、锌、锡被加工。玛雅人使用铜和金来制作项链（图567）、戒指、喇叭形耳饰、带状头饰和下巴装饰盘等珠宝。这些珠宝往往偏离古典时期形式，更像是墨西哥中部常见的珠宝。金属还用

图560 后古典期高地的陶瓷制品也表明了宗教信仰的变化

危地马拉，基切（El Quiche），内瓦赫（Nebaj）；后古典时期，公元1200—1500年；黏土，涂漆；高24.8厘米，直径23厘米；危地马拉城；国家考古与人类学博物馆藏。
该后古典期晚期香炉涂有该时期特有的"玛雅蓝"，并在正面展示了一个戴着王冠、耳饰和颈部戴有圆盘形挂件的典型人物。这种在陶瓷上的真实描绘是玛雅高地后古典时期的典型。

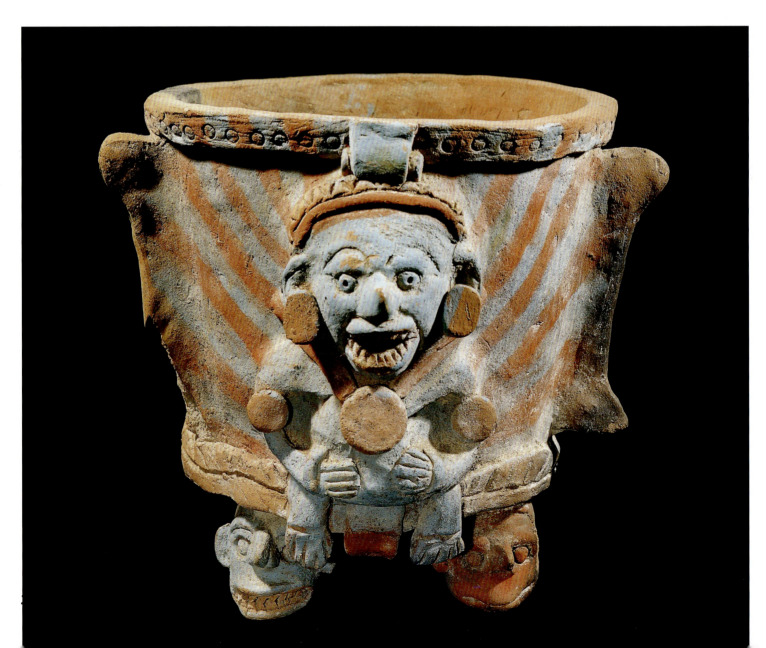

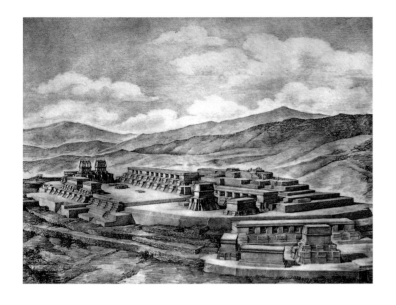

图 561 危地马拉，下韦拉帕斯省，Cahyup' 中心
透视重建由 Tatiana Proskouriakoff 绘制（1946）位于基切语影响范围的东边界，Cahyup' 是拉维纳尔（Rab'inal）的首府。
住宅区域的中心广场的南北两侧有两座庙宇和长屋，可以清楚地与基切人划分开来。在西班牙人到来之前不久，Cahyup' 成为征服喀克其奎战役的目标。

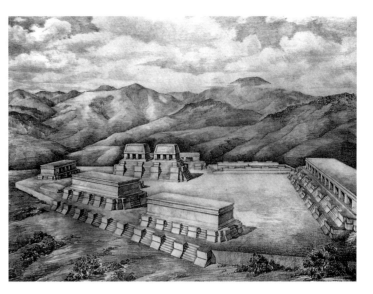

图 562 危地马拉，下韦拉帕斯省，Cahyup' 中心
透视重建由 Tatiana Proskouriakoff 绘制（1946）该中心与许多其他考古遗址一样，坐落在一座易守难攻的小山上，那里发现了后古典期文物。除了双子庙和长屋之外，背景中的 I 形球场也是高地后古典期晚期建筑的特征。

于制造小雕像、斧头、碟子、针和线。仪式人工制品领域的另一个创新是使用小铜铃作为舞者的装饰品，也可能用于装饰神像。后古典时期是一个冲突时期。对战士和战神的艺术描绘，以及在木架上展示的杀死的敌人的头骨，说明了武装冲突的重要性。墨西哥中部发现的武器表明战场效率更高。

长矛投掷器（梭镖投射器）在古典时期首次出现在玛雅地区，但现在战士似乎更多地利用它。他们还使用弓箭，穿着由盐水浸过的几层棉花制成的战斗服，使其更强壮，以防御敌人的箭。

后古典期玛雅高地的特点是持续不断的战争和居民流离失所。在后古典时期，大型经典期仪式中心，如危地马拉山谷的卡密拉胡育，或基切中部的 Chujuyub'，到处被遗弃。取而代之的是更小的堡垒般的定居点，目的是在山丘和高原上进行防御。在下韦拉帕斯省这样的地方，后古典时期的小山谷定居点仍然存在。其特点是，尽管位于山谷中，但它们的位置具有战略优势。另一方面，发现的政治中心无一例外地在山顶上。

战争带来的是流离失所或胜者对被征服地区的政治整合。许多遗址被遗弃，其他地区的定居模式发生了重大变化。

基切的霸权

在后古典时期开始时，基切人成为高地部族中最强大的部族。他们的侵略扩张政策首先将他们附近的领土占领，随后几乎将整个高地置于他们的控制之下。在《波波尔·乌》（用基切语写成的殖民时代的书面资料，描述了世界创造、人类起源和基切历史）中，就新兴的基切势力以及墨西哥中部分队在其文化中的出现给出了一个神话解释。像许多其他中美洲统治精英一样，基切贵族家族用他们的祖先来

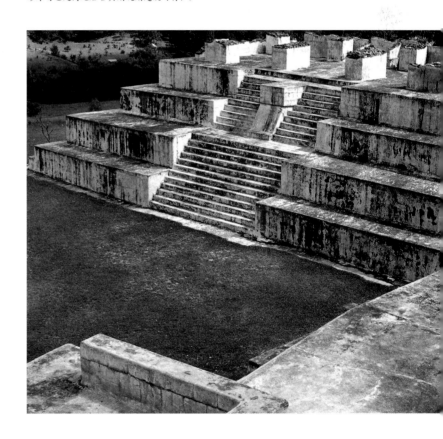

图 563 危地马拉，韦韦特南戈，Zaculeu。带主神殿的广场景观
这不仅可以从该地区（这在某些地方并不十分安全）进口货物的减少和暂时短缺中推断出来，还可以通过一种新的定居模式中看出。这种定居模式是出于国防的考虑决定的。Zaculeu 是后古典期晚期玛雅马姆诸民族的中心。位于距离现代城市韦韦特南戈不远的高山谷。该地点于 20 世纪 40 年代由联合水果公司（United Fruit Company）提供资金进行了挖掘和大规模重建。

图564 鸟形壶

危地马拉，胡蒂亚帕，亚松森米塔；后古典时期，公元900—1150 年；铅釉黏土；高15.8 厘米；危地马拉城，国家考古与人种学博物馆藏。

位于危地马拉西南部亚松森米塔的遗址是出产铅釉陶瓷的中心之一。铅釉陶瓷是整个西班牙征服以前的美洲唯一拥有真正釉料的陶器。是由含铅的黏土制成，并在封闭的窑中在极高温度下烧制而成。

图565 米克斯科·别霍的罐子

危地马拉，奇马尔特南戈，米克斯科·别霍后古典时期，公元1300—1500 年；陶瓷，涂漆；高27.5 厘米；危地马拉城，国家考古与人种学博物馆藏。

米克斯科·别霍是玛雅喀克其奎后古典时期的中心，位于现在危地马拉瑞特拉附近，那里至今还生产陶器。在色彩和装饰方面，现代城市与邻近的后古典期遗址发掘的其祖先所用的几乎没有什么不同。

自托兰（Tollan，芦苇丛生之地的意思）的事实证明了他们的统治地位。托兰被认为是神话般的起源地，据说众神在那里创造了统治王朝的国父。在墨西哥中部的神话中，托兰是由托尔特克人定居的地区得名的，他们被尊为文化的创造者。这个民族可能实际存在过，并且与经济繁荣和文化财富相关联。基切贵族的远祖究竟在多大程度上是墨西哥中部后裔还不得而知。《波波尔·乌》还介绍了移民祖先带来的新习俗和宗教观念，并通过战争和征服强迫高地的土著居民接受这些习俗和观念。该书继续写到，他们与当地妇女通婚，因此成为了基切、喀克其奎、拉维纳尔和楚图希尔族群的创始人。

根据这个说法，伟大或老基切、守望者和鼓手这三个基切语部落的联盟被四个 Nimak'iche' 国父——B'alam Kitze'、B'alam Aq'ab'、Majukutaj 和 Ik'i B'alam——带到高地中部的 Chujuyub 山脉，他们在那里取得了第一次战斗胜利，并为基切赢得了政治霸权。

根据传说，这些战役中最重要的是 Jakawitz 之战。Jakawitz 是传说中的山，被认为是基切人第初次定居的地方。这场战斗中，基切部落三个同盟——Nimak'iche'、Tamub' 和 Ilokab' 征服了以前的部族（被描述为"牡鹿人"），成为一个强大而令人回味的神话。凭借他们的新武器（弓箭、长枪和战斧），基切人打败了原住居民；蜜蜂和黄蜂帮助他们蜇伤并打败了敌人。最后，"牡鹿人"投降并向他们的新主人致敬。

在 Jakawitz 的神话中，第一个基切定居点被认为是统治者 Tz'ikin，对 Chujuyub 东部的拉维纳尔和库武尔科地区的 Iqomaq'i 发起的基切战役的地方。基切诸民族逐渐演变成一种军事力量，旨在征服其他部族并向他们的诸侯索取进贡。

在《波波尔·乌》中，基切诸民族把战争的胜利归功于他们的神——Tojil、艾薇莉克丝和 Jakawitz——与其他高地人民的神灵相比更优越。囚犯和被击败的部族成员被祭祀给雷电之神 Tojil。

一旦他们在 Chujuyub 山区的霸权得到保证，在 Jakawitz 战斗后四代的基切人将他们的行政中心搬迁到西南约 15 千米的 Ismachi，即离他们后来的首都不远的库马卡（Q'umarkaj，即 Utatlan），在今天圣克鲁斯（Santa Cruz del Quiche）附近。基切的三个同盟部族最初生活在这个具有战略优势的地方。他们在 Nimak'iche' 的领导下稳

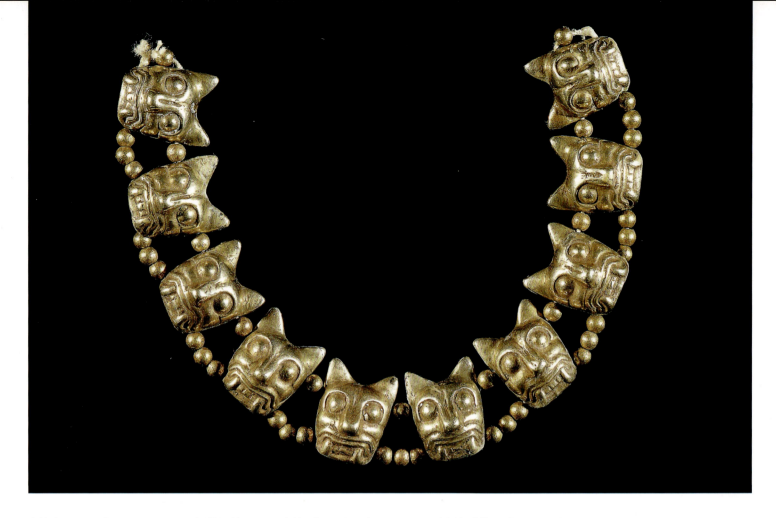

步扩大了统治范围。Nimak'iche' 凭借娴熟的联盟政策脱颖而出。但是，Nimak'iche' 的主导地位成为同盟部族之间争论的焦点。在基切领导人库库尔坎（Q'uq'kumatz）的领导下，部落解体了。Nimak'iche' 在库马卡居住，并发展成为最强大的基切部族（图570、图571）。传统的说法提出，掌握这个地区的行政和军事控制权的是基切统治者 Nimak'iche' 的后裔。他们的三个执政王室声称基切的国父授予他们权力。他们分别是来自 B'alam Kitze 的 Kaweq'，来自 B'alam Aq'ab' 的 Nijaib' 和来自 Majukutaj' 的 Ajaw K'iche'。库马卡作为 Nimak'iche' 的所在地，成为不断扩大的影响范围的政治中心。库马卡位于一个难以到达的高地上，只有两条小路（很容易防御）。周围乡村的诸侯向住在此处，可以免受敌人攻击的堡垒中的基切王室成员提供食物和物品（图569）。

图 567 出自某王墓的金项链

危地马拉，奇马尔特南戈，伊西姆切（iximche），墓葬 27-A；后古典时期，1200—1500 年；长 1.27 厘米；危地马拉城，国家考古与人类学博物馆藏。

金属加工是后古典期的典型特征。

这个金匠的作品有美洲虎头和珍珠、伊西姆切精心制作的领主坟墓。除了这条项链，死者的装束还包括一个金制的王冠和圆盘。领主死于头骨骨折，这可能是在战斗中受的伤。有三个仆人陪葬。

在 Chiismachi 中赋予基切权力的象征

以下引用列出了许多基切王室古老的统治者符号。该文还记录了基切王室如何在他们的祖先离开都兰（Tulan）并最终定居在高地时的起源。

翻译自："El Titulo de Totonicapan"（托托尼卡潘领主的头衔）。Robert M. Carmack 和 James L. Mondloch 的原文、翻译和评论，墨西哥国立自治大学系主任，墨西哥，1983 年版。

这些是权力的象征，来自太阳升起的地方，来自湖的另一边，来自大海的另一边：一个小瓢、一个盛水器、老鹰的爪子、美洲虎的爪子、牡鹿的头和腿、长笛、鼓、大木笛、老鹰翅膀的骨头、美洲虎的指骨、蜗牛、烟草团、牡鹿的尾巴、手镯、苍鹭的羽毛、黑色和黄色的石头。

领主们使用了这些统治的符号。这些符号来自太阳升起的地方，用于刺穿和切割他们的身体（血祭）。为 Ajpop 和 Ajpop Q'amja 分别有九个蘑菇石，每个都是按四个、三个、两个排列和一个有绿咬鹃羽毛和绿色羽毛的棍棒，以及花环、查尔奇维特斯（Chalchihuites）宝石、下颌下垂以及 Temazcal（蒸汽浴）的火焰束。

有 360 把箭和 540 把长矛。

当四位祖先履行职责时，他们的手下佩戴剁碎的犰狳。

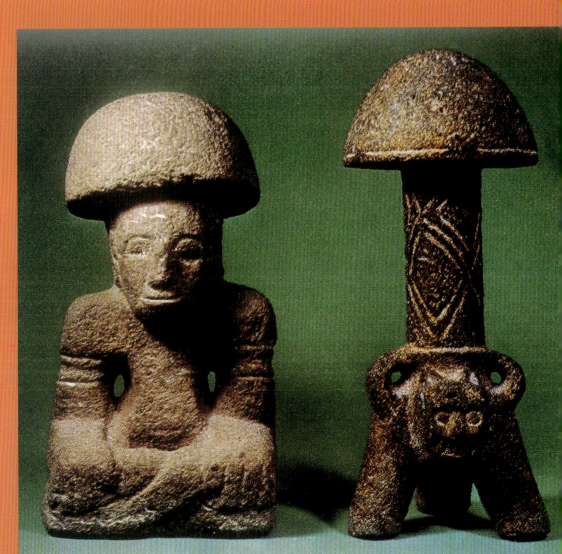

图 568 男人和美洲虎状的蘑菇石
图左边塑像出处不明，图右的塑像：危地马拉，危地马拉城，卡密拉胡宵；前古典时期，公元前 400—250 年；火山岩；高 36.9 厘米，宽 16.2 厘米；危地马拉城，国家考古与民族学博物馆藏。

作为一种下毒手段，玛雅人使用精选的含有致幻物质的蘑菇在进行特殊仪式时产生疼痛和狂喜。例如，当从身体的敏感部位抽出血液时，或在欢快的舞蹈中。在古典时期，危地马拉高地普遍存在人和动物形状的蘑菇石。引自"Titulo de Totonicapan"的文章提到，在西班牙人到来之前，基切王子用蘑菇石作为权力的象征。

图 569 Tojil 神殿构造图

图 570 库马卡的 Tojil 神庙

弗雷德里克·卡瑟伍德创作的钢板雕刻，1841 年。
雕刻展示了库马卡中心的 Tojil 神庙的遗迹。当卡瑟伍德·弗雷德里克和史蒂芬斯探访了靠近现代城市圣克鲁斯的 Nimak'iche' 前首都时，Tojil 神庙是唯一现存的建筑。

所有这一切都发生在当时的 Chiismachi。当他们得到他们的职位时，他们动用了小权力，为自己创造了小名声。四位祖先的力量低于三大贵族的力量。权力得到了接受和赞扬。即便如此，在 Chiismachi 这个统治力量仍然很小，当权力的象征被揭示时，K'okaib 将这些符号带到 Jakawitz，这是基切三个部族（Tamub'、Ilokab' 和 Saqajib'）第一次彼此联合的地方……他们团结一致，因为他们都来自太阳升起的地方，来自都兰 Siwan。

当这种情况发生在 Chiismachi 时，还没有珂巴树脂（Copal Resin）或血液、孩子的珂巴、孩子的血、蘑菇、绿色的嫩枝，也没有任何燔祭。也没有任何奴隶，没有 Xkakaq'ix 鸟的母亲，没有大燔祭，没有 Poq'ob'Chanal 舞蹈。

1401—1415 年，库马卡的创始人和第八位基切统治者库库尔坎启动了激进的领土扩张政策，并征服了所有邻国。他成为 K'iq'ab 的继承统治者，在盟军 Kaqchickel 的军事支持下，他在 15 世纪中叶最大限度地扩大了基切的统治范围。在他的统治结束时，基切几乎控制了整个危地马拉高地和西太平洋海岸。

权利的瓦解

K'iq'ab 的殖民计划以及将王室代表派往被征服的地区，使得库马卡的社会重组成为必然。作为基切集团中最强大的军事力量，喀克其奎被解除了诸侯地位，作为社会部族融入权利体系，并在奇奇卡斯特

图 571 Tojil 神殿
危地马拉，基切，库马卡（Q'umarkaj 或 Utatlan）；后古典时期，公元 1250 年。
Tojil 神庙仍然是 Nimak'iche' 首都中为数不多的引人注目的建筑之一。迄今为止，几乎没有进行任何考古工作。对于住在旁边的基切人来说，这个建在一些天然洞穴上的地方是神圣的。Ajq'ijaab（日历祭司）在洞穴和寺庙之前提供祭品。

南戈（Chiawar, Tz'upitaq'aj）拥有了自己的首都。来自殖民时代的两个消息来源分别写在基切和喀克其奎的《托托尼卡潘地契》和《喀克其奎年鉴》中。它们记录了大约 1470 年，某些诸侯奋起反抗 K'iq'ab' 和曾试图杀死他。由于这次反抗，喀克其奎离开库马卡和奇奇卡斯特南戈，在伊西姆切建立了自己的政治中心（图 573）。

K'iq'ab 去世后，一个长期战乱和暴力入侵的时期开始了。细节可以从殖民时代的资料中看出。基切人试图在伊西姆切围剿喀克其奎，但被他们以前的诸侯击败——经验丰富的战士杀死了许多基切人并从他们身上偷走了 Tojil 神像。

但现在像被剥夺了神圣的力量，基切人不敢再在自己老家袭击喀克其奎人。在基切人和楚图希尔人之间爆发了敌对行动，最终发生了一系列战争。在此期间（15世纪末），基切摄政王 Tekum（K'iq'ab 的儿子）被杀。库马卡统治的越来越多的地区试图拒绝进贡，从而迫使基切人只能通过军事远征获得商品。

其中一次远征是针对位于库马卡以东约 40 千米的拉维纳尔和库武尔科居民发起的。在后古典时期，拉维纳尔人一直是基切人无数攻击的受害者。《拉比纳尔武士》是一部来自拉维纳尔的用基切语写成的舞台剧，讲述了前殖民地时期拉维纳尔人和基切人之间的领土争端。法国人查尔斯·艾蒂安·德·布赫布尔（1814—1874），一位天主教神父，也是殖民时代书面记录的著名的收藏家，于 1862 年写下这个故事并于同年出版。其中争议的是一名战士非法入侵拉维纳尔领土。他被俘，并被判处死刑，最后被处决。在一次令人印象深刻的演讲中，一位拉维纳尔战士指责 Kaweq' 的战士和基切的发言人让他的兄弟成为奴仆和进贡者：Kaweq'——基切勇敢的战士；然后我只跟随你，只有你是我的兄弟。

事实上，当我在伟大的堡垒看到你时，我失去了灵魂，但现在你就是那个像一只小狼、野猫、刺豚鼠和美洲虎一样嚎叫的人。

你是吓唬白人孩子的人，那个把我们赶出大堡垒的人，这样他们就可以收集蜂蜜、食物给我家人和我崇敬的 Job'Toj 王。

这部戏剧在多大程度上记录了具体的历史事件，具体描述的是基切人和拉维纳尔人之间的哪一场争端，仍然是民族志研究的问题。然而，显而易见的是，这一主题与基切霸权崩溃时期有关。

K'iq'ab 前往索科努斯科边境让基切人与阿兹特克人统治区接触。在后古典时期，阿兹特克人统治了索科努斯科，并将其作为与中美洲南部地区的贸易中心。通过这种方式，墨西哥中部文化的元素传播到中美洲南部。1510 年，由于不稳定的政治局势和基切的弱势地位，库马卡被命令向阿兹特克人朝贡。特诺奇蒂特兰处于优势的政体以及阿

图 572 编年史家 Zorita 记录了基切的官员是根据能力选择的，而父母并不是唯一的决定性因素

墨西哥中部的风格元素，如在米克斯科·别霍球场上以蛇张嘴的形状的雕塑，被视为玛雅高地后古典时期建筑的特色创新。这个雕塑建在球场中线对着的侧壁上，可能标志着一条对比赛很重要的线。

兹特克商人，也许还有使节在库马卡结束了高地正在进行的战争，直到西班牙征服。

社会制度

后古典期该地区的社会和政治组织体系（图 574）为理解导致基切得到后，又失去对高地的霸权的发展过程提供了一把钥匙。后古典期高地中最小的政治单位是 chinamit（纳瓦特尔语："有边界的位置"），也就是一个地区及其居民。他们都是同一个王室的臣民，并用这些术语将自己定义为一个部落。他们使用王室的名字，与王室的关系是虚构的血缘关系。在 chinamit 中，社会被分为两个社会阶层：贵族或王子，以及普通人或奴仆。

贵族通过参考父系血统来构成真正的王室。他们担任政治和宗教职务及军事领导人。在库马卡，Nimak'iche' 最高王室成员担任最重要

图 573 Ahpo Sotz'il 宫殿图

危地马拉、奇马尔特南戈。Ahpo Sotz'il 的宫殿是喀克其奎统治时的宫殿所在地。带中央祭坛的原始宫殿建筑群分三个阶段建造。后来在上面建了一座由几组宫殿组成的住宅。这可能反映了 Sotz'il 王朝分裂为几个 chinamit（支派）。

的政治职务。统治者和他选择的继任者来自 Kaweq' 阶级，最高法官（q'alel）由 Nijaib 和 Saqik 提供，发言人是 Ajaw K'iche' 王室成员。王子住在一个有石头建筑（tinamit）加固的地点，并从他们的诸侯那里获得贡品。战士的社会地位最初是为贵族保留的，但随着时间的推移，由于需要增加军事能力，也被封诸侯。除了提到的两个阶层之外，关系人士还提供其他社会部族的信息：奴隶（munib'）、农奴（nima'q achi）、商人（ajb'eyom）和工匠（ajtoltekat）。

虽然 chinamit 的社会阶层无法确定，但具有特定居住模式的强化地点却揭示了各种王室的相互关系。他们被称为 nimja，"大房子"，是从大型行政建筑中衍生出来的，可以被认为是典型的成群的宫殿的基本组成部分。这是基于这样的假设，即一组宫庭——包括一座寺庙、一座宫殿和一座用作行政建筑的长屋——是王室的所在地。因此，像 Ismachi 或库马卡这样的定居点，有大量这样的成群的宫殿、必定是各种王室的所在地。这些王室是通过婚姻结盟的，构成了一个下属有 chinamit 的政治单位。

在基切的历史上，王室内部一次又一次出现了新的群体。由于库马卡与 Kaweq、Nijaib、Ajaw K'ich 和 Saqik 这 4 个强大的家族之间的分裂和政治分裂，到殖民时代开始时，已经形成了 24 个诸侯国。利用殖民时代的原始资料和其中所包含的建筑物的描述，可以将库马卡城的特定区域划分给 4 个最高的 Nimak'iche' 王宫。例如，库马卡的唯一宗教仪式球赛的球场位于 Kaweq' 的区域。作为一个 chinamit 的政治代表，王室更有可能通过婚姻和军事联盟与其他 chinamit 组织联系，而不是与同盟的 nimja 和解。

联姻的王室不仅构成了 chinamit 联盟，而且在一个 amaq' 中联合在一起。amaq' 可翻译为"部落"或"人民"。Nimak'iche'、Ilokab' 和 Tamub' 的同盟部族组成了一个 amaq'，被称为 K'iche winak，"基切人"。在后古典时期，种族和语言界限似乎与政治单位的界限不同。人们主要按 amaq' 等级，而不是根据共同语言定义自己。因此，当时的政治环境呈现出广泛的分裂局面。

这里描述的社会系统为基切统治的起源和崩溃提供了解释。由于 chinamit 是最小的政治单位，王室能够灵活地与另一个 chinamit 进行联盟，以便进行军事和领土控制。后古典期玛雅高地显示了使 Nimak'iche 能够稳定扩展自己在整个高地的政治力量社会组织。基切的王室与被征服或同盟的 amaq' 之间的联姻关系，以及将基切王室的代表派遣到被征服的领土，建立了一个霸权统治体系。尽管在 15 世纪末发生了叛乱和分裂，但对于高地的大部分地区而言，这一制度仍然是一股持续到殖民时代的整合力量。

玛雅高地文化的外部影响

正如后古典时期的文化创新（图 572）所示，墨西哥中部的影响力对后古典时期玛雅文化的评价至关重要。对建筑和陶瓷生产的影响尤为突出。令人匪夷所思的是，高地特有的陶瓷制品以及建筑

图 574 罗伯特·卡马克 重建的基切社会和政治组织图
仍然鲜为人知的基切政治和社会结构的重建主要基于民族史文献。最小的政治单位是 chinamit，"有边界的地点"。
一个王室后裔来自其中一个基切族，统治着许多 chinamit。这些部族共同组成了基切人。
但是，chinamit 级别还与喀克其奎王室有直接接触。

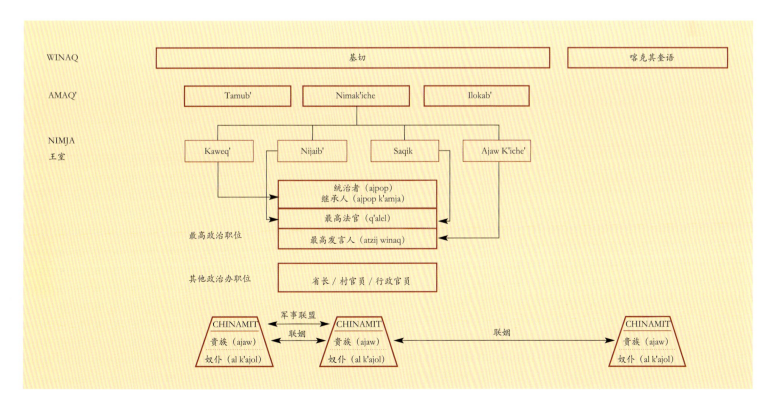

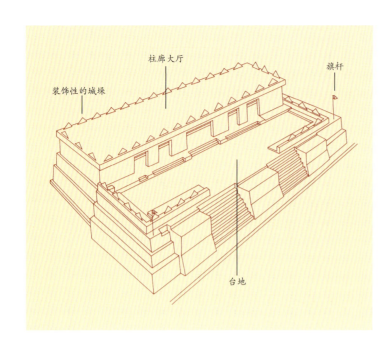

图 575 库马卡的一座宫殿

透视重建图中,库马卡宫殿以及危地马拉高地的许多其他地方,都建在通过开放式楼梯到达的凸出的平台。

在平台上有一个毗邻实际生活区的前院。宽阔的入口是后古典后期建筑的特征。在许多屋顶上似乎都有防卫墙。这些屋顶具有装饰功能,但也表明占用者拥有特定的血统。

图 576 双子神殿

危地马拉,奇马尔特南戈,米克斯科·别霍。后古典期双子神殿是后古典时期的建筑创新之一。

在同一平台上架设两座平行建筑的想法起源于墨西哥中部。最著名的例子是墨西哥城的大神庙(Templo Mayor)、阿兹特克首都特诺奇蒂特兰的中央神庙遗址。它献给了两位神,阿兹特克人的首领 Huitzilpochtli 和摄政神 Tlaloc。

特征都与前古典时期的风格具有明显的文化延续性。据《波波尔·乌》所说，古典时期后的变化由移民引起，这意味着是定居于高地的一些小团体带来了文化创新，但在很大程度上，当时的文化创新是尊重且顺应土著文化的。外国人大量涌入，说外国语言，这不可避免地会以某种方式在玛雅高地的语言中留下蛛丝马迹。从语言学的角度研究基切的语言——基切语、卡齐格尔语和苏杜旭语，发现约有80个单词来自前西班牙时代的纳瓦语。这些词大多与政治组织有关：宗教、战争、食物和水果种植（巧克力，可可）、家庭用品和动物种类。新词产生在多大程度上是由其他群体涌入造成？或者新词仅仅是因为当地与纳瓦语民族接触而产生？这还不得而知。若新的统治阶级产生，则词语借用的数量将会远远高出80个，另一种情况是，皇室保留了自己的语言，同时也支持被征服地区的语言的发展。考虑到这一点，加之基切语、卡齐格尔语和苏杜旭语联系紧密，更加令人信服的观点就是，新词由玛雅从纳瓦引入，而并不存在整个语言社区迁移的情况。

据殖民时期的线索显示，10世纪至11世纪，数小队战士迁移至高地，并在玛雅建立了肯切分支。当今，学者视这些富有传奇色彩的移民为神话故事和一种文化传统，而不是西方意义上的历史编年史。

对地区的外部影响

新型寺庙的修建、新头骨脚手架的出现，以及火葬的增加，都揭示后古典时期玛雅高地人民宗教观念的变化。但宗教观念上的变化并不十分激进，不大可能是由于外国团体将墨西哥中部诸神的万神庙带至此地而产生的。事实上，后古典时期玛雅的宗教观念与前古典时期具有明显的一致性。其宗教仪式中使用的一些物品，例如香炉，虽然外形有所改变，但使用环境却依旧相同。

后古典时期玛雅高地宗教的主要渊源是波波尔·乌伊，其第一部分解释了世界和人类的产生（图577）。创世神话中的元素，以及双胞胎英雄乌纳普和依珂思巴兰卡（Xb'alanke）在地狱斗争中的冒险经历，也是古典时期花瓶绘画艺术中出现的主题。其他主题，例如对圣物——其中保存并供奉有祖先的骨头的崇拜，以及佩戴人头作为胜利的标志这些行为，通常都为后古典时期玛雅高地人民的文化创新。但有证据显示，这些文化可追溯至古老的玛雅低地前古典时期。波波尔·乌伊认为，前古典时期和尤卡坦后古典时期（当时人们以雨神恰克的面具装饰于各地建筑物的外立面），受后古典时期肯切人崇拜的托吉尔神也取得了类似的地位。

现在可以断定，虽然后古典时期玛雅高地确具有墨西哥中部宗教的某些特征，从他们对祭神西佩脱堤克和羽蛇神的描述就可看出，当时的宗教观念和神话在很大程度上与古典时期的观念和神话相同，并且延续至今。

图577《波波尔·乌》的第一页

大约1700年；高26厘米，宽16厘米；芝加哥，纽伯利图书馆藏。

基切圣书的两列副本，带有西班牙语翻译，由法兰西斯可·席梅内兹（Francisco Ximénez）神父于18世纪初在奇奇卡斯特南戈（Chichicastenango）编辑而成。基切语原本已失传。

众多文化所具有的文化一致性，可以使我们证明外部影响使玛雅高地社会文化发生了转向，且这一转向不是由纳瓦语群体入侵引起的。后古典时期的玛雅高充满变数，鲜有外来群体涌入，造成文化中断。

殖民时期

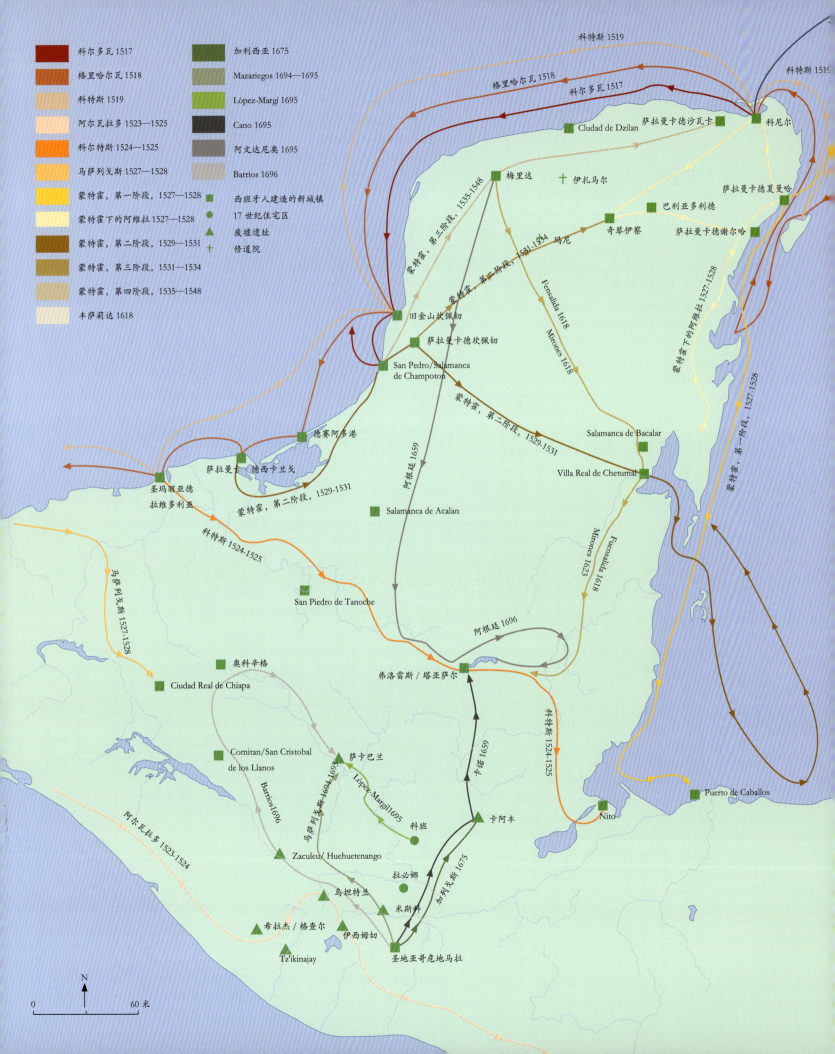

16、17 世纪西班牙对尤卡坦和危地马拉的征服

克里斯蒂安·普拉格

16 至 18 世纪，人们发现了美洲大陆，美洲进而被征服，成为殖民地，同时欧洲强国西班牙、葡萄牙、英国和法国的传教士将基督教传至美洲大陆，对现代社会产生了重要影响。几个世纪以来，美洲大陆一直是众多艺术家和学者灵感的源泉（图579）。拉丁美洲的征服史表明，所有地区的政治和经济等先决条件都是相似的，对一个地区占领的模式也如出一辙。西班牙、葡萄牙女王颁发宪章，赋予人们权力去征服、殖民未知的国家，允许征服者组织军事探险队。这些探险队主要由私人资金和贷款进行费用资助，个体探险者经常向富人请求资助，请富人承担探险和征服之旅的大部分费用。一般来说，征服者的财富会因分享战利品和领土、剥削无偿劳动力而不断积累，逐渐增加，因此在大多数情况下探险者债务可迅速偿还。

即使最初土著居民与西班牙人之间的接触往往是和平的，并且双方具有好奇心和共同利益，但征服者通常都会带来战争和劫掠，城镇和村庄遭到破坏，土著居民受到奴役和屠杀。征服者是否能成功，并不仅仅取决于士兵是否勇猛，军队是否占据技术优势，还取决于被征服者文化的文明程度。只有对殖民地进行高度的文化殖民，征服者才算获得了真正的胜利。

最终，当地统治机构被迫屈服于军队，放弃领导权，向西班牙人屈服。然后，西班牙人引入一套"有利可图的"经济制度，极其无情地控制土著居民，其残酷程度不亚于监护征赋制。那个新世界时期征服者们的大名和他们的经历，在书中都有记录。因此，以下只简要介绍 16 世纪西班牙人占领尤卡坦半岛和危地马拉的过程。

接触时期与第一征服时期（1502—1529）

克里斯托弗·哥伦布（1451—1506，图580）和一群来自玛雅的商人之间的会面，为欧洲人与尤卡坦人民之间最早的接触之一。据克

图 577 尤卡坦东海岸图卢姆遗址
位于尤卡坦东海岸玛雅城的图卢姆坐落于海边，地理位置优越，古典时期后，成为中美洲繁忙长途贸易中众多贸易商的中转站和停靠港，其重要性不言而喻。今日，豪华的建筑和众多的壁画，也是其昔日辉煌的见证者。

图 578 16、17 世纪最重要的远征
尤卡坦半岛的地图中显示了 16、17 世纪西班牙人沿海岸和大陆行进的探险和征服路线。控制半岛西北部是众多探险者的重要目标，但这一目标从 1527 年起，直至 1548 年才得以实现。尤卡坦中部难以进入的地区，直到 17 世纪中后期才被占领。而恰帕斯和危地马拉高地部分地区，约在 1530 年就被"平息"了。

图 579 1587 年的地图
来源：亚伯拉罕·奥特尔，寰宇大观（Ortelius Theatrum Orbis Terrarum），1587。
该地图出自佛兰芒著名制图师亚伯拉罕·奥特尔（Abraham Ortel，1527—1598）编制的地图册，是一幅"新世界"的地图，所描绘的是哥伦布发现新大陆后约 100 年的时期。

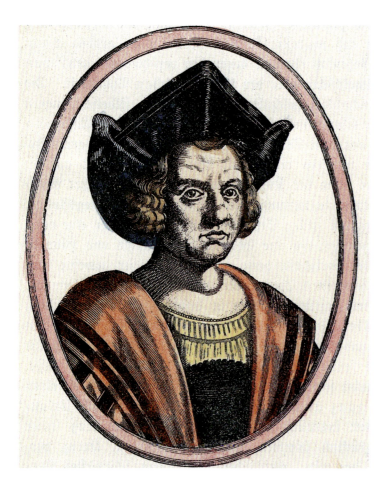

图 580 克里斯托弗·哥伦布（1451—1506）

历史学家认为，1451 年意大利热那亚港出生的克里斯托弗·哥伦布海员发现了美国。1492—1506 年间，他四次出航，航行期间留有一本日记。日记已经丢失，但其子费尔南多（Fernando）1537—1539 年撰写的传记中有节选日记部分。1502 年，哥伦布为与尤卡坦玛雅人接触的欧洲第一人。

图 581 胡安·德·格里哈尔瓦（Juan de Grijalva，1480—1527）

1511 年，格里哈尔瓦与他的叔叔迭戈·委拉斯开兹（Diego Velázquez）一同参加了征服古巴的战争。1517 年弗朗西斯科·埃尔南·德·科尔多瓦（Francisco Hernán dez de Córdoba）对尤卡坦进行初步探索之后，古巴的殖民主义者对尤卡坦进行第二次远征，并委托 38 岁的格里哈尔瓦领导此次远征。格里哈尔瓦仅带回古巴少量金子，但报告说北部还有一个帝国，拥有大量令人垂涎的金子。

里斯托弗之子费尔南多·哥伦布说，1502 年会面于尤卡坦海岸附近举行，当时未有其他人知晓。

1511 年，一艘寻找奴隶和黄金的西班牙远征船在尤卡坦东海岸沉没。船上仅留下少数幸存者，其中两人分别为赫罗尼莫·德·阿基拉尔（1489—1531）和冈萨洛·德·格雷罗（1536 年逝世）。当时他们与船上的其他幸存者一起被玛雅统治者抓获，即将成为祭祀物。两位幸存者在祭祀仪式前成功逃脱，但又一次被一位玛雅人"酋长"俘虏，成为奴隶。随后的几年中，他们逐渐融入当地社会。1519 年，阿基拉尔加入了埃尔南·科尔特斯（Hérnan Cortés，1485—1547）的队伍，当时科尔特斯正在尤卡坦半岛探索，寻找受害船员。阿基拉尔成为科尔特斯的翻译和线人，但格雷罗仍留在玛雅，成为军队的首领，并成功地指挥起义，与强大的西班牙人展开战斗。

受西班牙王室之托，发现尤卡坦半岛的功劳无疑属于西班牙海员弗朗西斯科·埃尔南德斯科尔多瓦（1475—1518）。1517 年他从古巴而来，意欲寻找贵重金属和奴隶，受强风暴影响偏离航线，在东北海岸着陆。在那里，科尔多瓦向坎佩切方向的北海岸探索时，他与一个前所未有的文明不期而遇。科尔多瓦的探险队未止步于坎佩切，后来来到洽姆波顿，在那里他受到玛雅人的猛烈攻击，受了重伤，并被迫逃离。

古巴的富有殖民主义者、危地马拉后来的征服者佩德罗·德·阿尔瓦拉多（1485—1541，图 583），听闻发现了新的国家尤卡坦，私人赞助胡安·德·格里哈尔瓦（1480—1527，图 581）进行了第二次探险以期获得巨额财富。格里哈尔瓦探索了该国东海岸到波伊亚德阿森松岛的地区，随后带领探险队返回尤卡坦西海岸特尔米诺斯潟湖，将以金子和绿松石制成的珠宝献给西班牙人。珠宝来自阿兹特克帝国，这个帝国至今仍是一片未知的土地，但蕴藏着巨大的财富。

格里哈尔瓦关于那片土地的"报告"诱惑人心，古巴多名富有的殖民主义者又一次资助了第三次前往尤卡坦半岛的探险队。1519 年 2 月，在埃尔南·科尔特斯（图 582）的指挥下，载有 500 名男子的 11 艘帆船驶往尤卡坦半岛。起初，他们沿着东海岸航行，在科苏梅尔岛

图 582 埃尔南·科尔特斯（1485—1547）

埃尔南多·科尔特斯在史书中占有一席之地并获得了名誉和财富的主要原因，不在于他在尤卡坦（1519—1525）的探险，而是他轰轰烈烈地夺取了特诺奇蒂特兰城（Tenochtitlan），随后又于1521年彻底摧毁了阿兹特克帝国。他从胡安·德·格里哈尔瓦口中听说了阿兹特克，这一传奇帝国促使他于1519年装备了一支探险队，两年后成功完成了探险任务。

图 583 佩德罗·德·阿尔瓦拉多（1485—1541）

危地马拉安提瓜大教堂，埋葬了1521年参与夺取阿兹特克王国人员的遗体。三年后，他带领少量士兵和土著盟友一起征服了危地马拉高地的玛雅国家。这位不知疲倦的征服者，于1541年征战墨西哥北部时失去了生命。

南部，曾经遭遇海难的海员赫罗尼莫·德·阿基拉尔加入了探险队。科尔特斯调头，绕着尤卡坦半岛的北部海岸航行，并探索了西海岸。在辛特拉（Cintla）附近战胜希加兰科玛雅人后，他于格里瓦里亚河口建立了一个西班牙驻军点，并将其命名为维多利亚圣玛利亚，也称为波顿昌。科尔特斯继续远征。1519年秋天，他沿西北方向航行到圣胡安乌鲁亚，在那里征服了阿兹特克帝国，使其成为殖民地。科尔特斯为在西班牙国王的权力之下保护自身利益，遣弗朗西斯科·德·蒙特霍（1473—1553）回西班牙，直至1526年，虽然其间有中断，蒙特霍一直代表科尔特斯和其自身的利益而行动。

科尔特斯在新西班牙获取了大量财富，这对蒙特霍来说是一种激励。他也渴望通过独立的职业生涯成为征服者，因此向国王请命殖民尤卡坦。王室夫妇于1526年批准了蒙特霍的请求，并任命他为"地方行政长官"（adelantado，全权皇家省长）。蒙特霍装备船只，召集

了400人的军队，于1527年启航前往科苏梅尔。他穿过大陆，以西班牙国王的名义占领了谢尔哈附近的土地，土著居民未进行强烈抵抗，同时设立了德谢哈萨拉曼卡定居点。西班牙将士不适应热带气候、新的动植物物种，加之食物匮乏，生活条件异常艰苦。士兵不惜代价以从古巴带来的商品进行交易，但士兵们的身心健康仍未得到改善。

虽然环境恶劣，蒙特霍依旧启程进行了数月跋涉，向北进入了该国的内陆地区。在那里，蒙特霍使拥有极大影响力的玛雅人酋长臣服。然而，Chauaca和阿克却爆发了血腥的战争，在此期间，西班牙人屠杀了大量反抗的玛雅人。野蛮的斗争之下，战败的酋长们开始尊重蒙特霍，服从蒙特霍。

尤卡坦东北部被西班牙殖民者控制后，蒙特霍继续向南欲征服海上。他们到达了切图马尔，但由于士兵和物资短缺，未取得

与西班牙入侵者进行了激烈的斗争并造成重大伤亡，但最终向西班牙人屈服了。意料之外的是，该地区无利可图，黄金又一次驱使着征服者进行探险，但此地根本不存在。因为曾经玛雅人繁荣的贸易逐渐消失，农作物产量也很少。

1531年，蒙特霍计划从西方入手征服这个国家，并打算将他的大本营转移到他于早期成立的萨拉曼卡德坎佩切。再一次征服坎佩切玛雅酋长后，他决定从海陆两方面进攻，征服该地。

蒙特霍将他的侄子弗朗西斯科·德·蒙特霍（1517—1572）和他忠诚的副手阿维拉由陆路派往切图马尔，然而，当弗朗西斯科和阿维拉到达目的地时却发现空无一人。当地居民们听说西班牙人即将到来，就放弃在此地定居，去往战略上更有利的地方。两个月时间内，西班牙人在切图马尔未受到任何干扰或反抗，因此西班牙军队认为玛雅人愿意服从西班牙的统治。虽然西班牙在军事上取得了成功，但玛雅人不愿接受西班牙的霸权统治。他们封锁了城镇，以此逼迫西班牙人因缺乏食物而离开切图马尔。西部的坎佩切省和阿卡努尔省的玛雅人也

图584 胡安·德·格里哈尔瓦抵达塔巴斯科海岸

18世纪，布面油画，A.索利斯，马德里，美国博物馆。

18世纪和19世纪的欧洲文学，往往将新世界的居民与征服者之间的首次接触描述为和谐的事件。这幅可追溯至18世纪中叶的画，展现了新世界历史中美好的一面。画中为1518年胡安·德·格里哈尔瓦（1480—1527）抵达墨西哥塔巴斯科河口的场景，后来此河根据他的名字命名为里约德格里哈尔瓦。左边的格里哈尔瓦和右边的玛雅酋长互相问候。

图585 来自神井的金面具

墨西哥，尤卡坦，奇琴伊察，神圣的天然井，后古典时期，13世纪；薄轧金，高约3厘米；剑桥马萨诸塞州，皮博迪考古与人种博物馆。

在尤卡坦半岛，西班牙入侵者没有找到像墨西哥中部阿兹特克或印加帝国一样的大量黄金供他们劫掠。在玛雅地区发现的这种黄金是在古典时期后买入，用于制造珠宝和祭品的。这些小面具是奇琴伊察神井中的大量黄金祭品之一。

任何成就。不久之后，蒙特霍再次从切图马尔展开了征战。他于1528年返回萨拉曼卡德夏曼哈，萨拉曼卡德夏曼哈由于不利的地理位置已被遗弃。蒙特霍将阿隆索·德·阿维拉留在夏曼哈做他的副手，随后驶向新西班牙，结束了他首次试图征服尤卡坦半岛的尝试。

征服尤卡坦的第二阶段（1531—1534）

1529—1531年，蒙特霍和他的儿子弗朗西斯科（1507—1564），即小蒙特霍（图586）征服了塔巴斯科省和阿卡兰玛雅毗邻地区，使其成为殖民地。小蒙特霍和阿隆索·德·阿维拉从萨拉曼卡德夏曼哈航行到塔巴斯科，逐渐向前推进到杂草丛生的沼泽地区，当地居民

奋力反抗西班牙夺权者，但一场战争失败后，于 1531 年 6 月 11 日，当地人被迫承认西班牙的统治地位。

1532 年，小蒙特霍受命征服北部省份。征战未遭遇强烈反抗，小蒙特霍在奇琴伊察建立了 Cuidad Real 市并引入了西班牙经济体系监护征赋制。处于水深火热之中的玛雅人被迫奋起反抗并强行封锁了这座城市，1533 年西班牙人在小蒙特霍的带领下被迫离开该镇。父亲蒙特霍随后才成功征服了该地区。1534 年，包括坎佩切、洽姆波顿、阿卡努、玛尼和 Ah Kin Chel 在内的一些省份成为西班牙的统治区域。

虽然政府尤卡坦半岛巩固了西班牙的战略地位和政治地位，但蒙特霍却不得不在 1534 年退出尤卡坦半岛，因为当时他领导的许多士兵和殖民主义者去了秘鲁，在秘鲁胡安·皮萨罗（Juan Pizarro，1478—1541）征服了印加帝国，并发现大量的黄金——这是在尤卡坦半岛寻找未果的财富。

最终，蒙特霍集团失败了，因为他的士兵和追随者不是寻求土地的殖民主义者，而是金钱的寻求者（图 585）。而且，蒙特霍低估了玛雅人的反抗能力，300 名战士以下的军队都无法平息一场反抗。军事上的失误并不罕见。更重要的是，在尤卡坦半岛，西班牙人遇到的最大困难是政治体制。该国分为不同的省份，每省由最有影响力的家族统治。省与省之间建立了密切的联系，不会轻易受到任何中央权力的控制。即使西班牙军队像在墨西哥那样为了土地而摧毁权力中心，尤卡坦半岛各省家族统治者依旧不会轻易向中央权力低头。且当地居民定居地点不集中，而分散于各地，往往相距甚远，难以控制。

最终的征服阶段（1535—1548）

这次撤退之后，蒙特霍完全退出了尤卡坦半岛，对该国殖民统治失去了兴趣。相反，他集中精力征服了洪都拉斯—伊格拉斯（希伯拉斯）。1535 年占领该地区之后，他被任命为州长兼最高指挥官。与此同时，佩德罗·德·阿尔瓦拉多危地马拉酋长也要求掌握该地区统治权。蒙特霍在这场权力斗争中被打败，于 1539 年，就被迫退出。

在此期间，方济各会修士雅各·德·塔斯塔拉于 1535 年发起了一场运动，计划以和平的方式使洽姆波顿玛雅人取得统治权。他向当地居民保证，会让所有西班牙士兵离开他们的国家，因此运动能够成功。然而，1537 年，小蒙特霍——蒙特霍已全权授予他征服这个国家的权利，小蒙特霍派遣首领洛伦佐·德·戈多伊与一个分队到洽姆波顿镇征服该地区及其居民，要求进贡。牧师被迫屈服于军事压力，他的和平事业宣告失败。但戈多伊和小蒙特霍都无法安抚洽姆波顿积极反抗的玛雅人。小蒙特霍因此于 1540 年向玛雅主要贵族承诺，将停止进贡，不再强迫劳动力劳动，从而缓和了紧张的局势。

小蒙特霍在选择坎佩切作为他的新基地之后，再次要求当地玛雅王室们臣服于他。那些拒绝宣誓的玛雅侯国的执政者受到了军事镇压。

图 586 弗朗西斯科·德·蒙特霍二世肖像

1541—1548 年，西班牙人在弗朗西斯科·德·蒙特霍的带领下，征服了尤卡坦半岛北部重要地区，并将其发展为永久的西班牙定居点。其中包括 1542 年 1 月 6 日建立的梅里达市，位于玛雅城市蒂霍的废墟上，是今日联邦州尤卡坦的首府。

1541 年，小蒙特霍向北进发，并在古代玛雅城市蒂霍的废墟上建立了防御工事。

在那里，他开始征服周围的定居点。1542 年 1 月 6 日，他创立了梅里达市，为现今联邦州尤卡坦首府。小蒙特霍统治下的一小群西班牙殖民主义者和士兵，成功地击退了玛雅人的反抗，同时扩大了势力范围。1542—1545 年间，部队踏上了一系列血腥征服的旅程，最终使尤卡坦半岛东部成为殖民地。阿隆索·帕切科极其野蛮的行为引起了注意。他屠杀了瓦伊米尔和切图马尔的居民，许多当地居民闻风放弃了他们居住的村庄而向南逃往佩滕伊扎。

征服了尤卡坦地区后，小蒙特霍统治下的西班牙征服者们认为此时已经高枕无忧了。但在 1546 年和 1547 年，由权威牧师领导的东部省份的玛雅人，密谋对入侵的西班牙人进行为期四个月的反抗。玛雅

图587 位于危地马拉的阿堤特兰被西班牙征服
来源：特拉斯卡拉画布，第78页。
这张来自特拉斯卡拉编年史的插图显示，1524年西班牙进攻者在特拉斯卡拉辅助部队的帮助下，在危地马拉高地征服了阿堤特兰。来自墨西哥中部的战士对该地区熟悉，引领征服者穿过未知的区域，并在战士们摧毁城市和定居点时给予支持。

图588 佩德罗·德·阿尔瓦拉多征服夸赫特马兰
来源：特拉斯卡拉画布，第79页。
第76至79页中的图画记录了西班牙人及特拉斯卡拉辅助部队征服危地马拉高地四个城市的场景。除记录了1524年对Tzapotitlan（第76页）、克萨尔特南戈（Quetzaltenanco，第77页）和Tecpanatitlan（第78页）的远征之外，第79页还画有西班牙人袭击夸赫特马兰的情景。当地居民以弓箭、石块同前进的敌人战斗，捍卫土地。

人勇敢地捍卫村庄和定居点，从而摧毁了西班牙人的生存手段。同时也引发了一场血腥的游击战，直到1547年3月，当时的头目被处决时，游击战才宣告结束。最后的反抗以失败告终，西班牙人此时确信那些富有影响力的玛雅人和他们的家人们会接受现实，臣服于殖民者。西班牙征服者取得了尤卡坦半岛北部玛雅人的政治和经济统治权，并建立了公民和教会管理系统，管理系统将前西班牙裔的权力地位，特别是土著贵族所持有的权力考虑在内，并将其纳入了新的行政体系。首先，他们将分散的尤卡坦人口集中到确切的村庄中，每个村庄都设立民政，将最高职位授予酋长。最高职位的权力高于拥有行政权的其他官员的权力。1542年引入监护征赋制时，玛雅人须向西班牙殖民者上交蜡、火鸡和玉米等商品，任由监护征赋制宰割。反过来，西班牙殖民者也必须关注玛雅人的"精神福利"——消除玛雅人的信仰，并将基督教灌输给他们。自1541年开始，这项任务由方济会的僧侣接管，他们"热衷于"摧毁玛雅人的精神文化，从而使异教徒皈依，在他们拆掉的寺庙上建造教堂，并烧毁祭司们的书籍，剥夺玛雅人的历史和信仰。

西班牙进攻危地马拉玛雅人（1524—1527）

在西班牙时代之前，今危地马拉地区至尤卡坦半岛南部，居住着大量玛雅人，在长达数十年的战争中，他们争夺危地马拉高地的统治地位。特别是玛雅部落基切和卡克切克尔，在此地进行了激烈的战斗。

1521年8月13日，埃尔南·科尔特斯击败特诺奇蒂特兰的最后一次本土人民反抗后，征服了阿兹特克帝国，来自整个墨西哥和该国其他地区的居民代表，立于科尔特斯面前，宣誓忠诚于新的主人。其中还有来自卡克切克尔帝国首都伊西姆切的代表。他们早在1520年就得知西班牙人将到达墨西哥帝国，现在通过肯切之战愿意接受欧洲统治，帮助西班牙征服危地马拉，从中谋利。1522年，科尔特斯派遣墨西哥盟友的侦察分队前往索克努斯科省（今墨西哥联邦州恰帕斯）玛雅地区的南部边境，了解到有起义和骚乱发生。于是，他派遣副官佩德罗·德·阿尔瓦拉多前往危地马拉，命令其安抚该地区民众并将该地区收服于西班牙王室统治之下。阿尔瓦拉多于1523年12月6日率领大批西班牙和土著军队从特诺奇蒂特兰出发。他穿过这条古老的贸易线路，于1524年1月12日抵达索克努斯科省特万特佩克，在那里首次遭受托纳拉周围地区居民的抵抗。阿尔瓦拉多设法击败了反抗者，并沿海岸向东南方向继续行进。西班牙同墨西哥中部盟友一起越过萨波蒂特兰北部山口，最后到达了位于肯切的克萨尔特南戈市。这座城市已被当地居民抛弃，西班牙人轻而易举地得到了这片土地。但与此同时，成千上万的肯切战士聚集起来袭击西班牙和墨西哥军队。阿尔瓦拉多成功击退了玛雅人的袭击，杀死并俘获了许多袭击领导者。

图 589 巴托洛梅·德拉斯·卡萨斯（Bartolomé de Las Casas，1474—1566）肖像
德拉斯·卡萨斯谴责征服者对土著居民的残酷行径。这位牧师要求西班牙殖民统治者停止对土著人民进行身体和物质剥削，并主张将来自非洲的奴隶作为劳动力。他的主张导致奴隶贸易扩大。

然而，虽然肯切部队最重要的领导者之一 Tekum Umam 在袭击中被西班牙人杀害，但肯切并未善罢甘休。肯切暗中煽动其他玛雅部落与西班牙作战。与此同时，克萨尔特南戈和其他城市的统治者假装是西班牙人忠实的臣民和朋友，将西班牙人邀请到乌坦特兰，今圣克鲁斯基切省。

阿尔瓦拉多和他的手下进入乌坦特兰，但很快怀疑有埋伏，在最后一分钟逃到安全地带。在随后的战斗中，阿尔瓦拉多将两名肯切贵族的重要成员俘获并烧死。为平息乌坦特兰基切最后的抵抗，阿尔瓦拉多放火烧毁了这座城市，包括卡克切克尔在内的土著盟友也对该地区的其他村庄和城镇进行了攻击。至1524年4月11日，该地区基本上处于西班牙殖民者控制之下，肯切也屈服于西班牙王室，阿尔瓦拉多从而集中精力征服该国其他地区。

卡克切克尔成为西班牙同盟，并积极地为征服肯切做出贡献，因为他们的领土已经是西班牙人的管辖地区。阿尔瓦拉多和他的部队接受了卡克切克尔提出的建议，开始"安抚"卡克切克尔的另一个主要

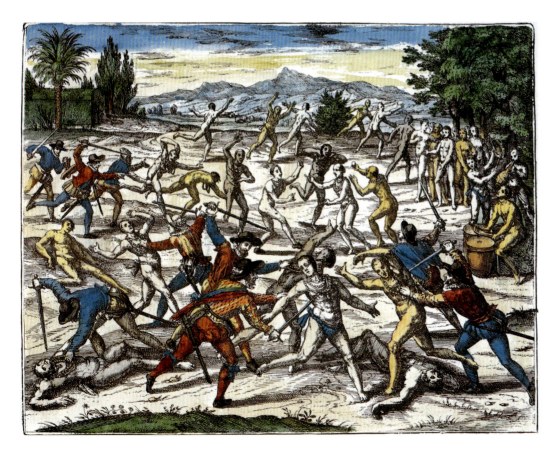

图 590 佩德罗·德·阿尔瓦拉多领导的西班牙军队袭击、屠杀玛雅人民
彩色铜版雕刻，来源：塞德洛斯布莱，"美国帕尔斯别墅"，法兰克福1594。
有文件显示，佩德罗·德·阿尔瓦拉多（1485—1541）曾两次于西班牙法院受审，原因是他对殖民地土著居民残暴无度。巴托洛梅·德拉斯·卡萨斯（1474—1566）在许多著作和信件中谴责西班牙统治者对当地土著人民的残酷行为，其中特别强调阿尔瓦拉多。据卡萨斯说，阿尔瓦拉多残杀了约四百万土著人。今天看来这一数字似乎有些夸大其词，但审判记录显示，阿尔瓦拉多在危地马拉高地的野蛮行为确实得到了证实。

图 591 16 世纪末西班牙人控制的领土

约 1548 年,玛雅人对欧洲新主人的最后一次重大叛乱平息之后,西班牙人正式控制了尤卡坦半岛北部。但至 16 世纪末,只有少数地区正式承认受控于西班牙之下。地图显示,当时该地由西班牙人居住并管辖。

敌人,即兹乌图吉勒玛雅,其防御工事齐克纳杰位于阿堤特兰湖的一个岛上,通过桥梁连接到大陆。居民们没有预料到此次袭击,在拆除桥梁之前,西班牙人及其盟友就占领了他们的城市。被击败军队的领导人宣称会做一名忠诚的臣民并向西班牙国王进贡。阿尔瓦拉多战胜了似乎坚不可摧的齐克纳杰,扫除了邻近村庄和城镇的阻力。邻近村庄和城镇的领导人接受了西班牙的统治,控制阿堤特兰湖以南的地区甚至不需要动用武力。

返回危地马拉高地后,阿尔瓦拉多于 1524 年 7 月 25 日在卡克切克尔玛雅前首都伊克西姆(图 592)建立了第一个西班牙首都危地马拉。然而,它注定不会繁荣昌盛。阿尔瓦拉多对黄金贪得无厌,要求被征服者和玛雅统治者同盟以黄金和其他贵重物品进贡。佩德罗·德·阿尔瓦拉多在洪都拉斯时,他的兄弟岗萨洛以残酷手段处置了伊西姆切原住居民,并杀死了许多统治阶级成员,因为他们不愿即刻遵守阿尔瓦拉多的要求。1526 年,卡克切克尔——前西班牙人盟友奋力反抗压迫,但最终被迫屈服于上级权力。虽然取得了胜利,但西班牙人离开了伊西姆切,并于 1527 年 11 月 22 日在水上火山脚下建立了一座名为别哈城的新城,火山 14 年后爆发,该城被埋于泥沙和瓦砾下。

危地马拉的历史学家视阿尔瓦拉多和他的手下是无情残暴的冒险者,一心只寻找他们能找到的任何财富。根据法庭记录,1527 年和 1536 年,阿尔瓦拉多两次在西班牙法院就他对土著人民的残酷行为进行辩护。著名修道士巴托洛梅·德拉斯·卡萨斯(1474—1566,图 589)代表土著居民进行辩护,卡萨斯指责征服者犯下了最严重的罪行。根据卡萨斯的说法,阿尔瓦拉多在 1524 年到 1540 年间杀死了约四百万土著人民。卡萨斯和其他修道士们一只手持十字架,另一只手拿《圣经》,公开表示应以和平方式使土著人民皈依基督教。

历史事实表明佩德罗·德·阿尔瓦拉多在殖民过程中留下了数不胜数的血腥痕迹,并且他谈判设立的商店少于小蒙特霍于尤卡坦州所设立的商店。从今天的观点来看,阿尔瓦拉多擅长战争,是一名优秀的谋略家,但他却是一位失败的政治家。相比之下,小蒙特霍则具有政治敏锐性,是一名娴熟的谈判者。

征服恰帕斯(1524—1527)

恰帕斯省和危地马拉一样,生活着大量玛雅人,包括托其尔人、泽尔塔尔人和拉坎敦人,以及不讲玛雅语的奇帕内克人。西班牙人在 16 世纪初到达时,玛雅人民生活在自治区内,并在恰帕斯州争夺霸权的斗争中进行了多次干预。该领土正式属于夸察夸尔科斯的西班牙殖民者。实行监护征赋制后,殖民者有权要求原住居民进贡。

1522 年,奇帕内克人拒绝进贡,船长路易斯·马林受埃尔南·科尔特斯之命,于 1524 年对"叛乱分子"发动惩罚性的镇压,当时的"叛

图 592 卡克切克尔玛雅首府伊西姆切

佩德罗·德·阿尔瓦拉多占领了伊西姆切之后,1524 年春,于 7 月 25 日在伊西姆且建立了首个西班牙首都危地马拉。但仅在三年之后,即 1527 年迁都别哈城,仅剩卡克切克尔玛雅城的废墟。

图593 苏米德罗峡谷

1527年，约2000名托其尔玛雅人拒绝投降，不愿服从强大的西班牙军队的统治而大规模自杀，他们从陡峭的悬崖梯田跳入格里哈尔瓦河。

乱分子"都是恰帕斯最具影响力的族群，甚至有些曾享受其他人的进贡。在这些玛雅人的帮助下，他们与西班牙人结盟，并抓到了对当地土著居民采取行动的机会，马林最终成功平息了"起义"，表面上看，在不使用武力的情况下征服了恰帕斯居民。实际上马林的一名士兵，在未接到命令的情况下，试图从查穆拉玛雅勒索金币。没有勒索到足够数目的金钱，他就杀死了酋长。因此，查穆拉拒绝服从西班牙人，导致马林采取了军事手段。

尽管拥有军事资源，但船长并未能一劳永逸地征服该地区并在恰帕斯建立西班牙永久政权。1527年初，恰帕斯州又发生起义，迭戈·德马扎里戈斯船长受命粉碎起义，并在那里建立一个西班牙城市。他同他的部队和来自墨西哥中部的土著辅助人员，沿着三年前马林的路线前进。在托其特拉（今图斯特拉古铁雷斯，"Tuxtla Gutierrez"）北部的苏米德罗峡谷（图593），与托其尔玛雅对峙，即所谓的"苏米德罗战役"。托其尔玛雅同意志坚定、全副武装的士兵及其墨西哥盟友奋力反抗。斗争过程中，西班牙人驱使2000名妇女和儿童到达格里哈尔瓦河上方陡峭的悬崖露台边缘。这些妇女和儿童忍受极大痛苦，坚决地投入河中，宁死不屈服于西班牙奴役。这种大规模自杀是土著人反抗的最极端的方式，同时标志着征服恰帕斯的时期结束。

在今琥珀之城雷阿尔城建立的西班牙永久政权，标志着恰帕斯州殖民时代的开始。西班牙人不断强化他们在该地区的影响力，最终于1695年成功征服奇兰玛雅（Ch'olan Maya），掌握了整个恰帕斯的控制权。1697年征服伊萨语玛雅（Itzaj Maya）之后，热带低地和高地受到西班牙政府的控制——玛雅人和西班牙人之间的首次接触在195年后（图591）。

伊萨语玛雅最后的王——卡内克（KANEK'）

泰米斯·瓦伊辛格尔

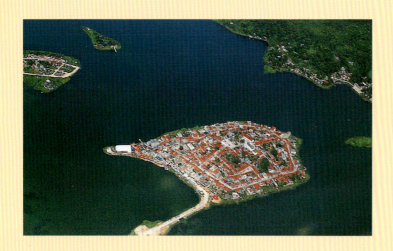

图594 危地马拉佩滕弗洛勒斯
这张照片显示了从东南方向看到的几乎圆形的弗洛勒斯岛。左边为圣贝尼托，顶部位于圣巴巴拉岛的中心，右侧是塔索亚半岛。一条长约500米的道路将弗洛勒斯与南部大陆的圣埃伦娜连接起来。佩滕中部，乌苏马辛塔河，西部圣佩滕以及东部莫潘和伯利兹之间，有一个长约100千米的湖泊。佩滕伊查伊湖是这些湖泊中最大的湖，由尤卡坦喀斯特地区的空洞形成。水位波动相当大。

伊查伊是尤卡坦半岛南部低地最后一个独立的玛雅地区之一。在欧洲人和玛雅人首次接触两百年后，他们仍然设法维护自己的生活方式，政治组织和宗教信仰。他们一次又一次阻止了西班牙游客和传教士，有时甚至用武力驱逐。丛林、热带气候和众多沼泽是伊查伊的天然屏障，特别是在雨季，它可以有效预防入侵者。殖民时代资料显示，伊查伊的最高代表是卡内克王，他住在佩滕伊萨语湖中间的诺赫佩顿，现位于危地马拉（图594）。反对卡内克的军事行动于1695年展开，同时伴随着从北部和南部开始大规模进行的道路建设项目。该项目背后的推动力来自尤卡坦省的巴斯克临时州长，马丁·乌尔苏阿·阿里斯门迪，他具有很高的政治地位和相当大的经济影响力。

这种政治背景使来自巴斯克的方济各会神父阿文达尼奥确定了由他领导的任务的发动时间，他于1657年11月13日出生并于1705年后洗礼。阿文达尼奥试图在士兵和其他牧师前面到达诺赫佩顿。通过证明信来传达修道院的命令，方济会派临时州长乌苏亚为他与卡内克会面的重要目击者（图595、图597）。向梅里达行进一个月后，阿文达尼奥和他的传教士1696年1月14日中午到达佩滕伊萨语湖岸边。在那里，他们等待被送往1623年曾进行传教工作的地方，也是在那里一名修道士与其他同伴一起被伊查伊土著居民杀害。 阿文达尼奥回忆：

图595 佩滕伊查伊湖周边地区地图
来源：Fray Andrés de Avendaño y Loyola, Relación de las dos entradas que hice a la conversión de los gentiles ytzáex, y cehaches, 1696年后手稿。
1695年，方济会修士阿文达尼奥以传教士身份前往佩滕伊查伊湖。他的诺赫佩顿草图，显示了北部的西班牙尤卡坦半岛和南部危地马拉高级法院之间的湖泊位置。除了修道士和他的护卫所走的路线外，地图还显示了当年建造的道路，但与阿文达尼奥的说法不符。它们之间的非殖民化区域被称为Prospero。该地图还列出了居住在该地区的各种土著群体的名字。

"土著人乘坐80多个独木舟来了，心中带着信念和战斗，以及巨大的箭矢。他们都躺在独木舟里。他们保护、陪伴着他们的国王，他们带着500名护卫到陆地上接待我们。热情地请我们上船，不在意我们在等待时进行的双簧管演奏……他们和我们一起来到湖上，这一定

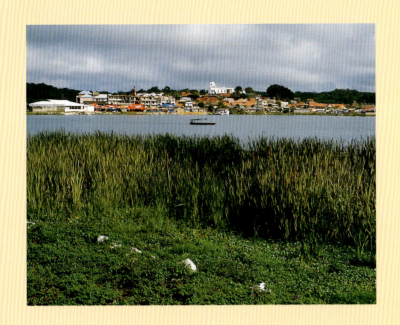

图 596 圣艾琳娜弗洛勒斯景色
伊查伊统治者卡内克的住宅位于现今的弗洛勒斯岛，佩滕伊查伊湖的南部盆地。位于岛上最高点的主广场东侧是粉刷为白色的教堂，其双塔立面从远处可望见。在背景中可以看到塔索亚半岛（Tayasal peninsula）。省会佩滕面积 36,000 平方千米，是危地马拉最大的地区，也是前往蒂卡尔和该地区其他玛雅遗址考古点的最佳出发地。

超过 12 千米……突然，国王提出要把他的手放在我的心之上，看我是否害怕，并问了我同样的问题。相反，我很高兴，因为我认为我的欲望得到满足了，我艰苦的旅程也开花结果了。我回答：为什么我的心会紧张不安？相反，我很高兴。因为我是实现了你的预言的快乐人，你必须要信仰基督教……"

在岛上，卡内克向他的客人表示了正式欢迎。在他家的前厅，他分给客人玉米汁，人们感到十分有趣。之后，阿文达尼奥代表该省与临时州长乌苏亚发言，试图说服聚集在此的玛雅精英们接受天主教信仰并服从西班牙王室领导。玛雅人表示需要时间来考虑这一问题，但阿文达尼奥耐心全无。同一天晚上，他参加了玛雅神父的集会，并敦促他们做出决定。卡内克代表他们回答了所有问题。他犹豫地说出了他对洗礼缺少了解。最终，第二天早上，卡内克允许传教士为第一批总共 300 名儿童施洗。

然而，阿文达尼奥很快意识到，他们在其他方面遇到了更大的阻力。卡内克主权君主这一概念的意义与欧洲世界主权君主的意义不同。洗礼仪式展开，酋长柯沃伊和其他玛雅战士从附近抵达岛上。他们反对伊萨语最高统治者和牧师轻举妄动。根据 vendaño 的说法，由于卡内克支持，他可与玛雅两个派系进行谈判，决定 4 个月后再为儿童开展洗礼。以秘密备忘录的形式，卡内克宣布愿意交出自己所控制的地区，条件是由柯沃伊酋长领导，他政治上的反对者需要由乌苏亚来消灭。

这些谈判难以解释，因为 1695 年 12 月底，在梅里达，卡内克的侄子代表他的叔叔阿杰陈领导的伊萨语代表团宣布投降并接受洗礼。这些事件引人深思。是玛雅人面临军事威胁，采取拖延战术假装合作？还是卡内克和阿杰陈正在寻找盟友从而获得或保留权力？卡内克可能受到了这些因素影响。

达成的协议当晚，酋长柯沃伊就提出了质疑。越来越多的玛雅人公开批评卡内克。伊查伊统治者对臣民的控制受到威胁，政权有滑落的危险。外表看来，卡内克似乎也在与皇权合作——穿着乌苏亚送给他的西班牙制服，这对玛雅人来说一定很荒谬！卡内克警告传教士地方谋杀：他的对手想要阻止传教士路线的消息传到道路建设者临近的分队处，甚至阻止消息到达坎佩切或梅里达。1696 年 1 月 16 日晚，伊查伊统治者不顾妻子抵抗，把阿文达尼奥等人带到了湖的东面。在返回的路上，阿文达尼奥等人被玛雅人的导游遗弃，在丛林中迷失了方向。他们跋涉了 12 天之久也未能到达 Tipuj。阿文达尼奥的一个同伴途中丧命，其他人几乎都被饿死。阿文达尼奥逃跑后不久，伊查伊统治者从北方派遣了一支部队，杀死了危地马拉远征军的所有成员，和平谈判的希望消失了。同时与教区教堂结盟的乌苏亚建造了一艘战舰。清晨弥撒之后，1697 年 3 月 13 日，战争来临。湖中满是独木舟。侵略者遭遇了箭雨打击。在诺赫佩顿，玛雅人为独立而战。但他们无法抵挡西班牙人，最终放弃了岛屿城市，试图游到陆地上去。岛屿被控制了，到了晚上，士兵们已经将岛夷为平地。1697 年 7 月，柯沃伊因其阴谋被枪杀。卡内克被他的侄子阿杰陈移交给乌苏亚，并被带到圣地亚哥危地马拉（今安提瓜岛），被软禁在那里。卡内克在诺赫佩顿的住所从 1831 年开始称为弗洛勒斯，现在是同名首都的一部分（图 596）在寒冷的高地重新定居后，大多数伊萨语人因患西班牙疾病而亡。今天，佩滕湖北岸的两个定居点剩下 500 名伊查伊人。他们坚守自己的语言和文化，拒绝屈服于强势的西班牙文化。

图 597 阿文达尼奥"Relacíon"的首个手稿页面及其精心制作的标题页
历史学，纪事报体裁古老的，15 世纪，伊比利亚半岛产生了 relación。这个术语也是一个法律概念，来自拉丁语"relatio"，意为报告或叙述。"Relación"是阿文达尼奥现存的唯一作品。当代副本现存于芝加哥纽贝里图书馆的艾耶尔文集（Ayer Collection）手稿 No.1040。在作品集 1 之前，实际文本前面是一个精心制作的标题页，其中包含有关探险的基本信息。

服从与反抗——殖民时期的玛雅社会（1546—1811）

安迪耶·格森海默

殖民者觉醒——带来新的政治秩序

西班牙征服玛雅地区，进行殖民，使玛雅人和美洲大陆上的所有其他民族的生活方式发生了巨大变化。征服这些地区后（1546年），西班牙在殖民地引入西班牙行政机构，传播基督教，建立政权。政治变迁和宗教变化带来了新的经济和社会秩序。玛雅人面对动荡，先是服从，又进行反抗，面对动荡的多种反应与其本身所具有的多样化特征不谋而合。

征服结束后，西班牙领导者肩负起了对该地区进行政治和军事管理的责任。为实行系统殖民化政策，西班牙人引进了监护征赋制度。这一制度使得土地所有者，即监护征赋制下的委托监护主，有权要求村庄或整个地区的居民缴纳贡品，强迫居民进行劳动。监护征赋制监护权为终身权利，用于奖励征服殖民地期间取得特殊成就的人。然而，监护征赋制监护权很快发展成为世袭权利。监护主居住此地，并对该地区提供军事保护，保护居民的同时对其进行殖民管理。

第一批殖民者的后代因土地所有权而产生矛盾，随后西班牙王室建立了一套管理系统，以避免因争夺土地所有权而丧失海外土地。1529—1559年，行政官员以西班牙的管理模式为基础，制定了领土管理制度。为防止职权滥用，固定了官员的任命期且官员定期接受审查。管理系统由各层级组织构成。最高权力机构是位于西班牙的印度议会。印度议会直接对国王负责，并负责监管所有事项。西班牙还在殖民地建立了高级法院，这是由各省总督领导构成的具有最高权力的上诉法院。总督为西班牙君主的代理人，拥有相应的权力。玛雅人定居地区由新西班牙省和危地马拉总督（图599）管辖。地区范围内，这种管理制度规定由总督任命王室官员。他们负责土著社区的司法管理和行政事务。在被称为"市政厅"的市政管理层面，玛雅人享有很高的行政自治权。每个村庄和城镇都设有由四个公共办公室组成的市政厅，四个办公室分别为州长、法官、议员和公证人办公室。只有公证人拥有固定工资。除州长外，所有办公室都可以配备一名以上官员（图599）。公职人员的职责多种多样。首先，必须为西班牙当局服务，例如为邮政和通信系统提供传送人员。此外，他们要按时向西班牙皇室进贡，包括布料、玉米、豆类、蜡、火鸡、盐、胡椒和陶器。他们还需组织义务劳动力，并负责解决法律纠纷，将所有当地事务记录存档，以及维护公共基础设施（广场、教堂、监狱、宾馆和道路）正常运行。直到约1750年这种组织形式仍然行之有效，但有微略调整。

图 598 旧金山修道院
危地马拉安地卡，殖民时期，17世纪初。
殖民时期，安地卡是中美洲的知识和宗教中心。它是一座著名的教堂和修道院城市，以当时西班牙典型的板式巴洛克风格而建造。早在1541年，新建的城市就被火山和地震摧毁。后重建，但是在1773年又受到地震影响。

图 599 17世纪初西班牙海外领土办事处的层级制度
西班牙征服殖民地之后，需要为新领土制定行政管理制度。首先，成立了印度议会。议会向总督或州长发布指示。西班牙王室将西班牙的市政管理模式应用到了各个村庄。

弗朗西斯科·蒙特霍对尤卡坦玛雅人民的暴行

前恰帕斯州主教巴托莱梅·卡萨斯呼吁西班牙王室给予玛雅人公正人道的待遇,结束奴隶制。虽然他经常将事件和数字进行夸张的表述,但西班牙王室确实因此承认了对土著人民的暴行。

翻译自巴托莱梅·卡萨斯《关于西印度土地遭受破坏的简要说明》。

1526年,一名残暴者向国王进行了虚假报告,并向国王提供了卑劣的建议,他后来被国王任命为尤卡坦省省长。暴君以这种方式获得权力几乎成了那里的惯例,他们只有被任命到办公室工作,才能肆无忌惮地掠夺而不受惩罚……

这个暴君和他的300名手下开始以最野蛮的方式打破当地居民的和平生活,并且对毫无威胁的善良无辜的人发动了战争,造成了大量的伤害。这块土地上没有金子——若他只找到一块金子,一定会把无辜的人们送进矿井,人们最终都会死在那里——耶稣基督赋予了人们生命,他却以这些人来换取黄金。那些有幸未被杀害的人成了奴隶,无人能够幸免。因为无论哪里,都有大量的船只可供使用,船上装满了奴隶并被用来交换葡萄酒、油、葡萄酒醋、培根、衣物、马。总之,交换一切他或是他的什么同伴需要的物品……

在这个帝国,或者说在新西班牙的这个省,弗朗西斯科·蒙特霍经常让他的狗捕食兔子,此类"游戏"他习以为常。某天,当他找不到任何猎物了,他看到他饥饿的狗,便从一位母亲那里抢走了一个小男孩,用他的匕首将男孩的胳膊和腿一块一块切断,分给狗做食物。狗吞食肉块时,他顺手将男孩的尸体扔到地上让狗一起吃掉。西班牙人在殖民地的所作所为是如此残酷无情,上帝使他们来到此地绝不是

图600 杀害土著人民
来源:狄奥多鲁斯·贝利,"阿杜尔贝诺沃"狄奥多鲁斯·贝利本人从未去过美国,但留下了大量关于发现和征服美洲大陆的插图作品。作品中,他指责西班牙征服者肆虐残暴。他没有亲眼看到该过程,全部借助殖民统治的信件、口头报告和著作,包括卡萨斯关于破坏西印度土地的文章进行创作。

为了纵容他们的残暴罪行，对殖民地的人民，他们没有半点尊重。可人民也是由上帝按照上帝自己的模样创造出来的。

新旧掌权人物

新的政治制度对玛雅社会的旧精英阶层（图601）有利。西班牙王室赋予土著领主西班牙贵族的地位。这些精英中的男子获得西班牙绅士头衔，并被称为先生，贵族女性则被称为夫人或小姐。获此头衔可免交所有税，西班牙的真正意图是尽快获得与以前土地的主人的合作。

市政厅各办公室几乎大部分都与玛雅社会前殖民地时期所设的办公室相对应，因此西班牙的统治建立起来变得更为简单。例如，州长之称在当代文件中通常也存在，为小领主。这些是尤卡坦玛雅社会中主要政治职位的名称，其权力与西班牙总督的职责基本对应。议员办公室大致相当于前殖民地时期的阿库其卡波。

佩什家族的案例就反映了殖民时期土著贵族家庭的命运。西班牙人到达时，佩什家族统治了尤卡坦半岛西北海岸的数个定居点。征服尤卡坦半岛期间，他们前期就加入了西班牙，并皈依基督教。这样做明显是成功的选择。切佩切地区的市政文件显示，在1567年，佩什家族的成员在25个村庄中的21个村庄担任州长职务。17、18世纪，佩什家族同样在亚克斯库、伊西尔、莫图尔、丘伯纳和希克苏鲁伯等村庄担任了州长职位。他们维持了家族几代人的地位。社会和政治声望往往能带来经济上的繁荣——佩什家族在伊西尔村拥有的土地面积最大。

根据西班牙人制定的指导方案，市政厅公职人员应该每年重新选举产生。但现有文件，例如尤卡坦村德堪托文件，没有提供关于投票权的充分信息。由此猜测或许是村里的贵族自己进行了选举。

通过与西班牙殖民统治者合作，来自危地马拉莫莫斯特南戈肯切玛雅的伊思金·尼贾普，在两个统治体系中保持了其政治地位和社会地位。征服后不久，他自己接受洗礼，并被命名为弗朗西斯科·维科。他将逃离西班牙人的人们带回莫莫斯特南戈，并加快他们的基督化进程。在莫莫斯特南戈，他被任命为当地总督，拥有诸如获得贵族头衔以及佩剑和着西班牙服装的特权。皇室赋予他玛雅社会中所有前西班牙裔的权利。他被任命为最高领导人，并得到了肯切人民的认可。

火鸡与蜂蜜之地

简单审视前西班牙时代，殖民时代的经济形势将更容易理解。从约1580年尤卡坦居民的陈述中可以看出，他们生产玉米、豆类和各种蔬菜，并培育火鸡。蜜蜂养殖和蜂蜜生产也是经济的重要组成部分，并且当地还编织大量纺织品。大多数情况下，这些产品仅供个人使用，有些用作贡品。纺织所需的棉花是在坎佩切湾巴卡拉尔或加勒比海岸的尼托的西拉兰科通过交换货物获得的。来自遥远地区的交易商，从阿兹特克人的大都市特诺奇蒂特兰到交易所，在此以可可、棉花、宝石和鸟类羽毛等产品进行易货贸易。古典时期后，奴隶也成为重要的贸易商品。其中一些来自墨西哥中部，后被出售给西卡兰戈的玛雅人。西班牙人引进的商品，如工具、牲畜（马、骡子、驴和牛）以及其他动物（鸡、山羊、绵羊、猪和牛），玛雅人都迅速地接受了。但这并没有使他们的生产模式彻底改变。直到今天尤卡坦半岛的农业种植方法几乎无任何改变。当地为满足西班牙消费需求而种植谷物，但未成功，因为气候长期干燥，不适合谷物生长。另一方面，土著兄弟会中牛的繁殖越来越成功。他们为梅里达和巴利亚多利德的城市居民提供肉类产品。在危地马拉高地，随着绵羊的引入，新的经济产业得以发展。玛雅人和西班牙人成功地生产出羊毛，并定期进行市场销售。

新工艺与传统分工

西班牙人引进新工艺，使玛雅人生活方式发生了根本变化：他们开始从事铁匠、金匠、银匠、裁缝、女帽制造商、制鞋商、蜡烛

图601 西乌家谱
剑桥马萨诸塞1557年手稿页面，哈佛大学托泽图书馆。
1557年，在新西班牙殖民者的统治下，为了使他们对乌斯马尔市及其周围地区的主张合法化，秀族王侯成员族谱不断扩大。秀族认定他们是这个城市的伟大创始人希乌的合法接班人，图中他斜倚在妻子面前。

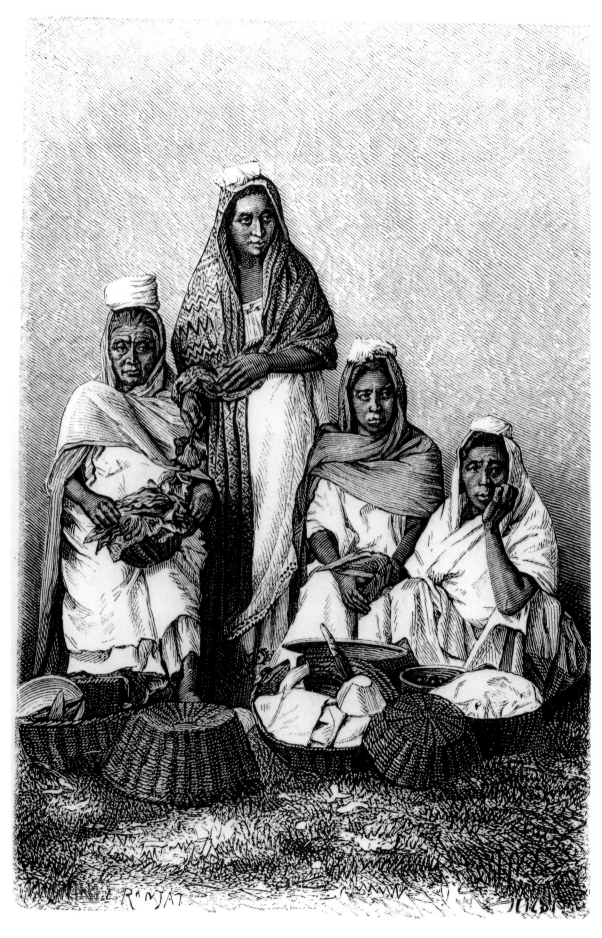

图 602 犹加敦女士服装（Désiré Charnay 刻）
来源："Les anciennes villes du nouveau monde"，1885 年。
目前为止，尤卡坦半岛女性服装包括白色衬裙（pik）和类似衬裙的外衣（ipipil），也是白色。今天，其服装通常由轻质棉织物制成。衬裙的长度在膝盖与小腿之间变化，外衣长度通常至膝盖。两件衣服的下摆绣着彩色花卉图案的宽带。更优雅的服装还有嵌有蕾丝。方形领口同样饰有蕾丝。宽松的丝绸披肩搭在肩上，为一整套服饰。

图603 19世纪尤卡坦半岛西撒尔庄园

人们在半岛西北部发现了许多废弃的西撒尔（剑麻）庄园。直到19世纪，尤其是20世纪，剑麻才成为出口全球的"尤卡坦之金"。但剑麻龙舌兰在此之前就已经开始种植，用于制造绳索和机织物。出口剑麻草给尤卡坦带来了巨大的财富，但利润完全归西班牙老家庭的种植园主，而不是玛雅人。玛雅人在农奴制下，被迫为巨大的种植园提供终身劳动。多座豪华的庄园在墨西哥革命（1910—1911年）后被遗弃，但今天，这些庄园再次被发现并翻新成为酒店和博物馆。

制造商和煮皂工等职业。当地人可以学习这些工艺，从而有机会凭借经济收入进入玛雅社会中受人尊敬的阶层，无论其家庭背景如何，都可在社会等级制度中逐步上升。女装裁缝帕斯克拉·马图不幸于1766年8月25日在尤卡坦村庄伊西尔去世，按照她的遗嘱，将带有一块土地和两口井的房子，以及40件男装女装，留给她的继承人——她的丈夫，四个儿子和两个女儿。就玛雅人18世纪生活的社会条件和经济条件而言，帕斯克拉·马图算得上是一位富有的女性。

然而，工匠们无权加入西班牙公会。由此可以推断，他们主要为本土市场提供商品，帕斯克拉·马图的例子也表明了这一点。她遗嘱中所提遗物表明，她可能仅仅专门为尤卡坦玛雅民众制作衣服：男士裤子、腰带和衬衫；女士连衣裙、衬裙和女式衬衫。现在人们仍然穿此类服装（图602）。

从继承方式来看，妇女的工作主要是照顾家庭。妇女织布，做饭，照顾孩子，喂养动物，如猪和家禽，并照料家附近的菜园和果树。男人的工作范围则包括木材、蜂蜜、蜡和农业生产等行业。因此，已婚夫妇各自独立生产商品，同时都将商品卖出。妇女生产的面料，饲养的动物也都出售。纺织品尤其重要，因为这是向西班牙王室进贡的主要商品。夫妇制作的任何剩余的物品都可在国内市场上出售。

被殖民者遭受的苦难

征服通常意味着以武力掠夺土地和人民，被殖民者无一幸免都要遭受暴力欺凌。在这方面，西班牙入侵者与其他征服者没有任何不同。当地人民的任何反抗都被武力镇压。殖民者几乎在所有生活领域制定了严格的要求，被征服人民沦为奴隶（图603）。

欧洲人带入该地区的疾病，使当地人遭受了更大的不幸。疾病包括流感、天花、麻疹和猩红热。在与欧洲人接触之前，这些疾病在美洲大陆从未有过，殖民化前几十年，疾病引发了大规模流行病。例如，数据显示在征服后的前50年，由于外来疾病，莫莫斯特南戈70%的居民死亡。在尤卡坦半岛，人口减少了约230万。整个村庄都受到流感或天花流行病的破坏，少数幸存者也因此背井离乡。传染性疾病进

图604 契伦巴伦

墨西哥尤卡坦州卡乌阿，殖民时期，19世纪，保存于梅里达，私人藏品。

19世纪，几篇尤卡坦文集流入学者手中。由于文集在主题和内容方面相似，它们被统一称为"契伦巴伦集"，因文集第一份手稿的标题是"契伦巴伦的书"。目前为止发现的9本书都是根据它们的出处来确定的。插图中所示的文本取自卡乌阿村（巴利亚多利德附近）。这份手稿可能作于19世纪初，清楚地表现了西班牙文化对玛雅人的深远影响，例如，玛雅人吸收了欧洲十二星座的文化。

一步发展，人口大幅度减少，在殖民时代晚期也持续发酵。疾病，加之干旱和蝗虫灾害，给当地造成致命灾害，疾病流行，天灾难抗。

基督教化：披着新外衣的古老宗教

早在1519年，传教活动就开始了，征服者埃尔南·科尔特斯的探险队在科苏梅尔岛停留期间进行了第一次洗礼。方济各会，多米尼加人，奥古斯丁人，以及托钵修会都伴随探险队而来（图606）。随后几年，通过建立教区和修道院（图610、图611），各宗教团体在新征服地区迅速建立起来（图608）。特别是方济各会大量出现，一丝不苟地进行传教。积极努力的传教成果使他们在首个30年内迅速取得成功，并在基督教化进程中占据了突出地位。

起初，传教士试图通过特定的手势和仪式开展传教工作，例如制作十字架，以手势祝福以及在十字架前屈膝。后来，传教士学会了当

图605 迭戈·维科
圣文森比那巴杰教堂画布，危地马拉基切省，殖民时期，17世纪上半叶。
迭戈·维科是17世纪上半叶危地马拉高地莫莫斯特南戈著名的当地人物。他的社会地位得以提升，归功于他的政治活动以及他养牛带来的经济收入。众多贡品之中，他向圣维森特布埃纳巴伊教堂捐赠了一个银色圣杯，今天仍然摆放在教堂中，他的肖像旁。

图606 西班牙征服和基督教使命寓言
铜版画雕刻："克里斯蒂安那"，佩鲁贾，1579年。
以十字架为桅杆的船取自一则寓言，表现了殖民者和传教工作之间的密切联系。殖民工作有条不紊地展开。事实上，征服者殖民不是因为哈布斯堡法院的霸权利益。相反，他们将远征称为传播基督教信仰的十字军东征。殖民者在宗教上默认武力征服的正确性，玛雅将战争进行神圣的合法化，两者本无差别。

地语言并能够用罗马字母书写下当地语言时，便能将传教读物、教理问答和布道书本以问题的形式翻译为当地语言。稳定传教工作、稳固基督教地位的有效方法是建立贵族学校。受到基督教教育的人将成为其他人的行为榜样，并成为新一代的普通传教士，帮助减轻传教士长期短缺的困扰（图607）。

在自己的契伦巴伦集中，玛雅人认为向新宗教的转变等同于服装上的改变，因为在他们看来，基督教化与强制性着装息息相关，要求男人穿鞋、裤子和衬衫（图604）。

然而，传教活动并没有使当地人先前的宗教观念完全丧失。许多土著人开始将新学到的基督教信仰与自己原有的宗教传统结合起

图607 方济各会向当地人布道
铜版雕刻，来源于"克里斯蒂安那"，佩鲁贾，1579 年。
方济各会接管了整个尤卡坦半岛的传教工作，并且不容许其他宗教团体参与传教。然而，在恰帕斯州和危地马拉南部，多米尼加人和耶稣会士也很活跃，后者尤其活跃在危地马拉北部的高地。然而前五年，方济会由于垄断了尤卡坦玛雅的传教工作，出现了僧侣和牧师的不足的情况。为改善这种状况，方济各会在整个欧洲以信件和写作活动展开行动，选出更多修士进行传教活动。方济会很快也开始培训非专业的当地牧师，他们作为"老师"（礼仪老师）活跃在村庄的方济会中。

来。肯切玛雅人积极支持在伊斯金·尼亚伊后裔迭戈·维科（1595—1675，图605）的家乡莫莫斯特南戈修建教堂和修道院。在他自己的家中建造了一个传统祭坛，并在祭坛表演了肯切玛雅的古老仪式。莫莫斯特南戈有传言，迭戈·维科拥有一个前西班牙裔塑像：一个双头黑色猛禽雕像。嫉妒他的人说，迭戈能够获取财富纯粹靠的是保护这个卡不阿维像（qab'awil）。天主教神职人员利用宗教裁判打击"异端"倾向的行为，不仅仅局限在中美洲。然而，他们打压各种地方宗教形式的行为并没有完全成功。

反抗斗争

面对殖民者，玛雅人不只是顺从。恰恰相反，与中美洲其他任何地区相比，玛雅地区发生起义最多。

1546 年开始，起义频发，尤卡坦半岛东部起义愈加严重。在这个人口稀少的地区，来自库波尔、科楚阿、索图塔和瓦伊米尔切图马尔的玛雅人联合起来。他们袭击并杀害了少数西班牙居民。为了报复，年事已高的征服者弗朗西斯科·蒙特霍派他的儿子和他的侄子从坎佩切带领军队向东行进。他们最终成功地平息了起义并将玛雅人赶出了占领的地区，其中包括巴利亚多利德和切图马尔等城镇。这些头目被焚烧，但最终在方济各会神亲维拉尔潘多的恳求下得到赦免。在恰帕斯州高地，宗教运动于 1708—1713 年间引发了骚乱，最终导致反抗西班牙统治的运动如火如荼地展开。反抗运动的导火索是出现了圣像宗教崇拜。如 1711 年秋，来自圣玛尔塔的托其尔玛雅人多美尼加·洛

图608 约 1600 年玛雅地区的代表团和定居点
开始，方济各会和多米尼加人在基督教的传播中发挥了特别突出的作用。传教士和聚落中心的分布显示，利用被征服地区存在一定的困难。在尤卡坦半岛，西班牙人的统治地位仅在西北和沿海地区可以保证。仍然难以进入恰帕斯和危地马拉未知的领土，因此他们在河岸上建立了第一个传教中心地点。

图609 "埃尔科什"（El Koche）伯纳德·勒梅西尔（Bernard Lemercier）的画作
取自弗雷德里克·沃尔德客（Frédéric Waldeck），1838年，墨西哥城，巴那梅克斯福门托文化（Fomento Cultural Banamex）殖民时代，轿车椅（Sedan chairs）是尤卡坦半岛最受欢迎的交通工具。在无法通行的土地上，因岩石和树根存在，无法修建直线道路，同时热带暴雨之下很多地区有充满泥浆的深洞，西班牙人乘坐由四个玛雅人用肩膀扛起的轿车，并把玛雅语中轿车椅"k'och"一词改为"Koche"。

佩兹在田野里劳作时，对圣母玛利亚许下一个愿望，想要一个坚固的房子，而圣母玛利亚真的出现了。据称圣母玛利亚一再显现，结果越来越多的人成为她的追随者。对圣母玛利亚的崇拜成为一种自给自足的现象。人们在托其尔建造了一个小教堂，组织了大规模的庆祝活动，远处的朝圣者们来此朝圣。西班牙当局和教会无法控制事态发展，开始怀疑存在异教，并禁止礼拜。这种偶像崇拜也在齐纳坎坦、圣玛尔塔和切纳霍的托其尔社区兴起。但追随者很快受到迫害和镇压，被粉碎了。事件与坎茨（Canzc）策尔塔社区有所不同。1712年5月，一位名为玛利亚·坎德拉利亚的年轻女子在坎库克外一小村庄看到了圣母玛利亚。异教发展的方式与圣玛尔塔的情况非常相似。异教发展受到了教会的打压，但这导致了它与天主教会的分离。异教组织的追随者规定宗教仪式完全由当地的牧师来主导，而这与当时所实行的规定相违背。西班牙必定会进行打击，为了应对西班牙的打击，一些社区联合起来。两个阵营——盟军玛雅社区和西班牙人的关系异常紧张，开始动用武力，最终当玛雅人袭击了恰帕斯市时，斗争达到高潮。斗争一直持续到1717年中期，但最终政府军占了上风，驱散了邪教组织及其众多追随者。尤卡坦半岛（1761—1762年）奎斯泰伊（Quisteil）的叛乱是一场真正的叛乱？还仅仅是一次为延长某个乡村节日的失败尝试？这仍然是学者辩论的主题。某天，一名西班牙商人拒绝再为某醉酒男子提供酒，两人起了争执，西班牙商人在混战中受了重伤。谣言迅速蔓延，奎斯泰伊玛雅人伺机计划起义。西班牙立即派出小批士兵，从玛雅人手中夺取了优势。这次失败之后，恐慌在西班牙人中蔓延。据称，哈辛托·卡内克领导着多达3000人的玛雅武装部队，并自立为王。西班牙人派出了更多的远征军，遇到的玛雅军队却武装薄弱。政府军轻易战胜了玛雅人，伤亡寥寥无几。哈辛托·卡内克和他的追随者在持续数天的追捕行动中被捕，随后被审判并被判处死刑。据说哈辛托·卡内克之前因他为聚集的支持者所做的演讲而声名远扬。演讲讲述了玛雅人的悲惨处境，所受的剥削和虐待，批判了官员和神职人员滥用权力，征收贡品以及强迫劳动。这些事件之后，奎斯泰伊村土地受到严重影响，土壤变得贫瘠。从此未有人定居，直到今天也荒无人烟。

图611 方济各会修道院
墨西哥，尤卡坦，伊扎马尔，殖民时期，1553—1562年。
"令人愉悦的景象，也是圣弗朗西斯绝不会容忍的丑闻。"据报道，尤卡坦第一位主教弗朗西斯科·托拉尔在伊萨马尔看到宏伟的方济会修道院时如是说道。即使在前西班牙时期，伊扎马尔也是一个伟大的宗教中心。因此，在此地修建宏伟的建筑是一个深思熟虑的决定，也具有特殊的目的，它可以向玛雅人展示基督教信仰的伟大和辉煌。修道院设计师皮特·胡安德梅里达在主要的方面都遵循了主教迭戈·德·兰达的想法。

图610 修道院前的广场

墨西哥,尤卡坦,玛尼,殖民时期,建于1549年。

玛尼的大型修道院建筑群的修建工作始于1549年。首先,建造了一个大型开放式教堂,前面为当地皈依者聚集在一起进行户外活动的场所。多地都有这种长屋教堂,长屋教堂是半岛上的第一座基督教建筑。真正的教会直到后来才成立。1562年7月12日,在修道院前的广场上,尤卡坦主教迭戈·德兰达将从多个村庄收集的玛雅法典(Maya codices)烧毁。烧毁之前,为逼迫酋长承认他本人敬奉魔鬼,对其施加了酷刑折磨。

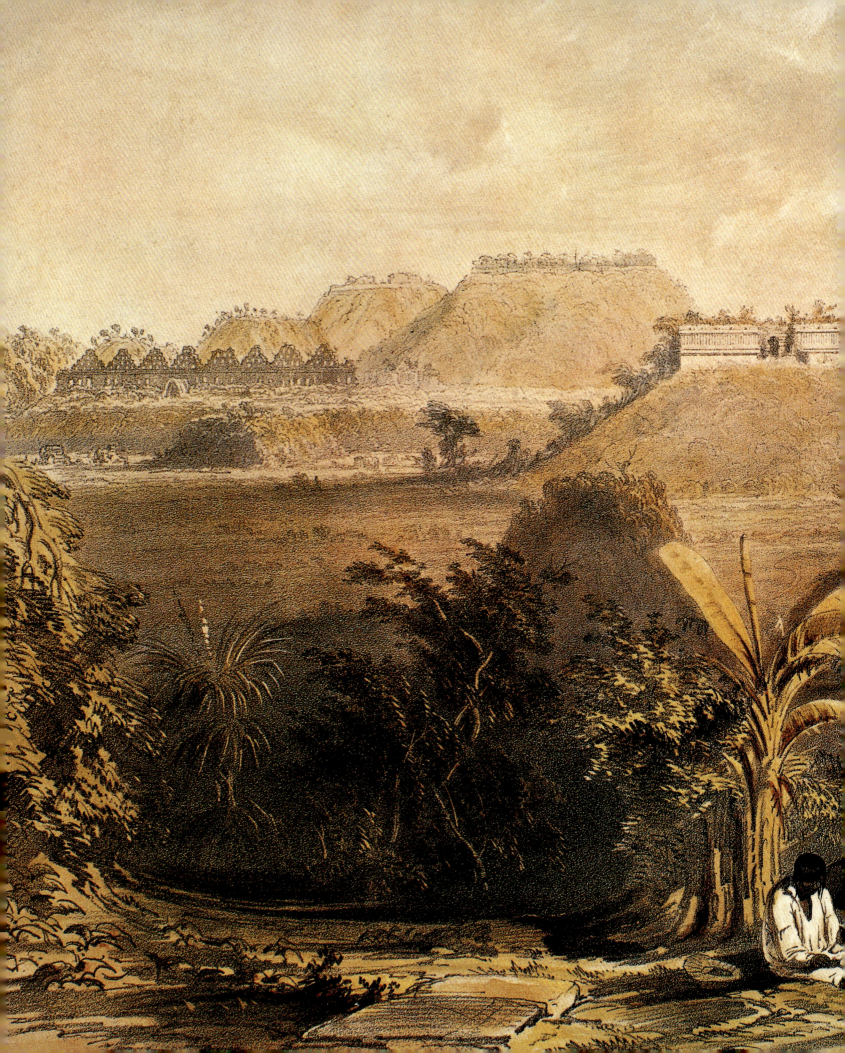

探索

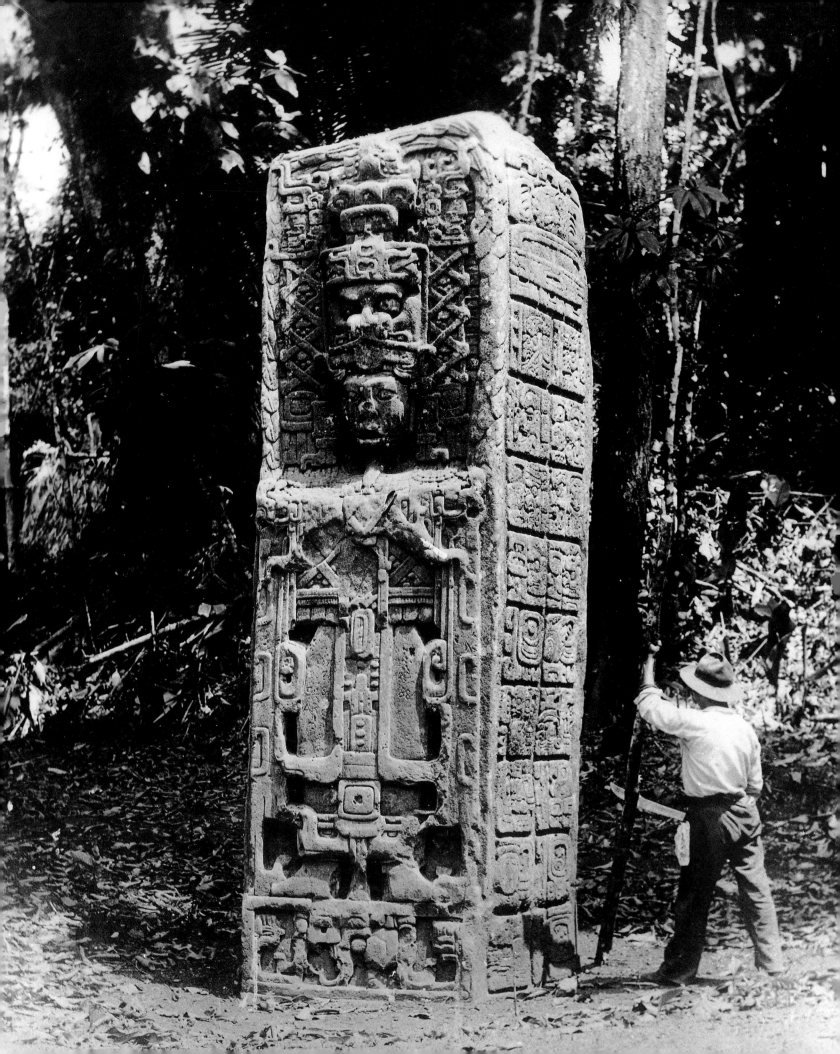

寻找证据——玛雅的科学发现

伊娃·埃格布雷希特

1519 年夏末，埃尔南·科尔特斯（1485—1547）在准备从韦拉克鲁斯海岸前往墨西哥高地征服阿兹特克帝国之前，向西班牙派遣了两名信使。埃尔南德斯·德普埃特卡雷罗和弗朗西斯科·蒙特霍，后尤卡坦的征服者之一，向西班牙法院传达了一个信息。科尔特斯希望得到国王的应允和祝福，批准他征服墨西哥的计划。他需要以这种方式掩盖自己，因为当时他处于反对西班牙王室的状态，反对皇室意志，并建立了韦拉克鲁斯拉夫挑战皇权。

开往祖国的船上载有极其宝贵的货物。为使自己在法庭上拥有更多筹码，科尔特斯带着从新西班牙土地上得来的财富上路了（图 614）。他的远征军在从尤卡坦半岛古巴到墨西哥海岸的旅程中，与土著居民进行了大量"接触"，战利品和物物交换得来的物品都是一笔巨大的财富（图 613）。

这批宝藏中最好的物品来自阿兹特克统治者蒙特祖玛。他派了几支由高级官员领导的舰队支队分别前往海岸，航行四天穿越山脉。他们的目的是以奢侈的礼物，诱使科尔特斯及其远征军离开这个国家，或者至少让他远离特诺奇蒂特兰的大都市。这一时期的历史学家用这些词语描述了科尔特斯收到的精美礼物："第一件物品非常精美，是一张金色的圆盘，装饰华丽，马车轮般大小，鉴赏家鉴定它价值 20000 黄金皮亚斯特（一系列货币的名称）。它象征着太阳。下一个物品是月亮，一个更大、更重的银色圆盘，以无数人物作装饰……

最后一件物品是酋长的头盔（他们在上一次访问期间献出的西班牙头盔），上面装满细小的金块。金块来自金矿。这件物品价值至少为 3000 皮亚斯特。但该国一定有很多金矿和银矿，这是确定无疑的，这种确定性比礼物价值的十倍还要大。"

蒙特祖玛实行绥靖策略，结果却与其目的相反。他没有诱使西班牙人带着礼物离开韦拉克鲁斯海岸，而是利用敌人的贪婪刺激他们，让他们转而离开尤卡坦半岛到阿兹特克帝国寻找金子，毕竟敌人在尤卡坦寻找金子并未成功。征服墨西哥，即阿兹特克帝国这一心头大患因此得到了解决，因为西班牙法庭深信这些礼物的辉煌和艺术价值是无法估量的。

轮船载着昂贵货物，冒着危险，千里迢迢穿过大西洋安全抵达西班牙，实为万幸。

事实上，埃尔南多·科尔特斯的货物在整个欧洲都引起了轰动。早期的历史学家在他们的著作中记录了这一事件。金银物品、宝石、皮革和异国动物的羽毛极具艺术性，在塞维利亚、巴利亚多利德和布

图 613 当地酋长向科尔特斯赠送礼物
来源：迪戈·杜兰（Diego Durán），"印度历史"，1588 年，马德里，国家图书馆。
在与尤卡坦半岛和墨西哥湾沿岸的原住民的多次接触中，作为客人的埃尔南多·科尔特斯一次又一次地收到了很多礼物，这可以从这张 16 世纪的画作中看出。土著贵族希望由此诱使征服者和他的西班牙冒险家离开这个国家，或者至少让他们远离特诺奇蒂特兰的大都市。许多礼物都到达欧洲，后来成为墨西哥博物馆的重要藏品。

图 612 基里瓜石碑 A
危地马拉，伊萨瓦尔，公元 775 年 12 月 25 日。砂岩。
基里瓜是以系统科学的方式探索的玛雅城市之一。该遗址由约翰·劳埃德·斯蒂芬斯和弗雷德里克·卡瑟发现，19 世纪后期阿尔弗雷德·莫斯莱多次访问此地，他在中心进行了第一次挖掘，并拍摄了高达几米的石碑。20 世纪初，爱格·李·赫外特（Edgar Lee Hewett）和西尔韦纳斯·莫利发现了著名的巨石，后来被称为"动物石雕"。

图615 亚历山大·冯·洪堡

1806年，乔治·弗里德里奇·维特斯切（Georg Friedrich Weitsch）油画，柏林，普鲁士文化遗产国家博物馆。

亚历山大·冯·洪堡来到美洲大陆，他就像一个博学者，几乎没有任何他不感兴趣的研究分支。他致力研究于地理、地质、采矿、动物学、生物学以及拉丁美洲国家的政治局势和前西班牙历史。1799—1804年，他曾多次旅行但从未去过玛雅地区，但首次出版的五页德勒斯登抄本（Dresden Codex）为玛雅研究提供了巨大帮助。

鲁塞尔也是少见的珍奇之物，阿兹特克法院认定此为极高水平文化的象征。阿尔布雷希特·丢勒（Albrecht Dürer）看到物品后大加赞赏，说他一生中从未见过任何可与此相比拟的美轮美奂之物。从那以后，他经常为没能画出这些物品而感到遗憾。

有幸存文件对这第一批美国古代艺术品进行了简要描述。现代研究者试图通过皇家收藏艺术品和稀有品来追溯这些物品的历史，但结果令人失望，现在的收藏品或博物馆藏品都无法与文件中的物品相对应。同样令人痛心的是，在过去的500年里，中美洲金银匠的作品可以历经战争和欧洲的掠夺之后幸存下来，而多数纺织品、羽毛和皮革大约因为未妥善保存而腐烂了。

欧洲的玛雅书籍

16世纪中期，科尔特斯家族委托弗朗西斯科·洛佩斯·哥马拉（1511—1566年）撰写"印度历史——征服墨西哥"。其中提到了他

的赞助人向西班牙法院赠送的阿兹特克艺术品。他首先描写了金银器、宝石和其他物品，但他这么说："在所有物品中，还有一些墨西哥人用来书写的画有图案的本子，像面料一样折叠在一起，由龙舌兰叶子制成，这是绝妙的物件。但由于意思难以理解，因此世人并未重视这些珍贵的本子。"还有更加详细的描绘："有一幅画，大小比手掌要小，折叠成了一本可以打开的书。这些字母与我们的字母差异很大，更容易让人想起（古代）埃及人的文字。这些书是用树木制成的韧皮纤维制成的，上面覆盖着一层薄薄的灰泥。外壳为小木板，绘有人物和动物以及其他物体图案。图案以规则的方式排列，大约与皇家祖先行为、天文知识、数学以及祭祀习俗和播种习俗有关。"

从目前的观点来看，那些表述不十分精确，甚至带有误导性，其中的"书籍"指玛雅手稿。这是一个看似合理的假设，即"德勒

图614 尤卡坦半岛洪都拉斯湾和古巴岛地图

16世纪末17世纪初，塞维利亚，印度皇家档案馆。

尤卡坦半岛的首张地图显示，尤卡坦半岛是一个岛屿。后科尔特斯和其他西班牙冒险家的探险队发现它与墨西哥和南部的土地，即洪都拉斯和尼加拉瓜相连。这张地图显示，起初西班牙制图师只能确定海岸线的位置。相比之下，内部地区在很大程度上是未知的荒地。"白色小块土地"中唯一的生命迹象，是新建的几座城市和修道院建筑群。

斯登玛雅手稿"或"德累斯登抄本",可能就属于这些手稿。它于 1739 年在维也纳被萨克逊选举法院图书馆(Sächsische Kurfürstliche Hofbibliothek)收购,负责的图书管理员称其为"稀有宝藏""第一大宝藏",迄今为止是西半球"最杰出的知识作品"。

1810 年,博学的亚历山大·冯·洪堡(1769—1859,图 615)准备出版他在南美洲和中美洲的五年探险之旅的结果时,他希望对德勒斯登的一些页面进行彩色复印。德勒斯登考古学家卡尔·奥古斯特·伯蒂格(Carl August Böttiger,约 1760—1835,图 616)引起了他的注意。洪堡立即发现"法典与其他墨西哥法典的组成不同"。专家一直认为

图 616 德勒斯登抄本
第 47—49 页。转载自：亚历山大·冯·洪堡,阿特拉斯·皮特托(Atlas pittoresque)。科迪勒拉景色以及美国土著人民纪念碑,巴黎 1813,kl.45.
1810 年 8 月 10 日的一封信中,亚历山大·冯·洪堡表示了对德勒斯登考古学家卡尔·奥古斯特·伯蒂格(Carl August Böttiger,1760—1835)的感谢,后者引起了他对德勒斯登抄本的关注。洪堡打印了五页法典之后,解释的答案就集中在这份手稿之中了。

手稿来自"墨西哥",而"墨西哥"则是"阿兹特克人"的同义词。在巴黎版洪堡的"科迪勒拉景色以及美国土著人民纪念碑"中复制的五页法典,是玛雅"纪念碑象形文字"的第一个出版物。随着洪堡作品的普及,德勒斯登抄本也逐渐为人所知,从此占据了玛雅研究的中心地位。

遗失的城市

手稿和墓葬的意义对人们来说普遍难以理解。但纪念碑呢？就尺寸和材料而言,纪念碑的意义也不容忽视,从数量和范围来看,它是玛雅文化漫长历史中最重要的证据。金字塔、宫殿和石柱之上的寺庙或巨大的城市建筑是否无法洞察？要回答这个问题,必须区分地区和时代两个概念。西班牙人 16 世纪来到古典时期后的玛雅时,他们并不是为艺术和兴趣爱好而来,而是为征服土地和寻求财富而来。16 世纪下半叶的一份综合报告中,迪亚哥·德·兰达(1524—1579,图 620)表达了他对尤卡坦半岛北部建筑的看法：印度其他地区以金银

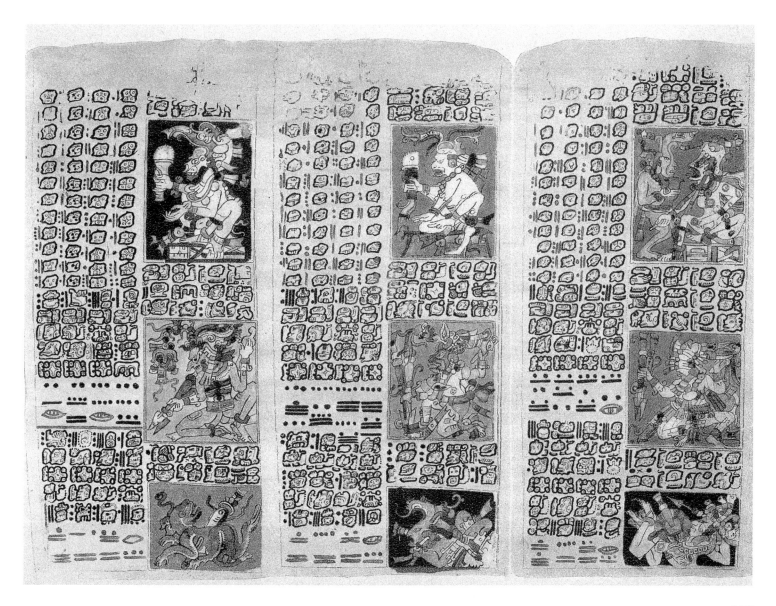

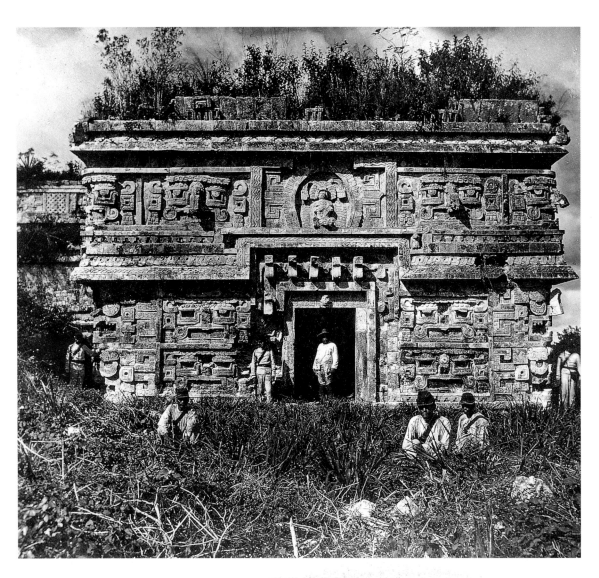

图 617 石头建筑

和其他宝藏而著称,如果尤卡坦想借自己大量的大型精美建筑而声名远扬,那么它一定会成功,它的名声会像秘鲁和新西班牙一样为人所知,数目庞大的建筑确实是迄今为止印度发现的最珍贵的财富。它们数量众多,分布极广,以奇特优良的建筑方法和方形的石头建成,使人叹为观止。

但在兰达的报告中,却无法找到古典时期末和古典时期后此类建筑的细节信息,在蒂卡尔、亚齐连或帕伦克等地的早期历史记录中也未发现有关古典建筑中心的信息。这些遗址位于低地,显然在热带植被下"遗失"了。古典时期的城市的发掘中常用"遗失"一词。位于玛雅地区最东南部的科潘(今洪都拉斯)却是例外,特殊的地理位置和气候条件使遗址在丛林的覆盖下并未完全消失。后来科潘的居民对于他们祖先的遗产也知之甚少,尽管科潘是中部低地中较适合居住的地区。

迭戈·加西亚德·帕拉西奥(Diego Garcíade Palacio)受危地马拉高级法院之命开展考察任务,他在"迭戈·加西亚德·帕拉西奥博士向西班牙国王的报告"中说道:"在附近地区,通往圣佩德罗镇的道路上,洪都拉斯省的第一个城镇科潘,有大量人口和技艺精湛的宏伟建筑留下来的废墟和遗迹,当今居民粗糙的技术也无法建造出那样美妙的建筑。

他们位于小河河岸,处于精心选择的环境中,那里有着宜人的气候。这个地区盛产各种鱼类和猎物……现在,在你踏足遗址前,你就可以看到一尊胸前佩有一块石质胸铠的巨型石鹰,石鹰直径约1米,全身覆盖着人们无法理解的文字……随后就是断壁残垣的建筑物……下面有3米多高的雕像,雕像很像穿着罗马主教教服的主教,头戴编织精良的法冠,手指上戴着戒指……之后是一个有更多雕像的地方。对我而言,这些雕像是神像,因为在雕像前有巨大的石头,石头上有凹槽,这些凹槽肯定是用于收集受害者的鲜血的。"

正如大约250年后卡瑟伍德·弗雷德里克所描述的那样,在"鹰"身上,可以认出科潘球赛赛场一个石质浮雕上的金刚鹦鹉,在石柱之一的"身着罗马主教教服的主教"身上,也可以认出金刚鹦鹉。

400

图618 寺庙和霍霍布宫殿（Palace of Hochob）的全景照片
墨西哥，坎佩切，霍霍布，摄影：泰奥伯特·马勒，1888年，柏林，伊比利亚美洲研究所，普鲁士文化遗产图片档案。
1885—1894年，泰奥伯特·马勒穿越尤卡坦半岛西北部荒芜地区的旅程中，在玛雅人带领下来到霍霍布废墟，这个当地居民早已熟知的地方。来自达兹巴尔琴（Dzitbalchen）的玛雅人在此种植农作物，并在宫殿的房间储存玉米棒子。霍霍布这个名字与此有关，因为玛雅语中"霍乔布"（Hochob）意为"收获"。

然而，帕拉西奥的报告在卡瑟伍德发现它之前几乎无人知晓。1526年，报告归入了西班牙政府的档案；1840年，越来越多的人通过并不是精心编辑的法语版知晓了它；1859年，首次出版，为西班牙语和英语双语版。

图619 33号建筑（structure 33）
墨西哥，恰帕斯州，亚齐连，摄影：阿尔弗雷德·波西瓦尔·莫兹利（Alfred Percival Maudslay），1882年，伦敦大英博物馆。
英国先驱阿尔弗雷德·波西瓦尔·莫兹利于1882年，法国人戴西莱·夏尔奈（Désiré Charnay）到来的前几天，发现了亚齐连。他绅士地让他的同事有幸成为第一个在这个重要城市发表论文的人。夏尔奈将亚齐连以其赞助者的名字命名为"罗瑞拉德城"（Cité Lorillard），它现在的名字为泰奥伯特·马勒所赐。莫兹利安排将一些具有艺术性的亚齐连门楣雕刻运往伦敦，然而33号建筑的门楣直至今天仍留在原处。

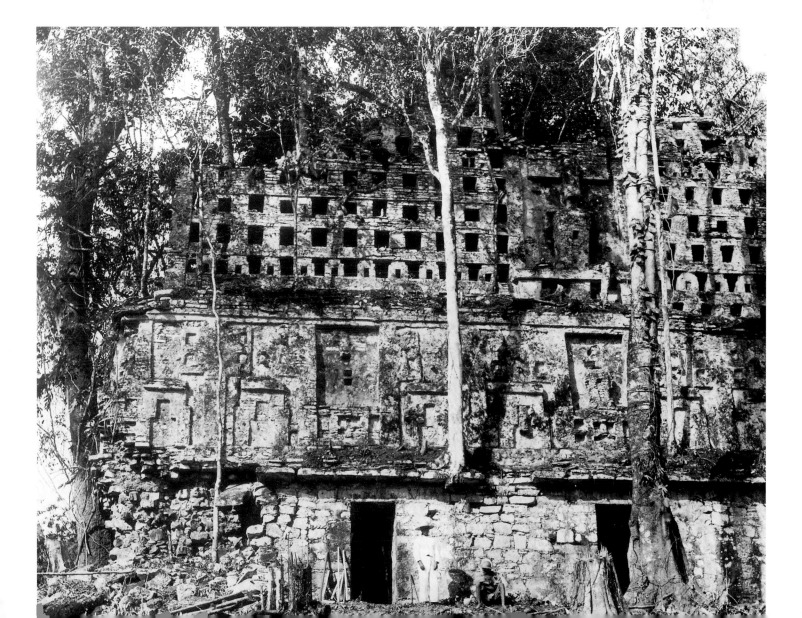

图620 主教迪亚哥·德·兰达（1524—1579）
1580年；布面油画；墨西哥尤卡坦伊萨马尔修道院。
1562年，主教负责焚烧玛雅手稿。另一方面，他对尤卡坦半岛在被西班牙征服前写的形势报告是关于当地玛雅居民最为重要的文献，也给解密玛雅象形文字提供了帮助。

图621 查尔斯·艾蒂安·德·布赫布尔（1814—1874）
石版画。
布赫布尔仍能在玛雅研究史上占据一席之地，这取决于他发现、翻译（虽然译文不可靠）并出版了重要的手稿，包括兰达报告，而不是因为他在1851—1873年间出版了多部出版物。

图622 约翰·劳埃德·斯蒂芬斯（1805—1852）
石版画。
斯蒂芬斯在中美洲研究探索之旅结束后，转身投向了美国重要的工业事业。作为海洋轮船有限公司的董事长，他再次访问了欧洲。在柏林，他会见了当时年约80岁的亚历山大·冯·洪堡，他们一起讨论了很多事情，包括在大西洋和太平洋之间开通航道的可能性。

查尔斯·艾蒂安·德·布赫布尔神父重新发现兰达报告

迪亚哥·德·兰达（图620）的报告被类似于帕拉西奥的报告的命运所捉弄。1549年，作为方济各会25岁的传教士，他来到了尤卡坦，不久就晋升到了方济各会等级制度中的最高一级。因为对土著居民严格执行宗教裁判所，绝大多数土著居民都因重新信奉自己原来的宗教习俗而被起诉，迪亚哥·德·兰达受到驻西班牙的西班牙殖民政府最高领导的召见，在那里他因越职被控告。在申诉这个案件的六年中，他完成了"尤卡坦事件报告"备忘录，备忘录被证明是玛雅研究最不可或缺的文献。

1572年，作为尤卡坦主教，他带着遐福，回到了梅里达。他很有可能随身带着手稿到了那里。在他1579年去世时，至少有一份"尤卡坦事件报告"的手写稿存在，因为当时撰写的尤卡坦相关的书籍是以他的备忘录为基础的。1863年，堪称典范的并被人们详细研究的"兰达报告"的基础，在马德里皇家历史学会图书馆里被发现，它还是未编目的手稿。今天兰达报告已被翻译成多种语言。然而，这并非完整手稿的原件，人们一直未能找到原手稿。事实证明，单就这份马德里手稿的价值及其证明力已足够强大，已让其发现者查尔斯·艾蒂安·德·布赫布尔（1814—1874，图621）永远地在玛雅研究编年史上占据了一席之地。

布赫布尔一直研究神学、哲学和历史，他的兴趣越来越直接指向了美洲历史和美洲原住民历史的原创研究和阐释。他不时地提出极端复杂而又常常不准确的理论，其大部分理论是关于美洲殖民的。但是因为他的出版物相对较多，其误导性的论文似乎并没有让他的读者气馁。他受到各种各样的办公室和委员会的委托，频繁地往返于欧洲和新世界。在公共图书馆和私人图书馆里研究是他主要的兴趣。由于他评估文献的方法是通过编辑和翻译，所以至今他的活动都鲜有正面评价。但是，作为引路人和激励者，他给玛雅研究提供了不可估量的服务。马德里玛雅手稿的一部分"特洛阿农抄本"，就是他的许多发现之一。19世纪中叶，布赫布尔在危地马拉高原地区拉比纳尔作为神父待了一年。正是在此期间，他让《波波尔·乌》这本玛雅古老神话传说集，受到了公众的注意。根据最新的解释，这本玛雅"圣经"是理解玛雅古典神话的关键。

约翰·劳埃德·斯蒂芬斯和卡瑟伍德·弗雷德里克的旅程

如果布赫布尔被评为早期美洲学者中最具远见卓识的代表人物之

一，那么150多年来，真正重新发现玛雅文化的地位则应归功于约翰·劳埃德·斯蒂芬斯（1805—1852，图622）和卡瑟伍德·弗雷德里克（1799—1854）。1839年10月3日，斯蒂芬斯从纽约出发，开始了他的首次中美洲之旅，美国总统授予了他一个"神秘的特殊使命"。在他完成了外交任务后，就可以完全自由地实现他的旅游抱负。他最初是一名律师，属于有抱负的东海岸社会中有修养的中产阶级，他并不是第一次出国。斯蒂芬斯已经完成了"大旅游"——富裕的欧洲人和美国人去地中海古典时期的国家、埃及和近东国家的旅游。斯蒂芬斯出版的对埃及、佩特拉·阿拉伯和圣地的印象的书籍，在欧洲和美洲都成了畅销书，这意味着这个收入，可以轻松地资助他更加全面的研究旅程。

卡瑟伍德·弗雷德里克（图623）作为绘图员陪伴着斯蒂芬斯。卡瑟伍德是一名经验丰富的旅行家和私人朋友，曾花了10年的时间系统地记录旧世界的古文物。卡瑟伍德是一名英国建筑师，测量并绘制了意大利和希腊的遗址，参加了著名的记录埃及遗迹的"干草远征"，而且还作为一名建筑修复人员在耶路撒冷工作过。

图623 在图卢姆的卡瑟伍德和斯蒂芬斯
1844年，卡瑟伍德·弗雷德里克手工上色的石版画。
毫无疑问，约翰·劳埃德·斯蒂芬斯和卡瑟伍德·弗雷德里克是玛雅文化发现史上的两位中心人物。他们的书籍以斯蒂芬斯的幽默为特点，让读他们书籍的人非常愉悦，还以卡瑟伍德精准但忧郁的插图为特点。这张石版画是唯一一张显示他们两人在工作的画。卡瑟伍德（左）手里拿着卷尺，正迈出图卢姆的一栋建筑；斯蒂芬斯（右）靠近入口，在帮助卡瑟伍德。

短暂拜访英属洪都拉斯（今伯利兹）总督后，两位研究人员前往了科潘。在那里，他们画了茂密生长的植物下清晰可见的建筑和雕像遗迹。卡瑟伍德使用投影描绘器作为技术辅助。投影描绘器是一个棱镜，把眼睛看到的物体投射到水平放置的一张画纸上，因此，他在记录这类遗迹中达到了前所未有的精确度。斯蒂芬斯主要描述"那些给科潘遗迹带来显著个性的神像"，包括一块后面被卡瑟伍德当成蚀刻版画手工着色的石碑（图624）。

（雕像的正面）呈现出的是国王或英雄的肖像，也许立的是神像。根据特征中的某些个性标记，以及在其他大多数肖像中都可观察到的

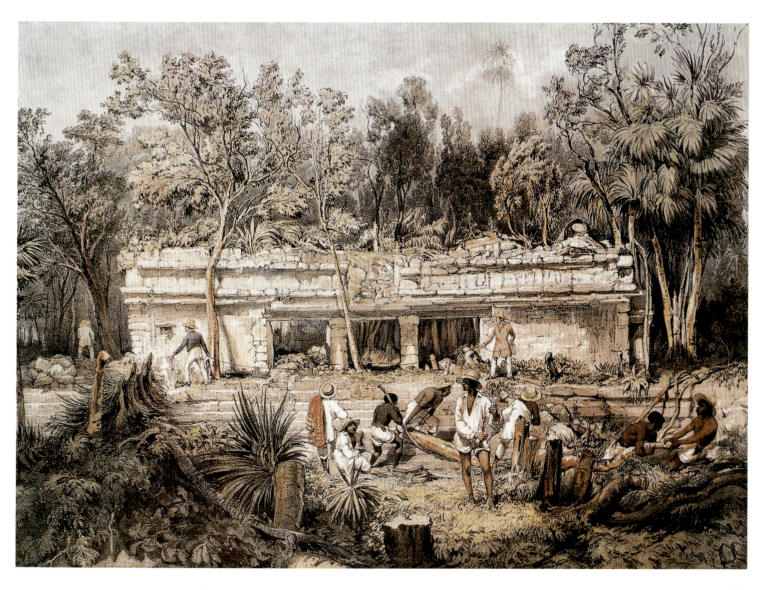

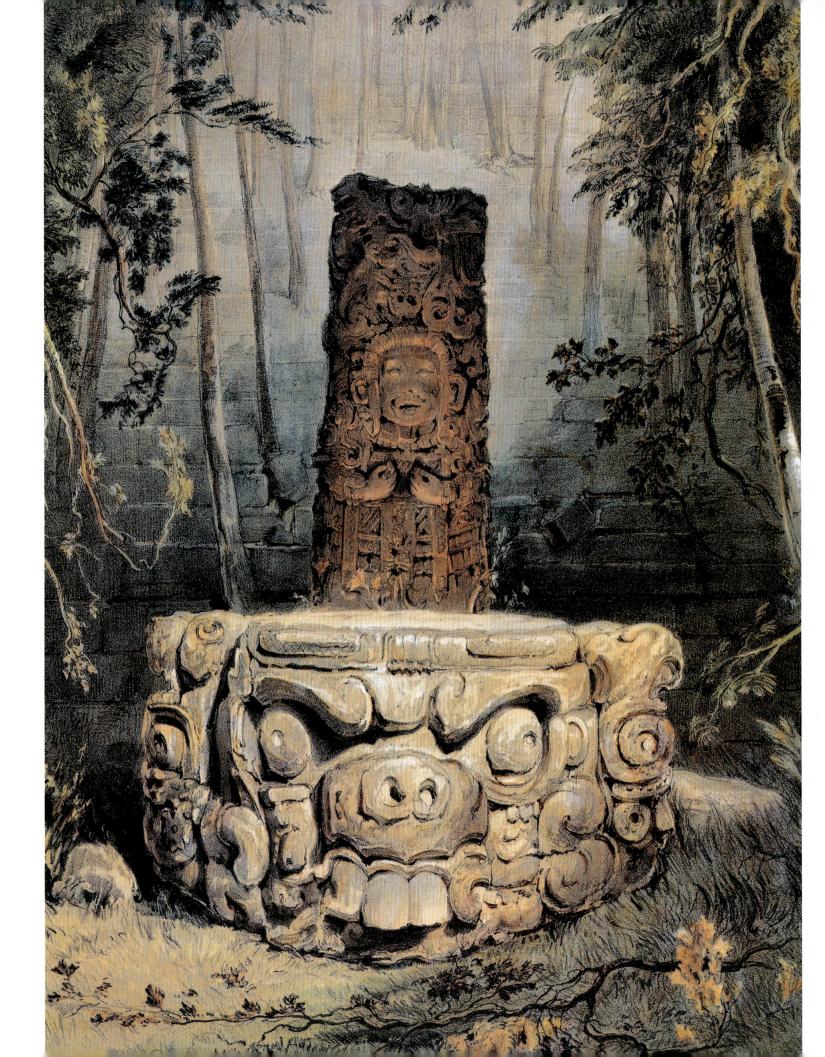

图 624 科潘一隅，石柱 D 和圣坛
1844 年，弗雷德里克·卡瑟伍德手工上色的石版画。
对"遗失的"玛雅遗址，斯蒂芬斯知道如何用完美的方式表达，常常伴随一点轻微的反讽、评论、感情和思想。"科潘人民理解不了我们是干什么的，认为我们在使用黑魔法来寻找隐藏的宝藏……甚至猴子，这些与人类近似的族类，有时都一直注视着我们。他们似乎话已经到了嘴边，马上就会问我们，为什么来打扰遗迹的休息。"

特征，它被判断为肖像，性别也因胡子而没有争议。它立在墙根，逐步上升，高达 10 米；最初要高得多，但是其他部分塌落成了废墟。它的脸部朝北，脸部高度为 397 厘米，两侧宽度为 100 厘米，基座为 6503 平方厘米。雕像前 400 厘米的地方，有一个巨大的祭坛。祭坛做工精细，刷了红漆——只剩零星漆斑，表面饱经风霜……祭坛全身布满了雕刻。正面是一个死人的头像。顶部也有雕刻，含有凹槽，也许这是祭祀中供奉的受害者（动物或人类）鲜血流动的通道。

最后，斯蒂芬斯进行了总结："从这些遗迹的效果来看，它们位于热带雨林深处，静谧神圣，设计怪异，雕刻优美，装饰丰富，不同于其他民族的作品，它们的用途和整个历史，完全未知，虽象形文字解释着一切，但完全无法理解，我不会假装表达任何想法……

"对于这个荒凉城市的时代，我不会做出任何推测。根据已变成废墟的建筑上堆积的土壤以及长出的大树，可以得出一些观点，但是都不太确切，不能令人满意。对是谁修建的，或什么时间或通过什么方式使它人口锐减，变成了荒芜废墟，我也无法在此时给出任何推测；无论是否因战争、饥荒或瘟疫而陨落。我相信一件事，就是它的历史被刻在了遗迹上……看到这些出人意料的遗迹，我们头脑中对美洲文物特点的所有不确定性都永远地消除了，这也让我们肯定，我们为了我们的利益寻找的物品，不仅是未知民族的遗迹，还是艺术品，这证明，跟新发现的历史记录一样，曾经生活在美洲大陆的人们不是野蛮人。"

从科潘出发，斯蒂芬斯到了危地马拉市。危地马拉市是中美洲联合省中央政府的官方驻地，1823 年中美洲联合省宣布成立，由危地马拉、萨尔瓦多、尼加拉瓜、洪都拉斯和哥斯达黎加组成。自 1826 年，因手握权力的精英团体的竞争，成员国的各自利益越发地导致了敌人间的军事冲突，引起了全体社会的动荡。总体来说，整个地区发现自己已经处于一个有潜在的或已经公开的内战状态中，这对社会所有阶层的人们产生了灾难性的影响。无数迷茫的士兵组成的散乱群体和抢劫团体造成了社会普遍的不安全。

斯蒂芬斯不仅需要评估政治局势，还得促成华盛顿和中美洲联合省之间的多个合约事项。他一直在成员国的首都寻找中央政府代表，最后他总结道："我不能再欺骗自己，中央政府已经瓦解；重组毫无希望，在长时间内，也不会出现任何其他的替代机构……向华盛顿政府做了有效的正式宣布，'在苦苦寻找后，没有找到政府。'我又成了自己的主人，我自己出钱，高兴去哪儿就去哪儿；我们立即开始给我们的帕伦克旅程做准备。"

卡瑟伍德一直待在科潘，之后在基里瓜工作。在那时，工作地是私人拥有的大庄园的一部分，作为一个玛雅遗址，完全无人知晓。这让斯蒂芬斯思索着一个真正的冒险计划。

"作为一个未经探索的考古研究地，除了它的整体新颖性和巨大利益外，这些遗迹离河约 1.6 千米，地面与河床同高，从那个地方起的河是可以航行的，城市也许被整体运输并搬到了纽约（原文如此）。"

危地马拉市到帕伦克的距离为 1609 千米。在骑术有高有低的骑手的陪同下，斯蒂芬斯骑着骡子出发了；沿着小路，抵达了火山围绕的阿蒂特兰湖，穿过马德雷山脉到达恰帕斯高原，爬上了汤布拉山脉北坡，那里土地延伸到塔巴斯科平原；通过藤本植物搭的五花八门的桥或通过树干，带着行李，渡了河，动物则是牵着游过了河。

斯蒂芬斯通过安排，危地马拉新掌权人拉斐尔·卡雷拉给他颁发了一个通行证。这成了他的小型旅游团队的所有成员的住宿和生活保障的保护盾和免费票。但是国家不平静，在高地区，斯蒂芬斯嗅到了报复的时机即将来临。在土著居民中，用血淋淋的祭品来祭奠他们祖先的灵魂以及夺回他们的遗产的这一愿望非常明显。

帕伦克圣多明各镇，距遗迹约 14.5 千米，因为从危地马拉进口的货物都在此重新装运，经历了一个显著的经济繁荣期。但是，贸易路线被改到了伯利兹，一场霍乱又袭击了该镇的大部分人口。在斯蒂芬斯和卡瑟伍德抵达时，场景触目惊心。斯蒂芬斯意识到，为了能够在这里工作，他必须在遗迹现场驻扎，还必须保障食物和补给品的供给。在他和他的小队伍砍出了一条穿过茂密的丛林的小路时，帕伦克宫的第一个建筑出现在他们面前。

帕伦克的早期研究

在所有古典玛雅遗址中，帕伦克享受最持久、最大的关注度（图 629、图 630）。自 18 世纪中叶，最近的大型城镇汤布拉的居民就知道圣多明各附近有"石屋"的存在。进入 19 世纪很长一段时间以前，汤布拉居民就把他们玛雅祖先倒塌的建筑物描述为"石屋"。19 世纪 70 年代初，帕伦克遗址的新闻传到了危地马拉市何塞·埃斯塔查理亚的耳朵里，他是西班牙王权的最高代表。10 年后，考察才开始在遗址现场进行。第一批考察的人中有皇家建筑师安东尼奥·贝尔纳斯科尼，他的报告和图纸多年后才到达西班牙。1786 年 3 月 15 日，埃斯塔查理亚收到指示，代表国王去搜集帕伦克古文物，并负责挖掘。同时在欧洲，也处于对过去的科学研究投入越来越多的时候，这就是考古学的诞生。

图 625 卡巴第一印象

1844 年，弗雷德里克·卡瑟伍德手工上色的蜡笔石版画。

他们穿过尤卡坦半岛西北部的路程中，斯蒂芬斯和卡瑟伍德抵达了今墨西哥尤卡坦联邦州的卡巴。在这里的一个宫殿中，他们发现了刻有雕饰的木门门楣，他们安排人把门楣送到了纽约，到达纽约不久之后，门楣毁于一场大火。

图 626 拉博纳门

1844 年，弗雷德里克·卡瑟伍德手工上色的蜡笔石版画。

为了尽可能精确地完成建筑图，卡瑟伍德使用了一种新型仪器，投影描绘器。一个安装在底座子上的棱镜，把看到的物体的图像投射到画架上的纸上，因此只需描摹投影。这个工具使描摹建筑物的比例有了更高的精确度，墨西哥尤卡坦拉博纳门就是一个明显的例证。

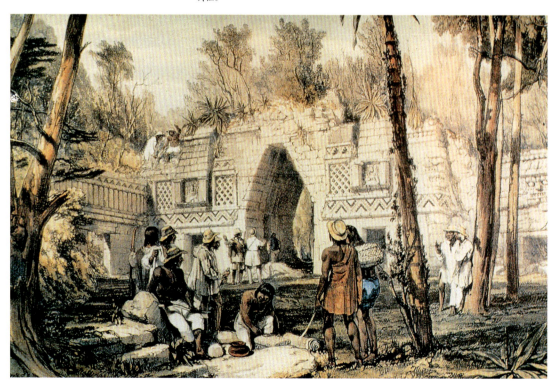

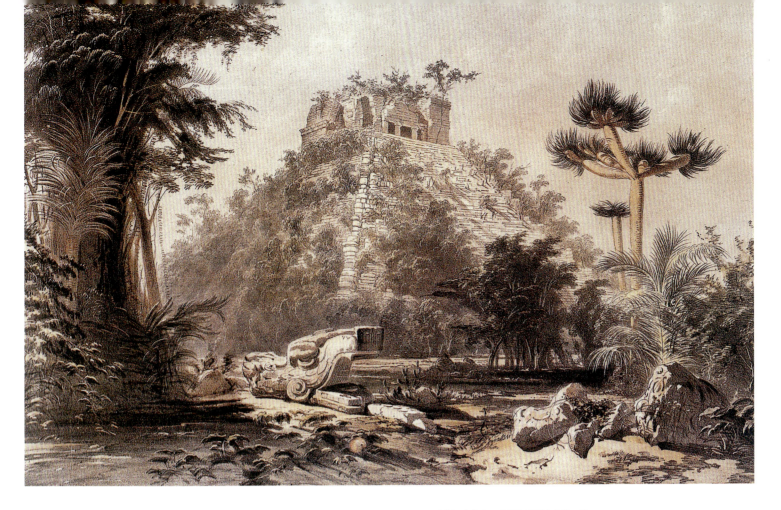

图627 奇琴伊察埃尔卡斯蒂洛

约1840年，弗雷德里克·卡瑟伍德手工上色的蜡笔石版画。

在其石版画的最初图纸中，卡瑟伍德不仅希望正确地呈现建筑物和雕刻比例，还试着捕捉多变的天空下野蛮生长的丛林里的衰败气氛。斯蒂芬斯和卡瑟伍德都希望他们的书籍可以引起科学界的注意，还希望给美国和欧洲的中产阶级提供具有娱乐性的读物。

图628 乌斯马尔修女四合院和巫师金字塔一隅

约1840年，弗雷德里克·卡瑟伍德手工上色的蜡笔石版画；1843年，约翰·劳埃德·斯蒂芬斯的"尤卡坦旅行纪闻"。该画是从乌斯马尔大金字塔（今墨西哥尤卡坦联邦州）到处于中央的修女四合院。右侧矗立着"巫师金字塔"，有着陡峭的台阶和椭圆形的外型，难怪吸引了斯蒂芬斯和卡瑟伍德的注意力。

埃斯塔查理亚表现得非常激动,迅速派遣了炮兵上尉安东尼奥·德尔·里奥和绘图员里卡多·阿尔蒙达利兹前往帕伦克。从当地居民中雇用了 100 人,在这个 100 人的团队的支持下,德尔·里奥用斧头、鹤嘴锄和钉耙开始了工作。虽然其他遗址的挖掘,例如埃及的挖掘,不是非常谨慎小心,但德尔·里奥挖掘的影响变成了传奇,1787 年,便可以看到德尔·里奥的挖掘成果。

"从最开始,我就认为挖掘是有必要的(我把我所有注意力都放在了上面),如果人们想对最初的居住者和建筑物的时代形成一个概念,如果人们想找到能在黑暗中提供光明的宝藏、铭文或其他遗迹;所以我没有浪费时间,去工作了……最终,再也没有任何门窗阻碍,没有留下隔离墙,没有留下真空带。房间、走廊、庭院、塔、神庙或地下通道的挖掘深度都超过了 183 厘米(2 码)。"

报告、图纸和"隐藏的"物品到达了马德里,包括所谓的"马德里石碑"(图 631、图 632),石碑是 8 世纪早期王座支撑的原部件。

"一方面我送过去是为了了解浮雕,而且这也是这个国家的先民在这类雕刻中达到的高水平的例子,在发现的所有石头上都有相同的浮雕,在质量和风格上都没有变化和差别……为了便于运输,石碑被我从中间截断。把阿尔蒙达利兹画的图纸与"马德里石碑"的照片复制进行对比,可以明显看出对于接受欧洲艺术传统教育的绘图员而言,正确复制古典玛雅的语言模式是很困难的,这种语言模式在帕伦克找到了完全独一无二的表达。在阿尔蒙达利兹的铅笔下,naab tuun 的意思是"睡莲石",构成了阿特拉斯神帕瓦图恩的底座,更像是贝壳画,而不是玛雅象形文字。德尔·里奥在解释帕伦克浮雕时,使用了军事术语"手握长矛的战士,指向了军团或老部队,并代表了他们在报效祖国中的战争行为"。这似乎是他基本理解了帕伦克的主人。浮雕上的长矛确实显示了图画上的国王——巴加尔二世和坎·巴拉姆——曾都是成功的军阀。

图 630 帕伦克宫和塔
1885 年,德西莱·夏尔奈从图纸复制的雕刻。
夏尔奈采用了瓦尔德克图纸中一样的图案,雕刻也是根据该图复制的。但是,他更加客观和实际地复制了建筑物以及植被。他也同样复制了入口上的浮雕,在瓦尔德克的解释中,他对此故意进行了歪曲。夏尔奈是法国政府和一名富裕的捐助者派去研究玛雅文化的。

图 629 帕伦克宫和塔
1886 年,瓦尔德克伯爵从一张图纸复制的石版画。
在瓦尔德克伯爵令人啧啧称奇的经典解释中,植被成了一棵树,一棵可以站在亚壁古道上的树。它遮盖了帕伦克塔倒塌的上部,让观察者对塔高产生了疑惑。而且入口门楣上的浮雕显示出了古式风格。这种控制与瓦尔德克传播的美洲人的起源毫无根据的理论相一致。

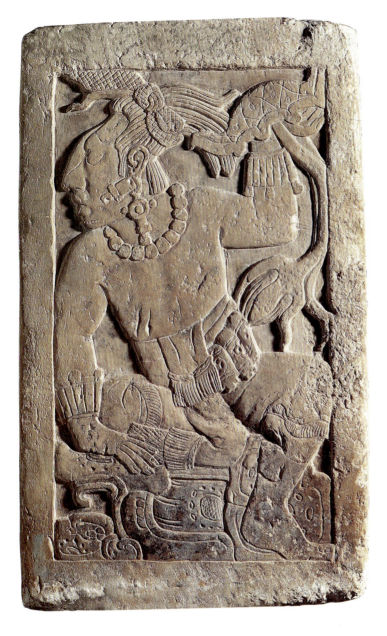

图 631 马德里石碑
墨西哥，恰帕斯，帕伦克宫 E 宅；公元 702—711 年；有红色和黑色残留物的石灰岩；高 46.5 厘米，宽 29.5 厘米；马德里美洲博物馆安东尼奥·德尔·里奥藏品集。
皇家宫邸 E 宅，在铭文中被描述为 "大白宫"，帕伦克第 13 任统治者坎·乔伊·奇塔姆在登基时建了一个王座。右边支撑的面部和其他考古文物被帕伦克的第一位挖掘者安东尼奥·德尔·里奥送到了马德里。它表现的是顶着天空的神——帕瓦图恩。

图 632 马德里石碑
1787 年复制的雕刻；马德里皇宫图书馆。
从同一物品的相邻摄影复制品的对比可以明显地看出，18 世纪接受过欧洲艺术教育的阿尔蒙达利兹的作品最接近玛雅浮雕。我们必须承认他在纪实准确性上的细心，但这也仅限于他能识别的部分。他完全无法理解的石版画对他而言就仅仅是装饰性的物品。

德尔·里奥远征的结果没有出版。1882 年，一本名为《古城遗迹描述》的英语出版物出现在伦敦。这本书被证明是德尔·里奥报告的翻译版，由名叫迈克奎伊的英国人传播出来。迈克奎伊生活在危地马拉市，显然他有渠道接触原件。这本书在欧洲和美国都引起了巨大的关注。在所有的书中，也正是这本书，把斯蒂芬斯和卡瑟伍德吸引到了帕伦克。

与此同时，进一步的挖掘也在进行中。1807 年，在导致墨西哥和中美洲其他部分独立的动乱爆发（1820 年）前，吉列尔莫·迪裴科思仍然接受西班牙国王的命令，来到帕伦克。在本次任务中，由何塞·卢西亚洛·卡斯塔纳达绘制的图纸在墨西哥市沉寂了数十载，最终于 19 世纪 30 年代在欧洲出版。就在危地马拉佩滕省总督加林多上校访问帕伦克时，迪裴科思和卡斯塔纳成了政治动乱的受害者。1831 年，伦敦《文艺报》写道，加林多是帕伦克遗址的发现者。1840 年，作为莫拉桑将军的追随者，加林多被谋杀。

因为政治局势，这些美洲古文物的新闻没有被大众所知晓。在另一方面，当时有限的技术设施阻碍了研究成果更为广泛的传播。

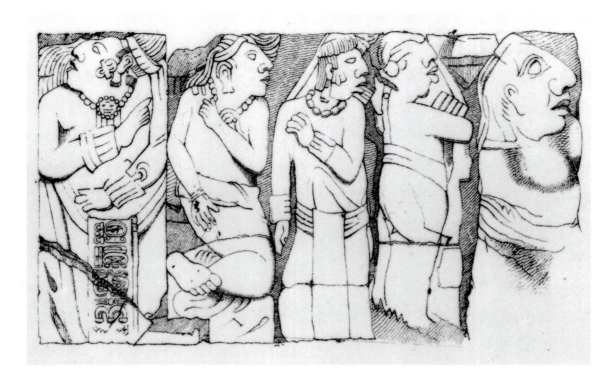

参加了远征的艺术家的手工图纸必须重新处理——转为石版画,以便可以出版。由此,解释中出现了进一步的错误描述,石版画在任何情况下与手工图纸原件不符。这对文字的描述产生了灾难性的影响。把文字转化到石板上的过程,需保持细节相符、质量良好,这非常费时费力,以至于巴黎、伦敦和纽约的出版商都不是特别想争取到这样的项目。这个领域内工作量最大的工作是对开的9大卷《墨西哥文物》,出资人爱德华国王时的金斯博勒子爵的命都搭了进去:在他把全部财产投入到这本书中后,信贷的提高让他进了债务人监狱,于1837年死在狱中。今天,金斯博勒版本是全世界仅有的少数图书馆中最珍贵的藏书。

金斯博勒雇用了最知名的原图纸编排家:让弗雷德里克·瓦尔德克(图635)。他把自己归类于早期自称美洲学者的所谓的奇幻派,他引用到,整个东方——从埃及到印度——是美索美洲文化的起源地。两版配有插图的"帕伦克的囚徒"展示了具有这种事先形成的想法的出版物可以造成何种程度的误解(图633、图634)。在他的复制中,瓦尔德克把描绘的人物完全扁平的上半身分成了新古典主义比例的肌肉系统,而且把头部装饰变成了看上去像古埃及的皇家头饰。所有的这些给人的印象是微胖的运动员,但是斯蒂芬斯,在看到这些浮雕时,从人物面部感受到了痛苦和恐惧——在卡瑟伍德的描绘中找到了完全准确的相似描述。

在第二次去尤卡坦的旅程中,发现了44处之前无人知晓的遗址,卡瑟伍德使用的设备很方便,这让他可以使用最新的记录技术(图625、图628)。1938年,法国画家达盖尔对物品的机械复制过程申请了专利,这一过程标志着摄影的开端。随着1841年《中美洲、恰帕斯和尤卡坦旅行纪闻》(共四卷)和1843年《尤卡坦旅行纪闻》的

图633 帕伦克宫的浮雕

约1840年,弗雷德里克·卡瑟伍德从图纸复制的石版画。

卡瑟伍德试着尽自己最大的努力精确地记录"囚徒的浮雕"。没有历史联系,只能推测,约翰·劳埃德·斯蒂芬斯破解了他们的信息。他把他们描述为"冷酷巨大的人物"。"人物的设计和解剖学上的比例是错误的,但是他们有一种表现力,这突显了艺术家的技巧和想象力。"

图634 囚徒浮雕板

墨西哥恰帕斯帕伦克宫东庭南门A宅;7世纪;石灰岩;高3米。

在帕伦克宫的东庭,之前用于接待的台阶两侧有纹理粗大的石灰岩大浮雕,台阶供访客使用,访客仿佛是被授权的观众。这些浮雕呈现出的人物,姿势各不相同,都显露出服从。他们戴着炫目的珠宝、项链、胸饰和大量的耳饰。通过这些特征,他们曾经位高权重和现在的无权无势相比极其明显。围观者同情他们受压迫、绝望的状态,这一切都是因为呈现的比例和表现的艺术力显然与统治者的图像千差万别。

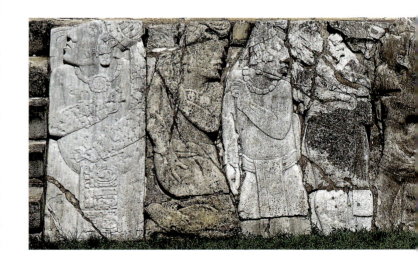

图635 让弗雷德里克·瓦尔德克（1889年雕刻）
让弗雷德里克·瓦尔德克于1832—1833年在帕伦克工作，提供了19世纪配有插图的多部最重要的出版物，在风格上忠于古典主义。如果不是这些书上有首字母书写的"JFW"，人们或许会怀疑是否有瓦尔德克这个人存在：出生年份1756年，出生地维也纳，都不可考证，而他的传记似乎比事实更具虚构色彩。在他109岁，因为转头看一名年轻漂亮的女孩，被客车碾压。

出版，约翰·劳埃德·斯蒂芬斯不仅为研究过去奠定了基础，而且同时传递出19世纪中叶玛雅世界的图画，它是如此多姿多彩，以至于今天仍然无法超越。

图636 帕伦克宫美景
让弗雷德里克·瓦尔德克从"风景如画"复制的彩色石版画。
瓦尔德克是在19世纪到帕伦克旅游的许多人中的一人。他的绘画是对其在旅途中见到的建筑物的真实描绘。但是，他喜欢画人物，特别是他画中的女性裸体和古老的雕像。这使得他的作品在当时非常畅销。

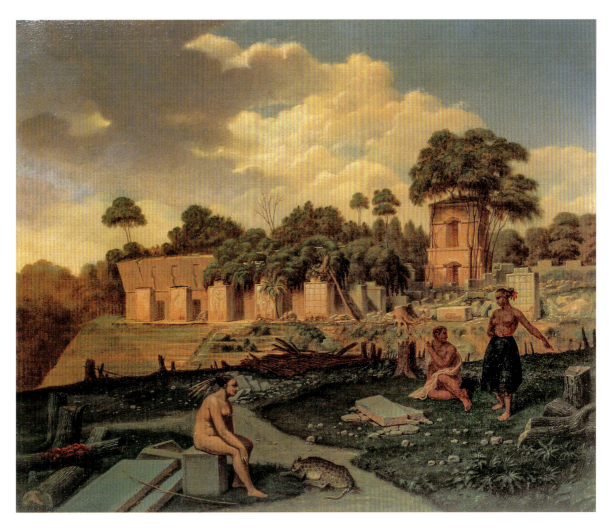

411

遗失的、被挖掘的和受保护的玛雅城市

马库斯·伊贝尔

玛雅城市的历史没有随着古典文化的消失而终止。自过去重新发现这些遗址的 150 年来，即使情况有了变化，但它们的历史持续到了今天。派特克斯巴吞地区（今危地马拉）的旧城就展现了这一点。

派特克斯巴吞地区位于危地马拉西北部，面积为 200 平方千米，四面被帕西翁河围绕。派特克斯巴吞遗址位于沼泽洼地和水路之上的高原。达马林帝铎、双柱城和阿瓜德卡是最大最知名的遗址（图 640）。

人类定居的历史可以追溯到古典时期的开端。达马林帝铎土壤非常肥沃，也许是第一个被发现的。从公元 400—600 年，达马林帝铎王朝和阿罗佑·德·皮埃尔达（邻近的小镇）统治着派特克斯巴吞地区。随着新的统治王朝的到来，在 7 世纪时政局发生了变化，新王朝的根基位于大型的玛雅城市——蒂卡尔。新王朝发现了双柱城，并在其领导下人们定居了下来。

从那开始，新王朝在几十年内就控制了整个地区。战争和联姻是征服和统一邻国的手段。阿瓜德卡起到了特殊的作用（图 638）。也许在某段时间里，它是双柱城王朝某种意义上的第二都城。统治者在两地都举行了重要的仪式，并把自己的形象刻在石碑上，让自己永垂不朽，两地建立的石碑形式都一样。

双柱城王朝的统治仅持续了很短的时间——不足 150 年。约公元 760 年，臣民居住地发生了暴乱，王朝的第四任统治者被逐出了双柱城。那里仓促修建的防御墙考验着为了城市防御而做出努力，但是努力没有成功。双柱城在几年内就被完全抛弃。胜利者也没有好好地管理。现在多个不同的镇都宣称对该地区拥有统治权，彼此间相互结仇，但没有一方有绝对的优势压倒另一方。

图 638 危地马拉佩滕阿瓜德卡主广场一景
1957 或 1958 年，采集糖胶树胶的人们在派特克斯巴吞湖上的丛林里发现了阿瓜德卡遗址。它比隔壁城市双柱城要小，但是非常壮观，位于石灰岩小山上，小山被很深的沟壑拦腰截断。沟壑以西就是主广场，由平台和建筑群组成，并在其上发现了精心制作的石碑。这些证实阿瓜德卡和双柱城是一个小型但具有政治影响力的城邦的轮换都城。大多数纪念碑现已被毁。

相反，一个接着一个的居住点被居住者毁掉、抛弃。在公元 800 年左右，该地区基本上荒无人烟。

在殖民时代，直到刚过去的近代，危地马拉北部的低地是中美洲人烟最稀少的地带，约每平方千米 2 个居住者。20 世纪初，寻找糖胶树胶（用于生产口香糖的原材料）、热带木材和石油使当地的基础设施得到了发展，修建了机场和道路，小型的农垦居住点发展成了大型城镇。对工人和服务的需求很快就吸引了更多的人来到该地。危地马拉高地人口密度很大，因此土地开发短缺，导致许多玛雅农民搬迁到了低地。即使恶劣的气候条件和疾病（如疟疾和登革热）也未能减少人口的流入，人口流入从 20 世纪下半叶开始。在几十年内，低地人口快速增长。与流动的糖胶树胶采集者和石油公司形成对比，寻找土地的居住者到来的数量很大，而且是长期停留。稍微大一点的未被破坏的雨林地区都被用于农业。之前小型的农垦居住点变成了小镇。

低地的大量开发使之前大量完全未知的遗址被发现。对杂草丛生的遗址进行农业开发则意味着毁坏。例如，玉米地的建立就需要对雨林清表。今天，树木被链锯锯倒，整个区域都放火烧掉。火不仅直接

图 637 修复中的托珀克斯特主金字塔
危地马拉佩滕托珀克斯特古典玛雅文化遗址，在公元 900 年左右倒塌后，被雨林覆盖，在 20 世纪首先被考古学家发现，随后被越来越多的游客发现。遗址的暴露和调查必须有相应的措施，从长远的角度以及从降雨方面来保护和保存这些遗迹。根据托珀克斯特的情况，针对该地区发展的总体方案中融合了考古和修复工作，旨在形成可持续的旅游业。

图 639 埃恩斯基宫的挖掘
墨西哥，尤卡坦；古典主义晚期到末期，公元 600—950 年。
埃恩斯基奇是尤卡坦普克地区的一个小型遗址，但是它有整个地区内最大的宫殿建筑物。在 1992—1998 年间，波恩大学对宫殿和邻近建筑物进行了挖掘，旨在对普克建筑的施工阶段和年代有更进一步的了解。在宫殿被挖掘出来后，为了防止倒塌，对其进行了加固。埃恩斯基奇目前没有正式对游客开放。

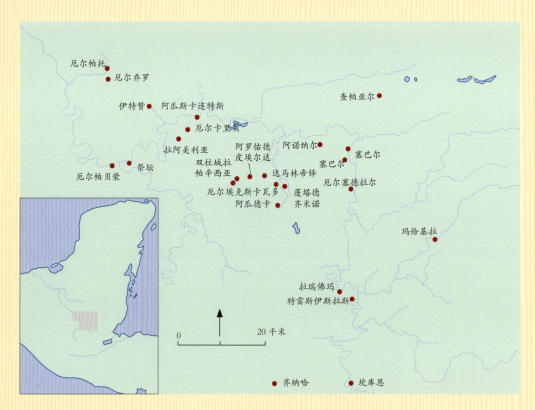

图640 派特克斯巴吞地区地图

派特克斯巴吞地区位于危地马拉最大的省佩滕省的南部，最初全被原始森林覆盖，拥有令人惊叹的考古地带。虽然长时间以来该地区交通不便，但在最近几十年中，居住人口变得很稠密，因此，自然植被都被破坏了。今天，那里仅有少数几片雨林幸存。同时，居住者甚至进入了考古遗址的保护区，毁坏了雨林和遗址。

图641 石碑2

危地马拉，佩滕，阿瓜德卡L8-5建筑物上部；古典主义晚期，公元736年；石灰岩；高290厘米，宽93厘米，深33厘米。

双柱城王朝第三任统治者，作为战胜塞巴尔统治者的胜利者，被雕刻到了阿瓜德卡的石碑2上。公元736年，石碑雕刻完成，40多年前重新发现阿瓜德卡时，仍然保存完好。20世纪90年代中期，掠夺者使用锯子毁坏了石碑，可以看到第三任统治者雕像头部左侧有一部分被锯子切掉了；掠夺者被人发现后逃走了。

毁坏了遗迹，还烧毁了保护遗迹的植物覆盖层。地区当局试着通过在大型遗址周围建立自然保护区来阻止这一事态发展。害怕失去重要的考古文化遗迹最近与保护雨林联系在了一起。然而，过去几年的发展显示出所采取的措施的效果是非常有限的。因为热带土壤很快被过滤出来用于农业，毕竟土质良好、肥沃的土地有限，结果就是低地的土地短缺又变得普遍。对居住者而言，受保护的雨林特别具有吸引力，因为雨林下面的土壤没人动过，意味着高产。人们毫不在意地入侵和自然环境的变化给这些曾经辉煌的建筑物带来了灾难性的后果。自国际艺术贸易发现玛雅后，全世界对其相关的文物都有需求。只有非常少量的玛雅艺术品通过博物馆和私人藏家在艺术市场自由买卖，但是盗窃者为了满足上涨的公众需求，一次又一次地非法绕过了有效的国家和国际法规。

玛雅艺术珍品对低地的目前居住者而言意味着财务价值。因此，玛雅低地人群中的穷人想通过挖掘偏僻的遗迹或墓穴来增加收入的动机很强烈。多个组织良好、设备精良的团伙负责大规模地掠夺遗址。

派特克斯巴吞地区被认为是中美洲遭受掠夺最为严重的地区之一。今天，几乎没有未受毁坏的遗址存在；为了寻找宝藏和墓葬，建筑物被推倒，完全毁坏；独立的石碑被锯成小节，偷运出国。只有土里的石桩还提醒着人们这里有石碑存在过。在阿瓜德卡，所有保存良好的石碑都被毁坏。石碑被切断，以确保精美的部分可以被偷运出国（图641）。1998年，在双柱城，一个保存完美的象形文字楼梯被抢，楼梯一节被锯断。在20世纪早期，完成挖掘时，楼梯被重新埋在地里，仅有少数挖掘发起人知道确切的位置。至今被抢劫的部分还未重新露面。

今天的玛雅

今天的玛雅——从被剥夺权利的印第安人到玛雅运动

尼古拉·格鲁贝

　　唐·亚加皮托擦了擦眉间的汗，又继续用挖掘棒在尤卡坦半岛贫瘠的土壤上钻孔，以种植玉米和大豆。他快速地用土壤埋住种子，往前移一步，再继续用挖掘棒钻孔。他从天一蒙蒙亮就开始在地里劳作了。第一场雨很快就会来，到时候再在翻新的地上播种就来不及了，因此唐·亚加皮托必须跟时间赛跑。

　　位于危地马拉高地的圣卡塔琳娜州伊克塔瓦坎的一个小村庄又再次断电了，这让弗洛伦蒂诺·阿帕喀加·图姆很生气，他忍不住咒骂起来。他正打算用新买的激光打印机把几页基切语百科全书打印出来，买打印机的钱还是从美国基金会那里借的。他的巨著绝不仅仅是基切语-西班牙语词典，那跟其他现有的很多词典就没什么两样了。在弗洛伦蒂诺看来，词典仅仅是被传教士和侵略者利用的工具，它们用来剥夺玛雅人语言，让西班牙语取而代之。而弗洛伦蒂诺的百科全书是为玛雅人书写的，才不会服务于西班牙人。该书完全是用基切语书写的，作者苦心孤诣收集了数以千计的基切语词汇，很好地表达了基切人的文化。

　　安吉丽娜·科约克是伯利兹美洲虎保护区的看守人，她很骄傲地用她们国家的克里奥尔英语告诉游客，她们的美洲虎保护区世上再没有第二个，这里住着六十到八十只捕食性猫科动物，有着中美洲最大且最稳定的美洲虎种群。该国三分之一的地方都被列入自然保护区，这不仅归功于该国南部兄弟姐妹们的努力，还多亏了托莱多区的莫潘和玛雅人，他们联合起来抵制跨国公司把当地丰富的林业资源用来大规模生产家具和纸张。

　　分布在三个国家的三个族群，因为同为玛雅人而紧密地联系在一起。传统和科技、同化和抵抗、全球化和封闭化相互斗争，今天大概有八百万玛雅人仍然居住在他们祖先打拼和耕耘了数千年的土地上。之所以用"仍然"这个词，是因为它将玛雅人同过去联系在一起，它代表着对传统习俗的传承，它完全反映不出玛雅人的真实性和多样性。

接前页
亚克斯帕萨和罗玫
洪都拉斯，科潘，寺庙18；照片拍于1992年。
过去和未来，长达500年的殖民主义、贫穷和压迫并没有使玛雅人的信仰和思想丧失。罗玫又找回了属于他的玛雅名字。今天的他是一位语言学家，也是顶尖的玛雅学者。他已经学会看懂象形文字，只有他明白历史是有未来的。

图642 基切玛雅人（霍亚瓦赫；基切；危地马拉）
位于危地马拉高地的霍亚瓦赫是基切语的文化和语言中心。住在危地马拉高地中西部的基切人是该国最大的语言群体。他们保留了许多传统文化，包括260天的日历，他们将其称作"计日"（chol q'iij）。

　　但现在的玛雅人不再只是在与世隔绝的小村庄里种植玉米，自给自足，或者是好奇的游客镜头下摆拍的对象。现在他们多的是政治家、工厂工人和大学教授。

　　今天的玛雅人分布于墨西哥、危地马拉、伯利兹、洪都拉斯和萨尔瓦多。其中的三个国家有相当可观的玛雅人口。在伯利兹这个多民族的小国里，玛雅人占到了总人口的20%左右。从数字上来看，墨西哥的玛雅人数量更多。虽然人口占比不到总人口的百分之一，但在墨西哥的南部联邦州诸如恰帕斯州、塔巴斯科州、坎佩切州、尤卡坦州和金塔纳罗奥州，相比其他人口占比，玛雅人口占比算得上是大多数。玛雅人真正的领土应该是在危地马拉。那里约一千万的危地马拉人口中，有六百万都是玛雅人，危地马拉居民的母语就是29种玛雅语中的一种。

图643 玛雅语言的分布
住在墨西哥、伯利兹和危地马拉八百万左右的人以一种玛雅语为他们的母语。与今天使用的31种玛雅语彼此紧密联系，例如罗曼斯语。危地马拉是讲玛雅语人数最多的国家，在那里你能看到很多讲基切语的人。

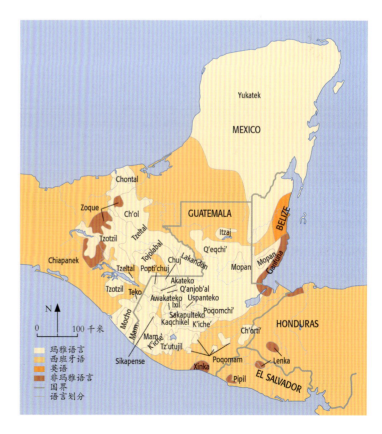

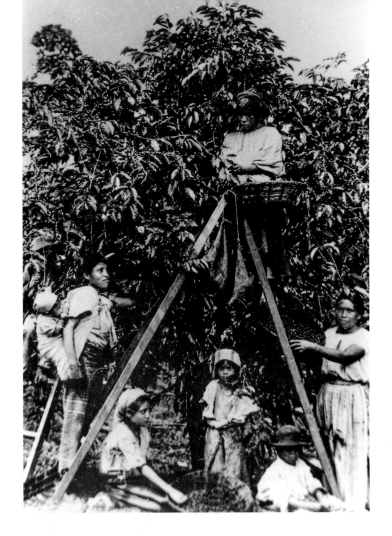

图644 危地马拉埃斯昆特拉市，人们在收获咖啡
照片拍摄于1934年。
鲁菲诺·巴里奥斯总统的流浪者法要比前任领导更为严苛，该法律要求危地马拉的玛雅人在种植园劳作一定天数。任何不完成劳动任务的人都会被监禁，就连孩子也必须参与其中。即使到了今天，危地马拉的经济也是基于出口一些为数不多的主要产品，比如咖啡、糖、小豆蔻等，其价格免不了大幅度波动。

殖民关系的延续

新西班牙前总督和来自西班牙本国的危地马拉提督统治下的领土1821年分裂。玛雅人居住的国家获得了正式的自治权，成为独立国家。墨西哥是第一个宣布独立的国家，其他很多拉美国家也紧随其后，但这并没有给土著居民带来自由。在克里奥尔墨西哥，西班牙寡头集团早已形成并扎根，他们享受着天主教堂累积的财富，以及各种各样的特权。在新的国家里，来自外部的政治从属地位逐渐消失，而内部的服从仍然存在，人们在无穷无尽的独裁者统治下生活着。

种植园经济的影响

对于墨西哥和危地马拉的村民而言，一个关键的问题就在于土地所有权。土地所有权取决于规范性法律而非所有权证书。这使得在危地马拉和邻近的墨西哥联邦州恰帕斯，村民无法保护自己的土地，其中很多土地在1870年到1990年的咖啡潮中被咖啡种植大亨们收购。更为严峻的问题是，在德国的强势干预下，蓬勃发展的咖啡种植导致了整个高地地区传统农业的衰落。与此同时，危地马拉的低地地区和中美洲的邻国越来越受到美国投资者的影响，他们在当地建设了大规模的香蕉种植园。

无论是种植咖啡还是香蕉都需要大规模的田地。教堂的庄园回归世俗，土著居民的土地也被分割、征收。广阔的庄园越来越集中于一些农业大户的手上。为了满足危地马拉种植园的需求廉价劳动力不断扩大，鲁菲诺·巴里奥斯（1873—1885）总统制定了所谓的流浪者法：土著居民必须在种植园工作一定的天数来避免惩罚——要么进监狱，要么被迫修建道路（图644）。

在豪尔赫·乌维科（1931—1944）将军全面的军事管控下，该项劳动服务被正式确立下来。这造成该国大规模人口流离失所，因为玛雅人习惯在他们工作的种植园附近定居（图465）。这些动荡起伏的一个结果就是西班牙语越来越重要，它成为每个种植园内部玛雅群体交流的媒介。虽然经历了内战且采取了一系列改革措施，新殖民体系至今还存在于危地马拉。该国的经济很大程度上仍依靠咖啡、香蕉以及糖等传统产品的出口，它们在世界市场上价格的波动难免引发国内的经济和社会问题。绝大多数土著居民的生活都在村庄的自给自足和在种植园里劳作间摇摆。

尤卡坦半岛的阶级战争

在殖民统治结束后，生活在墨西哥邻国的玛雅人生活并没有大的改变。通过一系列手段，比如吞并社区土地，曾经的寡头统治又巩固了其政权和经济。在整个尤卡坦半岛，大量种植甘蔗的种植园得以建立。贫瘠的岩溶土壤上还生长着另一种作物——剑麻。随着欧洲和北美工业化的起步，剑麻的需求也与日俱增，因为从它的叶子中可以提取出纤维和绳子。这两种作物（甘蔗和剑麻）都需要占用大量的土地，这就意味着从19世纪中期起，对土地的需求量变得越来越大。

从1542年起西班牙人就控制了西尤卡坦半岛，但殖民主义者始终没能永久统治该岛东部，因为东部地区森林茂密，难以进入。因此在整个殖民主义统治时期，该地区的玛雅人基本上是独立的。但随着种植园的不断扩张，这些独立的群体也逐渐受到种植园主的影响。1847年7月，尤卡坦半岛联邦州东部的巴利亚多利德小镇发生了玛雅人的起义，他们联合抵抗过高的征税。起义领导人被杀害使得这场冲突到达顶峰。

该地区的玛雅人像尤卡坦武装分子一样组织起来，一同反对白人统治阶级。仅仅靠步枪和砍刀，他们几乎占领了整个尤卡坦半岛（图646）。1848年5月，玛雅士兵准备突袭该岛最大的城镇梅里达，但这场抵御殖民压迫的战争并未成功。八月份，玛雅人被击败，而且很快被赶到偏远的东部。即使到了今天，人们尚不清楚到底是什么原因导致玛雅人没能占领梅里达，并跟眼前的胜利失之交臂。人们通常会说玛雅人突然撤退，原因在于雨季来临，自给自足的玛雅人需要回归田

地来看管玉米。一个更令人信服的理由是,玛雅领导人内部产生分歧,没能就一个长远的战略达成统一意见。

独立的玛雅州

被迫撤回到东部的密林里,幸存的起义军得以重组。1850年,在天然井(也就是所谓的圣十字被发现的入口处)附近,他们建立了一个名叫 Noj Kaj Santa Cruz Xbalam Naj 的小镇,也就是后来独立的玛雅州的首都。该镇的中心有一座为圣十字建立的寺庙,其模样是依照殖民教堂建立的,这树立了起义军的宗教信仰。相传十字架还能说话。

玛雅人是在他们的救世主弥赛亚那里感知到的,弥赛亚为了他们来到人世间,同他们交谈,并且将玛雅人视为上帝的选民。起初,一个有腹语术的玛雅人藏在"说话的十字架"背后,等他死去后,十字架就只能以书面形式同人们交流。这些交流文字会在清晨出现在十字架的底座上,它们是直接为起义军而写的,鼓动他们继续作战。十字

图 645 咖啡种植园的结薪日
图片拍摄于 1913 年。
自危地马拉种植咖啡以来,玛雅人就在咖啡庄园劳作,种植园的资本主要来自德国和瑞士。基本上,无论是工作条件还是土地所有权都未发生变化。今天官方最低工资每天约为 2 美元,但到手的工资却往往比这个数字小。因此,87% 的危地马拉人生活在贫困线以下,73% 的 5 岁以下儿童营养不良。

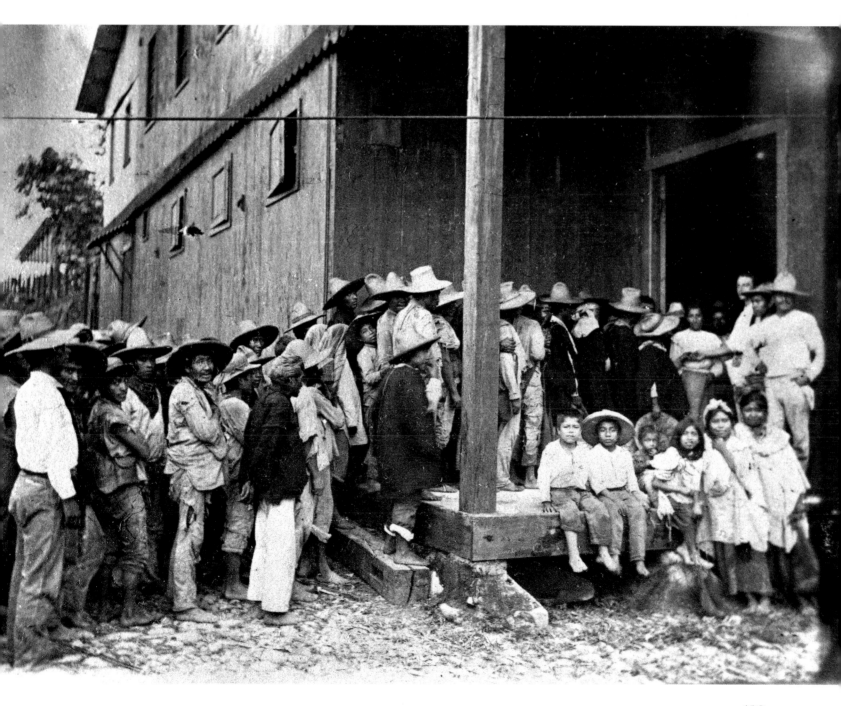

架信仰结合了基督教和土著宗教的一些元素，成为同殖民文化接触的典型代表。

它的弥赛亚意识形态，旨在重建一个虚构的、愈合的前西班牙世界。其影响力非常深远，几十年来抵制令人痛恨的陌生人（即殖民主义者）依然是他们的目标。

这个独立的玛雅国势力相当强大，该国人民还同南部英属洪都拉斯的居民有贸易往来。这个小殖民地上的居民靠卖热带木材为生，这些木材在英国的需求量非常大。玛雅人允许英国人深入到遥远的原始森林去砍伐红木和苏木，他们从英国人那里换取了火药、武器还有食物，这使得他们能够抵御前来同化他们的墨西哥军队。

尤卡坦半岛东部的墨西哥军队直到1901年才成功逼近并占领起义军的首都。他们成功的原因在于士兵潜入玛雅国和英殖民地的边境地区，切断了武器以及其他产品的供应。然而早在士兵抵达之前，玛雅人就已弃城而逃，并将"圣十字架"藏在了森林里。在大多数历史书里，1901年都被认为是阶级战争结束的一年，但事实是这一年不过是墨西哥军队进军空城的一年。战争还在继续，直到20世纪40年代还是有冲突和对抗发生。即使到了今天，金塔纳罗奥的玛雅人（被认为是当年起义军的后人）仍不愿意完全融入墨西哥。在费利佩—卡里略普埃托（前起义军首都）附近的一些村庄，一些武装的公司仍在保护着神圣的十字架。

阶级战争是整个美洲最为成功、最为持久的土著起义，但它绝非是唯一的一次。在恰帕斯同样有多年的武装起义，1867年到1870年间还有查姆拉和圣克里斯托瓦尔、德拉斯卡萨斯整个周边城镇的参与。然而在其他情况下，饱受压迫的玛雅人在同政权斗争的过程中处于极其不利的地位。他们中间很多人没有武器，没有基础设施也没有经济来源，比起对手简直是不堪一击。屡战屡败很好地解释了为什么大部分玛雅人宁愿选择隐居或者文化抵制而非同统治政权发生公开的冲突。目前看来最成

图 646 阶级战争的场景

布面油画；画于1850年。

该画展现了阶级战争的残酷。它大概讲述的是19世纪下半叶，玛雅起义军正在袭击尤卡坦村庄，想以这种方式来获得武器和其他商品。除了英国的殖民地伯利兹，这些起义军没有其他的贸易伙伴，因此他们除了洗劫邻居再无他法。

功的战略莫过于玛雅人同传教士和殖民官员达成的协议，在该协议下，玛雅人的传统信仰几乎未受到外界影响。玛雅人之所以能够幸存下来就在于，他们在接受外国文化元素的同时，保留了他们自己的生活方式和文化的完整性。

图647 死者纪念仪式

危地马拉，基切，内瓦赫教堂；拍于1998年。
在罗密欧·卢卡斯和埃弗拉因·里奥斯·蒙特将军的指挥下，伊西尔三角，也就是内瓦赫镇、南顿镇和坎顿镇的六十多个村庄被夷为平地。虽然伊西尔玛雅人尽力想要保持战略中立，但最终在游击队和军队的围攻下倒下。

燃烧的土地——内战中的危地马拉

政治上的无为导致玛雅人撤回到村庄。多年以来，这种孤立的生活意味着他们可以免受充满敌意的外部世界的搅扰，但同时它也阻止了高效的广泛区域政治举措的建立，各方利益也无法得到很好的发展。在20世纪70年代末，危地马拉的局势得以扭转。天主教堂特别是农村地区的天主教堂开始积极地推进土著人民合作社的建立。

与此同时，尼加拉瓜和萨尔瓦多的革命运动也开始影响到危地马拉。1976年，一场大地震袭击了高地的广大地区。很多外国援助组织纷纷涌入危地马拉帮助建立自助小组。

土著社区跟国际组织也因此有了直接的联系，当地人也由此获得了该国以外的收入来源。

人们的意识开始苏醒，并开始追求解放。1978年，农民联合会成立，它在短时间内能够调动大面积的高地地区。起初只是村里少数的官员、教师和牧师推动这些势头的发展。从一开始该国的当权者就认为这是对他们的威胁。当权者采取了压迫性的重新安置政策对他们进行打击报复，想要消灭土著生活和文化。在军队和寡头集团眼里，土

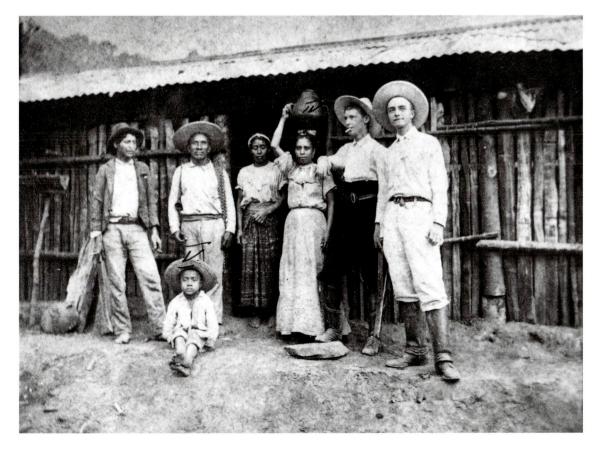

图648 "军士小屋前"圣卢卡斯

危地马拉，索罗拉；照片拍于1913年。
出口经济的逐步发展意味着除了克里奥耳人，其他的农业大亨也发展了起来，如拉丁民族与印第安族的混血中产阶级，还有外国的移民。人们还造了一个新词"拉地诺"，专门指该国新来的、非土著的农业大亨。这个词今天仍在使用，指欧化的上层阶级，也指那些极力想要摆脱玛雅身份的本族人。

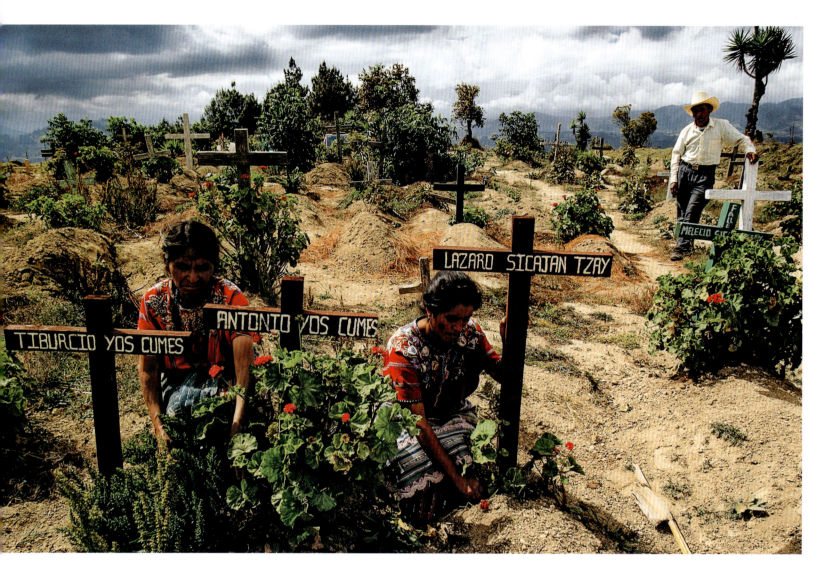

著居民就如同落魄的乞丐，只会影响该国的经济发展。除此之外，他们还同革命运动有千丝万缕的关系。从20世纪80年代开始，对土著人口的镇压开始以大屠杀的形式进行。

农业联合会的会员、天主教的活动家以及教师都被敢死队绑架，残害致死。玛雅人的示威遇到的是枪林弹雨，整个村庄的男性人口都被消灭，并被偷偷埋在了乱葬岗；女性被强奸，孩童也被迫加入军事组织。地图上不再有玛雅村庄，整片土地（如伊西尔地区）变得荒无人烟（图647）。那些幸存下来且未外逃的玛雅人都被驱赶到所谓的模范村，棋盘般布局的街道都有士兵的把守。数据在一定程度上展现出了这场大屠杀的规模以及那些年来人们遭受的苦难。

玛雅人谈到这场大屠杀，仅仅会用西班牙语"暴力"来描述它：十五万人丧生，超过一百万人成为该国难民，还有四十万难民逃到邻国，美国以及欧洲（图649）。

这些暴力的行径直到1983年迫于曝光压力才有所减少。1986年该地区举行了自1954年以来第一次自由选举，上一届由雅各布·阿本斯领导的民主政府在中央情报局的参与下倒台。此次军事政变的导火索就是土地所有者们担心政府计划进行的土地改革。直

图649 寡妇在公墓

1981年，人权组织大赦国际称危地马拉的政治谋杀是一个政府项目。死去的受害者主要是玛雅人，他们被偷偷埋葬在乱葬岗。直到现在那些坟墓和死者身份才得以确认。他们现在被给予名字并跟他们的亲人，即丧偶的妻子和丧父的孩子们埋在一起。

到今日，新的民主政府仍对殖民时期就延续下来的土地所有权问题束手无策。

公开的压迫和无形的蔑视

殖民时期的玛雅人饱受战争、暴力、社会压迫以及文化疏离，现在情况也没什么改观。冲突在危地马拉是显而易见的，公民也分为玛雅人和非玛雅人。1994年在墨西哥联邦州恰帕斯爆发的内战表明，1910年和1911年的墨西哥革命（包括其土地改革）并没有到达恰帕斯那里。

在其他的一些区域如尤卡坦半岛，玛雅人和非玛雅人之间的界限并没有那么明显，但这并不表明界限就不存在。无视玛雅人的历史和文化可以在非玛雅人的很多行为举止上体现出来，比如各类设施（图648）。非玛雅人不用考虑玛雅人的语言，仅将其视为方言，

而且还用轻蔑的语言来指代它，在拉丁美洲意味着"胡言乱语"和"结结巴巴"。

为了民族语言和身份的统一，西班牙语是唯一的官方和书面用语，因而玛雅语的使用得到了限制。虽然玛雅地区的一些学校实行的是双语教育，启蒙教育是用他们的玛雅语言进行的，但大多数双语项目都旨在教育玛雅人牺牲母语，使用西班牙语。这种占据统治地位的思想使得土著玛雅人没有空间做自己。

国家文化不仅剥夺了他们的语言身份，还磨灭了他们的过往（图651）。墨西哥和危地马拉的教科书完全没有提到西班牙人入侵以前的历史，孩子所接受的教育是该区域的历史始于西班牙的征服。年轻的玛雅人知道法国革命，却不清楚是谁建设了蒂卡尔。玛雅历史被无情地抹杀，许多大型的古城遗迹也被说成是其他文明的杰作。

把古玛雅文明解释为以色列的一个部落、印度教牧师或者外星人的创造，得逞的是那些想要破坏现代玛雅和前哥伦比亚玛雅关系的人。当今的玛雅人被人们认为是殖民地土著或印第安人，他们同之前的玛雅人在身份和历史上已经没了连续性。本族文化对很多人而言已变得非常陌生，很多人干脆摒弃有关民族身份的一切。北美流行文化的强劲影响也使得玛雅人，尤其是玛雅的年轻人离本族文化渐行渐远。

文化复兴和泛玛雅运动

在危地马拉，一场强劲的玛雅运动正在兴起以抵制内战。1992年，诺贝尔和平奖被授予基切女性里戈贝塔·门丘·图姆。而此时一场有关玛雅文化真实性的战争则在报纸和媒体上肆虐。现代玛雅神父遭到众人谴责，称他们无所忌惮地挪用其他宗教的信仰和宗教仪式。基督教的神成为现代玛雅宗教的一部分。除了四个遗存下来的玛雅刻本，玛雅牧师还利用前哥伦比亚时期的象征符号，并且再版象形文字文本，这些成为当今一些高地日历牧师的重要宗教仪式。在玛雅运动的批评者看来，今天的玛雅宗教不再纯正，只不过是一些混合的信仰，根本称不上"玛雅"这个名号。然而玛雅知识分子的看法正好相反，他们

图650 危地马拉基切奇奇卡斯特南戈的"父母们"（Chuchqajaw）存在危地马拉的许多地方，宗教的兄弟情谊，也就是他们所说的 cofradias 仍然对社区有着深远的影响。他们不仅负责神圣的雕像和宗教节日，同时还担任官职。一个成年男子若想得到社会的认可就必须隶属一个兄弟会，并担任过官职。奇奇卡斯特南戈的圣托马斯兄弟会成员在集市日举行募捐活动来做慈善。通过他们的服装和头巾你就能认出他们，他们把自己称作"父母"（chuchqajaw）。

图651 墨西哥恰帕斯帕伦克的一幅玛雅艺术作品
一个混凝土做成的白色玛雅人头雕仰望着天空，好像在告诉前往圣多明各·帕伦克城的游客，去玛雅古城遗迹的路在这里分岔。墨西哥随处可见的都是象征着辉煌的前哥伦比亚时期的雄伟纪念碑，然而却没有一座是为帕卡尔国王的现代继承者们建的。恰帕斯的玛雅人是墨西哥最穷的群体之一。

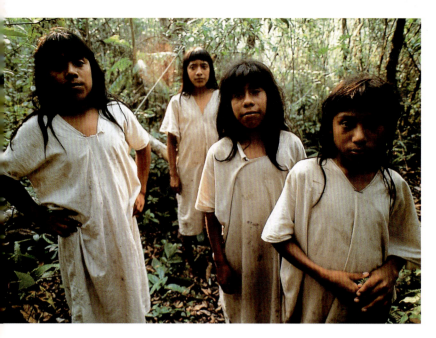

图652 在拉坎敦，最后一个在镜头中出现的"原始"玛雅人

照片于1998年拍摄于墨西哥恰帕斯的纳哈。今天在墨西哥恰帕斯联邦州的那哈和拉坎敦村住着300来个村民。他们穿着传统的白色束腰外衣，留着长发，因此被人误以为是最后幸存的"原始"玛雅人。他们中间有很多人其实已经是基督教徒了。20世纪60年代，其中有个群体在美国基督复临派的引导下，基于对圣经的字面解释，已演变成为新教徒。为了吸引游客，他们仍穿着长袍。

认为这体现出了玛雅文化的灵活性和与外界融合的能力，恰好表现出了玛雅的生机与活力。

事实上，玛雅文化充满了生机。在过去的十年，玛雅人在墨西哥、危地马拉和伯利兹都建立了属于自己的组织。他们想要像珍重未来一样珍重过去。他们要求归还其祖先的城市，这些城市已被外国人挖掘并对游客开放。玛雅出版社（Cholsamaj）用玛雅语出版科学书籍以及学校教科书，并再版玛雅法典。在危地马拉，玛雅人还建立了自己的学校，并用玛雅语如基切语、茨托吉尔语或者堪加布语进行教学。玛雅的男男女女还力争政治地位。阿曼达·波普既是一位社会学家也是当选的议会代表；罗萨里纳·图尤克是战争遗孀组织的领导人；里戈贝塔·门丘·图姆是诺贝尔奖获得者。他们都骄傲地穿着民族服装出席活动，不再羞于承认其玛雅身份，而是公开地承认它、接纳它（图653）。在墨西哥，玛雅的作家们也相聚在一起，在母语中寻找新的文学表达形式。但人们同时也在回顾过去。要想解开身份和血统方面的疑问，只能从历史中去寻找答案。因而考古学、历史研究和铭文学再次备受关注。起初这些只是欧洲和北美的沙龙和图书馆里研究的异国科学，而如今却对玛雅的文化复兴意义深远。

天主教传教士给予玛雅人新的名字，作为基督徒洗礼的标志。现在年轻的玛雅人已摒弃基督名字，并重新用玛雅人的名字如尼克特、洛梅以及伊克姆作为新的"旧"身份。但百科全书的作者弗洛伦蒂诺并不想改变他的名字。68岁的他表示现在改名已经太晚了。然而高龄的他还会同年轻的玛雅人一同乘车去看科潘遗址的发掘。他说，"科潘石柱对我们的意义就如同雅典卫城对于欧洲人的意义。"当洛梅对着科潘王朝第十六任国王雅克斯·帕萨的浮雕拍照时，弗洛伦蒂诺留意到科潘国王的名字（在他的kematz'iib中有"书写织机"科潘国王的名字，"笔记本"的字样出现在基切玛雅）。这表明这个时代最新的成就已经融入了玛雅语。

图653 罗萨里纳·图尤克

虽然遭遇强烈的抵制，一些玛雅女性在危地马拉社区仍然担任要职。罗萨里纳·图尤克建立了寡妇组织并担任主席。同时她还是议会成员和占危地马拉人口一半以上的玛雅人为数不多的代表之一。

我们对身份的追寻

图654 诺贝尔和平奖获得者

基切女性里戈贝塔·门丘·图姆在内战中失去了她的许多家人,因推进和平和理解,为世界范围内的土著人争取权利而被授予1992年的诺贝尔和平奖。自那以后,她就以联合国土著人民特别大使的身份前往世界各地。1996年游击队同军队签署和平协议后,里戈贝塔经过长期流放后回到了危地马拉,并用获诺贝尔奖的钱建立了一个基金会,用于维护人们特别是美洲印第安国家的文化和政治权利。

1992年,也就是美洲被正式发现500年后,里戈贝塔·门丘·图姆因不断为土著人民的平等权利斗争而被授予诺贝尔和平奖。她家庭的命运同其他家庭一样,这构成了她自传的基础。(翻译自:戈韦塔·门楚:"玛雅人的孙女"。马德里,埃尔帕斯—阿吉拉尔,1998。)

许多人认为我们土著人只是过去500年历史的看客,并认为我们是失败者。事实上,我们不得不忍受种族主义、歧视、流放和压迫。作为玛雅人,我们能够说出殖民主义、无休止的剥削以及百般歧视的每一种后果,而且我们要大声地、清晰地说出来。然而,很高兴的是土著人民用自己勤劳的双手搭建起了伟大的城市,在眉间挥洒汗水的同时建立起了宏伟的建筑。

我们精心设计了所有的阶梯,依据我们的步伐建设大楼。我们还促进了美洲民族的多样性,没有人清楚土著人来自哪里终于哪里。因为土著文化绝非是单一纯粹的,它是动态的、辩证的,不断前进和不断发展的。没有人能断定一种文化是纯洁的、而另一种文化不纯洁,因为纯洁这个概念是不容定义的。想一想,我们人类从来不是被动地站在一边的看客,而是文化的积极参与者。我们为最为复杂的种族和文化多样性做出了贡献,因为一切的文化成就都源于我们人类。

我相信保护千年之久的价值观念不再仅仅是玛雅人的事,我想到了玛雅追寻自我身份的牧师 ajq' iij 的观念。他们从来不去想我们的祖先更好或是更坏,或者说这个会不会比那个更为纯正,到底是拉地诺人更为纯正还是土著人更为纯正。他们告诉我们战争毁掉了人的尊严和团结性。你可以这样说,"当一个人属于一个团体时,他就是一个真正的土著人;当他不属于一个团体时,他就不是真正的土著人。"牧师们从来不会纠结这样的问题。他们的想法很简单。他们说,"当时候到了,雨来了,沉睡在土里的种子就会慢慢发芽,我们的文化就会兴起,所有的不和谐都会离我们而去。"他们说雨已经来了,一切都明朗了,光明的大道开启了。我们带着清醒的认知去探索我们的特性,去重建我们的心态。一个轮回已经结束,一个时代接近尾声,新的一轮即将到来。

附录

术语表

丹尼尔格拉尼亚·贝伦斯和尼古拉·格鲁贝

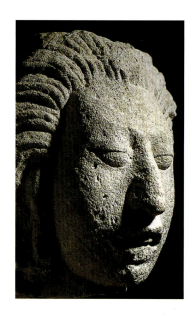

玉米之神的头。洪都拉斯科潘，建筑物10L-22。古典时期晚期，公元715年。凝灰岩。高32厘米。洪都拉斯人类学和历史研究所科潘古研究中心。

胭脂树
红木科红木属，其种子是介于橘黄色和浅红色之间的染料。胭脂树带有香味，可用于准备食材。

卫城（希腊语，"高城"）
在玛雅考古学中，卫城代指充当某些建筑基础的平台。卫城可能是供奉祖先神灵之地（如蒂卡尔北部卫城），也可能是一个居住综合体（如蒂卡尔中央卫城）。

土坯（西班牙语，"风干的砖"）
一种黏土砖，前哥伦布时期用于建造房屋的材料。因为没有经火烧制，这种砖很容易风化。

龙舌兰
包含约300个种类的植物种群。今天的玛雅地区仍然用龙舌兰来酿酒，这种做法早在古典时期就有象形文字记录。龙舌兰叶伸出黏土罐的插图有时会出现在彩绘的陶瓷容器上。图画里这些黏土罐上的文字显示出罐里装的物体是发酵好的龙舌兰酒。

阿瓜达（西班牙语，"水域"）
漏斗或碗状的天然井，装满沙子以收集雨水。

国王/主人 Ajaw（玛雅语，"君王"、"国王"）
统治者、王子、国王及全体贵族的头衔。确切地说，这个称呼用于描述玛雅古典时期最高级别的政治领袖。修饰词 k'uhul（意为"神圣的"）常跟在这个称呼之后。以上的都是玛雅的象征符号。在玛雅历法体系中，国王/主人既指卓尔金历的最后一天，也是短计历的时间单位。

阿坎（神 A）
阿坎是所有酒精和迷幻物之神，可能也是幻觉本身。在保罗·施埃尔哈斯的众神名单中，它被称为神A。其最显著的特征是头上象征着黑暗、死亡和魔法的标记。花瓶绘画中常常出现在酒神节狂欢宴会上，在宴会中酒精的食用和注射都受到严格管理。

祭坛
在玛雅石碑之前，大部分石制圆形祭坛或是直接放在地上，或是由三足支撑。祭品和香炉放置其上。方形祭坛似乎是在古典时期晚期才首次出现。许多祭坛都刻有建造年份。

围裙成型
阶梯式金字塔底部一种特殊的立体结构，在佩滕、蒂卡尔和乌夏克吞中部尤为流行。阶梯前分为顶部的倾斜区和底部的凹陷区。因为突出的部分就像是悬挂的围裙，所以被称为围裙成型。光影效果加强了常规水平交替的影响。

拱点房
典型的低地地区农舍，采用木或石结构，建于椭圆形平台之上，立面圆滑狭窄，因此被称为拱点房。屋顶用棕榈树的稻草搭成。

玉米粥
由玉米面和水制成的饮品，佐以不同的调味料，如盐或蜂蜜。Atole 这个词语源于阿兹特克语，但在玛雅古典时期的陶瓷容器上常常与 ul 这个词连用。这些容器里面装的液体更接近于 sak ul（白色玉米粥）或 sak ch'aj ul（白色、苦的/不甜的玉米粥）。

阿兹特克
阿兹特克人是墨西哥中部纳瓦族群的其中一支，其故都特诺奇提特兰就在今天墨西哥的首都墨西哥城。约在1300年，阿兹特克扩张成为区域内政治力量最强大的国家。他们管理高效，强制被征服者进贡。1519年，有名的阿兹特克统治者蒙特祖马二世被西班牙征服者荷南多·科尔特斯所收服，不久之后阿兹特克帝国被纳入西班牙的全球殖民版图。

背带织机
用皮革背带固定的一种纺织机器。带子一头绑住固定物体，另一头系在织布工的腰部。

低地（西班牙语）
土壤肥沃的地区，通常是易于集水的宽阔凹陷地。在尤卡坦平原南部，低地会形成沼泽。

巴卡布 Bakab
官衔，目前意义未明，在古典时期晚期为统治者专用。有些研究者将其等同于发音相似的词语'Batab'（小领主），即后古典时期的尤卡坦北部的一个重要官衔。

伯克盾
144000天的时间间隔，相当于20卡盾（即7200天）。在长计历中，这一般是最大的日期计数单位。

巴兰姆（玛雅语，"豹"）
墨西哥和中美洲已发现的最大型的捕食性猫科动物。在古典时期，巴兰姆常被用作统治者名字的一部分。例如，城邦彼土盖罗的王子名为巴兰姆 Ajaw（意为"豹王"）。玛雅人对豹充满敬畏之心。因此，许多陶瓷物品上都绘有身披豹皮登基的统治者画像。但豹也是玛雅西瓦尔巴地下世界的生物。玛雅《波波尔·乌》圣书中描述了神话中豹的洞穴就在宇宙某处，英雄双胞胎曾被关进这里的地牢，以测试他们的勇气。

巴尔曲
一种度数较低的酒精饮品，将水和发酵过的巴尔曲树皮汁混合。今天这种酒只在宗教场合食用，并且加入蜂蜜以增加甜味。

球戏
中美洲盛行的橡皮球（美果榄）比赛，被玛雅人称为皮特兹尔。在游戏中，手脚都不能碰到球，但在墨西哥一些地区，需要用臀部击球。古典时期玛雅人特别设计了I字形球场，边界围墙为斜面，使球可以反弹回去。当球穿过固定在球场上方的圆环，或击打到地面的标记石时，即可得分。古典时期的球队规模未知。文字记载表明城邦统治者往往是运动员，如 Aj Pitzil（"他，球员"）。有人对这个比赛是否与人祭有关持有怀疑态度，但这一点还有待证实。

树皮杵
波纹石板，约手掌大小，用于纸张生产。石板边缘有槽，以便生产者抓牢。这种杵和无花果树皮一起生产出类似于纸张的纤维状成品。

小领主
仅次于亚拉克温尼克，是后古典时期尤卡坦半岛一些玛雅国家的最高官衔。这个称号源于尤卡特玛雅语中的巴特 bat（石斧），意为人手执石斧的人。有时候来自不同国家的该官衔持有者却是同祖同宗。

血祭
这个神圣的仪式由玛雅社会的重要政治人物主持，借助穿孔器的力量，维护王朝利益和宇宙秩序。血被认为是最珍贵的人类所有物，因此也是最上乘的祭品。在个别插画中，血会滴到条形纸上，然后和柯巴脂一起烧掉。

帕瓦君的头。洪都拉斯科潘，建筑物10L-11。古典时期晚期，公元769年。凝灰岩。高80厘米。

吹箭
木头或竹子做的武器，通过吹气将投掷物（黏土弹丸或飞镖）射出。吹箭来源于神话故事中，被刻画在古典时期的陶瓷上，殖民时期的《波波尔·乌》圣书中也有讲述。据《波波尔·乌》描述，英雄双胞胎中的乌纳普（意为"一支吹箭"）用这个武器杀死在古典时期被称为伊查姆·伊的神鸟，这只神鸟在《波波尔·乌》圣书中称为乌克布 - 卡基克斯。

面包树
也叫拉蒙树。高大乔木，果肉味道鲜美。在艰苦年代，人们会把他的果核碾碎加入玉米糊中食用。

葫芦
果实大，梨形，它的树也叫葫芦树。因为外壳足够坚硬，适宜做盛放液体食物和饮用水的容器。根据一些瓶身绘画显示，早在古典时期，玛雅人就会把葫芦的果实挖空来盛放液体。

玛雅日历
卓尔金历和哈布历联用，是玛雅历法的其中一种计数模式。因为兼顾两种历法系统，玛雅日历一个周期为18980 天，约 52 个哈布历年。玛雅历法中的创造世界日期为 4 Ajaw（卓尔金历）和 8 Kumk'u（哈布历）。

柱头
柱子的头部，根据装饰风格而有所区分，分为叶状、花状、人像这几种。

阶级战争
19 世纪玛雅人和尤卡坦人之间的一场战争。1821 年墨西哥人独立后，玛雅的政治、社会和经济状况急剧恶化，于是在 1847 年，玛雅人奋起反抗墨西哥 - 尤卡坦政府军。这次武装起义迅速升级为由同一族群分裂出来的两大阵营之间的战争，因此被称为阶级战争。从 1847 年到 1901 年，玛雅人掌管着尤卡坦东部的军事力量，建立自己的国家。位于圣塔克鲁斯，也就是今天的费利佩 - 卡里略普埃托的有名的"说话十字"（玛雅克鲁佐奥博）起到了核心作用。在 1901 年起义失败之后，玛雅人把"说话十字"转移到了 Tixcacal Guardia。

锡达
这种树木质地异常坚硬，防白蚁，是前哥伦布时期门过梁的主要原料。

木棉
木棉，玛雅语为亚切 yaxche（意为"第一棵树"），被认为是"世界之树"，象征着玛雅人心中地球的轴心，至今仍被奉为圣树。

天然井
尤卡坦半岛北部喀斯特地区自然形成的集有地下水的落水洞，由上覆层石灰岩倾塌而形成。这个词源于玛雅语中 tz'ono'ot。这里是重要的饮用水蓄水池，其分布影响了前西班牙时期居住地址的选择（如奇琴伊察、季比乔顿、玛雅潘）。

中美洲
英文词语中美洲和中部美洲分别表示文化和地理层面的中美洲，而中央美洲则是一个政治层面的概念。它指代南北美洲交界处中美地峡上的所有国家。这些国家包括伯利兹、危地马拉、洪都拉斯、萨尔瓦多、尼加拉瓜、哥斯达黎加和巴拿马。这些国家通过各种条约和国际组织较为松散地联系在一起。

恰克（神 B）
后古典时期的玛雅雨神。在古典时期早期，恰克的表现形式多种多样，别名众多，如 Yaxjal Chaak（"绿恰克"）、Muyal Chaak（"云恰克"）、Jun Ye Nal Chaak（"帕伦克三体"）、Ox Bolon Chaak（"三 - 许多 - 九 - 恰克"）和 Yax Bolon Chaak（"绿 - 一九恰克"）等等。这个神的特点是有一只通常向下弯曲的长鼻子，戴有贝壳状的耳饰以及贝壳王冠。有时候，恰克的嘴里有蛇伸出，他的头顶常常出现斧头。

Chak Mo'ol（玛雅语，"红色/大型豹"）
1875 年由奥古斯塔斯首次介绍的特定石雕像类型。这些雕像都是浮雕人物形象，躺在地面，双肘撑地，两腿弯曲，头转向同一侧。腹部中间有凹陷或放着碗。Chak Mo'ol 的心脏可能被挖出以进行人祭。

查奥姆
古典时期的头衔，不限于统治者阶层使用，也可用于地位稍低的贵族。其意义未知。

切尼斯
玛雅语中 ch'een（"春天"）的西班牙语复数形式。切尼斯位于今天墨西哥坎佩切州东部，在坎佩切州，许多地名里都带有 ch'een（"春天"），如波朗切（意为"九个春天"）。在建筑上，这个词指的是当地前西班牙时期的建筑风格。这种建筑的主要特征是几何装饰图案丰富的立面以及蛇下颚形状的入口，后者象征着通往西瓦尔巴地下世界的通道。

契伦巴伦（玛雅语，"豹 - 译者"）
西班牙征服时期的一位玛雅预言家。17 和 18 世纪在尤卡坦北部发现的大量手稿（尤卡坦语创作，但以罗马字母书写）以其名字命名，收集成册，称为"契伦巴伦之书"。其中大部分根据其起源地命名，最有名的是《秋玛叶尔的契伦巴伦》和《蒂西明的契伦巴伦》。这些书里记载了关于世界起源的神话和历史报告，还有关于预言和医学的讨论。契伦巴伦文本的发展历程仍是未解之谜。这里面涉及前西班牙时期和殖民时期的文化因素，有人认为口述历史和旧时美洲人的图形文字也和欧洲人的观察及思考一样，都被收纳其中。

巧克拉陶瓷
黑色黏土制成的未上色容器，通常雕刻有壮观的场面及象形文字。极少数情况下，容器可能会利用模具成型。巧克拉陶瓷是唯一一种带有普克地区具象派装饰风格的陶瓷，它的第一个样本被发现的地方就是尤卡坦的巧克拉地区，因此而命名。但事实上，上面的铭文和艺术家签名都表明生产中心可能在奥希金托克，在古典时期晚期，这种具有艺术价值的陶瓷容器从这两个地方运输到尤卡坦的偏远地区进行交易。

乔尔
墨西哥恰帕斯州的玛雅族群，通用语言为乔尔语，属于玛雅语系的西部分支。乔尔语、奇奥蒂语和琼塔尔语这三种语言相互联系紧密，它们共同的前身 proto-Ch'ol（原始社会）是一种贵族使用的象形文字。今天约有 150000 乔尔玛雅人生活在墨西哥城市蒂拉、吞乌拉、帕伦克和雅哈伦附近。原始居住地土地资源短缺，因此他们大批涌入塞尔瓦拉坎多娜的原始森林，成为长期居民。

琼塔尔
墨西哥塔巴斯科州的玛雅族群，通用语言为琼塔尔语，与乔尔语及奇奥蒂语关系紧密。今天约有 60000 人生活在离墨西哥湾海岸不远的纳卡胡卡附近。

奇奥蒂语
危地马拉共和国奇基穆拉和萨卡帕省东部的玛雅族群，通用语言为奇奥蒂语。现约有 60000 奇奥蒂人生活在小村庄里，主要分布在约科坦、卡莫坦和圣胡安埃米塔的城郊。这门语言有很多保留至今的书面象形文字，可能是所有玛雅语言中最接近古典时期玛雅宫廷用语的。数年前在洪都拉斯科潘的城郊还能听到奇奥蒂语，但现在已经没有人会说这门语言了。

蓄水池
铃铛形状的地下蓄水库以及储藏玉米之类主食的仓库。这些仓库非常重要，主要用于降水量低的地区以及旱季以保证饮用水供应充足。人们挖排水沟以便雨水能够输送到这些蓄水池里。

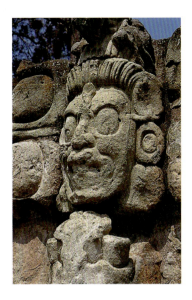

带有地下世界豹神画像的祭坛。洪都拉斯科潘，建筑10L-24（豹台阶）；后古典时期，公元750 年。凝灰岩，高170 厘米。

辰砂
一种矿物（汞的硫化物），颜色介于红色和黑色之间，常撒在坟墓上，可能用于封印坟墓，但也可能象征着血是一种给予生命的物质。

抄本
用无花果树皮制成的可折叠的书。把长条树皮捆在一起，用石灰封好，绘上五颜六色的象形文字和图案。现存只有《格罗列尔圣书》及另外三本来自玛雅地区的抄本，它们都是以各自在德勒斯登、马德里和巴黎的存放处命名的。显然它们成书于后古典时期和西班牙征服时期，书中内容涵盖语言、历法和天文。

抄本式陶瓷
在危地马拉北部的米拉多盆地，玛雅人生产形状丰富多样的陶瓷，米色的瓶身上绘制了精美的黑色线条。其中的神话场景显然是从抄本中复制过来的，因此人们把这种陶瓷叫作"抄本式陶瓷"。

咖啡
和大多数人认为的不一样，咖啡原产于埃塞俄比亚，而不是中美洲。咖啡树是在 19 世纪主要通过德国人和瑞士人首次引进中美洲，当时的规模化生产征收了印第安人的土地。从那时起，美洲原住民就开始在农场无偿劳动。直至今日，危地马拉的大部分出口收入都来源于咖啡贸易。

兄弟会（西班牙语，"凡人修士"）
为宗教目的而由数人组织成立的兄弟会或其他宗教团体，等级分明，和方

济各会、多明我会、奥斯定会和耶稣会有关，但由俗众引导。很大程度上，他们承诺在以某个圣徒的姓名命名后，就会追随其信仰。这些来自欧洲的宗教团体在西班牙殖民帝国的土著人口中聚集了大批追随者。类似组织在前西班牙时期的组织结构也解释了这一点。后来，越来越多不被教会承认的兄弟会建立起来。这样的团体延续至今，并掌控着危地马拉和墨西哥恰帕高地的许多玛雅社区的宗教生活。

科马尔
源于阿兹特克语，指装着玉米粉圆饼直接放在火上烘烤的黏土盘。今天，这些烤盘通常被锡盘代替。

柯巴脂
阿兹特克语中某种香料，曾被收入科学语言，后被玛雅语词语取代。柯巴脂名贵在其燃烧时散发的带有浓郁香味的烟气，至今仍在使用，但为宗教专用。在古典时期的玛雅纪念碑上，柯巴脂制成小球放置在香具或香袋中以待使用。

托臂拱顶
一种屋顶结构，也被称作"假拱顶"，因为从稳定的角度看，它无法承重。带科贝尔拱顶的建筑中，两边墙壁的石头逐渐靠近直至拱顶封闭。最后一层石头叫作顶石。在古典时期，玛雅人会在这些石头上绘画，刻上文字，放置在拱顶中央。带有普克风格的鞋石使托臂拱顶显得尤为高雅。

奥斯坦德瓷器
奥斯坦德瓷器生产于玛雅东部周边地区，在古典时期晚期广泛分销各地，以彩绘及所谓的伪象形文字为特色。之所以是伪象形文字，是因为这种文字模仿了象形文字，却是不可读的。

关联
两种或以上不同历法系统的对比，比如将玛雅历法中的长计历和欧洲朱利安历法进行对比。如果它们相互抵消，就会得到一个换算常数。参考每个系统的起算日，这个常数成为区分两个系统的具体天数。在玛雅长计历和欧洲朱丽安历法的对比中，这个常数是584285天，由古德曼·马丁内兹·汤普森计算（劳恩斯伯里修正），简称G.M.T。这个换算方法使得朱丽安历法（即公历）和玛雅历法中的每个日期都能相互转换。

科珠玛瓦帕
危地马拉太平洋滨海平原上的一群相邻的考古遗址，同时也表示发源于此的文化形式。具体日期仍有待考据，但大部分科学家认为，这和早在后古典时期（公元900-1200年）说着纳瓦语的皮皮尔人部落的到来有关。带有墨西哥风格图案的玄武岩雕像和石碑是科珠玛瓦帕风格的重要特色。

裂纹
在陶瓷的釉面中故意制造出精美的网状裂纹。先把不同的釉底料薄涂在坯体外表面，烤制时，最外层釉底料收缩，形成裂纹。这种装饰形式是前古典时期中期玛雅陶瓷的主要特征。

克鲁佐奥博玛雅
在阶级战争（1847-1901年）中叛乱的玛雅人。在尤卡坦东部部分地区，他们向所谓的"说话十字"致敬。这个异教徒团体的活动中心是圣塔克鲁斯，即今天的费利佩-卡里略普埃托。1847年，反叛者以圣十字为旗号组织军事武装，以维护尤卡特玛雅人的利益。克鲁佐奥博玛雅人的名字因此而诞生，是将西班牙语cruz和玛雅语复数词o'ob结合在一起。这次运动尝试建立一个从天主教和本土信仰中分离出来的宗教和社会政治秩序。

创造世界日
前哥伦布时期的玛雅人相信4jaw8Kumk'u（玛雅日历，卓尔金历，哈布历）是世界被创造出来的日子。它对应长计历中的13.0.0.0.0。铭文显示这一天在天堂搭建了豹、蛇、水三个宝座，被称为"三石的第一个地方"。

挖掘棒
逐渐收窄为一点或末梢经火烧变硬的一根木棒，为田间劳作专用，可以用来松土，或者在地面压出沟来播种。

距离数
表示两个日期之间时间间隔的数字或数列。在长计历中，日期和年代相结合以描述距离数。

双头蛇棒
双头蛇形状的宗教手杖，就像君主用的权杖那样，象征着统治者的权力。神灵，如涉水神，或是统治者祖先的头，会从每条蛇的嘴中露出来。

德勒斯登抄本
四本玛雅质量最高、保存得最完好的前西班牙时期折叠抄本。这本后古典时期晚期的抄本有78页，总长365厘米，从1739年开始就保存在德勒斯登，现在在萨克森州立图书馆陈列展示。抄本74页包含了复杂的天文表格，预测了金星位置和日食、月食，还有260天宗教历法的历书。这些表格起到预言作用，决定了一系列节事活动进行的吉凶日期。

旱季
一年中两个主要季节之一。因地区差异，旱季于十月到十二月之间开始，直至五月末或六月初第一场大雨的时候结束。三月和四月是全年最炎热的月份。当北风带来寒冷的海洋气流凝结成云时，即使在旱季也有可能下雨。

矮人
矮人在玛雅文化里极受尊重。他们生活在皇宫里，供统治者消遣娱乐，也是他们最宠爱的仆从。矮人被认为是来自地下世界的使者。许多石柱上刻画他们给国王呈递象征身份的物品，如权杖或鲜花，也许是代表他们已经去世的祖先。在玛雅人的认知中，即使已经去世，他们仍和现世联系紧密。

燧石 / 黑曜石
形状怪异但并无实用燧石 / 黑曜石，尽管如此仍是有价值的祭品。这种燧石常常用程式化的拟人或拟动物物件来装饰，在葬礼的石碑和祭坛下或是祭品储藏处出现。

黄道
以地球为中心，太阳环绕地球所经过的轨迹被称为"黄道"。古代欧洲人相信太阳运行过程一圈会经过十二宫。与此不同的是，玛雅人采用的是从Paris（巴黎）抄本的中提取出来的黄道十三宫标志，除了原有的还包括海龟和猫头鹰。

E组
一种建筑综合体，第一次在乌夏克吞E组认定，所以以此命名。西边是高耸的金字塔，带有方形平面看台，与东边三座并排而建、仿佛公共平台尺子的建筑物对望。两者之间通常是竖有纪念碑的广场。有些E组可能是天文台，用于定点日出。从西边建筑看过去，三座相连建筑的外侧两座金字塔坐落在夏至日和冬至日太阳出现在地平线时视线所及之处。而中间的建

筑可能定点的是春分和秋分的日出。不是所有的E组都有这种功能，但毋庸置疑的是，它们都是王朝重要的圣地，玛雅人来到这里缅怀先祖。大部分E组建筑建于前古典时期晚期和古典时期早期之间的过渡期。除了乌夏克吞之外，拿阿屯、卡拉科尔、雅哈、蒂卡尔和卡拉克穆尔也认定有E组建筑。

萨帕塔民族解放运动
1994年在墨西哥恰帕州开始的一场军事行动。该解放运动以革命领袖萨帕塔的名字命名。萨帕塔在20世纪初的墨西哥革命中支持维护农民权益。如今萨帕塔式的武装斗争，不仅仅是为了土地和自由，更重要的是为恰帕的玛雅人争取文化和政治上的自主选择权以及社会公平。尽管人们为了恢复和平一直在努力，但是冲突仍持续存在。

象征符号
由一些象形文字组成的称号，专属于一个城邦或政治联邦的K'uhul国王 / 主人（"神圣的统治者"），他们的名字往往有一个地理或神话源头。

监护征赋制（西班牙语，"委托"、"保护"）
在限定时间内，根据封建社会法律，玛雅本土劳动力向西班牙征服者臣服，反过来，他们的所有者，即封君，保护被分配的工人，并使他们皈依基督教。这个制度导致了对原住民的残酷剥削，后来规则改变，由劳动改为缴税。

釉底料陶瓷
多种原料混合，经反复筛选得到的泥釉，在烧制陶瓷容器前施于坯体表面，起到防水作用，使陶瓷表面更具光泽，色彩更丰富。

进军（西班牙语，"进入"）
指西班牙士兵或牧师向西班牙殖民帝国中未经探索、大部分为丛林的地区前进。进军旨在征服，使原住居民改变信仰，巩固殖民统治。

雕刻装饰的容器。起源未知；古典时期晚期，公元600—900年。耐火黏土上刻有装饰图案。高15.5厘米，宽15.2厘米。纽约，美国自然历史博物馆（克尔2733）

碑文
研究铭文中象形文字的科学。碑文包括文字解码，文字和语言的历史发展研究，以及文本的历史依据分析。和埃及的碑文不同，玛雅的碑文涉及各种材料，包括手抄本、石碑、陶瓷和写有铭文的壁画。

爱比 - 奥尔梅克文明
奥尔梅克文明终结之后，在墨西哥湾沿海建立起的文明，从特胡安特佩克地峡至危地马拉的太平洋海岸。爱比 - 奥尔梅克人生活习惯和奥尔梅克人接近，但在某些方面有所区别，例如如何使用象形文字。爱比 - 奥尔梅克人的文字系统高度发达，和玛雅人相似。最重要的文本证据是公元 156 年的 La Morraja（拉莫拉雷）石碑，这座石碑在 1986 年才在墨西哥韦拉克鲁斯被发现。

昼夜平分点（春分/秋分）
每年 3 月 21 日和 9 月 23 日，在这两天昼夜等长。

埃斯佩兰萨时期
危地马拉高原地区卡米纳尔胡尤的一段历史时期。在这段时期（公元 400—600 年），因为特奥蒂瓦坎人的大规模进入，这座城市经历了文化繁荣，建成了各种风格的建筑，成为这座偏僻的中美洲大都市的重要特色。

人种史学
围绕着特定人类族群进行研究的历史科学。和传统史学不同，人种史学不仅诉诸书面材料，还有口头传承的传统和考古物件。

精美橙色器皿
一种薄壁陶瓷，颜色介于橘黄色和浅红色之间，表面光滑，没有任何装饰，或者仅有刻痕。这些陶瓷被认为是玛雅区域出产陶瓷中最重要的，在长达 950 年的时间内一直在生产，直到后古典时期。

生火钻
用于生火的工具。将纺锤形状的工具垂直放置在软质木板上，双手不断旋转工具钻木板，直至火星点燃。钻木取火是墨西哥阿兹特克人的一个重要仪式。每 52 年完成一个玛雅日历之时，点燃新火，象征着新时代的开启。但是，根据《马德里抄本》37 页由不同玛雅神灵所示，目前关于钻木取火对于玛雅人的意义尚未有定论。

燧石
一种二氧化硅沉积岩。敲碎的燧石可以用作刀片和矛头。玛雅人也在典礼用的宗教物品制作时用到燧石。所谓的怪石就是其中一种。它们画有人类或者超自然生物，有时奇形怪状。

湿壁画
将颜料绘制在新粉刷的熟石灰上。因为石灰干得快，只有艺术家当天要绘制的那部分墙壁才会涂抹石灰。这就是"每日工作"这个词的来源。与使用干基底的干壁画不同，在良好的气候条件下湿壁画保存时间更长。

语言年代学
通过对比来测定相近语言分化年代的方法。这种测定方法是基于每种语言的词汇在 1000 年时间内会变化 81% 的假设，但这种方法目前仍有争议。

黄金
在玛雅地区没有黄金的自然资源，寻宝的西班牙征服者也证实了这一点。那里发现的为数不多的黄金制品是来自中美洲南部或墨西哥中部的重要商品。在后古典时期，玛雅人开始压制金片，在上面压印图案。但除此之外，它们的制金机器没有其他功能。玛雅地区的大部分黄金物件发现于奇琴伊察的天然井里。

格罗列尔抄本
该抄本唯有残片保留，以其首次展出的美术馆的名字命名。艺术品盗贼三十年前在墨西哥塔巴斯科州的一个干燥的洞穴里发现了这部抄本。一开始，这本十一页的抄本被认为是假的，因为上面只有日期符号和数字。但不久后证实这是前哥伦布时期的物件。此外，这个抄本就像德勒斯登抄本那样，包含了一个金星历法。今天，它的权威性已毋庸置疑。

哈布历
哈布历是玛雅的阳历，一年有 365 天，包含 18 个月份，每个月 20 天，加上年末 5 天。这 19 个月都有自己的名字和对应的象形文字。在铭文中，哈布历的日期信息通常依照卓尔金历（玛雅日历）。

画有金刚鹦鹉形象的有盖容器。危地马拉佩滕省蒂卡尔。古典时期早期，公元 300—600 年。耐火黏土，绘制。国家考古和民族学博物馆，危地马拉城。

描绘了战争场景的容器。起源未明。古典时期晚期，公元 600—900 年。耐火黏土，绘制。高 17 厘米，宽 15.5 厘米。私人收藏（克尔 2352）

哈查（西班牙语，"斧头"，"短柄小斧"）
这个术语指代两个完全不同的物件。一个是普通的石斧，在古典时期，它被用作战争武器以及宗教用具，比如用于斩首。另一个是平的石雕像，形状接近斧头的刀片，有些研究者认为是球员装备的一部分。

迷幻剂
能对感官认知产生干扰的植物或动物材料。古典时期的玛雅人可能会使用特定种类的菌类以及从某种蟾蜍身上提取的液体制成迷幻剂。将这种液体和烟草混合可制成香烟吸食。这些迷幻剂无疑在仪式中起到催眠的作用。

赤铁矿
包含带有金属光泽的黑色晶体的铁矿石。

英雄双胞胎
玛雅基切人的圣书《波波尔·乌》中完整讲述了英雄双胞胎的故事。这对神话中的双生子智胜地下世界的王，建立了世界秩序。任务结束后，他们飞升上天成为太阳和月亮。在《波波尔·乌》中，他们被称为乌纳普（"一支吹箭"）和依珂思巴兰卡（"豹"）。在古典时期的陶瓷上，他们的名字为 Hun 国王/主人（"一位大师"）和 Yax Balam（"第一只豹"）。乌纳普的特征是身上的黑斑和吹箭，依珂思巴兰卡的特征是豹耳和豹毛做的胡子。

象形文字
非字母抄本里的一个字符，在玛雅文化里可能是语标符号或音节文字。将数个象形文字字符放在一起组合成一个字母或完整的语义单位，在视觉上形成连续体，这就叫作象形文字块。

象形文字台阶
从公共广场延伸至寺庙或宫殿平台的开放式台阶，上面雕刻或者画有象形符号，通常反映胜利的军事运动，有时也反映一座城市的王朝历史，比如著名的科潘台阶上的 2200 个象形文字。

霍穆尔舞者
前哥伦布时期不同遗址的陶瓷容器上的装饰图案，刻画了一个或多个舞者，装扮成玉米神的风格，背着非常大的框架。因为这种陶瓷容器在危地马拉佩滕地区的霍穆尔首次被挖掘出，所以这种不断重复的人物形象就被称为霍穆尔舞者。

华克斯特克
约 3500 年前从玛雅人分离出来迁往北方的一个玛雅族群。在前西班牙时期他们因石雕像和海螺工艺而闻名。今天有大约 70000 华克斯特克人生活在墨西哥湾沿岸的维拉克鲁斯、圣路易斯波托西和坦马利帕斯。

惠皮尔
阿兹特克词语，墨西哥和中美洲原住民女性的一种传统服饰。方形的布块缝制在一起，中间留出一个洞以便穿衣时头部能够穿过去。不同的机器都可以制作这种裙子，但大部分时候会用到背带织机。

人祭
早在古典时期玛雅人就开始实行人祭，一直到西班牙征服时期。人祭场景主要出现在陶瓷容器上，较少出现在石头纪念碑上。这些图画显示的主要是受害者伸出香炉或石头，敞开的胸腔塞入包裹，可能是在挖走心脏后插进去的。人祭是一种宗教行为，用于维持世界秩序，向神致敬。

胡那尔
君王之神。他常常戴着三尖头饰出现，因为这个头饰和中世纪杰斯特（即弄臣）所戴头饰相似，他也经常被叫作杰斯特神。他的本名胡那尔 Hu'unal，来自词语 hu'un，意为"发带"。这个神的形象会出现在国王的王冠上，有时候在胸铠上。在前西班牙时期之外，国王在特别场合经常用花打扮自己，这也是为什么王之神会被誉为花的化身。

焚香
玛雅人使用的香料来自柯巴树的树脂，和木炭混合之后放在特制香炉里燃烧。香烟象征着献给神的给养。其他祭品，例如条形纸上的血滴，也一起燃烧。甚至在今天，香祭依然是玛雅仪式里的重要环节。

香炉
用于烧香的陶瓷制品,在玛雅地区各地都有发现,可追溯到前古典时期晚期。其中有简单的碗碟,也有绘有图案的容器,比如那些出现在帕伦克和危地马拉高原地区的容器。在后古典时期,香炉在低地地区生产,绘有色彩丰富的神灵形象。乃至今天,兰卡顿玛雅人仍然定期更换香炉,这些香炉上面都以神的图案来装饰。

初始期
铭文的介绍性(初始)历法要素,包含了象形文字介绍、长计历、玛雅日历和文字补充。

壁孔的内表面
用于开拱门、窗户、出入口的墙壁开口的垂直部分。

象形文字介绍
正式介绍扩展的长计历日期的一组象形文字。

伊茨阿特(玛雅语,"智者")
象征智者和艺术家身份的称号,也可用于官员。玛雅统治者经常拥有伊茨阿特这个称号。尚未清楚他们是否会被称为智者、艺术家,或者拥有一个合适的官衔。描述得形象一点,伊茨阿特戴包头巾,头巾一边搭在头上,另一边落在身前或者背上。通常情况下,一支刷子或写字用的触笔会从头饰中伸出来。

伊萨
生活在危地马拉佩滕行政区中心佩滕伊萨湖北部边缘的玛雅族群。伊萨人的通用语言是伊萨语,属于玛雅语系的尤卡特分支,和尤卡坦半岛常用的玛雅语只有细微差别。今天约有300个伊萨人居住在圣何塞的乡村;小部分人于20世纪移民到伯利兹,居住在本克维霍和圣若泽苏克茨。只有约50人会说这门语言,但已经有人在为延续这门语言做出努力。伊萨人在前哥伦布时期的尤卡坦历史中扮演着重要的角色。根据传说,他们从南部低地移居到北部,建立了奇琴伊察。这个城市衰落之后,有些人去了玛雅潘,其他人回到南部,在奇琴伊察湖的诺佩滕岛上建立城市。面对西班牙征服者,他们努力捍卫自己的独立,一直斗争到1697年。

伊扎姆纳(神D)
后古典时期作家及艺术家之神。从古典时期开始,铭文把这个神称作伊扎姆纳,这个词的意义尚未知。铭文表明这个神在创世时就已存在,所以他身份特殊,使其在众神之中脱颖而出。他的主要特征是鹰钩鼻、老人面相,以及落在脸上的花头饰。

伊查姆·伊
天堂的神鸟。在古典时期,它被认为是伊扎姆纳的一部分,在世界树(木棉树)顶端登基的场景常被刻画出来。它可能和宇宙鸟乌克布-卡其库斯("七只金刚鹦鹉")一样。根据《波波尔·乌》的神话故事,这只鸟死于英雄双胞胎之手。

月亮女神伊希切尔(女神O)
纺织及水之女神。她经常以倾倒壶中水的形象出现,特点是满是皱纹的脸及鹰钩鼻。在象形文字文本中,她被称为乔切尔(美丽彩虹),但在殖民

战士庙的列柱。墨西哥尤卡坦奇琴伊察。古典时期,公元900—1000年。

时期的契伦巴伦文本中她仅被称为伊切尔("彩虹女人")。

伊西尔
危地马拉基切省北部山区的玛雅族群,伊西尔人的通用语言是伊西尔语。现约有80000伊西尔玛雅人生活在查居尔、内瓦赫和能敦之间,被称为"伊西尔三角区"。1996年才结束的危地马拉内战时期内,几乎所有的玛雅村庄都被军队夷为平地。

玉
由硬玉或类似矿物组成的大部分是绿色、有光泽的装饰石头的统称。因为玉石价值不菲,为贵族专用,且古典时期玛雅的玉石仅来自危地马拉东南部的蒙塔瓜河,因此成为令人梦寐以求的交易商品。玛雅人用玉石制作各种各样的饰品和宗教用具。许多死人面具都是用这种材料制成,象征逝去的显赫人物的财富和地位。

亚拉克温尼克(玛雅语,"真正的人")
前古典时期尤卡坦北部一些省份最高职位的政府官员的官衔。作为一个省份的统治者,亚拉克温尼克同时也拥有国王/主人的称号。如果他同时持有小领主的官衔,那么他也是一个国家首都的管理者,而其他小领主称号持有者的地位次于他。殖民时期,这个称号的持有者是主教、总督其他高级官员。

亚望特(玛雅语,"宽碟子")
古典时期的铭文将下有三足的平碟子定义为亚望特。在古典时期陶瓷器皿的插画中,这种碟子上面常常装着玉米面卷。

权力之神
赋予一个人类或动物形态的鬼神的临时称谓,因为他的三尖头饰让人联想起欧洲中世纪杰斯特(弄臣)的帽子。这个头饰也可以理解为是三叶草的标志。大部分玛雅统治者的王冠上都带有杰斯特神的画像,杰斯特神的象形文字名字为胡那尔。

云耶纳尔(玛雅语,"一个玉米圆面包",神E)
古典时期其中一个玉米神的名字,和恰克以及帕伦克三体的祖先有关。他最明显的特征是年轻的面孔和发型,有时候玉米或玉米饼的象形文字也会加注在旁。根据陶瓷器皿上的描绘,玉米神就像是发芽的玉米植株,从象征着地球的乌龟壳裂缝中站起来或跳着舞出来。云耶纳尔有时候也被描述为受到英雄双胞胎的拥护。这个场景被解释为玉米的诞生,或者说是新生,与玛雅信仰有关。

卡隆
指代所有官员的官衔,在古典时期早期,有时候包括地位最高的国王/主人。一个变体是Kalom Te,可直译为"张开的人"。这两个术语没有相关解释,但它们都表示一种特定的祭祀动作;象形文字记载有一位手持斧的神,斧头是用来分来或打开的工具。

卡齐格尔族
卡齐格尔族位于危地马拉、萨卡特佩克斯、奇马尔特南戈省和索洛拉等行政区。该部落使用的语言,与该部落名同名,翻译过来是喀克其奎语,属于玛雅语言保加利亚文分支的一种。在前西班牙时期,卡齐格尔族与保加利亚部族争夺霸权地位,并建立强大的城邦国,建都伊西姆切。时至今日,该玛雅部落拥有700000人口,是危地马拉第三大部落。由于其临近首都,相比其他玛雅部落,卡齐格尔族对危地马拉政治和文化生活的参与度更加深入,从泛玛雅运动中的精英领导人就能完美反映这一点。他们拥有自己的出版商、电台、报纸、学校和喀克其奎语学院,该学院位于危地马拉奇马尔特南戈省。

卡盾
一方面,卡盾代表7200天的一般时间术语,也就是按每年360天计算的20个历年,玛雅文化对此赋予了很大意义。玛雅文化不仅用该术语代表统治者的年龄,而且用其庆祝重要的节日(尤指25或50年节),而且根据殖民时代的《方士秘录》(契伦巴伦),卡盾还被用于指代预言。在象形文字中,卡盾也是用来指同样时间段的时间术语,在长计历和距离数字中也有可能被使用。

神K
这是一位神秘的神,在古典时期的碑文和后古典时期的古抄本中的名字是神K。书写的字中使用了象形文字中表示头的结构和烟圈,或者拥有宽鼻翼的脸来表示。在古典时期,如果神K出现了在一位统治者人物的节杖上,那该人物会用一条蛇代表,他一般会有一把火炬或斧头嵌在额头。他是王朝之神,所以神K被频繁用在统治者名字中,而且是象形文字表示头部的一个动词形式,暗示他是王权的继承人。

可可树
生长可可豆的一种植物。英语中也借用了可可豆一词。可可是从可可豆中提取出了昂贵的物质。可可是玛雅贵族的一种饮品。过去这是由水和各种调味品,比如辣椒,混合而成的饮品。可可豆也是一种货币。多个器皿上都出现各种可可饮品的象形文字描述。

保加利亚部落(基切省)
这是一个玛雅组织,位于危地马拉基切省、下维拉巴斯省、托托尼卡潘省、克萨尔特南戈、索洛拉、雷塔卢莱乌、

苏奇特佩基等行政区。保加利亚文拥有150万的使用者，是现在使用人数最多的玛雅语言，同时也是全美洲最重要的印度语之一。保加利亚文可能出现在古典早期。保加利亚部落可能在古典早期来到当前的居住区。在后古典时期，该部落首次建立城邦，并立都库马卡（尤卡坦），位于现代小城圣克鲁斯德尔基什附近。通过战争和外交手段，保加利亚皇室得以将危地马拉高地中部的广大区域纳入其势力范围。该部落的扩张历史以及战败西班牙的故事都记录在《波波尔·乌》中。在殖民时代，保加利亚人极力抗争，多次反动，试图从殖民统治中获得解放。很多当地人都因此牺牲，成千上万人因危地马拉内战被驱逐出境。1992年，一位名为瑞戈伯特·曼楚·图姆的保加利亚女性获得诺贝尔文学奖，因为她在争取土著居民权力中付出的行动。

金（玛雅语，"日"、"太阳"、"时间"）

该术语可表示多种含义。在日历中，金代表最小的基本时间单位，也就是日，因为该术语特有的象形文字可在长计历中看到。在广义中，金代表太阳和时间，也是数字4的标志。

太阳神

太阳神，又名金王（玛雅语，"太阳的统治者"）。在插画中，他是拥有大胡茬和老者脸庞的形象。此外，将象形文字金（玛雅语，"太阳"）放在各种身体部位也十分常见。

K'uh（玛雅语，"上帝"）

这是表示上帝的一般术语，经常用在玛雅碑文中。是神（K'uhul）的形容词形式，表示"神的、上帝的"，研究发现其经常与贵族头衔同在，例如雕文符号，也起源于单词上帝。

库库尔坎（玛雅，"有羽毛的蛇"）

这是一位带有传奇色彩的古典晚期或后古典早期的玛雅统治者，在墨西哥中部也被称为库库尔坎。根据阿兹特克神话，有一位托尔特克统治者曾离开他的首都图拉向东行去，并承诺会返回，这位统治者就藏在库库尔坎中。然而，在殖民时期，尤卡坦记录显示有一位名为库库尔坎的统治者从西方前来拜访，他应该曾被尊为奇琴伊察的神，待一段时间后又返回了墨西哥。这两个故事的历史性巧合并未得到确认。因此，我们也许应将库库尔坎和库库尔坎视作为人们带来疗愈力量的神话人物，而不是历史人物：库库尔坎的神力只有在死亡且远行后才可生效。在后古典晚期，危地马拉高地的保加利亚文也记载了一位"有羽毛的蛇神"，在保加利亚语中被称为Q'uq'kumatz（"有羽毛的蛇神"）。这是该地区一位统治者的名字，他的王室血统来自陀蓝，与墨西哥中部的图拉是一个地方。

拉迪诺语

该术语主要是位于危地马拉的除了当地土著人口外的西班牙语使用者使用。同样，该术语也被西班牙后裔居民—自入侵后就居住于美洲中部的居民 和与主流西班牙语群体合并的欧洲移民使用，也越来越多地被北美文化国家使用。当地那些逐渐远离原始生活方式，且选择使用西班牙语而非玛雅语言的土著居民也被称为拉迪诺人。虽然拉迪诺人仅是危地马拉人口中的少数群体，但自从征服时代起，拉迪诺人就是统治阶层，他们宣布了自己对该国家21个玛雅群体的控制权。对这些群体而言，拉迪诺有消极寓意；从他们的角度而言，拉迪诺被视作阶级敌人。

Lak（玛雅语，"盘子"）

这是来自古典时期碑文的一个术语，代表一种平的黏土盘，与黏土脚盘不同（jawante）。神话人物或神灵，例如玉米神Jun Ye Nal，与他复兴行为有关的主题就常出现在这些盘子中。

拉坎敦

这是一个位于墨西哥恰帕斯州的玛雅群体，也可代表玛雅群体使用的语言，其语言属于尤卡坦分支。拉坎敦被误评为最后一个"真实的"或"原声的"玛雅群体。毫无疑问，该群体起源于危地马拉，他们在殖民时代玛雅伊萨部落之前逃走，在公元17—18世纪，他们只定居在现在居住的地方，也就是拉坎多纳原始森林。他们的血脉可能一直追溯到后古典时期的祖先身上。自殖民时代以来，拉坎敦一直都与外部世界保持联系，但他们却抵抗基督福音主义的影响。直到今天，仍有很多本地土著为饭依基督教，并努力保护祖宗的传统，例如，阶段翻新神像和香炉。今天，约有500名拉坎多纳人靠耕种、伐木和售卖纪念品为生，他们主要居住在Naja'和Lacanha两个村庄。

语言

对同源语言演变史学的研究发现有一种所有玛雅语言的源语言发源于公元前2200年的危地马拉高地。到古典时期，也就是碑文时代，玛雅低地两大最重要的语言分支已经开始发展。到约公元700年，Ch'olan发展出东Ch'olan语和西Ch'olan语两个分支。像Ch'orti, Ch'ol和Ch'ontal等语言，也在这个时候开始发展，直到今日仍在使用。支流莫潘河犹加敦玛雅语，奇琴伊察语和拉坎冬语都属于犹加敦玛雅语系，被认为最早起源于公元800年到900年。从语言学角度来看，从玛雅源语言到东Ch'olan语和西Ch'olan语，再到犹加敦玛雅源语言的发展在古典时期的碑文中都有记载。玛雅语言最早的语法规则和字典是在殖民时期编写完成的。这称为碑铭研究家解锁象形文字的基本数据。今天，在墨西哥、危地马拉、伯利兹城、和洪都拉斯，仍有31种玛雅语言在使用中。像历史中的玛雅语言一样，现在被使用的玛雅语言也是格语言，例如存在靶向性单词形式，也就是单词本身定义行动状态。他们就像拉丁语言一样，拥有单词变格，但是名词数量却没有下降。他们使用一种单词内句子结构。有宾语的句子正常形式是动词—宾语—主语。如果没有宾语，那结构是动词—主语。

铅釉陶瓷

这是现今唯一一个带釉陶瓷，来自前西班牙时期，出土自中美洲。也许是来自危地马拉太平洋沿岸，该带釉陶瓷在当时是贸易品。

宗系

该术语表示大家庭亲戚组成，即该家庭所有成员拥有共同祖先，既包括父系后代，也包括母系后代。

月序历

这是各种与月运周期相关联的象形文字所属于，发生在文始月日记法。众所周知，他们通过月亮代表的各个方面记录了玛雅，但到现在为止，还未被完全理解。这些象形文字代表月亮的年龄，也许是从新月开始计算，以此来记录一个太阴月的平均长度。根据教会法规，一个太阴月平均有29.5天，但由于玛雅人不使用分数记录，所以他们用29天与30天交替的记录方法解决了这一问题。

血统系

是指拥有共同祖先（无论是真实历史人物还是神话人物）的人们的宗谱序列。父系祖先和母系祖先在玛雅社会都拥有中心地位。皇帝通过父系血脉承袭。科潘王朝始祖君王的墓在卫城发现，因此宣称自己拥有前历史时期的其他统治神室血脉。

过梁

这是一种承载负荷的建筑元素，界定门口的横梁两端位置。玛雅横梁，通常由石头制成，一般装饰有象形文字或绘画作品。横梁碑文中一般会记载该建筑物的献祭归属，或该横梁建造的日期，在象形文字中用pakab来表示。

语标符号，词符

一个单词的抽象画或图形标志。在玛雅手迹中，语标符号可以分别由一个音节符号代替。

长计历

这是玛雅最重要的计时日历，以线形累计的方式计算日期。根据象形文字记载，组成时期是金（1×20天）、维那尔（918×20天）、盾（20×360天）、卡盾（20×7，200天）、和巴克盾（20×144，000天）。长计历的开端或起算日是玛雅创世日，即13巴克盾、0卡盾、0盾、0维那尔、和0金（常规写法是13.0.0.0.0）。在碑文中，下列立法循环一般遵循长计历，因为起算日一般读为4王8 Kumk'u。古典时期用长计历表示是

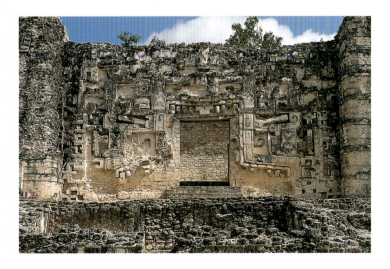

图中是里奥贝克风格建筑龙嘴门正面。位于墨西哥坎佩切州Hormiguero（霍米格罗）二号建筑；可追溯到古典晚期，公元600—900年。

从 8.15.0.0.0 到约 10.10.0.0.0，后古典时期紧接着开始，到约 11.16.0.0.0 结束。长计历的日期通过常系数公式，可以转换为基督教年代学，同样，后者也可以转换为前者。

马德里手抄本
也名为"科尔特斯古抄本"，改名字来源于其前主人的名字，这是所有玛雅折叠本中最长的一本，包括 12 个手写面。该手抄本并未像其他手稿一样被认真执行，可能还是一位经验不足的作者从一个老版本处抄写而成。马德里手抄本包括 260 天仪式日历基本年鉴卓卜金历；活动包括农耕、雨、捕猎，甚至养蜂。

纺织绞车
这是一个由石头、骨头、陶瓷或木头制成的中心钻孔圆盘，中间圆孔有一个主轴穿过。该装置用于纺织棉花。该圆盘的目的是给纺锤更大动力，同时将其控制在地面上。装饰华丽的纺织绞车在考古遗址区频繁出土，也指明了居住区可用于生产纱线和织布。

马姆人
这是一个位于危地马拉韦韦特南戈省、圣马科斯省、克萨尔特南戈省和托托尼卡潘的玛雅部落，临近墨西哥恰帕斯联邦州。该部落使用的语言与部落同名，属于玛雅语言东部分支。

侏儒权杖
该权杖在今天还有一个昵称是神 K 权杖。该统治者的标志的一部分是神的代表神 K，它的一条腿是蛇身。

树薯粉
在热带美洲大陆发现的一种根茎植物。树薯的块茎在每年的 1 月到 3 月收获，包含氢氰酸，必须通过压榨再烹煮才能去除。树薯当时类似土豆，可以磨成粉末，也可以煮成树薯泥食用。

马林巴琴
这是一种起源于非洲的乐器，类似木琴，在中美洲，只能由男人演奏。该乐器是由长木板放到木框上，再由橡胶鼓槌敲打。

马克西蒙
玛雅古吉拉特文中一个宗教神灵形象，受圣地亚哥提提兰湖的教友会圣克鲁斯敬仰的一位神灵。

玛雅生物圈
1992 年，危地马拉滕省行政区北部 1/3 处（临近墨西哥和伯利兹城），被圈为玛雅生物圈。通过这个方法，在极其原始的热带雨林中的所有玛雅考古遗址也将会被保护。在该地区，除了以收集胶姆糖（天然口香糖的原材料）为生的两个村庄的居民，这儿很长一段时间都没有永久居住的人。

该原始森林区是世界上第五大原始森林，因为过度砍伐已经极度危险。最近几年，有人侵入森林，并清理出一大块土地用于耕种。多个西方石油公司在林中建路，通向他们的钻井设备。

负荷带
这是阿兹特克部落的负荷带术语。负荷首先放到一个打环的带子上。带子的另一端套在搬运工的额头上，这样负荷的重量就转移到了后背。

巨石建筑
这是在整个尤卡坦半岛都十分流行的建筑风格，具体特色为使用巨大的、精确计算过的巨石块。在伊萨马尔、高原湖泊遗址中能发现该建筑范例。巨石建筑在古典早期达到顶峰。

中美洲（中亚美利加洲）
这是 Kirchoff（基尔霍夫）教授在 1943 年发明的一个文化地理术语，具体指美洲中部高度文明的地区。包括墨西哥广大区域，危地马拉、洪都拉斯、伯利兹城全部区域，最远端到达萨尔瓦多和尼加拉瓜。中美洲文化中的共性有很多，比如种植玉米作为主食，使用全年 260 天的日历，喜欢玉石，用橡胶球娱乐等。

下磨石
该术语来源于阿兹特克的磨石术语。在前西班牙时期，方形磨石中间是空心的，通过推动手摇杆来研磨玉米粒、水果或一些无机材料。在考古学背景中，这些磨石最重要，也是在玛雅文化家庭中使用做多的器具，即使到今天仍在使用。

美洲中部（墨西哥及美洲中部）
区别于频繁使用但同样使用错误的"中美洲（中亚美利加洲）"，美洲中部是地理术语。它指在北美洲和南美洲中间的陆桥。从地理上来看，墨西哥大部分地区都属于北美洲。美洲中部开始于特万特佩克的地峡南部，

图中显示的是石碑 F 背后的碑文（细节图）。发掘于洪都拉斯科潘古城大广场；可追溯到古典晚期，公元 721 年；由凝灰岩制成

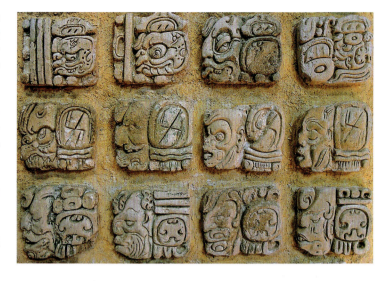

图中显示的是个人灰泥象形文字，发掘于墨西哥恰帕斯帕伦克；可追溯到古典晚期，公元 600—900 年。由石灰泥制成；摄于帕伦克，博物馆"阿尔贝托·鲁兹·鲁里耶"。

包括恰帕斯、尤卡坦半岛和伯利兹城、危地马拉、洪都拉斯、萨尔瓦多、尼加拉瓜、哥斯达黎加和巴拿马等国家。玛雅区位于美洲中部的北部。

栽培地（阿兹特克，"玉米地"）
该术语来自阿兹特克语。在玛雅区，人们现今还在原始森林中通过砍伐和烧林的方式来开采栽培地。

米拉弗洛雷斯
这是卡米纳尔胡尤古城的一个发展阶段，处于前古典后期。在该阶段，卡米纳尔胡尤古城达到其权力顶峰；它的影响力覆盖整个危地马拉高原。卡米纳尔胡尤古城的大部分建筑大概建于该时期，包括雕有象形文字碑文的建筑。

镜子
镜子由磨光的黄铁矿和黑曜石制成，通常安装在木框中，被认为是皇家宫殿的奢侈品，一般被用作装饰品。多个陶瓷画作中都描绘了奴隶（一般是宫殿侏儒）手持镜子，玛雅贵族照镜子的画面。

索克语族
这是中美洲的一种语族。包括米塞语、索克语、Popoluca（波卢卡语）。到今天，这三种语言仍旧在墨西哥南部使用。可能奥梅克语（中美洲所有语言的"源语言"）最初也来源于索克语族。

米斯特克人
位于墨西哥瓦哈卡联邦州。在后古典时期（公元 1000—1500 年），米斯特克人发起了一场规模浩大的政治文化运动，影响了墨西哥南部的广大区域。例如，米斯特克人高超的手工技艺收录到了他们的古抄本中，记录了米斯特克城邦统治王朝的历史和宗谱。

阿尔班山遗址
该前哥伦比亚时期遗址古城位于瓦哈卡山谷，与墨西哥南部同名的地区相隔不远。阿尔班山古城是萨巴特克人遗址，在公元前 1200 年便有人居住，在基督诞生的前后几个世纪达到顶峰，成为当时强大的萨巴特克国的首都。公元 3—5 世纪，像中美洲的其他城市一样，阿尔班山古城与特奥蒂瓦坎古城保持紧密联系。到后古典时期，该古城落入米斯特克人的势力范围。

支流莫潘河部落
这是位于危地马拉东南部拉佩滕省和伯利兹城托雷多区的玛雅部落。他们使用的语言与部落名相同，属于玛雅语言犹加敦玛雅语分支。时至今日，仍被危地马拉圣路易斯市和伯利兹城的圣安东尼奥市约 20000 人口使用。莫潘河玛雅部落成功抵御西班牙的侵略，并在短时间内成为北方伊萨部落的同盟。在 19 世纪，他们首次定居在伯利兹城，为远离沦为苦工的命运和压迫逃到英国殖民地。

灰泥
灰泥是一种混合材料，用于建造墙壁。在古典时期，玛雅人使用的灰泥大多由 saskab 和石灰制成。

守护神路
Na Ho Chan（玛雅语，"五天之首"）
这是一个传奇之地，在古典时期玛雅文化中扮演重要的角色。浆神就曾在那儿集合，形成玛雅大学基石的三块石头也是在这个神圣之地树立。此外，碑文显示，玛雅统治者的血祭也偶尔

在此地举行。所以，这儿可被看作是天道或神力复兴运动的标志。

纳瓦人
是对使用阿兹特克时代语言的人口总称，在西班牙人到来之前，这些人长期居住在墨西哥中部。最被人熟知的纳瓦人是阿兹特克人和托尔铁克人。

反绘彩
这是一种装饰陶器制作工艺：在这个工艺中，图案不是直接画在陶器上，而是由蜂蜡或一种类似的物质制成，通过烤制显影。

玉米
这是制作墨西哥玉米粉圆饼的玉米面团。为了发挥玉米中的蛋白质对人体的作用，玉米需要在一种碱性溶液中烹制，例如青柠或壁炉灰与水混合制成的溶液。

数系
在古典时期，玛雅人不像阿拉伯人或欧洲人一样，使用十进制数字系统，而是使用二十进制系统，以二十作为一个基本单位。数字 0 的发现是这个计算方法得以发明的关键前提。数字可以用点表示，也可用线记号表示，或者使用象形文字中的"头型"表示。数字 0 有多种形式，其中一种是一个贝壳。

黑曜石
这是一种火山玻璃（又称松脂石，火山熔岩急冷时形成的天然玻璃），可用来制作锋利的刀锋。由于低地不能生产此种玻璃，所以玛雅人不得不从墨西哥中部或危地马拉高地进口。

陶制的卵形笛
这是一种吹奏乐器，由黏土制成，一般是人的形状。在耆那教岛出土的很多泥塑都是陶制的卵形笛。

奥寇梯木
这是一种去树皮后木头的名称，来源于多种热带松木。由于其易燃的特点，玛雅人用其生火或制作火炬。成捆状的奥寇梯木可能曾是重要的贸易品，从高地被带到了平原。

奥梅克人
奥梅克人，起初定居在墨西哥塔巴斯科州和韦拉克鲁斯州的墨西哥湾海岸区，创造了最早的中美洲城市文化。圣洛伦索、拉文塔、马纳蒂和塞罗-德拉斯梅萨斯大城是奥梅克人最重要的遗址，在公元前 1200—前 300 年达到顶峰。他们最为出名的是纪念碑，其中最有名的是巨石人头，每块有 3 米高，还有艺术玉石。作为第一个城市文明，奥梅克人对整个中美洲都有极强的影响力，正因为此，中美洲才发展成为一个公共文化区。

Otoch，Otot（玛雅语，意为"房子"）
作为一个语标符号，该术语代表传统叶子和稻草屋顶，直到今天还在使用，在象形文字中有十分生动的符号。由于他们书写的结构（手写体），玛雅人可以通过音节符号区分多种语言，例如通过增加音节 ti 到相应的表示房子的语标符号中，便可以表达乔尔玛雅语中的单词 otot 的意思。

楼阁模塑陶器
这是一组创造于古典末期（公元 800—900 年）的陶器，出土于献祭圣坛和赛贝尔并从这两个地方传播到低地中部区域。他们复杂的风景画和象形文字手稿用模子刻成，而非绘制而成。

浆神
这是代表日夜交替的一对神，这也可以从他们的象形文字名字"日"和"夜"中看出。一些画作描绘了这两位神如何用浆滑动小船载着死者去往阴间，有的也描绘了他们用浆拨动云层，在统治者上方盘旋的情景。有时候，他们也被描绘成参与自我牺牲仪式和建立纪念碑的神灵。浆神也被称作统治天堂的前五神之首。

轿辇
通常由木头制成，由方便移动的平台是轿辇的形状，上面一般会放一个美洲虎皮做成的王座。有时，王座上方也会安装华盖。古典时期的碑文和殖民时期的记录都来自危地马拉高地，记录表明在交战时会使用轿辇。统治者坐在轿辇的舒适王座之上观察并指导战事。战后，胜利者会拿走敌方的轿辇作为战利品。

帕伦克三神（GI, GII, GIII）
该术语表示玛雅文化中的三位神。根据神话传说，他们是一对祖先夫妇的后裔，在几天之内接连出生。在帕伦克和其他地方，他们作为城市之神拥有特殊荣誉。首先，他们的象形文字不是可解释的语言，这三位神分别被赐名字 GI、GII、GIII。到今天，第一位出生的神 GI 的名字是 Jun Ye Nal Chaak（意为恰克玉米之神），第二位出生的神 GII 的名字是金 ich 王（太阳神），最后一位出生的神 GIII 的名字是神 K（王朝之神）。

玛雅古抄本
玛雅古抄本是象形文字折叠书，但流传下来的只有碎片。13 段 K'atum 时期的预言，有的是对长计历整体的预言，有的是对个别年份的预言，分别记录在了保留至今的 22 页抄本中。该古抄本中还提到了宇宙的诞生和玛雅文化中的 13 个黄道带。如今被严重毁坏的玛雅古抄本在巴黎国家图书馆保存，从其风格分析，该古抄本起源于尤卡坦东海岸。

Pawajtuun（神灵 N）
该神的象形文字名字在碑文中有记载，但至今仍未被破解。Pawajtuun 的独特标志是他的脸，牙快掉光的前凸的下巴，以及像网又像头巾的头罩。在古典时期画像中，Pawajtuun 要么背负海龟甲，要么背覆蜘蛛网，有的画像还描绘了他从一个蜗牛壳中爬出的情景。所有的画像似乎都在象征尘世，在追溯旱地、水域和阴间的界限，所以 Pawajtuun 也被看作连接当前世界与其他世界的神灵。在一些绘画作品中，还会描绘他与四个方位基点相连，承载天堂的顶盖的情景。

穿孔器
这是一个祭祀用的放血器。穿孔器的样子描绘在石碑或陶器上，且有象形文字描绘。玛雅贵族的男士使用黑曜石剑、尖端锋利的骨头或黄貂鱼刺来刺破他们的阴茎放血。而女人将一串刺从她们舌头上预先钻的孔中穿过来放血。

藤省（玛雅语，"岛""省"）
位于最北端，占地面积 30000 平方千米，是危地马拉最大的行政区，省会位于弗洛勒斯岛。该术语来源于犹加敦玛雅语，适用于古典时期蒂卡尔古城和乌夏克吞玛雅文化的核心区域，也适用于蒂卡尔区域建筑风格。

宠物
在玛雅社会中，宠物仅扮演很小的角色。玛雅人养狗，但是火鸡和鸽子是更常见的宠物。狗不只用于狩猎，玛雅人也许还用其牟利，甚至食用。根据来自墨西哥中部报告中的西班牙年代编史者描述。此外，玛雅人还圈养其他的野生动物，像鹦鹉、乌龟、刺鼠、长鼻浣熊和鹿等，但这些动物却没有被真正驯化。

声旁
玛雅手稿的音节标志的功能在于确保语标符号的读音正确。例如，语标符号巴兰姆的书写体只有一个美洲虎的头，音节 ma 需要添加到该语标符号中，因为这个单词最后一个辅音字母是 m。声旁也可以放到语标符号之前。因此，经常会看到音节符号 a 放到语标符号王的前面（表示"王"，"主"）。

Pibil（玛雅语，"地穴烤炉"）
地穴烤炉也用于准备祭品。地穴烤炉要在盆地地下深处放置滚烫的石头，将食物放置在石头之上，再覆盖灌木和挖出来的土，食物就会被焖熟。

古诺尔斯人
这是使用纳瓦语的玛雅人术语，该玛雅人定居于危地马拉现代国家，毗邻萨尔瓦多。在西班牙人入侵时期，在萨斯马、塔瓜河盆地、太平洋海岸和萨尔瓦多中部居住有多个古诺尔斯人部落。至于古诺尔斯人离开墨西哥中部向南迁移的时间，考古学家一直争议不休。有的认为特奥蒂瓦坎入侵后，他们才迁到危地马拉，但有的认为他们在后古典早期科珠玛瓦帕文化期间就到危地马拉定居。到现在，仍有一小群人古诺尔斯语使用者，但仅存在于萨尔瓦多。20 世纪 50 年代，该语言在危地马拉已经灭绝。

栽植标桩挖掘棒

花粉年代分析
这是一种分析花粉的程序，例如通过

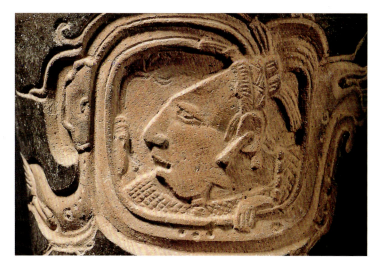

图中展示的是 Chochola 风格的陶器（细节图）。出处不详；出土于古典晚期，公元 600—900 年；带有浮雕的烧陶（克尔 4463）

分析从一处考古遗址中挖掘出的花粉来确定该区域在过去特定时间段内生长的植物。这帮助科学家获得数据，这些数据主要与当时的农业情况和植物作物有关。

波美拉尼亚种小狗（Pom）珂巴脂

《波波尔·乌》（波波尔·乌）

这是危地马拉高地玛雅保加利亚区的神圣之书。该书是18世纪的抄本，由当地语言写作，但却由拉丁字书写。该抄本中收录了保加利亚的神话和信仰，保加利亚文是危地马拉使用规模最大的语群。它讲述了世界的诞生、众神统治的场面和保加利亚人的祖先。在该古抄本中记载的生活方式在一定程度上可追溯到前西班牙古典时期的文化发展阶段，例如英难双生子乌纳普和依珂丝芭兰卡的例子。

主要标准序列（PSS）

在小物件的上边缘一般都有标准标识，大部分是陶器，标识一般是定义物件的功能，例如饮水杯，或者所属人。

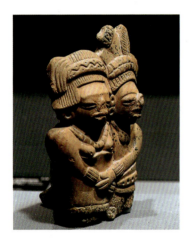

该图片中显示的是一对夫妻形状的吹奏乐器。发掘于洪都拉斯科潘古城址，Las Swpultaras，9N-8堆，D庭院中；由干黏土通过模压制成；高13厘米；现保存于特古西加尔巴，洪都拉斯博德加历史中心学院。

普顿族

该玛雅部落在殖民时期的记录中被描述为贸易或商业玛雅人。普顿玛雅人被经常与操琼塔尔玛雅人比较，后者在后古典时期在墨西哥海湾沿岸和尤卡坦加勒比海沿岸经营海岸贸易。研究玛雅文化的学者埃里克·汤普逊认为普顿族是深受墨西哥中部文化影响的玛雅部落，在后古典早期，曾控制尤卡坦的广大区域，包括奇琴伊察。汤普逊提出的"普顿假说"也认为普顿人在古典末期曾入侵低地南端，因此部分促成古典时期玛雅文化的破裂。普顿在该区域的考古遗迹在塞瓦尔和祭祀祭坛遗址出土的陶器和雕塑中都有体现。然而，"普顿假说"在最近几年被质疑，因为它是基于不同来源的非严谨评估提出的。

普克

这是当前墨西哥尤卡坦州西南尽头的一个地点术语，也可表示当地的建筑风格。该建筑风格结合了不同风格的建造技术和装饰材料，包括石面墙，即在未加工的石墙表面覆盖一层精确切割的石板和锐粒砂岩。这是一种立式的、楔形穿顶石。与里奥贝克和切尼斯风格不同的是，普克建筑墙壁仅装饰入口顶部，也就是墙壁顶部沿边的雕带，由小石子拼凑而成，大部分拼凑成一条蜿蜓的线，由过梁封边，但是底部不加修饰。除此之外，使用柱子和罗马字也是普克建筑的特色，一般出现在门口，偶尔也会有题字等装饰。

黄铁矿

硫化铁的一种，在古典时期，玛雅人将黄铁矿磨光，嵌入木板或石板中，当镜子用。

凯克其语

凯克其语是玛雅族的一个部落名称，该部落定居在危地马拉阿塔维拉帕兹省，依沙巴尔省和藤省，还有伯利兹城的托莱多区。该部落使用的语言与其同名，属于保加利亚文支分支，也是危地马拉最重要的四种玛雅语之一。在当前500000位使用者中，大部分都只懂这一种语言。凯克其人刚开始居住在高地，但在最后30年，被迫搬进藤省的原始森林，在那儿，他们通过砍伐和燃烧等方法开发土地。

绿咬鹃

这是一种居住在危地马拉乔林的十分稀缺的鸟类，非常怕人，现在几近灭绝。这种鸟类尾部有长长的、绿色且有光泽的羽毛，前西班牙时期的贵族认为此鸟的尾部羽毛十分珍贵，大多用于头饰或背部装饰中。

Rab'inal Achi

这是前克伦比亚时期发生的一个悲剧，由Abbé Brasseur用危地马拉高地的保加利亚文记录而成。该名字中的第一个单词指Rab'inal古城，这名牧师在该城工作，第二个单词是保加利亚语的一个单词achi，意为"牧师"。据传，在保加利亚玛雅部落有一位武将在对抗Rab'inal古城统治者袭击时被俘，但他坚决不透露先辈，最终被杀。

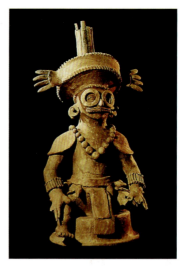

图中是一个香炉顶部，上面是巴加尔亚克库毛王朝工匠的绘画作品。出土于科潘，洪都拉斯，10L-26号建筑，XXXVII-4墓坑前面；可追溯到古典晚期，公元650—700年；由耐火黏土模压并彩绘制成；高度61厘米；先保存在科潘考古博物馆中

放射性碳测定年代

这是一种考古中常用的测定文物年代的方法，尤其是木头和骨头等文物，也被称作碳14测定年代法。该方法是基于：所有有机体在有生命时吸收碳14元素，但在死后该元素由于放射性衰变分解。石岩层的年代可通过测量放射性的强度来确定。

雨季

在玛雅区有两种季节：旱季和雨季。雨季开始和结束的时间在不同区域有所差别，但与所有热带区域相同的是，雨季与夏季太阳到达天顶的时间相同。降雨量在7月和9月达到最高，反映天顶往返两程的时间。在危地马拉高地和尤卡坦，从10月起降水就会开始减少，但在低地南部，降水可持续到整个11月或12月。

沟洫台田

这是一种广泛传播的农业技术，玛雅人在前古典时期便开始使用。在浅水域区，例如河流沿岸的谷地，植物和淤泥在田地中堆积在一起。

地缘关系

这是西班牙王室对其国外领土的历史、人口、地理和经济潜力的一系列问卷。在16世纪后50年，该问卷以菲利普二世的名义发送给西班牙政府以及当时赐封制度的受封者。该问卷旨在收集更多信息，以帮助其更高效地重新组织并完成殖民经济扩张。

里奥贝克

当前墨西哥坎佩切联邦州最南端的区域。有一种建筑风格与之同名，这种建筑风格的典型特征是带有装饰塔（一般不会超过无法攀登的屋盖结构）的石制建筑，入口都是蛇口形状。里奥贝克建筑风格和切尼斯建筑风格的区别一直都是有争议的。但他们没有柱子，这也是与普克风格的不同之处。

Bakab 仪式

这是一个16世纪的玛雅手稿。该手稿中记录了治愈病者的神奇咒语，以尤卡坦玛雅语言编写，但却以拉丁字母记录。该手稿是以频繁被提及的Bakab神的名字命名，这是玛雅区最重要的原始资料之一，也证明了尤卡坦语文学的存在。

屋脊饰

这是石砌建筑物顶部的装饰性顶盖。它的形状可确定建筑风格。

萨亚尔

也许是当时统治者赐予一位官员的头衔或官职。该玛雅单词出现在古典时期碑文中，具体意思不确定。该文章讲述萨亚尔被当时的统治者赐名，因此在等级制度中，萨亚尔位于统治者之下。在乌苏马辛塔区，亚齐连和彼德拉斯内格拉斯州附近，萨亚尔是一个城邦的区域管理者官职，是由该城邦的统治王子任命的。但不能确定该官职是否属于等级制度的一个层级。

萨克贝（玛雅语，意为"白色大道"，"道路"）

在前古典时期之前，玛雅人习惯建造坚实的公路带，其中一些甚至有6米宽。道路两边有围墙铺满碎石，表面还盖有一层颜色鲜亮的石灰，因此得名"白色大道"。建造道路的所有工具都是靠人工的，因为玛雅没有使用牲畜的传统。内城的道路满足交通和交流的需求，也是家庭关系和王朝关系的一个公共表达。长长的跨国大道，有时也是跨海大桥，不仅运送货物，而且反映了城邦之间的政治联盟关系，也有祭祀的作用。

Saskab（玛雅语，"白色的泥土"）

这是在地表发现的一种白色的泥土层，与石灰和水混合后，可代替沙子做砂浆的原料。

桑拿房

这是一种特殊建筑物或房间，在该房间中，水由于热石的加热作用蒸发为水蒸气，导致身体因流汗而排毒。玛雅因该装置闻名于世，在中美洲，早在古典时期，很多部落都知道该装置。他们称为澡堂。

文字

这是标准的玛雅语书写体系。玛雅文字可书写在多种材料上，包括石头、

木头、玉石、陶器和纸。玛雅单词（象形文字）是由词符（抽象和图形文字标志）和音节标志组成的，共收集多列象形文字。玛雅语共有 900 多个象形文字，拥有一套复杂的语法系统和正字法，在该方面的研究才刚刚起步。

干壁画
这是壁画的一种技术，在该技术中，所有配色都涂在干的灰泥表面。

二次葬礼
对死者的再次埋葬。由于文化和历史或祭祀仪式缘故，有时需要掘出尸体或残骸并将其二次埋葬。

萨满教巫师
该术语是一个可以在精神上达到忘我境界的人，可以与超自然力量交魂对话。他或她充当神界与人间的直通桥梁。拥有神授的能力是萨满教巫师最重要的能力，即拥有人的身体和灵魂的精神。

短时计数
这是一种纪年法。在这种纪年法中，一个特别的卡盾间隔可能仅引用到一天之中，即王及其系数。在 260 或约 256 个太阳年之后，一个特定的日期会根据日历结构不断自我重复。

古城遗址 Q
这是一个推测存在的古城遗址，考古学家推测该遗址便是在 20 世纪 70 年代和 80 年代出现在国际文物交易市场的一系列雕塑和象形文字的来源。由于该系列中大部分都有同样的舌头标志——这是一种标志浮雕，据推测，这些文物在一个大型古城中的原始森林深处发现，被盗墓贼发掘出后流传出来。然而，新的研究表明该标志浮雕是卡拉克穆尔国王的标志，而且大量的遗址 Q 的纪念碑都不是来自卡拉克穆尔古城遗址，而是来自卡拉克穆尔古城下属的城邦。大部分文物都挖掘自危地马拉北部的区域；遗址 Q 风格的雕像残余在科罗纳伊古城内部和周围也发掘了不少。

变形头骨
在玛雅文化中，玛雅美人理想的额头是扁平、被挤压的形状。为了形成这种头骨形状，他们使用两块木板等刚性结构在新生儿的头部前后紧夹，再用绳索绑缚。

头骨台
这是一个建筑术语，指类似平台的石头建筑，该建筑四周的墙上都装饰有雕刻的头骨。

天空带
在玛雅艺术中，天空是带状的。带砂砾岩被分成多段，在这些分段中，可以找到代表太阳、月亮、星球和其他天象（例如黑暗和云朵）的标志。

刀耕火种法
这是一种种植方法：通过燃烧原始森林中的自然植被以得到一片新的种植土地。燃烧的灰烬正好为土地施肥。时至今日，人们还用这种方法开垦栽培地。

至日
这是太阳改变方向的日子。夏至日是在 6 月 21 日，这天是一年中日长最长的一天；冬至日是 12 月 21 日，这天是日长最短的一天。在至日，太阳运动到海平面上最北的点（夏至）或最南的点（冬至）。玛雅人，也许是 E 部落的玛雅人，对此都有精确地观察。他们也曾设置专门的神对应这些事件。

投矛器
一种战争中用的武器，也被称为投掷板，阿兹特克人称该器械为梭镖投射器。该器械包含一根带有短钉的木矛和一个用来放置木矛的凹槽。投掷时木矛放置与肩齐平，通过伸展投掷臂，长矛可以被扔很远。由于墨西哥中部人或玛雅人直到后古典时期才开始使用弓箭，所以投矛器是他们最有杀伤力的长距离武器。

石碑
这是一种石柱或直立的厚石板，底部埋在地下。古典时期玛雅文化称其为拉卡姆盾，意为"大石头"。石碑通常是为庆祝五十年祭而竖立，树立石碑的动作也被解读为"种植石头"。石碑各个表面通常会被雕刻或彩绘，并用碑文或画作记录统治者一生中发生的事件、行为和日期。

黄貂鱼脊椎
在古典时期，玛雅人使用来自加勒比海的黄貂鱼的脊椎作为放血祭祀仪式的穿孔器。

粉饰，涂以灰泥
一种可以速凝的石膏是石灰、沙子和水混合物。像大理石或石灰等添加物可以制作石膏灰泥、白灰泥、大理石灰泥（黑色灰泥）、石灰灰泥、水泥灰泥、或灰色灰泥等。由于其容易浇铸，这使得它成为的屋顶和墙壁的半浮雕装饰的上好材料。灰泥还用在自由涂画的装饰品中，用模板画边框时，也可用于砂纸打磨过的抹灰墙面。

补充字符组
文始历日记法的部分，补充了阴历日期和其他，大部分还是仪式周期（819 天的周期）。

斯沃西陶器（Swasey）
这是低地陶器中最古老的一组，可以在贵久遗址中鉴定，在伯利兹城北部也可找到其他小规模部落。通过放射性碳测定年代的方法，鉴定出斯沃西陶器可追溯到公元前 1200 年—前 800 年。

音节标志
这是一种手写字符，由辅音、元音搭配组成。玛雅音节标志有时可能来源于语标符号，例如音节标志 T738 ka 就代表鱼，这来自表示鱼的语标符号（kay）。

墙面—木板
这是一种建筑物的正面结构，最初发现于墨西哥中部，偶尔在玛雅区也可发现。该建筑包含一堵向外伸出的、倾斜的墙和一块宽的、带有装饰的壁架。该建筑结构尤其与特奥蒂瓦坎文化有关。

墨西哥玉米粉蒸肉
这是一种玉米面制成的食物，该名字来源于阿兹特克语。面团包裹在玉米叶子或香蕉叶中，在热水中烹制而成。

塔拉斯卡人
塔拉斯卡人居住在墨西哥米却肯联邦州。在后古典时代以首都 Tzintzuntan 为中心建造了中央集权制国家。他们设法抵抗住阿兹特克人的入侵，也许，他们最出名的是手工艺品，尤其是铜器，塔拉斯卡人制作的铜器在整个中美洲大陆售卖。

蒸疗浴场
这是阿兹特克语中的桑拿房术语。

特奥蒂瓦坎
特奥蒂瓦坎是中美洲规模最大的城市，位于临近墨西哥城北部，在鼎盛时期拥有近 20 万人口，但在公元 600—700 年间，人口开始减少，原因不详。在遗址中心有亡灵之路，日月金字塔和其他纪念性建筑群。特奥蒂瓦坎曾成功发起军事运动，并从其黑曜石贸易垄断中获利。他们的势力范围曾扩张到了玛雅区。

热发光
这是通过检测陶器来测定年代的方法。该方法是基于物体在第一次受热时发出的辐射可被检测到并测定日期。

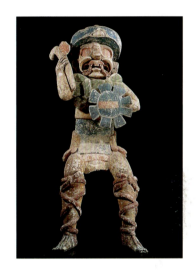

该图片中展示的是手持斧子和盾牌的雨神恰克。出处不详；可追溯到古典晚期，公元 600—900 年；表面刷有石灰层；高 156 厘米；属私人收藏物品。

特拉洛克
是墨西哥中部雨神的名字，最早起源于古典时期的玛雅低地。特拉洛克的特征包括突出的上门牙和眼睛周围的圆环形状的鳞甲。在古典时期，特拉洛克的头像或他的特征频繁出现在玛雅统治者在战事中带的头盔上。在后古典时期，特拉洛克的头像频繁出现在香炉上。

托尔铁克人
托尔铁克人最重要的遗址中心是图拉遗址，位于当前墨西哥伊达尔戈州。与尤卡坦半岛的奇琴伊察古城遗址约在同一时段发现。这两处部落高度类似的显著建筑和图像记录可能是由于两个古城同属一个共同的文化时期，相互之间也会影响。

玉米粉薄烙饼
这是一种西班牙术语，表示玉米面团做成的薄饼。在烤盘上烤制而成，即使到今天，它仍是美洲中部和墨西哥最重要的食品之一。碑文中对该食物的记载是 waaj，直到今天还在使用。

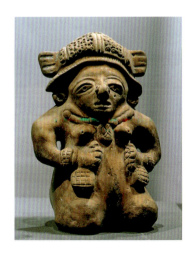

图中显示的是女性小雕像。出土于热带草原 Pineda，苏拉塔尔，科尔特斯，洪都拉斯；可追溯到古典晚期，公元 600—900 年；陶器，模压工艺；高度 22.5 厘米，宽度 17 厘米，长度（B）11 厘米；现保存于墨西哥圣佩德罗苏拉国家人类学博物馆。

凝灰岩
这是一种硬度较小的火山岩,容易加工,表面颜色为浅绿色。科潘古城的石匠便是使用凝灰岩制作的独立站立纪念碑和建筑物上的雕塑。科潘古城旧采石场就位于城市中心西北方向。

石头(玛雅语,意为"石头")
该术语既是一个表示360天的计时单位,也指石头纪念碑,例如石碑或祭坛。

双子金字塔
这种建筑风格发源于蒂卡尔古城,两座金字塔在东西线上相对而立。这对金字塔都有一个方形的基底剖面,四面均有台阶。在平台北端是一个有四面有围墙的庭院,庭院中有一块石碑,石碑上记录了卡盾时期的末期。南端有一栋建筑,该建筑有9个门,标志着地府。双子建筑群是宇宙的模型,建造于卡盾时期,也许曾是超大规模仪式的举办场地。除了蒂卡尔古城外,该建筑也存在在该古城附属城中,例如亚希哈。

Tz'iib(玛雅语,意为"书写语")
该术语包括任何用毛笔和墨水书写的东西。玛雅称专业的碑文雕刻师为Aj Tz'iib(意为"作者")。刻在石头或黏土的象形文字特殊表达,以及雕刻师的使用的特殊表达在碑文中都有迹可循,虽然这些表达的含义有争议。在一些王国,雕刻师甚至有权在作品上签字。"象形文字"的玛雅语读音为"喔"。

卓尔金日历
这是一个共有260天的仪式日历。总共包含20个白天标志,每个标志附带有数字1—13。每天都有一个特殊的象形文字来表示。

骷髅头石台(阿兹特克语,意为"骷髅头")
这是一个石台,石台上放置一个特殊建筑,该建筑上拜访者被斩首的战败对手的头颅和一些牺牲的受害者头颅。至于所谓的骷髅头石台是否真的有此功能,这无从得知,但是奇琴伊察的骷髅头石台上就有被钉住的头颅的低浮雕像。

佐齐尔部落
这是位于墨西哥恰帕斯联邦州的玛雅部落,该部落使用的语言与之同名。今天,约有20万佐齐尔玛雅人主要居住在圣胡安查姆拉、奇纳坎坦、圣巴勃罗湾以及圣克里斯托瓦尔北部。

阴间
与天堂和地狱不同,玛雅人相信阴间是死者开启其灵魂之旅的地方。这个地方位于地球内部,那里居住着黑暗恐怖的生灵,在众多陶器彩绘中都能看到,让人十分难忘。山洞的入口处标有通往阴间的标志,洞中也有多处墙绘和堆放的祭祀物品呼应这一主题。到殖民时期,波波尔·乌引入西瓦尔巴这一术语代表地府。

乌苏卢坦陶器
该组陶器制作于前古典中期,产自高地。到前古典晚期,这种陶器在低地广为流传。该陶器上有一条浅条纹,这是用一种反面的程序:将适当的部分用蜡膜覆盖,这层蜡会在火烤的过程中融化,并在陶器表面留下痕迹,这种痕迹便成为陶器的装饰。多个乌苏卢坦陶器都是三脚站立,形状很像女性的乳房。

饰面板建工方法
这种建工方法被视作混凝土建工的前身,承重墙由提前预制的石料镶面制成,在当时,里面填充有泥浆。这种建工方法在整个玛雅区都能看到,但是在普克风格建筑中达到最佳效果,表面还装饰有复杂的石头拼花图案。

韦拉克鲁斯文化
时至今日,对该文化的研究仍较少。该文化在古典时期(公元300—900年)和后古典早期(公元900—1200年)繁荣在韦拉克鲁斯州墨西哥湾海岸区。韦拉克鲁斯文化因其华丽的陶器而出名,该陶器有全尺寸人体模型,它的建筑也很有名。韦拉克鲁斯古城最重要的城市是艾尔·塔印,位于现代城市帕潘特拉附近。

视觉蛇
在古典时期玛雅画作中描绘了被血祭吸引,一条蛇出现在陷入深思的人们身边的情景。向上天祈福的祖先或神灵的头像也经常出现在伸出的血口大张的蛇头中。

瓦斯蒂克族
这是其他玛雅部落中的一个分支,约在3500年前向北方迁移。在前西班牙时期,瓦斯蒂克族因为其石雕和贝壳手工而有名。时至今日,约7万瓦斯蒂克仍生活在墨西哥湾海岸、韦拉克鲁斯州,圣路易斯奥比斯波和塔毛利帕斯州等区域。

Way(玛雅语,意为"睡觉")
在古典时期,way表示一种特别的物种'半动物半人的生物'。在陶器表面频繁出现该物种名称,一般与其画像同时出现,名称的后面一般有"u.way"表达(玛雅语,意为"他的睡眠")。有时,著名城邦的名称后面也会有way表达。可能这些画作代表一个人的第二个自我。

维那尔
维那尔指一个月,包含20天。在碑文中,有时也使用其同义词Winik替代。

山怪
古典时期的玛雅文化相信山怪,"山"中住着精灵,玛雅人将其描述为拥有动物身体的山怪。这些山怪被赐予了各种各样的神话名字,在玛雅文化中占有重要地位,例如K'uk' Lakam Witz(意为"大山中的绿咬鹃")、Yaxhal Witz(意为"[会变]绿的大山")、Wuk Ek' K'an Nal Witz(意为"七座黑色和黄色的山峰")、Ox Witz(意为"三座大山")、Wak Chan Muyal Witz(意为"六座在天堂上的云朵山")以及Ho Hanab Witz(意为"五座花山")。此外,山还出现在个人名字中,例如Witz Chan(意为"山""天空")和Sak Witz Balam(意为"白色的山"和"美洲虎")。

女性
在古典时期社会,上级阶层的女性被赋予了多种特权。在国家面临分裂危险且王位需要传承之际,她们甚至可以继承王位。她们的特权地位也为其提供多个获得头衔的权力。所以,女性不仅拥有头衔,也拥有专属象征符号,当嫁入另一个统治家族时,还会继续保留该符号。如果诞下一位皇位继承人,那还会被封一个专属的"母后符号"。碑文中甚至还提到有的建筑就是为女性建造的。

世界纪元
从《波波尔·乌》中可以推断出,玛雅人相信有三个纪元,也就是当前时代之前三个纪元,上帝未能创造出人类。前面三个纪元失败的原因是创造的人类生物不能交流,比较虚弱或没有灵魂。直到第四次尝试时,神灵用玉米面团创造出的人类是成功的。第一代人类与神灵一样完美,之后神灵将人类的视力模糊化,这样人类就只能看到"小的"物体,无法感知宇宙的"大"事物。

Wuqub' Kaqix(玛雅语,意为"七只金刚鹦鹉")
这是《波波尔·乌》中记载的神鸟,可能衍生于古典时期的伊查姆·伊。金刚鹦鹉存在的时期既没有太阳,也没有人类。它们曾是这个世界上最强大、最自负的生物,并视自己为太阳。在他试图使用吹箭筒将自己撞离树干的尝试失败后,这个极度狡猾的英雄双胞胎将金牙切玉米粒代替,自此,他的傲慢也就不复存在。最终,Wuqub' Kaqix血流过多而亡。

西瓦尔巴
这是《波波尔·乌》中记载了地府的名字,可能翻译为"恐怖之地"。夜神和毁灭之神住在西瓦尔巴。他们共同看管蝙蝠之屋、黑暗、黑曜石刀、美洲虎、火和寒冷。然而,有一次英雄双胞胎在一次球赛中成功智胜地府,也成功消除人类对地府的恐惧。新的宇宙自此诞生。英雄双胞胎自取灭亡后,再度被唤醒,并成为天空中按轨道运行的日月。在古典时期的陶器彩绘上出现多个形象恐怖的生物,这些生物一定来源于地府。可能玛雅人相信有一种灵魂转世,始于死亡,要走向或经过地府完成一生。

辛卡人
辛卡临近玛雅高地,但却鲜有人知。有人认为从前古典时期开始,他们绝大多数便居住在危地马拉的太平洋海

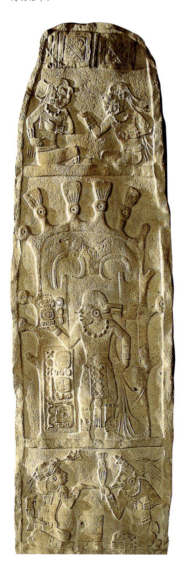

图中显示的是石碑3,位于赛贝尔,藤省;可追溯到古典晚期,公元850—900年;由石灰岩制成;现保存在危地马拉城的国家博物馆中。

岸的东南区。他们的语言不属于任何一种玛雅语，到今天，还有少数危地马拉圣罗莎州的老人使用，是随时都会灭绝的语言。

年承

这是卓尔金日历中的一个术语，是指卓尔金日历与哈伯历 Pop 月份的特定一天重合，并从这一天开始一个新年。年承也有对新年名称的记载，使得人们对该术语一目了然。基于卓尔金日历和哈伯历的两种日历结构，共有 4 天与 13 个数字相连。因此，根据上面提到的 4 天与 13 个数字逐个组合，一个年承每完成 4×13 的轮回，共（约）有 52 个太阳年后便开始循环。这种纪年方法仅被证实在后古典时期和殖民早期使用，至于之前的时期是否使用，还不得而知。

尤卡坦人

这是居住在尤卡坦岛的一个玛雅部落。尤卡坦玛雅人的祖先最早在前古典时期可能已定居在尤卡坦半岛中部和北部地区。然而，该半岛上的第一批大城市的贵族并不讲尤卡坦玛雅语，而是讲乔尔语，可能是因为这是有名的字母和语言。最古老的尤卡坦语碑文发掘自 Xcalumkin 遗址，起源于公元 9 世纪早期。在西班牙入侵时，尤卡坦半岛北部只允许使用尤卡坦语，这一点在殖民早期记录中的无数字典中都能证明。虽然拥有共同的文化和语言，但是尤卡坦人从未建立政治联盟。这意味着当尤卡坦部分区域被西班牙人入侵时，其他区域（像整个东部）都可以接收"幸运逃出的"玛雅人。这导致了紧张局势，无数起反对西班牙殖民统治的反抗层出不穷。在 1847 年，大部分尤卡坦玛雅人在对抗墨西哥国家的阶级战争中起义。该起义促成半岛东部独立玛雅区的建立。尤卡坦人成功保护了他们传统文化中的很多元素，其中大部分都体现在他们的宗教、乡村生活和语言中。约 120 万人使用尤卡坦玛雅语，仅次于保加利亚语，是第二大玛雅语。到现在，该语言主要在墨西哥坎佩切州、金塔纳罗奥州、尤卡坦半岛以及伯利兹城北部和中部使用。

马蹄铁

指马蹄铁或 U 形石头物件，外观状似马项圈。一般而言，该物件重 10 千克（22 磅），长 40 厘米，宽 30 厘米。大部分都被打磨抛光，并有艺术装饰。该物件的真正含义和用途不详。有绘画文物显示该物件是球赛的部分装备，一般佩戴在球员的臀部。马蹄铁发掘于墨西哥湾海岸区以及整个玛雅区域，曾发掘过该物件，但主要集中在危地马拉高地。

萨巴特克树

该术语来自阿兹特克语，是一种树，用于生产建筑物房梁、门梁等。而且该树中还生产天然橡胶。

萨巴特克人

萨巴特克人居住在墨西哥瓦哈卡州。在公元前 1200 年，萨巴特克人创造了灿烂复杂的文明。萨巴特克古城最重要的遗址是位于瓦哈卡山谷的阿尔班山遗址，也是萨巴特克城邦王国的后期首都，在公元前 600—400 年之间，该城邦将墨西哥南部的广大区域列入其势力范围。萨巴特克人发明了一种象形文字，是独立于玛雅象形文字的一种，直到今日，还未被成功解密。到现在，萨巴特克人还是瓦哈卡州最大的土著部落。

动物砂岩块

这是一种刻有浮雕作品和碑文的巨大砂岩块。被称作动物砂岩快是因为这些岩块经常被雕成动物的形状，包括乌龟、美洲虎和鳄鱼。其中，最有名的例子是由基里瓜统治者 Sky Xul（公元 785—795 年）树立的动物砂岩块 P，挖掘自基里瓜古城遗址，是一块巨大且装饰华丽的雕塑，重达 19.5 吨。

819 天周期

这是一种神话元素集合，在象形文字记录中相互关联，相互控制，包含一位神、一个基本方位和一种颜色。每 819 天周期中同样的组合重复一次。神恰克或神 K 的东方是红色，南方是黄色，西方是黑色，北方是白色。

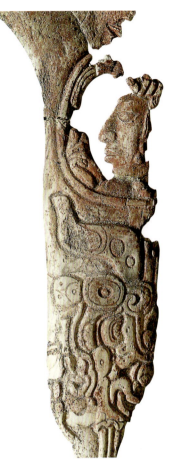

图中展示的是雕刻骨头，发掘自 116 号墓室。危地马拉，藤省，蒂卡尔遗址，1 号神庙；可追溯古经典晚期，公元 734 年；现保存在蒂卡尔"西尔韦纳斯·莫利"博物馆。

下列跨页印刷：
石碑神庙东北部风景。发掘自墨西哥，恰帕斯，帕伦克；可追溯到古典晚期，公元 692 年。

在 1949 年，墨西哥考古学家阿尔伯托·鲁兹·鲁里尔（1906—1979）在该神庙中发现一处有争议的墓室，该墓室中包含玛雅统治者巴加尔二世大帝的遗体（公元 603—683 年）。该建筑在巴加尔生前完成规划，并由其儿子 K'inich Kan Balam（公元 635—702 年）完成。

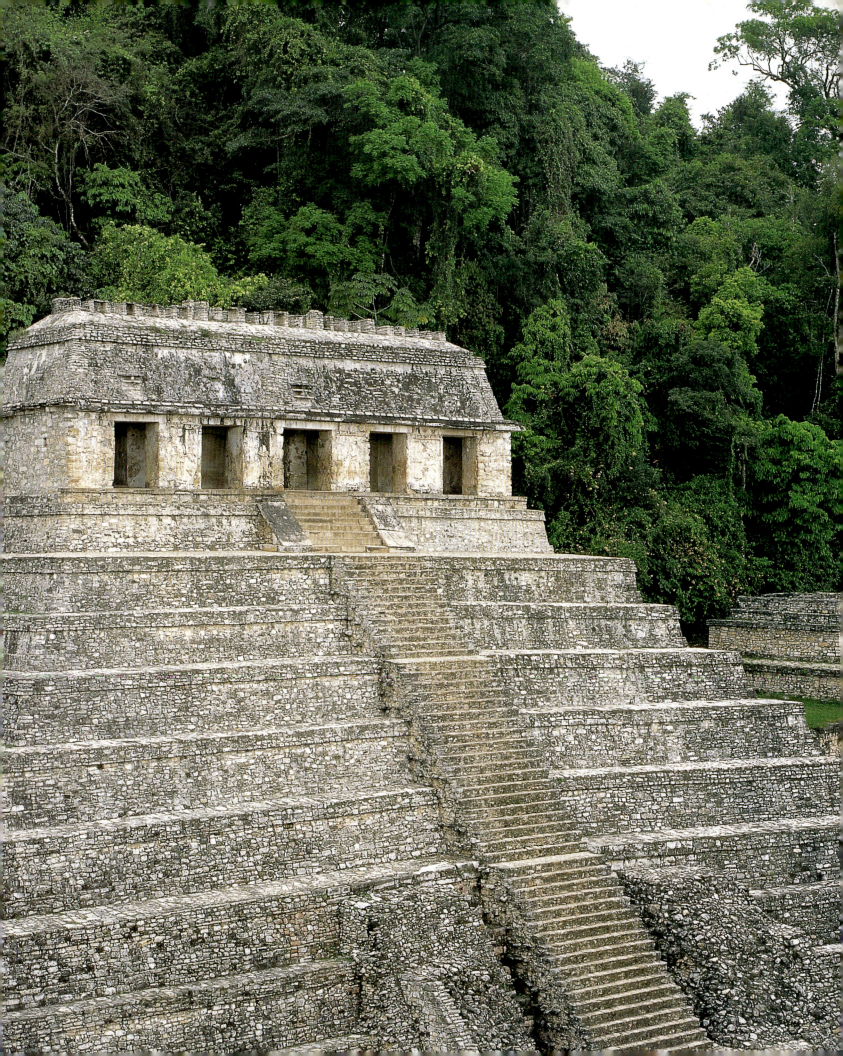

历史遗址综述

克里斯蒂安·普拉格和尼古拉·格鲁贝

阿巴赫·塔卡利克遗址

一些艺术土台、公共广场和庭院，还有周围的建筑共同组成这个前古典遗址中心。该中心有20多个雕塑和雕刻石壁，被认为是古典玛雅低地纪念碑的前身，可追溯到公元前37—126年。

阿坎塞遗址

在同名的现代小镇下方坐落着阿坎塞墨西哥玛雅小镇，前古典晚期和古典早期是其鼎盛时期。该村落的核心为主金字塔，最近刚露出其表面的纪念性灰泥面具。在该建筑南方坐落着第二个建筑，该建筑表面的灰泥面以人画像作为装饰，显示其受到特奥蒂瓦坎的影响。

阿瓜泰卡遗址

该遗址位于Lago Petexbatun高原，四周均为陡坡，在1957年被发现。位于城市中心宫殿和祭祀建筑群见证了公元8世纪晚期阿瓜泰卡的繁荣时期。此时，阿瓜泰卡周围正在发生各种军事交战，所以需要对该遗址采取防御保护措施。在周围陡坡和阿瓜泰卡祭祀中心的山涧中建立自然地质保护区，当地居民在该遗址中心内外建起长长的栅栏墙。即使设有重防，该城市还是于公元8世纪被攻破，焚城。

Ake遗址

Ake坐落于梅里达城东35千米处，约翰·劳埃德·斯蒂芬斯于1842年发现。连同阿坎塞和伊萨马尔一起，Ake是位于北方低地为数不多的、建筑物起源于古典早期且在后古典时期还有大量居住痕迹的遗址之一。最后，Ake的鼎盛时期被定于古典时期（公元300—950年）。

献祭圣坛

作为中部低地早期遗址之一，位于里约乌苏马辛塔的献祭圣坛。从地理位置来看，应该是一个主要贸易带。根据19世纪在该遗址发现的一些文物推断其始建于前古典中期。直到20世纪后30年，对该遗址的挖掘还未完全结束。根据该遗址统治者在公元455到849年建造的石碑和纪念碑，推断该城市的文化繁荣时期约为古典晚期。

阿顿哈古城

阿顿哈古城的早期遗址可追溯到前古典中期，约在公元前1000年。然而，保留到现在的纪念建筑起源于古典时期。该城市拥有300多个保存完好的建筑和大量上流阶层富人墓，貌似阿顿哈古城的统治阶层从低地中部到加勒比海沿岸的贸易网络中获利。在这个大繁荣期，有8000~10000人曾在阿顿哈古城居住。

巴拉姆库遗址

巴拉姆库占地面积仅1平方千米，是个相对小的遗址，共有三处建筑群。该遗址于1990年首次被发现。由于在该遗址中发现的一处壮观的灰泥壁，该遗址一直被高度重视，该石碑起源于公元300—500年之间。该墙壁顶部沿边雕有彩色横条装饰，长约17米，高度为4米多，是玛雅低地最精细的灰泥作品之一。

坎佩切遗址

阿顿哈古迹一处村落的早期遗址可大概追溯到公元前7世纪。在公元200—600年间，遗址中间区域被沟渠和环形栅栏墙等防御工事环绕。该中心有7处桥与外界相通。在古典后期，也就是公元600—730年间，该中心再次扩建，增加了多处豪华宫殿和庙宇。该处遗址于1934年被发现，研究发现直到1450年还有人在此处居住，是典型的里奥贝克式建筑风格。

博南帕克遗址

博南帕克（位于墨西哥）彩色壁画，发现于1946年，是中美洲最重要的艺术作品之一。这些壁画是图画和文字证词，与其他记录玛雅战争经过、祭祀仪式和玛雅贵族生活其他事件的证词一起还原玛雅文明。博南帕克由三个大型建筑群组成，均可追溯到公元600—800年间。壁画中的碑文，1号建筑门梁上的刻字还有主广场上的刻字石碑记录了玛雅统治者Y王Chan Muwaan和其儿子的生活，该统治者的执政时期为公元780—792年。Y王Chan Muwaan执政后，博南帕克

墨西哥，尤卡坦，奇琴伊察。塔蒂阿娜·普罗斯古利亚可夫对该祭奠中心的还原式画作描绘了该重要遗址壮观的纪念建筑。

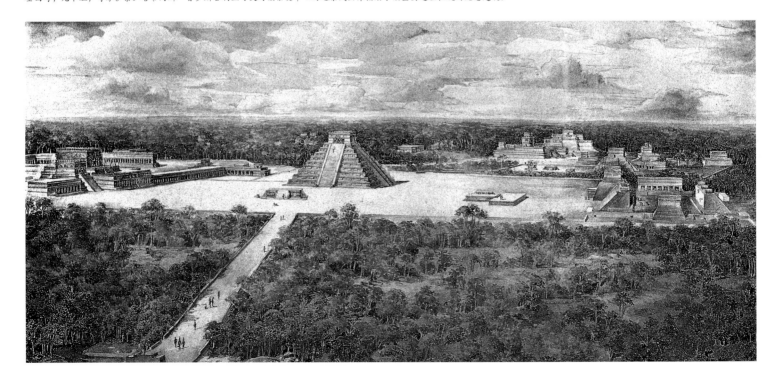

到达其中一个鼎盛时期，这对当时前10年被托尼那霸权打败，失去独立的博纳帕克而言十分必要。

卡哈帕奇遗址

卡哈帕奇是重要中型仪式中心，遗址发现于20世纪50年代，位于伯利兹城圣伊格纳西奥现代小城上方。该遗址由34处建筑、两处球场和众多普通石碑组成。该中心建立于前古典晚期，于公元800年时被遗弃。

卡拉克穆尔遗址

该遗址发现于1931年，是所有玛雅遗址中规模最大的一处。重要性主要体现在于此处发现的117块石碑上。由于石碑未被完好保护且当地的石灰岩质量不佳，石碑上的刻字严重风化，导致遗址的历史在很多年中都无法确定。虽然1号建筑主金字塔和45米高的2号建筑始建于前古典中期，但是卡拉克穆尔直到约公元200年，卡拉克穆尔才确定为一个有威望皇家王朝所在地。卡拉克穆尔首次成为广泛区域"超级大国"，能与Tuun K'ab Hix统治下的蒂卡尔王朝抗衡的"超级大国"。卡拉克穆尔王朝的影响力在尤克努姆大帝统治下达到顶峰。然而，他的儿子尤克努姆 Yich'aak K'ak'（公元686—695年）在公元695年被蒂卡尔王朝打败。该统治者举世闻名的墓室于1997年在2号建筑被发现。该遗址中的碑文证词记载截止公元909年，但一些制作粗糙的石碑却显示该村落在这个时间点后仍存在。

坎关遗址

该遗址是在1908年被梅勒尔·提奥伯特发现，坐落于帕西翁河赛贝尔南部40千米处。坎关是目前所知帕西翁河流域规模最大的遗址。主要由两到三个大型、带有金字塔神庙和贵族居住区的祭祀建筑群组成。从遗址中找到的石碑估计，该村落的鼎盛时期约为公元790—800年。也有人推断坎关在公元741年还有一处早期城市遗址，该城由多斯·皮拉斯大帝统治。坎关在8世纪末获得独立。

卡拉科尔遗址

该遗址是伯利兹城规模最大的考古遗址，1937年由一名伐木工首次发现。该城可追溯到前古典晚期，当地皇家朝代的建国者可追溯到公元331年。在YAjawte k'inich 二世（553—599）和其儿子K'an 二世（618—658）的统治下，卡拉科尔古城得以从蒂卡尔王朝的霸权中独立，成为低地东部国力最强的城邦。该遗址中心是一座46米高的凯纳金字塔，始建于前古典时期，并在古典时期成功扩建。该中心的多个卫城建筑群通过长长的sakbe（玛雅语，意为"白色大道"）与周围密集的郊区相连。在该遗址中，考古学发现3000多个给房屋平台，但在共88平方千米的村落中，曾有36000栋房子。23块石碑和23个祭坛上的碑文中讲述了该古城的王朝历史，最早到公元859年。

塞罗思古迹

塞罗思遗址坐落在一个半岛上，该半岛一直延伸到伯利兹城海湾。托马斯·甘约在1900年发现该遗址，但直到20世纪70和80年代才第一次被挖掘。在公元前50—100年之间，塞罗思古城可算作尤卡坦半岛最重要的贸易中心。该结论的论据便是坐落在该遗址的100多座宫殿和金字塔，有些还装饰有灰泥作品，十分壮观，这些共同组成该遗址的居住中心。塞罗思独一无二的艺术作品和建筑是古典时期玛雅低地研究的路标。

奇琴伊察遗址

在尤卡坦半岛东岸，紧邻图卢姆，奇琴伊察是该半岛北部最有名的古城址。在西班牙人入侵不久后，Montejo（1479—1548）占领废墟，并于1532年在尤卡坦建立第一个西班牙首都。但不久后，他不得不舍弃该城市。但是，这个玛雅废城从未被忘记。首先是19世纪中期欧洲研究者首次拜访，20世纪初期首次在考古界认定为历史遗址。奇琴伊察遗址主要有两种建筑类型：普克风格建筑（公元600—900年），取名于与之同名的地区；第二种是墨西哥风格建筑（公元900—1200年），此种风格集中了墨西哥湾岸区、瓦哈卡州和墨西哥中部的建筑风格。像卡斯蒂略金字塔，武士神庙和大球场等著名建筑便是典型的奇琴伊察墨西哥建筑风格。奇琴伊察拥有50多个碑文题字，被视作尤卡坦半岛北部最有趣的地方之一。在该遗址，最重要也是被提及最多的人名便是K'ak'upakal，他是该古都在公元9世纪的统治者。

Chimkultic 遗址

虽然刻字石碑的数量十分可观，都可追溯到公元591—897年，位于恰帕斯Chunujabab的盐湖Chimkultic的王朝历史并未被经过详尽研究。值得一提的是，石碑上的对罪犯介绍可以看出，在该古城的鼎盛时期，Chimkultic是一个区域强国，这一推断从其俘虏国外名人的事实中便可看出。Chimkultic在20世纪初期被发掘。在遗址的中心发掘出200多个建筑，现在保存仍旧完好的建筑可追溯到古典时期。对其挖掘出的陶瓷研究发现，这座古城历史从前古典晚期一直到后古典时期。

科巴遗址

科巴拥有约43平方千米的居住面积，

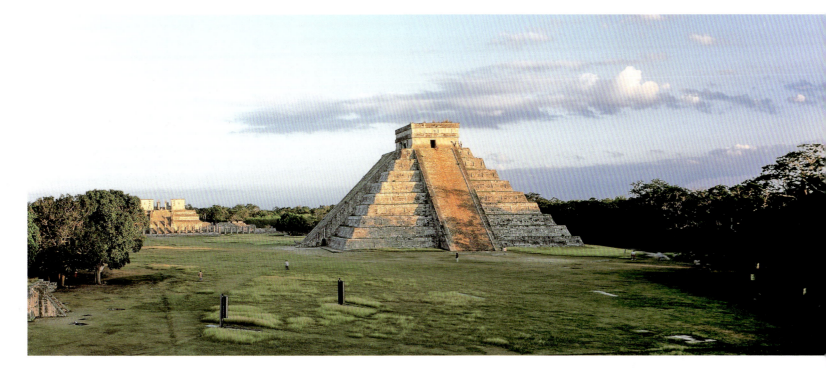

墨西哥，尤卡坦，奇琴伊察，卡斯蒂略金字塔（也被称为K'uk'ulcan金字塔）。该金字塔的标志建筑于20世纪30年代被挖出并重建，当时还在金字塔中发现了年代更为久远的建筑结构。

墨西哥，坎佩切，奇比诺卡克遗址。这张照片是梅勒尔·提奥伯特拍摄于1887年，照片中的美景是奇比诺卡克遗址大神庙东侧神殿西侧。

墨西哥，坎佩切，奇比诺卡克遗址。是位于奇比诺卡克遗址的同样建筑的一张现代照片。考古学定义牌上写着A1号建筑。

是古典晚期尤卡坦半岛东北部最重要的中心。个人建筑群之间由45条"白色大道"相连，其中一个通向100千米之外的亚述那。大量庙宇和居民楼证明了当地社会上层人士的实力，有关历史记载在约50个象形文字碑文中。科巴在公元100年时已经存在，在古典后期发展庄大，在古典末期被弃，之后约公元1200年时再次用于居住。

科马尔卡尔科遗址

由黏土砖建成的建筑是古典晚期考古遗址的特征。由于该地区缺石头，当地居民不得不使用下层土的淤泥来代替。他们的象形文字记录同样被可在黏土瓦片上。该古城在古典晚期国力鼎盛。该遗址主要有三大祭司建筑群，分别是大城堡、北方集团和东城堡。科马尔卡尔科与帕伦克的最后一位统治者有王朝连接。

科潘遗址

科潘遗址坐落在中美洲洪都拉斯远西北部的同名河流流域。这是发现最早且研究最详尽的玛雅古城。尤其是1839年弗雷德里克·卡瑟伍德和约翰·劳埃德·斯蒂芬斯共同参观且制作了精细的图解后，该遗址自此便闻名全球。自20世纪初，在科潘中心开展一系列的综合挖掘和重建工作，在这个过程中，早期几位统治者的古墓被出土，包括该王朝始祖Yax K'UK'Mo'（公元426—437年）。对从当地洞穴中挖掘出的陶器和科潘河流的冲积平原中发现的个人物件的研究显示科潘山谷遗址可追溯到公元前13世纪。从王朝始祖的时代算起，科潘王朝历史都记载在各个石碑上。在科潘400年的王朝历史中，总共出现了17位统治者。今天保存完好的建筑大多是最后三位统治者时代（公元738—822年）留下的遗物。最后一块石碑未完成，可追溯到公元822年。科潘王朝主要是其制作的石碑，祭坛和石雕面质量上乘，精致均匀。在瓦沙克拉胡恩神K统治期间（公元695—738年），出现一种独一无二的画像和动画雕刻风格。

多斯·皮拉斯遗址

在1954年，位于派特克斯巴吞区中心的Sayaxche当地居民发现了多斯·皮拉斯遗址。在方圆仅仅1平方千米的区域中发掘出500个建筑，包括大型金字塔建筑和众多较小群体居住区。该古城的历史可完全通过从遗址当地和整个区域挖掘出的35块或更多刻字石碑中完全还原。碑文记载显示多斯·皮拉斯古城皇室血统原属于蒂卡尔皇室，被驱逐出境后定居在派特克斯巴吞的南边。最早记录的历史时间是公元625年，那是一位统治者的诞辰日。约公元731年时，邻近的阿瓜泰卡中心出现多斯·皮拉斯王国的"双子首都"。关于多斯·皮拉斯居民的最后记载年份是公元807年。就像该地区的其他古城一样，多斯·皮拉斯的统治者始终在加强中央集权，扩张势力范围。战争，政治联姻和私人往来都是其辅助策略，这些策略都成功帮助统治者扩张势力，尤其是在这个地区。

兹邦切遗址

在科巴之后，兹邦切是金塔纳罗奥州（墨西哥联邦州）规模最大的遗址。1927年，托马斯·甘发现该遗址，它坐落在墨西哥南部、巴卡拉尔西部。在20世纪90年代初期挖掘成果研究表明该古城在古典初期达到鼎盛，其重要性远远超过之前预估结论。兹邦切的上层阶层奢侈装修的墓室暗示当地贵族阶层的重要性。装饰有俘虏代表的象形文字楼梯表明该古城曾是卡拉克穆尔王国的一个诸侯国。

季比乔顿遗址

季比乔顿占地16平方千米，共有800多栋建筑物，是尤卡坦北部规模最大的中心。有证据表明，该中心从公元前900年便开始断断续续有人居住，一直到殖民时代。约公元前250年时，当地人口开始迅猛增长，约公元830年到达人口顶峰。现在保存完好的大部分碑文都是在描述当地统治阶层的生活以及他们之间的血缘关系，这个现象也是起源于此。到公元1000—1200年之间，施工率与人口数量开始减少。但是，到公元1200—1540年，在之前已成废墟的季比乔顿遗址上出现新的村落。

奇比诺卡克遗址

奇比诺卡克遗址是由斯蒂芬斯和卡瑟伍德于1842年共同发现，坐落在墨西哥坎佩切的现代小城伊圪尔维德之中。虽然遗址地点在切尼斯，其建筑风格也是切尼斯风格，但遗址中也有受里奥贝克风格影响的建筑物。最大的建筑是A1号建筑，既是宫殿也是神庙。该古城建成于前古典中期，但今日仍保留完好的建筑起源于古典晚期。奇比诺卡克遗址约在公元950年被弃。

埃兹那遗址

虽然埃兹那在其当地十分有名，但直到20世纪20年代，科学家才开始有兴趣研究该遗址。居住区面积为3.7平方千米，最显眼的建筑是5层的主神庙。由于该神庙位于一个艺术高台，自身高度有近40米，所以在神庙中可

444

以看到周围绝佳远景。在该遗址中挖掘出约 40 个刻字石碑、木匾和一个象形文字楼梯，这些记录了该古城的历史：约公元前 400 年便有人定居，直到公元 1500 年被弃。年代最久远的一块石碑记录了公元 435 之前的历史，最近的纪念碑是约公元 810 年竖立的。在古典晚期，在卡拉克穆尔的带领下，Edzalal 可能拜访过古城，是当时一个处于鼎盛时期的玛雅王国。

巴拉姆遗址

过去几十年与巴拉姆有关的重大发现唤醒了大众对这个玛雅遗址的兴趣。该遗址中心占地面积 6 平方千米，周围由两面墙环绕。位于遗址中心的 1 号建筑，有 150 米长，因此是该古城占地面积最大的建筑。过去两年，挖掘出了一块保存完好的灰泥墙面和一段刻有象形文字的楼梯。到目前为止，出土的大部分建筑物都属古典时期最后一个时期。在该遗址中发现的前古典时期文物表明该古城在那个时期已经存在。

El Baul 遗址

位于圣卢西亚 Cozumalguapa，El Baul 属于一个遗址群，该群中的遗址拥有相似的建筑风格。该古城在前古典中期（公元前 800—前 400 年）开始有人居住。在该遗址中发掘出的特色考古发现是刻有象形文字经典风格的一块重玄武岩，这是受墨西哥的影响形成。

埃尔·卡约遗址

小型埃尔·卡约遗址分布在乌苏马辛塔河两岸，位于亚齐连和彼德拉斯内格拉斯之间。该古城建立于古典晚期，在公元 600—800 年间通过河流上的贸易逐渐繁荣。但当时仅是彼德拉斯内格拉斯的一个战略附属区。1897 年，梅勒尔·提奥伯特发现该遗址，随后在 20 世纪 50 年代和 90 年代先后开始挖掘工作。在现场挖掘出的一系列刻字碑文表明埃尔·卡约是由 Sayal 阶层总督管理，该总督是由彼德拉斯内格拉斯的统治者提携上任的。

埃尔梅科遗址

埃尔梅科的遗址位于坎昆北侧。这座古城可能是隶属于 Belma（贝尔玛）。1528 年，老 Montjero（蒙特杰罗）在那儿建立了自己的军营，1877 年，奥古斯都·勒·普朗根发现该遗址。埃尔梅科的主要建筑是被称为卡斯蒂略的建筑，这是一栋有 5 个台阶的金字塔，在古典后期形成现在的外形。埃尔梅科在公元 250 年开始有人居住，一直到公元 1100 年被弃。即便如此，埃尔梅科到后古典晚期仍是这地区最重要的贸易中心。

米拉多尔遗址

危地马拉原始森林深处，藏着多个玛雅早期大都市的遗址米拉多尔。该古城在公元前 150—150 年达到文化顶峰。在这段时间，古城规模为 16 平方千米。该中心拥有众多宗教建筑和普通建筑。在一栋名为提格雷的建筑中找到当时统治者的绝对权力声明，提格雷是一个大型建筑群，占地面积 5.6 公顷，高度远远超过了森林的树冠层。在前古典后期，米拉多尔统治并影响着藤省地区的政治和经济事件。

厄尔秘鲁遗址

玛雅古城遗址厄尔秘鲁位于拉古纳省佩尔迪达城西北部约 20 千米处。在 20 世纪 60 和 70 年代，该遗址遭了一波波文物盗贼，大部分石碑都被锯开并搬走了。经过多年的刑侦调查，伊恩·格雷尼姆得以追回几块丢失石碑，并以图片的形式重组还原。到目前为止，厄尔秘鲁在玛雅文化中的地位仅知道部分，但可以确定的是蒂卡尔曾对该古城发起战争，古城战败后，当时古城统治者的轿子被作为战利品带回蒂卡尔。貌似厄尔秘鲁也是古典后期卡拉克穆尔霸权的一部分。

埃尔塔遗址

在 1895 年，梅勒尔·提奥伯特于埃尔塔发现多个建筑物。该遗址的建筑主要是切尼斯风格，就像 1 号建筑展示的那样，该建筑是风格最突出的建筑之一，可追溯到约公元 710 年。

艾尔托兹遗址

小型艾尔托兹遗址位于藤省奇琴伊察湖泊以北。在 20 世纪 60 年代末期，艺术盗贼从一所神庙中盗走一块刻字木门梁，不久后，重新出现在丹佛艺术博物馆。该木梁于 1998 年被归还危地马拉。刻字的木门梁十分罕见，迄今为止，仅在蒂卡尔遗址发现兹邦切和萨尔瓦多。

霍乔布遗址

1888 年，提奥波特梅勒尔在兹邦切小城附近的高原上发现一组八个建筑物。在小型霍乔布遗址发现的建筑都是切尼斯风格，其优秀的文物状态也成为该建筑风格的代表之一。虽然先保存完好的建筑物都起源于古典晚期，但对于该战略重地，从前古典早期便有人居住，一直到战争时期。

欧米吉罗斯遗址

位于坎佩切的欧米吉罗斯遗址被认为是现今风格最鲜明、保存最完好的里奥贝克风格建筑之一。2 号建筑的南墙被设计为一个血口大张的蛇头，是该遗址最重要的建筑之一。最早的人类在此居住的时间据说是前古典时期，从公元 50—250 年期间。在古典晚期的建筑地下挖掘出早期里奥贝克建筑（在公元 550—600 年期间使用的建筑风格）。像其他里奥贝克风格古城一样，欧米吉罗斯也没有象形文字刻字石碑。

伊坦森遗址

虽然伊坦森遗址几乎没有开展任何挖掘工作，但是在当地出土的各种石碑碑文已使其远近闻名。伊坦森位于献祭圣坛东北 13 千米处，在前古典时期已有人类定居在此。伊坦森古城居民一直在捍卫自身独立，一直到古典晚期，与多斯·皮拉斯王国一直保持王朝连接。在公元 685—807 年之间，伊扎的统治者历经五代。碑文记录最晚可追溯到公元 829 年。

伊西姆切遗址

玛雅前首都遗址坐落在危地马拉奇马尔特南戈省以西。料石建筑群分布在四个广场中。起先，墙壁是灰泥制成，墙画是密斯特克普埃布拉风格。这些建筑物明显带有墨西哥影响，是托尔铁克风格建筑。在后古典晚期开始有人类居住。随着西班牙人的到来，该古城也曾有小段时间被称为危地马拉首都。

Ixkun 遗址

Ixkun 是古典晚期的区域强国，位于波普顿北面，存在时间比图尼奇纳亚还要久远。一系列碑文对 8 世纪邻国战事的报告中表明 Ixkun 曾是该区域的霸权国家。然而，一般而言，由于城市之间接连不断的战争，这种霸权集权统治一般都短命。

霍乔布，坎佩切，墨西哥。舌头宫殿，南面。该照片中便是霍乔布古城被称为蛇头宫殿的建筑，摄于 1887 年，图片中是建筑中心的入口处。

霍乔布，坎佩切，墨西哥。距离上次拍摄约 100 年后，蛇头宫殿的南面并未出现明显破坏痕迹。

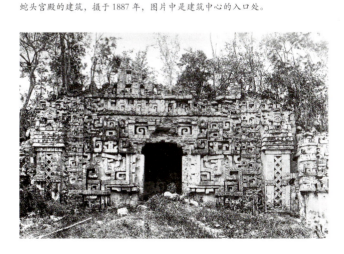

Ixlu 遗址

Ixlu 小型遗址位于危地马拉北部佩滕奇琴伊察湖东岸，蒂卡尔南部 30 千米处。西尔韦纳斯莫利在 20 世纪 30 年代发现该遗址。当时，他记录了两块石碑和一块祭坛，均建造于公元 859 年到公元 879 年之间。位于蒂卡尔边缘的 Ixlu 遗址和 Jimbal 遗址在古典晚期达到其文化顶峰，当时蒂卡尔王国已经开始渐渐衰败。该遗址区最后一块纪念碑树立于公元 889 年，仅仅比蒂卡尔最后一位统治者的最后一块官方认证的石碑晚 20 年。

伊克斯图兹遗址

伊克斯图兹规模相对较小，位于马恰吉拉北面约 10 千米处，在古典晚期地位拥有重要地位。该遗址的碑文显示该古城与多斯·皮拉斯和阿瓜泰卡古城统治者关系友好，曾对不远处的马恰吉拉王国发起战争。

伊萨帕遗址

伊萨帕位于墨西哥南部恰帕斯州太平洋海岸，虽然今日保存下来的建筑可追溯到公元前 300—前 50 年，但在公元前 800 年就已经有人居住。该遗址的典型建筑方法是凸起土台，先用粗糙的石头覆盖，再用一层灰泥或黏土盖于表面。伊萨帕因其 89 块石碑闻名于世，大部分石碑均未雕刻。伊萨帕是前古典后期最重要的建筑中心之一，该建筑风格也因此得名伊萨帕风格。该风格是奥尔梅克与古典玛雅图示法过渡期风格。

耆那教遗址

在古典时期，位于墨西哥坎佩切西岸的耆那教岛在地域还是泛地域都是大墓地。在公元 500—1000 年之间，该岛居民区约有 20000 座墓地。小岛从东到西坐落于有一个带金字塔的祭祀中心和多个当地民宅。多个民宅和三个石碑上均刻有囚犯的画像，表明当时在该遗址区还有另一个同等重要的王朝。

柯巴遗址

1843 年，斯蒂芬斯和卡瑟伍德发布了关于柯巴遗址信息：柯巴位于乌斯马尔古城附近。这是最早的一版介绍。宫殿和天柱神庙等大型建筑群可追溯到古典晚期，共同组成普克建筑风格遗址中心。另一栋明显的建筑可追溯到公元 830—1000 年，是有名的面具宫殿。该建筑南面装饰约有 400 个雨神的石面具。此外，柯巴的其他遗址痕迹也表明该古城在前古典时期便有人居住。

卡米纳尔胡尤遗址

卡米纳尔胡尤遗址是当前危地马拉最大的考古学遗址，位于危地马拉首都下方。在公元前 2500 年，该古城便开始有农业文化。高地与低地之间的黑曜石贸易使得卡米纳尔胡尤古城的重要性日益突出。在前古典时期，该遗址是墨西哥中部和玛雅地区的"贸易口岸"扮演重要角色。公元 800 年，该古城开始有人类居住。

科胡利希古城

科胡利希古城坐落在墨西哥东南部金塔纳罗奥州南面，约切图马尔以西 40 千米处。1 号建筑出土的古典早期的灰泥面具是同种面具中制作最精良的类型。建筑风格为古典时期里奥贝克风格，可追溯到公元 800—1050 年。科胡利希古城遗址的第一次建筑时期留下的建筑可追溯到古典早期，约公元 450—600 年。

拉布那遗址

就像尤卡坦的众多其他遗址一样，规模相对较小的拉布那遗址在 1842 年首次被斯蒂芬斯和卡瑟伍德发现。该遗址中最重要的建筑是宫殿、门型拱架和米拉多尔等建筑，都是普克风格建筑。古典早期宫殿长达 120 多米，是该遗址区规模最大的建筑。拉布那遗址其他的建筑可以追溯到从古典时期晚期到终点古典时期。

马恰吉拉遗址

1957 年，一名地质学家在同名的河流岸边发现马恰吉拉遗址。拉普拉塔河支流里约马恰吉拉在前哥伦布时期是长距离贸易线路，而且马恰吉拉古城在该贸易中扮演重要角色。贸易还促进了墨西哥中部和该地区的文化融合，墨西哥对该地区的影响力被认为从古典终点时期开始显现。在马恰吉拉挖掘出的 18 个刻字纪念碑显示，在公元 711—841 年，该遗址是一个规模较小的独立国家，执政阶层的确立来自婚姻、政治和战争三种方式。

拉玛奈遗址

拉玛奈存在于前古典晚期和古典早期，位于新河泻湖区，这使得它成为佩滕省海岸和其他城市之间重要的货物贸易中心。今日保存完好的大部分建筑（约 718 座）大多建于该时段。该古城第一次人类居住时间开始于前古典早期。与其他玛雅城市不同的是，在西班牙人到来之前，拉玛奈古城一直有人类居住。

卢巴安敦遗址

与其临近古城遗址（尼姆力布尼特和乌克斯本卡）不同的是，卢巴安敦古城建立于古典晚期，但只在公元 700—900 年有人类居住。这段时间也是该古城的繁荣顶峰，这得益于它在格兰德河的地理位置。卢巴安敦是南部的重要贸易中心之一，从半岛北方、东部和南方的贸易中获利。祭祀中心由 11 栋大型建筑组成，位于五个公共广场周围。由于大部分建筑金字塔的顶部都是由易被风化的石头建成的，所以只有金字塔的底座平台被保留到了今天。虽然卢巴安敦在泛地区的重要性较显著，但到现在，只挖掘出三个刻字球场标志。在该遗址中未发现石碑。

玛俗潘遗址

玛俗潘是尤卡坦北部在后古典晚期最重要的祭祀中心。12 世纪时，奇琴伊察失去其在尤卡坦的重要性地位后，玛俗潘建国，并在公元 1250—1450 年间，崛起称为该半岛最重要的贸易中心。不过，奇琴伊察此时仍拥有其在农业的影响力，玛雅潘的卡斯蒂略王国很明显模仿品。为了抵御外敌入侵，该古城中心的 3600 座建筑都由一堵周长约 8 千米的高墙环绕。

米克斯科别霍遗址

玛雅的首都米克斯科别霍在后古典晚期（约公元 1250 年）建于危地马拉高地，在西班牙人入侵之前，一直有人居住。佩德罗·阿尔瓦多 1525 年在其备战的情况下攻下该城，并将其居民赶到别处。金字塔建筑，居民生活设施以及球场是米克斯科别霍的建筑特征，该遗址是卡尔卡尔·萨普于 1896 年发现的。

莫拉尔遗址

Balancan，Balancan-莫拉尔斯，改革

拉布那，尤卡坦，墨西哥。该现代照片展示了 120 米长的拉布那宫殿，该宫殿可追溯到古典晚期初始年代。一条跨越广场通向南方。

大道和莫拉尔斯等都是该遗址的名字，都很闻名。该遗址是墨西哥塔巴斯科联邦州最有趣的遗址之一。这得名于在此处挖掘出的多个题词碑文。莫拉尔的中心区域有7栋建筑，包括金字塔和居民住房。从碑文记载中推断该古城约公元633年便已经成为独立城邦，通过发动战争侵略扩大其势力范围。从该遗址中挖掘出的12块刻字纪念碑现在保存在当地的博物馆中。

圣荷西莫图尔

1895年，梅勒尔·提奥伯特发现了圣荷西莫图尔遗址。该小型古典晚期遗址位于彼滕省奇琴伊察湖。据说，众多陶瓷器皿从该遗址偷窃所得，因为这些陶瓷器皿上都标记有圣荷西莫图尔的象征符号：马恰吉拉古城的一篇碑文中就讲述了公元731年，圣荷西莫图尔的一位统治者被俘虏的故事。

拿阿屯遗址

神秘的大型拿阿屯遗址是西尔韦纳斯·莫利于1919年发现的，但到现在还未被研究。大规模"E组"建筑群表明该遗址在前古典晚期曾是一个居住区。现今挖掘出的40个保护不完善的石碑大部分都可追溯到古典早期。

纳斯卡遗址

在20世纪90年代早期，墨西哥考古学家在坎佩切州发现了这个古代大都市的遗址。现发掘出的石碑显示该都市有专属的象征符号，曾是古典时期的重要中心。

克贝遗址

在埃尔·米拉多尔南面约13千米处，坐落着前古典商业古都克贝遗址。1930那年，该遗址发现于一次航空测量中，1962年，伊恩·格雷厄姆首次调查该遗址。该古城中心居住区由两栋大型前古典中期建筑群组成，该遗址也是佩滕首个发现该时期建筑的考古学遗址。一些小型的建筑地底可追溯到公元前1000—600年，几个大型建筑则建于公元前600—前200年。

纳库姆遗址

纳库姆遗址位于蒂卡尔东面约18千米处，1905年被莫里斯·德·柏列格尼发现。该规模相对大型的遗址存在于古典晚期，石碑可追溯到8世纪中期。庙宇A拥有圆形拱门，但在古典终点时期被封堵，是纳库姆最有趣的建筑之一。为寻找价值连城的殉葬宝物，盗墓贼在纳兰永遗址的建筑之间挖出多个长隧道和壕沟，因此破坏了佩滕遗址的很多栋建筑。很多陶器器皿都有明显的纳兰永出处标志，这些器皿在当今古董贸易中还可找到，都来自这个不幸遭遇洗劫的玛雅遗址。19世纪末，梅勒尔·提奥伯特发现保存完好的多个石碑，却在20世纪60年代被锯开并走私到国外。碑文告诉我们，在古典晚期，纳兰永统治者曾对其邻国发起战争，也一度成为外敌入侵的目标。

尼姆力布尼特遗址

在1976年，地质学家发现尼姆力布尼特遗址，位于伯利兹城托莱多区卢巴安敦东北部20千米处。该遗址为古典晚期遗址在中心广场上，考古学家发现26块石碑，其中6块刻有碑文。卢巴安敦曾被视作该地区的经济政治中心，但据说，尼姆力布尼特曾被认为是统治贵族的王朝文化中心。

诺穆尔遗址

1897年，托马斯·甘发现该遗址，坐落在伯利兹城橘道镇北部。诺穆尔遗址居住面积占地约18平方千米，是玛雅东区最重要的中心之一。该遗址中大量的建筑表明当时居住人口较多，在前古典晚期达到顶峰。在其鼎盛时期，与诺穆尔遗址保持贸易关系的城市最远到墨西哥中部。

奥希金托克遗址

在古典时期，奥希金托克曾是普克区重要的古城。遗址中心由三个建筑群组成，相互之间由堤道连接。其中，最有趣的建筑要数Satunsaat，该建筑拥有小门廊和窄梯相互连接的房间系统。奥希金托克出土了大量的象形文字文章，记录跨度从公元474—859年。

帕伦克遗址

帕伦克遗址发现于18世纪，但挖掘工作却开始于20世纪40年代，一直持续到现在。重要文物一直在持续出土，如最近在19号神庙发现的王座以及在21号神庙发现的墓室。帕伦克遗址迄今为此共出土约200个象形文字，是玛雅地区碑文出土方面最重要的遗址之一。碑文神庙拥有墓室以及著名玛雅统治者巴加尔二世（公元625—683年）的石棺，是20世纪极其重大的考古发现之一。碑文神庙，宫殿建筑群，大广场和几所小规模神庙以及围绕广场分布的居民住宅区共同组成该遗址中心区。最早的人类居住痕迹可追溯到公元3世纪。然而，大部分建筑和表层装饰都是在帕伦克的鼎盛时期，也就是公元600—800年。该古城共有三位最有影响力的统治者：K'inich Janaab Pakal他的儿子肯·巴兰姆（公元684年到公元702年）和k'an Joy Chitam（公元702—711年）。该王朝血脉在公元711年由于托尼那王朝俘虏君王k'an Joy Chitam而中断，后由其近亲金ich Ahkal Mo'Naab 三世（公元721—736年）继位，他于19号神庙正式继位。

彼德拉斯内格拉斯遗址

梅勒尔·提奥伯特发现该遗址，在古典晚期，该古城曾与其他城邦发生战争，赢取了乌苏玛辛达河流域的贸易主导权和控制权。在古典时期，该古城被称为yokib。约公元前400年，该古城开始有人类居住，到公元800年时被弃。在该遗址挖掘出的约60块刻字纪念碑是在古城鼎盛时期制作完成的，约公元710—790年。在20世纪60年和70年代，大量纪念碑被盗走，后来其中的几块出现在了文物交易中。

波摩娜遗址

波摩娜历史遗址坐落在乌苏玛辛达河流域，与恰帕斯塔州（墨西哥南部州）现代小城巴斯科相邻。就像乌苏玛辛达河流域的另一个遗址一样，该古典晚期遗址同样获益于海岸与彼藤省中部之间繁荣的贸易往来。在波摩娜祭祀中心发现多个刻字石碑碎片。这些均被认真保存，并展览在当地的一所小博物馆中。约公元795年，波摩娜被彼德拉斯内格拉斯征服，并从此称其为附属国。

Pusilha 遗址

Pusilha是位于伯利兹城最南端的玛雅遗址，得名于当地发掘的象形文字文章中对该遗址的称呼，与危地马拉边

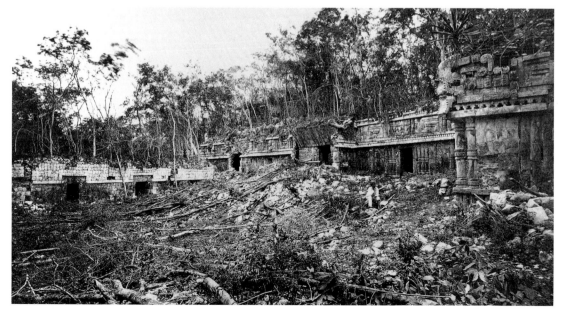

墨西哥，尤卡坦，拉布那。摄于1886年，摄像师为梅勒尔·提奥伯特，照片展示了拉布那宫殿中央建筑和左偏殿重建前的情景。

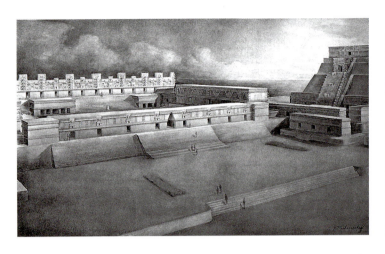

墨西哥，尤卡坦，乌斯马尔古城。该画作出自画家塔提亚娜-普罗斯古利亚可夫，他将修女四合院加到左边，巫师金字塔加到右边，还原了乌斯马尔古城中心被毁前的情景。

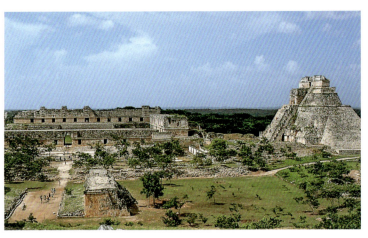

墨西哥，尤卡坦，乌斯马尔古城。照片展示了魔法金字塔当前的文物保护状态。照片前景中是乌斯马尔古城球场遗址。

界相隔不远。自其1926年被发现以来，已经发现26块雕刻纪念碑（其中有21块石碑、两块碎片和三个祭坛），至少13块是刻字石碑。所有的纪念碑都保存在石碑广场。

基里瓜遗址

基里瓜遗址位于卡纳莱斯山谷，于1841年被斯蒂芬斯和卡瑟伍德发现。作为重要的祭祀和行政中心，该遗址主导古典时期加勒比海沿岸和高地与低地区的贸易往来。在此地出土的众多优秀刻字石碑、祭坛和动物形状雕塑是迄今在所有玛雅遗址文物中制作最精良的。这些碑文记录了基里瓜公元426—810年之间的历史。今日保存完好的大部分建筑纪念碑都是在K'ak' Tiliw时代制作完成，他是基里瓜最有影响力的君王。在他统治期间，基里瓜的领土得以扩张，并在公元738年俘虏并杀害科潘当时的统治者瓦沙克拉胡恩神K（公元695-778）。随着当时玛雅南部重要的经济政治城邦科潘的陨落，基里瓜在公元740年到810年成为该地区的主导势力。

里约阿祖尔遗址

里约阿祖尔遗址位于蒂卡尔遗址东北部80千米处，是古典早期彼藤省最重要的城邦之一。在当时领先的城邦国蒂卡尔和乌夏克吞的主导之下，里约阿祖尔还能借助其位于河流贸易中心的地理位置发展成为东北区域强国。在河流两岸坐落着5000多栋建筑、大坝、运河、防御建筑等。在20世纪70年代和80年代，盗墓贼盗取了大量品类丰富的陪葬品。考古学家设法保护住该古城的无价城墙墙绘。该墙绘完成于古典早期，是此时期制作最精良的墙绘文物。

里奥贝克遗址

里奥贝克这一术语包含14个古典晚期遗址（里奥贝克A-N），坐落在坎佩切虚普西南部约20千米处。其中，大部分建筑群一般都只包含一栋建筑，是雷蒙德·默温在20世纪20年代发现的。也有一些建筑群包含多个建筑，里奥贝克建筑风格也得名于这些遗址的名字。

Sacul遗址

Sacul遗址坐落在里奥莫潘河西部。1970年，伊恩·格雷厄姆第一次绘制出该遗址地图，并记录了六块刻字石碑。自此，多块纪念碑和大部分建筑都被盗墓贼拆除并运去别国。石碑可追溯到公元731—790年，碑文中还提及该地区的其他遗址，例如Ucanal遗址。Sacul遗址的发展历史是古典晚期崛起城邦的绝佳例子：该古城原先规模较小，当财富和权力不断积累后，发展成为可以控制多个城邦的强国。

桑塔丽塔柯罗萨遗址

由于其位于海岸附近，柯罗萨得以控制古典时期的海岸贸易以及里奥翁多河和新河流域的贸易往来。这两条河流是玛雅城市、拉玛奈和佩滕大型城邦之间的主要交通轴。因此，在后古典时期，当玛雅潘失去其主导地位时，柯罗萨立刻取而代之，控制了贸易。这一点可以从该遗址区出土的墨西哥中部和北部的物品看出。柯罗萨在公元前2000年开始有人居住，是后经济时期重要的主导强国，华丽的墙绘也是在这个时期完成的（现已丢失），直到西班牙人入侵前，该古城一直有人居住。

圣达罗莎西塔帕克遗址

圣达罗莎西塔帕克遗址坐落在奥佩尔琴东北方向的高原上，于1843年，首次被斯蒂芬斯和卡瑟伍德记录。虽然该遗址的建筑主要是切尼斯风格，但也明显受到里奥贝克和普克风格的影响。根据该遗址的高建筑密度估计，在其鼎盛时期能容纳10000居民。在此处挖掘出的约10篇象形文字对该古城统治者和历史的记录反映出西塔帕克遗址的重要性。

萨伊尔遗址

萨伊尔遗址的居住区方圆3平方千米，在古典终点时期有9000人居住。就像尤卡坦北部的其他遗址一样，该遗址使用人工蓄水池来满足人口的水需求。位于北部的三层宫殿和位于南方的石碑林是该遗址最值得一提的建筑。宫殿始建于公元650年，最后一层的建筑约结束于公元900年。大部分石碑都可追溯到公元9世纪前30年。

赛贝尔遗址

赛贝尔遗址中心位于帕西翁河，方圆1.5平方千米，由三个大型建筑群组成。赛贝尔在前古典中期开始有人居住，到古典早期达到鼎盛，到公元7时期中被弃。遗址区的建筑和文物和纪念性艺术显示在古典终点时期，该遗址被来自墨西哥湾岸区的人们重新用来居住。直到公元930年，赛贝尔复兴才成为该地区的贸易中心，但到公元10世纪中再次被弃。之后，该古城第三次人居住，并成为派特克斯巴吞地区重要的政治经济中心。

塔马林迪托遗址

塔马林迪托建于派特克斯巴吞湖边，是该地区最早被定居的遗址之一。派特克斯巴吞地区拥有众多小型遗址，大部分遗址都有小型祭祀中心和少量居民建筑。塔马林迪托城邦的王朝历史鲜有人知。约公元472年，第一位有历史记录的统治者诞生。到约公元762年，有象形文字记录最后一次出现该城邦名称。公元731年，多斯·皮拉斯夺取塔马林迪托城邦政权，自此，古城统治者血脉失去权力。

Tancah遗址

Tancah遗址坐落在图卢姆北部。该遗址区最早的建筑建立于古典终点时期和后古典早期（公元770—1200年）；其他的建筑则建立于后古典时期（公元1200—1400年）。在后古典时期的建筑中，考古学家发现墙上绘有各种图案代表。这种墙绘风格来自马德里古抄本中的人物，当然，该古抄本也源自后古典时期。

蒂卡尔遗址

蒂卡尔遗址方圆超过64平方千米，是玛雅地区规模最大且人类居住不间断的玛雅古迹之一。仅规划区域就占地16平方千米，拥有3000多栋个人建筑、庙宇和组群院落等。据估计，在古典时期，约有50000人居住在蒂卡尔古城。据研究，该大都市在公元800—900年有人类居住，但最早的建筑却起源于公元前4世纪。当地贵族居住在中卫城和北卫城，这也是城市的行政中心。这也是一些统治者的

安息之地。从前古典时期到公元9世纪，该古都共有39位统治者，他们频繁向其他城邦发起战争，例如乌夏克吞、卡拉科尔和卡拉克穆尔，以获取佩滕省中部经济和政治霸权。在古典早期，墨西哥中部大都市特奥蒂瓦坎的影响力表现在蒂卡尔遗址的建筑和绘画中。该墨西哥城邦甚至在蒂卡尔建立了一个新的王朝，登记的皇帝可能来自奥蒂瓦坎本土。在古典时期，蒂卡尔地位的重要性逐渐显现，与其他正在扩张的城邦冲突不断。随着卡拉克穆尔当时的统治者尤考姆·伊夏克·卡克（公元689—695）被当时的蒂卡尔统治者 Jasaw Chan 神 K（公元682—734年）俘虏，争端在古典晚期达到顶峰。

托尼那遗址

托尼那卫城坐落在奥科辛哥山谷连绵起伏的山丘上，与恰帕斯州奥科辛哥小城相邻。除了风格独特的巨石和石片建筑，托尼那遗址出土的数量巨大的刻字石碑、祭坛、画板和灰泥雕带（位于柱顶过梁和挑檐之间）。这些文物中的大部分都保存完好，可在遗址区和当地博物馆中看到。碑文记录了公元495—909年的历史。许多纪念碑和灰泥作品的主题都是在公元7世纪和8世纪的地区和泛地区运动落入托尼那统治者手中的男女俘虏代表。考古学家也曾发现人类骨头的沉积物，也许这便是当时牺牲的俘虏尸体。很显然，托尼那的统治者不断通过战争等方式扩大自己的势力范围和与一些大型城邦的权力地位，例如恰帕斯、乌苏马辛塔，以及一些位于佩滕省的玛雅城邦。随着俘虏来自帕伦克的 K'an Joy Chitam（公元702—711年）和另一位来自卡拉克穆尔的贵族，该城邦政治势力达到顶峰。

图卢姆遗址

在1518年，格里哈尔瓦乘船沿着尤卡坦的东海岸航行，在图卢姆发现一个名字为 Tzama 的地方。后来，该作者推断这个地方就是图卢姆。由于其位置临海，在后古典时期，图卢姆古城是重要的交叉口和登陆处，无数经营长距离贸易的商人从该古城出发。即使到了今天，当时富丽堂皇的宫殿和无数的墙绘仍旧能证明当时该古城的光鲜和富有。

乌夏克吞遗址

坐落在蒂卡尔遗址北部23千米处是最早的历史古城之一，主要在古典时期到达鼎盛。从前古典中期到古典晚期，乌夏克吞断断续续有人类居住。最早的记录年份是公元328年，最晚的记录年份是公元889年。E-VII-B建筑曾是天文计算的瞭望台，是乌夏克吞最有名的建筑之一。这是一个金字塔结构，四面都有一阶台阶，侧面雕有大型灰泥面具。

Ucanal 遗址

1914年，雷蒙德·默温发现小型遗址 Ucanal，位于莫潘西河岸梅尔乔德门科斯西南方位约35千米处。在出土的10块刻字石碑中，最近的可辨别的日期是公元849年。纪念碑上的象形文字带有墨西哥中部的影响，因为同样的外部元素在 Ixlu 和赛贝尔出土的石碑中也可以看到。Ucanal 的统治者被认为是 k' uhul k' an wiyznal 王，翻译过来是"黄色山峦地区的统治神"，也许是 Ucanal 的古代名称。

乌坦特兰遗址

保加利亚文（基切）使用名字"老芦苇的地方"或"Q'umarcaaj"来称呼其首都。乌坦特兰位于奇奇卡斯特南戈西北部，建立于山峰之上。小丘被峡谷包围。这成为天然的防御，乌坦特兰在约1400年诞生，基切玛雅胜过邻国，其统治加以巩固。阿尔瓦拉多在1524年征服了乌坦特兰，并对该城进行掠夺。

乌克斯本卡

诺曼·哈蒙德在1975年最先发现了乌克斯本卡的石碑，这些石碑是今天伯利兹留下的最早期玛雅遗址。大约10年前，考古学家发现了22块石碑，其中就有人物图案和象形文字，而后该地成为众所周知的石碑广场。因古迹保存状况不佳，故无法与该地区其他玛雅遗址建立关系。乌克斯本卡可能有自己的象征符号。

乌斯马尔

乌斯马尔遗址毗邻著名的普克地区。其建筑可追溯到终点古典时期，公元900—1000年间。大多数建筑都采用了普克风格，但也有一些例外，部分建筑使用了墨西哥图案和三种切尼斯风格。乌斯马尔最重要的建筑是魔术师金字塔，它的高度超过34米，经历了五个建筑阶段，直到终点古典时期才达到现在的高度。乌克斯马尔还有大量的铭文古迹，包括17座石碑。这些建筑起源于公元895—907年间，由于其保护状态较差仅留下了有关该地朝代历史的零碎信息。

Xcalumkin

东距赫瑟查坎镇（墨西哥，坎佩切）约13千米处有大概2.5平方千米的 Xcalumkin 建筑带。

1888年3月，迪奥博特·梅勒尔发现普克风格遗迹。1935年，华盛顿·卡内基研究所对此进行了三个月的调查。直至1988年，人们发掘了约40座源于公元728—744年带有象形文字的石碑。这些石碑主要位于居中的"初始系列建筑"和"象形文字集合"，此二者在中央偏南，是一个建筑群。碑文主要是讲述这些建筑群中特定结构的献祭，以及它们的所有者的名字。人们对于象征符号的存在问题观点不一，"神圣统治者"机构与此有关。

西卡莱特

1517年，当西班牙征服者在尤卡坦东海岸登陆时，西卡莱特（墨西哥金塔纳罗奥）就被西班牙征服者熟知。20世纪50年代和60年代的发掘表明西卡莱特在前古典时期晚期已趋于稳定。今天依然存在的建筑起源于后古典时期，西卡莱特是当时与科苏梅尔进行贸易的重要装运点。大量后古典时期的墙画都在西卡莱特建筑中存活了下来，其风格与在东海岸其他地点发现的画作较为接近。

墨西哥，坎佩切，圣达罗莎西塔帕克

圣达罗莎西塔帕克神庙三层广场西立面照片，迪奥博特·梅勒尔1891年摄

墨西哥，坎佩切，圣达罗莎西塔帕克

此照片展现了神庙广场西立面目前的保护状态。里面的台阶通往上层。

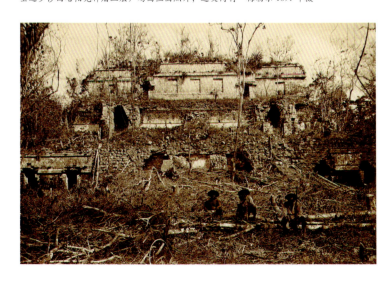

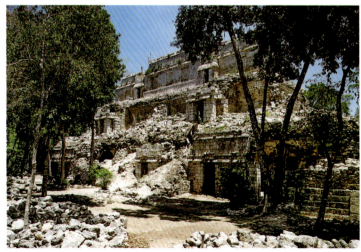

序顿

1920 年，阿基勒罗发现了序顿，华盛顿卡内基研究所不久便展开了考古研究。探险队领队西尔韦纳斯·莫利将该地命名为序顿，意为"最后一块石头"，与公元 889 年建的一块石碑有关。20 世纪 30 年代，人们认为这是玛雅地区最后一块竖立的石头。到 1975 年，考古学家发现了 20 多处石碑和祭坛，大部分都有象形文字和形象图案，但因其风化严重，很难更多地展现序顿统治者的王朝历史。据计算，石碑和祭坛在 300 多年前就出现了。这一重要的玛雅遗址的大型建筑群（A 组和 B 组）都由一条堤道连接，堤道长约 200 米，宽约 20 米。序顿原先的名字尚未被破译。

逊安图尼奇

逊安图尼奇的中央位于伯利兹河上方的高坡上，由 6 大广场和超过 25 处宫殿和神庙组成。逊安图尼奇最高的建筑是卡尔卡斯蒂略，高度达 40 米。精致的灰泥浮雕围绕着卡斯蒂略的顶部平台。发现包括前古典时期早期的瓷器和一些古典时期早期的建筑，但部分建筑至今仍然存在，还有 8 处石碑源自古典时期晚期。逊安图尼奇在 10 世纪被遗弃，但在后古典时期，人们再次定居于此。

亚齐连

1881 年，埃德温·洛克斯特罗发现了亚齐连遗址，它位于乌苏马辛塔河环形区域中央，沿河边延伸。因其拥有纪念碑建筑和独特的雕塑，亚齐连被视为恰帕斯最重要的考古地址之一。核心区主广场组成了大小不一的卫城。这一建筑物密集的中央区内，已有 130 处建筑被发现。有两位统治者主要负责亚思奇兰的建设：盾牌美洲虎二世统治期为公元 681—742 年，其子飞鸟美洲虎四世（雅克逊·巴兰）曾在公元 752—768 年担任亚齐连国王。后者赋予了这座城市以个性，至今人们都对其很欣赏。在超过 110 份保存完好的象形文字中，有许多是在这两位统治者及其继任者统治期间完成的。他们保有亚齐连在公元 359—808 年间的历史证据。这表明该地扮演了相当重要的角色，与位于乌苏马辛塔的彼德拉斯内格拉斯城大为不同。彼德拉斯内格拉斯被亚齐连最后一位国王基尼什·塔特布所征服。

亚哈

危地马拉最伟大的考古地址之一亚哈早在前西班牙时期就使用此名，它在亚哈河边被人们发现。在定居区中央有 500 多处建筑遗址，包括位于蒂卡尔城外邦唯一的双子金字塔建筑群。巨大的金字塔神庙和贵族生活区在该地建筑群中非常显眼。亚哈在前古典时期末期已有人居住，10 世纪时首次被遗弃。有 20 多块刻有文字的石碑提供了关于亚哈的历史信息。

亚述那

这一相对较小的发现地址位于奇琴伊察南部 20 千米处。亚述那金字塔是低地区域北部最大的建筑之一，由前古典时期中期和古典时期的统治者建成。最为久远的玛雅萨克毕从亚述那延伸至伟大的城邦科巴，距其东部 100 千米。

Zaculeu

马姆玛雅都城 Zaculeu（公元 1250—1525 年）遗址邻近韦韦特南戈小镇。阿尔瓦拉多在 1525 年攻克了这座筑有防御工事的城市。该城的居住者被驱逐。考古遗址表明 Zaculeu 自古典时期早期就已有人居住，它曾在后古典时期是与墨西哥进行远途贸易的贸易中心。这些建筑富有墨西哥色彩，人们在挖掘过程中也找到了墨西哥货物。

收藏品和博物馆

伊丽莎白·瓦格纳

巴塞尔（瑞士）
文化博物馆

古斯塔夫·贝努利是巴塞尔的一名医生和自然主义者。在1877年探索佩滕的途中，他到过蒂卡尔。这为玛雅地区的发现奠定了基础。我们如今在博物馆可以看到他发现的这些文物。经危地马拉政府许可，贝努利从神庙 I 和神庙 IV 移走了三块木制门楣，将其装运至巴塞尔；运达时间为1878年。在研究者逝世后不久。第三块门楣中央部分取自神庙 I，以浮雕装饰。第二块门楣取自神庙 IV，除一横梁保存完好。神庙 IV 得来的第三块门楣的所有横梁现都位于巴塞尔博物馆内，神庙 IV 同样被拆除了：这是来自蒂卡尔最完整的三块门楣。贝努利在蒂卡尔发现了带有玉米之神图案的漆盘，同样为博物馆所拥有。

柏林（德国）
民族学博物馆、柏林国家博物馆、国立普鲁士文化遗产藏书楼玛雅遗产是柏林民族学博物馆"美洲考古"陈列的重要部分。自1873年博物馆成立以来，这一区域一直在扩建。阿道夫·巴斯蒂安（1826—1905）是该博物馆的首位民族学主任。人们对他表示感谢。1881年，来自尤卡坦的吉米诺藏品以及其他获得品一并被带到了柏林。大量耆那教雕像属于此类。其他玛雅物品包括来自阿塔维拉帕兹的瓷器雕塑和器皿，由欧文 P. 迪赛尔多夫·爱德华·希勒托付博物馆保存。此人在1890—1911年间多次前往中美洲，同时从玛雅地区带了诸多物品到柏林。这些物品中很多来自 Chacula，别名 Quen Santo。希勒也为博物馆找到阿尔瓦拉多收藏品，还有危地马拉城市安提瓜周边的物品和彩瓷。优秀藏品包括源自危地马拉南部遗址带有科珠玛瓦帕风格名字相同的石柱。柏林博物馆最近一次获得的物品是古典时期早期的器皿，器皿上雕有埋葬画面。

波士顿（美国，马萨诸塞州）
美术博物馆

波士顿美术博物馆收藏了具有玛雅文化最为珍贵的瓷器器皿之一。先前的私人藏品仅支持对博物馆长期借贷。质量最佳的物品是"宇宙板"，装饰有最为完整的已知玛雅宇宙描绘图。

布鲁塞尔（比利时）
皇家美术博物馆和历史博物馆

位于布鲁塞尔的皇家美术博物馆和历史博物馆美洲部分收藏了玛雅时期的一件重要艺术品。带有玛雅统治者图绘的石柱，刻有波南帕克附近区域文字的浮雕石碑碎片以及一些科潘雕塑碎片均为布鲁塞尔的珍藏品。精美绘制的浮雕瓷器及瓷塑像等大量其他物件发源地的确切位置却未知。

剑桥（美国马萨诸塞州）
皮博迪美国考古学和民族学博物馆

位于剑桥的皮博迪博物馆储藏的大部分中美洲物品都来自玛雅区域，将一些私人藏品合并收藏。其中包括博物馆委派的早期研究之旅中收集的大量物品。此外，华盛顿卡内基研究所在1958年关闭后，其考古部门的藏品被转移到皮博迪博物馆。爱德华·H·t 汤普森带领了其中一支早期的探险队，为剑桥带来了玉制、木制和其他材料做成的工艺品，这是在挖掘奇琴伊察大金塔期间抢救出来的。彼德拉内格拉斯的雕塑、浮雕1和浮雕2都经由迪奥特特·梅勒尔转交给博物馆。最重要的是，这些收藏中包含了科潘雕塑，这些雕塑不仅是在早期博物馆探险中发现的，而且是在卡内基研究所的发掘中发现的。这些物品包括一座椅子雕塑和一些10L-26的象形文字楼梯，10L-22雕塑令人叹为观止的玉米之神的头像等。皮博迪博物馆和卡内基研究所自20世纪20年代以来开展考古工作，随着在玛雅各地如祭坛、巴顿拉米、霍穆尔、拉布那以及瓦哈克通的发现，扩大了该博物馆的馆藏。华盛顿卡内基研究所的发掘工作为针对这些发现的文献和出版质量制定了标准。

坎佩切（墨西哥）
罗马博物馆（Museo de Las Estelas Román Piña Chán）

自1985年以来，18世纪的殖民防御工事就成为石碑博物馆。这些石碑是在坎佩切联邦最重要的遗址发现的。展品包括坎佩切各地发现的石碑、门柱和门楣。这些地方包括 Xcalumkin、依茨纳普、耆那、依兹穆特，还有来自电库依和坎萨克贝的石柱。更多来自切尼斯地区遗址的遗迹也属于收藏品之列。该博物馆主要介绍来自坎佩切的 Román Piña Chán，这是墨西哥的一位最知名的考古学家。

芝加哥（美国，伊利诺伊州）
菲尔德自然史博物馆

芝加哥自然历史博物馆的中美洲部分收藏了一批重要的陶瓷器皿，这些瓷器是20世纪初在尤卡坦半岛和伯利兹的玛雅遗址探险中收集到的。这些

克利夫兰，克利夫兰艺术博物馆；贝壳代表一个吸烟者；起源未知；古典时期晚期，公元600—900年

华盛顿 D.C.，邓巴顿橡树园研究图书馆和收藏馆；带有贵族轮廓的玉佩；起源未知；古典时期早期，公元250—400年（克尔 2839）

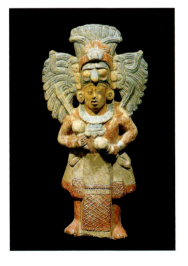

危地马拉城，考古学和人种学国家博物馆；饰有响尾蛇的贵族形式陶笛；内瓦赫，基切，危地马拉；古典时期终结期，公元800—900年

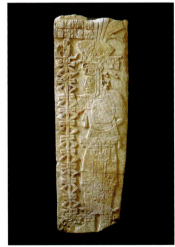

苏黎世，莱特博格博物馆；站立的玛雅贵族石碑；起源未知；古典时期晚期，公元7世纪

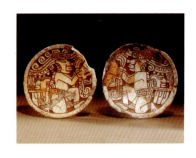

丹佛，丹佛艺术博物馆；贝壳制成的描绘俘房的耳饰；起源未知；古典时期早期；公元200—400年（克尔2817）

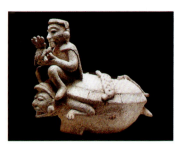

梅里达，尤卡坦州博物馆"坎通宫"；龟形陶瓷容器；墨西哥尤卡坦玛雅潘；后古典时期晚期，c.1250。

伦敦，大英博物馆墨西哥展厅；刻有铭文的玉制耳饰；来源不明；后古典时期晚期，公元前50—50年。

科潘里纳изнес，考古博物馆；玉和黑曜石镶嵌的贝壳项链；洪都拉斯科潘；古典时期晚期，公元600—900年。

碎片具有特殊意义，因为我们知道其原产地的准确信息。它们被精确地记录下来（根据当时可用的技术）。在20世纪，博物馆在危地马拉的玛雅地区收集了大量纺织品。

克利夫兰（美国，俄亥俄州）
克利夫兰艺术博物馆
克利夫兰艺术博物馆是全美国拥有数量最多、质量最佳玛雅艺术藏品的博物馆之一。博物馆收藏的石碑包括来自佩鲁的石碑34和来自邻近彼德拉斯内格拉斯的卡右的浮雕石板。纪念碑展示了一位高贵女士的肖像，还有大量雕塑家的签名。较小的物品包括彩绘陶瓷器皿和陶瓷小雕像，以及各种玉器作品。迄今为止，人们发现的最精美的玛雅贝壳作品之一是刻有精美图案的牌匾，上面是一位抽烟的玛雅显贵。

危地马拉城（危地马拉）
伊希切尔本地服饰博物馆
该博物馆以纺织女神伊希切尔的名字命名，在1973年由私人建立。这里设有危地马拉唯一一所致力于当今危地马拉玛雅人纺织业研究和保护的机构。这里存有来自约120个玛雅社区的服饰和织物等重要藏品，其中大部分来自危地马拉的高地地区。自1993年起，该博物馆就移址到弗朗西斯科马洛昆大学校园内的新楼，展室内陈列着从19世纪末至今的各种服饰。

危地马拉城（危地马拉）
考古学和人种学国家博物馆
危地马拉国家博物馆六个陈列室里的永久展览全方位展现了前西班牙时期危地马拉所有地区的考古学和人种学成果，时间跨度从殖民时期至今。博物馆中央的圆形大厅里是博物馆的主要馆藏，包括无数石碑、祭坛、浮雕板及其他石纪念碑，均来自古典时期玛雅低地的危地马拉区域的不同遗址。蒂卡尔和里奥阿苏尔地区的一些墓穴结构也在此重现。有些玉石物件被挑选出来陈列在特藏室，主要来自蒂卡尔；这些物件都是古典时期玛雅最精致的艺术作品，其中的代表是160号墓穴的玉面具和116及196号墓穴的镶玉木制容器。

危地马拉城（危地马拉）
波波尔·乌博物馆
危地马拉波波尔·乌博物馆既收藏了玛雅低地地区各种各样的着色陶瓷容器，还有高地地区及太平洋沿岸的一系列石雕像。最有名的馆藏包括纳兰霍祭坛1，上面刻有死神画像及长串铭文。最重要的还有基切玛雅地区的瓮棺。除了前哥伦比亚时期的藏品，该博物馆还陈列有殖民时期的重要艺术藏品，包括手工银器、雕塑、绘画、用于跳舞的民族服饰，以及危地马拉不同玛雅社区的木质面具。

科隆（德国）
劳滕施特劳赫-乔斯特博物馆（民俗博物馆）
该博物馆内的玛雅藏品是前路德维西收藏的一部分，现在馆内仅作收藏，未展出。从彼得·路德维西及其夫人伊莲娜·路德维西的艺术品交易中获得的艺术品是欧洲最重要且规模最大的前哥伦比亚时期艺术收藏。

莱顿（荷兰）
荷兰国立民族学博物馆
该博物馆展出另一系列重要的玛雅艺术品。就像其他欧洲地区的藏品一样，该馆藏品里包括用模成型并着色的陶瓷容器、陶瓷小雕像、灰泥雕像，还有最特别的莱顿匾牌。这个玉匾牌是1864年一个荷兰工程师在危地马拉巴里奥斯港附近修建运河时发现的。它的主要特色是两面的雕刻。正面雕刻的是统治者的形象，另一面上的铭文反映的是他的登基。这一事件发生在公元320年。其他重要藏品是拉帕萨蒂塔的门楣2以及圣书风格的着色陶瓷容器，上面刻画了球类比赛场景。

伦敦（英国）
大英博物馆
伦敦大英博物馆"墨西哥艺术"展馆的丰富馆藏主要归功于艾尔弗雷德·P·莫斯莱的探索，他是玛雅研究的重要拓荒者。从1881到1894年，莫斯莱先后八次前往玛雅地区，主要调查记录科潘、基里瓜、亚齐连、

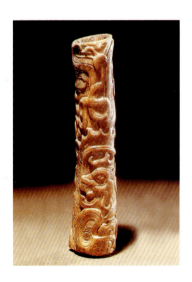

纽约美国自然历史博物馆；刻有超自然生物的人骨；起源未知；古典时期早期，公元100—400年

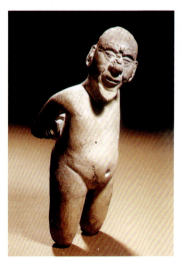

普林斯顿，普林斯顿大学艺术博物馆；俘房的陶瓷雕像；来源不明；古典时期晚期，公元700—900年。

纽约，美国国立印第安人博物馆；女人形状的乐器；墨西哥坎佩切州吉安娜；古典时期晚期，公元600—900年。

比亚埃尔莫萨，"卡洛斯·佩洛塞尔·卡马拉"民族学博物馆；香炉底座；墨西哥塔巴斯科塔皮胡拉帕；古典时期晚期

奇琴伊察和帕伦克的遗迹。他拍下纪念碑的照片，做成模型寄回英国。这些副本（超过400件）如今成为大英博物馆庞大的铸件收藏的一部分，这些铸件记录的范围涵盖世界上所有文化。即便如此，中美洲馆藏最核心的部分还是莫斯莱由海运寄回的雕像原件，这里包括了亚齐连的八个门楣和科潘的九个雕像。除了莫斯莱的收藏之外，馆藏还有托马斯·甘去实地调研带回的其他物件，以及玛雅城市普溪郝（位于今天的伯利兹）的一些石碑。

马德里（西班牙）
美洲博物馆
马德里美洲博物馆最核心的玛雅藏品是1787年安东尼奥·戴尔·里奥在帕伦克调研时带回西班牙的手工制品。最主要，也是最古老的玛雅藏品是各种各样的石雕像的腿，即所谓的"马德里石碑"，还有两个帕伦克宫殿里刻有铭文的浮雕板。经挖掘，戴尔·里奥还发现了很多灰泥雕塑碎片及散落在不同祭品储藏处的燧石和黑曜石制品。博物馆的图书馆中还存有一样珍品，那就是仅被发现的四本玛雅抄本之一的《马德里抄本》。

梅里达（墨西哥）
尤卡坦州博物馆"坎通宫"
从1980年开始，这个博物馆就设立在一座称为"坎通宫"的建筑里，这座建筑是弗朗西斯科·坎通·罗萨达将军在1909年和1911年之间为自己建造的居所。博物馆内陈列的物品完整展现了前西班牙时期尤卡坦的考古学成果。展出的石纪念碑都来自尤卡坦一些著名的遗迹，比如奇琴伊察、玛雅潘、奥希金托克、乌斯马尔。壁画出自穆尔契克和查克穆尔吞，还有无数从尤卡坦各地发现的陶瓷、玉石及其他小手工制品被带回博物馆。

墨西哥城（墨西哥）
墨西哥国立人类学博物馆
该博物馆于1964年开馆，地面一层有12个展厅，展示了墨西哥不同文化区域和时期的考古发现，这和楼上的人种学展区有所不同。其中一个面积较大的区域就专门展示玛雅文化。展品包括墨西哥所有已知的大型玛雅城市的石纪念碑、陶瓷容器、小雕塑、骨制手工艺品、贝壳、燧石和黑曜石。帕伦克统治者巴加尔的墓穴在这个展区的地下室被完整重现，墓穴中随葬的珍贵玉石珠宝也被展出。另一壮观的展品是一座神殿立面的巨型灰泥浮雕，是20世纪60年代从艺术盗贼手里没收的，具体起源不明。

纽约（美国）
大都会艺术博物馆
纽约博物馆中的古代美洲展区完整展出了一系列玛雅藏品：从着色并有浮雕装饰的陶瓷容器，到玉石和贝壳珠宝，再到石雕像，呈现了丰富多彩的玛雅艺术。彼德拉斯内格拉斯的五号石碑以及一根浮雕装饰的立柱（来源不明）是其中最有名的展品。一个古典时期早期木雕像是自前哥伦比亚时期以来现存为数不多的木制手工艺品之一。

费城（美国）
大学博物馆
费城大学博物馆展出的玛雅艺术品主要来自20世纪30至50年代博物馆在一些大型项目中研究的玛雅遗址。石碑14来自危地马拉彼德拉斯内格拉斯的遗迹，展现了统治者坐在装饰繁复的宝座上的场景。石碑6和16发现于今天伯利兹的卡拉科尔，上面有统治者肖像、长串铭文以及雕刻的祭坛。其他手工制品包括刻有科潘火神的石盾牌、小雕像以及着色的黏土容器。

比亚埃尔莫萨（墨西哥）
考古博物馆"卡洛斯·佩利塞尔·卡马拉"
该博物馆所保存的墨西哥塔巴斯科州的考古发现主要是奥尔梅克和玛雅文化的手工制品。石纪念碑、用模成型并着色的陶瓷容器、小雕像以及来自不同遗址（巴兰坎莫拉尔斯、科马卡科、托土盖罗）的小型手工制品是收藏的主要组成部分。除了奥尔梅克文明的发现，该馆也很好地展现了前西班牙时期塔巴斯科的文化发展。

华盛顿（美国）
敦巴顿橡树园研究和收藏图书馆
该馆的前哥伦比亚时期馆藏是一个大型私人收藏的一部分，保存在其收藏者罗伯特·伍兹·布利斯及其夫人米尔德丽德·巴纳斯·布利斯的故居中。藏品里的古文化物件包括来自哥伦比亚、哥斯达黎加、危地马拉、墨西哥、巴拿马和秘鲁的艺术品。罗伯特去世后，该收藏获其夫人及其他私人收藏家捐赠，一度得到扩充。收藏品也可由艺术品交易中获得。这个大规模的艺术收藏中玛雅艺术的代表是一系列重要的手工制品，包括帕伦克和埃尔卡约的石纪念碑和两个浮雕桌、库那拉卡尼亚的门楣1、科潘22号神殿的玉米神头颅、着色并有浮雕装饰的陶瓷容器、雪花石膏容器、吉安娜雕像以及玉石珠宝。

苏黎世（瑞士）
莱特博格博物馆
中美洲藏品是该馆收藏的核心，尤其是完好展现了墨西哥所有时期和文化区域的艺术。其中较为突出的玛雅艺术品包括吉安娜雕像和一个刻有玛雅统治者形象、来源不明的石碑。另外有一个浮雕板展示了玛雅要人坐立的形象，根据其底座风格判断可能来自波莫纳（墨西哥塔巴斯科）附近地区。

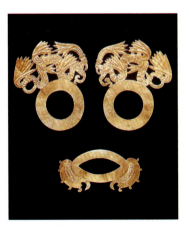

剑桥，哈佛大学皮博迪考古及民族学博物馆；脸部饰物；墨西哥尤卡坦奇琴伊察；古典时期终结期，公元800—900年。

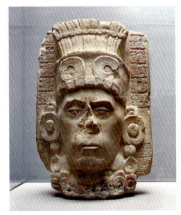

帕伦克，"亚尔伯托·鲁兹·路易耳"博物馆；石灰岩制成的贵族头颅，刻有象形文字；墨西哥恰帕帕伦克；古典时期晚期，公元608年。

墨西哥城，国立人类学博物馆；小陶瓷雕像，上面刻有花瓣中的神；来源不明；古典时期晚期，公元600—900年。

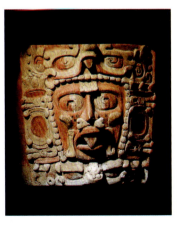

危地马拉城，波波尔·乌博物馆；用模成型的香炉细节；来源不明；古典时期早期，公元250—600年。

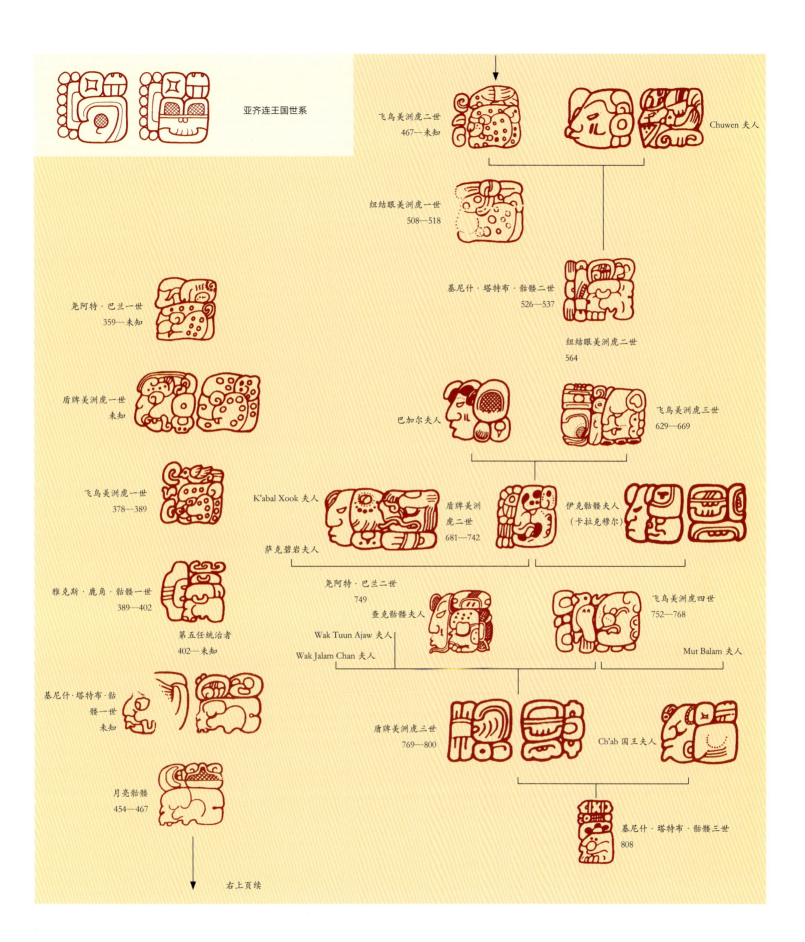

| 1800 | 1700 | 1600 | 1500 | 1400 | 1300 | 1200 | 1100 | 1000 | 900 |

前　古　典　时　期　早　期　　　　　　　前　古　典　时　期　中　期

北方低地

在最后一个冰河时代，游牧的狩猎采集者经历几次穿越白令海峡的移民浪潮，定居美洲大陆。玛雅地区最古老的发现可追溯到公元前9000—前7000年，其中包括：像刀片和矛尖的石器，以及今天已经灭绝的动物，如猛犸的遗骸。海岸边的居民专门收集甲壳动物和贝类。约公元前5000年，首次种植玉米。约公元前2000年，随着农业和陶瓷制造的产生，第一个永久性定居地出现。

罗尔吞洞，
约公元前900年

南方低地

奎略的楔，公元前1800年

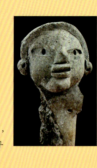
奎略的人物头颅，
约公元前1300年

公元前1000—前600年，奎略的斯卡奇陶瓷。伯利兹玛雅文化艺术期早期，灰泥平台，精致的陶瓷，使用成熟庄稼。

公元前600—前250年，前古典时期中期佩滕中部最重要的中心纳克贝的鼎盛时期，纪念性的建筑和雕刻石纪念碑。

高地

狩猎采集者的休憩地，是危地马拉高地地区最早的发现，其中包括燧石矛尖和刀片。

公元前1500—前1200年，欧科斯陶瓷。前古典时期早期太平洋海岸的陶器表明了渔民和农民的永久性定居地和村庄的存在。

公元前1000—前500年，卡米纳尔胡尤拉斯查卡斯时期。危地马拉山谷人口增长，生产各类型雕像。

查丘瓦帕12号纪念碑，
公元前1000—前400年

巴拉陶瓷，最古拉的中美洲陶瓷。
约公元前1600年

中美洲/其他文明

公元前1200—前900年，圣洛伦佐（奥尔梅克城）
公元前1200—前800年，墨西哥中部特拉蒂尔科文化
公元前900—前600年，拉本塔的古典时期（奥尔梅克城）

圣何塞莫格特的3号纪念碑
公元前900—前400年

| 1800 | 1700 | 1600 | 1500 | 1400 | 1300 | 1200 | 1100 | 1000 | 900 |

欧洲/非洲/亚洲

公元前2040—前1650年，埃及中王国时期
公元前1700年，米诺安克里特文字（一种线性文字）
公元前1600年，腓尼基字母

公元前17世纪，米诺安；蛇女神；伊拉克利翁法扬斯建筑博物馆

公元前1555年后，驱逐希克索斯人，埃及进入新王国时期。

图坦卡蒙，石棺内的金面具；
约公元前1347—前1339年
开罗，埃及博物馆

商代晚期，约公元前1200—前1000年礼器；北京，中国国家博物馆

约公元前960—前925年，所罗门王朝
公元前814年，来自提尔的腓尼基人建立太基
公元前753年，罗马建立
公元前587年，尼布甲尼撒二世侵略耶路撒冷
公元前551—前479年，孔子开创一种朴的道德哲学

| 700 | 600 | 500 | 400 | 300 | 200 | 100 | 0 | 100 | 200 |

前 古 典 时 期 晚 期 （ 原 古 典 时 期 ）

蓬塔彼得拉的罐，
金塔纳罗奥，公元前400—前100年

前100年 罗尔吞洞入口处的浮雕：最早的
玛雅雕塑，刻画了玛雅统治者的形象。

北方低地

略的陶瓷，
元前900—前400年

科潘的戈登陶瓷，
公元前800—前600年

乌克夏吞人像，
公元前600—前300年

察勘巴坎的灰泥面具，金塔纳罗奥，
公元前400—0年

公元 1st century，
蒂卡尔贵族王朝建立

佩滕的玉面具，
约公元200年

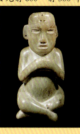
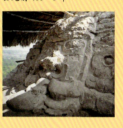
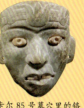

蒂卡尔85号墓穴里的铬
云母面具，公元1世纪。

南方低地

斯查卡斯的盘子，公元前1000—前400年

公元前500—前200年 卡米纳尔胡尤的米拉弗
洛雷斯阶段，最重要的定居时期。今天大部分
可见建筑的起源。石雕像，墓穴装备齐全，贸
易繁荣兴盛。

公元前300—前150年 伊萨帕风格。恰帕斯州
塔帕丘拉以东拥有超过80座寺庙的大型遗址。
韦拉克鲁斯海岸的特雷斯萨波特斯的纪念碑艺
术风格，远至恰帕斯和危地马拉的太平洋平原。

乌苏卢坦陶瓷，公元前300年

36年，危地马拉埃尔保尔的1号石碑记录
着玛雅区域长期积日制中最早的日期。在
这个历法中时间单位为144000天、9600天、
360天、20天和1天。

200—400年，卡米纳尔胡尤的奥罗拉阶段

伊萨帕的纪念碑，公元前300年。

高地

基洛伦佐的头颅，
元前1200—前900年

500—900年 瓦哈卡谷的阿尔万山。
无数大型石头建筑，雕像风格独特
多样，带有类似书写体的标志。萨
波特克的宗教和经济中心。

拉莫贾拉的石碑，
156年。

奥 尔 梅 克 时 期

公元前36年，查帕德科尔佐
的中美洲最早日期
30—220年，后奥尔梅克文化
约100年，特奥蒂瓦坎太阳金
字塔
约150年，拉莫贾拉石碑

阿尔万山的景观

奎奎尔科的香炉，约公元前100年。

特 奥 蒂 瓦 坎

中美洲/其他文明

| 700 | 600 | 500 | 400 | 300 | 200 | 100 | 0 | 100 | 200 |

雅典卫城；
公元前447—前432年

公元前448—前368年，乔达摩·悉达多成佛
公元前447—前432年，雅典帕特农神庙修建
公元前336—前323年，亚历山大大帝征服波斯
约300年，老子在中国创立道教
221年，中国长城开始修建
183年 汉尼拔自杀
149—146年 罗马人破坏迦太基

0年，基督出生
64年，尼禄皇帝火烧罗马城，
基督徒遭受迫害
70年，提图斯攻陷耶路撒冷
98—117年，罗马帝国皇帝图拉真，
罗马帝国版图达到极盛
100—400年 印度捷陀罗王朝
170年，托勒密的地图学

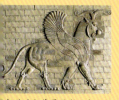
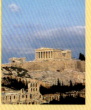

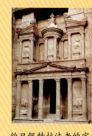

朗沙阿基曼尼斯王朝；约公
元500年；
流士一世宫殿的格里芬（公元
522—前486年）；巴黎卢浮宫

尤利乌斯凯撒（公元前100—
前44年），大理石半身像

约旦佩特拉法老的宝藏，
可能在公元前1世纪。

欧洲/非洲/亚洲

	250	300	350	400	450	500	550	600	650
	古 典 时 期 早 期					古 典 时 期 晚 期			

北方低地

萨耶尔的有耳陶罐，250—550 年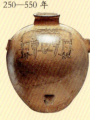

250—550 年 Acanceh 灰泥立面的金字塔；北方低地最早的建筑和雕塑作品之一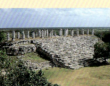

阿坎塞的灰泥立面，250—550 年

奥希金托克 2 号过梁，475 年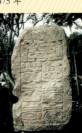

贝坎的特奥蒂瓦坎容器，400—500 年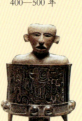

兹比尔卡吞七子神殿，约 700 年

坎佩切虚普西，600—900 年

艾科柱庙，250—550 年

南方低地

292 年 蒂卡尔第一个石碑
378 年 来自特奥蒂瓦坎的军事首领打败蒂卡尔
426 年 科潘亚克库毛登基

蒂卡尔 31 号石碑上的军事首领，445 年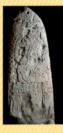

科潘的三足容器，250—500 年

里奥阿苏尔的铬云母面具，约 500 年

科潘 Q 祭坛，775 年

562 年 卡拉克穆尔征服蒂卡尔
599 年 卡拉克穆尔打败帕伦克
611 年 卡拉克穆尔打败帕伦克
631 年 卡拉克穆尔征服纳兰霍
695 年 蒂卡尔打败卡拉克穆尔
736 年 基里瓜斩首科潘王

帕伦克灰泥画像，约 690 年

乌克夏吞建筑 E-VII-下层

高地

250—900 年 柯祖玛阿帕风格。危地马拉太平洋沿岸建筑和纪念碑艺术中的独特存在。受到墨西哥人和玛雅人影响，使用 260 天的宗教日历，带有演讲卷轴和标识系统的雕塑艺术，常以死亡和球类比赛作主题。

400—600 年 卡米纳尔胡尤的埃斯佩兰萨时期。在建筑、陶瓷和其他手工制品上和特奥蒂瓦坎有关系。先进时代。

阿玛提兰的香炉，400—500 年

卡米纳尔胡尤的三足容器，400—600 年

中美洲/其他文明

300—900 年 古典韦拉克鲁斯文化

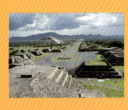

特奥蒂瓦坎景观，250—550 年

600 年 特奥蒂瓦坎。墨西哥山谷北面最大的中美洲城市之一，鼎盛时期疆域面积达到 20 平方千米。整齐的道路系统非常有名，太阳和月亮金字塔，壁画。在墨西哥中部深入玛雅地区有大规模的影响力。

600—650 年 特奥蒂瓦坎覆灭。墨西哥湾古典维拉科鲁兹文化，中心在埃尔塔金。陶瓷发现，纪念性建筑物（宫殿、神庙、阶梯金字塔）以及球类比赛、战争、祭品的图片。

古 典 维 拉

特 奥 蒂 瓦 坎

	250	300	350	400	450	500	550	600	650

欧洲/非洲/亚洲

216 年 卡拉卡拉浴场

313 年 君士坦丁一世颁布米兰敕令，承认宗教自由
320—535 年 印度北部笈多王朝
395 年 狄奥多西大帝死后罗马帝国最后一次分裂

439 年 汪达尔人征服迦太基
476 年 西罗马帝国灭亡

537 年 查士丁尼大帝重建君士坦丁堡（今伊斯坦布尔）圣索菲亚大教堂

630 年 穆罕默德占领麦加及其圣堂

约 706—751 年 韩最早的打印术证据

好牧羊人，罗马多米提拉地下墓穴，公元 2—3 世纪

罗马君士坦丁凯旋门，公元 312—315 年

北魏，公元 386—534 年，中国云冈石窟

基督祈福，伊斯坦布尔圣索菲亚，公元 6 世纪

婆罗浮屠，印度尼西亚爪哇岛入口西侧，公元 8—9 世纪

| 750 | 800 | 850 | 900 | 950 | 1000 | 1050 | 1100 | 1150 |

典 时 期 终 结 期 后 古 典 时 期 早 期

998年 奇琴伊察的终结日期
905—1915年 Chan Chaak 王统治下乌斯马尔的最后繁荣
乌斯马尔的统治者宫殿，900—1000年
奇琴伊察武士神殿，950—1050年

克拉陶瓷，—800年

圣达罗莎的切尼斯建筑，西塔帕克，约800年

索图塔容器，1000—1200年

北方低地

909年 托尼那，最后的石碑，日期使用长计历

帝卡尔1号神庙，为730年

纳克贝的抄本风格陶瓷，600—900年

塞巴尔石碑10号，849年

基里瓜的动物型物品，795年

托尼亚101号纪念碑，909年

南方低地

从800年开始，新型陶瓷和艺术风格元素首次出现，显示出来自墨西哥中部和墨西哥湾地区的外来影响。城市的贵族统治阶层消失，但直到1200年，普通人口都居住在边境地区。高地地区早期城市被废弃，新的城市建立，大多数都是在地势上升的地方建立起的防御型聚居地。受外来影响，同时随着说纳瓦语的皮皮尔人大量涌入，太平洋沿岸地区出现了独有的雕塑风格（圣卢西亚·柯祖玛拉瓦帕）。

柯祖玛拉瓦帕石碑，800—900年

基切的香炉，约公元900年

高地

鲁 兹 文 化

900 图拉鼎盛时期开端
900—1100年 图拉托尔特克

托 尔 特 克 人

1521年米斯特克人，瓦哈卡山脉地区具有影响力的族群曾在不同的小国家中掌有大片领土。艺术风格传播范围广。

卡卡斯特拉的壁画，约800—900年

米 斯 特 克 人

中美洲/其他文明

| 750 | 800 | 850 | 900 | 950 | 1000 | 1050 | 1100 | 1150 |

800年 查理曼成为神圣罗马帝国皇帝的加冕典礼
862年 诺斯曼鲁里克建立俄罗斯帝国

901年 维京人发现格陵兰岛
962年 奥托一世成为德意志民族神圣罗马帝国的皇帝

1066年 诺曼人征服英格兰
1096—1099年 第一次十字军东征

1100年 柬埔寨吴哥窟修建
1187年 萨拉丁征服耶路撒冷

年查理·马特尔和普瓦捷打拉伯人

四个传教士，福音中的插画。9世纪初；亚琛，教堂珍宝

石膏后院，塞维利亚阿卡萨城堡，公元11—12世纪

Mexquita，科尔多瓦，785—990年

吴哥窟，西边视角，12世纪上半叶

欧洲/非洲/亚洲

	1200	1300	1400	1500

后 古 典 时 期 中 期　　　　后 古 典 时 期 晚

北方低地

1283 年 玛雅潘成为尤卡坦首都

奇琴伊察的节杖约 1300 年

图卢姆的壁画，1400—1500 年

1517 年 赫尔南德兹·科多陆尤卡坦
1528—1542 年 征服尤卡坦
伊萨马尔的回廊，16 世纪下

玛雅潘卡拉科尔，1200—1450 年

玛雅潘的香炉约 1450 年

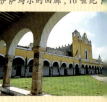

南方低地

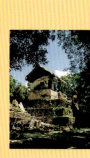
托坡希特的神殿，1200 年

迪班切的香炉，1300—1400 年

圣塔丽塔科罗萨尔的壁画，约 1400 年

圣塔丽塔科罗萨尔的金耳饰，约 1400 年

1524 年 科尔特斯穿越尤卡坦半岛

高地

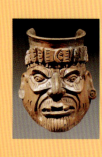
铅釉人像容器，1200—1500 年

伊西姆切的金链，1200—1500 年

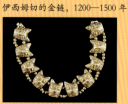

1400 年后 基切政权，后古典时期玛雅高地地区最具实力和影响力的玛雅族群
1475 年 伊西姆切建立

张开的蛇颔，伊西姆切，球类比赛场地，1475 年以后

中美洲/其他文明

塔 拉 斯 科 人 / 阿 兹 特 克 人

1200 年 阿兹特克人在墨西哥高地山谷地区定居
1200—1521 年 塔拉斯科人
1200—1521 年 阿兹特克人
1325 年 特诺奇提特兰建立

太阳石，墨西加文化，欧瑟洛提夸希卡里，1325—1521 年

特拉洛克，墨西加文化，1325—1521 年

欧瑟洛提夸希卡里，墨西加文化，1502—1520 年

1519—1521 年 科尔特斯征服墨西哥
1542 年 新法禁止印第安人奴隶制

米 斯 特 克 人

	1200	1300	1400	1500

欧洲/非洲/亚洲

1274 年 马可波罗访问中国
1200—1546 年 东非马里帝国

巴黎圣礼拜堂玻璃窗，约 1250 年

1302 年《唯至圣诏书》：宣布教皇拥有至高无上的权力
1348 年 黑死病席卷欧洲

朱斯·凡·瓦森霍夫，根特的贾斯特斯；木头蛋彩画；乌尔比诺总督府，15 世纪

1453 年 拜占庭被奥斯曼土耳其征服
1492 年 哥伦布登陆瓜那哈尼岛

扬·凡·艾克（1385—1441），《根特祭坛画》，1432 年，圣巴沃根特

克里斯托弗·哥伦布画像，马德里，美洲博物馆

1504 年 达·芬奇和米开罗在佛罗伦萨
1517 年 马丁·路德的 95 条
1555 年 奥格斯堡宗教和
1588 年 英国海军击败无敌舰队

西班牙菲利普四世穿的画像，迭戈·委拉斯凯（1599—1660），马德里·普拉多博物馆

	1600	1700	1800	1900	2000	

1648—1650 年 黄热病

1847—1936 年 尤卡坦阶级战争

阶级战争的现代描述，1850 年

马耶尔契伦巴伦，1750 年

坎昆一览

北方低地

1697 年 征服塔亚沙尔　　18 世纪 英国人定居加勒比沿岸（伯利兹）　　　　1981 年伯利兹独立

马斯科蒙
钻尤卡坦

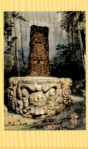

卡瑟伍德绘画，19 世纪中期

南方低地

1712 年泽尔塔尔玛雅叛乱　　　1821 年危地马拉独立　　1992 年诺贝尔和平奖授予里戈贝塔·门丘
1868 年泽尔塔尔玛雅叛乱　　1994 年恰帕斯萨帕塔叛乱
1954—1996 年危地马拉内战

圣克里斯托巴尔德拉斯卡萨斯，恰帕斯多米尼加教堂 1547—1560 年巴洛克恢复

安提瓜，危地马拉，普拉市长，大教堂 1565 年，1773 年后重建

里戈贝塔·门丘

高地

美洲地图附征服者，特奥德布莱 1596 年　　洪堡　　1821 年墨西哥独立　　埃米利亚诺·萨帕塔（1879—1917）　　1911—1920 年墨西哥革命
1845—1848 年美墨战争　　20 世纪特奥蒂瓦坎研究与挖掘
1846—1867 年马克西米连皇帝

迪亚斯（1830—1915）

中美洲 其他文明

| | 1600 | 1700 | 1800 | 1900 | 2000 | |

1616 年 莎士比亚去世　　1776 年美国独立　　1815 年滑铁卢之战　　1889 年巴黎埃菲尔铁塔　　1914—1918 年第一次世界大战
1618—1648 年德国三十年战争　　1789 年法国革命　　1821 年墨西哥摆脱西班牙殖民独立　　景观与地面世界展览　　1939—1945 年第二次世界大战
1683 年土耳其围击维也纳　　　　1848 年德国在法兰克福圣保罗教堂举行第一次议会　　　　1991 年华沙条约组织解散冷战结束
1895 年 S. 弗洛伊德与精神分析

约翰·塞巴斯蒂安·巴赫（1685—1750），一张来自马修激情的乐谱，莱比锡，大学图书馆

1793 年，杰克斯·路易斯·戴维苏格拉底之死，布鲁塞尔皇家美术博物馆

卡尔·马克思（1818—1883）彩色人像照 1880 年

欧洲/非洲/亚洲

关于玛雅写作和发音的评论

尼古拉·格鲁贝

对于一位讲英语的读者来说，玛雅语族存在着许多令人难以理解的语音（就好像对我们来说很自然的事情，在玛雅人看来则很奇怪一样）。十六世纪，第一批西班牙牧师开始学习玛雅语，并尝试编写语法和字典。他们的主要目的在于改造玛雅人，并把玛雅人纳入新的殖民帝国。因此，对于这批牧师而言，第一要务就是为这些他们未曾听过的玛雅语音创造出相应的字符或字符组。

经过调查，这批牧师发现在玛雅地区广为传播的各种命令和各语言之间并没有按字母顺序记录在一起，所以就开发了几种不同的拼写方法。同一种拼写规则对于不同的玛雅语可能会起到截然不同的作用。直到1989年，一种可以包容所有玛雅语言的拼写法才出现在世人面前。它由玛雅人自主开发，主要目的在于促进人们之间的交流，从而提升各群体之间的政治和文化凝聚力。起初，只有危地马拉的玛雅人遵守这一官方语言规则书不过，这一规则书却在墨西哥被人广泛接受，而后越来越多的研究者开始接受它并将其奉为玛雅语研究标准。

玛雅字母的发音是在西班牙语的基础上建立起来的，但它同时也具有不同的特点：

• 所有玛雅语言都包含喉音和简单的辅音；在发这些喉音和辅音以及接下来的元音之间，玛雅人的声门需要关闭不到一秒钟的时间。下列单词中的喉音用撇号注明（'）：

kab' "earth"　　k'ab' "hand"
koj "puma"　　k'oj "mask"
tzutz "lard"　　tz'utz' "kiss"
pat "shape"　　p'at "leave something something behind"

元音和辅音都可以成为喉音。喉音听起来就好像在发音后将呼吸保持一段很短的时间。

• 在危地马拉高地的玛雅语言中，喉音q需要从软腭附近的舌后部发出，听起来很像k。

• tz这一字母组合听起来则是微弱的嘶嘶声发音是舌尖需要抵住牙齿的后部。

• X在语音上与英语语音sh相似。
• Ch的发音则来自西班牙语，同时即英文单词kitchen（厨房）中的tch发音类似。

• 在许多玛雅语和象形文字语言中，短元音或长元音代表着不同的含义。长元音一般表现为重复的字母。因此，chak代表红色，而Chaak则代标雨神。

• 在象形文字中，需要把背景声j将与喉音h区分开来。后者主要是较为轻柔的发音，而且在许多情况下甚至可以不发音。但在西班牙语中，h.的发音则与loch（湖）中ch的发音一致。

在本书中，所有玛雅单词的拼写都是基于这一拼写法，当然不包括那些早已拥有固定拼写方法的单词，如地名迪兹伯查顿（Tz'ibilchaltun）和蒂卡尔（Tik'al）等。在语言上追求标准化是非常合理的一件事，但同时也会导致旧地图和新地图上的地名拼写不再一致。

大多数考古遗址都没有真正的古老玛雅名字，这与它们的外观可恰恰相反，它们的名字在19世纪或20世纪由探险家或研究人员确定的。其中，很大一部分名字来源于西班牙语，如Caracol和snail都指蜗牛。其他的名字则是玛雅人的全新创造，如Xunantunich代表"年轻女子的宝石"。在西班牙入侵玛雅之前或期间，这些原始的玛雅名字就已经被人遗忘，如今才被学者破译。我们知道Tikal这一单词在古典时期代表Mutul而在帕伦克城中则被称为Lakamha'。即便如此，为了避免重新命名为勘探这些考古遗址带来混乱，这些早已为人熟知的名字和术语也将会继续使用下去。

下面是为英语读者带来的玛雅语发音示例：

Xunantunich	shunantunitsh
Uxmal	ushmal
Kaminaljuyu	kaminalchuyu
Joyab'aj	choi ab-ach

作者

詹姆斯·E. 布雷迪博士
洛杉矶加州州立大学人类学系副教授；玛雅地区洞穴挖掘项目领导者，项目包括 Naj Tunich 洞穴和 Dos Pilas 洞穴的考古；研究重点试洞穴考古学。

皮埃尔·R. 科拉克罗斯博士
波恩威廉大学美国研究与民族学研究所博士，德国研究基金会（DFG）奖学金获得者；参与项目主要包括伯利兹北维卡地区的高原地质考古项目中的考古和书法实地研究，危地马拉 Proyecto Arqueologico Piedras Negras 地区的洞穴考古，以及伯利兹圣安东尼奥的玛雅人语言使用的民族学研究。

尼古拉斯·P. 邓宁博士
俄亥俄州辛辛那提大学地理系副教授；研究重点为定居点考古学，农业学，普克地区考古学。

马库斯·伊尔贝硕士
新奥尔良杜兰大学人类学系博士候选人；研究重点：低地考古学，玛雅文字和末世论。

伊娃·埃格布雷希特博士
希尔德斯海姆 Roemer- und Pelizaeus 博物馆合作者；研究重点：埃及，世界文化，发现史。

费德里科·法森
危地马拉德尔瓦尔大学，建筑师和城市规划师；1980—1984 任危地马拉驻美国大使，危地马拉外交副部长和旅游局主任。自 1984 年以来，积极参与玛雅研究，研究重点是高地象形文字和考古学研究。

丹尼尔加纳·贝伦斯博士
波恩威廉大学博士，古代美国研究和民族学研究所，大众基金会支持的中美洲和中国文字和宗教利益研究项目科学合作者；研究重点：中美洲的玛雅文字，宗教礼仪和史学。

尼古拉·格鲁贝博士教授
波恩威廉大学，古代美国古代研究和民族学研究所大学教授；研究重点：玛雅文明的考古学和历史学，玛雅象形文字，中美洲民族学，美国热带地区有关于玛雅人文字、历史和考古学的书籍和文章的利用。

玛塔·格鲁贝
波恩，伯利兹各种考古项目的合作者。

安迪耶·格森海默博士
汉诺威，大众汽车基金会审查员。研究重点：尤卡特玛雅文学，殖民时代早期玛雅社会，玛雅历史。

诺曼·哈蒙德博士
波士顿大学考古学教授，哈佛大学皮博迪博物馆玛雅考古副教授；英国学院和伦敦古物学会会员；伯利兹考古项目的合作者，包括卢巴安敦，尼里庞尼，诺莫古，科拉和库罗等玛雅古城。自 1992 年以来，在伯利兹西北部拉米尔帕与的领导人与盖尔托雷特展开合作。

理查德·D. 汉森博士
洛杉矶加州大学博士，危地马拉北佩滕区域考古调查项目主任；包括纳贝克，埃米拉得和佩滕北部地区在内考古挖掘负责人；研究重点：前古典时期。

彼得·D. 哈里森博士
阿尔伯克基新墨西哥大学人类学系兼职副教授；杜兰大学中美洲研究所研究员；包括蒂卡尔，金塔纳罗奥（墨西哥）和伯利兹北部地区在内的挖掘项目参与者和领导者。研究重点：玛雅人的密集农业，建筑。

安尼格雷特·霍曼·沃格林
格拉茨技术大学城市设计研究所博士教授，城市规划教授；研究重点：玛雅人的城市规划和布局。

西蒙·马丁
费城宾夕法尼亚大学大学博物馆，玛雅象形文字馆馆长，墨西哥坎佩切地区卡拉克穆尔考古项目碑铭研究家；研究重点：古典时期玛雅象形文字。宗教和历史，出版大量有关于玛雅文字、历史和考古学的书籍和文章。

玛丽莲·马森
奥尔巴尼，纽约州立大学人类学系副教授；伯利兹拉古纳昂考古挖掘项目主任；研究重点：低地后古典时期的考古学，萨波特克铭文。

玛丽·E. 米勒博士
纽黑文耶鲁大学，文森特利艺术史教授；研究重点：中美洲艺术史，博南帕克壁画的象征手法。

克里斯蒂安·普拉格
波恩威廉大学，古代美国研究和民族学研究所博士候选人；研究重点：象形文字，伯利兹南部玛雅低地铭文，低地殖民时期的民族史，玛雅宗教。

多利·里兹·巴德特博士
威尔明顿北卡罗莱纳大学，世界文化博物馆馆长，人类学系兼职副教授；研究重点：古典时期的多色陶瓷，图像学和陶瓷中子活化。

弗劳克·萨克森硕士
波恩威廉大学，古代美国研究和民族学研究所博士候选人；研究重点：玛雅语言学，民族史学，新卡语。

泰米斯·瓦伊辛格尔硕士
海尔布隆；研究重点：玛雅南部低地伊扎伊的民族史。

卡尔·陶贝博士
加州大学河滨分校人类学系教授；研究重点：中美洲的图像学和宗教。

斯蒂芬妮·德斐尔博士
波恩威廉大学，古代美国研究和民族学研究所讲师，危地马拉和伯利兹考古项目的合作者；研究重点：玛雅人的图像学和象形文字，特别是彼得拉斯内格拉斯文字。

迈克尔·瓦洛硕士
波恩威廉大学，古代美国研究和民族学研究所博士候选人；波恩大学尤卡坦柯卡奇考古挖掘项目的合作者；研究重点：扑克地区的年代学和陶瓷。

亚历山大·W. 沃斯博士
切图马尔，金塔纳罗大学讲师；研究重点：象形文字，玛雅王朝历史，考古学和尤卡坦半岛文明史。

伊丽莎白·瓦格纳硕士
波恩威廉大学，古代美国研究和民族学研究所博士候选人；宝石切割师和抛光师培训；研究兴趣：象形文字，王朝历史，宗教图像。

参考文献

玛雅文化的一般描述

里蒙德·阿尔兰德,《玛雅的继承人,印度离开危地马拉》,霍尔曼,温克尔,1997.

迈克尔·D. 科,《玛雅,泰晤士和哈德逊》第5版,伦敦,纽约,1998.

安妮·埃格勃列希特,尼古拉·格鲁贝,伊娃·埃格勃列希特,《玛雅兹博尔地区》,美因兹,1992.

诺曼·哈蒙德,《古代玛雅文明》,罗格斯大学出版社,新不伦瑞克省,1982.

玛丽·E. 米勒,《玛雅艺术与建筑,泰晤士和哈德逊》,伦敦和纽约,1999.

贝特霍尔德·瑞斯,《玛雅的历史、文化、宗教》,C.H. 贝克,慕尼黑1995(贝克的系列知识,2026).

杰瑞·A. 萨博夫,《玛雅考古学文化》,《知识频谱》,海德堡1991(频谱文献29).

彼得·施密特,梅赛德·斯德拉和纳德,《玛雅人》,奥斯特凯特,科纳卡特,利布里,米兰和墨西哥1998.

罗伯特·J. 沙尔,《古代玛雅》,斯坦福大学出版社,第5版,斯坦福,1994.

火山和丛林——一个富有变化的的栖息地

埃蒙特·R. 布莱克,《墨西哥鸟类》,芝加哥大学出版社,芝加哥,1953.

劳伦斯·R. 霍尔德里奇,《中美洲生态地图和自然资源》,泛美联盟,华盛顿,华盛顿特区,1969.

亨廷顿·E,《尤卡坦半岛》,美国地理协会公报,44,1912:801–822.

马瑞·A,《来自危地马拉和英属洪都拉斯的哺乳动物》,密歇根大学动物学博物馆,百科出版物,26,1935:7–30.

托马斯·D. 潘廷顿和J. 萨鲁坎,《墨西哥热带树种》,国家林业研究所,墨西哥,1968.

拉尔夫·L. 罗伊,《玛雅族的植物学》,杜兰大学中美洲研究系,新奥尔良1931(中美洲研究所出版物,2).

卡尔·萨普,《尤卡坦半岛地理和地质状况》,地质研究所,3,墨西哥1896.

保罗·C. 斯坦利,《尤卡坦半岛的植物》,自然历史田野博物馆,芝加哥,1930(植物学系列,3).

斯图尔特《中美洲的动物》,中美洲印第安人便览,1,1964:316–362.

P·L. 瓦格纳,中美洲的天然植被,中美洲印第安人手册,1,1964:216–264.

沃德·W.C,韦迪·A.E. 和W. 布莱克,《尤卡坦半岛的地质与水文地质以及尤卡坦半岛东北部的第四纪地质学》,地质社会,新奥尔良,1985.

可可——众神的饮料

迈克尔·D. 科,《巧克力的真实历史》,出自《泰晤士和哈德森》,伦敦,1996.

大卫·斯图尔特,瑞奥兹可可壶,《玛雅陶瓷容器功能的观察结论》,古代时期卷,62,1988:153–157.

玛雅文明的起源——乡村生活的开始

理查德·E, W. 亚当斯,《玛雅文明的起源》,新墨西哥大学出版社,阿尔伯克基,1977.

安德鲁斯·V, E. 威利斯和诺曼·哈蒙德,《重新定义伯利兹切罗的斯韦奇阶段》,古代美国,55(3),1990:570-584.

格哈特,卡特怀特·朱丽叶,《前古典时期伯利兹切罗的玛雅建筑》牛津,1988(英国考古研究,国际系列,464).

诺曼·哈蒙德,《最早期的玛雅》,出自科学美国,236(3),1977:116–133.

诺曼·哈蒙德,《伯利兹切罗的早期玛雅社区》,剑桥大学出版社,剑桥,马萨诸塞州,1991.

诺曼·哈蒙德,阿曼达·克拉克和莎拉·多纳基,《再见》,伯利兹切罗地区的前古典时期中部玛雅考古,拉丁美洲古代研究,6,(2),1995:120–128.

约翰·G. 琼斯,《伯利兹北部地区早期定居点和农业的花粉证据》,孢粉学,18,1994:205–211.

托马斯·C. 凯利,《伯利兹陶瓷转化投射点类型》,古代中美洲,4(2),1993:205–227.

劳拉·卡萨克威奇,《前古典时期伯利兹切罗的玛雅陶器》,亚利桑那大学出版社,图森,1987(亚利桑那大学人类学文章,47).

劳拉·卡萨克威奇和邓肯·C. 普顿,《伯利兹切罗的陶瓷工艺》,一项新的评估,古代中美洲,9(1),1998:55–66.

黑曜石——玛雅的金属

约翰·E. 克拉克,《棱镜刀刃制作》,工艺道德和生产,墨西哥恰帕斯奥霍的黑曜石分析,古代中美洲,8(1),1997:137–159.

诺曼·哈蒙德,玛雅地区黑曜石贸易路线,科学,178,1972:1092–1093.

最早的城市——玛雅低地城市化和国家形成的开始

约瑟夫·W. 鲍尔,E. 威利斯·安德鲁斯·V,《墨西哥佩切贝肯地区的前古典时期建筑》,杜兰大学,新奥尔良,1978(中美洲研究所,专题选刊,3).

布鲁斯·H. 达林,《危地马拉的巨人-前古典时期的玛雅城市艾米拉多》,考古学,37(5),1984:18–25.

唐纳德·W. 福塞斯,《危地马拉佩滕地区埃米尔的陶瓷工艺》,普罗沃,犹他州,1989(新世界考古基金会,63).

唐纳德·W. 福塞斯,《纳克贝的陶瓷序列》,古代中美洲,4(1),1993:31–53.

大卫·弗雷德尔,《低地玛雅在前古典时期的彩色建筑外墙》,中美洲地区的多彩建筑和彩色纪念雕塑,伊丽莎白布恩编辑,敦巴顿橡树出版公司,华盛顿特区,1985:5–30.

尼古拉·格鲁贝,《低地玛雅文明的出现》,从前古典时期到早期古典时期的过渡,维拉格弗莱明,莫克姆1996(莫克姆学报,8).

理查德·D. 汉森,《危地马拉佩滕艾米拉多地区的蒂格雷考古挖掘》,普罗沃,1990(新世界考古基金会选篇,62).

理查德·D. 汉森,《危地马拉艾米拉多地区的早期玛雅语文本》,玛雅研究中心,华盛顿特区,1991(关于古玛雅写作的研究报告,37).

理查德·D. 汉森,《连续性和分裂-古典时期玛雅建筑的前古典时期前身》,玛雅建筑的功能和意义,斯蒂芬·D. 休斯顿编辑,敦巴顿橡树出版公司,华盛顿特区,1988:49–122.

理查德·D. 汉森,罗纳德·L. 毕夏普和法森·费德里卡,《有关于危地马拉佩滕纳卡贝地区的法典式陶瓷的说明》,古代中美洲,2(1),1999:225–243.

朱安·派德罗·拉波特和朱安·安东尼奥,《前古典时期的蒂尔卡和尤克斯坦》,人类学研究所,墨西哥国立自治大学,墨西哥城,1993.

雷尔·玛茜,危地马拉佩滕的调查,国家地理重新搜索,2,1986:322–353.

帕特丽夏·麦卡尼,和祖先住在一起,古玛雅社会的亲属关系与王权,得克萨斯大学出版社,奥斯汀,1995.

潘德加,大卫,莱敏纳I,伯利兹:考古挖掘结果总结,1974–1980,野外考古杂志,8(1),1981:29–53.

奥利弗·G. 里基森和伊迪丝·B. 里基森,危地马拉昂特斯顿,E组,1926–1931,华盛顿特区,1937(卡内基华盛顿出版机构,477).

翡翠——玛雅的绿色黄金

阿德里安·迪格比,《玛雅玉器》,英国博物馆,伦敦,1972.

弗雷德里克·W. 兰格,《前哥伦比亚玉器》,全新的地理和文化诠释,犹他大学出版社,盐湖城,1993.

塔缇娜·普鲁斯科瑞卡夫,《尤卡坦半岛奇琴伊察地区的圣井玉器》,哈佛大学,剑桥,马萨诸塞州,1974(皮博迪考古和民族学博物馆选篇).

玛雅农业

亚当斯理查德·E.W,布朗·W.E和帕特里克·科尔伯特,《雷达测绘,考古学和古代玛雅土地利用》,科学,213,1981.

斯科特·L. 弗迪克,《防止花叶病》,古玛雅湿地.

彼得·D.哈里森，《巴杰斯的兴起和玛雅的堕落》，玛雅史前的社会进程，诺曼·哈蒙德编辑，伦敦，1977：469–508.

彼得·D.哈里森，《古代玛雅人生活的革命》，玛雅研究的畅想与回顾，弗劳拉·克兰西和彼得·D.哈里森编辑，新墨西哥大学出版社，阿尔伯克基，1990：99–113.

彼得·D.哈里森，B·L·腾得，《史前玛雅农业》，墨西哥大学出版社，阿尔伯克基，1978.

彼得·D.哈里森和罗伯特·E.弗利普乐特斯，伯利兹北部的一个低地玛雅社区集群，定居点地图，犹他大学出版社，盐湖城，2000.

基林托马斯·W，史前花园，中美洲的定居点农业考古，阿拉巴马州出版社，塔斯卡卢萨，1992.

波尔，古玛雅湿地农业文化，在阿尔比恩岛：伯利兹北部的发掘，博尔德，1990（韦斯特维尤考古研究特别研究）

普利斯顿，丹尼斯·E，古典时期玛雅切腾地区功能的实验方法，美洲人类学家，36，1971：322–335.

特纳·B·L和彼得·D.哈里森，普鲁瑞斯沼泽，伯利兹古玛雅人居、农业和定居点，得克萨斯大学出版社，奥斯汀，1983.

玉米饼和玉米粉蒸肉——玉米人和神的食物

杰弗里·M.马丘修，维温，墨西哥美食玉米粉蒸肉和国家身份，新墨西哥州大学出版社，阿尔伯克基，1998.

卡尔·A.陶贝，古典时期塔玛里的玛雅饮食，金石学和艺术，古代美洲，54，1989：31–51.

危地马拉高地区域从酋邦到国家的演变

理查德·E.W·亚当斯，《中美洲通讯路线》，危地马拉北部高地和佩滕，在：中美洲通讯路线和文化联系，T·A·李JR和C·纳瓦莱特编辑，杨百翰大学，普罗沃，1978（新世界考古基金会选篇，40）.

弗雷德里克·博夫，《危地马拉太平洋沿岸定都模式》，复杂社会演进的空间分析，伦敦，1989（英国考古研究，国际系列493）.

弗雷德里克·博夫和勒奈特·海勒，《中美洲南部太平洋海岸考古的新前沿》亚利桑那州立大学，坦佩，1989（人类学研究论文，39）.

杰弗里·E.布拉斯韦尔，《圣马丁希洛特佩克考古学》，出自《中美洲19（35），1998：117-154.

亚瑟·A.德马雷斯特，《圣莱蒂西亚考古和玛雅文明的兴起》，中美洲研究所，杜兰大学，新奥尔良，1986（中美洲研究所出版物，52）.

费德里科·费恩，《坦普拉诺地区从前古典时期到古典时期的过渡》，玛雅地区，出自《低地玛雅文明的出现——从前古典时期到早期古典时期的过渡》，尼古拉·格鲁贝，维拉格·安东·索尔维编辑，莫克姆，1995（中美洲学报，8）编辑利川，阿兰和雷维尔，危地马拉古缇娜地区的形成期，国家科学研究中心，艾特勒杰研究所，巴黎1984.

克里斯托弗·琼斯，胜利的统治者，切克拉纪念碑，征途28（3），1986：3–12.

格瑞斯·W.罗威，伊兹普，托马斯·A·李·JR和爱德华·阿方索·马丁内斯，遗址和古迹介绍，杨百翰大学，普罗沃，犹他州，1982（新世界考古基金会论文，31）.

李艾伦·帕森斯，《玛雅艺术的起源》，危地马拉卡米纳留宇和南太平洋海岸的纪念性石雕，敦巴顿橡树出版公司，华盛顿特区，1986（前哥伦布艺术和考古学研究，28）.

波普诺·哈切，马里恩，《卡米纳留宇或圣乔治》，公元前300—300年危地马拉山谷地区经济活动的证据，危地马拉山谷大学，危地马拉市1997.

波普诺·哈切，马里恩和罗斯·基切，《危地马拉中部高地的考古挖掘》，古典时期的考古证据，中美洲，19（35），1998：93–115.

罗伯特·J.沙尔和大卫·W.塞达特，《危地马拉玛雅高地北部地区的考古调查》，玛雅文明的互动与发展，大学博物馆，宾夕法尼亚大学，费城，1987（大学博物馆专著，59）.

埃德温·舒克，阿尔弗雷德·V.凯德和蒙得·E，《危地马拉卡米纳留宇第三卷》，华盛顿卡内基研究所，华盛顿特区，1952（华盛顿卡内基研究所出版物596，对美国人类学和历史的贡献，58）.

大卫·S.怀特利和玛莉莲·P.博德里，《危地马拉的考古调查》，考古研究所，加利福尼亚大学，洛杉矶，1989（专著31）.

权利的标志

大卫·弗雷德尔和琳达·思凯勒，《王权和前古典时期的玛雅低地》，宗教礼仪权势的工具和场所，美国人类学家，90（3），1986：547-567.

琳达·思凯勒和玛丽·E.米勒，国王之血，肯贝尔美术馆，沃思堡，1986.

西方权盛之地——玛雅和特奥蒂瓦坎

凯瑟琳·拜伦和埃丝·派斯托里，《特奥蒂瓦坎——来自诸神之城的艺术》，博览会，旧金山艺术博物馆，旧金山，泰晤士和哈德森，伦敦，1993.

方克瑞德·莫里纳，玛塔，《卡卡塔拉和特奥蒂瓦坎地区具有世界主义的壁画》，帕伦克圆桌会议系列，3，1978，第二部分，梅尔格林·罗伯逊编辑，前哥伦布艺术研究所，旧金山1980：183–198.

西蒙·马丁和尼古拉·格鲁贝，《玛雅国王和皇后的纪事》，解读古代玛雅王超，泰晤士和哈德森，伦敦和纽约，2000.

埃丝·派兹托里，特奥蒂瓦坎，《生活中的一个实验》，俄克拉何马州大学出版社，诺曼，1997.

琳达·思凯勒和大卫·费雷尔，《国王的森林》，《古代玛雅那些不为任何的故事》，威廉摩尔，纽约，1990.

安德烈·斯通，《断开连接——外国徽章和政治扩张》，特奥蒂瓦坎和彼得拉斯内格拉斯的勇士石柱，公元700-900年特奥蒂瓦坎衰落后的中美洲，理查德·A.代哈尔和珍妮特·C.贝罗编辑，敦巴顿橡树出版公司，华盛顿特区，1989：153–172.

大卫·斯图尔特，《陌生人的到来》，古典时期玛雅的特奥蒂瓦坎和图轮，出自《中美洲古典时期遗产》，大卫卡拉索，林赛琼斯和斯科特塞申编辑，科罗拉多大学出版社，博尔德，2000：465–513.

苏吉雅玛和萨步罗，《达德拉城堡的统治权、战争和人类牺牲》，羽毛蛇肖像研究，出自特奥蒂瓦坎城的艺术和意识形态研究，珍妮特·C.贝罗编辑，敦巴顿橡树出版公司，华盛顿特区，1992：205–230.

卡尔·A.塔卢博，《羽蛇神神庙和特奥蒂瓦坎神圣战争崇拜》，人类学与美学，21，1992：53–87.

卡尔·A.塔卢博，《古代特奥蒂瓦坎的书写系统》，古代美洲研究中心，巴纳德斯维尔和华盛顿特区，2000（古美洲，1）.

威宁，哈索·普拉特纳冯，特奥蒂瓦坎和帕伦克之间的肖像链接，墨西哥3（2），1981：30–32.

象形文字——历史之门

海因里希·柏林，爱格里夫，《玛雅文字的标志符号》，美派人士社会学报，47，1958：111-119.

迈克尔·D.科，打破玛雅的代码，泰晤士和哈德森，伦敦，1992.

迈克尔·D.科和贾斯汀·克尔，玛雅抄写艺术，泰晤士和哈德森，伦敦和纽约，1998.

恩斯特·付思曼，玛雅书法，德累斯顿皇家公共图书馆，理查德，德累斯顿，1892.

尼古拉·格鲁贝，《玛雅字体的发展》，维拉格弗莱明编辑，柏林，1991（中美洲学报，3）.

斯蒂芬·D.休斯顿，玛雅字形，阅读过去，伦敦，1989（英国博物馆出版物）

斯蒂芬·D.休斯顿，现在转移，古典时期玛雅文本中的方面、指示和叙事，美国人类学家，99，1997：291–305

斯蒂芬·D.休斯顿，约翰·罗伯逊和大卫·斯图尔特，古典时期玛雅铭文的语言，当前人类学，41（3），2000：321–356.

约翰·S.加斯顿和莱尔·坎贝尔，《玛雅象形文字写作的音标标音法》，中美洲研究机构，奥尔巴尼纽约州立大学，奥尔巴尼，1984（中美洲研究所出版物，9）.

瑞利·克诺罗佐夫，皮ศ蒙斯特玛雅，阿克德尔，莫斯科和列宁格勒科学院，1964.

琳达·思凯勒，玛雅字形，动词，得克萨斯大学出版社，奥斯汀，1982.

大卫·斯图尔特，十拼音音节，玛雅研究中心，华盛顿，1987（重新搜索古玛雅写作报告，14）.

约翰·埃里克·S.汤普森，玛雅象形文字的目录，俄克拉荷马大学出版社，诺曼，1962.

树皮纸书

维多利亚·R.布里克和加布里埃尔，马德里法典文件，杜兰大学，新奥尔良，1997（中美洲研究所出版物，64）.

尼古拉·格鲁贝，破译玛雅手稿，玛雅米特斯克和阿兹特克书，卡门雷利亚诺雷霍夫曼和彼得施密特编辑，威努特，法兰克福，1997：59-93.

约翰·埃里克·汤普森，德累斯顿法典，美国哲学协会，费城，1972.

汉纳洛尔·特瑞博，《坎特斯瑞地区的玛雅手稿》，维拉格弗莱明编辑，柏林，1987（中美洲学报，2）.

天文与数学

安东尼·F.艾维尼,古墨西哥星际观察,得克萨斯大学,奥斯汀 1980.

哈维·M.布里克和维多利亚·R.布里克,黄道带在玛雅抄本的引用,玛雅文学的天空,A·艾维尼编辑,牛津大学,纽约和牛津,1992:148–183.

大卫·凯利,破译玛雅文字的剧本,得克萨斯大学出版社,奥斯汀,1976.

弗洛伊德·朗伯里,《德累斯顿法典的维纳斯年表基础及其对日历相关问题的意义》,中美洲和秘鲁的日历,时间的原生算法,本机计算时间,安东尼·艾维尼和戈登·伯德桑编辑,44,国际美国国会,牛津,1883:1–26(英国考古研究,国际系列,174).

弗洛伊德·朗伯里,《从德累斯顿法典维纳斯年表到玛雅——朱利安日历的相关性推导》,玛雅文学的天空,安东尼·艾维尼编辑,牛津大学,纽约和牛津,1992:184–206.

克里斯托弗·L.瑞斯贝特霍尔德,《得累斯顿法典维纳斯年表的玛雅文手稿》,美洲社会状况表,46,1982:37-39.

芭芭拉·泰洛克,时间和高地玛雅,新墨西哥州大学,阿尔伯克基,1982.

约翰·艾瑞克·汤普森,玛雅象形文字写作,俄克拉何马州大学出版社,第3版本,诺曼,1971(美国印第安人系列的文明,56)(于1950年第一次出版,作为卡内基华盛顿出版机构的出版物 589).

日食—世界末日的恐惧

安东尼·艾维尼,古墨西哥星际观察,得克萨斯大学,奥斯汀,1980.

布里克,哈维·M和维多利亚·R.布里克,古典时期玛雅预言日食,当前人类学,24,1983:1–24.

玛雅的朝代更替

海因里希·柏林,玛雅文字中的标志符号"会徽",中美洲学报,47,1958:111-119.

帕特里克·古尔博特,古典时期玛雅政治历史,新墨西哥大学出版社,阿尔伯克基,1991.

威廉·L.法克,文士、勇士和国王科潘市和古玛雅,泰晤士和哈德森,伦敦和纽约,1991.

尼古拉·格鲁贝,古典时期玛雅舞蹈,象形文字和肖像中的证据,古代中美洲,3(2),1992:201–218.

尼古拉·格鲁贝和马丁·西蒙,《古典时期玛雅政治在中美洲的传统》,

"霸权"政治组织模式,玛雅政治实体模型,西尔维·特杰罗编辑,墨西哥城,1998:131-146.

斯蒂芬·D.休斯顿,象形文字和历史,多斯·皮拉斯的得克萨斯大学出版社,奥斯汀,1993.

斯蒂芬·D.休斯敦和大卫·斯图尔特,《古典时期玛雅地名》,敦巴顿橡树研究图书馆及其馆藏,华盛顿特区,1994(前哥伦布艺术和建筑的研究,33).

斯蒂芬·D.休斯顿,神,字形和国王,古典时期玛雅人中的神性和统治权,古代时期,70,1996:289–312.

斯蒂芬·D.休斯顿,古玛雅自我:古典时期的人格和肖像,人类学与美学,33,1998:73–101.

斯蒂芬·D.休斯敦和塔克什·伊玛塔,《古玛雅皇家法院》,韦斯特维尤出版社,博尔德,2000.

西蒙·马丁,《卡拉克穆尔文和雕刻文》,墨西哥考古学,18,1996:42-45.

西蒙·马丁和尼古拉·格鲁贝,超级国家玛雅,考古学,48,1995:41–46.

西蒙·马丁和尼古拉·格鲁贝,玛雅国王和皇后纪事,泰晤士和哈德森,伦敦和纽约,2000.

塔缇娜·普罗斯科瑞卡夫,彼德拉斯内格拉斯的遗迹的日期模式,危地马拉,古代中美洲,25(4),1960:455–475.

琳达·思凯勒,西部玛雅地区的金石学历史,古典时期玛雅政治历史,象形文字和考古逻辑证据,T·帕特里克·古尔博特编辑,剑桥大学出版社,剑桥,1991:72-101.

琳达·思凯勒和大卫弗里德尔,国王的森林,古玛雅不为人知的故事,第二版,摩尔,纽约,1992.

玛雅外交——宫廷中的女人们

普罗斯·卡瑞卡夫,玛雅艺术的女性肖像,前哥伦布艺术和考古学的散文,塞缪尔·K.洛思罗普编辑,哈佛大学出版社,剑桥,马萨诸塞州,1961:81–99.

致死星下——古典时期的玛雅战争

卡洛斯·伯克曼,《玛雅人的武器和军事组织》,墨西哥考古学,4(19),1996:66-71.

阿伦·F.查斯和迪安·查斯,古典时期卡拉科尔的玛雅战争调查,雷欧德尔玛雅布,5,1989:5-18.

亚瑟·德马雷斯特,古典时期玛雅战

争中区域间冲突和"情境伦理学",法典沃科普,致敬卷,M·吉尔迪奥和V·塞米尔编辑.杜兰大学人类学系,新奥尔良,1978:101-111(人类马赛克,12).

戴维·弗里德尔,玛雅战争,同侪政治互动一个例子,对等政体互动和社会政治变化,科林伦弗鲁和约翰·F.切利编辑,剑桥大学出版社,剑桥,1986:93-108(考古学的新方向).

弗里德尔和琳达·思凯勒,《国王的森林》,古玛雅不为人知的故事,威廉摩尔编辑,纽约,1990.

西蒙·马丁和尼古拉·格鲁贝,玛雅国王和皇后纪事,泰晤士和哈德森,伦敦和纽约,2000.

塔缇娜·普罗斯科瑞卡夫,《亚斯奇兰的历史数据》,第一部分,埃斯图迪奥斯佩的文化玛雅,3,1963:149–167.

丹尼斯·E.普利斯顿和唐纳德·卡林德,蒂卡尔的防御工事,征途,9(3)1967:40–48.

琳达·思凯勒和玛丽·E.米勒,国王的血,玛雅艺术的仪式和王朝,肯贝尔艺术博物馆,沃思堡.

安德烈·斯通,《断开连接 - 外国徽章和政治扩张》,特奥蒂瓦坎和彼得拉斯内格拉斯的勇士石柱,公元700-900年特奥蒂瓦坎衰落后的中美洲,理查德·A.戴尔和珍妮特·C.贝罗编辑,敦巴顿橡树出版公司,华盛顿特区,1989:153–172.

大卫·韦伯斯特,《玛雅战争的研究》,告诉我们的玛雅考古学,第八世纪的低地玛雅文明,杰里米·A.萨布罗夫和约翰·亨德森编辑,敦巴顿橡树研究图书馆及其馆藏,华盛顿特区,1993:415–444.

生死游戏 – 玛雅球赛

大卫·弗里德尔,琳达·思凯勒和乔伊帕克,玛雅宇宙,3000年的萨满之路,威廉摩尔,纽约,1993.

泰德·J.勒ုਤ纳和李·A.帕森斯,卡玛,玛雅和阿兹特克的球赛,莱顿,1988.

塔拉杜瓦尔,埃里克,卡玛,法国考古和民族学任务,墨西哥城,墨西哥,1981.

时空统一——玛雅建筑

乔治·F.安德鲁,玛雅城市的场所建造和城市化,俄克拉何马州大学出版社,诺曼,1975.

乔治·F.安德鲁,金字塔和宫殿,怪物和面具,玛雅建筑的黄金时代,1:

普克地区和北部平原的建筑,来比尼斯,兰开斯特,加利福尼亚,1995.

乔治·F.安德鲁,金字塔和宫殿,怪物和面具,玛雅建筑的黄金时代,2:梅斯切尼斯地区的建筑,来比尼斯,兰开斯特,加利福尼亚州,1997.

乔治·F.安德鲁,《金字塔和宫殿,怪兽和面具》,玛雅建筑的黄金时代,3:瑞贝卡地区的建筑和百科,拉比林图斯特,兰开斯特,加利福尼亚,1999.

金多普·保罗,瑞奥·贝肯风格,梅斯切尼斯玛雅建筑,国立墨西哥自治大学,墨西哥,1983.

多丽丝·海登和保罗金德普,高地玛雅文化的建筑,贝尔瑟出版社,斯图加特,1975.

哈索·普拉特纳·霍曼在玛雅建筑的拱顶结构,墨西哥,1(3),1979:33-36.

哈索·普拉特纳·霍曼和安妮格利特沃尔金,科潘(洪都拉斯)建筑,学术混合印刷和出版公司,格拉茨,1982.

哈索·普拉特纳·霍曼,赛普特拉斯地区的建筑,洪都拉斯,学术出版社,格拉茨,1995.

哈索·普拉特纳·霍曼,墨西哥培坎玛雅宫殿结构,坎佩切,学术出版商,格拉茨,1998.

斯蒂芬·D.休斯顿,《古典时期玛雅建筑的功能和意义》。1994年10月7日和8日,敦巴顿橡树研讨会,敦巴顿橡树研究图书馆及其馆藏,华盛顿特区,1998.

乔治·克卜勒,古代美洲的艺术和建筑,企鹅书籍,巴尔的摩,马里兰州,1962.

哈利·E.D.普罗克,《普克地区》,墨西哥坎佩切北部地区和尤卡坦半岛丘陵国家的建筑调查,哈佛大学,剑桥,马萨诸塞州,1980(皮博迪考古和民族学博物馆回忆录,19).

大卫·F.波特,中部尤卡坦半岛的玛雅建筑,墨西哥,杜兰大学,新奥尔良,1977(中美洲研究所出版物,44).

普罗斯科·瑞卡夫,玛雅建筑专著,华盛顿特区,1946(卡内基华盛顿出版机构,558).

玛雅人聚居地的历史——Xkipche挖掘的研究成果

汉斯·J.普雷姆,玛雅宫殿的历史,尤卡坦半岛西科切的发掘,古代世界,30(5),1999:545-554.

马库斯·瑞戴尔，西科切，玛雅北部的墨西哥尤卡坦半岛，卡瓦，对一般和比较考古学的贡献，17，1997：177-250.

危地马拉蒂卡尔的玛雅建筑

威廉·R.科，大广场发掘，北露台和北雅典卫城的蒂卡尔，6卷，大学博物馆，费城，1990（蒂卡尔报告，14）.

威廉·R.科和鲁迪·V.拉里奥斯，蒂卡尔，姆蒂卡尔古玛雅遗址手册，危地马拉市，1986.

彼得·D.哈里森，蒂卡尔，玛雅时代的统治者，泰晤士和哈德森，伦敦和纽约，1999.

克里斯托弗·琼斯，在蒂卡尔东广场的考古发掘，第二部分，宾夕法尼亚大学，考古和人类学博物馆，费城1996（蒂卡尔报告，16）.

琳达·思凯勒和彼得·马修斯，国王的秘密，七座玛雅寺庙和陵墓的语言，斯克里布纳，纽约.

行进的队列、虔诚的朝圣者和满载的货运者——仪式之路

安东尼奥·贝纳维德斯，《科巴地区的道路状况》，第十五次墨西哥人类学学会圆桌会议，2，1977：215-225.

阿伦·F.查尔斯和黛安·Z.查斯，伯利兹，卡拉科尔考古研究，旧金山，1994（前哥伦布艺术研究所专著7）.

阿尔弗雷德·维拉罗杰斯，《克巴亚克逊形成方式》，华盛顿特区，1934（华盛顿出版社的卡内基研究结论，436）.

伯纳帕克壁画

倍特兹·福特，墨西哥地区壁画，卷2：玛雅地区，伯纳帕克，2卷，墨西哥国立自治大学，墨西哥城1998.

彼得·马修斯，伯纳帕克王朝序列的笔记，第1部分，第三次帕伦克圆桌会议，1978，梅尔格林罗伯逊编辑，得克萨斯大学出版社，奥斯汀，1980：60-73（帕伦克圆桌会议系列5）.

帕伦克圆桌会议，1978，梅尔格林·罗伯逊编辑，得克萨斯大学出版社，奥斯汀，1980：60-73（帕伦克圆桌会议系列5）.

玛丽·E.米勒，伯纳帕克的壁画，普林斯顿大学出版社，普林斯顿1986

玛丽·E.米勒，伯纳帕克乐队的男孩子们，玛雅肖像，伊丽莎白·P.本森和吉莱克里芬编辑，普林斯顿大学出版社，普林斯顿，1988：318-330.

卡尔·J.鲁珀特，约翰·汤普森和塔缇娜·普罗斯科瑞卡夫，伯纳帕克，恰帕斯，墨西哥，华盛顿特区，1955（华盛顿卡内基研究所出版物，602）.

丛林中的盗墓者

信使，菲利斯，文化财产的伦理：谁的文化？谁的财产？新墨西哥州大学出版社，阿尔伯克基，1989.

卡尔·E.迈尔，被掠夺的过去，雅典，纽约，1977.

古典花瓶绘画艺术

理查德·E·W.亚当斯，萨斯菲斯祭坛的陶瓷，哈佛大学，剑桥，马萨诸塞州，1971（皮博迪考古和民族学博物馆的论文，63，1）.

迈克尔·科，玛雅抄员和他的世界，格罗利耶俱乐部，纽约，1973.

迈克尔·科，《玛雅文士和艺术家的超自然庇护者》，玛雅史前的社会进程，纪念艾瑞克·汤普森爵士的研究，哈蒙德编辑，学术出版社，伦敦1977：327–347

迈克尔·科，冥界领主，古典时期玛雅陶瓷杰作，艺术博物馆，普林斯顿大学，普林斯顿大学出版社，普林斯顿，1978.

迈克尔·科和贾斯汀克尔，玛雅艺术，泰晤士和哈德森、伦敦和纽约.

尼古拉·格鲁贝，古典时期玛雅陶瓷的初级标准序列调查，第六帕伦克圆桌会议，1986，弗吉尼亚·M.菲尔德编辑，前哥伦布艺术研究所，旧金山，1990：223–232（帕伦克圆桌会议系列，8）.

格鲁贝，《克科拉型陶瓷的基本标准序列》玛雅花瓶书，卷4，贾斯汀克尔编辑，克尔出版公司，纽约，320–330.

尼古拉·格鲁贝和沃纳纳姆，《西巴尔巴普查》，玛雅陶瓷的完整库存方式和特点，玛雅花瓶书，卷4，贾斯汀克尔编辑，克尔出版公司，纽约：686–713.

斯蒂芬·休斯顿和卡尔·A.陶贝，古典时期玛雅文字剧本中的名称标记，墨西哥9（2），1987：38–41.

斯蒂芬·休斯顿和大卫·斯图尔特，方式字形，古典时期玛雅人"共同中心"的证据，古玛雅写作研究报告，30，1989：1–16.

斯蒂芬·休斯顿，大卫·斯图尔特和卡尔陶贝，古代玛雅陶器的民俗分类，美洲人类学家，91（3），1989：720–726.

斯蒂芬·休斯顿，大卫·斯图尔特和卡尔陶特博，《"昂切花瓶"的图片和文本》，出自《玛雅花瓶丛书》，卷3，贾斯汀克尔及其同伴编辑，纽约，1992：498–512.

罗斯玛丽·乔伊斯，中美洲边境的建设和洪都拉斯多彩的玛伊德形象，美国考古和人类学皮博迪博物馆，剑桥，马萨诸塞州，1991.

芭芭拉·克尔和贾斯汀·克尔，《对玛雅花瓶画家的观察结论》，在普林斯顿大学艺术博物馆玛雅丧葬陶瓷会议上发表的论文，普林斯顿，1981.

芭芭拉·克尔和贾斯汀·克尔，《对玛雅花瓶画家的观察结论》，玛雅肖像，E.P·本森和G.G·阿吉格里芬编辑，普林斯顿大学出版社，普林斯顿，1988：236–259.

芭芭拉·奈克里德，《破译主要标准序列》，人类学系，得克萨斯大学奥斯汀分校，菲尼，1990.

苏珊·彼得斯，《黏土的工艺和艺术》，普伦蒂斯画廊，新泽西州，1992.

多莉·瑞森布吉特，《作为社会指标的精美玛雅陶器和工艺》，：工艺和社会身份，凯西尔斯汀和瑞塔怀特编辑，华盛顿，1998（美国人类学协会考古论文，8）.

多莉·瑞森布吉特，罗纳德·L.毕夏特和芭芭拉·麦克里德，《古典时期玛雅彩绘陶瓷的集成方法》，危地马拉考古研讨会，1992，胡安·佩德罗门，海克特·L.蒙特雷和桑拉·维拉格里·布雷迪编辑，国家考古学和民族学博物馆，文化和体育部人类学和历史研究所，蒂卡尔协会，危地马拉，1993.

多莉·瑞森布吉特，罗纳德·L.毕夏特和芭芭拉，绘画玛雅宇宙，古典时期的皇家陶瓷，杜克大学出版社，达勒姆，纽约和伦敦，1994.

鲁本·E.雷纳和罗伯特·M.希尔，《危地马拉传统陶器》，得克萨斯大学出版社，奥斯汀，1978.

丹尼尔·罗德，《陶工使用的黏土和釉》，奇尔顿图书公司，费城，1973.

普鲁登斯·瑞斯，《陶器生产，陶器分类和物理化学分析的作用》，考古陶瓷，杰奎琳·S.奥林和艾伦·D.富兰克林编辑，史密森学会出版社，华盛顿特区，1982：47–56.

大卫·斯图尔特，里约蓝色可可壶，对玛雅陶瓷容器功能的观察，古代研究，62（234），1988：153–157.

珍妮弗·塔萨克和约瑟夫·鲍尔，罗德斯莫克的可可杯，布埃纳维斯塔"杰奥西花瓶"的考古意义和社会学意义，玛雅花瓶书，卷3，贾斯汀克尔编辑，克尔出版公司，纽约，1992：490–497.

经典时期玛雅之神

大卫·弗雷德尔，琳达·思凯勒和乔伊帕克，玛雅宇宙的3000年朝圣之路，威廉摩尔，纽约，1993.

尼古拉·格鲁贝和沃纳纳姆，《西巴尔巴普查》，玛雅陶瓷的完整库存的方式，玛雅花瓶书，卷4，贾斯汀·克尔编辑，克尔出版公司，纽约，1994：686–715.

尼古拉斯·M.赫尔穆特，《玛雅艺术中运用的怪物和怪人》学术印刷和出版，格拉茨，1987.

斯蒂芬·D.休斯顿和大卫·斯图尔特，《字形方式》，古典时期玛雅的"共同中心"的证据，玛雅研究中心，华盛顿特区，1989（古玛雅写作研究报告，30）.

玛丽·米勒和卡尔·陶贝，《古代墨西哥和玛雅的神的象征》，泰晤士和哈德森，伦敦和纽约，1993.

琳达·思凯勒和玛丽·E.米勒，《国王的血液》，玛雅艺术红的宗教仪式与王朝，肯贝尔美术馆，沃思堡，1986.

保罗·斯切尔豪斯，《玛雅文字手稿中的众神》，古代美洲的神话文化形象，维拉格理查德编辑，德累斯顿，1897.

卡尔·A.陶贝，《玛雅的玉米神》，重新评价，第五次帕伦克圆桌会议，1983，弗吉尼亚·M.费尔德编辑，前哥伦布艺术研究所，旧金山，1985：171–181（帕伦克圆桌会议系列，7）.

卡尔·A.陶贝，《古代尤卡坦半岛的主要神灵》，斯切尔豪斯贝尔格重访，敦巴顿橡树研究图书馆及其馆藏，华盛顿，1992（前哥伦布艺术和考古学研究，32）.

宫廷矮人统治者同伴及暗世界使者

斯蒂芬·D.休斯顿，古典时期玛雅小矮人的名字，玛雅花瓶书，卷3，贾斯汀·克尔编辑，克尔出版公司，纽约，1991：526–531.

卡尔赫伯特·梅尔，《前哥伦布时代的玛雅威根达斯特鲁跟地区》，古代学说，32（4），1986：212-224.

E·米勒·弗吉尼亚，《古典时期玛雅艺术图案》，第四帕伦克圆桌会议，1980，伊丽莎白·P.本森编辑，前哥伦布艺术研究所，旧金山，1986：141-153.

玛雅创世神话及宇宙学

温迪·阿什莫尔，《古代玛雅人的场地规划原则和方向性概念》，古代拉丁美洲，2（3），1991：199-226.

温迪·阿什莫尔《解读古代玛雅人的建筑计划》，艾琳·C.达尼尔和罗伯特·J.什尔编辑，宾夕法尼亚大学博物馆，费城1992：173-184（=大学博物馆专著，77；大学博物馆研讨会系列，3）.

凯伦·巴斯威特，《在世界的边缘：洞穴时期和古典时期的玛雅世界观》，俄克拉荷马大学出版社，诺曼，1996.

维多利亚·布维克，《玛雅铭文和法律中的方向字形》，古代美洲，48（2），1983：347-353.

迈克尔·D.科，玛雅低地的古玛雅社区结构模型，西南人类学杂志，21，1965：87-119.

大卫·弗雷德尔，琳达思凯勒和乔伊帕克，玛雅宇宙3000年的萨满之路，威廉摩尔，纽约，1993.

琳达·思凯勒，玛雅的宗教艾格博瑞特，尼古拉·格贝贝和伊娃艾格博瑞特，菲利普冯则本编辑，美因茨，1992：197–214.

加里·H.戈森，《处于太阳世界的卡穆拉斯》，玛雅口头传统中的时间和空间，哈佛大学出版社，剑桥，1974.

卡尔·陶贝，阿兹特克和玛雅神话，德州出版社的学问，奥斯汀，1994.

丹尼斯·波普尔·泰洛克，玛雅书籍生命的黎明》和神与王的荣耀，西蒙和舒斯特，2版，纽约，1996.

伊冯·兹纳坎坦·威格特，恰帕斯高地的一个玛雅聚落，贝尔纳普出版社，剑桥，1969.

伊昂·威格特，《墨西哥的那坎特斯族》，现代的玛雅生活方式，霍尔特、莱因哈特和温斯顿编辑，纽约1970（文化人类学的案例研究）.

威格特，《恰帕斯高地神圣地理的主要内容》，中美洲遗址和世界观，伊丽莎白·P.本森编辑，敦巴顿橡树研究图书馆馆藏，华盛顿特区，1981：119–139.

中毒及醉酒

彼得·D.弗斯特，致幻剂和文化，钱德勒和夏普，旧金山，1976.

彼得·斯迈特，美洲灌肠仪式的消失，拉丁美洲研究和文献中心，阿姆斯特丹，1985（拉丁美洲研究，33）.

布莱恩·斯特罗斯和贾斯汀·克尔，通过灌肠的玛雅视觉探索笔记，玛雅花瓶书，卷2，贾斯汀克尔编辑，克尔出版公司，纽约，1990：349-361.

揭开玛雅的黑暗秘密——玛雅洞穴的考古学

安德鲁斯·V.威利斯，《格鲁塔查克莫寺庙的探索》中美洲研究所出版，31：1–21，中美洲研究所，杜兰大学，新奥尔良，1965.

詹姆斯·E.布雷迪，《定居点结构和宇宙学之间的关联》，洞穴在多斯皮拉斯地区的作用，美国人类学家，99（3），1997：602–618.

詹姆斯·E.布雷迪和乔治韦尼，人造和伪喀斯特洞穴，玛雅中心内的亚表面地质特征的影响，地质学，7，1992：149–167布雷迪，詹姆斯·E.安斯科特，艾伦·柯布，等等，瞥见了佩它巴顿区域考古项目的黑暗面。佩它巴顿区域洞穴调查，古代中美洲，8（2），1997：353–364.

詹姆斯·E.布雷迪，基纳·A.维尔，芭芭拉·卢克等，前古典时期克巴尼尔塔附近洞穴利用，森贝尼托，佩滕，墨西哥，19（5），1997：91–96.

詹姆斯·E.布雷迪和基思普吕弗，洞穴和水晶，玛雅人使用水晶的古玛雅宗教证据，人类学研究杂志，55，1999：129–144.

乔安娜·布洛达，玛雅的历法、宇宙观和自然保护，中美洲主题研究，美洲人类学与历史研究所，墨西哥，1996：427-469.

露丝·卡尔森和弗朗西斯伊卡斯，凯克奇精神世界，中美洲南部的认知研究，由海伦·I.纽斯文德和院长E·阿诺德，暑期语言学研究所，达拉斯，1977：36–65.

安吉拉·J.加西亚·桑布拉诺，的前哥伦比亚形成仪式的早期殖民地证据，第七帕伦克圆桌会议，1989，弗吉尼亚·M.菲尔德编辑，前哥伦布艺术研究所，旧金山1994：217–227.

加里·H.戈森，查理慕斯在世界的太阳上，玛雅口头传统中的时间和空间，哈佛大学出版社，剑桥，1974.

吉尔他·赫尔墨斯，恰帕斯高地卡利克斯塔的世界，南部玛雅人及其与南部纳瓦的关系，第八次墨西哥人类学会圆桌会议，1961：303—308.

罗素·H.古尼拉，危地马拉阿尔塔维拉帕斯地区的赛梅伊洞穴（洞穴的楼梯），国家布雷西亚社会新闻，23（8），1965：114–117.

乔治·库博勒，中美洲前哥伦布朝圣，第四帕伦克圆桌会议，1980，伊丽莎白本森编辑，前哥伦布艺术研究所，旧金山，1985：313–316.

L.L.曼萨尼亚，芭巴，R.查韦斯等，洞穴和地球物理学，靠近墨西哥奥蒂瓦坎冥界，考古，36，1994：141-157.

卡洛斯·马丁·内斯马林，《墨西哥普利斯潘科保护区》，《中美洲的宗教》，詹姆李威金和奈奥米·卡斯特罗·特赫拉斯编辑，墨西哥，1972：161-176（第十二次墨西哥人类学学会圆桌会议）.

亨利·C.美世，尤卡坦半岛的丘陵洞穴，俄克拉何马州出版社，诺曼，1975（重印1896年原刊）.

乔恩·斯科特，祖尔塔克的宗教传说和凯克奇文化过程，伯利兹研究，12（5），1984：16-29.

丹尼尔·斯凯威祖，寺庙、洞穴或怪物？前西班牙式建筑光彩夺目的外墙，第三次帕伦克圆桌会议，1978，2部分，梅尔格林罗伯逊编辑，得克萨斯大学出版社，奥斯汀，1980：151-162.

爱德华·塞勒，在危地马拉共和国韦韦特南戈部南顿区查兹勒的古代定居点，雷蒙出版社，柏林，1901.

大卫·斯图特和斯蒂芬·休斯顿，《古典时期玛雅地名》，敦巴顿橡树出版公司，华盛顿特区，1994（前哥伦布艺术和考古学研究，33）.

芭芭拉·泰洛克，梦想的作用和玛雅文化幸存者富有远见的叙事，文学语言，20，1992：453–476.

汤普森·J.埃里克，洞穴在玛雅文化中的作用，中美洲研究澳大利亚，德国汉堡博物馆，25，1959：122–129.

汤普森·J.埃里克，《玛雅历史和宗教》，俄克拉何马州大学出版社，诺曼，1970.

伊蒙福格特·Z，《古玛雅和当代佐齐尔人宇宙学》，《方法论问题的评论》，出自《美国古代研究》，30，1964：192–195.

伊蒙福格特·Z，《为众神准备的玉米饼》，《西纳康坦仪式的象征性分析》，哈佛大学出版社，剑桥，1976.

理查德·威尔逊，《山野烈酒和玉米》，《危地马拉切尔其的天主教的转换和传统的更迭》，伦敦大学，人类学系，菲尔，1990.

吉安娜岛——墓地之岛

皮娜·罗曼·吉安娜，《水中的房子》，国家人类学和历史研究所，墨西哥，1968.

琳达·斯凯勒，乔治·佩雷斯，《玛雅人的隐藏面孔》，阿尔迪出版社，1997.

死亡与灵魂的概念

马库斯·埃贝尔，《古典时期玛雅的死亡和埋葬文化》（硕士论文），民族学研讨会，莱茵，波恩大学，波恩，1999.

马库斯·埃贝尔，《古代玛雅人的丧葬仪式》，国家人类学与历史研究所，墨西哥，2000（欧美）.

玛丽亚·盖达，《古典时期玛雅地区三脚架容器的收购》，来自柏林和波茨坦的博物馆、城堡和藏品的报告，10（1），1996：34-37.

菲德尔·鲁斯鲁里耶·阿尔伯特，《古代玛雅人的丧葬习俗》，墨西哥国立自治大学，墨西哥，1968.

漫长的黄昏或新的黎明？普克地区玛雅文明的演变

乔治·安德鲁，《金字塔和宫殿，讲演者和面具》，《玛雅建筑的黄金时代》，卷1：P普克地区和北部平原地区的建筑，拉比林图斯特，兰开斯特，加利福尼亚州，1995.

阿尔弗雷德·巴雷拉·卢比奥和约赛·哈尼姆，《乌斯马尔的建筑修复》，1986–1987，匹兹堡大学，匹兹堡，1990（拉丁美洲考古报告1）.

皮埃尔·裴克，《普克地区维斯塔的文明源头》，《隐藏在群山之中》尤卡坦半岛西北地区玛雅考古，汉斯出版社编辑，维拉格弗莱明，莫克姆，1994：59–70.

卡拉斯科·雷蒙，《萨克贝诺巴卡的社会政治形成》，出自于《玛雅世界的人类学观点》，约瑟夫·伊利斯庞斯和弗朗西斯科·里加德·派瑞蒙编辑，西班牙玛雅研究协会，马德里，1993：199-212（西班牙玛雅研究学会出版物，2）.

德西雷·查尼，《新世界的古老城市，哈珀和困扰》，纽约，1887.

顿宁·尼古拉斯·P，《丘陵的领主》，墨西哥尤卡坦半岛普克地区的古玛雅定居点，史前出版社，麦迪逊，1992(世界考古专著，15）.

理查森·吉尔，《玛雅大干旱》，得克萨斯大学出版社，奥斯汀，1999马萨诸塞州，1992.

伊恩·格雷厄姆，《玛雅象形文字的语料》，卷4，第2部分：《乌斯马尔》，皮博迪博物馆，哈佛大学，剑桥，马萨诸塞州，1992.

尼古拉·格鲁贝，《尤卡坦半岛西北地区历史渊源的象形文字》，出自《隐藏在山间中》，尤卡坦半岛西北地区的玛雅考古，由汉斯·J.普瑞姆和维拉格·编辑，莫克姆，1994：316-358.

杰夫卡尔·科奥斯基,《房子的主人》,尤卡坦半岛乌斯马尔的玛雅宫殿,墨西哥,俄克拉荷马大学出版社,诺曼,1987.

杰夫卡尔·科奥斯基,《从乌斯马尔看普克地区》,出自《隐藏在山间》,尤卡坦半岛西北部的玛雅考古,汉斯·J.普雷姆编辑,维吉格弗莱明出版社,莫克姆,1994:93–120.

杰夫卡尔·科奥斯基,阿尔弗雷德·巴雷拉卢比奥,希伯奥赫达和约斯赫玛赫拉,《乌斯马尔圆形寺庙的考古发掘》,北部玛雅地区的文化历史概述及意义,玛莎马瑞和简马克哈吉编辑,前哥伦布艺术研究所,旧金山,1993:281–296(帕伦克圆桌会议系列,8).

杰夫卡尔·科奥斯基和尼古拉斯·顿宁,《乌斯马尔的建筑》,普克玛雅地区首都的国家制造的象征,作为文化符号的中美洲建筑,杰夫卡尔·科奥斯基编辑,牛津大学出版社,牛津,1999:273–297.

特波特·梅勒,《尤卡坦半岛》,奥斯得姆庄园,汉斯·J.普雷姆和格尔曼维拉格尔编辑,柏林,1997.

普罗克·H.E.D,《普克地区-尤卡坦和墨西哥坎佩切北部丘陵地区的建筑研究》,哈佛大学出版社,剑桥,马萨诸塞州,1980(皮博迪考古和民族学博物馆回忆录,19).

米格尔·埃尔多拉多,《欧托克玛雅人》,教育和文化部,马德里,1996.

萨布罗夫·杰里米和盖尔托特勒特特,《古玛雅城市萨伊尔》,普克区域中心的测绘,杜兰大学,新奥尔良,1991(中美洲研究所出版物,60).

琳达·思凯勒和彼得·马修斯,《国王的代码》,《七座玛雅寺庙和陵墓》,西蒙和舒斯特,纽约,1998.

迈克尔·史密斯,斯克里斯托弗和尼古拉斯·唐宁,《解释史前定居点模式》,《从尤卡坦半岛玛雅中心萨希尔得到的经验与教训》,出自《野外考古杂志》,22,1995:321–347.

迈克尔·史密斯,约瑟夫·季格德·派拉蒙,大卫·奥特昂·萨帕塔和帕特法雷尔,《普克地区早期的古典时期中心》,墨西哥尤卡坦半岛查克莫寺庙的新数据,古代中美洲,9,1998:233–258.

乔安妮盖尔和杰里米·萨布罗夫,《萨伊尔的社区结构》,普克地区定居点个案研究,出自《隐藏在山间》,西北尤卡坦半岛的玛雅考古,汉斯·J编辑,莫克姆,1994:71–92.

雕刻珍贵的石头——玛雅石匠和雕塑家

大卫·斯图尔特,《来自帕伦克区一个全新雕刻面板》,玛雅研究中心,华盛顿特区,1990(古玛雅写作研究报告,32).

后古典时期玛雅文明成熟状态的动态

安东尼·P.安德鲁,《后古典时期的低地玛雅考古》,世界前历史杂志,7,1993:35–69.

乔治·J.三世·贝利,克雷格·A.汉森和威廉·M.明戈,《尤卡坦半岛艾克吧肯姆地区从古典时期到后古典时期的转换》,用于定义过渡的建筑和陶瓷证据,古代拉丁美洲,8(3),1997:237–254.

理查德·E.布兰顿,加里·M.法因曼,斯蒂芬·A.克沃勒斯基和彼得·N,普锐基瑞纳,《美洲文明演进的双重程序性理论》,当前人类学,37(1),1996:1–14.

黛安娜·Z.查斯和阿伦·F.查斯,《前古典时期的观点》,伯利兹圣丽塔科罗萨尔的玛雅遗址挖掘,哥伦比亚艺术研究所,旧金山,1988(哥伦比亚艺术研究院专著,4).

约翰·W.福克斯,《后古典时期末期的国家组成结构》,剑桥大学出版社,剑桥,1987.

大卫·A.弗雷德尔和杰勒米·A.萨波洛夫·克祖米尔,《后期玛雅定居点模式》,学术出版社,纽约,1984.

格兰特·琼斯,《征服最后的玛雅王国》,斯坦福大学出版社,斯坦福,1998.

苏珊·卡普斯,加里·M.法因曼和萨尔维布切尔,《奇琴伊察及其腹地,一个世界系统的视角》,古代中美洲,5,1994:141–158.

费雷尔迪亚哥·兰达,兰达的《尤卡坦半岛的地区关系》,哈佛大学出版社阿尔弗雷德托兹尔翻译,剑桥,1941(皮博迪考古和民族学博物馆论文,18).

玛瑞莲·A.玛桑,《纳肯堪的国度》,《伯利兹拉古纳地区的后古典时期玛雅考古》,科罗拉多大学出版社,博尔德,2000.

阿瑟·D.米勒,《在海的边缘》,墨西哥金塔纳罗奥州坦卡图卢姆地区的壁画,敦巴顿橡树出版公司,华盛顿特区,1982.

大卫·M.皮得格斯特,《通过变革获取稳定》,第九到第十七世纪的伯利兹拉玛奈,从古典时期到后古典时期,J·A.萨柏夫和E·W.安德森编辑,新墨西哥大学出版社,阿尔伯克基,1986:223–250.

哈利·E.D.波洛克,拉尔夫·I.罗伊斯,塔缇娜·普鲁斯科瑞卡夫和A·L.史密斯,《墨西哥尤卡坦半岛玛雅地区》,卡内基华盛顿研究所,华盛顿特区1962,(美国卡内基华盛顿大学出版社,619).

威廉·L.拉什杰,《玛雅潘坎昆地区最后的探戈》,批量生产分布系统的一个初步轨迹,古代文明和贸易,J·A.萨布罗夫和C·C.亚当拉门伯格达夫-卡尔洛夫斯基编辑,新墨西哥大学出版社,阿尔伯克基,1975:409–448.

瑞斯·唐·S,《佩滕地区的后古典时代》,定居点的视角,晚期低地玛雅文明,古典时期到后古典时期。J·A.萨布罗夫和E·W.安德鲁斯编辑,新墨西哥大学出版社,阿尔伯克基,1986:301–346.

瑞斯普洛斯·M《佩登的陶器生产和交换》,《来自尤卡坦半岛麦肯锡》,出自《区域交换的模式和方法》,R.E.弗雷编,美国考古学会,华盛顿特区,1980:67–82(美国考古学会文选,1).

萨波洛夫杰里米·A和威廉·L.拉什杰,《玛雅商人阶级的兴起》,科学美国,233,1975:72–82.

迈克尔·E.史密斯和辛西娅·西斯史密斯,《后古典时期米斯特卡普埃布拉概念批判的影响波》,人类学,4,1980:15–20.

编织艺术

阿恩·韦伯科斯特·艾格波切,《危地马拉的玛雅艺术》,菲利普冯扎布恩,美因茨,1992.

马勒·J,《玛雅低地的服装和纺织品》,中美洲印第安人手册,3,1965:581–593.

迪西·泰勒,《彩色的妇女:特普陶瓷上妇女的服装》,玛雅花瓶书,贾斯汀·克尔编辑,克尔出版公司,纽约,1992:513–525.

军事王朝——玛雅高地的后古典期

阿纳斯卡斯科尔斯,《安德里安卡西诺斯的经济文化传统介绍和说明》,墨西哥,1980.

雷顿·阿兰,拉维纳尔阿智,《十五世纪玛雅王朝》,美洲学家和社会民族学,巴黎,1994(美洲研究,5).

罗伯特·M.卡马克,《乌塔特兰的基切玛雅人》,高地危地马拉-马兰王国的演变,俄克拉荷马州大学出版社,诺曼,1981.

约翰·W.福克斯,《切克的征服》,高地危地马拉政府发展的中心主义和区域主义,新墨西哥大学,阿尔伯克基,1977.

乔治·F.桂尔明,古代卡切克的首府伊希察,征途,9(2),1967:22–35.

罗伯特·M.希尔,《东部卡旧玛(卡克切)的政治地理》,高地玛雅政体研究的历史和考古贡献,古代中美洲,7(1),1996:63–87.

艾伦·利川,《切克历史的组织:危地马拉人类学与历史研究所》,1975,(人类学和历史研究所特别出版物,9).

亨利·米斯科韦杰·莱曼,《坡科曼要塞遗址指南》,国家信息,危地马拉城,1968.

图书在版编目（CIP）数据

玛雅艺术 /（德）尼古拉·格鲁贝主编；汪振译.
— 武汉：华中科技大学出版社，2020.11
ISBN 978-7-5680-6730-0

Ⅰ.①玛… Ⅱ.①尼… ②汪… Ⅲ.①玛雅文化 - 艺术 - 研究 Ⅳ.① J173.109.2

中国版本图书馆 CIP 数据核字 (2020) 第 207538 号

Maya:

© for this Chinese edition: Huazhong University of Science and Technology Press Co., Ltd., 2017(or 2018).
©Original edition: h.f.ullmann publishing GmbH
Original title: Maya, Divine Kings of the Rain Forest, ISBN 978-3-8480-0034-0
Project management: Ute Edda Hammer, Kerstin Ludolph, Lucas LÜdemann
Assistants: Ann Christin Artel, Till Busse, Kerstin DÖnicke, Vera Diedrich
Scientific contributors: Christian Prager, Elisabeth Wagner
Layout: Carmen Strzelecki
Graphics: Peter Freze, Rolli Arts
Drawings: Mark van stone (4 drawings for the syllabary table, P.124)
Picture editing: Steffi Huber
Cover design: Benjamin Wolbergs
Printed in China

本书简体中文版由德国 h.f.ullmann publishing GmbH 出版公司通过北京天潞诚图书有限公司授权华中科技大学出版社有限责任公司在中华人民共和国境内独家出版、发行。
湖北省版权局著作权合同登记号 图字：17-2020-122 号

玛雅艺术
MAYA YISHU

［德］尼古拉·格鲁贝　主编

汪振　译

出版发行：	华中科技大学出版社（中国·武汉）	电话：（027）81321913
	武汉市东湖新技术开发区华工科技园	邮编：430223
出 版 人：	阮海洪	

责任编辑：周永华　卢　乔
责任校对：周怡露
责任监印：朱　玢

印　　刷：深圳市雅佳图印刷有限公司
开　　本：889mm×1194mm　1/16
印　　张：29.5
字　　数：1044 千字
版　　次：2020 年 11 月第 1 版第 1 次印刷
定　　价：598.00 元

本书若有印装质量问题，请向出版社营销中心调换
全国免费服务热线：400-6679-118 竭诚为您服务
版权所有　侵权必究